_____ 님의 소중한 미래를 위해
이 책을 드립니다.

새롭게 읽는
서양미술사

역사와 철학의 눈으로 미술을 감상하다

새롭게 읽는
서양미술사

박송화 지음

메이트북스

메이트북스 우리는 책이 독자를 위한 것임을 잊지 않는다.
우리는 독자의 꿈을 사랑하고,
그 꿈이 실현될 수 있는 도구를 세상에 내놓는다.

새롭게 읽는 서양미술사

초판 1쇄 발행 2023년 8월 23일 **| 지은이** 박송화
펴낸곳 (주)원앤원콘텐츠그룹 **| 펴낸이** 강현규·정영훈
책임편집 박은지 **| 편집** 안정연·남수정 **| 디자인** 최선희
마케팅 김형진·이선미·정채훈 **| 경영지원** 최향숙
등록번호 제301-2006-001호 **| 등록일자** 2013년 5월 24일
주소 04607 서울시 중구 다산로 139 랜더스빌딩 5층 **| 전화** (02)2234-7117
팩스 (02)2234-1086 **| 홈페이지** matebooks.co.kr **| 이메일** khg0109@hanmail.net
값 27,000원 **| ISBN** 979-11-6002-409-8 03600

미술은 우리가 살아가는 세상을 깊이 살펴보고,
이해하며, 아름답게 표현하는 예술이다.

• 존 버거(영국 소설가) •

이제껏 살면서 그저 마음속에만 있었던 서양미술사를 우연한 기회에 선생님의 강의를 통해 처음 접했습니다. 단지 눈에 보이는 그림만의 세계가 아니라 그 속에 살아 숨 쉬는 역사와 철학이 세계관과 함께 어우러진 훌륭한 미학임을 깨닫게 되었고, 새로운 시각으로 미술을 감상할 수 있는 나름의 혜안을 갖게 되었습니다. 미학에 관심이 있는 분에게 진중하게 크나큰 보탬이 되리라 주저하지 않고 추천하는 바이며, 미학이라는 인문학에 특히나 보다 많은 사람들이 관심을 가졌으면 하는 바람을 가져봅니다.

이성헌

박송화 선생님의 『새롭게 읽는 서양미술사』를 통해 역사와 철학을 바탕으로 작품을 만나면서 감성으로만 감상하던 제게 이성의 조화까지 가미하는 시간이 되었습니다. 내가 어떤 취향을 가졌는지 알게 해주었고, 작품을 보는 안목도 높여주었습니다.

조문선

기존 미술사 강의와는 차별화된, 철학과 역사를 바탕으로 그 시대에 살아 숨 쉬던 사람들의 세계관 속에서 알기 쉽게 그림을 해석하는 선생님만의 귀한 강의를 글로 만날 수 있다니 설레고 기대됩니다. 선생님 강의는 그림 안의 이야기를 들려줄 뿐만 아니라 지금 우리와 다음 세대 모두가 함께 행복해지려면 오늘의 우리가 어떤 세계관을 만들어

가야 할지를 그림 속의 인문학적 이야기를 통해 고민하게 합니다. 세상을 보는 눈, 나를 아는 눈을 밝혀주시는 그림 읽는 선생님의 강의를 책으로 얼른 만나고 싶습니다!　　　　　　　　　　　　　　　　유진이

선생님의 미술사에 대한 깊은 이해와 방대한 식견을 바탕으로 미술사라는 학문이 어떤 것인지 알고 싶은 일반 독자들에게 쉽게 이해되고 받아들여질 수 있는 책, 많은 독자들에게 폭넓게 읽히고 사랑받는 책이 되길 바랍니다.　　　　　　　　　　　　　　　　　　정옥지

우연히 듣게 된 박송화 선생님의 서양미술사 강의는 미술에 대해 신세계를 발견하는 순간이었습니다. 그림에 얽힌 에피소드나 그림 해설을 나열하는 대부분의 미술사 강의와는 차별화되는 강의였습니다. 이처럼 본격적으로 역사와 철학을 베이스로 미술사의 흐름을 이야기하는 강의가 있다니! 강의에서 들었던 내용을 이제 천천히 책으로 읽어봐야겠습니다. 설레는 마음으로 책과의 만남을 기다리고 있습니다.
　　　　　　　　　　　　　　　　　　　　　　　　　　김은영

박송화 선생님의 저서 출간 소식에 설레었습니다. 박송화 선생님의 글과 강의는 미술작품을 정치, 경제, 사회, 문화 전반의 상황을 아우르는 미학적·철학적 해석을 통해 재미나게 설명해 늘 호기심을 불러일으켰고, 어려운 내용을 쉽고 간결하게 풀어내어 많은 이의 사랑을 받아왔습니다. 언제나 용기와 응원 보내주시는 박송화 선생님께 이번에는 제가 응원의 박수를 보내며, 성실하게 한 걸음씩 나아가는 선생님의 모습에 진심 어린 존경과 찬사를 보냅니다.　　　　　　　김정미

황홀한 미술의 세계로
오신 것을 환영합니다!

미술은 아름다운 그림이 아닙니다. 미술은 집 안을 예쁘게 꾸며주는 인테리어 소품은 더욱이 아니며, 우리를 힐링시켜주기 위해 존재하는 것도 아닙니다. 미술이란 의식과 무의식을 아우르는 인간의 정신과 한 시대의 세계관을 가시화해 드러내는 매체입니다. 이것이 생활을 아름답게 해주는 물건들과 미술작품을 근본적으로 구분 짓게 하는 지점입니다. 이 책은 '미술은 세계관을 반영한다'라는 생각에서 출발합니다.

세계관이란 무엇일까요? 사전적 의미로 세계관은 '인간 세계를 이루는 인생의 의의나 가치에 관한 통일적인 견해'입니다. 쉽게 말해 세계관은 세계를 바라보는 인간의 특정한 시각(관점)입니다. 국가, 공동

체, 개인마다 세상을 다르게 보았지만, 시대를 관통하는 일정한 시각이 있습니다. 저는 그것을 세계관이라 지칭하겠습니다. 미술이 세계관을 드러낸다고 할 때의 세계관은 바로 '시대의 시각'입니다.

르네상스, 바로크, 인상주의 등 미술사에는 무수한 '사조'가 있습니다. 사조는 단순히 미술 양식의 이름이 아니라, 한 시대의 세계관을 시각화한 것입니다. 시대의 세계관은 그 시대에 일어난 역사적 사건, 철학의 경향 등을 포함합니다. 미술이 역사적으로 가치가 있는 이유는 미술은 아름다운 작품이기를 넘어 그 시대의 주된 정신을 보여주기 때문입니다.

수많은 미술사 책이 있습니다. 대부분의 책들이 시대에 따른 사조를 중심으로 미술을 설명합니다. 책에서는 미술사조의 특징과 천재 예술가들의 위대한 작품에 대해 소개합니다. 그러나 미술을 사조의 흐름으로, 천재 예술가들의 기행으로 바라보는 시선은 미술을 일상과 멀어지게 해 구경거리로, 힐링의 일환으로 만들어버립니다. 그래서 우리는 미술을 특별한 날, 미술관에 가야 만날 수 있는 '문화생활'로 오해합니다.

이 책이 세계관을 중심으로 미술의 전개를 설명하고자 하는 것은 미술에 대한 오해를 줄이고 일상과 삶에 미술을 불러들이기 위함입니다. 미술이 세계관의 반영이라고 할 때, 우리에게 미술이란 삶 자체가 됩니다. 미술을 통해 각 시대와 인간을 근본적으로 이해할 수 있고, 지금 내가 서 있는 시대를 가늠할 수 있으니까요.

시대란 내가 속한 시공간이기 이전에 '나'가 형성되는 전제 조건입니다. 내가 추구하는 꿈, 이상, 욕망은 내가 존재하는 시대 안에서 만들어집니다. 내가 무엇을 할 수 있는지, 무엇을 극복해야 하는지, 무엇을 추구해야 하는지에 대해 시대는 방향성을 제시해줍니다. 물론 이

러한 생각을 바탕으로 '인간이 시대의 영향을 받는다'는 수동적인 측면을 강조하고자 하는 것이 아닙니다.

인간은 시대의 영향을 받기도 하지만 시대를 극복하기도 합니다. 그것을 우리는 흔히 창의성·독창성이라고 부릅니다. 그러나 무언가를 극복하고 독창적인 것을 만들기 위해서는 반드시 그와 반대되는 것, 즉 극복해야 할 대상이 필요합니다. 그리고 그 대상은 시대 속에 있기 마련이지요. 이렇듯 시대는 인간에게 영향을 주기도 하지만 인간의 창조성과 독창성을 가능하게 하는 바탕이기도 합니다.

위대한 걸작을 만든 화가들은 모두 자신이 살던 시대를 발판으로 작품을 제작했습니다. 누군가는 기존의 것을 업그레이드한 작품을 제작했고, 누군가는 시대의 흐름을 한발 앞서 포착했고, 누군가는 전통을 뛰어넘어 새로운 스타일을 시도했습니다. 그러나 이 모든 활동은 자신이 살던 시공간을 배경으로 하고 있습니다.

미술 감상이 단순히 '그림 보기'가 아니라면 우리는 작품의 표면을 넘어 그 표면을 가능하게 하는 이면으로 향해야 합니다. 그 이면이 바로 화가가 속한 시대의 세계관이며, 이 세계관은 크게 역사와 철학이라는 2개의 키워드로 구성되어 있습니다. 미술을 깊이 있게 감상하고 그 속에서 의미를 발견하기 위해서는 생뚱맞게도 플라톤을 알아야 하는 이유이지요.

세계관을 구성하는 역사와 철학이라는 2개의 키워드를 가지고 미술사를 들여다본다면 익숙했던 작품이 다르게 보이는 경험을 하게 됩니다. 지금까지 나의 눈이 그림의 표면만 이리저리 돌아다녔다면, 이제부터는 작품 안으로 들어가게 될 것입니다. 작품 안에는 무수한 레이어Layer가 숨겨진 채 깔려 있지요.

세계관은 그 레이어를 한 장씩 들춰낼 것이며, 장담하건대 그때마

다 당신은 환호할 것입니다. 머릿속 파편적인 지식이 하나로 연결되고, 그것이 최종적으로 그림 안에서 만나는 것을 목격할 테니까요. 당신은 이제 미술을 새롭게 바라볼 것이며 동시에 '미술은 일상과 동떨어진 고상한 문화생활'이라는 오해를 말끔히 씻어버리게 될 것입니다.

이 책은 미술의 주변부를 맴돌던 이들을 미술의 심연 속으로 빠뜨리기 위해 쓰였습니다. 입구에서만 서성이던 당신은 그 속으로 들어가려 하니 조금은 두려울 수도 있습니다. 그러나 전혀 걱정할 필요가 없습니다. 제가 든든한 가이드가 되어 이 여정을 함께하겠습니다. 지금껏 많은 분들이 저와 함께 이 여행에 동참해주셨습니다. 이제는 당신 차례입니다. 황홀한 미술의 세계로 오신 것을 환영합니다!

박송화

차례

3장 중세미술

4장 르네상스와 그 이후

5장 근대미술

6장 새로운 사회의 미술

The Story
of Art

1장 ──────── 원시미술

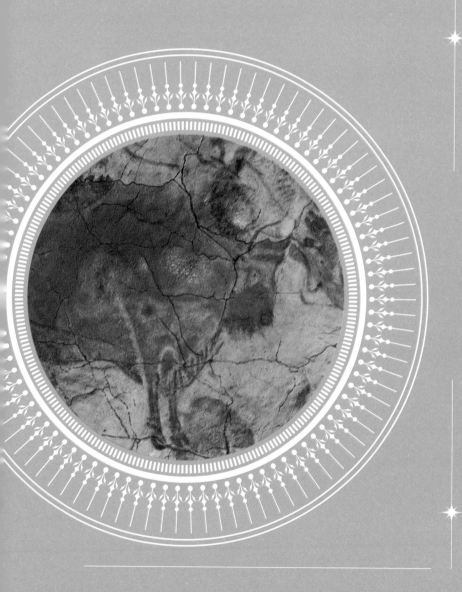

구석기미술

Paleolithic Art

인류 최초의 미술

생생하게 생각할수록 꿈은 현실이 될 가능성이 커집니다. 생생하게 생각한다는 것은 자신이 무엇을 원하는지 구체적으로 알고 그에 따른 목표와 계획을 세울 수 있다는 뜻입니다. 자기계발서에 흔히 나오는 말이라 아무런 감흥이 느껴지지 않나요? 하지만 인류 최초의 미술은 생생하게 생각하는 것이야말로 꿈을 이루는 첫걸음임을 말해주고 있습니다.

1879년 스페인 알타미라 지역의 한 석회암 동굴에서 벽화^{작품 1}가 발견되었습니다. 동굴 깊숙한 곳에 들소, 사슴, 말 등 다양한 동물들이 그려져 있었지요. 풀 컬러의 모습이 너무나도 사실적이었기에 실력 좋은 한량 예술가가 이곳까지 와서 그려놓은 건 아닌지 착각이 들 정도입니다.

조사를 통해 이 작품은 대략 기원전 3만 년에서 2만 5000년 사이

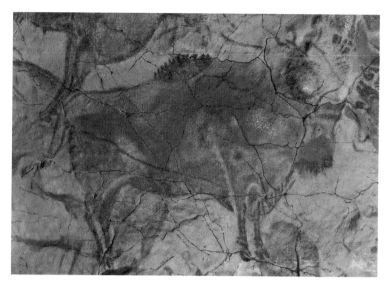

작품 1 알타미라 동굴벽화, B.C. 22000~B.C. 14000, 스페인 알타미라

구석기시대에 그린 것으로 밝혀졌습니다. 그런데 너무나도 그 실력이 뛰어나 한동안 그 사실을 믿는 사람이 없었습니다. 벽화 속 들소는 그 형태와 윤곽이 뚜렷할뿐더러 잔잔한 털까지 표현되어 있습니다. 도대체 얼마나 예리하게 관찰하고 그린 걸까요.

우리가 아는 우가 우가 원시인들이 이런 작품을 그렸을 리가 없습니다. 그렇다면 그들보다 훨씬 못 그리는 21세기의 '나'는 뭐가 되나요. 우리는 근거 없이 3만 년 전 조상들을 우리보다 어리숙한 존재라고 가정하는 경향이 있습니다. 또한 많은 사람들은 '역사란 시간이 지날수록 점점 발전한다'고 믿습니다. 그다지 신뢰 가지 않는 이 사고관에 근거해 현대인들은 원시인들이 당연히 문명화된 인류보다 못하리라 판단했습니다. 그래서 동굴벽화는 꽤 시간이 흐른 뒤에야 인류 최초의 미술로 인정받을 수 있었습니다.

주술과 과학

원시인들은 어째서 동굴 깊숙한 곳에 이렇게 화려하면서도 섬세한 작품을 그리게 되었을까요? 조명이나 전문적인 그림 도구가 있었던 것도 아닌데, 당시 환경을 고려해보면 잘 그려도 여간 잘 그린 게 아닙니다. 놀랍다는 말 이외에 뭘 더 할 수 있을까요.

흔히 원시인들이 동굴벽화를 그린 것은 주술적인 이유 때문이었다고 말합니다. 먹잇감을 잘 잡게 해달라고, 동굴 벽에다 동물과 똑 닮은 작품을 그려놓은 것이지요. 동굴벽화를 보고 구석기인들은 기도나 주술 의식을 했을 거예요. 그런데 그들은 정말로 주술 때문에 동굴벽화를 그토록 예리하고 사실적으로 그린 걸까요?

주술magic(呪術)을 사전에서 찾아보면 '인간의 일상적인 문제를 초자연적인 특수 능력에 호소해 해결하려고 하는 일련의 기법'이라고 나와 있습니다. 즉 주술은 일상의 문제를 마술적인 힘을 빌려 해결한다는 뜻입니다. 그래서 주술은 인과관계나 법칙에 근거한 과학과는 반대로 신비로운 현상과 관련됩니다.

구석기인들은 정말 주술에 의지해서 현실 문제를 돌파하려고 했을까요? 이 놀라운 동굴벽화는 철저하게 현실적인데 그 이유가 주술이라니 쉽게 납득이 가지 않습니다. 뭔가 다른 이유가 있지 않을까요? 안타깝게도 구석기시대는 문자 기록 이전의 시대이기에 상상력을 동원할 수밖에 없습니다. 너무 멀리 있는 것은 자세히 보이지 않아서 적절한 추론이 요구됩니다.

구석기시대는 수렵채집사회로 알려져 있습니다. 사람들은 무리를 지어 사냥하고, 열매를 채집하며 살아갔고, 더는 사냥감이나 먹을거리가 보이지 않으면 다른 곳으로 이동하기를 반복했습니다. 그들에게

하루하루는 치열한 현실이었습니다. 그들의 삶에서 가장 큰 문제는 오늘의 생존이었고, 먹을 것을 구하지 못한다는 말은 곧 그날 하루는 굶는다는 것을 뜻했습니다.

처절한 생존 속에서 구석기인들의 몸은 감각 그 자체였습니다. 무딘 감각은 곧 굶주림과 죽음을 뜻합니다. 그들은 인류 역사상 가장 날카롭고 예민한 감각을 소유한 인간이 되어야 했습니다. 미술이 시대를 반영한다고 하면, 동굴벽화는 극도로 섬세한 감각을 지닌 인간들이 어떻게 세상을 보았는지 여과 없이 보여주고 있습니다.

벽화는 주술적인 목적 이전에 인류 조상이 얼마나 예리한 감각을 지닌 존재였는지를 보여줍니다. 작품에는 섬세한 감각을 통해 보았던 세상이 그대로 드러나 있지요. 벽화의 들소가 생생한 이유는 바로 원시인들의 감각이 극도로 예민했기 때문입니다.

반대로 기술이 발전할수록 인류는 원시인이 지녔던 육체성과 감각을 점점 잃어갔습니다. 온종일 휴대폰 자판을 치며 살아가는 지금의 우리는 얼마나 둔한 감각을 지닌 존재인가요. 문명과 기술이 발달하면서 인류는 생생한 육체성을 상실해가고 있습니다. 현대인들은 기술 발전과 육체성을 맞바꾸었습니다. 몸은 편해졌지만 자연과의 연결고리는 끊어졌습니다.

그런데 정말로 원시인들은 주술적 이유로 어두컴컴한 동굴에서 그토록 화려한 작품을 그렸던 걸까요? 단순히 주술이 목적이었다면 저주를 걸 때 사용되는 밀짚 인형처럼 대충 사람형상을 만들 수도 있었습니다. 그것이 무언가를 상징하기만 하면 되니까요. 굳이 인간과 똑닮을 필요가 없지요. 게다가 생존에 내몰린 급박한 상황이라면 놀라운 일이 일어나기를 기도하기보다는 그 시간에 어디 먹을 게 있나 살펴보는 게 훨씬 합리적입니다.

구석기인들이 동굴 벽에 들소를 그린 것은 주술이라기보다, 철저하게 현실적이고 과학적인 사고의 결과입니다. 과학은 현실의 인과관계에 바탕을 둔 사고방식입니다. 그것은 현실적이고, 실용적이고, 법칙적이지요. 구석기인들은 철저하게 현실적이었고, 실용적인 사람들이었습니다. 그들은 눈앞의 이익이 중요하지, 미래 따윈 신경 쓰지 않았습니다. 당장에 먹을 것이 없는데 미래까지 생각한다는 건 사치입니다. 이러한 구석기인들에게 필요한 것은 주술이 아니라 철저히 현실적인 과학입니다.

수학 공식이나 그래프, 도표를 쓰지 않는다고 과학이 아닌 것은 아닙니다. 과학의 언어가 수학이 된 것은 인류 역사에서 겨우 17세기가 지나서입니다. 그 전까지 과학은 철학이었고, 철학이란 넓은 의미로 세상의 원리, 법칙을 발견하고 만들어내는 것입니다. 더 나아가 철학은 그 시대의 세계관으로 작동합니다. 그리하여 특정 시대의 사람들은 특정 세계관이라는 안경을 착용하고 세상을 보게 됩니다.

인류 역사상 가장 예민하고 현실적인 구석기인들에게 필요한 것은 과학이고 철학이지, 주술이 아니었습니다. 원시인들이 주술과 미신에 의존하는 미개한 존재라고 결론을 내린 것은 스스로를 과학적이고 합리적이라고 판단하는 현대인들입니다. 먼 미래에 누군가는 우리를 미개인으로 판단할지도 모를 일이지요.

원시인들은 어째서 사실적으로 들소를 그려놓았을까요? 어쩌면 원시인은 동굴 벽에 들소를 그리면 그것과 똑같이 생긴 들소가 잡힐 것으로 생각했을지도 모릅니다. 이러한 생각은 주술이 아니라 그들에게 과학입니다. 그림 속 들소가 원인이 되어 실제 들소라는 결과가 생깁니다. 그래서 들소 그림은 그들에게 밀짚 인형처럼 대리물도 아니고, 가상이나 상징도 아니었습니다. 들소 그림은 들소 그 자체였습니다.

목표의 시각화

다이어트를 하기 전, 닮고 싶은 몸매의 연예인 사진을 눈에 띄는 곳에 두는 경우를 볼 수 있습니다. 이것은 주술적인 행위인가요? 연예인 몸매가 갑자기 자신의 몸매가 되는 놀라운 일이 일어나길 기도하기 위해 사진을 붙여두는 걸까요? 그러한 행동은 기도나 주술이 아니라 다분히 합리적인 행동입니다. 연예인 사진은 목표가 되고, 그것을 바탕으로 열심히 다이어트를 한다면 나의 몸도 곧 그리될 것입니다. 이때 사진은 시각화된 목표입니다.

시각화를 토대로 나는 현실을 만들어나갑니다. 다분히 합리적인 행동이지요. 머릿속으로 생생하게 이미지를 그리고 그렇게 행동하면 그는 자신이 원하는 대로 되어갑니다. 21세기 자기계발서에 나오는 내용을 구석기인들은 오래전에 실행하고 있었습니다.

현실을 살아가는 사람은 합리적일 수밖에 없습니다. 합리적이라는

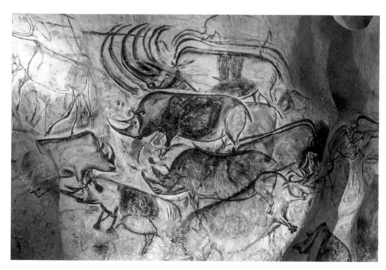

작품 2 쇼베-퐁다르크 동굴벽화, B.C. 30000, 프랑스 아르데슈

말은 '이치에 맞다'는 말로, 이치(理致)란 내 생각과 사물이 맞아떨어지는 것을 뜻합니다. 나와 세상이 일치하고 있으니까 나는 세상과 조화로움을 느낍니다. 내가 본 것이 곧 이 세상이기 때문에 내세나 천국 따윈 필요 없습니다.

동굴벽화 속 동물은 곧 실제 동물과도 같습니다. 그것은 내가 오늘 하루 이루어야 할 목표이고, 그 목표는 너무나도 명확하게 시각적으로 표현되어 있습니다. 한 무리의 구석기인들이 횃불로 들소 작품^{작품 2}을 휙 비추어봅니다. 그리고 햇빛이 쏟아지는 동굴 밖으로 그들은 씩씩하게 걸어 나갑니다. 바로 그 들소를 잡기 위해.

2 ✳ 신석기미술
Neolithic Art

최초의 추상화

구석기에서 신석기로 넘어가면서 미술에 커다란 변화가 일어났습니다. 생생하고 사실적이었던 작품이 안내 표지판 기호처럼 간략해졌습니다. 어째서 이런 극적인 변화가 일어난 것일까요? 신석기로 접어들면서 그림을 잘 그리는 사람들이 동시에 멸종한 걸까요? 아니면 작품 그리는 기술이 퇴보한 걸까요?

　미술을 재료와 기술의 문제로 설명한다면 이 문제는 영원히 풀리지 않는 수수께끼로 남을 것입니다. 우리는 일반적으로 시간이 지나면서 기술도 덩달아 발전한다고 믿습니다. 그런데 구석기와 신석기의 작품을 비교해보면 발전이 아니라 오히려 기술이 퇴보한 것처럼 보입니다. 다빈치의 〈모나리자〉(1503~1506년)^{작품 3}가 갑자기 앙리 마티스의 〈이카루스〉(1946년)^{작품 4}가 되었으니 말이지요.

　대다수의 사람들은 대상을 세밀하고 정확하게 묘사한 작품을 잘

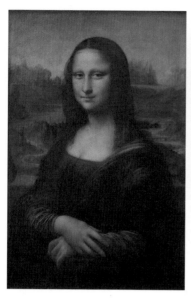

작품 3 레오나르도 다빈치, 〈모나리자〉,
1503~1506년

작품 4 앙리 마티스, 〈이카루스〉, 1946년

그린 작품이라고 평가합니다. 물론 틀린 말은 아닙니다. 세밀하고 정확하게 그리기 위해서는 섬세한 관찰력과 수준 높은 드로잉 기술이 뒷받침되어야 합니다. 그런데 〈이카루스〉는 관찰력이나 드로잉 기술이 없어도 누구나 그릴 수 있을 것 같습니다. 추상적인 현대미술을 보고 '어쩜 이렇게 잘 그렸을까!'라고 감탄하는 사람이 없는 이유입니다.

신석기에 뜬금없이 추상미술[1]이 등장했습니다. 인류 최초의 미술이 구석기시대 동굴벽화라면, 인류 최초의 추상미술은 신석기시대 돌에 그려진 작품들[작품 5]입니다. 신석기미술과 같은 표현을 보려면 오랜 시간을 거쳐 20세기 초반까지 기다려야 합니다. 20세기 초반에 추상미술이 미술사에 본격적으로 등장하니까요. 그런데 신석기시대에 화려했던 구석기 구상미술을 버리고 갑자기 추상미술이 나왔습니다.

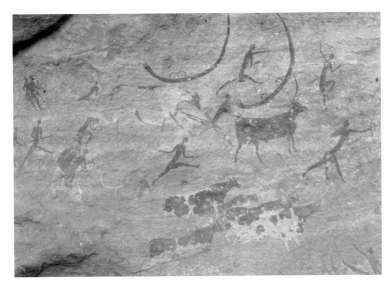

작품 5 타실리나제르 암벽화, B.C. 6000, 알제리 타실리나제르

추상적 사고

일반적으로 신석기시대 미술이 간소한 기호처럼 표현된 것은 인류가 본격적으로 추상적인 사고를 했기 때문이라고 알려져 있습니다. 수렵 채집을 했던 구석기와 달리 신석기가 되면서 인류는 첫 번째 혁명을 경험합니다. 바로 농업혁명이지요. 사람들은 떠돌아다니며 오늘 하루 일용할 양식을 구하는 대신 한곳에 정착해 씨를 뿌리고 밭을 경작합니다.

이제 인류는 현재와 미래를 동시에 살아가게 되었습니다. 농사는 현재의 활동이면서도 미래 식량을 마련하는 일입니다. 농사가 제대로 진행되기 위해서는 정해진 시간에 정해진 일을 해야 합니다. 구석기 시대에는 없던 생활계획표가 생겨났고, 자연의 변화에 맞추어 사람들

의 일과는 일정하게 돌아갑니다. 정해진 시간표는 법칙, 규칙, 패턴을 만들어냅니다. 즉 우연이라는 거추장스러운 요소를 제거하고 필연적인 것만 남겨두는 것이지요.

신석기미술은 바로 법칙, 규칙, 패턴으로 사고하고자 했던 사람들의 시각을 보여주고 있습니다. 신석기인들은 소를 섬세하게 묘사할 필요성을 느끼지 못했습니다. 그들은 소를 잡으러 다니는 대신에 소를 길렀고, 소를 늘려가는 게 중요했습니다. 들판을 뛰어다니던 한 마리의 소는 이제 '소'라는 개념으로 치환되었습니다. 이것이 바로 추상적인 사고입니다.

추상은 여러 사물에서 공통된 특징을 뽑아서 파악하는 것을 말합니다. 이 세상에는 다양한 모습의 사과가 있습니다. 모든 사과는 다 다르게 생겼습니다. 하지만 모든 사과는 사과의 본질을 지니고 있습니다. 대다수의 사과는 붉은색에 둥그랗고, 껍질을 벗기면 달콤한 과즙을 품은 노란 알맹이와 씨가 있습니다. 우리는 그러한 과일을 공통적으로 '사과'라고 부릅니다. 그래서 사과라는 말에는 각각의 사과가 지닌 개별성, 특수성은 사라지고 보편성만 남게 됩니다. 그것이 사과의 개념이자 본질입니다.

물질적인 것이 최소화되고 정신적인 것이 최대화되는 경우, 우리는 '추상적'이라는 표현을 씁니다. 학문 중에서 가장 추상적인 것이 철학

다양한 모양(형태), 색깔(색채)의 사과들

사과를 추상화한 아이콘

과 수학이지요. 거기에는 개념, 논리, 공식, 숫자만 있을 뿐 물질적인 요소가 없습니다. 이처럼 물질로 이루어진 현실과 멀어질수록 무엇이든 추상적이게 됩니다. 신석기미술의 간략하고 기호적인 특징도 추상화 작용의 결과라고 추측해볼 수 있습니다.

신석기와 현대미술

하지만 인간이 본격적으로 추상적인 사고를 했기에 신석기미술도 추상적으로 되었다, 라고 결론짓기에는 어딘가 찜찜한 구석이 있습니다. 14~16세기 르네상스 시기 이탈리아에서는 특히나 수학과 통계학이 발달했습니다. 상업을 토대로 하는 사회에서는 무엇보다 수학적으로 세상을 보는 것이 중요합니다.

그런데 르네상스는 상당히 사실적이고 생생합니다. 마치

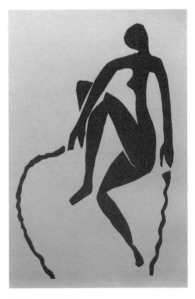

작품 6 앙리 마티스,
〈줄넘기를 하는 파란 나부〉, 1952년

구석기인들이 자신들의 기술을 발달시켜서 르네상스 시기에 작품을 제작한 것 같습니다. 구석기미술과 르네상스 모두 화려한 색감과 사실적인 묘사가 돋보입니다. 르네상스시대의 인류는 신석기인들보다 추상적인 사고를 더 했으면 했지 덜 하지는 않았을 텐데 말이지요.

반면 신석기미술은 현대미술과 닮았습니다. 앞서 본 것처럼 마티

스의 〈이카루스〉를 비롯한 〈푸른 누드〉 연작(1950년대)작품6은 타실리나
제르 암벽화 속 인간들의 모습과 거의 흡사합니다. 암벽화에는 말, 소,
양, 낙타 같은 가축과 신석기인들의 목축, 전투, 일상생활 등이 표현되
어 있어 수렵채집에서 농경생활로 변해가는 과정을 보여줍니다. 벽화
속 사람과 동물은 모두 간략한 추상기호처럼 그려져 있어 이것을 조
금만 다듬으면 금세 마티스의 누드가 등장할 것 같습니다.

 신석기와 20세기는 너무나도 멀리 떨어져 있고 두 시대는 비교할
수 없을 정도로 다릅니다. 그런데 어째서 미술에서 이런 비슷한 현상
이 벌어진 것일까요?

내가 보는 것이 곧 세상, 구상

구석기에서 신석기 미술로의 변화를 설명해줄 유의미한 단서가 있습
니다. 바로 독일의 미술학자 보링거Wilhelm Worringer (1881~1965년)의 『추상
과 감정이입Absraktion und Einfuhlung』(1908년)입니다. 보링거는 미술을 재료와
기술의 문제가 아닌 인간의 의지, 의욕, 욕망의 문제로 봅니다. 인간이
어떤 의지와 욕망을 가지고 미술을 제작하느냐에 따라 표현적인 면에
서 크게 구상적 경향과 추상적 경향으로 나뉩니다.

 구상은 구석기나 르네상스처럼 사물의 외관을 명확하게 묘사해서
무엇을 그린 것인지 알아보기 쉬운 그림입니다. 반면 추상은 기호처
럼 간략하게 사물을 표현하거나, 구체적이고 세밀한 형태보다는 선과
색이 강조된 그림을 말합니다.

 구상과 추상은 서로 다른 의지, 욕망에 의해 나타납니다. 보링거의
가설은 이렇습니다. 먼저 인간이 세상과 조화를 느낄 때 인간은 자기
앞에 펼쳐진 세상에 의심하지 않고 그것이 진짜라고 생각합니다. 예

를 들어 구석기인에게는 소를 잡아야 한다는 목표와 과업이 있고, 동시에 그 과업은 자신이 속한 공동체의 것이기도 합니다. 이런 사회에서는 현실에서의 과업 달성과 사회적 명예가 중요한 문제입니다. 내가 과업을 달성하지 못하면 사회적 위신도 떨어지기 때문이지요.

나의 목표와 사회의 목표가 일치할 때 삶에서 추구해야 할 것이 명확해지고 거기에 집중하게 됩니다. 이때 천국이나 내세는 중요한 문제가 아닙니다. 당장에 목표를 완수하는 게 더 시급하니까요. 이때 펼쳐지는 현실은 의심할 나위도 없이 진짜이고, 이 현실에 뛰어들기 위해 나는 현실을 더욱 철저하게 관찰해야 합니다. 그렇게 탄생한 예술이 바로 구석기 벽화와 고대 그리스미술, 르네상스입니다.

구석기, 고대 그리스, 르네상스는 전혀 다른 시대이지만 미술에서 비슷한 양상을 보여줍니다. 세 시기 모두 눈에 보이는 현실을 생생하면서도 이상적으로 표현하고 있습니다. 구석기 동굴벽화는 동물들로 넘쳐나는 광경을 보여주고, 고대 그리스는 이상적인 몸매의 인간을, 르네상스에서는 수학적으로 완벽한 원근법을 도입해서 인간이 바라볼 수 있는 가장 이상적인 광경을 제시하고 있습니다.

수렵채집을 했던 구석기, 도시국가 그리스, 르네상스 시기 이탈리아 도시국가는 비교적 작은 공동체였습니다. 그 공동체는 억압적이고 위계적이기보다 평등하고 수평적인 관계 위에서 탄생했지요. 구석기 시대는 계급이 분화되기 전이고, 고대 그리스 아테네에서는 직접민주주의를 실시했으며, 르네상스 시기 이탈리아, 특히나 피렌체에서는 상인 중심의 공화제를 펼쳤습니다. 똑같지는 않지만, 이 세 시기에 개인의 과업은 곧 공동체의 과업이었습니다. 그러니 개인은 세상에 자신을 철저하게 녹여야 했습니다. 보이는 것이 곧 진실입니다.

보이는 것 너머에, 추상

미술사에서 신석기, 중세, 현대는 추상이 발달했습니다. 알쏭달쏭한 기호 같은 신석기 미술, 사물을 간략하게 처리하면서도 영적 기운을 극대화한 중세, 본격적으로 추상미술이 등장한 20세기의 미술을 살펴보면 역시나 아무 관련이 없어 보이는 시대에서 비슷한 양상의 미술이 등장했다는 게 의아합니다.

보링거에 따르면 감정이입은 재현적 미술을 만들어냅니다. 미술에서 재현representation(再現)이란 사물을 그대로 모사하는 걸 말합니다. 즉 내 눈앞에 있는 사람, 강아지, 노트북을 그대로 따라 그리는 겁니다. 바로 구상이지요. 재현은 내가 보는 세상이 진짜라는 감정이입에서 발생합니다. 내 앞에 있는 것은 진짜이니 의심할 필요 없이 눈에 보이는 그대로 그리면 됩니다.

반대로 추상이란 핵심, 본질만 추려서 표현하는 것을 뜻합니다. 타실리나제르 암벽화에는 사람과 동물이 그려져 있습니다. 그런데 동물의 세부적인 털이나 인간의 자세한 외형은 제거되고 본질적인 형태만 남아 있습니다. 재현과 달리 추상은 변하는 와중에 변하지 않는 것을 보고자 할 때 발생합니다. 머리카락은 기르거나 자를 수 있습니다. 하지만 팔과 다리는 별다른 일이 일어나지 않는 이상 그 모양을 유지합니다.

인간은 보이는 것 너머를 보고자 할 때 추상을 향합니다. 시시각각 변하는 세계는 우리를 혼란에 빠뜨립니다. 불확실한 미래는 불확실한 생존을 뜻합니다. 그러니 인간은 불확실성을 제거하고 안정적으로 살아가기 위해 변하는 와중에도 변하지 않는 것을 찾아내야 합니다. 물론 변하지 않는 것은 물질세계에서는 없기에 정신을 통해 찾아야 하

지요. 그렇다면 변하는 것은 가장 먼저 제거되고 공통적이고 지속되는 것만 남습니다. 이것이 미술에서 추상으로 발현됩니다.

신석기시대 인류는 농경을 시작으로 본격적으로 추상적 사고를 하게 됩니다. 덩달아 공동체가 커지고 계급이 분화되어 지배계급과 피지배계급이 발생했습니다. 지배계급은 종교를 중심으로 부족원들을 통치했습니다. 현세 중심적이었던 구석기에서는 종교가 필요하지 않았습니다. 구석기인들은 현재를 살아가는 사람들이었으니까요. 현재를 살아가기 위해서는 내 앞에 펼쳐진 감각적 세상에 충실해야 합니다. 반면 신석기가 되면서 사람들은 현재와 동시에 미래를 살아가게 되었습니다. 그러자 신석기인들은 내세의 필요성을 느꼈고, 보이지 않는 내세를 설명하기 위해 종교가 요청되었습니다.

신석기 종교인들은 보이지 않는 것을 사람들에게 말해주고, 대중의 혼란한 마음을 달래기 위해 진리, 영원, 법칙 따위를 설명해주어야 했습니다. 이런 상황은 추상적 사고를 더욱 가속화했습니다. 이제 본격적으로 세계는 2개로 나뉘었습니다. 물질과 정신, 현세와 내세, 변화와 영원, 운동과 정지로 말이지요.

종교가 추상적 속성을 지니는 것은 종교 또한 보이는 것 너머로 시선을 향하기 때문입니다. 추상을 이루는 보편, 본질, 영원과 같은 성질들은 물질적 세상 너머에 존재합니다. 종교가 발생한 신석기와 스스로가 신인 파라오가 지배했던 이집트, 그리고 신의 세계였던 중세 모두 미술이 추상적 경향을 띠는 것은 이 같은 이유 때문입니다. 인간이 신적인 것에 가까울수록 사실적인 표현으로부터 멀어집니다.[2] 거추장스러운 것은 제거되고 본질만 남게 됩니다. 그러한 현상이 미술에서 추상으로 나타납니다.

구상과 추상이 반복되는 미술사

미술사를 훑어보면 양식과 표현에서 흥미로운 점이 발견됩니다. 사실적이고 생생한 재현적 미술이 지배적인 시기가 있는 반면, 간략한 표현이 돋보이는 추상적 미술이 주된 시기가 있습니다. 구상적·추상적 표현이 반복되면서 미술은 끊임없이 자신의 모습을 바꾸어갑니다. 물론 다른 시기와 비교해보았을 때 상대적으로 구상적 측면과 추상적 측면이 두드러진다는 뜻입니다.

미술 양식과 표현이 달라졌다는 말은 단순히 미술에 국한된 문제가 아닙니다. 미술이 시대를 반영한다고 했을 때 양식과 표현이란 곧 그 시대를 살아갔던 사람들이 바라본 세계를 보여줍니다. 이때의 세계는 그 시대의 사회, 문화, 가치관 등 그 모든 것을 포괄합니다. 이처럼 미술이란 보이지 않는 것을 가시화합니다. 미술 감상이 단순히 작품의 주제나 표현을 파악하는 차원을 넘어서는 이유입니다.

추상적 표현은 신석기를 넘어 고대 이집트로 연결됩니다. 그 뜻은 고대 이집트에서도 추상이 추구하는 존재의 개념, 본질, 영원과 같은 성질이 사회적으로 중요했다는 말입니다. 이제 구상과 추상이라는 키워드를 가지고 원시시대를 지나 본격적으로 찬란한 문명이 만들어진 시대로 넘어가야 할 때입니다.

2장 ——— 고대미술

이집트미술
Egyptian Art

이집트의 역사

예수 탄생 이후부터 지금까지 2000년이 조금 넘었습니다. 2000년의 세월은 길게 느껴지지만 놀랍게도 고대 이집트의 역사는 훨씬 긴 3000년간 유지되었습니다. 나일강을 중심으로 형성된 이집트는 오랜 기간 연속성을 지니고 찬란한 문화를 발전시켰습니다. 구석기와 신석기 이후 등장하는 미술이 이집트인 이유는 이러한 눈부신 문화를 바탕으로 독특한 시각 양식을 오랫동안 보여주었기 때문입니다.

이집트의 역사는 크게 고왕국(B.C. 3100~B.C. 2180), 중왕국(B.C. 2040~B.C. 1785), 신왕국(B.C. 1650~B.C. 11세기)으로 구분합니다.[1] 피라미드가 가장 왕성하게 건설되던 시기는 고왕국 시절이었습니다. 대표적으로 기자 피라미드 중 가장 큰 쿠푸왕 피라미드는 제4왕조 시절로 기원전 2560년에 지어진 것입니다. 어마어마한 노동력과 비용이 들어가는 피라미드가 고왕국 시절에 지어졌다는 뜻은 그만큼 고왕국 시절 파라

오의 권력이 엄청났다는 사실을 증명합니다.

중왕국 시절을 거치면서 지방 군주들의 반란으로 나라가 혼란스러워졌습니다. 제11왕조 이후 이집트 왕조는 멤피스에서 테베(현재 이집트 룩소르 지역)로 수도를 이전하고 다시 통일국가를 정비했습니다. 그러나 이미 지방 귀족들에게 권력은 분산되었고, 파라오의 힘은 고왕국 시절만 못했습니다.

이후 신왕국이 되면서 이집트는 외세를 내쫓고 영토 확장을 이루어나갔습니다. 파라오마다 자신의 왕권을 강화하기 위해 힘썼지만 완전한 중앙집권 체계를 수립하진 못했습니다. 반면 영토만 넓어졌기에 신왕국 시절 이집트는 제후국들의 연방체였지요. 이후 기원전 4세기 마케도니아의 알렉산드로스 대왕이 이집트를 정복했고, 나중에는 로마 식민지가 되었습니다.

여러 부침이 있었지만 이집트는 참으로 오랜 기간 나름의 독특한 전통과 문화를 유지했습니다. 이러한 장구한 전통과 문화를 바탕으로 일정한 시각 체계를 보여주었기에 이집트는 미술사에 있어 유의미한 형식으로 자리 잡을 수 있었습니다.

이집트미술의 특징

고대 이집트를 떠올리면 신비로움과 공포가 공존합니다. 역사책에서 고대 이집트를 설명하는 부분이면 어김없이 화려한 무덤과 미라가 등장하고, 내세와 죽음이라는 단어가 쓰입니다. 신석기만큼은 아니지만 이집트미술은 어딘가 딱딱하고 부자연스럽게 보입니다. 인물들의 자세는 늘 정해져 있는데, 얼굴은 코가 잘 드러나는 옆모습이지만 눈은 정면에서 본 모양입니다. 반면 몸통은 정면, 팔과 다리는 측면에

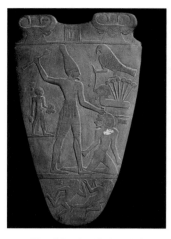

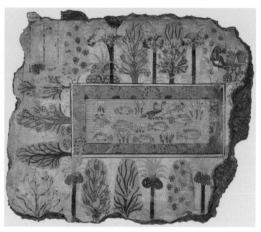

작품 1 〈나르메르 왕의 팔레트〉,
B.C. 3000

작품 2 〈네바문의 정원〉, B.C. 1380

서 본 모습입니다.

　고대 이집트의 미술 양식을 '정면성의 원리^{the Principle of Frontality}'라고
합니다. 〈나르메르 왕의 팔레트〉(B.C. 3000)^{작품 1}에서 정면성의 원리로
묘사된 인물을 보면 신체의 특징이 뚜렷하게 드러납니다. 어디 하나
애매한 구석이라곤 없이 인체가 명확하고 분명하게 눈에 들어옵니다.
실제로 정면성의 원리로 그려진 인물의 자세를 그대로 따라 하는 건
불가능합니다. 신체를 해체해서 다시 재조립해야 하기 때문이지요.

　고대 이집트인들은 사람뿐만이 아니라 풍경도 이런 식으로 일관성
있게 표현합니다. 기원전 1380년경에 제작된 고분벽화 〈네바문의 정
원〉^{작품 2}에서는 정면성이 적용된 풍경을 보여줍니다. 그림 가운데 네
모반듯한 직사각형의 연못이 있습니다. 연못 속에 오리, 물고기, 수중
식물이 옆모습을 하고 있습니다. 다양한 나무들이 연못을 따라 완전
히 가로와 세로로 배치되어 있습니다. 당연히 나무들도 그 특징이 잘
드러나게 옆 또는 정면에서 본 모습입니다.

작품 3 〈무신친정계첩(창덕궁 어수당에서의 인사평가)〉, 1728년

　물론 정면성은 이집트만의 전유물이 아닙니다. 1728년 조선 궁중에서 제작된 〈무신친정계첩(창덕궁 어수당에서의 인사평가)〉^{작품 3}을 보면 〈네바문의 정원〉에서 본 양식이 그대로 드러나 있습니다. 연못은 위에서 아래로 본 듯 네모반듯한 모양이고, 연못 안의 오리와 식물은 옆에서 본 모습입니다. 건물은 전체적으로 앞에서 본 모습인데 안에 있는 사람들은 공중에 거꾸로 매달려 있기도 하네요. 흡사 〈네바문의 정원〉 조선 버전인 것 같은 착각을 불러일으킵니다.

　이집트와 조선은 전혀 접점이 없는 시공간인데 어째서 이런 일이 일어난 걸까요? 전혀 다른 시공간에 비슷한 양식이 등장했다는 것은 그곳에 살던 인간들이 비슷한 목표와 의지를 지녔다는 것을 뜻합니다. 사물의 특징을 최대한 명확하게 표현하고 있는 점에서 이집트와

조선의 그림은 정보전달과 기록을 중시하고 있음을 알 수 있습니다.

정보전달과 기록이 중요하다면 미적인 표현에 신경 쓰기보다 이처럼 정면성에 근거해 표현하는 것이 효과적입니다. 그래야 정보를 누락 없이, 오해 없이 전달할 수 있지요. 이처럼 예술은 기술과 재료의 문제가 아닌 인간의 의도, 목적, 의욕 문제라는 것을 전혀 다른 시대의 두 작품이 말해주고 있습니다.

이집트미술은 사실적이기보다 관념적이고 개념적입니다. 위대한 왕은 위대한 만큼 다른 사람들보다 크게 그립니다. 이것은 '보이는 대로'가 아닌 '생각하는 대로' 그린 것입니다. 즉 그들은 눈에 보이는 세계를 그리지 않고 인간이라는 개념, 권력자라는 개념을 그렸습니다. 개념은 추상을 통해 만들어집니다. 개념을 만들기 위해서는 사물의 개별적이고 특수한 성질을 최소화하고 공통적이고 본질적인 것을 최대화해야 합니다. 이집트미술에서 보이는 정면성은 이집트 사회가 감각이 넘치는 세계가 아닌 개념, 본질, 영원을 지향하고 있음을 명확하게 보여주고 있습니다.

재현과 추상

고대 이집트미술이 관념적이고 딱딱하기만 한 것은 아닙니다. 동물을 묘사한 그림을 보면 마치 구석기시대가 부활한 것마냥 섬세하고 사실적인 표현을 볼 수 있습니다.

기원전 2650년경, 그러니까 지금으로부터 약 4600년 전 이집트 제4왕조의 첫 파라오인 스네프루 왕의 아들 네페르마트와 아내 아테트의 무덤에는 놀랍도록 사실적으로 그려진 거위가 등장합니다.작품 4 거위의 생김새, 색깔, 깃털의 방향 등 얼마나 사실적으로 그려놓았는지

작품 4 〈메이둠 거위〉, B.C. 2575~B.C. 2551

멸종된 거위에 대한 연구자료로 활용될 정도입니다.

그러나 사실적인 동물 표현과 달리 인간을 표현하는 데 있어 고대 이집트는 그림이나 조각에 일관된 모습을 보여줍니다. 바로 정면성이지요. 이 정면성은 인간의 특징을 잘 보이게 인체를 해체·조립하는 것과 더불어 카논^{canon}이라는 손바닥 크기의 격자 형식에 근거합니다. 카논은 인체 비율의 기준을 제시하는데 얼굴은 손바닥 2뼘, 키는 18뼘 하는 식입니다. 그래서 누가 그림이나 조각을 제작하든 약간의 차이는 있을지언정 전체적인 틀은 비슷했습니다. 고대 이집트인들은 카논에 근거한 정면성을 3000년이라는 엄청난 시간 동안 유지합니다.

모든 미술이 자신이 속한 시대를 반영한다고 가정하면, 미술에 있어 특정 양식^{style}(樣式)은 곧 특정 세계관을 반영합니다. 아무 이유 없이 양식이 만들어지고 그것이 유지되는 것이 결코 아닙니다. 하나의 국가, 공동체가 하나의 양식을 3000년간 지속했다는 말은 그 공동체의 세계관, 철학, 사상, 문화 등이 3000년 동안 크게 바뀌지 않았다는 뜻입니다.

고대 이집트는 역동성이 아닌 정적인 안정을 추구했습니다. 이 정적인 안정은 다분히 위계적이고 엄격한 사회 질서에 기반한 것이었지요. 신과 같은 어마어마한 권력을 지닌 지배자는 자신의 세계가 '안정, 고정, 정지, 영원'과 같은 성질을 띠기를 원했고, 이 성질은 미술에서 추상과 맞닿게 됩니다. 그래서 추상은 곧 정신성을 뜻합니다.

고대 이집트의 권력자들은 신체가 죽어서도 영원히 살기를 바랐습

니다. 엄청난 크기의 왕의 무덤인 피라미드, 그 속에 들어 있던 상상을 초월하는 부장품과 육신을 영원히 보전하기 위한 미라가 영원에 대한 그들의 열망을 말해줍니다. 이렇듯 그들은 이승에서의 삶, 인간과 세계의 아름다움을 위해 미술품을 제작하지 않았습니다.

이집트인들은 이곳에서 숨을 쉬면서도 시선은 늘 저곳을 바라보았습니다. 저곳에서도 나의 몸이 온전해야 하므로 그 열망이 반영된 미술품에서는 인체가 최대한 명확히 드러나야 합니다. 인간을 표현할 때 '자연스러움'은 그들의 관심사가 아니었지요. 자연스러움을 배제하고 영원과 안정을 추구하는 만큼 인물의 개성과 활기는 사라집니다. 이집트미술에 등장하는 사람들이 모두 비슷비슷해 보이는 이유입니다.

반면 동식물과 권력자가 아닌 사람을 묘사할 때는 비교적 유연한 접근을 보여줍니다. 새들의 깃털은 털의 방향까지 그려져 있고, 화려한 색으로 장식되어 있습니다. 구석기시대 벽화에서 보았던 사실적 묘사가 펼쳐져 있습니다.

악기 연주자와 무용수를 그린 벽화를 보면 권력자를 표현한 것과는 사뭇 다른 점들이 발견되는데, 악사들 중 두 명은 옆얼굴이 아닌 얼굴 정면을 보여주고 있습니다.^{쪽표 5} 무용수들의 몸통은 앞이 아닌 옆모습으로 춤 동작이 명확하게 드러나고 있습니다. 뒤에 있는 무용수의 몸은 앞에 있는 사람 때문에 일부가 가려지기도 했네요.

'이집트미술이 경직되어 있고 딱딱하다'는 말은 반은 맞고 반은 틀린 말입니다. 지배자에게서 '경직, 정지, 딱딱함, 영원함'과 같은 분위기를 느꼈다면, 동식물과 피지배자에게서는 '자연스러움, 생생함, 활기, 역동성'을 발견할 수 있습니다. 여기서 주목해야 할 점은 완전히 상반된 느낌이 두 계급을 철저하게 나누고 있다는 것입니다. 지배계

작품 5 〈악사와 무희〉, B.C. 1400

급은 정지의 성격이, 동식물을 포함한 피지배계급은 운동의 성격이 강조되고 있습니다. 어째서 이렇게 표현이 극명하게 갈리게 된 것일까요?

미술에서 드러난 현상을 이해하기 위해서는 미술 안이 아닌 밖을 봐야 합니다. 모든 미술은 시대의 거울로서 시대상을 반영합니다. '개인'이 등장하기 이전의 사회라면 더욱 철저하게 시대를 반영하기 마련입니다. 그러한 사회에서는 개인이 자신을 드러낼 수 있는 기회가 거의 차단되어 있기 때문입니다. 역사에 있어 개인은 18세기 시민혁명 이후에나 겨우 나타납니다. 고대 이집트는 지금으로부터 약 4000년 전입니다. 개인이 등장하기 위해서는 아직 2000년은 족히 더 기다려야 합니다.

지배자는 정면성의 원리에 맞춰 명확하게 그리고, 피지배자는 정면성을 위배해가며 자연스럽게 그렸다면 그 사회는 상상 이상으로 위계질서가 엄격했을 가능성이 큽니다. 아니, 애초에 이 사회에는 정지와 운동이라는 2개의 세계가 존재했을 것입니다. 위대한 지배자는 자신의 권력이 흔들리지 않아야 하며 사후에도 그대로 유지되기를 바랍니

다. 그들에게 필요한 것은 정지, 영원, 초월과 같은 성질입니다.

반면 지배자들이 봤을 때 피지배자들과 동식물은 시간 속에 스쳐 지나가는 존재입니다. 그들은 끊임없이 활동하고, 생겨났다 사라집니다. 지배자들을 위해 존재하는 그들은 일시적이고 덧없는 존재입니다. 애초에 피지배자들에게 정지나 영원 따위의 성질은 없습니다. 그들을 에워싸고 있는 것은 운동, 변화, 찰나와 같은 성질입니다. 두 세계는 정지와 운동으로 철저하게 분리되어 있습니다. 두 세계 사이의 통로란 처음부터 존재하지 않습니다.

예외적 사실성

언제나 예외는 있습니다. 누군가는 반문할 것입니다. 네페르티티 흉상^{작품 6}에서 보이는 이 엄청난 사실성은 무엇이냐고요. 우아한 라인이 흐르는 귀족적인 얼굴, 오뚝한 코에 날렵한 턱선, 길게 뻗은 목. 21세기의 기준에서 봐도 이 여인은 엄청난 미인임을 한눈에 알아볼 수 있습니다. 네페르티티^{Nefertiti}라는 이름이 '미녀가 왔다'는 뜻이니, 가히 그 의미에 걸맞은 조각입니다.

이 여인은 이집트 신왕국 시절 제18왕조 10대 파라오 아케나톤 왕 (재위 B.C. 1379~B.C. 1362)의 왕비입니다. 네페르티티 흉상은 기존의 이집트 조각과 달리 추상적 개념이 아닌 네페르티티 개인이 드러나 있습니다. 기존 이집트 조각상과 비교해보았을 때 확실히 이 조각상은 개인을 조각했고, 개성이 드러납니다. 신왕국쯤 왔으니 이제 조각 기술이 비약적으로 발전한 것일까요?

네페르티티뿐 아니라 아케나톤 왕의 조각^{작품 7}도 개성이 드러납니다. 길쭉한 얼굴에 두툼한 입술, 상대적으로 가느다란 코와 눈매. 아무

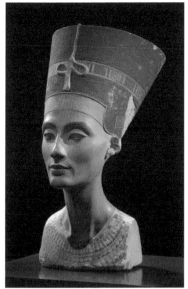
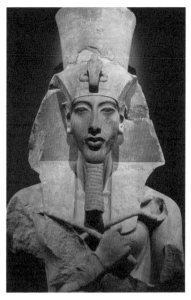

작품 6 〈네페르티티〉, B.C. 1360 　　　　作품 7 〈아케나톤〉, B.C. 1360

리 봐도 이상적인 파라오의 모습이 아니라 아케나톤이라는 한 인간이
보이는 건 왜일까요? 어째서 이 부부의 조각만큼은 추상적 개념이 아
닌 개인이 드러나는 걸까요?

아케나톤 왕은 종교개혁으로 유명합니다. 이집트는 중왕국이 되면
서 멤피스에서 테베로 수도를 이전합니다. 테베의 사제와 귀족들은 최
고 신인 태양신 라^{Ra} 대신 테베의 지역 신인 아몬^{Amon}을 주신(主神)으로
믿었고, 막대한 권력과 부를 누렸습니다. 귀족들이 기존의 최고 신 대
신 지역 신을 주신으로 삼았다는 것은 왕의 권력이 그만큼 분산되었
음을 뜻합니다. 이집트는 종교와 정치가 일치를 이루던 제정일치 사회
였기에 어떤 신의 권력이 큰지, 어떤 신을 믿는지도 중요했습니다.

아케나톤은 파라오에 즉위하자 곧 종교개혁을 단행합니다. 그는 사
제와 귀족들이 믿는 아몬 신과 여러 잡다한 신들을 정리하고, 태양 그

자체가 신이 된 아톤^{Aton}을 유일신으로 추앙하며 유일신 사상을 도입했습니다. 이때 이집트에서는 최초로 유일신 신앙이 생겨납니다.

아케나톤 왕은 종교개혁을 통해 기존의 사제와 귀족들의 힘을 눌렀고, 유일신 사상을 중심으로 흩어진 왕의 권력을 중앙집권화했습니다. 그는 과거 파라오들이 누렸던 절대적인 힘을 다시 재현하고자 했습니다. 종교개혁 이후 이제 하늘에서는 아톤 신이, 지상에서는 아케나톤 왕이 절대권력자가 되었습니다.

하늘에는 유일신이 있었기에 이제 왕은 지상에서 최고권력자로 활동합니다. 내세와 달리 지상은 생명, 물질, 감각이 넘쳐나는 다채로운 곳입니다. 지상은 보편적이고 이상적인 사물들의 세계가 아닌 유일하고 개별적인 사물들의 세계이지요. 왕은 이제 보편적인 존재로서의 파라오가 아닌 아케나톤이라는 유일한 존재로서의 자신을 드러냅니다.

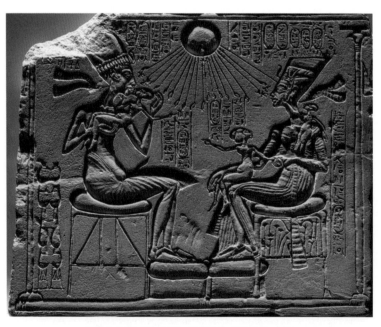

작품 8 〈신의 가호를 받는 아케나톤 가족〉, B.C. 1360

아케나톤과 네페르티티의 조각을 보면 이전과 달리 조각에서 개성과 운동이 등장합니다. 개성은 사물의 개별적이고 특수한 성질을 말합니다. 운동은 생명성과 직결됩니다. 모두 내세가 아닌 현세의 특징입니다. 우주를 관장하는 건 유일신에게 맡기고, 이제 왕과 왕비는 지상을 다스리고 신의 보호 아래 행복한 삶을 누리면 됩니다. 신의 가호를 받는 아케나톤 왕의 가족을 표현한 부조^{작품 8}를 보면 어린 자식을 안아주는 다정한 아버지가 등장합니다. 지금까지 왕을 표현한 작품에서는 보지 못한 종류의 자연스러움과 세속성이 사뭇 충격적으로까지 다가옵니다.

이처럼 인간이 현실을 바라볼수록 미술품에서는 운동성, 역동성, 생명성, 개성, 감각이 드러납니다. 하늘에는 유일신이 있으니, 왕은 신이 될 필요 없이 지상에서의 유일자로서 존재하면 됩니다. 내가 유일한 사람이기에 나를 추상적이고 보편적인 모습으로 표현하기보다는 반대로 나의 외모, 개성, 자의식을 표출해야 합니다. 이것이 아케나톤 시절, 이집트미술에 등장한 사실적 경향의 배경입니다.

2개의 시선, 2개의 세계

〈하마 사냥을 지켜보는 티(이하 '하마 사냥')〉(B.C. 2510~B.C. 2460)^{작품 9}에서 두 세계가 한 화면 속에 공존하는 것을 볼 수 있습니다. 제5왕조 시대, '티'라는 고위관직자의 무덤에서 발견된 이 부조에는 주인공과 하인들이 하마 사냥을 떠난 장면이 새겨져 있습니다. 부조는 위아래로 다채로운 화면을 보여주는데, 먼저 위쪽을 보면 나무 위로 다양한 새들과 동물들이 섬세하게 새겨져 있습니다. 아래쪽에는 배에 탄 주인공 티와 하인들이 보이고, 물 밑으로 하마와 물고기가 헤엄치고 있습니다.

작품 9 〈하마 사냥을 지켜보는 티〉, B.C. 2510~B.C. 2460

모든 사물이 운동하는 듯 보이지만 유일하게 고정된 인물이 딱 한 명 있습니다. 가장 크게 묘사되어 누가 봐도 이 그림의 주인공이라는 걸 알 수 있는 '티'입니다. 이 부조에서 가장 섬세하고 자연스럽게 표현된 것은 위아래를 차지하고 있는 동식물입니다. 그다음으로 티 주변에서 하마에게 작대기를 던지고 있는 하인들입니다. 그들의 다양한 동작은 역동적이기까지 합니다. 하지만 주인공 티만은 하인들 뒤에서 근엄하게 작대기를 집고 가만히 서 있습니다. 티만은 유일하게 정면성의 원리가 적용되어 있지요. 온 세상이 변하더라도 자신만은 변하지 않겠다는 의지마저 느껴집니다.

　　이 부조에는 완벽하게 다른 두 세계가 공존하고 있습니다. 바로 정지(고정)와 운동(변화)입니다. 여기서 우리는 고대 이집트시대의 세계관을 읽을 수 있습니다. 고대 이집트에는 정지된 세계와 운동하는 세계가 있습니다. 정지된 세계는 지배자들의 세계이며, 운동하는 세계는 피지배자들의 세계입니다.

　　정지는 고정, 안정, 영원과 그 성질이 맞닿으며 이 성질들은 지배자가 추구하는 성질이기도 합니다. 그 어떤 지배자도 자신의 권력이 시간에 휩쓸려가는 걸 원하지 않습니다. 정지를 추구할수록 시각 표현은 물질성과 운동성을 배제하고 사물의 본질에 집중하려는 경향을 띱니다. 본질을 부각할수록 추상성이 강조됩니다.

　　추상이 본질을 지향한다면 변화에 영향을 받는 자잘한 것들보다 핵심적인 것만 추려서 보여줘야 합니다. 그래서 여러 문화권에서 권력자를 그린 초상을 보면 그들은 미동도 없이 가만히 있으며 자신의 모습을 최대한 드러내고 있습니다. 자신의 모습이 곧 권력 그 자체입니다.

　　반대로 일반 민중이나 동식물은 추상의 속성과는 거리가 멉니다.

피지배자들은 늘 환경에 영향을 받으며 끊임없이 변화해갑니다. 그들에게는 상황(환경), 변화, 순간만이 있을 뿐입니다. 어느 시대건 피지배자들은 움직이면서 살아가야 할 운명입니다.

시대를 뛰어넘어 17세기 절대왕정시대에 그려진 그림에서도 이 두 세계의 공존이 보입니다. 스페인 펠리페 4세의 아들을 그린 디에고 벨라스케스Diego Velázquez(1599~1660년)의 〈난쟁이와 함께 있는 발타자르 카를로스 왕자〉(1631년)작품 10를 보면 두 어린이가 등장합니다. 왕자로 보이는 남자아이는 화려한 금빛 자수의 옷을 입고 가슴띠를 두른 채 화면 중앙에 의젓하게 서 있습니다.

왕자 바로 앞에는 우연히 사진에 찍힌 것 같은 여자아이가 보입니다. 사과와 장난감 지휘봉을 들고 얼굴이 왕자 쪽을 향해 있습니다. 이 여자아이는 궁정 광대입니다. 당시 스페인 왕실에서는 왕족들의 기분전환을 위해 광대를 고용했는데, 이 어린 친구가 바로 왕자의 광

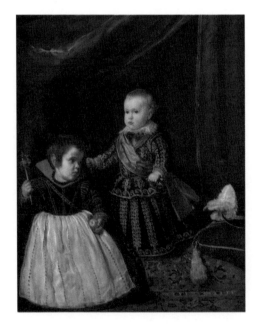

작품 10 디에고 벨라스케스,
〈난쟁이와 함께 있는
발타자르 카를로스 왕자〉, 1631년

대였습니다.

한 화폭에 그려진 왕자와 광대에서 3000년 전에 그려진 〈하마 사냥〉 속 정지와 운동이라는 두 세계가 그대로 드러납니다. 이 말은 17세기까지도 세상을 바라보는 근본적인 시선이 변하지 않았다는 것을 뜻합니다. 당연히 그 시선이란 권력자의 시선이겠지요. 미술을 볼 때 사회의 주체가 누구인지도 함께 봐야 하는 이유입니다. 위계질서와 계급이 엄격한 사회에서 세상을 바라볼 수 있는 권리를 지닌 건 권력자입니다. 미술에서 본격적으로 자유로운 개인의 시선이 드러나려면 19세기까지 기다려야 합니다.

19세기가 되어서야 정지의 세계는 사라지고 변화(운동)의 세계가 이 세상을 지배하게 됩니다. 르누아르의 〈물랭 드 라 갈레트의 무도회(이하 '무도회')〉(1876년)^{작품 11}에서는 왕과 귀족, 종교인들이 등장했던 기존 회화와 달리 평범한 시민들이 화면을 가득 메우고 있습니다. 화면

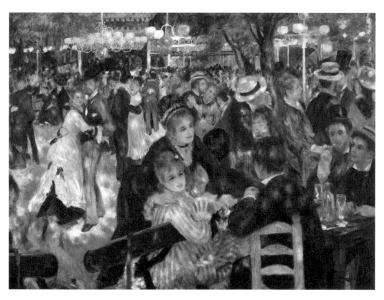

작품 11 오귀스트 르누아르, 〈물랭 드 라 갈레트의 무도회〉, 1876년

앞쪽에는 르누아르의 친구들이 자리 잡고 있지만 그들은 뒤에서 춤을 추는 군중들과 의미상 다를 바 없는 존재입니다. 단지 화가에게서 좀 더 가까운 거리에 있기에 크게 그려준 것뿐입니다.

19세기에 프랑스에서는 시민사회가 자리 잡게 됩니다. 시민이란 자유롭고 평등한 개인을 말합니다. 인상주의는 시민사회에서 시민이 바라본 세상을 솔직하게 드러내고 있습니다. 거기에 정지된 것은 아무것도 없습니다. 모든 것이 무차별적으로 변화에 동참합니다. 〈무도회〉를 지배하는 건 그날의 바람, 햇빛, 분위기입니다. 변화 속에 사물들은 부유할 뿐입니다.

3000년이 넘는 긴 시간이 지나서야 미술에서 운동이 적극적으로 드러나게 됩니다. 그 변화는 엄격한 신분사회를 지나 시민이라는 개인이 역사의 주체가 되는 과정과 맞물려 있지요. 고대 이집트미술과 인상주의 작품을 보면서 세상과 미술의 중심 키워드를 뽑아봅니다. 정지와 운동, 이 2개의 키워드는 세계를 이해하고 미술사를 여행하는 데 좋은 길잡이가 될 것입니다.

그리스미술
Greek Art

인간의 등장

그리스미술 하면 오뚝한 코, 부리부리한 눈, 날렵한 턱선, 완벽한 비율의 멋진 조각상이 떠오릅니다. 잘생긴 사람을 보고 '조각 미남'이라고 하는데 이때의 조각은 바로 그리스 조각을 가리킵니다. 물론 로마 조각도 포함이 되나, 로마 조각은 그리스 조각을 따르고 있기에 조각 미남이란 그리스 조각상처럼 잘생긴 사람을 뜻하지요.

조각 미남과 더불어 8등신을 빼놓을 수 없습니다. 이 둘은 한 세트입니다. 머리를 하나의 단위로 해 인체를 총 8부분으로 나누는데, 배꼽을 기준으로 상체와 하체는 1:1.6의 비례가 됩니다. 가장 아름다운 비율이라는 황금비^{Golden Ratio}입니다. 지금도 미남미녀라고 하면 그리스 조각의 특징이 그대로 적용됩니다. 선망의 대상인 연예인들은 하나같이 그리스 조각과 같은 모습을 하고 있습니다.

고대 그리스와 21세기는 2000년 정도의 시차가 존재하는데 어째서

고대 미의 기준이 지금도 통용되는 걸까요? 이런 현상을 보면 마치 아름다움의 기준이 실제로 존재하는 듯합니다. 그렇다면 고대 그리스인들이 미의 기준을 정립한 최초의 사람들이었을까요?

지역적으로 보자면 그리스 조각은 그리스 지역 내의 문화적 산물입니다. 그 시절 다른 지역에서는 그리스 조각만큼 인간을 이상적으로 아름답게 표현하지 않았습니다. 이집트에서는 여전히 정면성에 근거해서 조각을 만들

작품 12 인도 카주라호의 파르쉬바나타 사원 조각, 10세기경

었습니다. 기원전 6세기 불교와 비슷한 시기에 만들어진 인도의 자이나교^{Jainism2}는 사원의 관능적인 나상 조각^{작품 12}으로 유명합니다. 이 조각상은 인체의 정확한 구조에 대해서 별 관심이 없는 듯 둥글둥글하고 유연한 몸매가 두드러집니다.

분명 문화권마다 인간을 바라보는 독특한 시선이 있었습니다. 그러나 어째서 그리스적 아름다움이 시공간을 초월해 21세기에도 통용되고 있는 걸까요? 우리는 왜 그리스적 아름다움을 지금도 미의 기준으로 생각하고 있는 걸까요? 당연한 것이 왜 당연하게 되었는지를 생각하는 것이야말로 세상을 새롭게 볼 수 있는 방법입니다.

그리스미술은 처음부터 우리가 아는 조각 미남과 미녀를 만들지 않았습니다. 기원전 600년경에 만들어진 〈뉴욕 쿠로스^{kouros}〉^{작품 13}를 보면 우리가 아는 그리스 조각 미남은 온데간데없고 오히려 이집트 조각과 비슷합니다. 쿠로스는 그리스어로 '청년'을 뜻하며, 미술에서는 '청년 나신상'을 말합니다. 〈뉴욕 쿠로스〉는 미국 뉴욕 메트로폴리

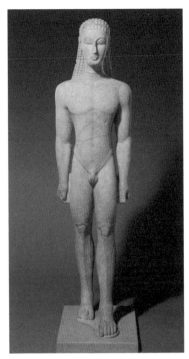

작품 13 〈뉴욕 쿠로스〉, B.C. 600~B.C. 575 **작품 14** 〈제사장〉, B.C. 2400, 고대 이집트

탄 미술관에 있는 그리스 쿠로스입니다.

　기원전 600년까지 이집트미술은 그리스미술에 큰 영향을 끼쳤습니다. 초기 그리스 예술가들은 미술품을 제작할 때 이집트 것을 많이 참고했습니다. 여전히 고대 이집트는 주변 국가에 비해 선진국이었고, 문화적으로도 우수했던 것이지요. 〈뉴욕 쿠로스〉를 보면 그리스인들이 다른 지역의 우수한 문화를 열심히 연구하고, 그것을 자기 것으로 만들려고 시도한 것을 볼 수 있습니다. 〈뉴욕 쿠로스〉의 왼발을 앞으로 내밀고 있는 차렷 자세, 무표정인 얼굴, 방울을 땋은 것 같은 인위적인 헤어스타일, 카논에 근거해 전신을 22단위로 나누고 있는 것이 이집트 조각과 흡사합니다.

구조적으로 다른 점이 있다면 이집트 조각^{작품}[14]은 인체가 받침대에 고정되어 있습니다. 아니, 고정된 것을 넘어 이집트 조각상의 목, 팔, 다리는 빈틈 없이 받침대와 하나가 되었습니다. 그래서 이집트 조각은 튼튼하게는 보이나 독립된 존재라기보다 어디에 부속되어 있는 느낌을 줍니다. 반면 그리스 조각은 모습이 이집트 조각과 비슷할지언정 홀로 고고하게 서 있습니다. 어째서 이런 차이가 발생한 것일까요?

이집트인들에게 조각과 같은 미술품은 인간 영혼이 거주하는 곳입니다. 이집트인들은 사람이 죽으면 육체에서 영혼이 떨어져 나온다고 생각했습니다. 영혼은 영원히 죽지 않는데, 이때 육체가 온전히 보존되어 있다면 영혼이 자신의 집을 찾아와 육체가 부활할 수 있게 됩니다. 시신을 방부처리한 미라는 이집트인들의 영생에 대한 믿음을 보여줍니다.

이집트미술품도 미라와 비슷한 역할을 합니다. 이러한 세계관에서는 사물을 아름답게 묘사하는 것보다 명확하고 누락 없이 표현하는 것이 더 중요합니다. 그래야 영혼이 자기 집을 정확하게 찾아올 테니까요. 이집트 조각상들이 받침대와 일체를 이루는 것은 파손을 최소화해 영혼이 다시금 육체로 돌아오게 하기 위한 하나의 방편이었습니다.

하지만 그리스 조각은 세상으로부터 독립한 인간입니다. 목, 팔, 다리는 자연스럽게 움직이며 자기 스스로 무게를 지탱하고 있습니다. 그리스인들은 이집트미술을 참고했지만 이 부분만큼은 독자적인 길을 걸어갔습니다. 여기서 그리스와 이집트 세계관의 차이가 드러납니다. 부속된 인간과 독립한 인간, 즉 '내세와 영원을 바라보느냐, 지금 여기를 바라보느냐'의 시각 차이가 이집트와 그리스를 가르고 있습니다.

그리스는 이집트와 비교해보면 상당히 현세 중심적인 사회였습니다. 거대제국이었던 이집트와 달리 그리스는 폴리스Polis라 불리는 도시국가들의 연합체였습니다. 이들은 평소 독립성을 유지하다가 필요시에 동맹을 형성해 문제를 해결했습니다. 대표적인 예로 기원전 492년부터 기원전 479년까지 벌어진 페르시아 전쟁 중에 스파르타를 중심으로 30개의 그리스 도시국가가 연합해 페르시아 제국에 맞서 싸웠습니다. 이처럼 그리스 도시국가들은 때로는 경쟁자였다가 때로는 동맹관계를 이루며 그리스 지역에서 옹기종기 살아갔습니다.

이집트인들에 비해 그리스인들은 변화에 민감했습니다. 그리스인들은 뭉치고 헤어지기를 반복했고 서로 경쟁하기에 바빴습니다. 패권을 장악하기 위해서는 무엇보다 빠른 상황 판단이 중요했고 거기에 맞추어 행동해야 했습니다. 즉 변화를 읽어야 하는 것이지요.

변화란 지금 여기, 현재를 뜻합니다. 현재가 중요하다는 것은 감각, 감성과 경험이 중요하다는 말과 같습니다. 지금 내가 느끼는 감각과 감성은 과거의 것도 미래의 것도 아닌 현재의 것입니다. 경험은 내가 무언가를 직접 해본 것을 뜻하기에 일차적으로 감각, 감성으로 들어온 세상을 뜻합니다. 경험은 현재의 감각, 감성이 쌓여서 형성되는 것이지요.

그리스인들이 감각, 경험, 현재를 중시하는 이런 성향은 조각의 변화를 따라가면 발견할 수 있습니다. 기원전 600년경 〈뉴욕 쿠로스〉가 만들어지고, 이후 100년간의 조각상을 살펴보면 가히 눈부신 발전이 일어납니다. 100년 사이에 이집트 조각 같은 요소는 온데간데없어지고 우리가 아는 그리스 조각이 탄생합니다. 기원전 500년대의 〈아나비소스의 쿠로스〉작품 15를 거쳐 기원전 480년경에 제작된 〈크리티오스의 소년〉작품 16은 명확한 비율을 근거로 부드럽고 매끈한 얼굴과 몸

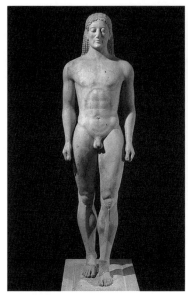
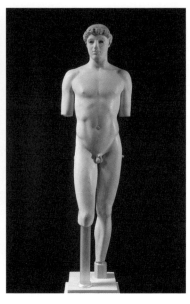

작품 15 〈아나비소스의 쿠로스〉,
B.C. 540~B.C. 515

작품 16 〈크리티오스의 소년〉, B.C. 480

매를 하고 있습니다.

100년 동안 조각에서 눈부신 기술 발전이 일어났다는 것은 시간이 지남에 따라 기술이 발전한 것이라고 단순히 넘겨버릴 문제가 아닙니다. 양식은 세계관을 반영합니다. 그리스미술은 짧은 기간 안에 몰라보게 달라졌습니다. 그 뜻은 그 사회도 짧은 기간 동안 여러 변화를 겪었다는 것으로 해석할 수 있습니다.

기술의 발전은 우선 작가가 개인적으로 다양한 실험을 할 수 있었음을 뜻합니다. 즉 작가는 무조건 기존 방식대로 작업했던 게 아니라 더 나은 방법을 얼마든지 도입해 새로운 것을 창조할 수 있었던 것입니다. 개인이 역량을 펼칠 수 있는 환경이 조성되었다는 것은 그리스 사회가 이집트 사회보다 덜 억압적이고 덜 위계적이었던 것을 말해줍니다.

민주주의의 탄생과 미술

고대 그리스 하면 민주주의가 떠오를 정도로 그들이 만들어낸 민주주의는 인류에게 있어 대단한 발명품입니다. 고대 그리스 국가 중에서도 아테네는 모든 시민이 직접 정치를 하며 나라를 이끌어갔습니다. 물론 아테네가 처음부터 민주주의 국가였던 것은 아니었습니다.

아테네는 기원전 7세기까지 귀족들이 정치를 했습니다. 그러나 기원전 594년 솔론Solon(B.C. 640~B.C. 560)은 배타적인 귀족 정치를 끝내고 재산 정도에 따라 평민에게도 의회에 참여할 수 있는 권리를 부여했습니다. 이후 기원전 561년 페이시스트라토스Peisistratos(B.C. 600~B.C. 527)와 그의 두 아들 히피아스Hippias와 히파르쿠스Hipparchus가 참주정을 했습니다. 참주는 절대권력을 지닌 왕은 아니지만 독재자였습니다.

이후 아테네는 참주를 몰아냈고, 기원전 508년 클레이스테네스Cleisthenes(B.C. 570~B.C. 508)는 아테네의 시민들에게 참정권을 부여했습니다. 그리고 참주의 출현을 저지하기 위해 도자기에 독재자가 될 인물의 이름을 써내어 그를 추방하는 도편추방제를 도입했습니다. 기원전 6세기, 비로소 우리가 아는 아테네 민주정이 등장했습니다.

이처럼 고대 그리스는 이집트에 비해 정치·사회적으로 훨씬 동적인 사회였고, 개인의 역량 또한 비교할 수 없을 정도로 컸습니다. 이런 사회·문화적 바탕을 배경으로 미술에서도 극적인 변화가 일어났습니다. 〈뉴욕 쿠로스〉(B.C. 600~B.C. 575)에서 〈크리티오스의 소년〉(B.C. 480)으로의 이행은 동적인 그리스 사회를 그대로 반영해주고 있습니다.

변화란 결국 감각, 경험, 현재와 연결됩니다. 감각과 경험에 있어 중요한 것은 현실이지 내세가 아닙니다. 그리스인들의 시선은 지금 여기에 있었고, 지금 여기를 둘러보니 그 중심에는 사회를 이끌어나

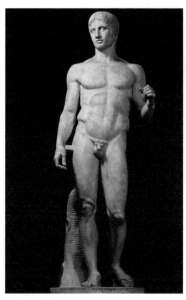
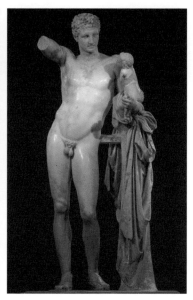

작품 17 〈도리포로스〉, B.C. 440 작품 18 〈헤르메스와 어린 디오니소스〉,
B.C. 330

가는 주체적인 인간이 존재했습니다. 그리스인들은 지금 여기의 자랑
스러운 자신들의 모습을 미술에 남기기로 했습니다. 하지만 그냥 눈
에 보이는 대로 남기지 않았습니다. 현실의 모습보다 훨씬 이상적으
로, 아름답게 인간을 형상화했습니다. 〈도리포로스(일명 창을 든 남자)〉(B.
C. 440)^{작품 17}와 〈헤르메스와 어린 디오니소스〉(B.C. 330)^{작품 18}는 어디 하
나 부족한 점이 없는 완벽한 인간을 보여줍니다.

　그리스인들은 왜 현실적이면서도 이상적인 인간을 표현했을까요?
그것은 그리스 사회의 지향점과 연결되는 지점입니다. 변화는 감각과
경험을 중시하는 경향을 형성하고 현실에 집중하게 합니다. 그러나
문명화된 인간은 현실과 동시에 미래를 살아갑니다. 현실의 일을 결
정할 때 미래를 예측하며 행동하는 것이지요. 인간은 변화(시간) 속에
살아가면서도 무차별적인 변화를 극복하고 싶어합니다. 그러한 욕망

이 법칙과 개념으로 나타납니다.

고대 그리스에서는 수학, 천문학, 철학 등 다양한 학문이 발전했습니다. 학문의 발전은 많은 사람들이 생업과는 별도로 여가를 보냈다는 증거입니다. 하루하루 벌어 먹고살기 급급한 상황에서 하늘의 별을 올려다보며 사색할 시간 따위는 사치입니다. 고대 그리스 사회에서 노동을 담당하는 것은 대부분 노예였습니다. 그래서 시민들은 노동에서 한 발짝 벗어나 세상을 탐구할 수 있었습니다.

그리스인들은 세상을 탐구하면서 수많은 개념을 만들어냈습니다. 학문은 곧 개념의 창조이며, 개념이란 사물·현상의 본질을 뜻합니다. 바꾸어 말하면 개념이란 사물·현상의 가장 보편적이고 이상적인 측면입니다. 우리의 언어는 바로 이러한 개념으로 이루어져 있지요. 예를 들어 '컵'의 개념은 가장 이상적이고 보편적인 컵의 모습을 설명해줍니다. 이러한 개념을 철학자 플라톤^{Platon}(B.C. 427~ B.C. 347)은 이데아^{idea}라고 불렀습니다.

고대 그리스 조각은 '인간'의 개념을 시각적으로 표현합니다. 그리스미술은 이집트의 영향을 받아 인체를 수학적 비율로 표현했지만 거기에 그치지 않고, 뼈와 근육의 생생함을 더했습니다. 그리스인들은 현세 지향적이었던 만큼 살아 있는 인간을 중시했습니다. 신체의 이상적인 비례와 더불어 현실 속 인간을 간과하지 않은 것이지요. 결국 그리스 조각은 현실의 인간을 가장 이상적으로 표현하기에 이릅니다. 미술에서 고전주의^{Classicism}가 탄생하는 순간입니다.

기술의 발전과 더불어 조각에서 이상적인 인간이 등장한 배경에는 사회적 영향도 무시할 수 없습니다. 그리스 도시국가들은 이름에서도 알 수 있듯이 이집트와 같은 거대제국이 아니었습니다. 기원전 5세기 즈음 아테네에는 20만~30만 명이 살았는데, 시민이었던 성인 남성은

4만~5만 명뿐이었습니다. 현대로 따지면 마을 공동체와 비슷합니다. 아테네의 모든 시민들은 직접 국정운영에 참여했고, 전쟁이 나면 참가해야 했습니다. 개인의 삶, 행복, 목표는 공동체의 운명과 함께했지요.

이런 상황에서 그리스인들에게 내세보다는 현세가 훨씬 중요했고, 개인은 이루어야 할 분명한 목표 속에 살아가게 됩니다. 그것은 곧 공동체의 목표이기도 했지요. 고대 그리스 시인 에우리피데스Euripides(B. C. 484~B.C. 406)는 자신의 희곡 「도움을 청하는 여인들」에서 신화 속 아테네 영웅 테세우스의 입을 빌려 이렇게 말합니다. "시민 스스로가 도시국가를 인도해나갈 때 비로소 시민들은 스스로의 운명을 책임질 수 있게 된다."[3]

아테네 민주정의 전성기를 가져온 페리클레스Perikles(B.C. 495~B.C. 429)는 기원전 431년 전몰자 추도 장례식 연설에서 "이 나라에 뭔가 기여를 할 수 있는 사람이라면, 아무리 가난하다고 해서 인생을 헛되이 살고 끝나는 일이 없습니다"[4]라고 외쳤습니다.

가난하건, 돈이 많건, 사회적 지위를 떠나 모든 아테네 시민은 시민으로서 의무를 다해야 했습니다. 그들의 삶은 그들이 살아가는 세계와 완전히 일치되어 있습니다. 보링거에 따르면 세상과의 조화는 감정이입의 충동을 일으킵니다. 내가 보는 세상이 진짜이고 내 삶에서 이루어야 할 목표가 있으며 그것은 곧 공동체의 것이기도 합니다. 그리스미술이 고대 이집트나 신석기보다는 생생한 구석기미술을 닮은 이유입니다.

구석기미술과 그리스미술은 사물을 생생하고 사실적으로 표현한다는 점에서 비슷하지만, 이러한 묘사가 일어나는 근본적인 작동 원리는 다릅니다. 구석기미술의 들소는 한 마리의 특수하고 개별적인 들소입니다. 즉 들소의 일반 개념이 아니라는 말이지요. 개념은 언어

의 등장과 함께합니다. 신석기인들은 들소의 일반 개념을 추상적으로 표현해 기호화했습니다. 반면 그리스 조각의 인간은 인간 일반, 즉 개념으로서 가장 이상적인 인간입니다. 그리스 조각은 인물의 개성이 뚜렷하게 드러나지 않고 비슷하게 느껴집니다. 그리스인들에게 개성이란 그다지 중요한 문제가 아니었습니다. 그리스인들은 주로 올림피아 경기에서 우승한 사람, 사회적 영웅, 신을 조각했습니다. 이 조각들은 완벽한 인간의 전형을 보여줄 뿐 그것이 실물과 얼마나 닮았는지는 중요하지 않습니다. 그리고 그리스인들은 완벽한 인간의 전형을 모두가 볼 수 있는 공공장소에 세워두었지요.

그리스 사회는 군인이 되고 세금을 낼 수 있는 시민들이 주축인 사회였습니다. 이러한 사회에서는 물론 개인이 중요하지만 뛰어난 능력을 지닌 개인은 오히려 공동체에 위협이 될 수도 있습니다. 개인이 인기를 얻어 권력을 형성하고, 나라를 좌지우지할 수도 있으니까요. 그래서 그리스 조각은 주로 신이나 영웅을 묘사하지만 뚜렷한 개성을 지우고 최대한 이상적인 모습만 부각합니다. 사회가 그것을 원했습니다. 본격적으로 조각에서 개성이 드러나는 것은 로마 시대입니다. 공동체보다 능력 있는 개인들이 권력을 잡기 위해 투쟁하던 시대였지요.

예술의 완성

철학자 헤겔Georg Wilhelm Friedrich Hegel(1770~1831년)은 『미학 강의』에서 그리스미술을 고전형 예술로 분류하며 형식과 내용이 완벽한 일치를 이루는 예술로 평가합니다. 그리스미술이야말로 예술의 궁극적 완성형이라고 칭합니다. 확실히 그리스 조각을 보면 헤겔의 말에 고개를 끄덕일 수밖에 없습니다. 그리스 조각은 비율, 비례, 균형이 완벽하면서도

이상적인 인간을 형식으로 하고, 그 어떤 것에도 휩쓸리지 않는 고고함과 초연함을 내포합니다.

그리스 조각은 인간이 가진 자신감을 보여주는 걸 넘어 보는 이로 하여금 숭고함마저 느끼게 합니다. 인류 역사상 이렇게 형식과 내용의 완벽한 일치를 보여주는 미술이 또 있을까요? 헤겔의 주장에 반박하고 싶어도 더 적절한 예시가 떠오르지 않습니다. 그래서 서양 고전주의 미술은 자신의 전통과 규범을 고대 그리스에 두게 됩니다.

하지만 고전주의를 지키는 것은 매우 어려운 일입니다. 형식과 내용 중 그 어느 것이라도 무게가 맞지 않으면 고전주의는 곧바로 깨집니다. 그리스 고전주의가 깨지는 데 오랜 시간이 걸리지 않습니다. 마케도니아의 알렉산드로스 대왕^{Alexandros the Great}(B.C. 356~B.C. 323)이 본격적으로 활동하면서 제국의 논리가 세계를 지배했기 때문입니다. 제국의 논리란 바로 힘^{power}입니다. 이제 헬레니즘시대가 펼쳐집니다.

헬레니즘미술
Hellenistic Art

도시국가와 제국

흔히 고대 그리스와 로마를 한데 묶어 그리스·로마라고 지칭합니다. 로마가 그리스 문화를 계승하고 발전시켰기 때문입니다. 이를 한편으로는 수긍하면서 다른 한편으로는 고개를 갸우뚱하게 됩니다. 그리스와 로마는 비슷한 점보다는 다른 점이 훨씬 많기 때문입니다. 애초에 도시국가들의 연합과 거대제국이 어찌 같을 수 있단 말인가요. 이 둘이 다른 만큼 그리스미술과 로마미술 사이의 간격도 커다랗게 벌어집니다. 알렉산드로스 대왕 시절부터 그리스미술은 확연하게 달라집니다. 본격적으로 '헬레니즘미술'이 펼쳐지지요.

헬레니즘Hellenism은 마케도니아의 알렉산드로스 대왕이 즉위한 기원전 336년부터 마케도니아가 로마제국에 병합된 기원전 30년까지, 대략 300년의 기간에 속합니다. 헬레니즘은 이름에서부터 그리스를 뜻하는 헬라스Hellas5가 붙어 있는데, 그리스 문화가 국제적으로 퍼져 나

간 당시의 상황을 뚜렷하게 말해주고 있습니다. 하지만 문화적 기초를 그리스에 두고 있을 뿐이지, 헬레니즘은 독자적으로 자신의 문화를 만들어갔습니다.

알렉산드로스 대왕의 일화를 살펴보면 헬레니즘시대와 거대제국의 특징을 엿볼 수 있습니다. 알렉산드로스가 페르시아 원정(B.C. 334)을 떠나기 전, 관습대로 델포이 신전에 신탁을 받으러 갔습니다. 하지만 그날은 불길한 날이라 신탁을 진행할 수 없었습니다. 그러자 알렉산드로스는 신관을 강제로 끌고 신전으로 데려갔습니다. 신관이 "당신은 절대로 지지 않을 사람이군요"라고 말하자, 그는 "이제 신탁은 필요 없다. 그 말이 내가 바라던 신탁이로다!"라고 외쳤습니다.[6] 이것이 제국의 권력을 보여주는 일화입니다. 이제 정의란 강자의 힘에서 나오는 것입니다. 이렇듯 헬레니즘은 공동체의 이상이나 군자의 덕(德)이 아닌 철저히 무력이 펼쳐지는 시대였습니다.

소아시아(지금의 튀르키예 지역)를 정벌하러 갔을 때 알렉산드로스는 고르디온의 매듭 이야기를 듣습니다. 고르디온에는 신전 기둥에 매듭이 매어져 있는데, 그 매듭을 푸는 사람이 지배자가 된다는 전설이 있었습니다. 전설을 들은 알렉산드로스는 단칼에 그 매듭을 내리쳐 풀어버립니다. 결국 그는 칼로 세계를 지배하게 되었지요.[7]

제국을 움직이는 것은 결국 무력임을 이 두 일화가 알려줍니다. 헬레니즘부터 무력은 노골적으로 드러났고, 그 뒤를 이어 세계를 정복하게 되는 로마 또한 국가의 기본 운영원리는 정복 전쟁이라는 무력(또는 폭력)이었습니다. 지금도 제국이라고 불리는 나라는 세계 곳곳에 폭력을 행사합니다. 이러한 노골적인 무력 사용이 그리스 도시국가와 세계를 무대로 한 제국의 차이점입니다.

그리스 시대에도 물론 국가 간의 무력이 행사되었지만, 도시국가

라는 특성상 특권보다 명예를 중시하는 풍조가 강했습니다. 그리스 도시국가들은 폐쇄적인 공동체였고, 구성원 대부분이 서로 아는 사이였습니다. 게다가 생활 수준이 크게 차이가 나지 않다 보니 누가 돈이 많냐는 것보다는 누가 사회적으로 명예로운 인간인지를 중시했습니다.

그리스인들은 철저한 운명공동체였는데, 『향연』에서 플라톤은 세계 최강의 군대란 연인으로 구성된 군대라고 합니다. 여기서 가장 이상적인 운명공동체의 모습을 볼 수 있는데, 군대가 연인으로 구성된다면 구성원 모두 연인을 구하기 위해 최선을 다해 싸우게 된다는 것이지요. 플라톤의 주장은 시민인 남성끼리의 연애가 당연했고, 개인과 공동체의 운명을 같이했던 그리스적 상상력을 보여줍니다.[8]

반면 알렉산드로스의 거대제국은 도시국가와는 모든 면에서 다릅니다. 제국 시민들은 주거지만 바꾸면 누구나 자신이 원하는 도시에 살 수 있었고, 시민들 사이의 결속력도 운명공동체가 아닌 경제적 이해관계로 묶여 있었습니다. 즉 제국의 시민들은 이익공동체였던 것이지요. 당연히 이 이익공동체는 인종, 국적, 나이를 초월합니다.[9] 나에게 이득이 되는 사람이 친구이고 우리 편이며, 나에게 손해를 끼치는 사람이 곧 적(敵)입니다.

도시국가에서 중시하던 공동체를 위한 희생과 명예는 제국의 논리에서는 통하지 않습니다. 공동체를 논하기에는 이제 나라가 너무 넓어졌고, 문화와 언어가 다른 사람들이 뒤섞여 살아갔습니다. 이제 제국의 시민에게 필요한 것은 명예나 희생보다는 권력이나 경제적 실력 같은 실질적인 것들입니다. 즉 '정의justice (正義)는 강자의 이익(트라시마코스)'이 됩니다.

반면 고대 그리스 사회에서의 정의란 '알맞음'과 '적합함'에서 생겨

납니다. 플라톤은 『국가』에서 사회 구성원을 철인 통치자(철학자), 수호자(군인), 생산자(농민 및 생산계급)로 나누었습니다. 그리고 각 역할에 적합한 사람이 알맞은 자리에 들어가 자신의 역할을 수행하는 것이 정의라고 보았습니다.

이것은 플라톤 철학의 반영이기도 한데, 플라톤은 실재론Realism(實在論)을 주장합니다. 실재론은 실재(진리, 이데아, 개념, 본질)가 존재한다는 것입니다. 예를 들어 여기 컵이 있습니다. 이 컵은 물을 담을 수 있고, 우리가 물을 마실 수 있는 도구입니다. 현실의 컵은 가장 이상적이고 완벽한 컵의 이데아를 모방해서 만들어집니다. 즉 이상적이고 완벽한 (이데아로서의) 컵이 존재하며, 개별적 컵은 그 이데아를 완벽하게 모방해야만 이상적인 컵이 될 수 있습니다. 이 말은 각자의 운명과 역할은 이미 결정되어 있고, 그것을 완벽하게 수행하는 사물(또는 인간)이야말로 공동체적으로 보았을 때 정의라는 것입니다. 실재론은 변하지 않는 목적을 가정하기에 목적론Teleology(目的論)이 됩니다. 세상 만물은 모두 고유한 목적이 있고, 그 목적에 근거해 사는 것이 최고의 미덕입니다. 그것이 정의고 균형이고 평화이지요.

그리스미술이 완벽한 인간의 모습을 한 것도 이러한 그리스 세계관에 근거를 두고 있기 때문입니다. 가장 이상적인 인간이란 8등신에 상체와 하체가 1:1.6이라는 황금비를 지니고 있습니다. 더불어 꼿꼿한 자세에 근육과 골격 모두 제자리에 잡혀 있어야 합니다. 20, 30대 젊은이들이 이상적인 신체에 가장 근접하기에 그리스 조각에서 신과 영웅은 대부분 청년의 모습을 하고 있습니다. 반면 어린이, 배 나온 중년, 허리가 굽은 노인을 찾아보기는 힘들지요.

그러나 '정의는 강자의 이익'이라고 하는 순간 정의의 기준이 수시로 바뀌게 됩니다. 강자가 바뀌면 정의도 얼마든지 바뀌고, 강자가 정

의^{definition} (定義)하는 정의가 정의가 됩니다. 즉 정의란 다분히 경험적이며, 현실 속에서 만들어집니다. 플라톤의 말처럼 '이상적인 정의' 따위 존재하지 않게 되지요.

도시 규모의 공동체에서는 공동의 목표를 정하고, 구성원들이 서로를 아끼고 존중하는 것이 가능할지 모릅니다. 하지만 다양한 이해관계로 얽혀 있는 거대제국에서는 구성원 간의 사랑과 존중은 애초에 불가능합니다. 광대한 제국의 영토에 사는 사람들은 생김새, 문화, 언어가 제각각입니다. 그러니 그들을 묶을 수 있는 것은 현실적 이익뿐입니다.

이익집단인 제국에서 '나는 누구인가'라는 질문보다 '나는 어떻게 살아갈 것인가'라는 현실적이고 실용적인 질문이 훨씬 더 중요해집니다. 어떻게 살 것인지에 따라 내가 누구인지 드러나기 때문입니다. 즉 지금 내가 살아가는 실존이 정해진 본질에 앞서게 됩니다.

헬레니즘의 이중 운동

그리스미술에서 헬레니즘미술로의 이행은 당대 사람들의 세계관의 변화를 보여줍니다. 헬레니즘 조각에서 볼 수 있는 가장 큰 특징은 '운동'입니다.

유명한 헬레니즘 조각으로 〈라오콘과 그 아들들〉(B.C. 175~B.C. 150)^{작품 19}과 루브르 박물관에서 가장 먼저 관람객들을 맞이해주는 〈사모트라케의 니케〉(B.C. 331~B.C. 323)^{작품 20}가 있습니다. 이 두 조각 모두 차분하고 관조적인 그리스 조각과는 반대로 격정적인 몸짓을 보여줍니다.

〈라오콘과 그 아들들〉은 1506년 이탈리아 로마에서 발굴되었습니

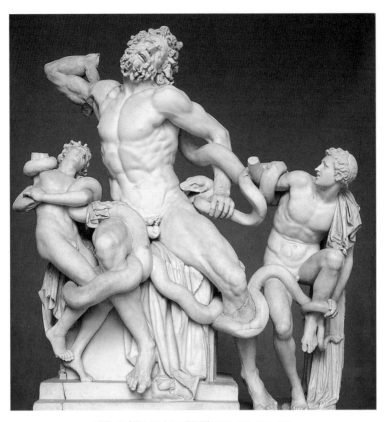

작품 19 〈라오콘과 그 아들들〉, B.C. 175~B.C. 150

다. 발굴 대원 중 미켈란젤로도 있었지요. 우락부락한 몸매를 하고 몸
부림을 치는 조각을 보면 흡사 미켈란젤로 작품 속 인물과 비슷합니
다. 미켈란젤로가 바로 이 조각에서 예술적 영감을 얻었습니다.

　라오콘은 트로이 전쟁 이야기에 나오는 인물로 트로이의 제사장이
었습니다. 그리스 연합군은 트로이에 목마를 남기고 갔는데, 라오콘
은 그 목마를 트로이 성안으로 들여놓으면 안 된다고 주장했습니다.
하지만 트로이 사람들은 결국 목마를 성안으로 가져왔고, 그 속에 숨
어 있던 그리스 병사들에게 성이 함락됩니다. 이때 바다의 신 포세이

돈이 그리스 편이었던지라 라오콘은 신의 노여움을 받아서 두 아들과 함께 바다뱀에 물려 죽는 벌을 받게 됩니다.

〈라오콘과 그 아들들〉은 라오콘 부자가 신의 벌을 받는 장면을 묘사하고 있습니다. 바다뱀이 이들을 칭칭 휘감고 조여오고 있습니다. 라오콘 부자는 괴로움에 몸부림을 치고 있습니다. 라오콘의 몸은 근육이 우락부락한데, 몸을 뒤틀고 있어 근육이 더욱 도드라집니다. 일그러진 표정 또한 그가 얼마나 괴로운지 나타내고 있습니다.

'신의 벌'이라는 외부 운동과 '주인공의 몸부림'이라는 내부 운동이 서로 작용하면서 이중으로 운동이 일어나고 있습니다. 그리스 조각에서 볼 수 있던 고요하고 관조적인 느낌은 온데간데없고 조각은 더없이 과장되고 드라마틱해졌습니다.

작품 20 〈사모트라케의 니케〉,
B.C. 331∼B.C. 323

〈사모트라케의 니케〉도 라오콘 조각과 비슷하게 이중 운동을 보여주고 있습니다. 1863년 에게해의 사모트라케섬에서 발견된 이 승리의 여신상은 니케가 하늘에서 날아와 뱃머리에 착지하는 순간을 표현했습니다. 여신이 발을 딛고 서 있기 위해 균형을 잡자 바람이 불어와 옷깃을 휘날립니다. 상상만으로도 멋진 장면인데 그걸 조각으로 구현한 솜씨가 대단합니다.

여신의 의복이 신체에 착 달라붙어 몸매를 드러내는 스타일에서 그리스 조각의 특징인 '젖은 옷 양식'[10]을 엿볼 수 있습니다. 그러나 이 전통적 양식을

헬레니즘시대에 바람과 결합해 조각에 역동성을 부여했습니다. 외부 운동인 '바람'과 내부 운동인 '착지와 균형 잡기'가 동시에 일어나면서 그리스미술에서는 보기 힘들었던 역동적인 운동이 표출됩니다.

　이 두 헬레니즘 조각만 보더라도 우리는 그리스 세계관이 저물고 새로운 세계관이 도래했음을 알 수 있습니다. 그리스 조각이 저 홀로 고고하게 서서 '나는 누구인가'를 사유하고 있다면, 헬레니즘 조각은 외부 세계와 함께 운동하면서 '어떻게 살아야 할 것인가'를 고뇌하고 있습니다. 이상적인 삶, 덕(德), 명예, 공동체의 목표에 대해 생각하던 그리스 도시국가의 시민들은 헬레니즘시대가 되면서 고민의 방향성을 바꾸기 시작한 것입니다.

　제국은 힘의 논리로 돌아가고, 제국의 시민들은 명예나 덕이 아닌 (경제적) 이해관계로 묶입니다. 제국은 정복 전쟁을 통해 끊임없이 영토를 넓혀가고 이질적인 문화, 언어, 민족은 한데 뒤섞입니다. 이제 중요한 것은 '내가 이 상황에서 어떻게 살아남을 것인가'입니다. 삶의 기준은 상황에 따라 얼마든지 바뀌기에 외부 운동에 맞추어 나 또한 움직여야 합니다. 개인의 삶에서도 이중 운동이 일어나는 것이지요. 이제 '(정지된) 존재'보다 '운동(사건)'이 더 중요해집니다.

　〈아내를 죽이고 자결하는 갈리아 족장〉(B.C. 230~B.C. 220)^{작품 21}을 보면 그 비장함이 사뭇 웅장하기까지 합니다. 갈리아[1]는 지금의 프랑스 지역으로 그곳에 살았던 사람들을 함께 일컫습니다. 족장은 마케도니아와의 전쟁에서 패배하자 아내를 자기 손으로 죽이고 자살하기 위해 몸에 칼을 내리꽂고 있습니다. 이미 숨이 다해 축 처져 있는 아내의 팔을 잡고 곧 그 뒤를 따라가려는 족장의 모습은 용맹하면서도 서글픕니다.

　칼을 든 손에서 쇄골을 타고 근육으로 다져진 몸으로, 그리고 아내

작품 21 〈아내를 죽이고 자결하는
갈리아 족장〉, B.C. 230~B.C. 220

를 움켜쥔 손으로 이어지는 조각은 삶에서 죽음으로 나아가는 단계를 보여줍니다. 헬레니즘미술은 한편의 드라마를 연출하며 운동으로부터 이야기(드라마)가 전개됩니다.

미술에서 격렬한 운동을 드러내는 경향은 17세기 바로크에서 다시 드러납니다. 도시국가 이탈리아의 르네상스를 거쳐 절대왕정이 세계를 지배하면서 노골적인 힘의 세계, 철저한 현실의 세계가 펼쳐졌습니다. 시대는 다르지만 미술사는 비슷한 패턴을 반복합니다.

이런 조각은 정해진 관람 포인트가 따로 없습니다. 이야기와 운동은 멈추지 않고 끊임없이 흘러갑니다. 그러니 우리는 조각 주위를 빙글빙글 돌아가며 감상해야 작품의 진정한 아름다움을 감상할 수 있습니다. 헬레니즘 작품은 팔짱을 끼고 바라보는 관람이 아니라 이리저리 살펴보는 '체험'을 요구합니다. 그리스처럼 관조하기에는 세상의 소용돌이가 너무나도 난폭했던 시절이었습니다.

이처럼 헬레니즘 조각은 주제에 있어 그리스보다 훨씬 다양합니다. 그리스미술의 주제는 신 아니면 영웅이었습니다. 물론 헬레니즘미술 또한 신과 영웅을 다루었지만, 라오콘처럼 신의 벌을 받는 제사장, 갈리아 족장처럼 전쟁에서 진 패배자와 같은 인물도 등장합니다. 즉 버림받은 인간들이 미술의 주제로 채택되었습니다.

사회적으로 모범이 되는 사람 대신, 가혹한 운명에 휘말린 인간들을 왜 굳이 미술작품으로 만든 것일까요? 우리는 헬레니즘미술의 주제를 통해 그리스보다 헬레니즘 사회가 훨씬 더 노골적이고 현실적(감각적)이라는 것을 알 수 있습니다. 승리자는 패배자의 모습을 멋지게 조각해서 자신들의 우월함을 확인했습니다. 마치 돈 많은 지주가 밭에서 일하는 농민들을 등장시킨 목가적인 풍경화를 거실에 걸어두는 것과 비슷하지요. 승리자는 패배자를 통해 자신의 현재 위치, 우월함을 재발견합니다.

　경제적 이해관계가 우선인 사회에서는 전통과 규범보다는 현실과 감각적 경험이 더 중요합니다. 그래서 그리스 조각에 비해 헬레니즘 조각은 표현에 있어 더욱 역동적이고, 노골적이며, 다양한 주제를 채택합니다. 사회가 다양해진 만큼 예술을 대하는 사람들의 목적, 취향, 안목도 다양해진 것입니다.

　이후 로마시대에는 현실을 중시하고 감각적 경험을 추구하는 것과 더불어 '실용'이 추가됩니다. 제국을 움직이는 것은 꿈과 이상이 아닌 철저한 힘의 논리입니다. 현실과 경험을 추구하는 사람이 가장 싫어하는 것이 뜬구름 잡는 소리입니다. 이제 실용이 사회적으로 미덕이 됩니다. 실용적이면 좋은 것이고 실용성이 없으면 나쁜 것입니다. 로마 사회가 그랬습니다. 로마미술은 실용을 추구하는 사회의 태도를 고스란히 반영하고 있습니다.

로마미술
Roman Art

생활밀착형 로마미술

많은 사람들이 예술은 일상과 동떨어져 있다고 생각합니다. 예술은 공연장, 미술관, 박물관에 있으며 나와는 상관없는 일입니다. 미술작품 하나가 수십, 수백억 원에 거래되었다는 기사에는 악플이 달리기 일쑤입니다. 아무 쓸모 없는 그림이 한 장에 수백억 원이라니 기가 찹니다. 일상과는 분리된 채 예술이 저 혼자 고고히 떠 있는 모습이 자못 여럿의 심기를 불편하게 만들었나 봅니다.

악플러들에게 예술이란 '예술을 위한 예술$^{art\ for\ art's\ sake}$'일 뿐입니다. 비슷한 뜻으로 예술지상주의, 유미주의, 탐미주의라는 말이 있습니다. 예술지상주의에서 예술은 사회, 정치, 도덕에 종속된 게 아니라 그 자체로 가치를 지닙니다. 작가와 작품은 감각적(감성적) 아름다움을 만들고, 감상자는 작품의 아름다움을 즐기면 됩니다. 이런 개념은 19세기에 본격적으로 형성되었는데, 바꾸어 말하면 19세기 이전까지 대

부분의 예술은 생활밀착형 예술이었습니다.

대표적으로 로마인들에게 예술은 곧 생활이자 일상이었습니다. 로마인들이 현대사회에 예술이 정의되고, 작품이 거래되는 걸 보았다면 악플러들처럼 혀끝을 찼을 겁니다. 로마인들에게 예술은 고상하거나 고고한 것과는 거리가 멀었습니다. 예술이란 기록의 수단이며, 훌륭한 교육자료였고, 집을 아름답게 장식하는 도구였습니다. 로마에서 실용성과 분리된 예술을 상상하기란 쉽지 않습니다. 제국이 원하는 예술은 이처럼 생활밀착형 예술이었습니다.

그리스와 마찬가지로 로마에서는 조각을 많이 제작했습니다. 우리는 일반적으로 그리스와 로마를 한데 묶어 생각하기에 로마미술도 그리스와 비슷하다고 여깁니다. 그러나 그것은 큰 착각입니다. 헬레니즘에서 보았듯이 도시국가와 제국은 완전히 다른 세상입니다. 완전히 다른 세상을 배경으로 하는 만큼 그리스미술과 로마미술도 서로 다릅니다.

로마는 기원전 8세기부터 서기 5세기 말까지 1300년에 걸쳐 전개됩니다. 로마의 정치는 공화정을 시작으로 황제가 다스리는 제정으로 넘어갑니다. 마케도니아처럼 로마 또한 경제발전의 원동력은 정복 전쟁을 통한 영토 확장이었습니다. 땅은 노동력과 자원을 포함하기 때문이지요.

로마 5현제 중 두 번째 황제인 트라야누스^{Marcus Ulpius Trajanus}(재위 53~ 117년) 시절에는 유럽 대륙을 넘어 북아프리카, 중동 지역까지 아우르는 광활한 영토를 지배했습니다. 가히 로마에 대적할 상대가 없었습니다.

로마는 영토가 너무나도 넓었기에 결국 이질적인 문화, 언어, 민족이 뒤섞이게 됩니다. 이때 다양한 사람들을 묶어주는 것은 공동체의

꿈과 희망이 아닌 무력(폭력)과 법률이었습니다. 서로 문화도, 언어도, 이해관계도 다른 상황에서 그리스 도시국가처럼 공동의 꿈과 희망을 노래해봐야 아무런 효과가 없습니다. 로마법은 그 실용적 목적에 의해 어쩔 수 없이 유명해졌습니다. 제국을 다스리려면 최소한의 매뉴얼은 있어야 합니다.

로마미술도 로마 사회를 쏙 빼 닮았습니다. 1세기경에 제작된 〈조상의 흉상을 들고 있는 로마 귀족〉(1세기경)작품 22은 로마의 실용적이고 현실적인 특징을 드러내고 있습니다. 중년의 귀족이 양손에 각각 조상의 머리 조각을 들고 있습니다. 그러니 이 조각상은 조각 안에 또 조각이 있는 것이지요.

조각상의 얼굴을 자세히 보면 미간과 팔자의 주름, 나이가 들어 벗겨진 앞머리 등이 사실적으로 표현되어 있습니다. 그리스 조각과 비슷하게 로마 조각도 생생하고 사실적으로 표현되어 있다고 말할 수 있지만, 로마가 지향하는 생생

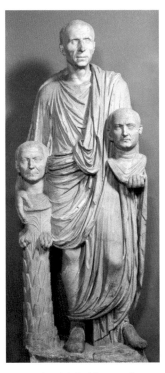

작품 22 〈조상의 흉상을 들고 있는 로마 귀족〉, 1세기경

함과 사실적인 지점이 그리스 조각과는 분명 다릅니다. 그리스 조각에서는 20, 30대의 이상적인 미남과 미녀가 등장했습니다. 반면 로마 조각에는 중년의 남성에 머리까지 벗겨져 있습니다.

미술작품을 볼 때 '사실적'이라는 말은 큰 의미가 없습니다. 그리

스미술과 로마미술 모두 사실적입니다. 하지만 그것이 지향하는 점이 다르다는 걸 두 미술을 비교해보면 알 수 있지요. 따라서 미술책에서 '사실적'이라는 표현을 만나거나, 미술작품을 감상하면서 '사실적'이라는 표현을 쓸 때는 무엇이 어떻게 사실적인지를 먼저 파악해야 합니다.

로마미술은 개인을 사실적으로 표현했습니다. 조각가는 조각의 주인공에게 그 어떤 보정도 해주지 않습니다. 팔자나 미간 주름, 움푹 파인 눈과 쑥 들어간 볼. 조각에는 이상화된 인간이 아닌 현실을 살아가는 인간이 등장합니다. 즉 개인의 개성이 드러나 있습니다. 반면 그리스 조각에서는 보정을 해주고 개성을 지웠습니다. 그리스미술과 로마미술에서 보이는 이러한 차이는 단순히 조각 기술의 문제도, 당대 사람들의 취향 차이도 아닙니다. 넓게는 사람들이 속한 세계관이 다르기에 발생한 것입니다.

미술에서 개인을 드러낸다는 것은 그 사회가 개인의 존재를 강조하는, 또는 개인의 존재를 인정해주는 사회라는 말입니다. 이집트미술에서는 특정 파라오를 표현하지만, 그것은 개인의 얼굴이 아닌 이상화된, 규격화된 표현이었습니다. 반면 이집트의 권력자는 개인의 유일무이한 특징보다 인간적 모습이 배제된, 신격화된 모습이 더 중요했던 거지요.

그리스미술에서도 사회에 공을 세운 개인을 조각했지만, 여기에는 조건이 있습니다. 무엇보다 개인이 드러나서는 안 되었지요. 아테네는 민주주의를 유지하기 위해 독재자의 출현을 강박적으로 막고자 했습니다. 개인의 개성을 마음껏 표출하고 인플루언서가 인기를 차지하는 현대사회와 아테네가 궁극적으로 다른 지점입니다.

그리스미술과 로마미술의 차이

그리스에서는 실존 인물이더라도 실물과 똑같이 만들지 않고 가장 이상적이고 아름다운 모습으로 조각했습니다. "그리스 초상의 특징은 개성이 아니라 오히려 개성의 배제"[12]였지요. 또한 인물이 죽고 난 뒤, 사후에 조각을 만드는 것이 관례였습니다. 살아생전에 개인을 조각하면 그가 인기를 얻어 권력을 차지할지도 모릅니다. 이 조각은 어김없이 광장에 설치되어 시민이라면 누구나 볼 수 있었습니다.[13] 조각은 시민들에게 교훈을 주는 장치이기도 했지요. 이처럼 그리스미술에서의 인간은 유일무이한 개성을 지닌 개인이 아닌 공동체를 대표하는 모범적인 인간입니다.

그리스 사회는 작은 도시국가였고, 아테네는 직접민주주의를 실시하던 나라였습니다. 누가 누구인지 다 알고, 사는 게 비슷했던 도시국가가 가장 경계했던 것은 절대권력을 가진 개인의 출현이었습니다. 그리스 조각이 개인의 개성을 배제하고, 실존 인물의 조각은 사후에 제작했다는 것은 능력이 뛰어난 개인보다는 공동체의 결속을 더 중시했다는 것을 뜻합니다. 조각에서 특정 개인이 부각된다면 그 사람이 인기와 권력을 얻을 수도 있을 것이고 이것을 바탕으로 자기 세력을 확장할 수 있게 됩니다. 권력을 얻은 개인은 언제든 독재자로 변모할 수 있습니다. 그래서 그리스미술에서 모든 인간은 이상화된 보편적 존재로서 등장하게 됩니다.

반면 로마 조각에서는 거침없이 개인과 개성이 드러납니다. 국가에서 제사를 지내던 제단인 '아라 파치스^{Ara Pacis}(평화의 제단, B.C. 9)'^{작품 23}에는 로마의 초대 황제 아우구스투스^{Augustus}(재위 B.C. 27~A.D. 14)의 가족들이 당당하게 자리 잡고 있습니다.

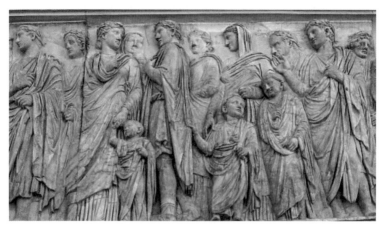

작품 23 〈황제의 가족들(아라 파치스 일부)〉, B.C. 9

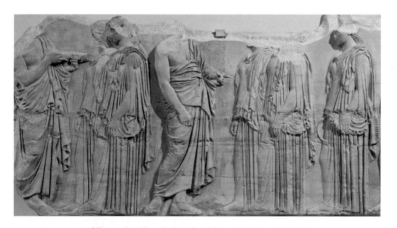

작품 24 파르테논 신전 프리즈 일부, B.C. 447~B.C. 432

제단 한쪽 벽면에는 어린이부터 나이 든 어른까지 다양한 가족 구성원들이 빽빽하게 서 있습니다. 너무 다닥다닥 붙어 있어서 살짝 갑갑해 보이기도 하네요. 파르테논 신전의 프리즈^{Frieze14작품 24}에서 보이던 인물들 사이의 여유로움은 기대하기 힘듭니다. 대신 황제의 제단은 시각적인 아름다움보다는 적은 공간에 최대한 많은 인원을 집어넣음으로써 효율성을 추구하는 듯합니다. 로마미술이 예술적 아름다움

보다 기록과 정보를 우선시하는 것을 알 수 있는 대목입니다.

국가행사에 쓰이는 제단에 황제 가문 사람들이 조각되어 있다는 것은 개인과 더불어 특정 가문에 대한 숭배가 이루어졌다는 것을 뜻합니다. 실제로 아우구스투스 황제는 생전에 그의 무병장수를 비는 제사가 거행되었고, 14년에 그가 죽자 원로원에서는 황제를 신으로 공식 인정합니다.[15] 개인의 등장을 경계했던 그리스와 달리 로마에서는 능력 있는 사람이 세상을 지배했습니다. 로마는 헬레니즘에 이어 '정의는 강자의 이익'인 세상이었습니다.

'정의가 강자의 이익'이라는 뜻은 불변하는 진리보다 당장 나의 현실, 힘, 감각적 경험이 더 중요하다는 것을 뜻합니다. 이러한 성향은 생활에서 비실용적인 아름다움보다는 현실성과 실용성을 추구하는 경향을 띠게 합니다. 이처럼 로마미술품들은 다분히 실용적인 이유로 만들어졌습니다.

그리스에 비해 로마에서는 흉상

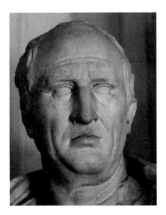

작품 25 〈키케로 흉상〉, 1세기경

(머리부터 가슴까지 묘사하는 조각 또는 회화)
이 많이 제작되었습니다. 주로 가문의 조상을 기리기 위해서였지요. 요즘으로 치면 증명사진이나 가족사진과 비슷합니다. 그런데 로마 흉상은 그리스와 달리 아름답게 보정하지 않은 사진입니다. 로마의 정치가이자 웅변가 키케로의 흉상작품 25을 보면 미간과 팔자 주름, 목 주위 처진 살까지 표현되어 있습니다.

센스 있는 조각가라면 주름살 몇 개 정도는 지워주었을 법한데, 로마에서는 그리스처럼 적극적으로 보정을 해주지 않습니다. 그 이유는

조각가가 센스가 없어서였다기보다는 애초에 보정을 할 필요가 없었기 때문이지요. 현실과 실용이 우선인 로마에서 나이와 주름은 감추어야 할 것이 아니라 힘 있는 개인 그 자체를 상징했습니다.

사회적 명예와 이상을 중시하던 그리스에서는 미술에 등장하는 인간은 이상적인 아름다움을 지니고 있었습니다.[16] 그리스 조각이 주로 젊은 남녀이고 전신상인 것도 신체의 조화나 균형 같은 유기적 아름다움과 관련이 있습니다. 유기적이라는 것은 전체가 맞물려 돌아가는 것으로, 부분만 있다면 불완전한 상태입니다. 반면 로마에서는 전신상보다 비교적 경제적인 흉상이 많으며, 중년 남성 조각이 압도적으로 많습니다. 인간 신체에서 가장 많은 정보를 담고 있는 것은 얼굴이니 얼굴만 조각해도 정보를 어느 정도 보전할 수 있습니다. 그리고 어느 사회든 확률적으로 중년이 경제적으로나 정치적으로 많은 권력을 가지기 마련이지요. 로마 조각에서 볼 수 있는 것은 실용성을 추구하는 문화와 권력을 가진 개인입니다. 로마는 철저히 현실적인 곳이었습니다.

스토리텔링 로마미술

미술에서 개인과 특정 가족이 등장한 것과 비슷한 맥락으로 그리스미술과 구별되는 로마미술만의 또 다른 특징이 있습니다. 바로 '스토리텔링'이라는 측면입니다. 그리스미술이 상징을 통해 역사적 사실을 드러낸다면 로마미술은 친절한 설명을 통해 역사적 사실을 보여줍니다.

페르시아 전쟁(B.C. 492~B.C. 479)의 승리를 기념하기 위해 그리스 시대에 지어진 파르테논 신전(B.C. 447~B.C. 432)에는 다수의 전쟁 장면이 포함되어 있습니다.작품 26 그런데 그리스 병사가 싸우는 상대는 페르

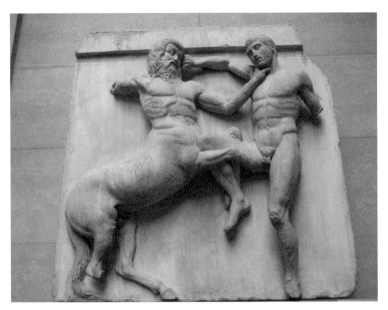

작품 26 파르테논 신전 조각 일부 〈켄타우로스와 싸우는 그리스 병사〉, B.C. 447

시아 군인이 아니라 반인반수인 켄타우로스이거나 아마존[Amazon17] 여전사입니다. 여기서 켄타우로스(동물)나 아마존 전사(여성)는 페르시아인을 상징하는 동시에 야만, 악(惡)을 나타냅니다. 그렇다면 그리스 병사(남성)는 문명, 선(善)을 상징한다고 할 수 있겠지요. 전형적인 서양의 이분법적 사고방식이 드러납니다.

실제로 일어난 전쟁을 표현하는데 그리스인들은 왜 신화적 장치를 활용한 것일까요? 우리는 그리스 철학자 아리스토텔레스[Aristoteles](B. C. 384~B.C. 322)의 말에서 힌트를 얻을 수 있습니다. 아리스토텔레스는 『시학』에서 이렇게 말합니다. "시는 역사보다 더 철학적이고 중요하다. 왜냐하면 시는 보편적인 것을 말하는 경향이 더 강하고, 역사는 개별적인 것을 말하기 때문이다."[18]

'고전[classic](古典)'이라는 말은 시공간을 뚫고 지금까지 살아남았으며,

앞으로도 그 가치가 유효할 것이라는 의미가 들어 있습니다. 즉 고전은 과거의 것이지만 언제든지 현재로 소환될 수 있습니다. 그 속에는 시대와 문화를 초월하는 보편성이 담겨 있기 때문이지요. 보편성이란 이렇듯 특수하고 개별적이고 시간적인 것(변화)을 뛰어넘습니다. 그래서 고전은 시대를 막론하고 많은 사람들에게 호소력을 가집니다.

아리스토텔레스의 말과 파르테논 신전의 조각은 '보편성'이라는 점에서 연결됩니다. 페르시아 전쟁을 표현하기 위해 신화 속 전쟁 장면을 가져왔다는 것은 그리스인들이 특수성보다는 보편성을 추구했다는 걸 말해줍니다. 신화 속 전쟁은 현실의 모든 전쟁을 대변할 수 있습니다. 오랜 기간 인간의 행동이 축적되어 형성된 신화는 보편성과 전형성을 지니고 있으니까요. 그래서 개별적인 전쟁은 신화화되어 이제 역사 속에 영원히 남게 됩니다. 사람들은 파르테논 신전의 조각을 보면서 자신들의 특수한 서사를 신화 속 서사로 독해합니다. 그러자 개별성과 특수성은 사라지고, 시공간을 초월한 현재성이 그 자리를 차지합니다.

그리스 조각에 주로 젊은 남녀가 등장하는 것은 이러한 그리스인의 사고방식과 관련되어 있습니다. 우리는 '인간'이라는 단어(개념)를 들으면 자연스레 신체 건장한 젊은 남녀를 떠올립니다. 그런데 한 살짜리 아기도, 100세 할머니도 모두 인간입니다. 그러나 인간이라는 말을 들으면 건장한 남녀의 모습부터 떠오르는 것은 그들이 가장 이상적이고 보편적인 인간상을 보여주기 때문입니다. 반면 한 살짜리 아기는 완성되어야 할(성장해야 할) 존재이고, 100세 할머니는 완성이 지난 단계입니다. 그러니 이상적이고 보편적인 인간의 모습이라고 할 수 없지요. 이것은 차별과는 다른 문제입니다.

이처럼 그리스 조각과 우리가 사용하는 개념concept(槪念)의 특징은 시

간적 변화를 배제하고 사물의 이상적이고 완벽한 모습을 공간적으로 정지시킨 것입니다. 그리스 예술이 지금까지도 매력적인 것은 이러한 이유 때문이지요. 비교적 작은 공동체에서 명예를 추구하는 그리스인들에게 중요한 것은 끊임없이 변하는 현상보다는 변하지 않는 보편성과 이상이었습니다. 일희일비해서는 품위나 존엄이 생길 리가 없지요. 플라톤의 '이데아idea'19는 그리스적 세계관의 철학 버전입니다.

반면 로마미술은 그리스미술과는 완전히 다른 양상을 보여줍니다. 다키아(현재 루마니아 지역)를 정복한 기념으로 세워진 〈트라야누스 기념주〉(113년, 이탈리아 로마)작품 27에는 그리스미술과는 정반대의 상황이 일어나고 있습니다. 지름 4m인 원주는 높이 30m, 받침을 포함하면 38m에 이릅니다. 기둥을 휘감고 있는 프리즈는 기둥을 23번 회전하며 190m나 이어져 있습니다. 원주 내부에는 꼭대기 전망대로 향하는 185개의 계단이 있습니다.

그렇다면 190m나 되는 프리즈에는 어떤 조각들이 새겨져 있을까요?

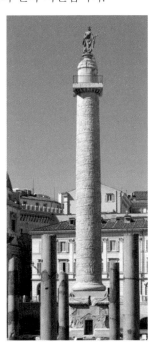

작품 27 〈트라야누스 기념주〉, 113년

전쟁 승리를 기념해서 제작한 것이니 당연히 전쟁과 관련된 내용이 있겠지요. 그리스에서는 페르시아 전쟁을 기념하면서 신화 속 전투 장면이 등장했습니다. 반면 트라야누스 원주에는 실제 전쟁이 표현되어 있습니다. 원주에는 155개의 장면이 있고, 2,662명의 인물이 조각되어 있습니다. 트라야누스 황제는 무려 58번이나 등장합니다.20

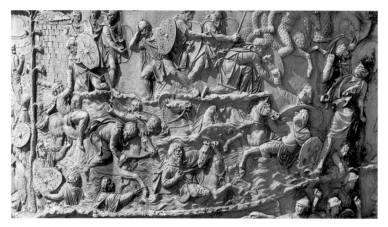

<트라아누스 기념주> 프리즈 일부, 113년

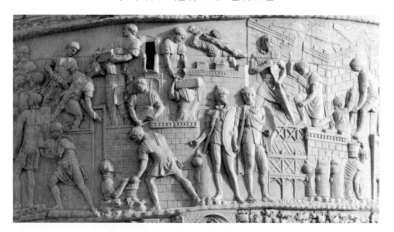

<트라아누스 기념주> 프리즈 일부, 113년

　하지만 '전쟁' 하면 떠오르는 치열한 전투 장면은 35개 정도밖에
되지 않습니다.[21] 그렇다면 나머지 120개의 장면에는 뭐가 있을까요?
거기에는 로마군이 전쟁터로 이동하고, 진지와 막사를 구축하고, 전
투를 준비하고, 황제가 군사들을 격려하고, 패배한 다키아 군인들이
로마 황제 앞에서 살려달라고 애원하는 장면으로 구성되어 있습니다.
즉 이 기념주는 전쟁과 관련된 모든 장면을 담고 있습니다.

우리는 일반적으로 '전쟁'이라고 하면 양편이 치열하게 싸우는 모습을 상상합니다. 그것이 바로 전쟁을 가장 대표하는 장면이기 때문입니다. 이것은 그리스미술의 표현방식이기도 합니다. 보편성과 이상을 추구하는 그리스는 미술에서도 사물이나 현상의 가장 대표적이고 이상적인 모습을 추출해 거기에 고정시킵니다. 대표적인 장면 하나로 앞뒤의 모든 이야기를 설명하는 것이지요.

반면 현실과 실용을 중시하는 로마에서는 이런 방법은 더 이상 유효하지 않습니다. 신화는 신화이고, 현실은 현실입니다. 이제는 내 눈앞에 보이는 현실을 얼마나 자세하고 상세하게 표현하는지가 더 중요한 문제입니다. 물론 그 이유는 예술적인 아름다움을 위한다는 것과는 거리가 멉니다. 기념주는 예술작품이기 이전에 전쟁기록물이자, 교육 및 홍보자료이자, 선전을 위한 광고판입니다. 그렇기에 이 건축물은 대중을 위해 친절하게 스토리텔링을 해주어야 합니다.

그리스미술이 은유, 함축, 상징이 가득한 시와 같다면 로마미술은 인물과 가문의 일대기를 풀어쓴 대하소설입니다. 또는 시간에 따라 이야기를 전개한다는 점에서 영화와 비슷하지요. 시간에 따른 기록적 측면은 트라야누스 원주뿐 아니라 〈조상의 흉상을 들고 있는 로마 귀족〉과 아라 파치스의 〈황제의 가족들〉 부조에서도 드러납니다. 가문이란 시간적 속성을 말합니다. 시간적 속성을 드러내기 위해서는 이야기가 끊임없이 이어져야 합니다. 반면 공간적 속성을 강조하기 위해서는 조각 안에 시공간을 초월한 이상적인 것이 표현되어야 합니다.

이렇게 공간 중심의 미술과 시간 중심의 미술은 지향점이 각각 다릅니다. 공간적 완성을 중시할수록 나는 이번 생에서 완성을 도모해야 합니다. 나의 인생은 하나의 완벽한 예술작품이 되어야 하지요. 반

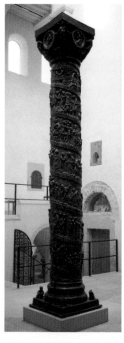

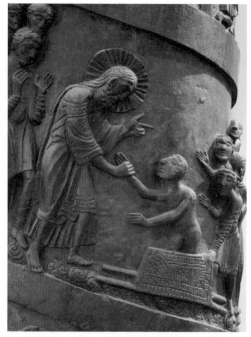

작품 28 〈베른바르트 기념주〉, 〈베른바르트 기념주〉 '나인성 과부의 아들을 살리신 예수'
1015~1022년 일부, 1015~1022년

면 시간적 완성을 중시한다면 후대까지도 내가 연장되어야 합니다. 그 완성을 나의 후손들이 계속 이어서 할 것입니다. 공간적 완성은 나의 과업이지만 시간적 완성은 가문의 과업입니다.

로마미술의 스토리텔링 기법인 '연속서술continuous narrative '22은 중세에 가서도 볼 수 있습니다. 시대가 바뀌었다고 그 이전의 양식이 폐기되는 것은 아닙니다. 과거의 것이라도 필요하다면 얼마든지 활용하기 마련이지요. 따라서 '미술이 퇴보했다'라는 표현은 근본적으로 틀린 표현입니다. 필요 없으니 쓰지 않은 것뿐입니다. 각 시대에는 그 시대의 세계관, 그 세계관을 작동하게 하는 인간 의지에 따라 요구하는 미술이 다를 뿐입니다.

작품 29 한스 멤링, 〈예수 수난〉, 1470~1471년

　중세시대에 만들어진 〈베른바르트 기념주〉(1015~1022년, 독일 힐데스하임 대성당)^{작품 28}는 로마시대 기념주 형식을 그대로 벤치마킹했습니다. 단, 내용은 창세기와 예수의 일대기가 연속서술되어 있지요. 기둥을 아래에서 위로 따라 올라가면서 예수의 생애가 펼쳐집니다.

　연속서술은 회화에서도 볼 수 있는데, 15세기 플랑드르 화가 한스 멤링^{Hans Memling}(1430~1494년)의 〈예수 수난〉(1470~1471년)^{작품 29}에는 23개의 장면이 연속으로 그려져 있습니다. 이야기는 왼쪽 아래부터 시작해서 수난당하는 예수, 화면 꼭대기로 이르면 십자가에 매달린 예수, 이후 오른쪽 밑으로 내려가면 부활한 예수의 모습이 보입니다. 한 화면 안에 마치 드라마처럼 이야기가 전개되고 있습니다.

　로마미술과 중세미술은 왜 연속서술 형식을 도입했을까요? 연속서술의 가장 큰 장점은 서술을 따라가기만 하면 누구나 이야기의 내용을 쉽게 이해할 수 있다는 것입니다. 글자를 몰라도 상관없습니다. 로마에서는 황제의 업적을 알리고 전쟁을 기록해야 했습니다. 중세시대

에는 글을 모르는 민중에게 종교적 내용을 설명해야 했습니다. 이럴 때 미술이야말로 최고의 교육 및 홍보 수단이 됩니다. 기독교가 우상 숭배를 금지하는 종교임에도 불구하고 로마 가톨릭이 미술을 장려했던 이유입니다.

연속서술에서는 얼마나 이야기를 자세하고 상세하게 전달하는지가 중요합니다. 함축적이고 상징적인 뉘앙스는 가장 먼저 버려야 합니다. 그건 친절하지 않을뿐더러 오해를 낳을 수도 있습니다. 또한 사물을 얼마나 아름답게 표현하는지도 일차적으로 중요한 문제가 아닙니다. 더 중요한 것은 명확한 정보전달입니다. 시간, 현실, 경험을 중시하는 경향은 실용적 태도를 부르고, 실용은 시가 아닌 이야기(소설)를 데려옵니다. 로마미술이 그랬고, 중세미술도 어느 정도 이러한 경향을 띱니다.

3장 ━━━━━ 중세미술

중세미술

Medieval Art

미술의 퇴보?

중세를 흔히 암흑기라고 합니다. 찬란했던 그리스·로마 문화가 몰락하고 종교가 지배하는 세상은 엄숙하고 경건했습니다. 문명의 발달은 멈춘 것 같았고, 이익을 좇아 세계를 누비던 사람들은 이제 작은 성안에 모여 살게 되었습니다. 갑자기 세상에 빙하기가 찾아왔습니다. 이렇듯 역사책이나 미술사 책에서 중세 부분을 펼쳐보면 중세에 대한 어두운 평가를 쉽게 접할 수 있습니다.

　서양 사람들이 자신들의 근원이라고 주장하는 고대 문명과 비교해보면 확실히 중세는 어둡습니다. 하지만 모든 시대는 저마다의 세계관이 있으며 세계관의 우열을 논하는 것은 불필요한 일입니다. 우주는 탄생 이래로 한순간도 멈추지 않았습니다. 우주는 끊임없이 변해갔을 뿐 그 변화의 방향이 '발전'이어야 하는 근거는 없습니다. 발전을 논하기 전에 무엇이 발전이란 말인가요? 기술의 발전? 도시의 성

장? 재산의 증식? 영혼의 성숙인가요?

중세시대와 중세미술을 고대 문명과의 비교에서 '퇴보'라고 규정하는 것은 오만한 태도입니다. 각 시대에는 그 시대가 지향하는 의지, 주장, 세계관이 있을 뿐입니다.

중세의 시작

중세는 로마 말기인 4세기부터 이미 시작되었습니다. 콘스탄티누스 1세^{Constantinus I}(재위 306~337년)가 313년 밀라노에서 기독교를 공인한 것은 개인의 주장을 넘어 시대의 흐름이었습니다. 기독교는 이미 걷잡을 수 없이 제국 구석구석으로 퍼져 나갔습니다. 그 토양은 이미 로마 공화정시대부터 마련되었습니다.

로마의 경제성장은 다른 고대 제국들과 마찬가지로 끊임없는 정복 전쟁이었습니다. 끊임없이 전쟁을 하기 위해서는 계속 사람들이 전쟁에 동원되어야 합니다. 당시 로마의 군인은 곧 농민이기도 했습니다. 농민들이 전쟁에 나가면 농사를 지을 수 없고, 전쟁에서 승리한다고 해도 받는 보상이 많지 않았습니다. 로마의 농민들은 나날이 가난해졌습니다.

반면 장군들과 그들을 후원하는 세력들은 점점 부유해졌습니다. 제국 말기가 되자, 부유층들은 더욱 부유해지고 농민들은 더욱 빈곤에 시달렸습니다. 기독교가 퍼지고 로마가 망하게 된 결정적인 이유는 바로 빈부 격차였지요. 로마의 교훈은 지금도 유효하지만 정치인들에게는 그저 남의 이야기에 불과합니다.

발전, 성장, 진보를 당연한 것으로 여기고 그것을 추구하다 보면 매너리즘에 빠지곤 합니다. 성찰 없이 일하다 보면 목적을 상실하고 타

성에 젖게 됩니다. 그렇게 일하는 게 어느덧 당연한 게 되어버리지요. 로마 사람들은 시간이 갈수록 심각하게 매너리즘을 겪었습니다. 그들에게 전쟁을 멈춘다는 것은 곧 경제성장을 멈춘다는 것을 뜻했습니다. 그렇다고 뚜렷한 대안이 있는 것도 아니었습니다. 로마는 영토 확장을 통해 계속 성장해왔으니까요. 그러니 전쟁을 계속해야 합니다.

그러나 무엇을 위해서 이렇게 사는 걸까요? 매일매일 전쟁을 하고 있지만 이렇게 치열하게 하루하루를 살아야 하는 궁극적인 이유를 모르겠습니다. 그리스 시대처럼 나와 국가의 행복이나 사회적 명예가 목적일까요? 그런 건 잊은 지 오래되었습니다. 그저 마음의 안정만이라도 있다면 좋을 텐데. "성가시거나 부적절한 인상을 제쳐놓고 지워버리고 당장이라도 마음의 완전한 평정을 회복한다는 것은 얼마나 즐거운 일인가!"[1]라고 로마 5현제 중 한 명이자 스토아[2] 철학자인 마르쿠스 아우렐리우스**Marcus Aurelius**(재위 161~180년)는 외칩니다. 그에게 필요한 것은 무엇보다 평정심이었습니다.

목적과 방향을 상실한 로마 대중들에게 손을 내민 건 바로 종교였습니다. 예수는 민중의 언어로 설교를 했습니다. 신에 대한 믿음이 있고 죄를 회개한다면 누구든 천국에 들어갈 수 있다고 했죠. 민중들에게 예수는 희망이자 의지처였습니다. 스토아 철학자들처럼 홀로 고고히 자신과의 싸움을 할 필요도 없었습니다. 믿는 이상 나는 안전한 신의 품 안에 있으며, 이 지긋지긋한 삶에서 구원받을 것입니다. 사람들은 비루한 현실에 갇혀 있었지만 이제 그들의 시선은 현실 건너편을 향하게 되었습니다. 그곳은 찬란하게 빛나고 있었지요.

현세에서 내세로의 시선 이동은 미술에서 추상충동을 불러옵니다. 처음으로 종교가 등장한 신석기가 그랬고, 늘 사후세계를 생각하며 살았던 이집트인들이 그랬습니다. 내세로 시선이 향하게 되면 현

실의 다채로움은 사라집니다. 여인의 부드러운 살결, 군인의 단단하고 균형 잡힌 몸매, 새의 화려한 깃털은 더는 시선을 끌지 못합니다. 일시적이고 감각적인 것보다 더 중요한 것은 변하는 것들 속에서도 변하지 않는 것, 영원하고 초월적인 것입니다. 나머지는 다 거추장스러운 장식일 뿐이지요.

이렇게 중세는 로마 말기에 이미 정신적으로 시작되었습니다. 〈콘스탄티누스 1세 두상〉작품 1은 중세미술의 예고편에 해당합니다. 비정상적으로 크고 부리부리한 눈이 허공을 쳐다보고 있습니다. 상대적으로 작아 보이지만 굳게 다문 입술이 황제의 의지를 보여줍니다. 누구보다 강해 보이는 하관은 굳건히 얼굴 전체를 받쳐줍니다. 사실 황제의 조각이라기보단 과장된 만화 캐릭터에

작품 1 〈콘스탄티누스 1세 두상〉, 313년

가까워 보입니다. 아우구스투스 황제 전신상과 비교해보면 더욱 그러합니다.

권력 배경에 따른 표현방식의 변화

〈아우구스투스 전신상〉작품 2은 그리스미술을 닮아 있습니다. 거기에는 튼튼하면서도 유연한 몸매의 잘생긴 청년이 있습니다. 그는 평범한 인간들보다 우월해 보입니다. 마치 TV 속 멋진 연예인과 비슷합니다. 초대 황제는 이상적이고 완벽한 인간의 모습을 보여줍니다.

반면 〈콘스탄티누스 1세 두상〉은 다
른 측면에서의 우월성을 강조하고 있습
니다. 그것은 우리가 연예인을 봤을 때
느꼈던 우월함과는 다른 차원입니다.
〈콘스탄티누스 1세 두상〉은 인간을 초
월하는 듯한 신비로운 에너지를 뿜고
있습니다.

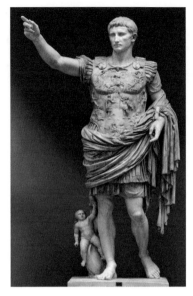

아우구스투스가 지상세계에서의 우
월함을 강조하고 있다면, 콘스탄티누스
는 하늘세계에서의 우월함을 강조하는
듯합니다. 원래 콘스탄티누스 1세의 조
각은 전신상이었지만 지금은 두상과 신
체 일부만 남아 있습니다. 두상 길이만

작품 2 〈아우구스투스 전신상〉,
1세기경

260cm에 이르지요. 그렇다면 전신상은 얼마나 크단 말인가요. 크기
로 보나, 신성(神聖)을 강조한 표현방식으로 보나 조각은 인간을 압도
합니다.

〈아우구스투스 전신상〉과 〈콘스탄티누스 1세 두상〉을 비교해보는
것만으로도 우리는 로마미술과 중세미술의 차이를 알 수 있습니다.
둘 다 황제를 조각한 것이지만 두 황제의 권력 배경이 다르다는 걸 조
각은 드러내줍니다.

아우구스투스는 공화정을 중시하는 태도를 취했습니다. 황제는 공
직자의 한 사람으로서 원로원의 제1인자Princeps(프린켑스, 제1시민)입니다.
동시에 아우구스투스는 로마군 최고 사령관Imperator(임페라토르)이며 최
고 존엄자Augustus(아우구스투스)입니다. 비록 물밑에서는 온갖 암투가 벌
어졌을지언정[3] 황제는 여럿 중에서도 능력이 출중했기에 국가 원수

가 되었습니다.

반면 콘스탄티누스 권력의 배경에는 인간적인 능력이나 주변인들의 추대가 아닌 초월적인 존재가 자리하고 있습니다. 바로 '신'입니다. 312년 콘스탄티누스는 제위를 차지하기 위해 로마로 가던 중 예수 그리스도가 나오는 꿈을 꾸게 됩니다. 예수는 황제에게 십자가에 군기를 걸고 싸우면 이길 것이라는 예언을 했고, 말씀대로 하자 콘스탄티누스는 승리를 거듭해 로마에 입성했습니다.⁴ 즉 콘스탄티누스는 인간적 능력이 아닌 신의 은총을 입은 사람으로서 황제가 된 것입니다.⁵ 그의 배경에는 신의 영험한 힘이 자리하고 있습니다.

〈콘스탄티누스 1세 두상〉은 이상적인 인간이기보다는 우리와는 다른 존재라는 느낌을 줍니다. 그건 오히려 이집트미술이 주는 인상과도 비슷합니다. 정면성에 근거해 자신의 모습(권력)을 최대한 드러내는 인물에서 이질적이고 초월적인 아우라가 풍깁니다. 미술에서는 이제 생생하고 사실적인 면모는 사라지고 비물질적이고 추상적인 표현이 등장합니다. 이집트가 그랬고, 이제 중세가 그럴 것입니다.

정신, 추상 그리고 체험

구석기미술과 신석기미술의 특징이 로마와 중세에 그대로 반복됩니다. 생생하고 사실적이었던 구석기미술은 신석기가 되자 기호처럼 간략해지고 추상적으로 변했습니다. 마찬가지로 증명사진을 방불케 하는 사실성을 자랑했던 로마미술은 중세에 이르러 '미술의 퇴보'라는 말이 나올 정도로 기술적으로 후퇴한 듯한 모습을 보여줍니다.

로마 통치 시기 이집트 파이윰의 미라 초상화작품 3를 보세요. 얼마나 사실적인지 증명사진을 붙여놓은 듯합니다. 원래 미라의 얼굴은

작품 3 이집트 파이윰 미라
초상, 3세기

작품 4 산 젠나로 카타콤의 벽화, 400년, 이탈리아 나폴리

나무나 석고 조각을 사용했지만, 로마의 실용적인 문화에 영향을 받아 로마 시기 이집트에서는 회화로 장식된 미라가 등장했습니다. 그림이 조각보다 저렴하고 표현적인 면에서도 훨씬 뛰어나지요.

반면 400년대에 지하무덤인 카타콤에 그려진 그림^{작품 4}을 보면 그 단순한 표현에 놀라게 됩니다. 인체의 비례나 조화는 무너지고, 입체적이기보다 평면적입니다.

중세미술이라고 하면 황금빛 배경에 성모자가 의자에 앉아 있거나 예수가 십자가에 매달린 장면이 떠오릅니다. 그 표현을 보면 참으로 간소한데 중세미술은 인체의 비례나 비율에 크게 연연하지 않으며, 자세하고 세부적인 묘사 또한 관심이 없어 보입니다. 중세는 그리스·로마에 비하면 소박하기 짝이 없었습니다.

하지만 우리는 중세미술에 대해 한편으로는 화려하다고 생각합니다. 성인의 신체 일부나 성스러운 물건을 보관하는 성물함이나, 성당 내부의 번쩍이는 모자이크 장식이나 스테인드글라스가 중세미술은 화려하다는 인상을 자아냅니다. 표현적인 면에서 중세미술을 보면 소

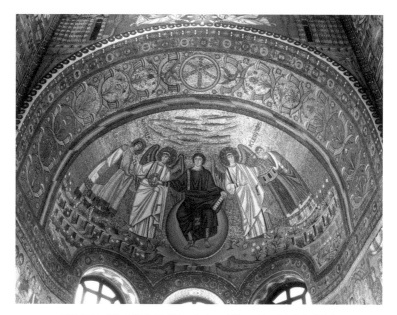

작품 5 산 비탈레 성당 내부의 모자이크 장식, 547년, 이탈리아 라벤나

박하지만 재료적 측면에서 보면 더없이 휘황찬란하지요.^{작품 5} 중세는 어째서 이런 이중적인 자세를 취하게 되었을까요?

종교란 기본적으로 정신세계에 대해 말합니다. 참된 종교는 우리에게 물질의 굴레에서 벗어나 더 넓고 초월적인 정신에 집중하라고 합니다. 이처럼 종교는 인간이 단지 물질(변화, 감각, 시간 등)에 지배받으며 사는 것이 아닌 더 큰 존재라는 걸 우리에게 일깨워줍니다.

정신을 추구하는 종교의 기본자세는 미술에서 추상과 연결될 가능성이 큽니다. 정신이란 변하는 와중에도 변하지 않는 본질, 진리, 개념을 알아볼 수 있습니다. 돈은 있다가도 없을 수 있고, 신제품은 언제나 쏟아져나와 기존 제품의 가치를 떨어트립니다. 물질은 이처럼 시간에 따른 변화와 운동을 기본으로 하고 있습니다. 반면 정신(영혼)은 끊임없이 변하는 세계 속에서 무엇이 더 가치 있는지 알아보는 능력을 지니

고 있습니다. 물론 그 '무엇'에 대해서는 사람마다 다르겠지요.

종교의 특징에 기인해 중세미술의 단순성과 추상성을 설명할 수 있지만, 여기에 간과할 수 없는 점이 한 가지가 더 있습니다. 바로 '교육'이라는 목적이지요. 기독교가 우상숭배를 금하는 종교임에도 로마 가톨릭이 성상 유지에 대한 입장을 고수한 것은 미술만큼 교육적 목적을 탁월하게 수행하는 매체도 드물기 때문입니다.

비슷한 문화를 공유한다면 누구나 그림만 봐도 대강의 메시지를 파악할 수 있습니다. 기독교미술이 로마의 연속서술을 채택한 것도 바로 이런 이유 때문입니다. 로마 가톨릭이 다른 종교에 비해 국적을 초월해 많은 사람들에게 공감을 얻고 널리 퍼져 나갈 수 있었던 데에는 미술의 역할을 간과할 수 없습니다. 로마 가톨릭은 그 어떤 종교보다도 시각적 장치를 훌륭하게 활용했습니다. 그들은 시각 효과가 그 무엇보다도 강력하다는 것을 그리스 문화를 통해 체득했습니다.[6]

여기서 문제는 그리스·로마미술처럼 섬세하고 화려하게 표현한다면 개종한 로마인들에게 기존의 문화와 다른 점을 인지시키기 어렵다는 것입니다. 더욱이 로마의 사실적인 미술은 생활에 활용되어 집안을 꾸미고 죽은 이의 얼굴을 되살렸습니다.

하지만 종교미술은 달라야 했습니다. 그것은 생활을 위해 존재하는 게 아닌, 그 자체로 존재하면서 사람들에게 무한한 세계를 보여주어야 합니다. 그렇다면 무엇보다 미술이 보여주는 세계는 우리가 살아가는 세계와는 달라야 했습니다. 동시에 이야기를 제대로 전달해야 했지요. 결국 종교미술은 '정신세계를 보여줄 것', 그리고 '오해 없이 이야기(정보)를 전달할 것'이라는 이중의 임무를 수행해야 합니다.

이 임무를 수행하기 위해 중세미술은 더없이 간략하고, 소박하고, 추상적으로 변해갔습니다. 미술은 이제 본질적인 것만 표현하면 됩

니다. 그리스의 섬세한 옷 주름이나, 로마에서 드러난 인간의 개성 따위는 가장 먼저 버려야 할 것입니다. 그것은 본질이 아닌 물질적인 것에 사람들의 시선을 끌게 하니까요. 물질적인 특징을 최소화하고 사물, 인간, 이야기의 본질만 간략하게 드러내면 됩니다. 중세 미술은 결코 퇴화한 것이 아니라 본질에 집중한 결과입니다. '못' 한 게 아니라 '안' 한 것입니다.

대신 중세인들은 유리, 보석, 상아 등 반짝이는 재료를 아낌없이 사용해서 휘황찬란한 이미지를 만들어냅니다. 모자이크와 스테인드글라스로 장식된 교회 안으로 들어가면 가장 먼저 우리를 맞이하는 건 원색의 알록달록한 빛입니다. 재료가 발하는 빛에 의해 우리는 교회 안이 교회 바깥과는 다른 곳이라는 걸 가장 먼저 인지합니다. 곧이어 공간 내부를 물들이는 빛은 지상의 것이 아닌 천상을 보여준다는 걸 깨닫게 됩니다. 빛은 곧 신의 속성이 유출된 것으로, 우리는 그 빛을 흡수해 다시 신의 세계로 돌아가는 경험을 하게 되지요. 중세 교회는 단순 관람이 아닌 체험으로서의 장소입니다.

중세미술이 보여주는 특징은 물질적이고 가변적인 세계, 즉 우리가 살아가는 세상과는 관련이 거의 없습니다. 주제, 표현, 재료 등 미술을 이루는 모든 요소는 비물질적이고, 추상적이며, 정신적인 세계를 가시적으로 나타내는 데 집중하고 있습니다. 이런 점은 이집트미술과 중세미술의 공통점이기도 합니다. 그 기저에는 둘 다 현세가 아닌 내세, 물질이 아닌 정신(또는 영혼), 순간이 아닌 영원을 지향하는 세계관이 깔려 있습니다. 여기서 미술은 삶에서 보이는 감각적인 다채로움을 지워버리고 변하지 않는 본질과 언어로 표현하기 힘든 신비로움에 집중합니다. 구상이 아닌 추상을 선택합니다.

세속을 차단하라, 로마네스크

9세기까지 노르만족, 마자르족, 이슬람교도의 침입으로 정신없었던 서부 유럽은 10세기에 접어들며 안정세를 보입니다. 봉건제와 기독교는 중세를 이루는 두 기둥입니다. 봉건제는 성(城)과 토지를 중심으로 영주, 기사, 농노로 구성된 집단입니다. 중세 유럽은 봉건제를 통해 각 지역의 견제, 균형, 안정을 이루었습니다. 이를 바탕으로 인구가 증가했으며, 소규모이지만 지방 단위의 시장도 생겨났습니다. 11세기로 접어들면 이슬람 세력을 상대로 십자군 전쟁을 벌일 만큼 서부 유럽의 세력은 커지게 됩니다. 5세기쯤 로마가 붕괴하고 난 뒤, 10세기 이후에서야 중세 유럽의 전성기가 펼쳐졌습니다.

　미술에서도 10세기에 국제적 양식이라 할 만한 게 등장했는데 바로 '로마네스크Romanesque'입니다. 이름에서도 알 수 있듯이 로마네스크는 '로마 같다' '로마스럽다'라는 뜻으로 로마건축, 로마 스타일을 계

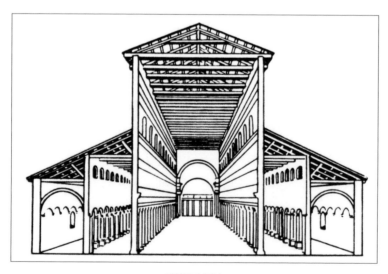

바실리카 양식

로마네스크 양식 '생 세르냉 성당', 1080~1120년, 프랑스 툴루즈

승한 양식입니다. 로마네스크는 대표적으로 로마 공공건물인 바실리카^{Basilica}의 직사각형 실내와 콜로세움 등에서 볼 수 있는 아치형 구조를 차용했습니다. 로마에서 콘크리트와 목재를 사용했지만 중세는 돌로 건물을 세웠습니다. 오랜 세월 동안 겪었던 이민족의 침략과 화재에 대한 기억이 중세 건물 재료에 반영되었습니다.

미술사가 곰브리치^{Ernst Gombrich}(1909~2001년)는 로마네스크 양식의 교회를 '전투적인 교회'[7]라고 합니다. 그럴 것이 교회는 어떤 공격에도 꿈쩍 않는 요새 같은 외관을 하고 있습니다. 최후의 심판을 받는 날, 승리의 여명이 밝을 때까지 어둠의 세력과 싸우는 것이 교회의 의무라는 주장을 하는 듯합니다.[8]

로마네스크 성당에 들어가면 대낮인데도 조명이나 촛불을 켜놓는 경우를 왕왕 볼 수 있습니다. 나중에 보게 될 고딕 양식에 비해 창문이 그리 크지도 않고 많지 않기 때문입니다. 돌로 건물을 짓다 보니 벽에 창문을 넓게 뚫어버리면 건물 무게를 지탱할 수 없습니다. 거기다 건물을 확장하면서 계속 공간을 덧붙이다 보니 교회는 동굴과 비슷해졌습니다.

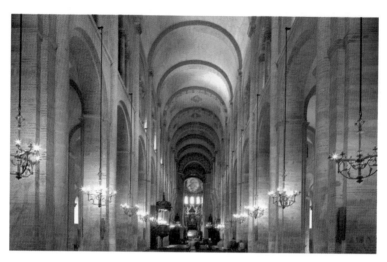

생 세르냉 성당 내부

그러자 채광과 건물 확장을 위해 지붕을 가볍게 만드는 아이디어가 도입되었습니다. "지붕을 가로지르는 몇 개의 단단한 아치를 세우고 그 사이사이를 가벼운 재료로 메"⁹웠지요. 덕분에 평평한 지붕이 원통형 궁륭ᵛᵃᵘˡᵗ(穹窿)¹⁰이 되고, 교차 궁륭으로 발전하면서 천장이 가벼워졌고 덕분에 건물이 높아졌습니다. 로마네스크 이후에 등장하는 고딕 양식에서는 인간 늑골 모양의 궁륭이 사용되면서 교회는 어마어마하게 높아집니다.

로마네스크 양식으로 지어진 건축물은 대부분 수도원이었습니다. 중세시대 수도원은 신앙생활과 더불어 문화예술, 교육의 생산지이자 중심지이기도 했습니다. 하지만 중세 장원경제가 폐쇄적이었던 것처럼 수도원도 기본적으로 폐쇄적인 곳입니다.

수도원의 기본 임무는 세속에서 벗어나 신의 세계를 탐구하는 것입니다. 그렇다면 수도원에서는 가장 먼저 세속적인 것을 차단해야 합니다. 세속적인 것이란 곧 감각적, 물질적인 것을 뜻합니다. 우리의

현실은 감각과 물질로 이루어져 있으니
까요.

두꺼운 돌로 지어져 외부 빛을 차단
하는 로마네스크는 수도원의 요구를 충
실히 반영한 양식입니다. 동시에 로마네
스크 성당과 수도원은 그리스 철학을 받
아들인 초기 기독교 철학을 시각적으로
보여주고 있습니다.

원통형 궁륭

플라톤[Platon](B.C. 427~B.C. 347)은 이데아
의 세계와 감각적인 세계가 있다고 주
장했습니다. 이데아의 세계는 변하지 않
고, 완벽하고, 영원하며 사물의 원형이
있는 곳입니다. 일종의 진리이자 정신의
세계입니다. 반면 인간이 살아가는 세계
는 늘 변하고, 불완전하고, 일시적이며
이데아를 모방한 사물들이 있는 곳입니

교차 궁륭

늑골형 궁륭

다. 즉 이데아의 세계가 개념적이고 보편적 성질을 지녔다면, 감각적
세계는 감각적이고 개별적인 성질을 그 특징으로 하고 있습니다. 이처
럼 플라톤 철학은 정지(공간, 정신, 개념, 진리, 보편)와 운동(시간, 감각, 변화, 개
별)으로 세상을 나누었습니다.

이때 진리를 추구하는 인간은 가장 먼저 감각을 멀리해야 합니다.
감각은 불완전하고 계속 변해서 진리에 다가서는 것을 방해하기 때문
입니다. 대신 지성의 눈으로 사물을 보아야 합니다. 지성으로 봐야지
만 변하는 것 속에서도 변하지 않는 것, 즉 사물의 본질, 법칙, 진리를
알아챌 수 있습니다.

중세 초기 성 아우구스티누스^Aurelius Augustinus(354~430년)의 주장에서 그리스 철학의 전통을 읽을 수 있습니다. "참된 균형과 유사성 그리고 참된 첫째 단일성은 육신의 눈이나 감각이 아니라 정신으로 이해해 바라보는 것이다."[11] 감각을 통제하고 정신을 통해 신(진리, 개념, 본질)에 게 다다르라는 주문입니다. "밖으로 나가지 말라, 너 자신 안으로 돌아가라!"[12] 로마네스크 양식의 핵심을 말하라고 한다면 단연코 아우구스티누스의 이 말을 꼽아야 합니다.

강력한 정면성

로마네스크 성당 입구 현관 위에는 대개 반원형 공간인 팀파눔^Tympanum 에 조각이 장식되어 있습니다. 그곳 가운데는 예수가 근엄하게 앉아 있습니다. 예수는 오른손을 위로 뻗어 천국을 가리키거나 손가락 3개 를 들어 삼위일체를 나타내고 있습니다. 그리고 왼손으로는 성경을 들고 있거나, 지옥을 가리키고 있습니다. 예수 주위에는 천사, 성인 또 는 동물이 조각되어 있는데 대개 4대 복음서 저자(성 마르코-사자, 성 마태 오-천사, 성 요한-독수리, 성 루가-황소)를 상징합니다.

중세 조각은 중세 회화와 마찬가지로 소박하고 간략하면서도 본질 적인 것만 뽑아서 제작되어 있습니다. 동시에 강력한 정면성이 등장 합니다. 정면성은 이집트미술에 등장했던 양식으로 인체의 특징이 잘 보이게끔 재조립한 것입니다. 그것은 곧 지배자의 권위를 드러내는 방식이기도 하지요. 마찬가지로 중세미술을 지배하는 양식 또한 정면 성입니다. 예수의 모습을 최대한 드러내어 종교의 권위와 영적 힘을 과시하는 것이지요.

정면성의 효과가 가장 잘 드러나는 곳이 바로 교회 입구 팀파눔입

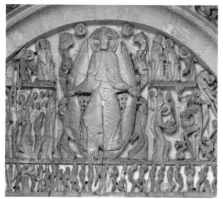

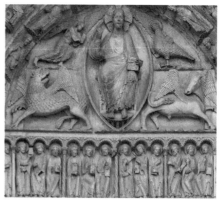

작품 6 생 라자르 성당 서쪽 팀파눔, 1146년,
프랑스 부르고뉴

작품 7 샤르트르 대성당 서쪽 팀파눔, 1145~1150년,
프랑스 샤르트르

니다.^{작품 6.7} 교회 입구 팀파눔에서 예수의 모습은 삼위일체이자 심판자로 등장합니다. 예수는 엄격한 표정으로 교회에 들어가려는 사람들을 내려다보고 있습니다. "죄를 지으면 지옥에 갈 것이요, 선을 행하면 천국에 갈 것이다"라는 예수의 음성이 조각을 통해 고스란히 전달됩니다.

인간을 초월하는 권력은 미술에서 어김없이 정면성을 불러옵니다. 이집트에서 파라오를 묘사했던 방식이나 콘스탄티누스 대제의 흉상에서도 이런 강력한 정면성이 등장합니다.

입구에서 심판자 예수와 맞닥뜨리고 뜨끔한 마음을 지닌 방문객은 이제 어두컴컴한 성당 내부로 들어갑니다. 순간 돌에서 풍겨오는 서늘한 냉기가 몸을 감싸고 돌아 으스스함을 느낍니다. 복도를 따라 촛불이 켜져 있고, 예배당 앞쪽에 제단에서 성모와 예수가 황금빛을 뿜으며 자리하고 있습니다. 속세의 모든 감각을 내려놓고 그 앞으로 다가갑니다. 보이는 것은 오직 정신의 빛뿐입니다.

새로운 중세

11세기 말부터 진행된 십자군 전쟁으로 중세는 새로운 국면으로 접어듭니다. '성지 회복'이라는 명목으로 시작된 이 전쟁은 단순한 종교 전쟁을 넘어 자본과 문화가 이동하는 계기를 마련했습니다. 전쟁으로 인해 원거리 상업활동이 촉진되었고, 십자군이 지나가는 길목의 도시에는 사람과 물자가 몰려들었습니다. 도시민들은 수공업과 상업으로 생계를 꾸려나갔고, 이들은 점점 세력을 형성해 귀족이나 주교로부터 자치권을 사서 독자적으로 도시를 만들어나갔습니다. 12세기 중엽까지 유럽의 여러 도시가 자유를 획득했고, 도시 시민은 곧 자유민을 뜻하게 되었지요. 현물거래 중심의 폐쇄적인 장원경제가 서서히 저물고, 본격적으로 화폐 중심의 상업 자본주의가 꽃피기 시작했습니다.

십자군 전쟁을 계기로 번성했던 곳이 바로 베네치아와 제노바를 비롯한 이탈리아의 도시국가였습니다. 이탈리아는 지중해를 끼고 있에서 바다를 통해 동쪽의 전쟁터로 물자와 사람을 수송했습니다. 그리하여 이탈리아의 항구 도시들은 전쟁을 통해 어마어마한 돈을 벌게 되었습니다. 이탈리아인들은 곧 도래할 르네상스의 토양을 착실하게 다져나갈 수 있었지요.

반면 전쟁에 참여하느라 오랫동안 영지를 떠난 제후(영주), 귀족, 기사들은 수입원이 점점 줄어들면서 가산을 탕진하는 사람들이 많았습니다. 십자군 전쟁이 실패로 끝나면서 일반 사람들 사이에서도 신앙심이 점점 식어갔고, 교황과 성직자의 권위도 예전만 못해졌습니다. 대신 국왕은 권력 강화를 위해 도시의 상인층과 결탁해 자신의 세력을 불리는 데 열중했습니다. 12세기 이후 영국과 프랑스의 왕권은 몰라보게 강해졌습니다.[13] 이를 바탕으로 중앙집권 국가가 탄생합니다.

근대는 이들의 것이었습니다.

이제 사람들의 시선은 하늘이 아닌 땅으로 향하게 되었습니다. 중세인들은 점점 현실적이고 경험적으로 변해갔습니다. 가문, 신분, 특권보다는 현실감각, 상황과 이해득실을 따지는 판단력, 개인의 지적 능력이 재산과 사회적 지위 획득을 좌우했습니다. 그럴수록 개인은 사회계층을 대표하기보다는 자신의 실력으로 인정받는 정도가 커졌습니다. 사회적 지위를 얻는 것은 혈통이라는 비합리적인 자격이 아닌 개인의 지적 능력에 의해 이루어지게 된 것이지요.[14] 소극적인 의미이지만 역사에 개인이 등장하기 시작했습니다. 이 개인의 모습은 이탈리아·북유럽 르네상스에서 본격적으로 나타납니다.

'고딕'은 이러한 중세 후기의 사회상을 드러내는 예술입니다. 같은 중세이지만 중세 11세기 이전과 이후의 중세는 같은 세상이 아닙니다. 교역이 활발해지고 화폐경제와 도시가 발전했으며 자유로운 도시민이 등장했습니다. 정치와 문화를 독점하던 종교는 상대적으로 느슨해졌고, 사람들은 성직자의 말씀보다 자신의 감각과 경험을 더 신뢰하게 되었습니다. 이런 변화는 세계관의 변화를 동반하기 마련입니다.

세계관의 변화를 가장 손쉽게 파악할 수 있는 것은 회화, 조각, 건축을 아우르는 당대의 조형예술입니다. 중세 후기를 대표하는 고딕 양식을 살펴보면 중세의 달라진 세계관과 중세 후기 사람들이 어떻게 세상을 보았는지 알 수 있습니다.

현대적 양식, 고딕

중세 후기 예술을 대표하는 고딕Gothic은 로마의 영광을 재현하겠다는 의지가 담긴 '로마네스크'와 달리 다소 경멸의 뉘앙스가 담겨 있습니

다. 사실 고딕이라는 용어는 13세기 말까지 존재하지 않았습니다. 당시 사람들은 고딕 성당을 보고 "현대적 양식$^{Opus\ Modernum}$ 혹은 프랑스 양식(또는 프랑스 스타일)$^{Opus\ Francigenum}$"이라고 불렀습니다.[15]

최초의 고딕 성당은 1144년 프랑스 생드니 성당에서 탄생합니다. 성당 공사를 주도했던 생드니 수도원장 쉬제르Suger(재직 1122~1151년)는 이 새로운 성당을 일컬어 '현대적'이라고 표현했습니다. 그 현대적 양식의 성당은 곧 파리 근교 지역인 일 드 프랑스$^{Ile\ de\ France}$로, 이후 유럽 곳곳으로 퍼져 나갔습니다. 그래서 고딕 성당에는 현대적 양식이라는 이름과 더불어 프랑스 스타일이라는 이름이 붙게 된 것입니다.

우리는 세련되고 미래적인 분위기를 풍기는 것을 보면 "모던하다"라고 말합니다. 모던Modern은 근대, 현대, 현재, 새로움 등 다양한 뜻을 지니고 있습니다. 현재는 미래로부터 오기에 늘 새로움을 동반합니다. 그래서 '현대, 현재, 새로움'은 같이 묶이게 됩니다. 일반적으로 '모던'이라는 말을 사용할 때는 '새롭고 참신하기에 그 이전과는 다르다'는 의미가 강조되어 있습니다. 중세 사람들이 고딕 성당을 '현대적 양식'이라고 불렀다는 것은 고딕 성당 이전과 이후가 다르다는 것을

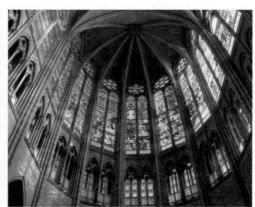

생드니 대성당, 1144년, 프랑스 생드니

뜻합니다. 즉 고딕은 말 그대로 예전(로마네스크 및 그 이전)과는 다른 '모던한, 새로운, 첨단의' 양식이었던 것입니다.

그런데 최첨단을 상징하던 성당 양식에 어째서 고딕이라는 이름이 붙게 되었을까요? 고딕은 게르만족인 '고트족Goths'을 의미합니다. 중세의 모던한 건축에 고딕이라는 이름을 붙인 사람은 16세기 이탈리아 비평가 바사리Giorgio Vasari(1511~1574년)였습니다. 이탈리아의 관점에서 고트족은 로마를 멸망시킨 야만족이자 문화가 뒤떨어진 후진국이었습니다. 그리스·로마의 인본주의적 문화를 계승한 르네상스인 바사리의 눈에 알프스 이북 지역의 뾰족뾰족한 건물은 영 이상하게만 보였습니다. 끝 간 데 없이 하늘로 치솟는 이 현대적(?) 건축물에서 바사리는 전혀 조화와 균형을 느낄 수 없었습니다. 똑같은 건물을 보고 반대로 생각했던 중세인과 르네상스인의 관점이 흥미롭습니다. 이처럼 세계관의 차이는 세상을 보는 관점을 바꾸고, 같은 대상을 전혀 다르게 보게 합니다.

하지만 누가 뭐라든 중세인들은 고딕 건축에 긍정적인 이름을 붙였습니다. 고딕 성당은 분명 당대 최첨단 양식으로 지어진 건물이었으며 당대의 사회적 변화, 철학, 문화를 고스란히 반영하는 집약체였습니다. 무엇보다 고딕은 도시적이고 시민적인 예술입니다. 고딕 성당은 어김없이 도시 한복판에 지어졌고, 도시에 들어오는 누구라도 멀리서 성당을 알아볼 수 있었습니다. 이처럼 성당은 그 도시의 상징이자 이정표였습니다. 또한 도시에 고딕 성당이 있다는 것은 그 도시가 얼마나 경제적으로 부유한지도 알 수 있는 지표였습니다.

고딕 성당을 보면 한눈에 들어오지 않을 정도로 그 높이와 규모가 어마어마합니다. 독일의 쾰른 대성당의 경우 지면에서 첨탑까지의 높이가 157m이고, 모네 때문에 더욱 유명해진 파리의 루앙 대성당은

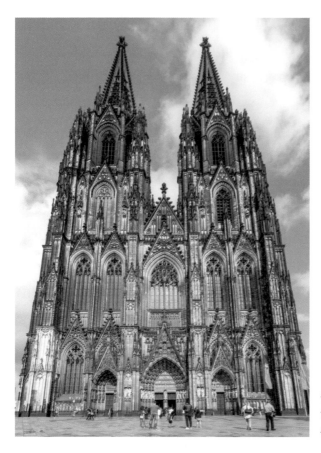

퀼른 대성당,
1248~1880년,
독일 퀼른

151m입니다. 우리가 555m 높이인 잠실 롯데타워를 올려다보았을
때 느끼는 아찔함을 중세인들은 고딕 성당에서 그대로 느꼈습니다.
보기만 해도 어마어마한 이 건축물을 세우기 위해서는 도시, 더 나아
가 국가의 재산이 투입되어야 했습니다. 고딕 성당은 종교기관뿐 아
니라 시민, 도시, 국가의 참여가 없으면 이루어질 수 없는 거대한 프
로젝트였지요.

　종교 외에 도움이 필요하다는 말은 결국 세속권력이 작용한다는
것을 뜻합니다. 실제로 고딕 성당이 일 드 프랑스에 지어지던 시대는

프랑스의 왕권 강화기와 일치합니다. 프랑스 카페 왕조(987~1328년)의 루이 6세, 루이 7세, 필립 2세, 루이 9세에 걸쳐 프랑스에서는 영국 세력을 몰아내고 왕권을 강화했습니다. 따라서 고딕 성당은 중세 후기 상공업을 바탕으로 한 시민 계급, 도시, 중앙 집권적 국가의 성장을 물질적으로 보여주고 있습니다. 고딕 성당이 우리 지역에 있다는 것으로 도시민들은 자부심을 느끼지 않았을까요.

로마네스크와 고딕의 세계관

로마네스크와 고딕 성당을 비교해보면 중세가 어떻게 달라졌는지 알 수 있습니다. 로마네스크는 주로 수도원 건물이며, 상대적으로 시골에 많이 지어졌습니다. 로마네스크 성당은 두꺼운 외벽에 창이 작고 좁아서 낮에도 촛불을 켜놓아야 할 정도로 어두컴컴합니다. 성당은 십자가 형태를 하고 있는데, 그 모습이 마치 땅에서 우뚝 솟은 튼튼한 요새와 비슷합니다. 세속의 감각을 차단하고 정신의 눈으로 신을 보겠다는 열망이 건물을 휘감고 있습니다.

성당 안에는 여러 소형 예배당이 있습니다. 수도사나 순례자들은 세속을 차단한 성당 안으로 들어간 뒤 또다시 작은 공간에 자신을 완전히 유폐합니다. 정신의 빛, 신을 만나기 위해서는 가장 먼저 속세의 감각을 통제해야 합니다. 그리고 오롯이 내면에 집중해 정신을 통해 신에게 다가가야 합니다. 로마네스크는 '인간은 얼마든지 정신(또는 이성)을 통해 신을 만날 수 있다'는 주장의 건축적 표현입니다.

초기 기독교 철학은 그리스 철학을 만나 실재론적 입장을 취합니다. 실재론이란 '실재(진리, 보편 개념, 이데아, 신)'가 있다는 것입니다. 즉 실재론은 개별자를 뛰어넘는 보편적 개념, 본질이 있다고 주장하는

철학입니다.

나는 박송화입니다. 내 친구는 김재민입니다. 박송화와 김재민은 특수하고 개별적인 개인입니다. 즉 개별자입니다. 하지만 박송화와 김재민은 '인간'이라는 공통 개념으로 묶을 수 있습니다. 인간이라는 공통 개념은 개별자와는 상관없이 원래부터 존재합니다.

플라톤은 실재를 '이데아Idea'라 명명했고, 우리가 살아가는 물질적

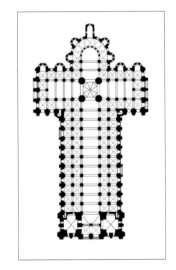

생 세르냉 성당 평면도

세계와 독립된 이데아의 세계가 있다고 가정했습니다. 아리스토텔레스는 실재를 '형상Eidos'이라고 이름 붙였고, 사물은 형상과 질료(물질적 요소)로 이루어져 있다고 주장했습니다. 즉 인간은 인간이라는 형상(실재, 개념, 본질)과 질료(물질, 단백질, 칼슘, 철 등)로 이루어져 있습니다. 이때 형상은 질료를 통제하는 역할을 합니다. 실재론에서 질료(물질)는 언제나 수동적 입장입니다. 따라서 질료는 항상 미리 설정된 목적에 부합해야 합니다.

라파엘로의 〈아테네 학당〉(1509~1510년)$^{작품\ 8}$의 화면 중앙에 플라톤과 그의 제자 아리스토텔레스가 서 있습니다. 플라톤은 손가락을 위로, 아리스토텔레스는 손바닥을 아래로 내리고 있습니다. 이 행동은 '실재(진리, 본질)가 어디에 있느냐'는 질문에 대한 두 사람의 대답이지요. 플라톤은 사물 밖, 이데아의 세계에 실재가 있다고, 아리스토텔레스는 사물 안 형상에 있다고 답합니다. 플라톤과 아리스토텔레스 모두 실재가 있다는 입장이었지만 '어디에 있느냐'에서는 서로 다른 의

견을 보였습니다.

플라톤의 철학은 중세를 지배했습니다.[16] 객관적으로 신의 세계가 존재하며, 우리가 신을 만나지 못하는 것은 불완전하고 가변적인 물질세계 속에서 살아가기 때문입니다. 그래서 이 요망한 감각과 욕망을 통제하고 성직자의 말씀을 새겨듣고, 공부와 수행을 병행하면 신에게 다가갈 수 있습니다. 이때의 신은 물론 보편적 존재로서의 신을 뜻합니다. 즉 신이라는 객관적 존재를 가정하는 것이지요. 실재론에서 말하는 이성이란 이렇듯 "추상적 사유를 할 수 있는 능력"[17]을 말합니다.

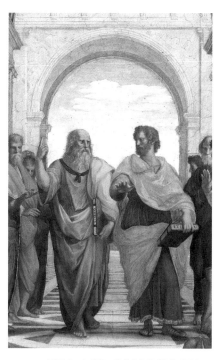

작품 8 라파엘로의 〈아테네 학당〉 일부, 1509〜1511년

그래서 중세 초·중기에는 종교기관과 성직자의 권력이 막강할 수밖에 없었습니다. 보편적·객관적 존재로서의 신(즉 신의 개념, 본질)에 대해 아는 사람들은 성직자들입니다. 왜냐하면 그들은 감각을 통제하고 열심히 공부하고 수행했기 때문입니다. 그들 중에서도 계급이 높은 교황, 대주교, 주교 순으로 신을 더 잘 아는 것은 당연한 이치입니다. 계급이 높다는 것은 더 많은 공부와 수행을 했다는 뜻이고, 그만큼 신에 대해 잘 안다는 뜻이니까요.

이런 상황에서 일반 신도들은 무조건 성직자의 말을 믿고 따르는 수밖에는 없었습니다. 평신도들은 세속적인 생활을 하는 만큼 신에게

서 멀어져 있습니다. 이렇듯 실재론적 사고방식은 위계와 우열을 불러옵니다. 폐쇄적인 장원의 '영주-기사-농노', 폐쇄적인 수도원의 '대주교-주교-일반 성직자'라는 위계적 계급체계와 그들의 철학이 묘하게 닮았습니다. 요새 같으며 작은 공간으로 분리된 로마네스크 교회는 중세 초·중기의 세계관을 가시적으로 드러냅니다. 그들은 화사하고 따스한 자연의 빛 대신, 혼자서 고요히 묵상할 수 있는 선명한 정신의 빛이 필요했습니다.

도시와 고딕

11세기 이후부터 중세의 세계관에 균열이 가기 시작합니다. 중세 중기를 거치면서 안정된 사회를 바탕으로 활발해진 상업활동과 도시의 발달, 십자군 전쟁으로 인한 물자·사람·문화의 이동이 중세인들의 사고방식을 바꾸게 했습니다. 12세기 후반에는 이탈리아와 프랑스에서 대학이 생겨나 스콜라 철학*Scholasticism* (교부 철학)[18]이라는 이름으로, 비록 신학에 집중되었지만 체계적인 학문 탐구가 이루어졌습니다.

무엇보다 이 시기에 아리스토텔레스에 대한 연구가 대대적으로 행해졌습니다. 중세 초기에는 버려졌던 아리스토텔레스가 중세 후기에 다시 유럽으로 들어오게 되었거든요. 초기 기독교 철학자들은 플라톤을 채택하고 아리스토텔레스를 버립니다. 아리스토텔레스에 따르면 형상(진리, 개념, 본질)은 각 사물 안에 내재해 있습니다. 그러나 이러한 생각은 천상의 세계를 가정하는 중세인들의 입장과 대치되는 내용이었습니다. 자칫하면 다신론으로 빠질 수도 있었지요.

유럽에서 버려진 아리스토텔레스를 데려간 것은 이슬람 사람들이었습니다. 그들은 종교가 아닌 실용적인 목적에서 아리스토텔레스를

연구했는데, 이를 바탕으로 이슬람에서는 과학과 의학이 발전하게 됩니다. 그러다 십자군 전쟁을 계기로 이슬람에 있던 아리스토텔레스 연구 자료들이 유럽으로 건너오게 됩니다. 십자군 전쟁은 사람과 물자의 이동 이상으로 철학과 사상의 이동을 촉진시켰습니다.

12세기 이후 유럽에서 상공업과 도시가 발달하고, 세속권력이 커지면서 사람들은 이제 현실을 보기 시작합니다. 플라톤과 결합한 신학은 더는 변하는 세상과 맞지 않게 됩니다. 이제 이데아의 세계나 하늘나라가 아니라 땅(물질적 현실)에서 일어나는 일이 더 중요해졌습니다. 그러자 현실과 밀접한 아리스토텔레스 철학이 대두하게 됩니다.

중세 후기에 아리스토텔레스 철학이 유럽에서 본격적으로 부활했습니다. 중세 시대의 대학 공부라고 하면 아리스토텔레스의 저서를 해석하고 거기에 주석을 다는 것을 뜻하게 될 정도였지요. 이제 신은 우리 밖에 객관적으로 존재하는 것이 아니라 우리 안에 존재합니다. 중세의 아리스토텔레스 수용은 중세인들의 변화한 시선을 보여줍니다. 그러나 아리스토텔레스 역시 실재론자이기는 마찬가지입니다. 그역시 플라톤의 제자입니다.

사람들이 현실에 집중할수록 감각과 경험을 중시하게 됩니다. 이때 진리란 연역적인 것이 아니라 귀납적 성질을 띱니다. 귀납은 진리라는 게 원래부터 주어져 있고 나의 생각이나 행동을 거기에 맞추는 게 아니라 나의 감각과 경험을 통해 진리에 다가가는 것을 말합니다. 연역은 실재론으로, 귀납은 경험론으로 연결됩니다. 중세 후기인 12~14세기를 풍미했던 유명론은 상공업, 도시, 현실에 대한 철학적 대응입니다. 이러한 사상적 변화는 곧 미술에도 반영이 됩니다.

유명론Nominalism (唯名論)이란 '오직 있는 것은 이름뿐'이라는 뜻으로 경험론 철학에 해당합니다. 이름뿐이라는 게 무슨 뜻일까요? 중세

초·중기의 신은 보편적 존재로서의 신이었습니다. 즉 신이라는 실재가 있고, 그 실재는 모두에게 동일하게 작용합니다. 좀 더 쉽게 말하자면 신이라는 객관적 존재가 있고, 일반 신도들이 신을 이해하기 위해서는 성직자의 말씀에 귀 기울이고 그 말씀을 열심히 암기해야 했습니다. 모든 아이들이 똑같은 교과서를 통해 세상을 배우는 것과 같은 이치입니다. 이때 교과서는 객관적 세계를 가정하지요. 바로 이것이 실재론적 세상입니다.

하지만 유명론에서는 있는 것은 이름뿐이라고 했습니다. '신'이라고 하면 그건 그냥 이름, 단어, 발음에 지나지 않습니다. 즉 신이라는 이름만 같을 뿐, 각자가 느끼는 신은 다를 수 있습니다. 다시 말하자면 신을 구성하는 각종 의미는 객관적으로 주어져 있는 것이 아니라 그것을 받아들이는, 해석하는 사람에게서 구성됩니다. '신'이라는 단어와 나의 경험, 감각이 결합해 신의 의미가 만들어집니다. 그러니 신이라는 같은 이름만 있을 뿐 엄밀히 말하면 다른 신, 각자 자신만의 신이지요. 즉 세상은 나의 경험에 의해 구성됩니다.

실재론은 위계적이며 우열이 동반됩니다. 실재론에서는 객관적 실재, 진리, 개념이 있으므로 선생님의 말씀이나 교과서에 나온 내용이 중요합니다. 객관적이라고 판명된 그 정답을 열심히 공부하면 나는 우등생이 될 수 있습니다. 이때 선생님이나 교과서는 당연히 나보다 우월한 존재가 되며, 나는 그들보다 아래에 있게 됩니다. 실재론에서 관계란 위계적이고 수직적입니다.

중세 초기의 폐쇄적·위계적·수직적인 봉건 사회는 실재론의 사회적 대응입니다. 수직적·위계적 사회에서는 나의 경험보다 전통, 권위, 규범이 더 중요합니다. 실재론적 사회는 폐쇄적이며 육중한 성채를 만들어냈습니다. 이것이 바로 로마네스크입니다.

경험론은 실재론의 위계와 우열을 파괴해버립니다. 경험론에서 객관적 실재, 진리, 개념은 없습니다. 단지 나의 감각과 경험에서 생겨난 정답이 있을 뿐입니다. 따라서 신이라는 이름은 같을지언정 나의 신과 너의 신은 다릅니다. 왜냐하면 나의 경험과 너의 경험이 다르기 때문이지요. 하지만 그 정답은 임시적입니다. 감각과 경험은 고정되어 있지 않으며 끊임없이 새로운 것을 생성하니까요.

경험론적 시각으로 세상을 바라보면 교과서, 선생님, 학생 모두 평등해집니다. 경험에서 진리가 도출된다고 할 때, 선생님의 말씀도 정답이고 내 생각도 정답입니다. 당연히 이때 사람이나 사물 간의 우열은 사라지고 모두가 평등해집니다. 중세 후기의 상공업, 도시의 발달과 개인의 능력을 중시하는 경향은 경험론을 불러옵니다.

농촌 사회에서는 모든 일과가 정해져 있고, 정해진 대로 행하지 않으면 한 해 농사를 망칠 가능성이 큽니다. 제때 씨를 뿌리고 열매를 거두어들여야 하지요. 반면 상업을 중심으로 하는 도시는 그때그때 달라집니다. 상업은 정해진 법칙이 아닌 수요와 공급이라는 가변적인 법칙에 따라 움직입니다. 지금 무엇이 필요하고 유행인지 알아채는 섬세하고 빠른 감각이 요구되지요. 이제 아버지 말씀, 교과서에 나온 내용은 믿을 만한 것이 못 되고 판단은 나의 경험에 근거해야 합니다. 도시가 역동적인 이유는 상업을 토대로 감각과 경험이 역동적으로 전개되기 때문입니다. 이렇듯 상업 도시에서는 '위계, 수직, 말씀'이 아닌 '평등, 수평, 경험'이 지배합니다.

중세 후기 고딕의 발생은 이러한 사회적·철학적 내용을 토대로 이해할 수 있습니다. 고딕 성당은 주로 상업 도시에 건설되었습니다. 그리고 워낙 대규모 공사였기 때문에 종교계뿐 아니라 세속권력인 왕과 도시민들의 협조가 필수적이었습니다. 그 말은 이제 종교가 독점적인

우위를 차지하기 힘든 상황이라는 것을 뜻합니다. 덩달아 새로 지어지는 교회도 이전의 교회와 달리 모두에게 개방적이며 평등할 것을 요구받게 됩니다.

물론 생드니 대성당 건립을 주도했던 쉬제르가 이런 시대적 요구를 모두 파악해서 교회를 지었던 것은 아닙니다. 그러나 시대는 생각보다 개인에게 깊이 침투해 있습니다. 곰곰이 들여다보면 내가 하는 생각 중에서 나만의 독창적인 생각이라고 할 수 있는 게 거의 없다는 걸 알 수 있습니다. 개인의 생각과 욕망의 대부분은 대중, 국가, 시대로부터 나온 것입니다.

쉬제르는 종교인이었지만 누구보다 왕실과 좋은 관계를 유지한 사람이었습니다. 그는 루이 6세^{Louis VI}(재위 1108~1137년)의 학우이자 측근이었고, 십자군 전쟁으로 루이 7세^{Louis VII}(재위 1137~1180년)가 부재할 때 대신 나라를 다스리기도 했습니다. 쉬제르는 누구보다도 정치와 시대의 한가운데 있었던 사람이었습니다. 그래서 그가 시대의 변화를 빨리 눈치챘던 것은 어찌 보면 당연한 일이지요. 그러한 사람이 만든 새로운 성당은 달라진 시대를 고스란히 반영하고 있습니다.

새로운 빛

일반적으로 고딕 성당이라고 하면 하늘 높이 치솟은 2개의 첨탑과 내부를 물들이는 휘황찬란한 스테인드글라스가 떠오릅니다. 건물 주변으로는 공중 부벽이 드높은 건물을 받쳐주고 있는데 그 모습이 마치 우주선처럼 보입니다. 그곳에 풍기는 아우라는 지상의 익숙한 것들을 초월하고 있습니다.

종교건물은 이를테면 절이나 수도원처럼 엄숙하고 조용한 분위기

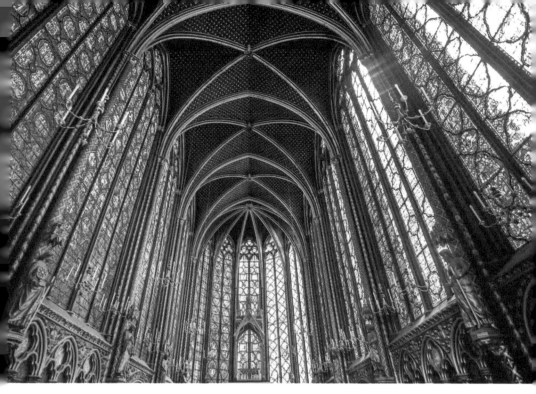

생트 샤펠 성당 내부, 1194~1248년, 프랑스 파리

라고 생각합니다. 하지만 고딕의 건물 내외부는 사람의 마음을 붕 뜨게 만듭니다. 거대한 건물이지만 로마네스크 성당과 달리 고딕 성당은 무게가 느껴지지 않을 정도로 가벼워 보입니다. 로마네스크와 고딕은 하늘과 땅만큼이나 다르고, 이를 통해 중세 초·중기와 후기 또한 완전히 다른 세상이라는 것을 알 수 있습니다.

고딕 성당에 들어서면 우선 우리는 너 나 할 것 없이 들뜬 기분을 느낍니다. 천장은 인간 늑골 모양의 뼈대가 받치고 있고, 기둥 또한 자신의 골조를 부끄럼 없이 드러냅니다. 고딕 성당 내부는 이처럼 벽을 따로 마감하지 않고 자신의 구조를 그대로 보여주고 있어서 거대한 공룡 배 속에 들어간 기분이 들기도 합니다.

기둥 사이에는 벽 대신 커다란 창문이 자리 잡고 있고, 이 창문들은

3장 중세미술

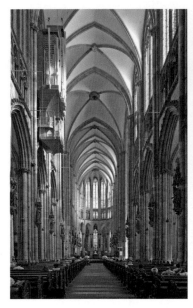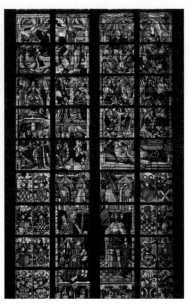

쾰른 대성당 내부와 스테인드글라스

고딕 성당을 돌아가며 감싸고 있습니다. 모든 창문에는 색색의 유리가 끼워져 있는데, 유리는 빛을 투과시켜 공간 내부를 거대한 만화경으로 만들어버립니다. 그래서 고요하고 엄숙한 마음보다는 그 몽환성에 넋을 놓게 만듭니다. 이러한 기분이 로마네스크와 다른 고딕 성당만의 차별점이고 고딕의 핵심입니다.

중세 후기는 기존과는 다른 새로운 신앙을 요구했습니다. 세속권력과 도시가 발달하면서 진리나 말씀보다는 감각과 경험이 중시되었습니다. 사람들은 성직자들만이 독점하는 종교에서 모두에게 개방된 평등한 종교를 원했습니다. 고딕 성당은 건축할 때부터 이미 많은 사람들의 도움이 필요했습니다. 건설에 직간접적으로 참여한 사람들은 모두의 교회를 바랐습니다. 모두의 교회가 되기 위해 가장 먼저 폐쇄성부터 걷어내야 합니다. 이때의 폐쇄성이란 건물의 폐쇄성뿐만 아니라

사상적·철학적 폐쇄성을 포함합니다.

로마네스크 신앙은 한마디로 '지성을 통해 신을 알 수 있다'는 생각 위에 성립합니다. 참된 존재(신)는 "정신으로 이해해 바라보는 것이다."[19] 정신, 즉 감각을 통제하고 지성을 갈고 닦으면 우리는 신의 세계로 나아갈 수 있습니다. 정신의 세계는 폐쇄성을 전제로 하는데, 우선 감각으로부터 폐쇄적이며, 감각으로 들어오는 세계로부터 폐쇄적입니다. 즉 속세로부터 폐쇄적이고 위계적입니다. 아무나 지성을 갈고 닦을 순 없는 일이지요. 지성을 발달시키기 위해서는 훈련이 필요한데, 그러한 훈련이 잘된 사람들은 일반인이 아니라 성직자들입니다.

반면 고딕 성당은 심지어 글을 모르는 까막눈에게도, 척척박사에게도, 거지에게도, 종교의 꼭대기에 있는 교황에게도, 모두에게 열려 있습니다. 그곳에 들어가면 누구나 붕 뜨는 느낌을 받습니다. 누구나 스테인드글라스로 들어오는 찬란한 빛에 감탄합니다. 끝이 보이지 않는 천장과 뻥 뚫린 공간을 메우는 신비로운 빛은 그 누가 되었든 모두에게 천국을 경험하게 해줍니다.

지성이 아닌 감각(감성)은 모두에게 평등합니다. 감각은 교육도 훈련도 필요 없습니다. 감각은 특수한 몇몇이 아닌 모두의 것입니다. 이처럼 감각은 철학에서는 평등과 경험을, 예술에서는 색채를 불러옵니다.

고딕 성당이 '색'을 택한 것은 바로 '감각-평등-미술에서의 색'이라는 공식을 따르기 때문입니다. 미술에서의 색은 감각을 나타냅니다. 선(線)이 사물의 형태와 이야기를 만드는 역할을 한다면, 색(色)은 인간의 감각을 자극하고 마음을 움직이는 역할을 합니다.

인상주의가 왜 대중적으로 사랑을 받을까요? 인상주의는 흔히 빛의 미술이라고 합니다. 빛은 곧 색입니다. 색은 곧 감각입니다. 감각은 가타부타 말이 필요 없습니다. 색은 그 자체로 우리 마음속을 뚫고 들

어옵니다. 고딕 성당의 스테인드글 라스 또한 마찬가지입니다. 스테인 드글라스의 빛은 모두에게 열려 있 는 천상의 빛입니다. 로마네스크의 빛이 폐쇄적이라면, 고딕의 빛은 개 방적입니다.

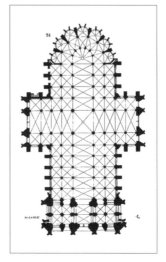

쾰른 대성당 평면도

폐쇄성과 개방성은 로마네스크와 고딕 양식을 가르는 키워드이지만 이것은 비단 미술에만 그치는 게 아 닙니다. 앞에서도 보았듯이 시대를 이루는 문화, 철학, 경제 그 모든 것 은 유기적으로 연결되어 있습니다. 도시, 유명론, 감각, 경험, 개방성 을 중시하는 것은 자못 급진적인 성질을 드러냅니다. 감각이 모두에 게 개방적이고 평등하다는 것은 신분과 계급의 위계를 와해시킬 가능 성이 크니까요.

모두가 지성적으로 생각할 순 없지만 모두가 감각적으로 느낄 순 있습니다. 감각의 모델에서는 위계와 우열이 사라집니다. 즉 교황과 평신도 사이의 차이가 사라지게 되는 것이지요. 그렇다면 종교 계급 과 권력의 의미도 희미해집니다. 계급과 권력은 위계에 의해 구축되 는데, 감각에 의해 위계가 사라져버렸으니까요.

고딕 성당은 모두가 신으로부터 동등한 거리에 있다는 것을 건축 적으로 표현합니다. 로마네스크가 성직자와 평신도의 공간을 구분하 고 소형 예배당으로 구성되어 있다면, 고딕 성당은 입구에서부터 제 단까지 뻥 뚫려 있습니다.

감각의 모델에서는 '말씀'보다 '경험'이 더 중요합니다. 중세 후기

는 경제적으로는 상업 도시와 세속권력의 성장이, 철학적으로는 유명론이 부상합니다. 왕, 귀족, 시민 계급 등의 세속권력과 유명론자들의 목적은 달랐지만 방법은 일치했습니다. 왕과 귀족은 종교를 벗어나 자유롭게 정치·경제활동을 하고 싶었습니다. 진보적 성직자들은 지성에 의해 종교가 타락하는 상황을 타개하고자 했습니다.

지성적으로 종교를 이해할 수 있다고 하는 순간부터 종교가 타락하는 것은 자연스러운 단계입니다. 인간은 불완전한 존재입니다. 그 불완전한 존재가 지닌 지성 또한 불완전합니다. 그렇다면 불완전한 존재가 지닌 불완전한 지성이 완전한 신을 이해한다는 건 불가능한 일입니다. 하지만 기존의 종교 세력은 그것이 가능하다고 보았습니다. 거기서 인간의 오만함이 발동합니다. 신을 자의적으로 해석하고, 신의 이름으로 무엇이든 하게 됩니다. 사제들은 어리숙한 농민들을 속여 사이비 진리를 늘어놓았고, 상업이나 금융업을 본업 같은 부업(?)으로 하기도 했습니다. 성직자가 살림을 차린 경우도 허다했습니다.[20] 십자군의 살인, 방화, 약탈, 강간은 유럽뿐 아니라 이슬람에서도 유명했습니다.

중세를 지나며 종교는 점점 타락했습니다. 신은 지상을 떠난 지 오래고, 신의 말씀을 빙자한 인간의 불완전한 해석이 세속을 지배했습니다. 기존 종교 권력에게 하늘과 땅은 연결되어 있었습니다. 교회가 그 역할을 했습니다. 반면 종교의 정화를 원하는 세력들은 불완전한 인간이 전능한 신의 말씀, 의지, 목적 따위를 아는 것은 불가능하다고 못 박아버립니다. 이들은 하늘과 땅을 갈라버렸습니다.

이들에게 와서는 아무리 감각을 통제하고 열심히 수행한들 신의 뜻은 알 수 없는 것이 되었습니다. 그러자 착하게 산다고 천국행 티켓을 거머쥘 수 있는지도 불투명해졌습니다. 내가 천국에 갈지 안 갈

지는 나의 행위에 의해서가 아니라 신의 뜻에 따르는 것이니까요. 유명론자인 오컴^{William of Ockham}(1285~1349년)은 "신이 먼저 알고 나중에 모르는 것은 불가능"[21]하다고 말합니다. 즉 나에게 일어나는 모든 일은 우연이지만 전능한 신은 이 모든 것을 예정해놓았다는 뜻입니다. 이러한 유명론의 아이디어는 종교개혁으로 이어지며 종교개혁가 칼뱅^{Jean Calvin}(1509~1564년)의 예정설^{predestination}(豫定說)[22]에 다시금 나타나게 됩니다.

놀라운 주장을 펼친 오컴은 당연하게도 교황이 있는 아비뇽으로 소환되었고, 4년간 구금되었다가 1328년에 그곳을 탈출합니다. 그가 향했던 곳은 신성로마제국의 황제 루트비히 4세^{Ludwig IV}(재위 1314~1347년)가 있던 뮌헨이었습니다. 오컴은 황제에게 자신은 교황에 대항해 펜으로 싸울 테니, 대신 칼로 자신을 보호해달라고 말했습니다.[23] 세속의 제왕이 되고 싶은 왕과 비판적 종교인의 목적은 달랐지만 이해관계가 맞아떨어졌습니다. 이제 종교를 중심으로 한 세상에 점점 균열이 가기 시작합니다.

'있는 것은 오직 이름뿐'이라는 유명론은 가톨릭^{Catholic}의 보편적인 세계에 균열을 냈습니다. 인간은 보편적 존재로서 신을 알 수 없습니다. '신'은 단지 이름, 음성, 기호일 뿐 신이라는 단어가 가진 내용은 나의 경험으로 구축되는 것입니다. 존재하는 것은 객관적 신, 객관적 인간이 아니라 내가 경험한 신, 개별자입니다.

그렇다면 이제 신을 만나는 것도 성직자의 말씀이 아니라 나의 감각과 경험이 됩니다. 중세 후기에 여기저기서 신을 만났다는 간증이 쏟아졌습니다. 지금도 교회에서는 평신도들끼리 종교적 체험을 고백하고 신을 증언하는 간증을 합니다. 이때의 간증은 다분히 감성적이고 경험적입니다. 존재하는 것은 현실 속 개별자이기 때문입니다.

고딕 성당의 개방성, 부유성, 감각적·경험적 성질은 시대에 대한 종합적 이해를 바탕으로 해야만 중세 후기에 왜 그러한 건축이 등장하게 되었는지 알 수 있습니다. 그렇지 않고 눈에 보이는 실증적인 사실들만 살펴본다면 우리는 그곳에서 의미 있는 통찰을 발견하지 못합니다. 사실의 이면을 들여다보려는 시도가 없다면 사실은 그냥 사실일 뿐, 의미가 되지 못하니까요.

의미는 사실의 이면을 들여다보고 적극적으로 해석해야만 드러납니다. 미술사가 나의 인생과 아무런 관련이 없는 이유는 미술사를 사실로만 접근했기 때문입니다. 반면 사실의 이면을 본다면 우리는 미술사가 결국 '인간'을 말한다는 걸 알 수 있습니다. 미술사를 '인문학의 꽃'이라고 하는 건 아름다운 예술작품을 다루기 때문이 아닙니다. 미술작품을 통해 시대, 역사, 철학, 인간에게 한 발짝 다가갈 수 있기 때문입니다.

도시 한복판에 있는 고딕 성당은 만인에게 열려 있으며 지적 능력, 신분, 계급에 상관없이 하늘나라를 '체험'하게 합니다. 그만큼 고딕은 대중적이며 평등합니다. 감각의 특징이 그러하기 때문입니다. 지성은 권력자의 것이지만 감각은 대중의 것입니다. 세상이 종교, 왕조사회에서 시민사회로 나아가면서 미술에서 색채가 적극적으로 드러나는 이유입니다.

물론 고딕 성당이 보여주는 빛은 자연의 빛이 아닌 정신의 빛, 신의 빛입니다. 어찌 되었건 중세는 신의 세계입니다. 그러나 그 빛은 로마네스크에서 봤던 감각을 잠재우고 지성을 비추는 빛과는 달랐습니다. 고딕의 빛은 감각을 자극하는, 인간의 언어로는 감히 설명할 수 없는 신의 신비로운 빛입니다. 최초의 고딕 성당 건축을 지휘한 쉬제르는 이 빛을 "새로운 빛Lux Nova"[24]이라고 불렀습니다.

미술의 퇴보와 발전

중세 후기 사회와 세계관의 변화는 미술에서도 현실, 감각, 경험에 집중하는 경향을 낳았습니다. 샤르트르 대성당 조각은 천상을 향하던 시선이 지상으로 향하는 중세의 여정을 실감나게 보여주고 있습니다. 이 과정을 미술사 책에서는 '기술의 발전'이라고 설명합니다.

샤르트르 대성당은 1145년 로마네스크 양식으로 지어졌는데, 불이 나는 바람에 1194년에 재건하기 시작해서 13세기 초에 공사가 마무리됩니다. 그래서 대성당은 로마네스크 양식과 고딕 양식이 혼재되어 있습니다. 대성당의 문도 만들어진 시기가 상이한데, 서문은 1145~1150년, 북문은 1200~1210년, 남문은 1215~1230년으로 나뉩니다.[25] 그리고 시간 순서대로 문을 둘러보면 조각 기술의 비약적인 발전을 확인할 수 있습니다.

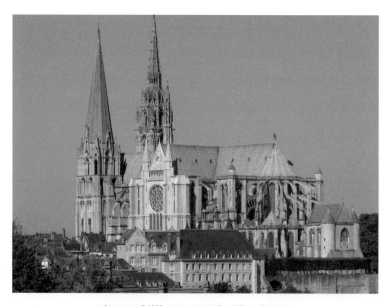

샤르트르 대성당, 1194~1220년, 프랑스 샤르트르

서문의 기둥 조각은 인물과 기둥이 하나가 된 듯, 마치 사람을 잡아다 길게 늘여놓은 것처럼 보입니다. 당연히 인체의 비례는 무시되고, 무게감은 느껴지지 않습니다. 조각상은 모두 한 방향을 쳐다보고 있으며, 움직임 또한 거의 없습니다. 인간은 철저히 건물에, 종교에 종속되어 있습니다. 고딕 성당과 함께 하늘 높이 날아오를 것 같네요.

북문 조각은 서문보다 훨씬 발전된 형태를 보여줍니다. 인물들의 모습은 더욱 입체적입니다. 그래서 무게감이 느껴지고, 인체 비례도 서문에 비하면 훨씬 인간적이기에 사실적으로 다가옵니다. 한곳을 멍하니 바라보았던 사람들은 이제 제각기 다른 자세를 취하고 다른 곳을 바라보고 있어서 움직임 또한 자연스럽습니다. 60년 만에 조각 기술이 발전한 것을 확인할 수 있습니다.

가장 나중에 만들어진 남문 조각을 보면 이제는 건물과는 완전히 독립된 인간이 등장합니다. 서문작품 9과 북문작품 10 조각이 원래의 기둥을 깎아서 조각을 만들었다면, 남문작품 11 조각은 따로 인물상을 만들어서 기둥에다가 세워둔 느낌입니다. 그만큼 남문 조각상은 독립성이 강하며 인체 비례, 자세, 의복 등 여러 면에서 자연스럽습니다. 서문과 북문의 인물들은 발뒤꿈치를 들고 있기에 금방이라도 하늘로 날아오를 듯했다면, 남문의 인물들은 상대적으로 발뒤꿈치가 땅에 닿아 있어 지상에 안착한 느낌을 줍니다. 자신의 두 다리로 굳건히 서서 지상을 마주하는 인간의 모습입니다.

샤르트르 대성당의 기둥 조각은 확실히 시간에 따른 기술 발전을 보여줍니다. 그래서 우리는 미술사를 시간-기술의 관계로 설명하고자 하는 마음이 생깁니다. 하지만 이러한 해석은 너무나도 일차원적이고 오해의 소지가 다분합니다. 미술이란 결국 인간과 시대의 정신을 가시적으로 드러내는 수단입니다. 특히나 사회와 삶의 주체로서

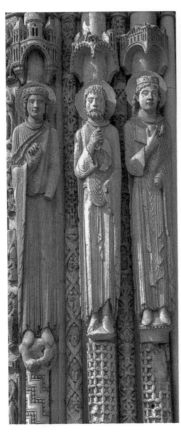

작품 10 샤르트르 대성당 북쪽 문설주 조각,
1200~1210년

작품 9 샤르트르 대성당 서쪽
문설주 조각, 1145~ 115년

작품 11 샤르트르 대성당 남쪽 문설주 조각,
1215~1230년

개인이 등장하기 전이라면 미술은 더욱 그 시대의 세계관을 표출하는
데 주력합니다.

중세 조각의 기술적 발전은 기술 이전에 세계관의 변화에서 먼저
그 이유를 찾아야 합니다. 중세 후기가 진행되면서 상공업, 화폐경제,
도시, 세속권력이 발달하면서 사람들은 감각과 경험을 중시하게 되
었습니다. 그러한 경향이 증가하면 할수록 사람들은 내세보다 현실에
집중합니다. 중세 조각이 자연스럽고 사실적으로 발전하게 되는 것은

이러한 세계관의 변화와 맞물립니다.

종교가 억압적일수록 현실보다 내세가, 감각보다 정신이 더 중요합니다. 이러한 변화가 미술에서 추상으로 등장합니다. 신석기, 이집트, 로마 후기가 그랬고, 중세 초기가 그러했습니다. 강력한 정면성은 인간적 면모가 아닌, 강력하고 억압적인 신의 권력을 상징합니다.

하지만 이제 시대는 변했습니다. 하늘나라는 하늘나라이고, 지상은 지상입니다. 불완전한 인간은 전능한 신의 세계를 알 수 없습니다. 그러니 하늘과 땅은 갈라져 서로 다른 논리로 움직이게 됩니다. 이것이 오컴이 내놓은 이중진리설Double-truth Theory입니다. 이제 신학에서 신앙(믿음)과 철학(논리)이 분리됩니다. 사고의 자유가 획득되고 철학의 토대가 형성되는 순간입니다.

신학에서 철학이 분리되자 이제 신앙은 경험의 영역이 됩니다. 신앙은 나와 신 사이에 일어나는 신비로운 것이기에 감히 인간의 언어로 표현될 수 없습니다. 나와 신 사이에 교회, 성직자, 언어가 끼어들 틈 따위는 없습니다. 있는 것은 이름뿐이고 개별자만이 존재합니다. 객관적인 신이 실제로 존재하는 게 아니라, 신에 대한 나의 경험만이 있을 뿐입니다. 종교개혁은 오컴이 제시한 방향으로 나아갑니다. 루터Martin Luther(1483~1546년)는 자신을 오컴의 제자라고 굳게 믿었습니다.[26]

고딕 성당과 고딕 성당에 드러나는 기술적 발전의 기저에는 중세의 이중적인 면모가 고스란히 담겨 있습니다. 사회적으로는 더욱 현실, 경험, 감각을 중시하는 경향과 종교적으로는 개인의 신비로운 체험을 중시하는 경향이 맞물려 결국은 사실적인 묘사와 '새로운 빛Lux Nova'을 불러들이게 됩니다. 중세 후기와 북유럽 르네상스의 극도로 섬세한 회화는 이러한 상황 속에서 설명해야만 그 미술이 왜 개별 사물 묘사를 극한으로까지 밀고 나갔는지 이해할 수 있습니다.

예수, 심판자에서 인류의 구원자로

로마네스크 양식을 이어받아 고딕 성당 입구의 팀파눔에도 예수와 성인들 또는 천국과 지옥의 모습이 조각되어 있습니다. 로마네스크와 고딕의 팀파눔 모두에서 예수는 삼위일체로 신이며 지상의 왕이자 하늘의 심판관으로 등장합니다. 인물들의 표정과 자세는 정면을 향해 경직되어 있으며, 옷의 섬세한 주름 따위의 불필요한 묘사는 생략되어 있습니다. 조각은 지상이 아닌 천상을 보여주어야 하기에 물질적이고 인간적 요소는 최대한 배제된 것입니다.

그러나 중세 후기로 갈수록 미술작품의 예수 묘사에서 인간적인 면모가 드러납니다. 특히나 주제적인 면에서 '예수 수난'이 자주 등장합니다. 예수 수난은 예수가 십자가에 못 박히고 돌아가시는 일련의 장면을 일컫습니다. 회화와 조각 작품들은 예수의 괴로움과 비애에 초점을 맞추어 그것을 극대화해서 표현합니다. 고통스럽게 일그러진 얼굴, 바싹 말라 뼈가 드러나는 몸, 곳곳에 상처가 여과 없이 드러납니다. 〈뢰트겐 피에타〉(1300~1325년)^{작품 12}의 예수와 성모는 신이 아닌 고통과 절망을 느끼는 인간입니다. 예수 수난에서 예수는 근엄한 심판자가 아니라 인류를 대신해 죄를 짊어진 한 사람입니다.

예수 수난 장면이 미술작품의 주제가 되었다는 것은 결국 세계관이 바뀌었다는 것을 뜻합니다. 상처 입은 예수의 모습은 누구에게나 감성적으로 다가오며, 지상에서 사람들이 느끼는 애환을 달래줍니다. 그리스도께서 우리를 대신해 저렇게 고난을 겪으셨는데 나의 고통쯤은 아무것도 아닙니다. 동시에 예수도 나와 같은 인간이라는 것을 느끼게 됩니다. 지성적이고 귀족적이었던 종교는 이제 감성적이고 대중적인 종교로 나아갑니다.

작품 12 〈뢰트겐 피에타〉, 1300~1325년

325년 로마시대, 콘스탄티누스 황제가 참여한 니케아 공의회 ecumenical council(公議會)[27]에서 '하느님과 예수 그리스도와 성령은 하나'라는 삼위일체설이 채택됩니다. 반면 예수의 인간성을 강조하던 아리우스파의 주장은 이단으로 판정되어 교회에서 추방되었습니다.[28] 로마교회에서 추방된 주장을 믿었던 것은 새로운 역사의 주인공이 될 게르만족이었습니다. 로마와 르네상스 이탈리아 사람들이 야만인이라고 불렀던, 동시에 고딕이라 불릴 현대적 양식Opus Modernum을 창안했던 고트족이지요. 이들은 아리우스파의 신앙을 믿고 있었던 것입니다.[29]

고트족의 신앙은 중세 후기의 감각과 경험을 중시하는 경향 속에서 그 모습을 드러냅니다. 중세 후기 미술작품에서 예수는 인간을 초월한 신이 아닌 육체적 고통 속에 몸부림치는 한 명의 개별자가 됩니다. 그가 받았던 고통은 감각을 통해 나의 몸 안으로 들어옵니다. 중세가 지나가고 있습니다.

4장 ——— 르네상스와 그 이후

르네상스

Renaissance

시각의 변화, 신에서 인간으로

르네상스라는 말을 들으면 어딘가 새롭고 지적인 느낌이 납니다. 현대사회에서 르네상스란 단지 과거의 시대나 역사적 사실을 말하는 것이 아니라 일종의 이상향으로 여겨집니다. 수많은 천재가 등장했으며, 지성과 상상력이 꽃피던 시대, 새로운 사회로 나아가고자 하는 역동성 등 르네상스라는 단어를 둘러싸고 있는 이미지는 지금도 현대인들의 영감을 자극하고 있습니다.

　미술에서도 르네상스는 다른 시대나 사조보다 특별한 지위를 누립니다. 시대와 미술에 우열은 없지만, 우리는 르네상스에 좀 더 가치를 부여하고자 하는 유혹에 휩싸입니다. 실제로도 다른 사조에 비해 르네상스는 높은 지위를 차지하는 것 같습니다. 그만큼 르네상스는 시공간을 초월해 인간의 꿈과 이상을 자극하고, 인간에게 자신감을 불어넣어줍니다. 우리는 앞으로도 끊임없이 새로운 르네상스를 꿈꿀 것

작품 1 〈옥좌에 앉은 성모와 아기 예수〉,
1280년

작품 2 치마부에, 〈왕좌에 앉아 있는
성모와 아기 예수 및 두 천사〉, 1265~1280년

입니다. 우리가 '인간'임을 잊지 않는다면 말이지요.

사람들이 르네상스를 특별하게 여기는 이유는 그곳의 중심에는 '인간'이 있기 때문입니다. 신이 지배하던 중세를 지나 르네상스에서는 본격적으로 인본주의 문화가 꽃피기 시작합니다. 인본주의 ^{Humanitarianism}(人本主義)라는 말에는 다양한 의미가 담겨 있지만 일차적으로 인간이 중심이 되는, 근본이 된다는 주장·사상·문화적 태도를 일컫습니다. 그러니 인본주의 문화에서는 신마저도 이제 인간의 시각으로 보려는 움직임이 일어납니다. 르네상스가 그러합니다.

동로마 비잔틴 제국에서 제작된 〈옥좌에 앉은 성모와 아기 예수〉(1280년)^{작품 1}와 중세 후기부터 르네상스 초기까지 활동했던 이탈리아 화가 치마부에^{Cimabue}(1240~1302년)의 〈왕좌에 앉아 있는 성모와 아기 예수 및 두 천사〉(1265~1280년)^{작품 2}, 이 두 작품을 비교해본다면 우리는

묘사의 차이를 넘어 세계관의 차이까지 확인할 수 있습니다. 두 그림 다 13세기에 제작된 것으로 성모와 아기 예수가 등장하는 '성모자(聖母子)'라는 점에서 주제는 같습니다.

비잔틴 제국의 성모자상은 이콘Icon의 모습을 하고 있습니다. 이콘이란 주로 비잔틴 제국을 중심으로 한 동방교회에서 발달한 성화입니다. 기독교는 우상숭배를 금하지만 대중 교화와 교육 등의 목적으로 미술을 활용했습니다. 이때 미술은 종교적 목적 이외에 다른 것을 드러내면 안 되기에 최대한 단순하고 간략하게 사물을 표현했고, 알아보기 쉽게 인물의 자세와 표정도 정해져 있었습니다. 당연히 성별도 모호하게 처리되었습니다. 최대한 인간적 요소를 제거하고 근엄하고 엄격하게 묘사해야만 오해를 방지할 수 있습니다.

〈옥좌에 앉은 성모와 아기 예수〉를 보면 화면 가운데 성모와 예수가 옥좌에 앉아 있습니다. 양옆으로는 비눗방울 같은 곳에 천사가 각각 떠다니고 있네요. 성모자가 앉은 의자의 모습은 둥그런 의자인 듯 보이는데 그 모양이 좀 어색합니다. 사실 이 의자는 치마부에 그림에 등장하는 의자와 비슷하게 네모난 의자일 가능성이 큽니다. 그런데 둥글게 표현된 걸로 보아 역원근법이 적용된 것으로 보입니다.

역원근법은 비잔틴 제국과 동양에서 사용하던 것입니다. 우리가 일반적으로 알고 있는 서양의 원근법과는 달리 역원근법에서는 관람자 가까이 있는 것은 짧게, 멀리 있는 것은 길게 그립니다. 그림 속 신의 시선을 표현했기 때문이지요. 신의 기준에서 신으로부터 가까운 것은 길게, 멀리 있는 건 짧아집니다. 그래서 우리에게는 그림 속 전경에 있는 것은 짧게, 반대로 원경은 길게 보이는 것이지요. 그러나 이러한 해석은 썩 마음에 들진 않습니다. 전지전능한 신에게 시공간과 시점은 무의미하니까요.

동시에 역원근법은 다시점(多視點)을 보여줍니다. 신은 시공간의 제약을 받지 않기에 세상의 모든 것을 내려다보시니 아마 그 시각이 다시점일 겁니다. 물론 인간도 사물을 볼 때 고정된 시각이 아닌 움직이는 상태에서 바라봅니다. 그러나 신과 달리 인간은 한 번에 여러 측면을 동시에 볼 순 없습니다. 이런 다시점을 하나의 평면에 표현할 때 왼쪽과 오른쪽의 모습이 동시에 보이게 되면서 사물을 이루는 선이 곡선으로 보이게 됩니다.[1] 비잔틴 성화의 의자가 둥글게 보이는 것은 이렇듯 다시점이 적용된 것입니다.

반면 치마부에의 성모자상은 비잔틴 성화에 비해 시각적으로 통일되어 있어 훨씬 자연스럽습니다. 두 그림 모두 황금빛 배경에 성모자와 천사가 등장하는 것은 같습니다. 그러나 치마부에의 작품에서 두 천사는 성모자 옆에 자연스럽게 서 있습니다. 성모자의 자세는 비잔틴 성화의 것과 비슷하지만 그들이 앉은 의자는 우리 눈에 익숙한 생김새를 하고 있네요. 즉 원근법에 맞추어 네모난 모양입니다.

비잔틴 성화의 의복 표현을 보면 방사형으로 퍼져가는 옷 주름이 다소 딱딱하고 형식적으로 보입니다. 반면 치마부에의 의복은 천의 질감과 주름이 자연스럽게 표현되어 있습니다. 비잔틴 성화가 분산·확산·양식화되어 있다면, 초기 르네상스 성모자상은 통일된 시각에 회화적 분위기를 풍깁니다. 즉 그림이 실제 사물을 자연스럽게 묘사하고 있습니다.

두 그림에서 보이는 차이는 단순히 지역이나 작가의 스타일이라고 하기에는 표현방식이 근본적으로 다릅니다. 표현방식이 근본적으로 다르다는 것은 두 그림이 속한 세계관이 다르다는 걸 말합니다. 결론적으로 비잔틴 성화가 중세의 시각을 보여준다면, 치마부에의 작품은 중세에서 르네상스로 넘어가는 시각을 보여줍니다. 바로 인간의 시각

입니다.

전능한 신은 이 세상을 창조했을뿐더러 시공간을 초월합니다. 그는 세상을 창조한 자로서 과거, 현재, 미래를, 또 동쪽과 서쪽을 동시에 봅니다. 덩달아 비물질적 존재인 천사와 물질적 존재인 인간을 동시에 봅니다. 신은 모든 것을 동시에 볼 수 있기에 그 시각은 분산적이고 확산적입니다.

반면 유한하고 불완전한 인간은 세상을 바라볼 때 한 번에 하나의 사물, 광경, 장면만 바라볼 수 있습니다. 동물의 시각이 넓은 곳을 훑어볼 수 있게 발달했다면, 인간은 한곳을 응시하는 데 최적화되어 있습니다. 그 어떤 생물도 인간만큼 사물을 자세히 관찰할 순 없습니다. 문명과 학문이 발달한 것은 특히나 인간 시각의 이러한 특징 덕분입니다. 인간은 세상을 하나의 장면으로 종합해서 바라봅니다. 그리고 거기서 의미를 도출합니다.

비잔틴미술에서 보았던 비눗방울 속에 있던 천사들, 그들과 분리되어 따로 존재하는 성모자와 달리 치마부에 작품의 천사와 성모자는 같은 시공간 속에 있습니다. 그림은 하나의 통일된 장면을 보여주는데, 통일된 시각이란 신과 대비되는 인간의 시각입니다. 이처럼 세상을 바라보는 주체에 따라 양식과 표현의 차이가 만들어집니다. 르네상스는 치마부에의 시각을 따라 펼쳐질 예정입니다.

르네상스의 시작, 지오토

치마부에의 제자 지오토 디 본도네^{Giotto di Bondone}(1266~1337년)는 르네상스미술에서 혜성 같은 존재입니다. 별안간 등장한 그의 미술은 놀라울뿐더러 르네상스의 방향성을 정확히 가리키고 있습니다. 종합적이고

스크로베니 예배당, 1305년, 이탈리아 파도바

통일된 화면, 인간의 단일시점과 특정한 배경까지 우리가 상식적으로 알고 있는 고전미술에 관한 모든 것을 그는 구현해놓고 있습니다.

이탈리아 파도바의 스크로베니 예배당^{Cappella degli Scrovegni}은 지오토의 놀라운 벽화들로 가득합니다. 이 예배당의 주인인 스크로베니 가문은 상업과 더불어 고리대금업을 통해 막대한 부를 일구었습니다. 기독교에서 고리대금업은 노동 없이 이윤을 창출하는 부도덕한 행위였습니다. 고리대금업자가 지옥행이라는 것은 자명한 사실이었지요. 상인들은 이러한 상황을 타개하기 위해 막대한 비용을 들여 교회나 예배당을 짓고 그 안을 화려한 예술품으로 가득 채워 신에게 봉헌했습니다. 내가 이렇게 돈을 번 이유는 다 신을 모시기 위해서라고 에둘러 말하는 것이지요.

그들은 구원을 일종의 교환방식으로 생각했습니다. 중세인이었다면 신에게 무조건 복종했겠지만, 르네상스인들은 자기들이 신을 위해 무언가를 한다면 신은 거기에 합당한 다른 것을 내어주어야 한다고 믿었나 봅니다. 이러한 생각이야말로 전형적인 인간 중심적 사고방식입니다. 또한 합리적인 것을 추구하는 경제인의 사고방식이기도 합니다.

작품 3 지오토 디 본도네, 〈애도〉, 1303~1305년

　스크로베니 예배당의 벽화는 예수의 일대기와 자선, 탐욕 등 돈과 관련된 상징들, 그리고 최후의 심판(천국과 지옥)이 그려져 있습니다. 이 중에서 가장 유명한 〈애도〉(1303~1305년)^{작품 3}를 집중적으로 살펴보겠습니다. 치마부에가 르네상스의 막연한 방향성을 제시했다면, 지오토는 구체적인 방향성을 제시합니다. 그 방향성이 〈애도〉에 드러나 있습니다.

　현대인의 눈에 〈애도〉는 특이한 것도, 특별한 것도 없는 평범한 그림입니다. 하지만 막 중세를 벗어나 르네상스로 접어든 시기의 사람들에게 이 그림은 더할 나위 없이 새롭게 보였을 겁니다. 미술을 감상할 때 나의 시선을 넘어 시대와 역사적 맥락이 필요한 이유입니다. 종

합적이고 입체적인 시각은 미술 감상뿐 아니라 타자를 이해하고 공감하는 데 필요한 조건이지요.

아무것도 없는 중세의 황금빛 배경과는 달리 여기서는 '배경'이 등장합니다. 파란 하늘이 보이고, 울퉁불퉁한 산과 연한 갈색의 언덕, 그위에 앙상한 가지의 나무가 있습니다. 배경이란 특정하고 유한한 시공간을 말합니다. 즉 유한한 인간이 살아가는 지상의 물리적 세계입니다.

특정 시공간을 배경으로 하늘과 땅에는 여러 인물이 배치되어 있습니다. 주인공이라고 할 수 있는 예수는 왼쪽 아래에 누워 있고, 성모는 예수를 끌어안고 울부짖고 있습니다. 그 주위로 인물들이 다양한 동작을 취하며 슬픔과 놀라움에 휩싸여 있습니다. 하늘에서도 여러 천사들이 슬퍼하고 있네요. 이렇듯 지오토의 〈애도〉에는 중세미술에서는 볼 수 없었던 자연스러운 동작과 인간의 표정이 드러나 있습니다. 감정의 표출은 특정 시공간을 바탕으로 세계와 상호작용하는 인간을 나타냅니다.

〈애도〉에서 우리가 또 주목해야 할 점은 인물의 배치입니다. 주인공 예수를 중심으로 모든 인물들의 시선과 행동이 통일되어 있습니다. 그래서 화면은 종합적으로 하나의 장면을 보여줍니다. 그림 앞쪽에 우리에게 등을 돌리고 있는 두 사람의 모습을 보세요. 우리에게 뒷모습은 전혀 특이한 것이 아니지만 르네상스 초기 회화에 나타난 인물의 뒷모습은 가히 혁명적이었습니다.

중세미술에서는 인물의 뒷모습이 적극적으로 나타나지 않습니다. 중세미술은 크게 3가지 목적에서 제작되었습니다. 먼저 중세미술은 신의 시각과 권위를 보여줍니다. 그래서 중세미술은 배경과 표정을 그리지 않습니다. 세상을 창조하고 시공간을 초월한 자가 신입니다.

반면 시공간에 얽매여 살고, 환경과 상호작용하면서 표정을 드러내는 것은 모두 인간적 요소입니다. 그러니 신을 표현할 때 이러한 인간적 요소는 가장 먼저 제거되어야 합니다.

그리고 중세미술은 교육적 목적이 있습니다. 글자를 모르는 신도들에게 그림은 최고의 교육수단입니다. 기독교가 우상숭배의 위험을 알고서도 미술을 포기하지 못하는 이유입니다. 신의 시각, 권위, 교육적 목적에 충실해야 하는 종교미술에서 뒷모습은 곧 권위와 정보의 상실을 말합니다. 앞모습, 그것도 훤히 드러나는 얼굴과 몸에 인간의 가장 많은 정보가 담겨 있기 때문입니다.

그러나 뒷모습을 그렸다는 것은 권위나 정보전달보다도 화면의 통일적 구성을 우선시하겠다는 것을 뜻합니다. 〈애도〉는 예수를 중심으로 화면이 구성되어 있으면서 동시에 인간의 단일시점을 상정하고 있습니다. 전능한 신은 분산된 시각으로 다양한 시공간을 동시에 볼 수 있지만, 유한하고 불완전한 인간은 한 번에 하나의 장면만 볼 수 있습니다.

중세미술의 분산성, 파편성과 달리 〈애도〉의 뒷모습과 예수를 중심으로 모여든 인물들, 그리고 그 뒤로 펼쳐지는 풍경은 깊이와 공간감을 만들어냅니다. 즉 인간이 살아가는 세상을 드러내고 있습니다. 본격적으로 '환영주의Illusionism(幻影主義)'가 미술에 드러나는 순간입니다. 환영주의란 말 그대로 실제 현실처럼 보이게끔 환영을 창조하는 것을 말합니다. 영화가 그럴듯한 환영을 창조해서 관람자를 몰입하게 하는 것처럼 미술 또한 그러했습니다. 르네상스에서 적극적으로 나타난 환영주의는 14세기부터 19세기까지의 서양미술의 굵직한 전통이 됩니다.

중세미술과 지오토의 작품을 비교하면 이처럼 근본적으로 다른 시

각을 포착할 수 있습니다. 그 시각은 세계관의 변화에서 기인한 것으로 중세 회화를 그린 장인과 지오토는 전혀 다른 세계, 시각 속에서 살았다는 것을 단번에 알 수 있습니다. 미술이 화가 개인을 반영하기 전에 그 화가가 속해 있는 세계를 반영한다는 것은 바로 이런 뜻입니다. 시대는 개인에 앞서 미리 주어져 있습니다. 개인의 욕망이라고 할 만한 것도 따지고 보면 그 시대의 것일 수밖에 없습니다.

그러나 인간이 시대의 영향을 무조건 받기만 하는 것은 아닙니다. 지오토는 예민하게 시대의 변화를 앞서 감지했고 그것을 자기만의 개성으로 녹여냈습니다. 이미 주어진 조건을 어떻게 표현하는가는 각자의 개성과 능력에 달려 있습니다. 누구나 시대의 변화를 경험하지만, 누구나 그 변화를 재빨리 포착하고 시대의 흐름을 타는 것은 아닙니다. 우리는 드물지 않게 시대착오적인 사람을 만납니다. 그러니 중세와는 다른 시각을 보여준 것은 지오토 개인의 역량입니다.

인간의 시대

르네상스에서 드러난 것은 인간의 시각입니다. 그렇다면 인간의 시각은 어떤 특징이 있는지, 그것이 미술에서 구체적으로 어떻게 표현되는지 알아야만 우리는 르네상스에 공감할 수 있습니다. 공감이란 표면이 아닌 내면으로 들어갔을 때 일어나는 것이니까요.

때로는 화가의 생애보다는 그 화가가 속한 시대를 아는 것이 화가의 작품을 더 깊이 있게 이해할 수 있는 방법이 됩니다. 개인의 삶과 생각은 자신이 속한 시대를 벗어날 수 없습니다. 이것이 전능한 신과 대비되는 유한하고 불완전한 인간의 숙명입니다.

르네상스는 이탈리아를 필두로 전 유럽에서 나타난 것으로 이해하

기 쉽습니다. 하지만 일반적으로 르네상스라고 하면 이탈리아 지역으로 한정해야 합니다. 알프스 이북 지역의 르네상스는 이탈리아 르네상스와 세계관이 다르기 때문입니다. 이북 지역에서도 인간의 감각과 경험을 중시했지만, 이탈리아 회화에서와 같이 종합되고 통일된 화면을 보여주진 않습니다.

이북 지역의 미술은 개별자를 섬세하게 묘사할 뿐, 사물과 사물, 사물과 공간의 유기적 통합에 대해 진지하게 고려하지 않았습니다. 미술 속 화면은 사물과 공간의 집합일 뿐이지요. 따라서 알프스 이북 지역은 중세미술의 연장선으로 보아야 합니다. 그리고 미술의 바탕이 되는 정신 또한 이탈리아와는 사뭇 다릅니다.

지오토가 르네상스의 개화를 알렸다면, 마사초^{Masaccio}(1401~1428년)는 르네상스를 발전시킨 화가입니다. 마사초의 가장 큰 업적은 원근법을 도입해 2차원 평면에 3차원의 환영을 수학적으로, 논리적으로 구현한 것입니다.

물론 원근법이 르네상스에 처음 등장한 것은 아닙니다. 고대 그리스나 로마미술에도 원근법이라고 할 만한 것은 있었습니다. 로마의 벽화를 보면 관찰자를 중심으로 사물이 멀리 있을수록 크기는 축소되고, 사물의 앞은 크게 뒤쪽으로 갈수록 작고 좁게 표현되었습니다.

하지만 고대 회화의 원근법은 각 사물에 제각각 적용되었고, 그것을 한 화면에 모아둔 것에 지나지 않습니다. 르네상스처럼 사물의 선들이 모여드는 소실점^{vanishing point}(消失點)이 명확하게 규정된 것도 아니고, 소실점을 바탕으로 종합되고 정리된 공간 구성을 보여주지도, 보여줄 의지도 없었습니다. 따라서 서양 회화에서 원근법의 출발은 르네상스로 보아야 합니다. 더 나아가 수학적 원근법은 단순한 미술기법이 아닌 르네상스 회화의 특이점이자 르네상스시대의 세계관을 드

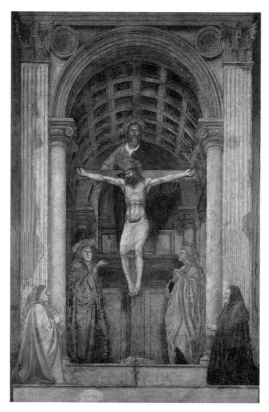

작품 4 마사초, 〈성 삼위
일체〉, 1425~1427년

러낸 장치이기도 합니다.

마사초의 〈성 삼위일체〉(1425~1427년)^{작품 4}는 체계적인 원근법이 적용된 최초의 그림으로 알려져 있습니다. 그림의 구성이나 구도는 군더더기 없이 깔끔합니다. 뒤로 쑥 들어간 듯한 공간을 배경으로 각 인물들이 자신에게 걸맞은 최적의 장소에 자리하고 있습니다. 가장 꼭대기에 붉은색, 파란색 옷을 입은 하느님이 십자가에 못 박힌 예수를 들고 있습니다. 그 사이 성령을 상징하는 하얀 비둘기가 예수를 향해 날아듭니다.

예수의 왼쪽에는 성모가, 오른쪽에는 세례 요한이 있습니다. 그 밑

마사초의 〈성 삼위일체〉에 적용된 원근법

으로는 그림을 의뢰한 후원자 부부가 각각 앉아 두 손 모아 기도하고 있네요. 인물들은 각각 자신을 대표하는 자세를 한 채, 자로 잰 듯 일정한 간격을 맞추어 자리하고 있습니다. 그림을 양옆으로 접으면 공간과 인물이 거의 완벽하게 겹쳐질 듯 좌우대칭을 이루는 것이 인상적입니다.

공간과 사물에 입혀진 색깔도 조화롭기 그지없습니다. 서로 보색관계²인 초록색과 붉은색, 그리고 이 관계의 효과를 조금 감쇄시켜주는 아이보리색이 배경과 건축물에 쓰였습니다. 화면은 경쾌하면서도 동시에 차분한 느낌을 줍니다. 하느님은 강렬한 빨간색과 파란색 옷을 입었습니다. 흰 천으로 하의를 가린 예수를 지나 파란색의 성모, 그 아래 후원자의 붉은 옷, 그리고 이에 대칭을 이루어 성모 맞은편에 세례 요한은 붉은 옷을 착용했습니다. 그 아래 후원자는 파란 옷을 입고 있네요. 인물들의 상반된 색채가 화면에 리듬감을 부여하고 있습니다.

관람자는 아마도 가운데 아래에 서서 이 그림을 올려다볼 것입니다. 바로 화면의 소실점입니다. 그렇다면 자신을 중심으로 사물과 공간이 입체적으로 펼쳐지면서 놀라움을 금치 못하게 되겠지요. 이 작품은 르네상스시대 3D 영화인 셈입니다.

작품의 입체성을 가능하게 하는 것은 무수한 선(線)입니다. 작품을

분석하면 가운데 아래를 중심으로 여러 선이 뻗어나가고, 그 선을 따라 인물과 공간이 알맞은 위치와 크기에 따라 배치되어 있습니다. 이렇듯 선을 따라 펼쳐지는 원근법을 선원근법^{linear perspective}(線遠近法) 또는 투시도법^{perspective projection}(透視圖法)이라고 합니다.

화가 마사초는 건축가 부르넬레스키^{Filippo Brunelleschi}(1377~1446년)에게서 원근법을 배웠습니다. 부르넬레스키는 '두오모^{duomo}(영어로는 doom) 성당'으로 불리는 피렌체의 산타 마리아 델 피오레 대성당의 돔을 만든 건축가입니다. 부르넬레스키는 사람들에게 완성된 건물의 모습을 종이에 보여주기 위해 수학적인 원근법을 발명했습니다. 이처럼 원근법이란 2차원 평면에 3차원의 환영을 구현할 목적으로 태어난 것이지요.

마사초는 원근법을 적용해 입체적인 그림을 완성했고, 르네상스 화가들은 너도나도 원근법을 배워서 작품에 도입했습니다. 르네상스와 함께 원근법 전성시대가 열린 것이지요. 원근법 전성시대라는 말

산타 마리아 델 피오레 대성당, 이탈리아 피렌체

은 곧 수학 전성시대라는 말과 동일합니다. 원근법을 이루는 것은 선이며, 선의 위치에 따라 화면 속 각 사물의 크기, 비례, 비율이 달라집니다. 크기, 비례, 비율은 모두 수학적 성질이지요. 그러니까 원근법이 도입된 그림은 수학적으로 바라본 세상을 시각화한 것입니다.

이렇듯 르네상스가 보여주는 인간의 시각은 수학적·논리적·합리적인 시각을 말합니다. 르네상스 화가들이 너도나도 원근법을 도입해서 그림을 그렸다는 것은 원근법이 신기해서가 아니라 원근법이야말로 인간의 시각을 정확히 구현할 수 있다고 믿었기 때문입니다. 그때의 인간이란 원근법의 성질을 닮은 수학적·논리적·합리적 인간 또는 그러한 정신을 뜻합니다. 르네상스 사람들은 왜 이러한 인간상을 추구한 것일까요? 그 이유를 알기 위해서는 시대적 접근이 필요합니다.

피렌체의 르네상스

중세 후기로 넘어가는 12세기경, 유럽 곳곳에서 십자군 전쟁과 상업을 바탕으로 도시가 발달합니다. 특히나 이탈리아는 지중해 무역을 독점하며 유럽과 동방을 이어주는 역할을 했습니다. 이 과정에서 자유경쟁에 바탕을 둔 상업자본주의가 나타나기 시작했고, 이탈리아 도시국가들은 엄청난 돈을 벌게 됩니다. 유럽 최초로 은행제도가 생긴 곳도 이탈리아이지요.[3]

당시 이탈리아가 얼마나 돈을 많이 벌었던지 이곳의 도시국가들은 자신들을 지배하던 신성로마제국으로부터 자치권을 돈을 주고 사서 독립합니다. 200개가 넘는 도시국가들은 이탈리아판 춘추전국시대를 거쳐 14세기 즈음에는 50개의 국가로 좁혀집니다.[4] 피렌체, 시에나, 밀라노, 베네치아 등이 이때 세력을 떨친 국가들입니다.

이탈리아의 도시국가는 다른 유럽 국가들에 비해 봉건제가 엄격하지 않았습니다. 영주라고 할 수 있는 지주 귀족도 일찍이 도시로 넘어와 상공업과 금융업에 종사하면서 도시 귀족에 동화되었습니다. 그래서 이탈리아에서는 다른 나라보다도 먼저 시민계급의 사회적·정치적 해방이 이루어졌습니다.[5] 물론 이 과정에서 봉건영주와 시민계급, 시민계급 상층부와 하층부 등 수많은 계급 투쟁이 일어났고, 그 후 이탈리아 곳곳에서는 독재정권이 들어섰습니다. 그러나 이 독재자들의 출신은 지방왕족, 용병대장, 시민계급 등으로 다양했지요.

일반적으로 이탈리아 르네상스 중심지는 피렌체로 알려져 있습니다. 그리스 도시국가 아테네가 그랬던 것처럼 르네상스도 피렌체에서 가장 활발하게 꽃피워 주변국으로 퍼져나갔습니다. 아테네가 직접민주주의를 했던 것과 비슷하게 피렌체에서는 공화제를 시행했습니다. 아테네, 로마, 피렌체 모두 시대와 상황은 다르지만, 정치체제가 넓은 의미에서 공화제였다는 점에서 공통점을 보입니다. 그리고 공화제는 인본주의를 끌고 옵니다.

과두정치, 귀족정치도 공화제에 포함되지만 근대적 의미에서 공화제의 정치 주체는 '시민'입니다. 아테네 민주주의와 로마의 공화정이 늘 회자되는 것은 권력의 주체가 '시민'이었다는 점 때문입니다. 정치 주체가 시민이라는 것은 곧 인본주의를 요청하게 됩니다. 시민이란 보편적 인간을 뜻하며, 보편적 인간이 중심이 되는 것이 바로 인본주의입니다.

피렌체에서는 시민계급이 길드[Guild6]를 매개로 국가권력을 장악했고 이들은 정치를 이용해 경제적 기반을 더욱 확장해갔습니다. 길드는 중세시대 동업자 조합을 뜻합니다. 피렌체에서는 경제단체인 길드가 정치단체로 변모하는데, 누구든 정치에 진출하려면 길드에 소속되어

있어야 했습니다. 길드는 경제단체이면서도 정당이었던 셈입니다. 요즘으로 치면 완벽한 정경유착입니다.

이렇듯 피렌체는 독재자 한 사람이 국가를 지배하기보다 시민들이 공동으로 통치하는 시민 공화국이었습니다. 물론 여기에는 '명목상'이라는 말을 덧붙여야 합니다. 형식은 공화제였지만, 현대적 기준에서 보자면 내용은 특정 단체의 독점이나 특정인의 독재였습니다. 대표적으로 14세기 후반부터 피렌체 공화국을 이끌었던 메디치 가문이 있습니다.

하지만 유력 가문이라고 하더라도 제왕처럼 자기 마음대로 나라를 다스리지는 못했습니다. 피렌체의 바탕이 공화제였던 만큼 시민들의 여론은 항상 중요했고, 지배자도 여론을 늘 신경 쓸 수밖에 없었습니다. 특권이나 권리보다는 명분이 중요했던 것입니다.

중세 후기, 상업과 도시 발달은 사람들의 세계관을 바꾸어 놓았습니다. 급변하는 경제 상황 속에서 도시민들은 말씀(종교)보다 경험(세속, 현실, 감각)을 더 중시하게 되었습니다. 이러한 성향은 동시에 계산적이고, 계획적이고, 이해타산적인 경향을 낳았습니다. 본격적으로 합리주의^{Rationalism}(合理主義)가 싹트기 시작합니다.

'합리'는 '이치에 맞다'는 뜻입니다. 합리주의는 미신적이고 우연적인 것을 배제하고 논리적이고 필연적인 것을 중시하는 태도를 말합니다. 그러니까 '합리주의'라는 단어 안에는 '계획, 논리, 수학, 필연, 법칙, 개념'이라는 뜻이 포괄적으로 들어가 있습니다. 이 단어들을 잘 살펴보면 모두 인간 '지성'과 관련된 단어라는 걸 알 수 있습니다. 즉 합리주의는 인간 지성의 특징이 생활 태도로 드러난 것입니다.

인간과 다른 여타의 생물들을 구분하는 가장 큰 기준은 지성입니다. 모든 생물은 감각과 지능이 있습니다. 감각은 모든 생물에게 중요

한 생존 무기이며, 지능이 있어 침팬지는 나뭇가지를 이용해서 흰개미를 낚아 먹습니다. 이처럼 감각과 지능은 문제 해결과 인지 능력에 있어 중요한 역할을 합니다.

반면 지성은 지능보다 상위의 능력입니다. 인간과 동물은 둘 다 지능이 있지만 지성은 인간만 가지고 있습니다. 그래서 동물은 감각과 지능에 의지해 상황을 판단하지만, 인간은 감각과 지능뿐 아니라 지성을 활용해 분별하고 판단합니다. 그것을 이성이라 합니다. 이성은 지성보다 더 높은 단계의 정신 능력으로 올바른 것을 판단할 수 있는 능력입니다. 그래서 '이성을 잃었다'라고 하지 '지성을 잃었다'라고 하지 않지요.

다시 돌아와 지성의 사전적 정의를 보면 "지각된 것을 정리하고 통일해, 이것을 바탕으로 새로운 인식을 낳게 하는 정신 작용"이라고 나옵니다. 다소 말이 어렵지만 쉽게 말해 지성은 사물을 분류·분석하고 개념을 만드는 일을 합니다.

백과사전을 떠올려보세요. 우리는 개념을 통해 세상을 인식하고, 사물을 이해합니다. 그 개념이란 곧 언어이기도 하지요. 아직 언어를 배우지 못한 아기와 언어를 습득한 어른은 같은 것을 보더라도 인식하는 것이 다릅니다. 언어를 모르는 아기는 사실상 볼 수 있는 것이 없습니다. 아기는 사물의 개념을 모르기 때문이지요. 그래서 아기들은 색채 덩어리로 세상을 인식합니다.

지성은 카오스Chaos(혼돈, 무질서)[7]를 코스모스Cosmos(질서, 조화로운 우주)로 만드는 일을 합니다. 우리가 사고할 수 있는 이유는 인간이 무질서한 우주에 질서를 부여했기 때문입니다. 즉 혼돈의 덩어리에서 사물을 분류하고 분석해 개념을 만들었습니다.

개념은 사물에만 해당하는 것이 아닌 자연 및 사회 현상·법칙 등

그 모든 것을 포함합니다. 개념을 만들기 위해 가장 크게 요구되는 것은 지성이며, 이때의 지성은 합리성으로 이루어져 있습니다.

상업과 금융업이 중심이 된 공화국 피렌체에서 합리주의적 성향이 적극적으로 발현됩니다. 고리대금업으로 부를 이룬 가문이 교회나 예배당을 지어 신에게 바치는 행위는 그들 나름의 합리적인 행위였습니다. 그들은 구원이라는 추상적인 개념을 예술작품으로 채운 예배당이라는 구체적이고 물질적인 사물로 교환하고자 했기 때문이지요.

르네상스 시인 단테 $^{Durante\ degli\ Alighieri}$(1265~1321년)는 『신곡』에서 여러 명의 교황과 성직자를 지옥의 불구덩이로 보내버립니다. 문학작품에 나타난 이런 묘사가 종교 권위의 약화를 보여준다고 할 수도 있습니다. 하지만 르네상스인들 또한 중세인 못지않게 열성적으로 종교를 믿었고 교황, 성직자의 말씀에 귀 기울였습니다. 단, 그것이 그들이 생각했을 때 합리적이어야 한다는 조건이 붙었지요.

단테가 문학작품을 통해 교황과 성직자를 지옥으로 보낸 것은 그들이 비합리적이었기 때문입니다. 비합리적인 종교인들은 청빈(淸貧)을 실천하는 대신 소유에 집착했고, 성직을 돈으로 사고팔았으며, 마음에 들지 않는 사람들을 이단으로 낙인찍어서 괴롭혔습니다. 이렇듯 단테가 비판하고자 한 것은 종교가 아니라 탐욕을 바탕으로 한 비합리적인 인간의 행동이었습니다.

교만과 탐욕은 인간이 합리적으로 세상을 바라보는 데 가장 큰 걸림돌입니다. 동시에 교만과 탐욕은 공동체에도 피해를 줍니다. 군주국에서 국가의 운명은 군주의 운명과 함께합니다. 반면 공화국에서 국가의 운명은 곧 시민의 운명입니다.

합리성과 전인적 인간

르네상스의 합리성은 자연스레 수학과 통계학으로 이어졌습니다. 피렌체는 시민 공화국이며, 세계 금융 시장의 선두역할을 했고, 교역을 통해 경제를 운용했습니다. 그러니 그곳에는 일찍이 수학적인 사고관이 자리 잡게 됩니다. 14세기 피렌체에 관한 기록을 보면 다양한 분야의 통계가 등장합니다.[8]

통계와 관련된 흥미로운 이야기로, 한 자선가가 막대한 유산을 시내 걸인에게 6데나르씩 주라고 유언하자 피렌체에서는 걸인에 대한 통계조사가 시행되기도 했습니다.[9] 또한 제대로 일하지 않는 자식에게는 1,000굴덴씩 벌금을 물리라고 국가에 간청한 아버지들이 있었다고 합니다.[10] 금액의 정도를 떠나 이 일화들은 피렌체인들이 얼마나 체계적이고 수학적으로 사고했는지 말해주고 있습니다.

수학은 고도로 추상적·논리적·체계적·객관적·합리적인 학문입니다. 여기서 계산한 것과 달에서 계산한 것은 늘 같아야 하며, 내가 계산한 것과 친구가 계산한 것은 같아야 합니다. 수학은 물질적이고 감각적인 것에 영향을 받지 않을뿐더러 물질세계에서 완벽하게 독립해 있습니다.

이렇듯 수학은 논리를 바탕으로 체계적으로 이루어지기에 객관적입니다. 객관적이라는 것은 누구에게나 그러하다는 뜻이지요. 또한 수학은 숫자와 공식으로 이루어지기에 추상적입니다. 이처럼 수학은 군더더기 없이 뼈대만 있습니다. 그래서 우리는 수학이라는 학문에서 따뜻한 온기보다 냉정함을 느낍니다.

피렌체 시민들의 합리성은 수학에 토대를 둔 통계적·경제적 사고방식입니다. 르네상스 이탈리아인들이 중세 유럽인들과 달랐던 점

은 바로 합리적 사고방식을 토대로 국가를 운영했다는 것입니다. 합리적 사고방식은 세상의 모든 것을 객관적으로 보고 다룰 수 있게 했고, 여기서 더 나아가 이제 인간은 신에게서 벗어나 한 명의 생각하는 개체가 되며 자신을 '나' 즉 개인으로 인식하게 합니다.[11] 세상을 합리적으로 판단하는 주체는 신도 아니고 왕도 아닌 바로 '나'이기 때문이지요.

더욱이 공화제란 시민이 참여하는 정치체제입니다. 시민은 자유와 평등을 전제로 국가와 사회의 주체가 되는 자를 말합니다. 시민이 등장하기 위해서는 어디에도 구속되지 않는 '나'가 있어야 하지요. 이탈리아에서 유독 르네상스 시기에 개성 강한 천재들이 대거 등장한 것은 이러한 사회적 배경과 무관하지 않습니다.[12] 아니, 이탈리아가 아니었다면 그들은 탄생하지도 못했을 것입니다. 그만큼 인간과 사회는 밀접하게 연결되어 있습니다.

프랑스어 르네상스Renaissance는 '재생, 부활, 재탄생'이라는 의미를 지니고 있습니다. 이 용어는 프랑스 역사학자 미슐레Jules Michelet(1798~1874년)가 처음 사용한 걸로 알려져 있습니다. 미슐레는 고대 그리스·로마 문화가 중세에 잠들어 있다가 새롭게 부활했다고 생각해서 14~16세기에 이르는 시간을 르네상스라고 불렀습니다. 즉 고대 문명이 중세를 지나 이탈리아에서 재탄생한 것이지요. '고대 문명의 부활'이 르네상스를 해석하는 일반적인 의미입니다.

그러나 우리는 르네상스의 의미를 좀 더 깊이 들여다볼 필요가 있습니다. 르네상스는 단순히 고대 그리스 문화·신화·철학에 관한 관심이 부활한 게 아닙니다. 르네상스에 부활한 것은 바로 합리적이고 논리적인 인간 지성입니다. 중세에 억눌려 있었던 인간 지성은 중세 후기의 사회적 변화와 함께 르네상스라는 이름으로 부활했습니다.

특히나 다른 도시국가들에 비해 공화제를 오래 유지했던 피렌체는 자신의 문화적 기원을 로마 공화정에서 찾았습니다.[13] 로마를 거슬러 올라가면 그리스에 닿습니다. 이때의 그리스·로마와 공화제란 다분히 이상향으로서의 세계를 말합니다. 왕과 영주에게서 벗어난 도시국가는 출처를 알 수 없는 (알고 보면 무력인) 비합리적인 권력(왕과 교황)에서 벗어나 자유로운 시민이 운영하는 이상적인 국가를 꿈꿨습니다. 그러한 열망이 과거(아테네 민주주의, 로마 공화정)를 소환했던 것입니다.

결국 르네상스인들이 그리스 민주정과 로마 공화정에서 발견하고자 했던 것은 공화제를 바탕으로 한 합리적이고 지성적인 인간상이었습니다. 여기서 지성적인 인간은 곧 전인적 인간을 말합니다. 우리가 '지성인'이라고 할 때, 거기에는 공부만 잘하는 인간이 아닌 머리도 똑똑하고, 인격적으로도 성숙하며, 육체적으로도 균형 잡힌 인간이라는 뜻이 함께 들어가 있습니다. 그만큼 인간이 '지성'에 부여하는 의미는 사전적 의미를 뛰어넘는다는 걸 알 수 있습니다. 즉 지·덕·체를 겸비한 품위 있는 인간, 어디 하나 모난 데 없는 지성인이야말로 공화제의 이상적인 주체, 즉 시민입니다. 르네상스의 지성인은 곧 전인적 인간을 뜻합니다.

누구나 주체적으로 생각하고 판단할 수 있는, 보편적 인간이 다스리는 체제인 공화제에서 전인적 인간을 지향하는 것은 당연한 일입니다. 왕국에서는 왕이 지상의 꼭대기에 있고, 종교계급이 지배하는 곳에서는 종교가 지상 꼭대기에 있습니다. 하지만 일반 사람들이 다스리는 공화제에서는 '인간' 그 자체를 지상의 꼭대기에 올려놓아야 합니다. 그래야만 시민들끼리 공동체를 운영할 수 있는 명목이 생깁니다. 그렇다면 여러 인간 중에서도 가장 이상적이고 전인적이고 완벽한 인간을 지상의 꼭대기에 올려놓아야 할 것입니다. 완벽한 인간이

국가를 다스리는 데 불만을 가질 사람은 없으니까요.

인본주의 문화를 가진 시대나 국가에서 전인적 인간은 어김없이 가장 이상적인 존재로 격상됩니다. 고대 그리스가 그러했고, 로마 제정에서 명목상이더라도 세습이 아닌 능력 중심으로 황제를 선출한 것도 그리스의 인본주의적 동기 덕분이었습니다. 그리스미술이 인간을 이상적으로 조각한 것도 지상에서 가장 가치 있는 것이 이상적인 인간이자 전인적 인간이었기 때문입니다.

신의 세계였던 중세 천년을 지나 이탈리아에서는 재력을 지닌 도시국가들이 생겨났고, 공화제가 등장했습니다. 그와 동시에 잠들어 있던 고대 그리스·로마의 인본주의가 부활했습니다. 인본주의를 부활시킨 것은 상인들이었는데, 그들은 원래부터 고귀한 혈통이 아니었습니다. 동시에 토지 귀족들 또한 상업에 종사하게 되면서 도시에 동화되어갔습니다. 출생과 혈통은 상속된 부와 여가에서만 영향을 끼칠 뿐, 이탈리아 도시국가에서는 12세기 이래로 귀족과 시민이 더불어 살아갔습니다.[14]

이제 이탈리아인들에게 혈통보다는 얼마나 교양을 갖추었는지가 훨씬 더 중요한 문제가 됩니다. 이런 그들은 자신의 뿌리를 혈통이 아닌 고대에서 발견합니다. 아니, 전인적 인간이 세상을 지배했던 그리스·로마 공화제라는, 이상향으로서의 고대를 발명했던 것입니다. 그러자 이탈리아의 지배자들은 자신들의 지배를 합리화할 수 있는 근거를 마련하게 됩니다. 즉 자신들은 지·덕·체를 겸비한 모범적인 인간이기에 자신들의 지배는 정당하다는 것입니다. 메디치 가문의 피렌체 지배와 문화예술, 교양에 대한 투자, 그리고 가장 모범적 인간인 '위대한 로렌초Lorenzo di Piero de' Medici(1449~1492년)[15]'의 탄생은 이러한 문화적 배경에서 그 당위성을 획득합니다.

동시에 전인적 인간이라는 키워드는 그리스와 르네상스를 연결해 주는 핵심 키워드이기도 합니다. 그리스미술과 르네상스를 보면 주로 신, 영웅, 교양인 같은 이상적·모범적 인간이 등장합니다. 르네상스의 주인공 중에서 평범한 사람, 어딘가 하자 있는 사람을 발견하기란 힘듭니다. 전인적 인간이 지상 최대의 목표인 이상 평범한 인간이 들어설 자리는 없습니다.

당연히 미술에서는 역사화가 최고의 장르가 됩니다. 역사화는 신화, 종교, 역사 등의 내용을 주로 다루며 그 속에는 신, 영웅, 교양인 등 이상적이고 전인적인 인물이 등장하고, 고상하고 아름다운 의미가 담겨 있습니다. 동시에 관람자에게 이상적인 삶에 대한 교훈을 던집니다.

반면 자연을 그린 풍경화나 평범한 사람들이 등장하는 풍속화는 역사화에 비해 하찮은 장르였습니다. 거기에는 위대한 인물이나 고상한 의미 대신 일시적이고 덧없는 것들만이 가득합니다. 변화무쌍한 자연과 세상에 이리저리 떠밀려 다니는 평범한 사람들의 삶은 신과 영웅에 비해 얼마나 보잘것없고 초라한 것인가요. 평범한 것이 그림의 주제가 되고, 운동이 화면을 완전히 지배하려면 인상주의가 등장하는 19세기까지 기다려야 합니다.

전인적 인간이 지상 최대의 목표인 이상 미술도 그것을 지향하게 됩니다. 그리스와 르네상스를 보면 완벽한 인간이 등장해 자신의 지위와 존재의 목적에 맞는 가장 알맞은 자세를 취하고 있습니다. 그리스미술에서 전사는 완벽한 비율의 균형 잡힌 몸매를 하고, 숙고하는 듯한 얼굴을 하고 있습니다. 르네상스 회화에서 성모는 지상 최고의 미인으로 표현되며 더없이 인자한 얼굴로 예수를 바라보고 있습니다.

이처럼 그리스와 르네상스의 인물들은 자신이 누구인지, 무엇을 해

야 하는지 확고히 알고 있습니다. 그들은 뚜렷한 목적을 지닌 채 태어 났기 때문입니다. 그러니 현대인들처럼 자기가 누구인지 고민 따위 하지 않지요. 그들은 자신의 운명에 대해서도 잘 알기 때문에 감정을 격하게 표현하기보다는 상당히 초연한 자세를 유지합니다.

고전주의를 대표하는 그리스미술과 르네상스에서 우연에 의한 순간 포착이란 존재하지 않습니다. 순간이란 일시적이고 감각적인 것입니다. 반면에 필연이란 법칙적이고 논리적입니다. 인본주의에서 말하는 전인적 인간이란 감각과 감성에 휘둘리는 인간이 아닌, 냉철한 지성을 바탕으로 합리적인 판단을 내리는 인간입니다. 그러한 인간이 등장하는 미술이 곧 고전주의라 불리는 그리스미술과 르네상스입니다.

르네상스를 보면 중세보다 인간적이면서도 한편으로는 거리감이 느껴지는 것은 지성, 합리성, 논리의 특징이 변화무쌍한 물질, 감각, 감성을 배제하기 때문입니다. 우리가 말하는 '인간미'에는 감성적인 부분이 상당히 포함되니 이런 요소가 제거될수록 인간은 똑똑할지언정 차갑게 보입니다. 르네상스에서는 신의 자리에 인간이 들어왔습니다. 이때의 인간이란 우리들처럼 평범하고 불완전한 인간이 결코 아닙니다. 진·선·미와 지·덕·체를 두루두루 겸비한 완전하고 모범적이며 이상적인 인간입니다.

이런 점에서 르네상스의 인본주의는 고대와 중세의 연장선에 놓이게 됩니다.[16] 특수하고 개별적인 개인에게는 보편적이고 이상적인 답안이 미리 제시되어 있습니다. 중세에는 신의 말씀에 따라 살아야 했다면, 르네상스에서는 이상적인 인간을 목표로 나아가야 했습니다. 지금 내가 겪는 실존(경험, 감각)보다 본질(정답, 개념)이 중요합니다. 사물의 목적이 이미 설정되어 있다는 점에서 고대, 중세, 르네상스는 목적론적 세계관이 지배하는 사회입니다. 그러니 르네상스는 중세도 아니

고 근대도 아닌, 그 사이에 있는 근세^{Early Modern Period}(近世)입니다.

　반면 존재에 부여된 이상적인 답안, 정답, 목적이 사라지면서 근대가 본격적으로 펼쳐지게 됩니다. 고중세와 근대를 가르는 것은 세계관의 변화입니다.

신플라톤주의와 메디치 가문

르네상스 시기에는 그리스·로마 신화를 주제로 수많은 그림이 제작되었습니다. 신화를 주제로 한 르네상스 그림 하면 가장 먼저 산드로 보티첼리^{Sandro Botticelli}(1445~1510년)의 〈비너스의 탄생〉(1485년)^{작품 5}이 떠오릅니다. 사랑과 미의 여신 비너스가 바람의 신 제피로스와 요정 클로리스의 도움으로 키테라섬에 막 도착합니다. 그러자 봄의 여신 호라이가 비너스에게 담요를 덮어주려 합니다. 화면 전체로 부드러운 곡선이 넘실대면서 그 가운데 비너스가 관람자를 향해 다소곳한 눈빛을 보냅니다.

작품 5 산드로 보티첼리, 〈비너스의 탄생〉, 1485년

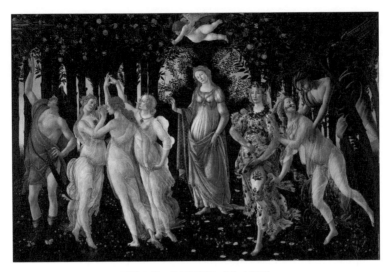

작품 6 산드로 보티첼리, 〈봄〉, 1478년

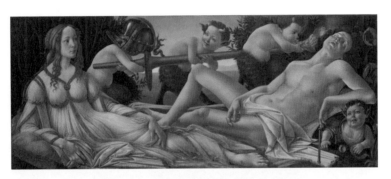

작품 7 산드로 보티첼리, 〈비너스와 마르스〉, 1483년

이 작품은 피렌체를 지배했던 메디치 가문의 주문으로 제작되었습니다. 보티첼리는 미켈란젤로와 더불어 메디치 가문이 후원했던 대표적인 예술가입니다. 〈비너스의 탄생〉 이외에도 〈봄Primavera〉(1478년)작품 6, 〈비너스와 마르스〉(1483년)작품 7 등 보티첼리는 비너스를 주제로 여러 점의 작품을 남겼습니다. 그렇다면 메디치 가문이 유난히도 비너스를 좋아했던 걸까요? 보티첼리뿐 아니라 이 시절의 많은 화가들이 비

너스를 그렸습니다. 르네상스 시기에 왜 이렇게 비너스가 각광받았던 걸까요?

여기에는 메디치 가문이 주도했던 학술적·사상적 배경인 신플라톤주의가 자리하고 있습니다. 신플라톤주의는 그리스 철학자 플라톤의 철학을 계승한 학파이자 사상적 흐름과 지적 전통입니다. 헬레니즘 철학자 플로티노스Plotinos(205~270년)에 의해 플라톤의 사상은 계승·발전되었고, 이후 초기 기독교 철학자들이 플로티노스의 신플라톤주의를 기독교 교리에 녹여냈습니다. 르네상스가 되자 메디치 가문에서 주도적으로 플라톤 철학의 흐름을 이어갔지요.

플라톤 철학은 이 세상을 2개의 세계로 봅니다. 가지계(可知界)와 가시계(可視界), 즉 정신(이데아)의 세계와 물질의 세계입니다. 이데아의 세계는 완벽하고 영원하며 신들이 있는 곳입니다. 반면 물질의 세계는 불완전하고 매 순간 변하는 곳으로 인간, 동물, 식물 등이 살아가는 곳입니다.

플라톤의 『파이드로스』에 따르면 하늘나라에서 인간의 영혼은 신의 영혼을 따라 여행을 다닙니다. 이때 신들은 좋은 말들이 이끄는 마차를 타지만, 인간은 좋은 말과 나쁜 말이 함께 끄는 마차를 탑니다. 그래서 질서정연한 신의 마차와 달리 인간 영혼의 마차는 오합지졸입니다. 최악의 경우, 인간 영혼은 말과 함께 땅으로 추락하기도 합니다. 그때 떨어진 영혼은 육체를 얻어 인간으로 태어납니다.

이제 인간이 된 영혼은 하늘나라를 그리워하며 다시 그곳으로 올라가려고 합니다. 그러기 위해서 인간은 물질적이고 감각적인 것을 추구하기보다 정신적이고 본질적인 것을 추구해야 합니다. 즉 지혜를 추구해야 하지요. 왜냐하면 지혜야말로 완전하고, 완벽하며, 영원하기 때문입니다. 그러니 지혜야말로 가장 신적이며, 가장 아름다운 것

이고, 사랑의 대상입니다. 인간 영혼이 다시 신의 세계로 올라가기 위해서는 지혜를 추구해야 하는데, 지혜는 아름다운 것에 대한 사랑에서 촉발합니다.

플라톤은 『향연』에서 인간 영혼이 아름다운 대상을 통과해서 어떻게 지혜에 이르게 되는지 설명합니다. 우선 인간 영혼은 가시적인 것, 예를 들어 아름다운 육체에서 사랑을 느낍니다. 그리고 이 사랑의 마음은 아름다운 행동으로, 아름다운 지성으로, 아름다움 그 자체, 즉 지혜로 상승합니다. 이렇게 인간 영혼은 가시계에서 가지계로 도달하게 됩니다.

이 과정을 플라톤은 에로스의 활동으로 설명했는데, 에로스Eros는 쿠피도Cupido(로마식), 아모르Amor(주로 문학), 큐피드Cupid(영어권)라 불리는 신과 인간 사이의 정령입니다. 에로스는 신과 인간 사이에 있기에 불완전합니다. 그래서 그는 늘 좋은 것, 아름다운 것을 갈망합니다. 이러한 특징 때문에 에로스는 미와 사랑의 여신 비너스(아프로디테)의 아들이자 시종이기도 하지요. 에로스는 곧 아름다운 것(지혜)에 대한 사랑이니까요. 그러니 에로스는 지혜를 추구하는 자입니다. 즉 철학자이기도 하지요.

메디치 가문의 플라톤 아카데미에서 플라톤 연구를 주도했던 피치노Marsilio Ficino(1433~1499년)는 르네상스시대에 에로스와 비너스를 다시 평가합니다. 중세를 거치면서 에로스와 비너스는 세속적·감각적·육체적 사랑을 뜻하며 좋지 않게 평가되었습니다. 신적인 최고의 목적에 도달하기 위해서는 감각과 육체는 가장 먼저 벗어나야 할 것이었습니다. 그러나 상공업과 공화제는 세속과 감각을 불러들였습니다. 이제 종교와 인간을 조화시키는 문제가 대두되었습니다.

피렌체의 국부이자 메디치 가문의 수장인 코시모Cosimo de' Medici

(1389~1464년)가 플라톤에 주목하게 된 것은 영성과 지성을 조화시켜야 할 필요성 때문이었습니다. 르네상스시대도 여전히 종교가 권위를 떨쳤습니다. 중세와 마찬가지로 르네상스인들도 종교가 삶의 중심이었고, 인간의 행위 또한 여전히 구원의 문제와 결부되어 있었습니다. 그러니 인간이 올바른 행위를 하기 위해서는 세속의 문제를 간과할 수 없었습니다. 이때 플라톤 철학은 탁월한 대안이 됩니다.

플라톤은 육체적·감각적·세속적인 것에서 시작해 정신적·추상적·초월적인 것으로 향하는 사랑의 상승작용을 논리적으로 해명했습니다. 에로스는 사랑의 상승 여행을 떠나는 인간에 비유될 수 있고, 사랑의 대상인 아름다운 존재는 비너스가 됩니다. 가장 아름다운 것은 바로 지혜, 곧 신입니다. 신은 지혜를 지닌 존재이니까요.

에로스는 사랑의 여행을 통해 육체적 비너스에서 정신적 비너스로 옮겨갑니다. 이는 곧 지혜를 추구하는 자인 철학자의 여정에 빗댈 수 있고, 종교적으로는 신에게로 가닿고자 하는 열망에 비유할 수 있습니다. 피치노는 비너스를 물질세계에서 정신과 신에 대한 암시를 받는 아프로디테 판데모스^{Aphrodite Pandemos, Venere Volgare}와 정신적, 신에 대한 사랑을 상징하는 아프로디테 우라니아^{Aphrodite Urania, Venere Celeste}로 구분합니다.

이처럼 르네상스시대에 와서 미와 사랑의 여신은 아름다움을 통해 인간을 신(정신, 지혜)의 세계로 이끌어주는 존재로 격상됩니다. 비너스를 그리는 것은 단지 아름다운 여인의 누드를 즐기기 위해서가 아니었습니다. 아름다운 육체는 그보다 더 높은 아름다움의 대상으로 우리의 영혼을 상승시켜줍니다. 그 최종지점에는 지혜와 신이 있는 것이지요. 중세에 잊힌 물질과 감각에 대한 욕망이 신에 대한 사랑과 만나 비너스를 복권시켰습니다.

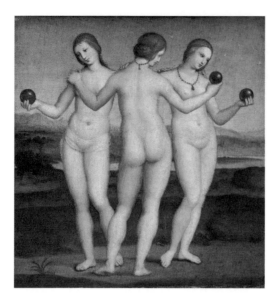

작품 8 라파엘로 산치오,
〈삼미신〉, 1504~1505년

　같은 맥락으로 아름다움, 우아함, 기쁨을 상징하는 〈삼미신^{The Three}
^{Graces}(三美神)〉^{작품 8} 또한 르네상스에 와서 한 차원 높게 격상됩니다. '삼
미신'은 조화와 화합을 상징하는 동시에 삶의 기쁨을 표현합니다. 특
히 르네상스시대의 삼미신은 기독교의 '삼위일체' 사상과 결합하기도
하고, 보티첼리의 〈봄〉처럼 비너스와 함께 등장해 아름다움을 상징하
기도 합니다.

　피렌체의 지배자 메디치 가문은 플라톤 철학과 고대의 유산을 기
독교와 공화국에 융합해 시대에 맞는 사상으로 만들어냈습니다. 그것
은 르네상스의 신플라톤주의로서, 중세 신플라톤주의를 넘어 보다 인
성^{Humanitas}(人性)을 강조하는 쪽으로 나아갑니다. 물론 최종목적지는 여
전히 신(정신, 지혜)이지만요. 르네상스 인문주의자들은 중세 시절 관능
과 욕망의 상징으로 전락했던 에로스, 비너스, 삼미신을 재평가하고
격상했습니다. 플라톤 아카데미를 드나들던 보티첼리와 같은 예술가
들이 이것을 놓칠 리가 없습니다.

원근법과 주체

일반적으로 르네상스는 14~16세기를 일컫습니다. 미술에서는 이탈리아어로 14세기 초기 르네상스를 트레첸토^{Trecento}, 15세기 중기 르네상스를 콰트로첸토^{Quattrocento}, 16세기 전성기 르네상스를 친퀘첸토^{Cinquecento}라고 하고, 이렇게 세 시기로 분류합니다. 앞에서 본 지오토는 트레첸토를 대표하고, 마사초는 콰트로첸토를 대표하는 화가입니다. 흔히 르네상스미술 3대장으로 불리는 다빈치, 라파엘로, 미켈란젤로는 미술이 기술적·표현적으로 가장 발달한 전성기 르네상스, 친퀘첸토의 화가들입니다.

시기별, 작품별, 화가별로 르네상스는 다양한 면모를 보여주지만 일관되게 흐르는 기조는 같습니다. 미술을 모르는 사람이더라도 르네상스를 볼 때면 어딘가 고요하고, 차분한 느낌을 받습니다. 그림 속 인물들은 표정이 있지만 어딘가 소극적이며, 움직임도 그리 크지 않습니다. 그들은 한데 어울리기보다는 자신의 위치에서 자신의 본질을 드러내는 최적의 자세를 취하고 있으며, 앞으로도 영원히 그렇게 있을 것 같습니다. 그림 속에서는 그 어떤 소리도 들리지 않으며 거대한 고요가 지배할 뿐입니다.

라파엘로의 스승인 피에트로 페루지노^{Pietro Perugino}(1450~1523년)의 〈세례 요한, 성 세바스티아노 사이의 마돈나〉(1493년)^{작품 9}를 보면 제단 위 성모자를 중심으로 두 사람이 옆에 서 있으면서 안정적인 삼각형 구도를 이루고 있습니다. 이들은 한곳에 있지만 적극적으로 상호작용을 하기보단 무리에서 독립해 홀로 있는 듯합니다. 각자 내면에 깊이 몰두해 자신의 본질을 드러내는 데 최선을 다하고 있지요. 그러자 시간도 이들을 비껴가는 것 같네요. 저들은 앞으로도 영원히 저 상태를

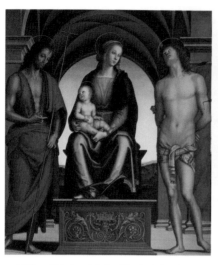

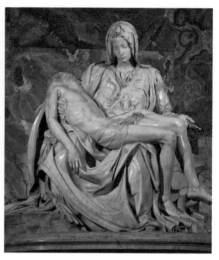

작품 9 페루지노, 〈세례 요한, 성 세바스티아노 사이의 마돈나〉, 1493년

작품 10 미켈란젤로 부오나로티, 〈피에타〉, 1498~1499년

유지하며 조용히 자신을 드러낼 것입니다.

　이런 점 때문에 르네상스는 서민적이기보단 귀족적이며, 떠들썩하기보단 초연하며, 감성적이기보단 이지적으로 다가옵니다. 르네상스 미술이 인간을 표현하고, 인간의 시각을 드러냈다고 해도 현대인에게는 친근함보다는 거리감부터 느껴집니다. 미켈란젤로의 초연하기 그지없는 〈피에타〉(1498~1499년)^{작품 10}를 보고 저들도 나와 같은 인간이라고 생각하는 사람이 과연 몇이나 있을까요. 대부분은 경외심을 가지고 그 조각상을 바라볼 겁니다.

　그러한 이유는 르네상스시대 인간의 특징에서 기인합니다. 르네상스적 인간은 논리, 지성, 합리성을 바탕으로 한 전인적 인간입니다. 그것은 가장 이상적인 인간의 모습이기에 친근함보다는 존경과 동경을 불러일으킵니다. 전인적 인간은 감정에 휘둘리지 않고, 자신이 누구인지와 무엇을 해야 하는지를 명확하게 알며 이치에 맞게, 즉 합리적

으로 사는 인간입니다. 이렇듯 완벽한 인간이 등장하는 미술이 르네상스이기에 평범한 우리는 거리감을 느끼게 되는 것입니다. 그곳에는 우리처럼 생활에 쪼들리고, 하루에도 마음이 수없이 갈팡질팡하고, 어떻게 살 것인지 고민하는 인간이 있을 자리는 없습니다.

완벽한 르네상스 인간은 세상을 수학적·논리적·합리적으로 봅니다. 그러기 위해서는 우선 나와 세상의 분리를 전제해야 합니다. 즉 나는 한 발짝 떨어진 상태에서 세상을 관찰하고 분석해야 하는 것이지요. 마치 실험실에서 개구리를 고정시키고 관찰하는 것과 비슷합니다. 이때 개구리는 움직여서는 안 됩니다. 움직인다는 건 계속 변한다는 것이기에 개구리의 세부적인 모습을 파악하기 힘듭니다. 이처럼 세상을 합리적으로 보기 위해서는 변하는 것을 넘어 변하지 않는 본질을 파고들어야 합니다. 이렇듯 본질이란 정지의 성격이 강합니다.

개구리를 핀으로 고정시키는 것처럼 르네상스 화가들은 우선 화면에 점을 하나 찍습니다. 이 점은 때에 따라 2, 3개가 될 수도 있습니다. 이제 이 점을 향해 화면의 모든 선이 모여들어 이윽고 사라집니다. 바로 소실점이지요. 소실점은 화면의 기준인 동시에 관람자의 시선이 가장 먼저 도달하는 곳입니다. 그래서 소실점이 있는 곳에는 어김없이 의미상 가장 중요한 인물, 이를테면 신, 왕, 영웅이 자리하고 있고, 소실점에서 멀어질수록 의미가 덜 중요한 인물들이 배치됩니다.

주인공 뒤로 펼쳐지는 배경도, 그들 주변의 사람과 사물도 모두 소실점으로 모여듭니다. 공간을 선으로 분석하면 모든 선들이 소실점으로 모여드는 걸 볼 수 있지요. 모든 공간과 사물은 소실점을 중심으로 멀리 있는 것은 작고 좁게, 가까이 있는 것은 크고 넓게 표현되어 있습니다. 이때의 거리란 그림을 보고 있는 관람자를 기준으로 한 것이기도 합니다. 즉 관람자에게 멀어질수록 작고, 가까이 있을수록 크게

표현된 것이지요. 마침내 관람자의 위치에서 2차원 화면에 별안간 깊이가 생겨나면서 3차원의 입체 효과가 생겨납니다.

우리는 여기서 다시 인본주의적 시선을 발견할 수 있습니다. 즉 그림을 보고 있는 것은 바로 합리적인 인간인 '나'입니다. 합리적인 내가 한 발짝 떨어져 세상을 관찰했을 때, 세상은 이처럼 수학적이고 논리적으로 보인다, 아니 그렇게 구성된다는 것입니다. 즉 르네상스는 합리적인 인간이 창조한 합리적인 세계입니다. 분산적이고 파편적인 신의 세계를 보여줬던 중세 장인과는 달리 르네상스 화가들은 세상을 주체적으로 건설하는 자입니다. 그들은 건축 도면을 그리듯 이미지를 건설합니다.

그러나 르네상스 화가들은 세상을 분류하고 분석해 일종의 조감도를 만들 뿐, 그 세상 속으로 들어가진 않습니다. 사물을 분류하고 분석해 개념을 만들기 위해서는 사물과 나를 분리하는 냉철한 지적 작용이 필요합니다. 르네상스는 의미를 중심으로 모든 사물과 배경을 철저하게 구분해 그립니다. 그래서 우리는 그림을 보면서 무엇이 중요한지, 무엇이 덜 중요한지를 확실하게 알아볼 수 있습니다. 그 말은 곧 그림이 지성적이라는 뜻이기도 합니다. 의미란 개념이고, 개념은 가치판단과 연결되어 위계(중요도)를 생성합니다.

반면 감성적 공감은 사물 밖이 아닌 안에서 이루어집니다. 공감은 나와 사물의 구분이 사라지고 뒤섞이는 상태입니다. 인상주의에서 인간과 배경의 구분이 사라집니다.[책풀 11] 즉 인간과 배경은 색채로 구분되어 있을 뿐이지, 인간이라고 해서 배경보다 선명한 형태를 가지는 것은 아닙니다. 이처럼 인상주의에서는 사물의 위계를 찾아볼 수 없습니다. 순수 감각으로 바라본 세계에서는 사물의 위계가 성립할 수 없습니다. 가치판단이 개입되어 있지 않은 순수 감각에 애초에 위계

작품 11 클로드 모네, 〈양산을 쓴 여인〉,
1875년

가 있을 리 없지요. 따뜻하고 차가운 것 중에 뭐가 더 좋은 걸까요? 여기에 전제 조건이 깔려 있지 않은 이상 우리는 따뜻함과 차가움의 우열을 가릴 수 없습니다.

르네상스는 중세를 벗어나 인간 지성이 개화한 시대였고, 개화한 지성은 미술에서 수학적·논리적으로 표현되었습니다. 감성적 공감이 아닌 냉철한 지성은 개념을 만들기 위해 일차적으로 나와 세상을 구분하고, 나는 세상을 분석하는 입장이 됩니다. 이러한 태도는 미술을 관조적으로 만듭니다. 우리는 르네상스를 보면서 감성적으로 공감하기보다 관조적인 태도를 보입니다. 감정을 절제하고, 명상에 잠기게 되는 것이지요. 그때 느껴지는 초연하고 차가운 아름다움이 바로 지성이 지닌 아름다움입니다. 르네상스는 지성의 아름다움을 시각화했습니다. 지성이야말로 신과 인간, 동물과 인간을 구분해주는 가장 커다란 차이점입니다.

르네상스 예술가들

✦ 선원근법을 넘어서다, 마사초

르네상스가 인간 지성을 가시화한다고 해서 무조건 초연하고 차갑기만 한 것은 아닙니다. 르네상스 화가들은 지성을 드러내는 와중에도 감각 작용을 무시하지 않았습니다. 물론 16세기 전성기 르네상스 작품과 그 이전 작품을 비교해보면 14~15세기 작품들은 어딘가 딱딱하고 부자연스럽게 느껴지는 게 사실입니다.

원근법에 심취한 나머지 식음을 전폐하고 원근법 연구에 매달린

작품 12 파올로 우첼로, 〈산 로마노 전투〉, 1438~1440년

우첼로의
〈산 로마노 전투〉에
적용된 원근법

피렌체 화가 파올로 우첼로^{Paolo Uccello}(1397~1475년)나 파도바 화가 안드레아 만테냐^{Andrea Mantegna}(1431~1506년)의 작품을 보면 화면의 모든 요소가 질서 있고 선명하게 처리되어 있습니다. 우첼로의 〈산 로마노 전투〉(1438~1440년)^{작품 12}는 전쟁 중임에도 누가 일부러 정리해놓은 것마냥 바닥의 물건들이 소실점인 백마의 눈을 향해 모여들고 있습니다. 혼란한 상황 속에서도 원근법을 지키겠다는 화가의 결연한 의지마저 느껴집니다. 만테냐의 〈성 세바스티아노의 순교〉(1480년)^{작품 13}에서는 멀리 있어서 눈곱만큼 작게 보이는 사람도 자세히 들여다보면 선명하게 그려져 있습니다.

이 그림들은 선원근법에 근거해서 화면을 무수한 선으로 구분하고 그 위에 공간과 사물을 선명하게 그려내고 있습니다. 선에 근거해 사물의 정확한 비례와 비율을 중시하다 보니 화면 속 거리와 상관없이 모든 사물은 이처럼 정확하고 명확한 선으로 처리되어 있습니다.

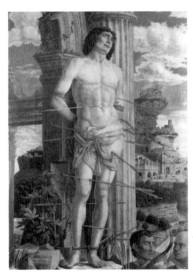

작품 13 안드레아 만테냐,
〈성 세바스티아노의 순교〉, 1480년

만테냐의 〈성 세바스티아노의 순교〉 일부

15세기 이전의 르네상스 작품을 보았을 때 느껴지는 고요함, 정지, 뚜렷함은 이렇듯 선원근법에 기인하고 있습니다. 그러나 이것은 인간의 감각적 시선이 아닙니다. 시력이 아무리 좋아도 저 멀리에 있는 사물은 흐리게 보입니다.

반면 이들에 앞서 마사초는 선원근법과 함께 인간의 감각까지 고려한 화가입니다. 전성기 르네상스는 마사초가 제시한 길을 따라 다빈치, 라파엘로, 미켈란젤로가 펼치게 되지요. 피렌체의 산타 마리아 델 카르미네 성당의 브란카치 예배당에는 다채로움이 흘러넘치는 마사초의 벽화가 있습니다. 브란카치 예배당의 작품은 〈성 삼위일체〉[작품 4]를 맡기 전인 1424년부터 착수한 것으로, 1427년 마사초가 로마로 가면서 미완으로 남게 됩니다. 그다음 해인 1428년에 이 천재는 27세의 이른 나이에 흑사병으로 죽음을 맞이했습니다.[17] 그가 오래 살았다면 획기적인 대작들이 쏟아졌을지도 모를 일인데 안타까울 따름입니다.

브란카치 예배당은 상업과 고리대금업으로 부를 쌓은 브란카치 가문의 개인 예배당으로, 예배당 벽에는 예수의 일대기가 등장합니다. 그중 하나인 〈성전세〉(1426년)[작품 14]는 돈과 관련된 이야기가 등장합니다. 화면은 선원근법이 적용되어 있지만 우첼로나 만테냐의 작품보다 훨씬 부드러운 느낌을 전달합니다.

그림은 「마태복음」에 나오는 일화로, 예수와 열두 제자가 성안으로 들어가려 하자 세리(세금징수원)가 세금을 내라고 합니다. 그러자 예수는 베드로에게 강가의 물고기 입 안에 돈이 있을 것이니 그걸 세금으로 내라고 말합니다. 그림이 그려질 15세기 당시에 피렌체 정부에서는 성실한 세금 납부를 독려하면서 세금 조사를 하던 시기였습니다.[18] 그래서 브란카치 가문은 누구보다도 성실하게 세금을 내고 있다는 것을 그림을 통해 보여주고 싶었나 봅니다.

작품 14 마사초, 〈성전세〉, 1426년

마사초의 〈성전세〉에
적용된 원근법 및 인물
배치

관람자의 시선은 가장 먼저 예수의 얼굴을 향합니다. 그도 그럴 것
이 예수의 얼굴은 소실점이 되어 화면을 이루는 모든 선이 예수를 향
해 모여들고 있습니다. 그를 중심으로 세상이 구성되는데, 예수 옆으
로는 열두 제자들이 좌우대칭을 이루어 서 있으며, 건물 또한 예수 뒤
로 점점 좁아지고 있습니다.

특이하게도 이 그림에서 베드로는 총 3번, 세금징수원은 총 2번 등
장해서 이야기의 진행을 보여주고 있습니다. 이것은 종합되고 완결된
화면을 지향하는 르네상스의 특징은 아닙니다. 이야기를 적극적으로
드러내는 것은 로마의 연속서술이고, 중세미술이 이를 물려받았습니
다. 전성기로 갈수록 르네상스에서 이런 분신술(?)은 완전히 자취를
감추고 하나의 대표 장면에 모든 이야기를 압축합니다. 인간 지성은

하나의 대표 장면을 통해 앞뒤 이야기를 종합하지요. 르네상스 이후의 미술은 르네상스의 화면을 따라갑니다.

우첼로나 만테냐와 비교해보면 마사초는 상당히 부드러운 화면을 보여주고 있습니다. 마사초의 색채 사용을 보면 가까이 있는 것은 상대적으로 진하고 선명하게, 멀리 있는 것은 연하고 흐릿하게 채색되어 있습니다. 특히나 산을 보면 이런 모습이 두드러지는데, 왼쪽 저 멀리 있는 산은 확실히 앞쪽에 있는 산보

마사초의 〈성전세〉 일부

다 연하게 표현되어 있지요. 선원근법으로 모든 것을 선명하게 처리한 것과는 다른 훨씬 인간의 시각에 근접한 묘사를 만들어내고 있습니다.

미술에서 이러한 표현법을 대기원근법 $^{Aerial\ Perspective}$(大氣遠近法)이라고 합니다. 대기원근법은 선원근법의 부자연스러운 점을 보완하고 보다 인간의 감각을 자연스럽게 반영해줍니다. 우리 눈에 멀리 있는 사물은 상대적으로 연하고 흐릿하게 보입니다. 대기 중의 수증기, 각종 먼지 등이 빛을 분산시켜 사물의 어둡고 연함을 드러내는 채도를 낮춥니다.

이런 시각 현상에 기초해 미술에서는 색채를 조절해서 거리감, 공간감, 깊이감을 표현합니다. 대기원근법은 선 중심의 소묘를 보완하고, 색채의 역할을 강조하고 있습니다. 일반적으로 대기원근법은 다빈치가 먼저 시도했다고 알려졌지만 굳이 원조를 따지자면 마사초가 아닐까요? 마사초의 시도를 다빈치가 나름대로 체계화했던 것이지요.

✦ 과학적 세계관과 예술, 다빈치

전성기 르네상스는 레오나르도 다빈치$^{Leonardo\ da\ Vinci}$(1452~1519년)에서 완전히 개화합니다. 이 다재다능한 천재는 르네상스형 인간의 전형을 보여줍니다.

물론 르네상스 자체가 인간 지성을 바탕으로 과학을 시각화한 것입니다. 수학, 광학, 기계학, 해부학, 생리학, 광선론과 색채론은 당시 예술의 기본 도구였고, 공간의 성질, 인체 구조 및 운동, 색채 실험은 당시 예술의 주된 관심사였습니다.[19] 이러한 현실에 대한 관심은 중세에 비해 르네상스가 얼마나 현세지향적인 사회인지를 보여줍니다. 현세지향적일수록 미술은 자신 앞에 펼쳐진 세계를 유심히 관찰하고 섬세하게 묘사합니다. 구석기와 그리스·로마가 그랬고, 이제 르네상스가 그럴 차례입니다.

작품 15 레오나르도 다빈치, 〈암굴의 성모〉, 1491~1508년

다빈치의 〈암굴의 성모〉(1491~1508년) 작품 15는 마사초의 대기원근법에서 한 단계 발전한 모습을 보여줍니다. 다빈치는 인물에게도 이 기법을 적용했는데, 인물의 윤곽선을 흐릿하게 처리해서 한결 자연스럽고 부드러운 표현을 보여주고 있습니다. 보티첼리의 비너스가 2D 애니메이션 속 공주 같다면, 다빈치의 성모는 3D 캐릭터 같습니다. 그녀의 얼굴은 안개에 감싸인 듯 은은하게 나타났다 사라집니다.

다빈치는 자신의 대기원근법을 스푸마토Sfumato(이탈리아어, 연기와 같은)라고

이름 짓습니다. 연기는 선명함을 가리기에 모호함을 낳습니다. 아기 예수를 바라보는 성모의 표정은 인자하고 평온해 보이면서도 아들의 운명을 직감한 듯 절제된 슬픔이 감돕니다. 한편으로는 명상에 잠긴 것 같기도 하네요. 이처럼 스푸마토 기법은 하나로 정의할 수 없는 모호함을 낳습니다.

그래서 다빈치의 회화가 최종적으로 뿜어내는 아우라는 '신비로움'입니다. 신비롭다는 것은 한마디로 정의할 수 없으며, 다채롭고 모호한 성질을 포괄합니다. 그것은 포착할 수 없는 미지의 영역 속에 있기에 언제까지나 우리의 시선을 사로잡습니다. 이것이 〈모나리자〉(1503~1505년)가 지닌 신비로운 미소의 비밀입니다.

다빈치는 딱딱한 선원근법으로 구성된 화면에 감각을 집어넣음으로써 화면에 다채로움을 부여했습니다. 이 다채로움은 지성을 뛰어넘는 생명의 본질을 보여주기에 이릅니다. 지성이 정지를 지향한다면 생명은 끊임없이 운동합니다. 살아있음의 증거는 현상 유지가 아닌 운동과 변화입니다. 하지만 이런 생각이 미술에 적극적으로 드러나려면 400년은 더 흘러야 합니다. 인상주의에 가서야 지성으로 가둘 수 없는 생명의 변화와 운동이 본격적으로 시각화됩니다.

보티첼리의 〈비너스의 탄생〉 일부 　　　　　다빈치의 〈암굴의 성모〉 일부

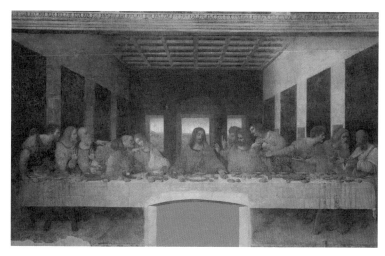

작품 16 레오나르도 다빈치, 〈최후의 만찬〉, 1498년

다빈치의 〈최후의 만찬〉(1498년)^{작품 16}은 마사초의 〈성전세〉^{작품 14}에서 한발 더 나아간 화면을 보여줍니다. 화면을 보자마자 우리의 시선은 예수의 얼굴로 향합니다. 여기서도 예수는 그림의 중심이자 우주의 중심입니다. 모든 배경과 인물은 예수를 향해 모여들고 있습니다. 마사초의 작품처럼 다빈치의 작품에서도 예수가 소실점 역할을 합니다. 공간은 원근법에 맞추어 수학적으로 도열해 있고, 예수를 중심으로 열두 제자가 3명씩 쌍을 이루어 좌우로 배치되어 있습니다.

다빈치의 그림보다 앞서 제작된 안드레아 델 카스타뇨^{Andrea del Castagno}(1423~1457년)의 그림(1447년)^{작품 17}과, 도메니코 기를란다요^{Domenico Ghirlandajo}(1449~1494년)^{작품 18}의 그림(1486년)을 비교해보면 다빈치가 얼마나 혁신적인지 단박에 알 수 있습니다. 카스타뇨의 그림은 창문이 없어 답답하고 인물들은 경직되어 있습니다. 기를란다요의 그림은 카스타뇨의 그림을 보완해 양쪽 옆에 창문도 있고, 아치형의 벽에는 나무와 새가 그려져 있어 덜 답답해 보입니다. 반면 다빈치는 인물을 전면

작품 17 안드레아 델 카스타뇨, 〈최후의 만찬〉, 1447년

작품 18 도메니코 기를란다이요, 〈최후의 만찬〉, 1486년

에 배치해 박진감 있게 사건을 표현하면서도 원근법을 통해 공간 자체에 깊이감을 주어서 시각적으로 시원한 느낌을 줍니다.

예수가 "이 중에 나를 고발한 자가 있다"라고 선언하자 좌중은 순식간에 동요합니다. 누군가는 화를 내고, 누군가는 고발자를 밝혀야

한다고 주장하며, 누군가는 슬픔을 내비치고 있습니다. 예수를 중심으로 3명씩 무리를 이루어 이야기를 펼치고 있으나 홀로 남겨진 예수만큼은 그 어떠한 감정적 동요 없이 차분함을 자아냅니다. 예수는 화면 가운데에서 소실점 역할을 하고 있는데, 담담하게 운명을 받아들이는 그의 태도마저도 소실점의 역할과 일치하고 있습니다. 그러자 제자들과 예수가 더욱 대조를 이루면서도 상반된 분위기가 절묘하게 균형을 이루고 있습니다.

앞선 두 작품에서 테이블 건너편에 있는 사람은 배신자 유다입니다. 유다만 혼자 무리에서 떨어져 있기에 관람자는 어렵지 않게 그를 찾을 수 있습니다. 혼자 있을뿐더러 다른 성인에 비해 머리카락과 피부 등이 다소 어둡게 표현되어 있습니다. 속이 시커멓다는 걸 에둘러 보여주는 걸까요? 그러나 다빈치는 유다마저도 테이블 안쪽으로 불러들여 인물 배치의 인위성과 어색함을 보완하고 있습니다. 대신 다른 인물보다 상대적으로 앞에 있고 다소 어둡게 표현해서 그가 배신자임을 은유적으로 드러내고 있지요.

심각한 상황 속에서도 예수 옆에서 기대어 졸고 있는 사람이 사도 요한입니다. 그는 예수가 가장 아끼는 제자였으며, 도상적으로 다른 성인에 비해 어리고 잘생긴 청년으로 표현됩니다. 심상치 않은 분위기 속에서 눈치 없게 졸고 있는 것처럼 보이지만 그만큼 이 성인이 순수하다는 것을 드러내줍니다.

다빈치의 작품에서는 사도 요한은 예수 왼쪽에 있으면서 충격 때문에 몸에 힘이 빠져 옆으로 쓰러질 것 같은 모습입니다. 그 옆에는 자못 화가 난 듯한 베드로가 공격적인 자세를 취하고 있습니다. 베드로 앞에는 유다가 놀란 채 예수를 바라보고 있습니다. 이처럼 각자의 인물들은 자신의 역할에 충실하면서도 한데 모여 한 편의 긴박한 드

다빈치의 〈최후의 만찬〉에 적용된 원근법 및 인물 배치

라마를 펼쳐 보이고 있습니다. 이것이 다빈치의 탁월함입니다.

예수 뒤로는 창문 3개를 통해 자연스럽게 야외의 빛이 내부와 성인들을 밝히고 있습니다. 그래서인지 다빈치 그림의 인물들은 성인을 상징하는 후광이 없습니다. 앞선 두 작품에서는 성인들 머리 위에 노란색 동그라미로 표현되는 후광이 있어 이 사람들이 성스러운 인물이라는 것을 말해줬습니다. 그러나 다빈치는 후광 대신 자연광을 활용해 더욱 인간 시각에 자연스럽게 성스러움을 표현하고 있네요. 후광이 눈에 보이는 건 아니니까요.

예수는 3개의 창문 가운데 위치해 더욱 성스럽게 보입니다. 기독교 종교화에서 3개의 문이나 창문은 삼위일체를 상징합니다. 종교적 내용을 모르더라도 화면 가운데, 창문 가운데 자리한 예수는

다빈치의 〈최후의 만찬〉 일부

의미상 중요한 존재라는 것을 누구라도 단박에 알 수 있습니다. 이렇듯 르네상스는 표현보다 의미가 앞서 있는 지성의 미술, 개념의 미술입니다. 창문 밖으로는 저 멀리까지 산이 보이는데 산은 점점 연해지

고 있어 그림 속 공간이 얼마나 깊은지를 말해주고 있습니다.

〈최후의 만찬〉은 원근법, 소실점, 입체, 좌우대칭, 균형 위에서 펼쳐지는 드라마입니다. 이것은 모두 신과는 다른 인간의 시각을 드러내고 있습니다. 인간은 혼돈에 질서를 부여하고 그 속에서 지성적 안정감을 느낍니다. 르네상스시대의 합리적이며 과학적인 시각은 미술에서 분산된 요소를 최소화하고 하나의 논리로 공간과 이야기를 전개하기에 이릅니다. 다빈치는 르네상스의 '과학적 예술관'[20]을 완전히 꽃피웠고 이후 세계는 이제 과학의 시대로 접어들 예정입니다.

✦ 르네상스의 완성, 라파엘로

르네상스 고전주의는 라파엘로 산치오$^{Raffaello\ Sanzio}$(1483~1520년)에게 와서 완성됩니다. 이 성실한 예술가는 앞선 거장들의 작품을 꼼꼼히 연구했고, 자기 것으로 만들어낸 후 한 단계 더 발전시켰습니다. 그는 천재라기보다 재능있는 예술가였고, 여기에 성실함과 성공에 대한 열망이 더해지면서 르네상스 예술가 중 가장 성공적인 이야기를 써 내려갔습니다. 온화한 성품, 부드러운 외모, 작업과 성공에 대한 집념이 있는 완벽한 그에게 부족한 것은 37세라는 짧은 수명뿐이었습니다.

라파엘로는 스승 페루지노를 삼켜 자신의 것으로 녹여냈습니다. 라파엘로가 그린 성모에서 페루지노의 우아한 선과 부드러운 조화가 그대로 드러납니다. 〈성모 마리아의 결혼〉(1504년)$^{작품\ 20}$은 스승의 〈성모 마리아의 결혼〉(1500~1504년)$^{작품\ 19}$을 연구한 것입니다. 그러나 공간 구성이나 인물들의 움직임에서 라파엘로가 페루지노를 앞서고 있습니다. 과연 청출어람입니다.

두 그림은 신전의 중앙 문을 소실점으로 원근법에 맞게 대칭을 이루어 구성되어 있습니다. 정면에 가까운 시선을 보여준 스승과 달리

작품 19 피에트로 페루지노,
〈성모 마리아의 결혼〉, 1500~1504년

작품 20 라파엘로 산치오,
〈성모 마리아의 결혼〉, 1504년

라파엘로는 위에서 아래로 내려다보는 시선을 구사하고 있습니다. 그러자 스승의 화면에 비해 앞쪽 인물들 사이에 공간이 생겨서 훨씬 여유가 있습니다. 인물들과 신전 사이의 거리가 훨씬 멀어져 더욱 깊은 공간감을 생성하고 있네요. 거기다 신전의 계단을 더 추가해 높이를 올려 신성함이 한결 더 돋보입니다. 신전의 양식도 페루지노가 비교적 직선적이라 남성적인 느낌이라면, 라파엘로는 곡선을 도입해 상대적으로 여성적입니다. 스승의 것에서 보였던 답답함, 딱딱함, 평이함이 사라진 것이지요.

　인물들의 배치나 자세 또한 라파엘로가 훨씬 자연스럽습니다. 페루지노의 그림은 가운데 사제를 중심으로 양옆의 인물들이 다소 빽빽하게 서 있습니다. 반면 라파엘로의 그림에서는 사제, 성모, 요셉 세 사람 사이에 넉넉한 공간을 확보해 관람자의 시선이 이들에게 집중되도

록 합니다. 나머지 인물들은 비교적 좁게 배치해서 의미상의 구분을 확실히 하고 있지요.

그림의 배경은 외경 복음서(성경 선정 과정에서 제외된 문서)에 나오는 동정녀 마리아의 결혼에 관한 내용입니다. 마리아가 결혼할 나이가 되자 제사장이 신에게 마리아의 남편감을 여쭤봤습니다. 그러자 신은 막대기에 꽃이 핀 자와 결혼하라는 메시지를 주셨고, 요셉의 막대기에 꽃이 핀 것을 발견하고 마리아는 그와 결혼합니다.

페루지노에 비해 라파엘로의 작품은 확보된 공간을 바탕으로 반지를 끼워주는 요셉과 마리아의 동작이 한결 여유롭고 우아해졌습니다. 두 사람의 진지하면서도 깊은 기류는 몸과 팔을 타고 이윽고 손가락으로 옮겨 상대방에게 막 전달되려고 합니다. 결혼 기회를 놓친 한 남성은 화가 났는지 한쪽 무릎으로 나뭇가지를 부러트리려는데 그 자세도 물 흐르듯 우아합니다. 이처럼 라파엘로는 지적인 우아함을 완벽하게 표현할 줄 알았습니다.

라파엘로가 스승 페루지노에게서 공간 구성과 인물 배치를 배웠다면, 다빈치에게서는 인물에 생기를 부여하는 법을 배웠습니다. 우르비노의 라파엘로는 피렌체로 가서 분명 다빈치의 작품을 보았을 겁니다. 연기에 쌓인 듯 은은하게 드러나는 스푸마토 기법은 스물한 살의 청년을 사로잡았습니다. 〈모나리자〉(1503~1506년)와 비슷한 시기에 제작된 〈그란두카의 성모〉(1505년)작품 22에는 다빈치의 스푸마토 기법이 등장합니다.[21]

그 이전에 그린 〈초원의 성모〉(1483년)작품 21는 비교적 뚜렷하고 쨍한 화면을 보여줍니다. 반면 〈그란두카의 성모〉는 흡사 다빈치의 작품인 듯 윤곽선이 서서히 사라지면서 극도의 부드러움이 성모와 아기 예수를 감싸고 있습니다. 이제 다빈치의 작품에 나타난 생명의 다채

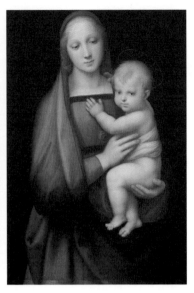

작품 21 라파엘로 산치오, 〈초원의 성모〉,
1483년

작품 22 라파엘로 산치오, 〈그란두카의 성모〉,
1505년

로움이 라파엘로의 작품에도 나타나기 시작합니다. 재능과 학습력이
합쳐지면 어떤 능력을 펼치게 되는지 라파엘로는 모범 답안을 제시하
고 있습니다.

르네상스의 걸작 중 하나인 〈아테네 학당〉(1510~1511년)^{작품 23}은 라
파엘로의 모든 재능과 학습 능력뿐 아니라 르네상스의 기술적·표현
적 발전의 정점을 보여주고 있습니다. 화면에는 4개의 커다란 아치
가 원근법에 맞추어 점점 작아지는 형태로 배열되어 있습니다. 2개
의 아치가 있던 마사초의 〈성 삼위일체〉보다 두 배 많은 아치들은 덕
분에 화면은 훨씬 깊은 공간감이 느껴집니다.

아치 터널의 가운데에는 위대한 철학자 플라톤과 아리스토텔레스
가 자리하고 있습니다. 플라톤은 『티마이오스(우주론)』를 들고 한 손을
위로, 아리스토텔레스는 『에티카(윤리학)』를 들고 손바닥을 아래로 내

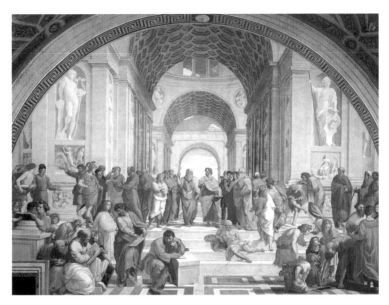

작품 23 라파엘로 산치오, 〈아테네 학당〉, 1509~1511년

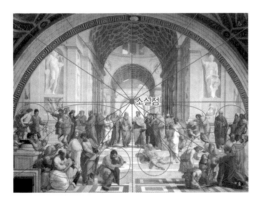

라파엘로의 〈아테네 학당〉에
적용된 원근법 및 인물 배치

리고 있습니다. 불변하는 이데아, 그리고 현실 속 진리라는 각자 철학
을 대표하는 손짓입니다. 관람자는 가장 먼저 이 두 사람에게 시선이
꽂히며 이들이 그림의 중심이자 가장 중요한 인물이라는 것을 금방
알아챕니다. 두 철학자를 소실점으로 공간과 인물들의 위치가 결정되
기 때문입니다. 그림 속에는 상당히 많은 인원이 등장한 것 같지만 산

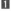 음악의 조화와 비례의 원리를 기록하는 피타고라스가 있다. 흑판에는 피타고라스의 기본 수론인 '1+2+3+4=10'이 로마 숫자로 표기되어 있다.

 유클리드에게서 기하학을 배우는 청소년들이 있다. 철학을 배우기 전에 기하학을 먼저 배워야 하는 고대 그리스의 관례가 드러나 있다. 그 옆으로 뒤돌아서 지구를 들고 있는 천동설을 주장한 천문학자 프톨레마이오스, 맞은편에 천구를 들고 있는 고대 페르시아의 종교 창시자 조로아스터가 있다(혹은 이 둘을 바꿔 보는 경우도 있다). 이들은 수학을 바탕으로 천문학과 우주론에 대해 이야기를 나누는 듯하다.

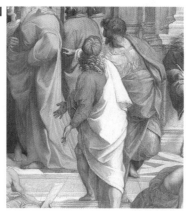 수학과 기하학을 배운 장성한 청년이 철학을 배우기 위해 계단을 올라가고 있다. 플라톤은 자신이 세운 학교 아카데미의 현판에 '기하학을 모르는 자, 이 문을 들어오지 말라'라고 써놓았다. 그리스인들은 철학의 기본이 수학이라고 생각했다. 철학은 세상을 논리적으로 해석하는 학문으로 그 토대는 논리적이고 객관적인 수학이다. 수학을 배운 청소년들이 청년이 되자 철학을 배우기 위해 플라톤과 아리스토텔레스에게 가고 있다. 라파엘로는 수학에서 철학으로 나아가는 학문의 단계를 화면 구도에 맞추어 표현하고 있다.

라파엘로의 〈아테네 학당〉 일부[22]

만하기보다는 질서정연한 느낌을 줍니다. 그것은 두 철학자를 중심으로 나머지 인물들은 좌우대칭을 이루며 알맞은 숫자로 무리 지어 있기 때문입니다. 마사초의 〈성전세〉와 다빈치의 〈최후의 만찬〉에서 보았던 인물 배치가 한결 업그레이드된 것이지요.

등장인물은 총 58명(성인, 아이 모두 포함)으로, 이런 식이라면 580명이 등장해도 깔끔하고 조화로운 화면을 보여줄 것입니다.

시원하게 뚫린 아치로 빛이 쏟아져 들어옵니다. 아치로 들어오는 빛은 두 철학자를 비추는 동시에 그들의 성스러움을 강조하고 있습니다. 다빈치의 〈최후의 만찬〉에서 보았던 창문의 역할을 여기서는 아치가 하고 있습니다. 두 그림 모두 자연광을 이용해서 자연스럽게 후광효과를 자아내고 있습니다. 논리적·표현적으로 나무랄 데 없는 전략입니다. 동시에 르네상스가 얼마나 인간적인 시각을 고려했는지 알 수 있는 대목이기도 합니다. 후광이란 눈에 보이는 것이 아니니 자연광을 이용해서 인물의 성스러움을 강조하겠다는 생각은 합리성을 중시하는 르네상스이기에 가능한 것입니다.

이처럼 라파엘로는 선배 화가들의 모든 장점을 흡수해 르네상스 최고의 화면을 창조했습니다. 그 속에는 르네상스 정신인 합리성, 논리성과 더불어 감각이 조화롭게 녹아 있습니다. 르네상스는 라파엘로에게 와서 완전히 개화하지만 1520년 라파엘로의 죽음과 동시에 막을 내리게 됩니다. 그의 죽음 이후, 르네상스의 조화와 균형은 깨지기 시작하고 매너리즘이 등장하게 됩니다.

9 ✳ 북유럽 르네상스
Northern Renaissance

여전히 중세적인 북유럽

일반적으로 14~16세기를 르네상스라고 봅니다. 르네상스는 중세와 근대 사이에 있으며, 이때부터 신의 세계가 저물고 본격적으로 인간의 시대가 펼쳐졌습니다. 그러나 합리적이고 논리적인 지성이 꽃핀 르네상스는 이탈리아에 한정된 것입니다. 같은 시기라고 하더라도 알프스 이북 지역에서는 이탈리아와는 다른 세계관을 지니고 있었습니다.

르네상스 시기 이탈리아에서는 인본주의가 개화했지만, 알프스 이북 지역에서는 여전히 봉건제와 중세적 세계관이 강하게 작동하고 있었습니다. 물론 알프스 이북 지역에서도 11세기 이후부터 십자군 전쟁과 함께 사람, 물자가 활발하게 이동하면서 이탈리아처럼 시장과 도시가 발달하기 시작했습니다. 그러나 알프스 이북 지역에서는 이탈리아 도시국가들처럼 서로를 견제하고 균형을 맞추어가기보다 여전히 왕이 있고 각 지역 제후들이 자신의 영토를 다스리는 중세 봉건제

가 굳건하게 유지되고 있었습니다. 또한 이탈리아에 비해 종교적으로 중세 유명론과 신비주의가 강하게 작동하고 있었습니다. 개인의 내면과 성찰을 강조하고 신과의 직접적인 만남을 지향하는 종교개혁이 독일 지역에서 가장 먼저 일어나게 된 것도 신비체험을 중시하는 북유럽 지역의 중세 전통에 기인합니다.

유명론에서는 인간의 자의적 해석으로부터 신을 구하기 위해 인간은 지성적으로 신을 이해할 수 없다고 주장합니다. 신비주의에서 인간은 오로지 신비로운 감각적 체험을 통해서만 신에게 다가갈 수 있을 뿐입니다. 이처럼 유명론과 신비주의는 인간이 이성으로 신을 파악할 수 있다는 것을 부정하며 신 앞에서 겸허해지길 요구합니다.

욕망과 감각을 통제하면 신에게 가까워진다는 로마 가톨릭의 주장은 경험론자와 신비주의자들에게 인간의 오만함으로 비쳤습니다. 인간은 아무리 발버둥 친다 한들 신의 뜻을 알 수 없습니다. 어찌 유한하고 불완전한 존재가 무한하고 전능한 자의 뜻을 알 수 있겠습니까. 인간은 지성이 아닌 감각을 통해 신의 존재를 느낄 수 있을 뿐입니다.

알프스 이북의 경험적이고 신비로운 종교 경향은 12세기 즈음 고딕 성당에 고스란히 반영됩니다. 고딕 성당은 중세 도시와 시민 계급의 성장과 함께 모두에게 열려 있고, 평등한 종교에 대한 도시민들의 열망을 보여줍니다. 고딕 성당에 들어가면 배움, 사회적 지위, 신분, 재산에 상관없이 교황과 평신도, 부자와 거지, 귀족과 평민 그 모든 인간이 평등하게 하늘나라를 감각적으로 체험할 수 있습니다. 끝이 보이지 않는 드높은 늑골형 천장과 스테인드글라스를 통과해 들어오는 오색찬란한 빛은 차별 없이 모든 인간을 감각적인 경험의 세계로 끌어들입니다. 신은 지성으로 이해할 수 없으며 이처럼 감각으로 느낄 수 있는 존재라는 것을 고딕 성당은 말해주고 있습니다.

굳건한 봉건제와 유명론, 신비주의와 같은 종교적 전통은 북유럽 지역에서 이탈리아처럼 급진적인 세계관의 변화를 일으키지 못하게 했습니다. 물론 시장과 도시의 발달로 알프스 이북 지역의 사람들도 현실, 경험, 감각의 중요성을 인식하고 상업활동으로 인해 합리적이고 논리적인 시각에 눈을 떴습니다. 그러나 그들은 여전히 신앙(믿음)에 충실했으며, 이탈리아처럼 인간 지성을 신뢰하지는 않았습니다.[23]

알프스 이북의 이런 특수한 상황은 14~16세기 북유럽미술에 그대로 드러났습니다. 이탈리아 르네상스에서는 수학적 원근법에 맞추어 합리적으로 공간을 설계하고 그 위에 논리적으로 사물을 배치했습니다. 반면 같은 시기 북유럽미술은 이것들을 크게 신경 쓰지 않는 듯한 화면을 보여줍니다. 사물의 시점은 중세미술처럼 여전히 제각각입니다. 원근법이 존재하나 여러 사물을 한 화면에 모두 등장시켜야 한다는 마음이 앞서 어딘가 정돈되지 않은 인상을 풍깁니다. 그래서 비슷한 시기의 이탈리아 작품과 비교해보면 북유럽미술의 화면은 불안정해 보입니다.

대신 개별 사물을 묘사하는 것만큼은 이탈리아를 뛰어넘고 있습니다. 이탈리아에서는 사물의 가장 이상적인 모습을 표현하고자 했습니다. 이상적인 모습은 바로 개념을 시각화한 것을 뜻합니다. 언어가 가진 개념이란 사물의 가장 이상적인 모습을 추출해 고정한 것이니까요. 성모는 인자하고, 자애롭고, 선하며 아름다운 존재이기 때문에 설령 실제로 얼굴에 주름이나 기미가 있었다고 한들 그걸 그대로 그려서는 안 됩니다. 반면 북유럽미술에서는 감각적인 사실을 그대로 그리고자 하는 사실성을 발견할 수 있습니다. 어찌나 사실적으로 사물을 표현했는지 날것 그대로의 질감이 느껴지는 작품들이 수두룩합니다. 이처럼 북유럽미술에서의 사물 표현은 사실적이고 현실적입니다.

이 미술은 분산적인 공간(중세적 시각) 위에 개별 사물을 극도로 세밀하게 묘사(감각적 경험 반영)하고 있습니다.

알프스 이북 지역의 중세 봉건제와 종교는 여전히 미술에서 파편적·분산적 공간이라는 중세적 시각을 유지하게 했습니다. 그들의 세계관은 알프스 이남의 변화처럼 급진적이지 않았던 것이지요. 그러나 시장과 도시는 말씀보다 경험을 중시합니다. 그러니 우선 내 앞에 펼쳐진 것들을 자세히 보아야 합니다. 사물을 보는 섬세한 관찰력은 미술에서 개별 사물의 세밀한 묘사에 반영되었습니다.

북유럽 르네상스 작품을 보면 사실적인 듯하면서도 비사실적이고, 현실적인 듯하면서도 비현실적인 느낌을 전달합니다. 화면은 반대되는 두 성질을 동시에 담고 있기에 이질적이면서도 신비로운 분위기를 자아내고, 이런 오묘한 기분이 관람자의 눈을 자꾸 끌어당기게 됩니다. 북유럽미술이 주는 오묘함의 근원은 바로 정치, 경제, 종교의 이질성에서 발생하는 북유럽인들의 시각이었습니다. 북유럽인들의 이런 시각은 미술에서 비논리적인 공간 구성과 사실적인 사물 표현으로 드러났습니다.

북유럽 르네상스 화가들

✦ 극도의 세밀함을 추구하다, 베이던

15세기 플랑드르[24] 화가 로히어르 판데르 베이던$^{Rogier\ van\ der\ Weyden}$(1400~1464년)의 〈십자가에서 내림〉(1434~1435년)$^{작품\ 24}$은 중세미술을 계승한 당시 북유럽미술의 특징을 보여줍니다. 우선 이 그림은 중세미술의 관례를 따라 배경이 없습니다. 화면은 특정한 시공간이 설정되어 있지 않고 무시간적 황금빛 공간이 펼쳐집니다. 황금빛 배경은 작품과

작품 24 로히어르 판데르 베이던, 〈십자가에서 내림〉, 1434~1435년

작품이 속한 사회의 세계관이 중세적임을 말해줍니다.

　화면에는 10명의 인물이 등장하는데 왼쪽, 가운데, 오른쪽으로 그림을 삼등분해 4명, 3명, 3명이 고루 분포되어 있습니다. 하지만 인물들이 화면을 꽉 채우고 있어 상당히 비좁게 느껴집니다. 공간과 사물의 배치에 크게 신경 쓰지 않은 중세미술의 전통이 드러나 있습니다. 이 작품에서 사물은 논리적으로 배치된 게 아니라 나열되어 있을 뿐입니다. 신은 여러 시공간과 사물을 동시에 보기에 합리적 배치란 중요하지 않습니다. 원근법에 근거한 배치는 합리적인 인간이 보고 싶어하는 세상일 뿐입니다.

　인물들은 나열되어 있을 뿐 아니라 그들의 행동 또한 자연스럽기

보단 관람자를 과도하게 의식한 듯한 자세를 취하고 있습니다. 파란 옷을 입은 성모와 사람들에게 들려 내려지는 예수는 양팔을 활대처럼 둥근 모양을 취하고 있어 서로 비슷한 포즈입니다. 이러한 성모자의 모습은 중세시대에 쓰던 석궁을 닮았는데, 이 그림은 벨기에 루

판데르 베이던의 〈십자가에서 내림〉 일부

뱅시의 석궁길드가 의뢰했습니다. 그림 양쪽 상단 모서리를 자세히 보면 아주 작게 석궁이 걸려있습니다.

　다른 인물들도 자연스럽기보단, 과도하게 관람자를 의식하는 듯 정면을 향해 자신을 드러내고 있습니다. 백 년 전에 그려진 지오토의 〈애도〉(1305년)^{작품3} 속 인물들의 자세가 훨씬 자연스럽게 느껴질 정도입니다. 그도 그럴 것이 베이던의 작품은 여전히 중세의 정면성의 원리가 작동하고 있습니다. 정면성은 인물의 권위를 드러내기 위해 관람자에게 자신을 최대한 어필하는 양식입니다. 이때 인간적인 자연스러움은 감쇄됩니다.

　베이던의 제단화^{altarpiece, rétablec}(祭壇畵)²⁵는 르네상스에서 보여준 논리성이 보이지 않습니다. 그러나 이 작품은 절절한 감동을 전달하고 있습니다. 선명하게 빛나는 색채의 아름다움은 말할 것도 없으며, 옷의 질감, 주름, 얼굴의 핏줄, 볼을 타고 흘러내리는 눈물방울, 미세한 수염 하나하나가 극도로 섬세하게 표현되어 있습니다. 하나라도 빠지지 않고 그려내고야 말겠다는 화가의 의지가 전달됩니다.

　아리마대의 요셉^{Joseph of Arimathea}을 보면 화가가 얼마나 사물을 자세

히 관찰했는지 그야말로 혀를 내두를 정도입니다. 요셉은 값비싼 황금빛 코트를 입고 있는 인물로, 부유한 상인이자 예수의 매장을 도운 사람입니다. 그래서 장의사들의 수호성인이 되지요.

판데르 베이던의 〈십자가에서 내림〉 일부 '아리마대의 요셉'

이마의 시퍼런 핏줄을 타고 찌푸린 미간 사이를 지나면 눈물이 맺힌 두 눈이 나타납니다. 슬픔이 가득한 두 눈을 지나 코를 타고 아래로 내려가면 깊게 팬 팔자 주름 밑으로 울음을 참고 있는 입술이 나옵니다. 아래 턱의 주름이 오열할 것만 같은 그의 표정을 받쳐주고 있네요. 턱에는 새하얗게 세버린 수염이 하나하나 미세하게 돋아나 있습니다. 그가 입은 황금빛 자수 옷은 옷의 질감이 그대로 만져질 듯, 화가는 물감으로 직물의 촉감을 표현했습니다. 그림은 시각적 사실을 뛰어넘어 감각적 묘사의 극한을 보여줍니다.

물론 모든 인물이 아리마대의 요셉처럼 표현되어 있습니다. 십자가에서 내려지는 예수와 쓰러진 성모의 창백한 피부, 울고 있는 여인들의 표정, 인물들의 의상, 심지어 바닥의 풀잎마저 그 어느 것 하나 섬세하게 표현되지 않은 것이 없습니다. 극도로 세밀한 표현을 보고 있자니 희열감마저 느껴질 지경입니다. 이처럼 알프스 이북 지역의 미술은 중세 유럽의 세밀화 전통을 계승하고 있습니다. 그것도 한층 더 업그레이드해서 말이지요.

그러나 같은 시기 이탈리아와 달리 북유럽미술은 합리적이고 논리

적인 원근법, 그것에 근거한 공간 구성과 사물 배치에는 여전히 무신경합니다. 북유럽 사람들도 시장과 도시의 발달로 인해 감각적 세계를 받아들였습니다. 하지만 신과는 별개로 인간이 지성을 통해 주체적으로 세상을 볼 수 있다는 생각까지 도달했던 것은 아니었습니다. 르네상스 시기 북유럽미술에 나타난 중세적 전통은 이 지역이 여전히 중세의 연장선 위에 있다는 것을 드러냅니다.

✦ 두 시각의 공존, 반 에이크와 캉팽

유화의 발명자라고 알려진 얀 반 에이크$^{Jan \ van \ Eyck}$(1395~1441년)의 작품도 극도의 섬세함을 보여주기는 마찬가지입니다. 그의 모든 작품은 세밀함의 끝판왕입니다. 〈아르놀피니의 결혼〉(1434년)$^{작품 25}$은 말할 것도 없고, 〈수태고지〉(1435년)$^{작품 26}$ 또한 성모가 보고 있는 책의 내용까지 읽을 수 있을 정도로 모든 사물을 세밀하게 표현하고 있습니다.

작품 25 얀 반 에이크, 〈아르놀피니의 결혼〉,
1434년

작품 26 얀 반 에이크, 〈수태고지〉, 1435년

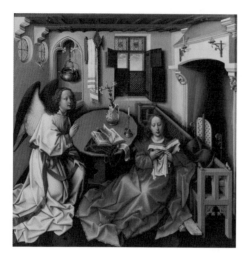

작품 27 로베르 캉팽, 〈수태고지〉,
1427~1432년

얀 반 에이크와 함께 북유럽 르네상스의 시조 중 한 명인 로베르
캉팽^{Robert Campin}(1378~1444년)의 작품 또한 마찬가지입니다. 메로드 제단
화 중 하나인 로베르 캉팽의 〈수태고지〉(1427~1432년)^{작품 27}는 반 에이
크의 〈수태고지〉와 마찬가지로 화면 속 모든 사물의 디테일을 표현하
고 있습니다.

　하지만 얀 반 에이크와 로베르 캉팽은 판데르 베이던처럼 공간과
사물의 합리적 구조와 배치에 대해서는 크게 신경을 쓰지 않습니다.
〈아르놀피니의 결혼〉의 소실점은 크게 4개이며, 사물들은 각기 다른
소실점에 맞추어져 있습니다. 그래서 사물의 크기는 제각각인 것처럼
보입니다. 관람자의 시선은 가운데 거울로 모이는 것 같지만 이내 그
옆의 사물들에게로 분산됩니다. 거기다 부부는 전체 공간에 비해서
크게 그려져 거인처럼 느껴집니다.

　캉팽의 〈수태고지〉도 이렇다 할 중심 소실점이 없이 각 사물이 배
치되어 있습니다. 성모에게 말을 걸고 있는 대천사 가브리엘은 마치
나무 탁자를 손으로 밀고 있는 것처럼 보입니다. 탁자는 둥근 모양이

다 드러난 것으로 보아 위에서 아래로 본 모습입니다. 기다란 나무 의자는 앞은 넓게 표현되어 있고 뒤로 갈수록 좁게 표현되어 있는 걸 보니 사물을 앞쪽에서 본 모습입니다. 사물들은 시점을 전혀 의식하지 않고 제각각 놓여 있습니다.

즉 그림은 인간의 단일 시점이 아니라 신의 다시점을 표현하고 있습니다. 르네상스에서 보던 인간의 시각이 같은 시대

얀 반 에이크의 〈아르놀피니의 결혼〉에 적용된 원근법

인데도 북유럽 지역에서는 드러나지 않고 있는 것을 확인할 수 있습니다. 대신 사물을 관찰하고 그대로 묘사하고자 하는 극도의 사실성이 그림을 지배하고 있습니다. 이탈리아 르네상스에서는 볼 수 없었던 차원이 다른 사실성입니다.

우리는 북유럽 르네상스 작품을 보면서 굉장히 사실적이면서도 동시에 어딘가 비현실적이라고 느낍니다. 그 이유는 극도로 사실적이고 세밀한 묘사와 분산된 소실점에 따른 분산된 시각이 공존하기 때문입니다. 북유럽 작품에서는 이탈리아 르네상스 작품에서 보던 통일된 원근법에 따른 통일된 시각이 없습니다. 그것보다는 얼마나 개별 사물을 사실적으로 표현했는지가 더 중요합니다.

인간은 세상을 총체적으로 이해하기보다 개별 사물에 대한 감각적 경험만을 할 수 있을 뿐입니다. 총체적 이해는 신이나 가능한 것으로, 불완전한 인간에게는 가당치 않은 것입니다. 이처럼 같은 시대인데도

알프스 이북에서는 세상을 논리적으로 통일된 공간으로 해석하지 않았습니다. 이것은 르네상스 시기에 알프스 이북과 이남이 서로 다른 세계관 속에 있었음을 말해줍니다.

✦ 북유럽 르네상스의 개화, 뒤러

같은 시기 북유럽은 르네상스에 비해 여전히 봉건제적 정치와 경제 그리고 중세적 신앙이 지배적이었습니다. 그러나 상공업과 도시의 발달은 결국 인간이 현실을 보게 만들었고, 사람들은 이제 감각과 경험 그리고 물질을 중시하게 되었습니다. 북유럽미술에서 파편적이고 분산적인 공간·사물 배치와 함께 극도의 세밀한 묘사가 드러나는 것은 이러한 시대적·사상적 배경 위에서 설명할 수 있습니다. 북유럽미술은 이 상반된 요인 위에서 특유의 매력을 꽃피워갑니다.

알프스 이남과는 다른 북유럽만의 상황이 있었지만 이탈리아 르네상스는 북유럽까지도 전파되어 인간이 세상을 보는 시각과 미술에 영향을 끼쳤습니다. 알브레히트 뒤러Albrecht Dürer(1471~1528년)는 이탈리아 르네상스와 북유럽 르네상스를 만나게 한 대표적인 작가입니다. 독일 뉘른베르크에서 태어난 뒤러는 23세가 되던 1494년에 베네치아로 가서 르네상스를 공부했습니다.

귀국 후 1498년에 그린 〈26세의 자화상〉작품 28에는 베네치아에서 유행하는 의상을 입은 청년이 등장합니다. 어깨까지 내려오는 곱슬머리와 몸을 가볍게 감싸는 의상은 다빈치가 떠오르며, 창문 뒤로 펼쳐진 자연 풍경은 라파엘로의 것과 비슷합니다. 기존의 북유럽미술이 섬세한 사물 묘사에 치중했다면, 뒤러는 섬세한 묘사 위에 사물 간의 조화와 빛을 부드럽게 표현하고 있습니다. 뒤러에게 와서야 북유럽미술과 이탈리아 르네상스가 만났습니다.

<div style="text-align:center">

작품 28 알브레히트 뒤러, 〈26세의 자화상〉, 1498년

작품 29 알브레히트 뒤러, 〈28세의 자화상〉, 1500년

</div>

1500년에 그린 〈28세의 자화상〉^{작품 29}에는 자신감이 충만한 한 인간이 있습니다. 그는 일반적인 초상화 각도인 45도, 3/4 측면이 아닌 정면을 바라보고 있습니다. 앞을 응시하는 두 눈에서 세상을 똑바로 보겠다는 화가의 의지와 다짐이 읽힙니다. 동시에 관람자는 시공간을 초월해서 한 개인과 마주하게 되는 강렬한 경험을 하게 되지요.

알프스 이남이나 이북에서 권력자나 상인의 초상화가 그려졌지만, 그보다 낮은 계급으로 인식되는 화가의 초상이 이다지도 도발적으로 다가오는 것은 뒤러가 유일무이합니다. 그는 마치 신과 같은 자세와 태도로 이 세상을 응시하고 있습니다. 종교와 권력자에게서 독립한 한 개인을 드러냈다는 점에서 뒤러의 초상화는 르네상스시대의 인간 위치를 가늠하게 해줍니다.

보편적 지성을 지닌 인간은 지성을 통해 혼란스러운 세상을 논리적이고 합리적으로 해석합니다. 화가 또한 단순한 그림쟁이가 아닌 보편적 인간으로서 지성을 통해 세상을 바라보고 그것을 화폭에 옮깁

니다. 그러니 그는 화폭에서만큼은 세상을 창조하는 신이며, 이때의 신은 무자비하고 무절제한 신이 아닌 원근법·비례·조화를 바탕으로 세상을 건설하는 자입니다. 인간 중심의 르네상스 정신이 뒤러를 휘감고 있습니다.

르네상스가 지향하는 이상적인 아름다움과 북유럽미술이 추구하는 섬세한 사물 묘사의 결합은 〈아담과 이브〉(1505~1507년)^{작품 30}에서 조화를 이루고 있습니다. 세로가 2m나 되는 화면 속에 사과나무 가지로 주요 부위를 가린 아담과 이브가 각각 서 있습니다. 아담의 신체는 근육과 살 아래의 핏줄까지 보일 정도로 생생하며, 매끈한 피부의 이브는 이상적인 인간을 보는 듯합니다. 북유럽의 사실성과 르네상스의 이상성이 합쳐진 아담과 이브의 모습에서 인간의 전형과 개인의 모습이 동시에 보입니다.

뒤러는 판화가로서도 명성이 대단했는데, 그는 판화를 통해 일상과 상상을 오가는 다양한 소재의 작품을 제작했습니다. 교회나 권력자의

작품 30 알브레히트 뒤러, 〈아담과 이브〉,
1505~1507년

작품 31 알브레히트 뒤러, 〈멜랑콜리아〉,
1514년

주문에 의한 작품과 달리 판화는 전통적 도상이나 기존 유형의 구애가 덜했기에 작가의 상상을 자유롭게 표현할 수 있는 매체였습니다. 뒤러는 판화를 통해 작가 개인의 상상력을 마음껏 표현할 수 있었으며 이미지에 대한 대중의 호기심까지도 만족시킬 수 있었습니다.[26] 더욱이 유럽에서 종이는 15세기 이후 대량생산이 가능해졌고, 이에 맞물려 뒤러의 판화는 수천 장씩 복제되어 유럽 전역으로 팔려나갔습니다. 덕분에 뒤러는 대중적으로도 유명해졌지요.[27]

뒤러의 판화 중에서도 여러 문학가들이 언급한 〈멜랑콜리아〉(1514년)[작품 31]는 성찰하는 르네상스 인간을 보여주는 작품입니다. 날개를 단 천사가 컴퍼스를 든 채 턱을 괴고 생각에 잠겨 있습니다. 턱을 괸 모습은 생각하는 인간을 표현하는 대표적인 자세로 숙고하는 삶$^{Vita\ Contemplativa}$을 보여줍니다. 미켈란젤로의 〈로렌초 메디치의 영묘〉(1519~1534년)[작품 32] 조각과 로댕의 〈생각하는 사람〉(1880~1888년)[작품 33]

작품 32 미켈란젤로 부오나로티,
〈로렌초 메디치의 영묘〉, 1519~1534년

작품 33 오귀스트 로댕, 〈생각하는 사람〉,
주조 1900년

모두 이와 같은 도상을 따르고 있지요.

천사 주변에는 여러 사물이 놓여 있습니다. 오른쪽 벽에는 4×4 마방진(가로·세로·대각선의 합이 전부 같아지도록 한 것)과 저울 그리고 모래시계가 있습니다. 이 물건들은 수학을 뜻하기도 하고, 비어 있는 저울과 모래시계는 시간의 덧없음을 상징하기도 합니다. 왼쪽에는 삼각형과 오각형으로 된 다면체, 앙상하게 마른 개, 구형, 대패, 톱 등이 놓여 있습니다. 이 사물들은 기하학과 창조를 상징하기도 합니다. 바닥에 축 늘어진 개는 충직하기보다 어딘가 우울해 보입니다. 천사의 눈은 왼쪽 상단의 박쥐로 향해 있는데 박쥐는 'MELENCOLIA I(멜랑콜리아)'라고 적힌 종이를 들고 있습니다. 그 뒤로는 해가 떠오르고 있네요.

르네상스인들은 '우울'을 뜻하는 멜랑콜리아를 창조의 필수 불가결한 요소로 보았습니다. 15세기 신플라톤주의자인 피치노는 우울이 없다면 창조적인 상상력을 기대할 수 없으며, 모든 창조는 우울의 정조에서 탄생한다고 보았습니다.[28]

신에게서 독립한 인간이 이제는 홀로 자연을 탐구하게 되었습니다. 인간은 광활한 우주 앞에서 고독함과 함께 세상을 완벽히 분석하는 건 불가능하다는 절망을 동시에 느꼈을 것입니다. 이러한 복합적인 감성이 우울로 나타났고, 특히나 창조 행위를 하는 지식인과 예술가들에게서 우울한 정서가 많이 보입니다.

천사 주변의 사물들은 혼란스러운 세상을 질서 있는 우주로 만드는 데 필요한 도구들입니다. 천사는 연구를 하다 꼴딱 밤을 새우고 아침을 맞이하고 있습니다. 그 모습이 마치 우주의 질서를 밝히기 위해 분투하는 르네상스인 같습니다. 그러한 점에서 뒤러의 〈멜랑콜리아〉는 르네상스 지식인의 초상이면서 창조하는 자의 비애를 대표하는 이미지입니다.

매너리즘
Mannerism

매너리즘 예술가 미켈란젤로

다빈치, 라파엘로, 미켈란젤로는 르네상스하면 떠오르는 대표적인 예술가입니다. 이 중에서 미켈란젤로는 앞의 두 사람과는 성향이 다릅니다. 다빈치가 르네상스의 과학적인 태도를 보여준다면, 라파엘로는 르네상스의 지성적 아름다움을 완벽하게 구현했습니다. 반면 미켈란젤로의 작품 속에는 우락부락한 몸매를 하고 경련을 일으키는 인간이 있습니다. 그들은 고요하고 정적이기보다 격정적이며 역동적입니다.

작품 34 미켈란젤로 부오나로티,
〈다비드〉, 1501~1504년

작품 35 미켈란젤로 부오나로티, 〈시스티나 성당 천장화〉, 1508~1512년

24세에 만든 바티칸의 〈피에타〉(1498~1499년)작품 10와 26세에 만든 〈다비드〉(1501~1504년)작품 34는 고요한 아름다움을 지니고 있습니다. 죽은 아들(무려 성인 남성)을 무릎에 올려놓고 초연하게 내려다보는 성모, 균형 잡힌 몸매와 영웅에 걸맞은 의지를 드러내는 다비드는 르네상스의 전인적 인간 전형을 보여줍니다.

그러나 세월이 흐를수록 미켈란젤로의 작품에서 조화와 균형이 깨지는 것을 목격하게 됩니다. 시스티나 예배당의 제단화와 노년의 조각들은 르네상스라고 하기에는 차라리 그다음 미술사조인 매너리즘에 가깝습니다.

〈시스티나 성당 천장화〉(1508~1512년)작품 35는 조각가가 그림을 그리면 어떤 작품이 탄생하는지 보여줍니다. 인물들은 가뿐하기보다 육중하고 단단합니다. 보티첼리나 라파엘로 작품에서 보였던 유연하고 부

드러운 곡선보다는 울퉁불퉁 요동치는 형태가 두드러집니다. 미켈란젤로는 조각하듯 그림을 그렸습니다. 축구장보다 넓은 이 거대한 천장화는 창세기의 9장면[29]을 중심으로 총 47장면으로 구성되어 있습니다.[30] 화면은 이야기를 논리적으로 구분하고 있어 순서대로 따라간다면 그림의 내용을 어렵지 않게 이해할 수 있습니다.

　　반면 같은 공간의 정면에 그려진 〈최후의 심판〉(1535~1541년)[작품 36]은 르네상스나 천장화에서 봤던 합리적이고 논리적인 성질이 거의 보이지 않습니다. 천장화에서는 초인적 인간에 대한 경외심이 느껴졌다면, 벽화에서는 말로 표현할 수 없는 혼란스러운 기분에 휩싸이게 됩니다. 원근법에 맞춘 합리적인 화면 구성과 논리적인 이야기 전개는 완전히 사라지고, 인물들은 빽빽하게 모여 있으며 그들의 표정은 넋이 나간 듯, 절망에 빠진 듯 보입니다.

작품 36 미켈란젤로 부오나로티, 〈최후의 심판〉, 1535~1541년

미켈란젤로의 〈최후의 심판〉 일부. '천국행 명단과 지옥행 명단을 들고 있는 천사들'

〈최후의 심판〉은 거대한 벽면 전체가 하나의 그림입니다. 물론 이 그림도 화면을 나누어볼 수 있습니다. 가운데 예수를 중심으로 하늘나라가 펼쳐져 있고, 예수 아래에는 천사들이 나팔을 불고 있습니다. 천사들은 천국 및 지옥행 명단을 들고 있는데 지옥행 명단이 훨씬 크고 두껍네요. 나팔 부는 천사를 기준으로 왼편 아래는 심판을 기다리는 사람들이 있고 천국으로 올라가는 영혼들이 보입니다. 반면 오른편에는 지옥으로 떨어지는 영혼들이 자리합니다.

미켈란젤로의 〈최후의 심판〉 일부

이처럼 〈최후의 심판〉은 크게 세 부분으로 나눌 수 있지만 이 그림을 맞닥트린 관람자는 천장화처럼 논리적으로 이야기에 접근하기가 힘듭니다. 우락부락한 나체의 인간들은 죽음 앞에서는 후회, 상심, 분

작품 37 미켈란젤로 부오나로티,
〈성 바울의 회심〉, 1542년

작품 38 미켈란젤로 부오나로티,
〈성 베드로의 순교〉, 1546~1550년

노, 공포, 속죄 등 온갖 감정을 표출하고 있습니다. 그래서 이 작품은 공개와 동시에 찬탄과 경악을 불러일으켰습니다. 더구나 공개 당시 그림 속 모든 인물은 나체였습니다. 예수와 성모가 발가벗고 있으니 그 충격은 상상 이상이었겠지요. 벽화는 조화, 균형, 합리, 논리를 중심으로 한 르네상스의 이상향을 상실했습니다. 그것은 곧 르네상스가 저물었음을 말해줍니다.

바티칸의 파올리나 예배당의 〈성 바울의 회심〉(1542년)^{작품 37}과 〈성 베드로의 순교〉(1546~1550년)^{작품 38}에서는 르네상스의 막이 완전히 내렸음을 알리고 있습니다. 두 작품 모두 원근법에 따른 합리적 공간 구성과 논리적인 인물 배치가 모두 사라졌습니다.

〈성 바울의 회심〉에서 주인공 바울은 화면 아래 작게 표현되어 있으며, 〈성 베드로의 순교〉에서 하늘은 화면의 1/3을 차지한 채 텅 비어 있고 그 아래에 인물들이 와글와글 모여 있습니다. 베드로는

미켈란젤로의 〈성 베드로의 순교〉 일부 '관람자를 노려보는 초대 교황 베드로'

십자가에 거꾸로 매달린 채 관람자를 매섭게 노려보고 있습니다. 파올리나 예배당은 교황을 선출하는 장소인데 초대 교황이었던 베드로가 후대 교황들에게 경고라도 하는 걸까요?

〈최후의 심판〉처럼 이 두 그림을 압도하는 것은 역시나 이상한 분위기입니다. 두 그림에서는 여타 르네상스 작품에서 쉽게 볼 수 없었던 격정적인 감정이 휘몰아칩니다.

그림뿐 아니라 미켈란젤로의 조각에서도 이러한 상황이 벌어지기는 마찬가지입니다. 미켈란젤로 최후의 작품인 〈론다니니의 피에타〉(1564년)작품 39는 비록 미완성이지만 젊은 시절 만든 〈피에타〉(1498~1499년)와는 완전히 다른 모습을 보여주고 있습니다.

〈론다니니의 피에타〉는 성모의 무릎

작품 39 미켈란젤로 부오나로티, 〈론다니니의 피에타〉, 1564년

위에 누워 있는 예수라는 전통적인 도상을 무시하고 예수와 성모를 수직으로 세웠습니다. 예수는 성모의 부축에도 금방이라도 힘없이 쓰러질 것 같습니다. 반면 성모자의 영혼은 육신을 빠져나와 하늘로 상승하는 듯합니다. 하강과 상승이라는 반대되는 두 기운이 조각에 명확하면서도 탁월하게 표현되어 있음을 볼 수 있습니다.

그러나 겉으로 보이는 성모자의 모습은 상당히 길쭉하게 보여 현실적인 비율과 비례를 무시한 것 같습니다. 샤르트르 대성당의 기둥 조각에서 보았던 가뿐하면서도 기다란 인체가 얼핏 보입니다. 이처럼

노년의 미켈란젤로는 세상을 합리적으로 표현하기보다 신비로운 영적 세계로 완전히 시선을 돌린 것이 아닌가 짐작하게 합니다. 미켈란젤로의 작품은 르네상스의 전형을 보여주다가 말년으로 갈수록 합리성, 조화, 균형은 깨어지고 감성이 두드러집니다.

이처럼 르네상스적 경향을 벗어난 미켈란젤로의 후기 작품은 공통적으로 종교개혁이 격렬하던 16세기 초중반에 만들어진 것입니다. 1517년 독일의 마틴 루터는 비텐베르크 성문 앞에 95개조 반박문을 붙이며 종교개혁을 선언합니다.

물론 로마 가톨릭의 본진이 있는 이탈리아는 북유럽 지역에 비해 종교개혁이 격렬하진 않았습니다. 그러나 로마 가톨릭 내부에서도 교회의 타락을 비판하며 정화와 개혁의 필요성을 외치는 사람들이 생겨났습니다. 그들은 종교개혁이 주장하던 개인의 내면과 성찰에 대한 중요성을 인지했지요.

시대적 변화와 요구는 섬세한 감각을 지닌 이 예술가에게도 충분히 전달되었습니다. 인생의 중후반기라는 개인적 시기와 맞물려 미켈란젤로는 더욱 합리성·논리성과는 멀어지고 내면과 감각에 몰두했습니다. 시대 및 개인적 시기의 영향과 결과가 〈최후의 심판〉 및 그 이후에 등장하는 작품들에서 드러나고 있지요.

사실상 르네상스 고전주의는 라파엘로가 죽은 1520년에 막을 내리게 됩니다. 그 이후 등장하는 미술은 미켈란젤로의 후기 작품들과 비슷한 표현·감성을 보여줍니다. 이미지의 변화는 결국 르네상스가 저물고 새로운 세계가 펼쳐졌다는 것을 뜻합니다. 미켈란젤로의 작품은 르네상스의 마지막 발버둥이면서 동시에 새로운 시대 앞에서의 진통을 보여줍니다.

마키아벨리가 본 세상

라파엘로의 죽음과 함께 르네상스가 저물고 새로운 시대가 펼쳐졌습니다. 그러나 이 새로운 시대는 지금까지도 고유한 의미를 획득하지 못하고 있습니다. 일반적으로 역사에서 '근대'는 17세기 이후를 지칭합니다.[31] 14~16세기 르네상스는 중세와 근대 사이에 끼어 있다고 하여 근세Early Modern Period(近世)라고 부릅니다.

중세를 벗어나 과학기술이 발전하고 인본주의 문화가 꽃피웠기 때문에 르네상스를 근대라고 보는 견해도 있습니다. 이후에 '바로크'에서 설명하겠지만 근대적 세계관은 기계론적 세계관입니다. 하지만 르네상스시대까지 여전히 '인본주의' '인간 지성에 대한 믿음' '전인적 인간' 등 목적론적 세계관이 통용되고 있었습니다. 즉 이데아(고대)와 신(중세)의 자리에 지성적 인간이 들어선 것일 뿐이었습니다. 전인적 인간이 목적인 목적론적 세계관에서는 법(法)보다 덕(德)이 더 중요합니다. 덕이란 인간이 갖추고 있는 또는 갖추어야 할 인격·태도·행동을 아우르는 것으로 인간에게 있어 가장 이상적인 이데아입니다.

이탈리아 정치철학자 마키아벨리Niccolò Machiavelli(1469~1527년)의 등장은 정적이고 고요한 고대·중세의 목적론적 세계관에 균열이 가기 시작했음을 알리는 신호탄이었습니다. 동시에 그는 르네상스가 겉으로 지향하던 조화와 균형이 이루어진 세계란 애초에 없었다는 것을 폭로합니다. 이 세계는 덕이 아닌 법으로 굴러가며, 그 법은 권력자가 만든 것입니다. 결국 정의란 힘센 자의 의지입니다.

마키아벨리가 가장 믿을 수 없었던 것은 합리적으로 설명하기 힘든 '군주의 덕'이었습니다. 마키아벨리에게 세계란 끊임없이 움직이며 변하는 곳입니다. 변하는 세상 속에서 변하지 않는 덕은 그 존재

자체가 의심스러운 것일 수밖에 없습니다. 오늘은 분명 어제와 다른데, 어째서 덕은 변하지 않고 그대로 존재한단 말인가요. 마키아벨리는 변화하는 세상에서 살아남기 위해 가장 먼저 덕(德, 목적론적 세계관)을 버릴 것을 주장합니다.

"군주된 자는, 특히 새롭게 군주의 자리에 오른 자는, 나라를 지키는 일에 곧이곧대로 미덕을 지키기는 어려움을 명심해야 한다. 나라를 지키려면 때로는 배신도 해야 하고, 때로는 잔인해져야 한다. 인간성을 포기해야 할 때도, 신앙심조차 잠시 잊어버려야 할 때도 있다. 그러므로 군주에게는 운명과 상황이 달라지면 그에 맞게 적절히 달라지는 임기응변이 필요하다."[32]

마키아벨리 사후 1532년에 출간된 『군주론』은 단순히 군주의 마음가짐이나 행동에 관해 적은 책이 아닙니다. 이 책은 한 시대의 세계관이 저물었음을 알리고 새로운 세계관을 요청하고 있습니다. 그는 덕(각자의 역할과 위치에 걸맞은 인격, 태도, 마음가짐 등) 대신 임기응변(변화에 따른 행동)을 주장합니다.

덕이란 그 자체로 정해져 있는 목적론적 세계관을 대변합니다. 하지만 임기응변은 정해진 것이 아닙니다. 그것은 상황에 따른 유연한 대처 능력을 말합니다. 즉 덕이라는 목적이 중요한 게 아니라 상황, 사건, 운동과 함께 움직이는 것이 더 중요합니다. 마키아벨리의 주장은 17세기 이후 근대적 세계관으로 등장합니다.

때로는 인간성과 신앙심조차 잊으라는 마키아벨리의 급진적인 주장은 당시 이탈리아의 상황을 그대로 반영하고 있습니다. 16세기로 접어들면서 유럽 각국에서는 영국, 프랑스, 스페인과 같이 통일국가라고 할 만한 나라들이 속속 등장합니다. 통일 국가란 강력한 왕권을 중심으로 영토, 국민, 법, 문화 등이 통일된 형태를 갖춘 국가를 말합

니다. 17세기 이후 근대는 이러한 통일 국가들의 전성시대입니다. 이들은 통일된 힘을 바탕으로 영토 확장과 식민지 사업을 확대해나갔습니다.

반면 르네상스라는 찬란했던 문화를 만들어낸 이탈리아는 여전히 극심한 분열 속에 있었습니다. 도시국가들은 제각기 찢어져 있었으며, 정치체제도 공화국, 군주국, 신권정치[33] 등 나라마다 달랐습니다. 게다가 주변국들은 분열된 이탈리아를 가만히 두지 않았습니다. 1527년 신성로마제국 황제 카를 5세는 이탈리아를 장악하기 위해 로마를 완전히 폐허로 만들어버렸습니다.[34] 1530년에는 피렌체 공화국이 몰락하고 스페인의 지배를 받아야 했습니다.[35] 이탈리아 도시국가의 허약함이 드러나는 사건들입니다.

아이러니하게도 이러한 분열과 대립 속에서 르네상스 예술은 전성기를 맞이했습니다. 우리가 아는 천재들이 등장했고, 미술은 표현적으로나 기술적으로나 정점을 향해 달렸습니다. 세상과는 반대로 미술은 더없이 완벽한 조화와 균형에 도달한 것이지요.

하지만 미술 외부의 세계를 비추어볼 때 이런 현상이야말로 이상합니다. 오히려 미술이 현실에서 벗어나 이상향을 추구한 것이 아닐까 하는 생각이 들 정도입니다. 미술을 소비했던 종교계급, 권력자들이 미술을 통해 괴로운 현실을 잊고 싶었던 걸까요? 반면 마키아벨리야말로 피렌체와 르네상스가 추구하던 조화, 균형, 인자한 덕 따위는 없다는 현실을 그대로 직시했습니다.

라파엘로의 죽음과 함께 르네상스가 막을 내리고, 그 이후부터 예술가들은 르네상스를 벗어나 각자 새로운 예술을 만들기 시작합니다. 그러나 그 새로운 예술은 르네상스가 보여준 조화, 균형, 비례가 갖추어진 완벽한 세계가 아니었습니다. 그것은 어딘가 가볍고, 멜랑콜리

하며, 때때로 환상이 현실에 끼어드는 야릇한 세계였습니다.

예술만 그랬던 것이 아닙니다. 세계가 그러했습니다. 덕은 사라지고 힘이 노골적으로 자신을 드러내기 시작하는 세상에서 사람들은 어찌할 줄 모르고 휩쓸려 다녔습니다. 매너리즘시대가 본격적으로 펼쳐졌습니다.

매너리즘

미술사에서 가장 이상하고 낯선 이름이 '매너리즘Mannerism'이 아닐까 합니다. 매너리즘은 대략 16세기 초에서 17세기 초까지의 백 년에 해당합니다. 미술사조상 14~16세기 르네상스와 17세기 바로크 사이에 끼어 있지요. 미술에 관심이 있는 사람에게도 매너리즘은 낯선 시대, 낯선 사조이기는 마찬가지입니다.

대부분의 미술사 책에서 매너리즘은 빠져 있거나, 르네상스와 묶어서 짧은 설명으로 끝나버리곤 합니다. 그 설명이라는 것도 대부분 부정적인 뉘앙스를 풍깁니다. 대표적으로 E.H. 곰브리치의 『서양미술사』에서 매너리즘시대를 '미술의 위기'[36]라고 제목을 붙였습니다.

16세기에 미술이 위기를 겪은 이유는 이러합니다. 전성기 르네상스 작품은 기술적·표현적으로 완벽에 도달했습니다. 그래서 후대 화가들은 더 이상 이룩할 게 없었습니다. 그들은 선배들의 기교만을 모방하거나, 반대로 원근법을 파괴하거나, 희한한 색깔을 칠하거나, 온갖 상징으로 가득 찬 그림을 그린다거나 하는 것으로 이 상황을 돌파했습니다.

즉 주제는 종교와 역사 등 과거의 것을 그대로 들고 왔지만 특이한 기법과 기교를 통해서 이전 시대와 차별을 두었습니다. 그래서 매너

리즘이라는 이름이 붙게 되었습니다. 매너리즘은 양식적 양식, 즉 양식을 위한 양식이라 할 수 있으며, 그 말인즉슨 내용, 의미, 주제보다 화려한 기교, 기술, 표현이 눈에 먼저 들어온다는 것입니다.

우리는 일상생활 속에서 매너리즘이라는 단어를 자주 사용합니다. "매너리즘에 빠졌어." 목적과 의미를 상실하고 같은 일만 반복할 때 우리는 이렇게 말합니다. 단지 일을 위해 일을 하고, 생존만을 위해 살아가면서 새로운 의미를 찾지 못하고 특정 상황과 행동이 반복될 때 우리는 매너리즘을 느낍니다.

미술에서 매너리즘은 마니에리스모^{Manierismo}(이탈리아어)로 불리며 본래 긍정적인 의미였습니다. 마니에라^{Maniera}는 영어로 매너^{Manner}에 해당하며 방법, 기교, 스타일, 양식 등을 뜻합니다. 르네상스 미술가들의 이야기를 썼던 바사리^{Giorgio Vasari}(1511~1574년)에 따르면 매너는 우아함, 기품, 세련됨, 능숙함 등을 아우르는 말이었습니다.[37]

17세기에 유럽 각국에서 아카데미(국가가 설립한 예술기관)가 설립되고 르네상스를 일종의 미술의 정답인 고전주의로 받아들였습니다. 그러한 상황에서 매너리즘을 고전주의의 반동으로 보는 시각이 생겨났습니다. 그때부터 매너리즘은 지나친 상상을 바탕으로 과도한 기교와 퇴폐적인 취향을 상징하게 되었지요.[38]

오랜 세월을 거쳐 20세기 초에 이르러서야 매너리즘은 재평가받게 됩니다. 새로움에 대한 열망으로 가득했던 20세기 초에는 현대미술이 본격적으로 등장합니다. 그러한 상황에서 화가와 비평가들은 매너리즘에서 고전주의와는 다른 상상력, 창의성, 독창성을 발견합니다. 21세기 현대인의 눈으로 보아도 다른 사조에 비해 매너리즘은 확실히 세련되고 현대적입니다. 그만큼 매너리즘은 르네상스 고전주의와는 어딘가 달랐습니다.

통일국가와 신항로 사업

매너리즘의 배경이 되는 16세기는 흔들리는 시대였습니다. 1492년 콜럼버스^{Christopher Columbus}(1451~1506년)가 신대륙에 발을 내디뎠습니다. 코페르니쿠스^{Nicolaus Copernicus}(1473~1543년)는 1543년 지구가 태양 주위를 돌고 있다는 '지동설'을 주장했습니다.

한쪽에서는 루터^{Martin Luther}(1483~1546년)가 종교개혁을 불붙였습니다. 동시에 구텐베르크의 금속활자 발명으로 루터가 번역한 독일어 성경이 유럽 전역으로 퍼져갔지요. 종교개혁과 신항로 사업 그리고 지동설은 유럽 세계가 기존의 세계와 작별하고 '근대'라고 하는 새로운 시대로 나아가는 일대의 사건이었습니다. 물리적·정신적으로 세계가 균열을 일으키고 있었던 것입니다.

십자군 운동 이래로 유럽은 이슬람, 페르시아, 인도 등 동방에 대한 지식이 늘어났고, 동방 문물에 대한 관심도 커졌습니다. 특히나 육류를 주식으로 삼는 유럽인들에게 후추, 생강과 같은 향신료와 귀한 옷감인 비단이 동방에 풍부하다는 사실이 알려지면서 동방에 대한 관심은 더욱 커졌지요. 게다가 마르코 폴로^{Marco Polo}(1254~1324년)가 쓴 『동방견문록』은 유럽인들의 모험심을 자극했습니다.[39]

그러나 이들에게 동방 여행과 무역에 대한 걸림돌이 있었으니 바로 이슬람국가인 오스만 제국이었습니다. 오스만 제국은 강력한 군사력을 바탕으로 1453년 동로마 제국(비잔틴 제국)을 무너뜨리고 콘스탄티노플(지금의 이스탄불)을 차지했습니다. 이것은 시작에 불과했습니다. 1529년에는 오스트리아 빈을 공격했고, 1538년에는 프레베자 해전으로 지중해 동부에서 유럽 함대를 무찔렀습니다.

이로써 지중해의 새로운 주인은 오스만 제국이 되었습니다. 승승장

구하는 오스만 제국은 17세기에 가서는 북아프리카, 유럽 일부, 서아시아(중동 지역)에 걸친 최대 영토를 획득하게 됩니다.[40] 16~17세기 절대강자는 누가 뭐래도 오스만 제국이었지요.

동방에 대한 관심이 커진 동시에 지중해 길이 막히자 유럽에서는 새로운 항로를 찾을 수밖에 없었습니다. 그러나 신항로 사업은 막대한 돈이 들어가는 데다 그 성공 여부가 불투명한 위험천만한 사업이었습니다. 이 사업에 가장 먼저 뛰어든 것은 지중해에 붙어 있으나 지중해 무역으로 별다른 이득을 얻지 못한 에스파냐(스페인)였습니다. 그리고 그 옆의 포르투갈이었지요.

두 국가는 일찍이 통일국가를 이루었기에 사업을 추진할 능력이 있었습니다. 또한 이들은 과거에 자신들의 영토에서 오랜 시간 이슬람과의 대립을 바탕으로 강력한 가톨릭 국가로 거듭났습니다. 따라서 세계를 이슬람으로부터 구한다는 종교적 명목과 동방으로부터 얻게 되는 막대한 부라는 경제적 이유가 합쳐져 에스파냐와 포르투갈은 신항로 사업에 적극적으로 뛰어들었습니다.[41]

그렇게 아메리카 신대륙이 발견되었고 후추 대신 감자, 설탕, 솜, 커피, 담배, 금과 은이 유럽으로 들어와 유럽인들의 생활을 변화시켰습니다. 더 나아가 신항로와 지리상의 발견은 상업혁명Commercial Revolution을 가져왔습니다. 신대륙, 인도 항로의 발견은 상인과 제조업자들의 활동 영역을 넓혔고, 거대한 세계 시장을 형성하게 했지요. 덩달아 유럽 곳곳에서 은행, 주식회사, 금융기관이 발전했고 이를 바탕으로 상업자본주의가 본격적으로 출현했습니다. 바야흐로 통일국가를 바탕으로 한 상업 전성시대가 열린 것이지요.

이제 세계사의 무대가 지중해에서 대서양으로 옮겨졌습니다. 반면 상대적으로 지중해 무역에 의지했던 이탈리아 도시국가들은 쇠퇴하

기 시작했습니다. 교황 레오 10세^{Leo X} (재임 1513~1521년)에 와서 중세 말부터 성행하던 면죄부가 더욱 적극적으로 팔려나간 것도 이러한 시대 변화와 무관하지 않습니다. 16세기로 접어들면서 이탈리아에서 돈이 말라가기 시작했던 것입니다. 이탈리아의 경제 쇠퇴, 통일국가의 성장, 종교의 타락은 함께 진행되어 결국 종교개혁이라는 사건이 일어나게 됩니다.

종교개혁

종교개혁은 기존의 종교가 타락해 새로운 종교가 탄생한 사건입니다. 하지만 모든 역사적 사건이 그러하듯 종교개혁 또한 단순히 종교적 사건이라고도는 할 수 없습니다. 거기에는 왕권과 교황권, 중세 봉건제와 새로운 상업 경제, 보편(가톨릭으로 묶인 유럽)과 개별(민족국가의 탄생)의 대립이 복합적으로 맞물려 있습니다.

중세 말에 시장과 상업 도시의 성장은 세속권력인 왕권을 강화하는 계기가 되었습니다. 종교와 봉건제를 기초로 한 중세가 점점 붕괴하고 있었던 것이지요. 한편 종교의 타락 또한 가속화되었습니다. 인간 이성으로 신을 이해할 수 있다고 하는 순간부터 인간의 오만함이 발동합니다. 종교인들은 자신들의 권력을 위해 신의 뜻을 앞세워 부패하기 시작합니다. 청빈해야 할 사람들이 더욱 탐욕스럽게 변해갔습니다.

중세 말의 유명론과 신비주의는 인간과 신을 분리해 결국 신을 천상으로 돌려보내기 위한 작업이었습니다. 그들이 감각(경험)을 내세운 것도 언어의 오만함을 경계하기 위함이었지요. 기존 종교에 비판적인 성직자들은 '성경에 근거한 신앙'⁴²을 토대로 가톨릭 교회와 대립하

게 됩니다. 그들은 신의 말씀인 성경을 인간이 자의적으로 해석하는 것에 반대하고, '오직 성경으로'라는 슬로건을 내세우며 순수한 종교로 돌아갈 것을 주장했습니다.

이러한 주장은 자못 급진적이었습니다. 교회와 성직자는 성경을 해석해 대중에게 전달하는 역할을 했으며 이것이 종교계급의 권력이기도 했습니다. 그러나 종교의 정화를 외치는 성직자들은 성경을 성직자 마음대로 해석하지 말고 대중들이 직접 성경을 읽어 신과 만날 것을 주장했습니다. 루터가 라틴어 성경을 민중의 언어인 독일어로 번역한 것도 이러한 맥락 속에 있습니다.

때마침 인쇄술의 발달에 힘입어 독일어 성경은 독일 전역과 유럽 곳곳으로 퍼져나갔고, 이에 종교개혁은 더욱 거세졌습니다. 이제 민중은 민중의 언어로 성경을 읽으며 해석하고, 자신들의 경험을 주고받았습니다. 그러자 종교권력은 자신들의 당위성을 잃어갔습니다. 모든 인간이 성경을 읽을 수 있고, 묵상과 내면의 성찰을 통해 신과 만날 수 있다면 신과 신도 사이에 굳이 종교권력이 개입될 필요가 없기 때문입니다. 더구나 내가 직접 신과 만난다는 것은 결국 신분, 지위, 재산, 성별, 나이에 상관없이 모든 인간이 신 앞에서 평등하다는 것을 뜻합니다. 이처럼 당시 루터가 내세운 종교 모델은 상당히 급진적이었습니다.

중세시대의 유명론자 오컴이 교회로부터 파문을 당하자 세속 권력인 왕을 찾아갔던 것처럼 루터도 교회가 아닌 왕을 찾아갔습니다. 루터의 주장이 인정받고 널리 퍼지기 위해서는 왕과 귀족들의 지원이 필요했습니다. 더구나 루터는 독일을 로마 교황청으로부터 해방시키고 교회의 재산과 토지를 압수할 것을 주장했습니다. 이런 생각은 왕과 귀족들에게 매우 호소력이 있었는데, 이는 곧 자신들의 경제적 이

익을 보장받을 수 있는 기회였기 때문입니다.[43]

루터에게 영향을 받은 프랑스의 장 칼뱅[Jean Calvin](1509~1564년)은 이 급진적인 사상을 발전시키고 확립했습니다. 칼뱅의 핵심 주장은 예정설[Predestination]입니다. 인간의 구원은 오직 신에게 달려 있으니 인간은 자신이 구원 여부를 알 수 없습니다. 즉 인간이 아무리 착한 행동을 해도 그것과 상관없이 미리 정해진 신의 뜻을 바꿀 순 없다는 것이지요.

반면 기존의 종교에서는 인간의 행위에 따라 구원이 결정되었습니다. 내가 착한 행동을 하면 신이 그것을 알고 나를 구원해줄 것입니다. 로마 교황청은 트리엔트 공의회에서 이렇게 선언합니다. "우리는 계속해서 인간 영혼의 구원은 신앙에 의해서뿐만 아니라 행위에 의해서 가능하다고 믿는다."[44] 즉 신은 내가 어떤 행위를 하는지 일단 두고 본 뒤 구원 여부를 판단한다는 뜻이지요.

하지만 신은 과거, 현재, 미래를 동시에 보는 전지전능한 존재입니다. 그런 전능한 존재가 내가 미래에 착한 일을 할지, 나쁜 일을 할지 모를 리가 없습니다. 오컴의 말처럼 "신이 먼저 알고 나중에 모르는 것은 불가능하기 때문"[45]입니다. 신은 이미 모든 것을 알고 있습니다. 그뿐 아니라 전능하신 신은 모든 것을 정해놓았습니다. 온 우주와 세상 만물을 창조한 건 신이며, 신은 세상의 모든 움직임을 이미 알고 있습니다. 이처럼 칼뱅의 예정설은 역사를 타고 올라가면 오컴에게 닿게 됩니다.

기존 종교의 입장에서 칼뱅의 예정설은 매우 독특한 교리였습니다. 예정설은 인간의 의지가 개입할 틈을 주지 않으며, 신 앞에서 인간의 수동성을 드러냅니다. 즉 인간은 신 앞에서 할 수 있는 게 아무것도 없습니다. 만약 구원이 이미 결정되었다면 내가 구원받을 확률은 50%입니다. 받는다 50%, 못 받는다 50%이니까요.

그렇다면 운이 나쁘면 구원을 못 받을 수도 있으니 대충 살아도 상관없지 않을까요? 칼뱅은 그 반대로 주장합니다. 누가 구원받을지 모르는 상황이니 모두가 성실하고 청빈하게 살아야 한다는 것이지요. 그리고 그 결과가 무엇이 되었든 그것이야말로 신의 뜻이므로 인간은 결과를 받아들여야 합니다.

이러한 주장은 곧 신 앞에서 겸허하기를 요청하는 것입니다. '착한 일을 했으니 당연히 신은 나를 천국으로 보내줄 거야'라고 자만해선 안 되며 반대로 '난 구원 못 받을지도 모르니까 대충 살아야지'라며 제멋대로 살아서도 안 됩니다. 인간은 구원 여부를 모르는 이상 모두가 경건하고 성실하게 살아야 합니다. 인간은 경건한 삶을 살아도 신 앞에서는 한없이 부족하며, 방종하게 살면 구원받을 사람에게 방해됩니다. 그러니 모두가 자신을 단속하고 성실하게 살아야 합니다.[46] 또한 깊은 신앙심을 가지고 자신의 삶을 열성적으로 산다면 그 자체가 구원의 증거입니다. 지옥에 갈 사람이라면 애초에 그렇게 살 수 없기 때문이지요.[47]

그렇다면 사치와 낭비를 멀리하고 근면 성실하게 사는 것의 결과로 나타나는 재물은 나쁜 것이 아닙니다. 부자가 천국에 들어가는 것은 낙타가 바늘구멍을 통과하는 것보다 힘들다고 하지만 부자가 된 것은 현세에서의 근면 성실함을 나타내는 척도이기도 합니다. 노동을 통한 부는 자기 일을 신이 부여한 임무라 믿고 열심히 일한 결과입니다. 그리고 그렇게 획득한 부를 어려운 사람들에게 베푸는 것이야말로 현세에서 할 수 있는 가장 최선의 일입니다. 그 이외의 시간에는 차분히 기도하고 묵상합니다. 인간이 할 수 있는 일은 거기까지입니다.

칼뱅의 예정설은 상업자본주의, 시민계급과 결합해 근대적 직업관

작품 40 렘브란트 판레인, 〈조선업자와 그의 아내〉, 1633년

과 직업적 소명의식으로 발전하게 됩니다. 나의 일과 직업은 신이 내린 명령이고 검소한 생활과 금고에 가득한 돈은 나의 성실함을 증명해줍니다. 칼뱅의 사상은 프랑스, 독일, 네덜란드 등 알프스 이북 지역을 물들이게 됩니다. 특히나 스페인과의 독립전쟁을 거치면서 네덜란드는 칼뱅주의 개신교를 받아들이게 됩니다.

17세기 네덜란드 바로크 화가 렘브란트의 〈조선업자와 그의 아내〉(1633년)^{작품 40}에서는 설계도를 그리는 남편에게 편지를 가져다주는 아내가 등장합니다. 일반적인 부부 초상화라면 남편과 아내가 화려한 옷을 입고 멋들어진 자세를 취했을 것입니다. 그러나 이 부부는 검소하면서도 점잖은 검은 옷을 입고, 일하는 모습으로 표현되어 있습니다. 컴퍼스를 들고 설계도를 그리고 있는 남편은 동인도회사의 배를 만들던 조선업자 얀 레이크선입니다. 그는 17세기 초에 네덜란드 조선업계에서 가장 많은 세금을 냈다지요.

이 그림은 단순한 부부 초상이 아니라 16세기를 거쳐 종교개혁과

상업자본주의가 결합한 17세기 네덜란드의 상황을 보여줍니다. 칼뱅주의의 검소함과 일에 대한 소명의식, 그리고 네덜란드의 주요 산업이었던 조선업이 그림 한 장에 종합적으로 담겨 있습니다. 렘브란트는 자기가 살던 시대의 세계관을 탁월하게 묘사했습니다.

16세기의 시대상과 매너리즘

덕을 포기하고 힘과 임기응변을 강조한 마키아벨리, 신항로 사업과 통일국가의 성장, 기존 종교의 타락과 새로운 종교의 등장 등 16세기에 일어난 일련의 사건들은 공통점을 가지고 있습니다. 바로 정해진 이데아(진리, 정답, 개념, 본질 등)를 부정하고 감각, 경험, 힘, 변화에 주목하고 있다는 점입니다. 즉 고정된 본질이 아닌 사건, 운동, 상황이 중요하다는 것이지요.

왕이라는 존재는 애초에 그 모습이 정해진 것이 아니라 상황 속에서 얼마든지 자신을 바꾸어나갈 수 있습니다. 왕은 상황에 따라 선인(善人)과 악인(惡人)을 오고 갈 수 있어야 합니다. 그것이 마키아벨리가 말한 임기응변입니다. 이렇게 왕은 지상에서 자신의 권력을 펼쳐나가고 종교를 압도하는 힘을 지니게 됩니다.

통일국가가 형성되고 신항로 사업이 탄력을 받던 16세기는 중세 봉건제가 쇠퇴하고 17세기에 올 근대를 준비하던 시기였습니다. 근대는 왕권을 중심으로 한 통일국가들의 시대입니다. 이들은 상업자본주의를 바탕으로 국가권력을 확장하는 동시에 다가올 산업자본주의의 주역이 될 것입니다. 반면 국가와 자본주의의 성장과는 반대로 종교는 그 힘을 점점 잃어가게 됩니다. 스페인 작가 세르반테스^{Miguel de} ^{Cervantes}(1547~1616년)는 중세와 근대 사이에서 방황하는 16세기 인간상

을 '돈키호테'를 통해 보여줍니다.

종교 또한 정해진 것이 없어지긴 마찬가지입니다. 중세 유명론자들이 주장한 것은 보편이 아닌 개별이었습니다. 기존의 성직자는 보편적인 신이 있다고 가정하고 신의 특징을 1번, 2번, 3번 하는 식으로 신도들에게 가르쳐주었습니다. 그러면 신도들은 그 특징을 열심히 공부했던 것이지요. 하지만 이것은 곧 종교의 타락을 가져왔습니다. 인간이 보편적 신을 이해할 수 있다고 하는 순간, 무한하고 전능한 신은 유한하고 불완전한 인간에 의해 재단됩니다. 인간은 신을 자신에게 유리한 쪽으로 이용하게 되는 것입니다.

종교개혁은 기존 종교의 개혁이 아닌 새로운 종교의 등장입니다. 비판적인 성직자들은 인간에 의해 타락한 신을 다시 하늘로 돌려놓으려고 했습니다. 그들은 인간은 결코 신을 이해할 수 없다고 주장합니다. 애초에 유한한 인간이 신을 안다는 것 자체가 신성모독이라는 것이지요. 이제 신은 인간이 지성적으로 알 수 없는 존재가 되었습니다. 신은 성직자가 알려주어서가 아니라 신도 개개인의 경험을 통해 어렴풋이 느낄 수 있을 뿐입니다.

이제 신에 대한 나의 경험이 더 가치 있게 되었습니다. 그러자 교회와 종교계급은 불필요해졌습니다. 교황과 나는 모두 신 앞에서 한없이 불완전한 존재에 불과합니다. 아무도 누가 구원받을지 모르는 상황이 펼쳐졌습니다. 공부를 더 많이 했다고 해서 신을 더 많이 알 수 있는 건 아니기 때문입니다. 모든 인간은 신 앞에서 동등합니다. 새로운 종교(개신교)에서는 중앙권력이 사라지고 무수한 종파, 그룹, 모임들이 생겨났습니다.

매너리즘은 두 세계관이 극심하게 대립하는 시대상을 배경으로 하고 있습니다. 16세기는 근대로 나아가는 진통이었으며 정신적으로

상당히 혼란한 시기였습니다. 기존의 것(구교, 봉건제, 중세, 이데아)과 새로운 것(신교, 왕권, 상업자본주의, 근대, 운동, 사건) 사이에서 인간은 갈등하고 불안해합니다. 그 갈등과 불안이 시각적으로 드러난 것이 바로 매너리즘미술입니다.

일반적으로 매너리즘은 르네상스가 모든 것을 이룩해놓았기 때문에 그 후대 예술가들이 더는 할 것이 없어서 희한한 그림을 그린 것이라고 설명합니다. 그것은 시대에 대한 이해가 전혀 반영되어 있지 않은 일차원적인 해석입니다. 미술은 제작된 시대의 사건, 문화, 철학 등을 종합적으로 드러냅니다. 미술은 변화하는 시대와 추상적인 세계관을 구체적으로 시각화해서 보여줍니다. 미술이 단순히 그림이나 인테리어 소품이 아닌 이유입니다.

매너리즘이 드러내는 혼란스러움, 불안, 우울 그리고 르네상스와는 다른 표현을 이해하기 위해서는 이처럼 시대적 배경을 이해해야 합니다. 흔들리는 세계 속에서 예술가들은 더없이 환상적인 예술을 꽃피웠습니다.

매너리즘의 주제

매너리즘이 활발하게 진행된 곳은 르네상스 고전주의가 융성했던 이탈리아, 그리고 강력한 가톨릭 국가를 표방했던 스페인과 프랑스였습니다. 이들 국가는 특히나 기존의 견고한 세계와 새롭게 오고 있는 세계의 충돌이 심했던 만큼 미술에서 세계관이 흔들리는 징후를 적극적으로 드러냈습니다.

물론 매너리즘 회화의 주제는 르네상스 고전주의가 지향했던 이상적이고, 모범적인 것들이 대다수입니다. 매너리즘 회화에도 성모와

예수, 왕과 귀족이 등장합니다. 주제에 있어서 매너리즘은 새로운 것이 없지요. 기존 세계가 서서히 무너지고 그 사이로 새로운 세계가 오고 있기에 예술가들 또한 새로운 세계의 주제가 무엇인지 알지 못했던 것입니다.

새로운 세계에 대한 반응은 주제보다는 표현에서 먼저 나타났습니다. 매너리즘 작가들은 기존 세계가 흔들리는 것을 포착했지만 새로운 세계가 어떤 종류의 것인지 알 수 없었습니다. 이때 그들이 느낀 불안감이 미술에서 표현으로 드러나게 됩니다.

표현에 있어 매너리즘은 고전주의와 많은 점에서 다릅니다. 매너리즘미술은 과거의 주제를 그대로 가져다 썼지만 고전주의와 결별한 듯한 표현이 등장합니다. 매너리즘이 20세기 이전까지 긍정적인 평가를 받지 못한 것도 이 표현 때문입니다. 매너리즘을 살펴보면 주제와 표현이 따로 노는 것 같으며, 주제보다 표현이 훨씬 부각되어 보입니다. 한편으로 매너리즘 작가들은 르네상스 화가들 못지않게 탁월한 기교를 보여주기도 하지요.

그러니 르네상스에서 이미 기술적·표현적 완성도를 끌어올렸기 때문에 후배 화가들이 보여줄 것이 없어서 극도로 기교를 부린 작품이 등장했다는 해석이 등장하는 것도 타당해 보입니다. 하지만 매너리즘은 단순히 르네상스와 차별화되는 기교나 표현의 문제로 치부할 순 없습니다. 앞서 살펴본 것처럼 매너리즘의 배경이 되는 16세기는 세계관이 충돌하던 시대였습니다. 결국 매너리즘이 보여주는 불안함, 불안정, 우울, 환상은 기교와 표현의 문제가 아닌 앞서 본 바와 같이 흔들리고 불안한 시대적 배경이 만들어낸 인간의 반응입니다.

라파엘로와 파르미자니노

라파엘로의 〈카니지아니의 성 가족〉(1507년)^{작품 41}과 파르미자니노의
〈목이 긴 성모〉(1534~1540년)^{작품 42}를 비교해보면 르네상스와 매너리즘
의 세계관이 어떻게 다른지 알 수 있습니다. '카니지아니 성 가족'은
당시 피렌체의 카니지아니 가문이 소유했다고 붙여진 이름입니다.

　〈카니지아니의 성 가족〉의 화면 오른쪽에는 성모와 아기 예수가,
왼쪽에는 성녀 엘리자베스와 아기 세례 요한이, 위쪽에는 지팡이를
짚고 서 있는 요셉이 있습니다. 5명의 인물은 삼각형 구도를 형성하
고 있어 화면에 안정성을 부여합니다. 르네상스는 이처럼 삼각형 구
도가 자주 쓰이는데, 삼각형 구도로 인해 인물들은 더욱 안정적으로
자신의 존재(개념, 본질, 의미)를 드러낼 수 있게 됩니다.

　화창한 하늘 위로는 귀여운 아기 천사들이 구름을 타고 서로 이야

작품 41 라파엘로 산치오,
〈카니지아니의 성 가족〉, 1507년

작품 42 파르미자니노, 〈목이 긴 성모〉,
1534~1540년

기를 나누고 있으며, 인물과 천사 뒤로는 평화로운 마을이 원근법에 맞추어 펼쳐져 있습니다. 그 뒤로 보이는 산은 대기원근법에 의해 점점 연하고 흐릿하게 표현되어 있네요. 성모는 더없이 인자하게, 아기 예수는 전형적으로 포동포동하고 사랑스럽게 묘사되어 있습니다. 이처럼 라파엘로의 작품은 르네상스의 정점을 보여줍니다.

그림 속 모든 사물은 자신이 가진 일반적인 의미를 충실하게 드러내고 있으며 이러한 충실성은 삼각형 구도, (대기)원근법이 뒷받침해주고 있습니다. 르네상스는 이처럼 주제와 표현이 완벽하게 맞아떨어지는 모습을 보여줍니다. 그런 점에서 르네상스는 그리스를 계승하고 있습니다. 가장 이상적이고 전형적인 주제에 맞는 가장 이상적이고 전형적인 표현의 미술이 그리스미술과 르네상스입니다. 이러한 완벽한 조화가 두 미술을 고전주의로 만들어놓았습니다. 이보다 더 완벽한 예술은 상상이 가지 않습니다.

이탈리아 매너리스트 파르미자니노^{Parmigianino}(1503~1540년)의 〈목이 긴 성모〉에서 성모와 아기 예수가 등장하기는 마찬가지입니다. 그런데 성모자는 화면 전체를 차지하고 있어서 거대해 보입니다. 얼마나 큰지 성모는 화면 위에서 머리가 시작해 화면 맨 아래쪽에 발이 닿아 있습니다. 얼굴을 기준으로 신체를 나누면 족히 9등신은 되어 보입니다. 키가 커서 그런지 목도 길기에 〈목이 긴 성모〉라는 이름이 붙었습니다. '패션모델 같은 성모'라고 이름 붙여도 어색하지 않을 것 같네요.

성모의 무릎 위에 누워 있는 아기 예수는 모델 같은 어머니의 신체를 빼닮아서 팔, 다리, 몸통 모두가 길쭉길쭉합니다. 라파엘로에서 보던 포동포동한 전형적인 아기는 온데간데없고, 창백하고 가느다란 몸의 아기가 있습니다. 아기의 자세는 어머니의 옷자락을 타고 마치 흘

러내릴 것처럼 보입니다. 이처럼 성모와 예수의 모습은 전형성을 벗어나 있습니다.

성모자 왼쪽으로 어린아이들이 좁은 공간에 모여 있습니다. 이들은 천사입니다. 라파엘로 작품에서 하늘에 떠 있던 아기 천사들이 여기서는 초등학생 즈음으로 보이는 아이로 묘사되어 있습니다. 5명의 천사들은 굉장히 좁은 공간에 몰려 있는데, 얼굴만 삐죽 뻗은 친구가 있는가 하면 코만 겨우 보이는 친구도 있습니다. 지오토의 〈애도〉^{작품 3}에서 모든 인물이 예수를 쳐다본 것과는 반대로 천사들의 표정이나 시선도 제각각입니다.

성모자와 천사들의 모습, 배치만으로도 르네상스와는 다른 표현이 등장했다는 것을 쉽게 알 수 있습니다. 등장인물들에게서 가장 먼저 발견할 수 있는 것은 조화, 균형, 비례가 파괴되었다는 것입니다. 성모자의 신체는 과도하게 길며, 천사들의 배치는 답답해 보이고 그들의 시선은 제각각입니다. 반면 오른편은 뻥 뚫려 있습니다. 즉 공간 사용이 비합리적입니다. 르네상스 예술가들이라면 분명 오른쪽에도 비슷한 위치에 비슷한 숫자로 천사들을 배치해서 좌우대칭과 균형을 만들어냈을 것입니다.

오른쪽에는 거대한 회색 기둥이 있고, 그 아래 긴 두루마리를 펼치고 있는 남자가 아주 작게 표현되어 있습니다. 남자는 성서학자 성 히에로니무스(성 제롬)인데, 그렇다면 이 성인과 기둥은 성모자에게서 얼마나 멀리 떨어져 있는 걸까요? 실제로 기둥을 본다면 기둥의 높이는 얼마나 높단 말인가요? 어딘가 논리적으로 이상합니다.

게다가 평화롭고 목가적인 화창한 시골 풍경을 배경으로 했던 라파엘로와 달리 여기서는 붉은 천이 성모 뒤를 가르고 있습니다. 기둥 뒤로 건물의 그림자가 어렴풋이 보이고, 불길한 검푸른 하늘이 펼쳐

져 있습니다. 배경마저도 르네상스의 전통을 벗어나 있네요.

파르미자니노의 작품은 주제는 분명 과거의 것이지만 확실히 표현은 과거를 벗어나 있습니다. 지오토, 마사초, 베로키오, 다빈치, 라파엘로와 같은 르네상스 작가들이 보여줬던 조화, 균형, 좌우대칭, 원근법이 순식간에 사라졌습니다. 그러자 화면은 불안하면서도 알 수 없는 신비로움으로 가득 차게 되었습니다.

확실한 것은 파르미자니노가 표현한 성모는 라파엘로가 그린 성모 못지않게 우아하다는 것입니다. 그녀의 길쭉한 손은 광고에 나올 것 같고, 그녀의 옷은 섬세한 주름과 풍성한 곡선을 만들면서 부드러움을 생성하고 있습니다. 파르미자니노의 기교는 라파엘로 못지않게 뛰어나다는 걸 이 작품은 증명하고 있습니다. 이처럼 표현의 독창성이 매너리즘미술을 현대적으로 만들어줍니다. 그래서 이 작품은 마치 현대 패션 잡지에 등장하는 한 편의 패션 화보 같습니다. 르네상스 작품과 비교해보면 〈목이 긴 성모〉는 현대적인 아름다움을 지니고 있습니다.

몽롱하고 나른한 매너리즘 인물들

〈목이 긴 성모〉의 길쭉길쭉한 성모자는 비단 이 작품만의 특징이 아닙니다. 매너리즘이라고 불리는 많은 작품에서 현대 패션모델을 보는 듯한 가느다랗고 긴 신체와 우아하지만 차가운 아우라를 볼 수 있습니다. 그들은 무게감이 느껴지기보다는 어딘가 가벼워 보이고, 자신감에 찬 확고한 표정 대신 몽롱한 눈빛을 던집니다.

이러한 매너리즘 인물들의 시선은 개인의 것이기에 앞서 대립하는 세계관으로 불안했던 16세기 사람들의 반응이기도 합니다. 자신감 가득한 르네상스 인물과는 대조적으로 매너리즘 인물들은 자신도 이

작품 43 아뇰로 브론치노, 〈톨레도의 엘레아 노레와 아들 조반니 데 메디치〉, 1550년

작품 44 야코포 다 폰토르모, 〈창 든 남자의 초상〉, 1529~1530년

상황을 알 수 없다는 표정입니다. 딱 패션 화보 속 반쯤 눈을 내리깔고 몽상에 잠긴 모델의 눈빛과 같습니다.

16세기 피렌체 궁정화가 아뇰로 브론치노Agnolo Bronzino(1503~1572년)의 〈톨레도의 엘레아노레와 아들 조반니 데 메디치〉(1550년)작품 43에는 우아하지만 차가운 아우라를 지닌 여성이 등장합니다. 그녀는 토스카나 대공국의 지배자 코시모 1세Cosimo I de' Medici, Grand Duke of Tuscany(1519~1574년)의 아내이며, 그 옆의 아이는 아들 조반니입니다.

모자(母子)는 관람자에게 거리를 두는 듯 자신들만의 세계에 빠져 있습니다. 엘레아노레의 시선은 확고하기보다는 꿈에 잠긴 듯 몽롱해 보입니다. 화려한 자수의 옷이 그녀를 감싸고 있고, 귀부인의 가느다란 손가락이 드레스 위에 살포시 올려져 있습니다. 한편 드레스 자수와 아들이 입은 옷의 광택을 표현한 화가의 기교는 라파엘로를 넘어서고 있습니다.

피렌체에서 활동한 야코포 다 폰토르모^{Jacopo da Pontormo}(1494~1557년)의
〈창 든 남자의 초상〉(1529~1530년)^{작품 44}에는 젊은 군인으로 보이는 남
성이 포즈를 취하고 있습니다. 그런데 그의 모습은 군인 하면 떠오르
는 근육질 몸의 튼튼하고 용맹한 이미지와는 거리가 멀어 보입니다.
한 손에는 창을 들고, 허리춤에는 칼을 차고 있어 군인이라는 걸 표현
하고 있습니다. 그러나 그걸 제외하면 이 친구의 멍한 표정과 어딘가
힘이 빠진 자세는 역시나 요즘 시대의 패션 화보를 연상시키기에 충
분합니다. 길쭉하고 호리호리한 몸매, 가느다란 손가락은 더욱 패션
모델 같은 인상을 심어줍니다.

초상화의 인물들이 이러할진대 종교화에서는 더욱 적극적으로 르
네상스와 달라진 모습을 보여줍니다. 폰토르모의 〈십자가에서 내려
지는 그리스도〉(1525~1528년)^{작품 45}는 매너리즘에서 표현할 수 있는 아
름다움이 모두 담겨 있습니다. 그림을 보면 가장 먼저 눈에 들어오는
것은 현란한 형광의 색채들입니다. 확실히 이 그림에 사용된 색채는
르네상스 작품에서 볼 수 없는 야릇한 느낌을 자아냅니다.

인물들의 의상과 피부는 과도하게 밝으며, 화면에는 그 어떤 원근
법적 구도나 안정감 따위가 없습니다. 인물들은 길을 잃은 듯 어찌할
바를 모르고 목적 없이 둥둥 떠다니고 있습니다. 불안과 우울이 드리
운 얼굴은 종교개혁이 진행되는 와중에 로마 가톨릭 진영이 느꼈을
감정을 그대로 전달하는 듯합니다. 오른쪽 구석에서 얼굴만 빼꼼히
나와 이 상황을 지켜보는 한 남자가 있습니다. 바로 화가 자신입니다.
그의 표정 또한 혼란스럽기는 마찬가지입니다. 그림을 그리면서도 어
떠한 그림을 그려야 할지 확신할 수 없었던 화가의 심정이 고스란히
전해집니다.

같은 주제로 비슷한 시기에 제작된 로소 피오렌티노^{Rosso Fiorentino}

작품 45 야코포 다 폰토르모, 〈십자가에서 내　　작품 46 로소 피오렌티노, 〈십자가에서 내려
　　려지는 그리스도〉, 1525~1528년　　　　　　　지는 그리스도〉, 1521년

(1494~1540년)[48]의 〈십자가에서 내려지는 그리스도〉(1521년)[작품 46]는 흡사 현대미술을 보여주는 듯 혁신적인 형태와 색채를 보여줍니다. 예수의 몸은 초록색에 가깝고, 인물들의 의상은 도형성이 부각되어 있기에 인물을 도형적으로 표현했던 세잔Paul Cézanne(1839~1906년)이 떠오를 정도입니다. 하지만 세잔의 인물이 단단하게 지상에 자리 잡고 있다면 피오렌티노의 인물들은 무중력 상태에 있습니다. 불안은 인간을 부유하게 합니다.

　고중세에서 근대로 나아가려는 세계는 종교, 정치, 경제 등 모든 방면에서 극심한 진통을 겪었습니다. 아무도 어떤 세계가 올지 알 수 없었고, 그 와중에 덕은 사라지고 힘이 노골적으로 자신을 드러냈습니다. 구원 여부는 아무도 알 수 없게 되었지요. 이제 중요한 것은 이데

아가 아닌 힘이 만들어내는 사건과 운동입니다. 사건과 운동의 세계는 곧 도래할 근대입니다.

고중세와 근대 사이 방황하는 인간들의 모습은 이처럼 미술에서 부유하고 불안해하는 가느다란 인간으로 표현됩니다. 안정된 구도, 단단한 형태와 논리적 원근법은 무너지며 그 자리에 몽환적인 색채와 붕 뜬 가벼움이 들어옵니다.

현실과 환상을 넘나들다, 엘 그레코

르네상스 작품과 비교하면 매너리즘 작품은 신비롭고 환상적입니다. 그 말은 작품이 논리적이지 않다는 뜻이기도 합니다. 신비롭고 환상적인 것은 우선 상식과 논리를 벗어나 있습니다. 그만큼 인간 지성(언어, 개념, 논리)으로는 포착하기 힘들다는 뜻이지요.

매너리즘 작품은 신비롭고 환상적일 뿐 아니라 현실과 환상이 뒤섞이기도 합니다. 스페인에서 활동한 그리스 출신 화가 엘 그레코El Greco(스페인어로 '그리스 사람', 1541~1614년)의 그림에는 한 화면 속에 현실과 꿈이 모두 등장합니다. 르네상스의 논리적인 공간과 사물 배치는 사라지고, 대신 불안에 휩싸인 호리호리한 인물들이 화면을 가로지릅니다. 이러한 표현의 독특함으로 인해 이 그리스인의 작품은 현대미술이라고 해도 손색이 없을 정도입니다. 매너리즘이 얼마나 독창적일 수 있는지 알려면 단연 엘 그레코의 작품을 보아야 합니다.

〈요한묵시록의 다섯 번째 봉인의 개봉〉(1608~1614년)작품 47은 불길한 기운이 화면을 휩쓸고 있습니다. 갈색과 파란색이 뒤섞인 하늘은 바람이 휘몰아치는 것 같아 암울하게 다가옵니다. 왼쪽에는 무릎을 꿇은 채 두 손을 뻗고 하늘을 바라보는 한 남자가 있습니다. 그는 무엇

작품 47 엘 그레코, 〈요한묵
시록의 다섯 번째 봉인의
개봉〉, 1608~1614년

에 홀린 듯한 표정입니다. 이 남자는 『요한묵시록』을 쓴 성 요한입니다. 무릎을 꿇고 있지만 그의 몸은 너무 길어 보여서 마치 서 있는 것 같습니다.

그 뒤로 벌거벗은 사람들이 있습니다. 이들은 순교자의 영혼으로 오른편 하늘에 아기 천사들이 이들에게 구원의 의미로 흰옷을 건네주고 있습니다. 이 장면은 최후의 심판 날을 그린 것이지요. 성 요한은 기도하다 환상을 보고 황홀경에 빠져 있습니다. 그림에서는 현실과 환상의 경계가 무너지고 중첩되어 있습니다.

그림은 논리적으로 설명할 수 있는 것이 모두 제거된 듯합니다. 인물들의 신체는 너무 길게 표현되어 있고, 그림 속 사물들의 형태는 왜곡되어 있습니다. 색채는 부드럽게 변하기보다 흰색에서 파란색으로 급하게 변하는 식입니다. 원근법에 맞추어 작아지는 르네상스의 목가적인 배경은 보이지도 않으며, 불길한 기운의 색채가 몰아칩니다. 지성적이고 논리적인 요소들이 제거되자 화면은 비이성적이고 환상적

으로 변했습니다.

그림을 보고 있으면 엘 그레코에게 르네상스의 조화와 균형은 더는 중요한 것이 아님을 알 수 있습니다. 이 그림은 영적 체험의 신비로움을 강조하고 있습니다. 철학자 비트겐슈타인$^{Ludwig\ Wittgenstein}$(1889~1951년)은『논리-철학 논고』에서 "나의 언어의 한계들은 나의 세계의 한계들을 의미한다"[49]라고 말했습니다. 인간은 논리적이고 개념적인 언어로 사고할 수 있을 뿐 언어를 넘어서는 것은 이해하지 못합니다. 단지 어렴풋이 느낄 뿐입니다. 그러니 언어의 한계가 나의 한계입니다.

그러한 인간이 오만하게도 신을 언어로 설명할 수 있다고 믿었고 그 결과 종교는 타락하게 됩니다. 종교의 타락이 심해질수록 한쪽에서는 언어를 넘어서는 신앙심이 대두되고, 그 신앙심은 언어가 아닌 신비로운 체험(감각, 감성, 경험)으로 이루어졌습니다. 철저한 가톨릭 국가인 스페인, 그중에서도 종교적 색채가 짙은 톨레도에서 살았던 그리스인도 세계의 변화를 감지했습니다. 엘 그레코 자신의 순수한 신앙심과 정신을 지키기 위해 폐쇄적인 삶을 살았던 것으로 보입니다. 그 결과 이탈리아 르네상스와는 완전히 다른 정신적이고 영적인 작품이 탄생합니다.

불안과 우울, 황홀함과 신비로움은 감각과 감성의 영역입니다. 감각적인 것이 두드러질수록 그림 속 인물들은 무게감을 잃고 부유합니다. 의미가 확고하지 않으니 그 자리를 차지하는 것은 불안, 우울, 몽환과 같은 감성입니다. 그들의 신체는 단단하고 건장하기보다는 호리호리해지고 가벼워집니다. 이처럼 불안한 마음은 몸을 붕붕 뜨게 만듭니다. 형태가 흐물흐물해지는 대신 색채가 두드러져 평면적으로 느껴지는 엘 그레코의 인물은 마티스와 피카소 같은 현대 예술가를 연상시키기에 충분합니다.

부유하는 신비로움, 틴토레토

다빈치의 〈최후의 만찬〉(1498년)^{작품 16}은 지성과 감성을 고려한 완벽한 화면을 보여주고 있습니다. 그러나 다빈치의 그림은 확실히 감각(감성)보다는 지성이 앞서 있습니다. 사물이 존재하기 이전에 수학적인 공간이 선행하며 사물은 그 공간 위에 논리적으로 배치되어 있습니다. 즉 그림을 지배하는 것은 감각 이전에 합리적인 지성입니다.

다빈치의 〈최후의 만찬〉 일부, '토마'

그림의 토대가 되는 것은 예수의 머리를 중심으로 원근법에 입각한 무수한 선입니다. 선은 공간을 만들고 사물의 크기를 결정합니다. 가운데를 향해 좁아지는 선 위에 인물들은 자신의 의미에 맞게 알맞은 위치를 점하고 있으며, 자신의 본질을 대표하는 이상적인 자세를 취하고 있습니다. 예를 들어 예수 오른편에서 고개를 내밀고 손가락을 위로 올리는 사람은 예수의 제자 중 한 명인 토마입니다. 그는 의심이 많았다고 합니다. 그래서 토마는 자신의 특징을 대표하는 자세를 취하며 예수에게 배신자가 누구인지 따지고 있습니다.

이처럼 르네상스 작품은 논리가 화면을 가득 채우고 있습니다. 사전에서 논리는 "말이나 글에서 사고나 추리 따위를 이치에 맞게 이끌어가는 과정이나 원리" 또한 "사물 속에 있는 이치 또는 사물끼리의 법칙적인 연관"으로 정의합니다. 논리적인 세상이란 인간 지성으로 명확하게 이해할 수 있는 세상을 뜻합니다. 그래서 다빈치의 〈최후의 만찬〉은 시각적으로 깔끔하고 명확하며, 더할 것도 뺄 것도 없이 완결

된 모습을 보여주고 있습니다.

반면 매너리즘 작품에서 우리가 가장 먼저 느끼는 것은 '신비로움'입니다. 르네상스에서 느끼는 감정이란 일종의 경외감, 존경심에 가깝습니다. 가장 이상적인 화면 속에 가장 이상적인 인물이 가장 이상적으로 등장하는 것이 르네상스이기 때문입니다. 하지만 매너리즘미술에서는 신비로움과 몽환성을 느끼게 됩니다. 즉 매너리즘은 이상적이고 합리적인 것과는 거리가 멀다는 뜻이지요. 매너리즘은 인간의지성보다 감성에 더 맞닿아 있습니다.

틴토레토^{Tintoretto}(1518~1594년)는 16세기 중반 베네치아를 중심으로 활동한 화가입니다. 그는 르네상스 화가로 분류되곤 하지만 화면 구성과 색채 사용 등은 정석 르네상스를 훨씬 벗어난 느낌을 줍니다. 다빈치가 〈최후의 만찬〉을 그리고, 백 년 뒤에 틴토레토도 똑같은 주제인 〈최후의 만찬〉(1592~1594년)^{작품 48}을 그립니다. 하지만 틴토레토의작품을 보고 있으면 다빈치와는 극명하게 다른 표현과 거기서 발생하

작품 48 틴토레토, 〈최후의 만찬〉, 1592~1594년

는 신비로운 아우라를 느낄 수 있습니다.

틴토레토의 〈최후의 만찬〉은 보자마자 이상한 기분이 듭니다. 다빈치의 화면이 밝고 명확했다면, 여기서는 어두컴컴한 실내를 배경으로 하고 있습니다.[50] 왼쪽 상단의 작은 등이 실내를 밝혀주는 유일한 물리적 불빛입니다.

그것을 제외하고 화면을 밝히는 더욱 강렬한 빛이 있으니 바로 가운데 자리하고 음식을 나눠주는 예수입니다. 예수의 머리에서는 눈부신 후광이 빛을 발하고 있습니다. 그래서 우리는 이 그림의 주인공을 알아볼 수 있습니다. 다빈치가 자연광으로 후광 역할을 대신하게 했다면 틴토레토는 물리적 빛을 넘어서는 신비로운 힘을 여과 없이 보여주고 있습니다.

천장에서 내려오는 작은 전등 또한 예수의 후광 못지않게 이상한 불빛이기는 마찬가지입니다. 불빛 주위 그리고 오른쪽 천장을 보면 날개 달린 천사들이 떠다니고 있습니다. 그런데 그 모습이 꼭 유령 같습니다. 르네상스 작품에서 귀여운 아이로 표현되거나 아름다운 인간으로 표현된 것과는 대조적으로 이곳에서 천사는 육체를 지니지 않은 비물질적인 존재로 묘사되어 있습니다. 그래서 화면은 현실과 환상, 물질과 비물질, 육체와 영혼이 중첩된 것처럼 보입니다.

틴토레토의 작품에는 예수와 성인 이외에도 화면 오른쪽 아래편을 보면 다른 사람들이 등장합니다. 이들은 만찬을 준비하는 사람들인데, 이처럼 속세의 인물들이 성인들과 한 화면에 있습니다. 속세를 추방시켰던 르네상스와 달리 매너리즘에서는 성스러움과 속됨이 함께 등장합니다.

이 작품은 르네상스의 이상적 세계관에 균열이 가고 새로운 세계관이 등장하고 있음을 예고하고 있습니다. 그 새로운 세계관이란 인

간이 보다 현실, 경험, 감각에 충실하게 되는 것을 뜻합니다. 매너리즘 이후 등장하는 바로크에서는 여기서 더 나아가 성인들을 세속의 인물처럼 표현하게 됩니다.

화면의 구도도 두 작품은 서로 다른데, 다빈치의 작품은 가운데 예수를 기준으로 공간, 사물 그리고 드라마가 펼쳐집니다. 예수는 의미상 가장 중요한 존재이기에 세상의 중심이며, 그 하나의 기준점에서 이상적인 공간이 펼쳐지고 있습니다. 거기에 맞게 각 사물은 알맞은 크기로 표현되지요. 그러자 화면은 그 자체로 완결된 형상을 보여줍니다. 다빈치는 논리적으로 가장 이상적이고 완벽한 세상을 구현해놓았습니다. 그것이 르네상스인이 바라보고자 했던 세상입니다.

반면 틴토레토의 화면은 대각선으로 무한히 뻗어 나가고 있습니다. 그래서 완결되고 한정된 느낌 대신 그림이 화면 밖으로 더 나아갈 것만 같은 느낌입니다. 대각선 구도에 맞추어 만찬이 진행되는 식탁과 인물들의 배치도 대각선을 이룹니다.

물론 이 그림은 정면이 아닌 측면 벽에 걸려 있는 작품입니다. 그래서 관람자가 측면에서 이 작품을 본다면 마치 이 장면이 정면에서 진행되는 것처럼 보입니다. 작가가 그림이 걸릴 공간을 계산하고 화면의 구도를 결정했던 것이지요. 그래도 대각선으로 뻗어가는 화면 구도는 확실히 다빈치의 정적인 공간보다 훨씬 동적으로 다가옵니다.

매너리즘 작품은 이처럼 현실과 환상, 물질과 비물질, 합리(이성)와 신비(비이성)를 넘나드는 모습을 보여줍니다. 그것은 르네상스의 완벽함에 대한 후배 화가들의 단순한 저항이 아닙니다. 조화, 균형, 비례로 완벽한 세상을 표방한 르네상스야말로 어쩌면 하나의 환상일지도 모릅니다. 그러한 세계는 플라톤이 말한 이데아의 세계에나 있습니다. 르네상스인들은 합리적인 인간을 지상 꼭대기에 올려놓았고, 거기에

맞추어 세상을 보고자 했습니다.

16세기가 지나면서 세계는 실질적 힘을 중심으로 재편되기 시작합니다. 국가와 종교, 합리와 미신, 노골적 힘과 이상적 세계가 대립하며 기존의 세계관을 파괴하고 새로운 세계관이 형성되고 있었습니다.

거인으로 변한 풍차와 싸웠던 중세 기사 돈키호테는 매너리즘 시대 인물들의 모습을 풍자적으로 보여줍니다. 상업자본주의와 국가의 성장 앞에 봉건제의 산물인 기사는 점점 필요 없는 존재가 됩니다. 하지만 아직 새로운 세계가 완전히 그 모습을 드러내지 않았습니다. 그래서 돈키호테는 자신이 기사임을 의심하거나 포기하지 않습니다.

그런데 그 모양새가 중세 기사와는 영 다릅니다. 돈키호테의 행동은 어딘가 시대와 맞지 않게 느껴집니다. 그의 진지하고 투철한 기사도보다는 우스꽝스러운 행동만 두드러져 독자에게 웃음을 선사합니다. 돈키호테의 행동이 어딘가 웃게 보이는 것은 그가 시대착오를 겪었기 때문입니다. 하지만 그건 돈키호테의 잘못이 아닙니다. 근본적으로 고중세와 근대 사이에 끼어 있는 16세기가, 그 시대의 세계관이 요동치고 있었기 때문입니다. 그러니 그 속의 인간도 덩달아 요동쳤던 것입니다.

매너리즘 화가들도 이와 같습니다. 그림의 주제는 여전히 성모와 예수, 왕과 귀족입니다. 그런데 그 모습이 예전 같지 않습니다. 오히려 주제보다는 표현이 먼저 눈에 들어와 신비로운 분위기에 압도됩니다. 인물들은 길고 호리호리하게 표현되며, 안정적으로 지상에 뿌리내리기보단 무게감을 잃고 부유하는 듯 보입니다. 현실과 환상은 때때로 하나의 화면에 중첩되는데, 이것은 곧 이성과 비이성이 서로를 간섭하는 현상을 보여줍니다.

재미있게도 주제와 삐걱거리는 기교·표현은 그 이전 시대에서는

볼 수 없었던 개성과 독창성이 꽃피게 했습니다. 매너리즘은 르네상스미술에 비해 훨씬 현대적으로 보이는 것은 바로 주제에 얽매이지 않는 독특한 표현에 있습니다. 의미가 흔들리면서 화가들은 각자의 내면과 감성에 집중했고, 이것은 흔들리는 시대 속에서 강렬한 개성으로 발현되었습니다.

5장 ——— 근대미술

11 ✦ 바로크

Baroque

표현은 세계관의 차이

여전히 많은 사람들이 그림을 감상할 때 그 속에 무엇이 있는지를 먼저 찾습니다. 만약 어떤 그림을 보고 '소녀' '강아지' '나무'라고 말할 수 있다면 그것은 잘 그린 그림입니다. 이럴 때 미술은 말놀이 카드가 됩니다.

진정한 감상은 '예술이 표현의 문제'라는 것을 인지할 때 일어납니다. 똑같은 강아지라도 사람마다 다르게 그립니다. 같은 주제지만 백 년 전후의 표현방식이 다릅니다. 사람마다 개성도 다르고 시대마다 세계관도 다르니 같은 사물도 다르게 보입니다. 미술에 나타난 표현을 보면 이 세상에는 절대적인 것이 없음을 단박에 알 수 있습니다. 예술은 주제가 아닌 표현의 문제입니다.

중세미술·르네상스·매너리즘은 주제 면에서 같습니다. 시대가 변했지만 정치체제는 이전과 비슷하게 유지되었습니다. 시민계급이 있

었으나 세상은 여전히 종교와 왕이 지배했지요. 그건 18세기까지도 마찬가지였습니다. 하지만 각 시대와 미술을 가르는 차이는 표현에서 드러납니다. 17세기에 이르면 이전과 달리 표현의 변화가 급진적으로 일어납니다. 변하지 않는 존재에서 이제는 존재를 둘러싼 사건으로 인간의 초점이 옮겨가지요. 바로크는 어떤 시대였고, 바로크미술은 어떻게 달라졌을까요?

르네상스와 바로크

르네상스 화가 치마 다 코넬리아노^{Cima da Conegliano}(1459~1517년)의 〈의심하는 토마〉(1505년)^{작품 1}와 초기 바로크 회화의 대가 카라바조^{Michelangelo da Caravaggio}(1571~1610년)의 〈의심하는 토마〉(1602년)^{작품 2}는 똑같은 주제를 다룬 그림입니다. 두 작품 사이에는 백 년가량의 시차가 존재합니다.

작품 1 치마 다 코넬리아노,
〈의심하는 토마〉, 1505년

작품 2 카라바조, 〈의심하는 토마〉, 1602년

똑같은 주제를 그렸는데 백 년 전후가 어떻게 달라졌을까요? 그리고 무엇이 두 그림을 다르게 만들었을까요?

두 그림의 주제는 「요한복음」에 나오는 '의심하는 토마' 이야기입니다. 토마Saint Thomas는 예수의 제자 중 한 명으로 다빈치의 〈최후의 만찬〉에서 손가락을 위로 올리며 예수에게 무언가를 따지던 바로 그 인물입니다. 토마는 예수가 부활했다는 소식을 듣자 직접 보지 않는 이상 못 믿겠다며 의심했습니다. 그러자 예수는 자신의 상처를 만져보라고 말합니다. 상처에 손을 갖다 댄 토마는 이내 이분이 그리스도임을 깨닫고 감격하게 되지요.

복음서에서는 토마가 예수의 상처에 손가락을 집어넣었다는 언급은 없습니다. 하지만 이 이야기를 표현한 많은 회화작품에서 토마는 예수의 옆구리를 찌르고 있는 모습으로 재현되어 있습니다. 코넬리아노와 카라바조 역시 회화적 전통에 따라 토마가 예수의 상처에 손가락을 집어넣는 모습으로 표현했습니다. 이야기를 재현하고 있다는 점에서 두 그림은 유사합니다.

중요한 것은 '어떻게' 재현하느냐, 즉 표현의 문제입니다. 표현에 있어 두 그림은 완전히 다릅니다. 당연하지요. 코넬리아노와 카라바조는 둘 다 이탈리아 사람이지만 두 사람 사이에는 백 년이라는 시간 간격이 존재하며 화가의 개성, 취향, 안목 등 모든 것이 다르기에 표현도 다를 수밖에 없습니다.

하지만 개성 이전에 화가가 속한 세계가 다릅니다. 세계는 개인보다 먼저 주어졌습니다. 인간은 자신이 살아갈 시대를 선택할 수 없습니다. 즉 인간은 자신이 속한 세계관을 선택할 수 없습니다. 한 인간을 이루는 기본적인 세계관은 이미 주어졌습니다. 그 세계관 속에서 개인은 자신의 개성을 만들고 꽃피울 수 있을 뿐이지요. 그래서 위대

한 예술작품은 시대와 개인의 합작품입니다. 위대한 예술작품은 화가가 속한 시대의 세계관을 시각적으로 보여주는 동시에 화가 개인의 개성도 보여줍니다.

두 그림을 비교해보면 우선 화면의 밝기가 다릅니다. 코넬리아노의 그림은 밝고 선명한 화면입니다. 의미상 가장 중요한 존재인 예수가 그림 가운데에 있으며 평온한 표정으로 토마의 손가락을 자신의 상처에 가져다 대고 있습니다. 토마는 살짝 놀란 듯 예수의 얼굴을 쳐다보고 있으며, 오른쪽에는 성 마그누스St. Magnus도 토마와 마찬가지로 예수의 얼굴에 시선을 고정하고 있습니다. 토마와 마그누스는 작품을 주문한 베네치아 석공 조합의 수호성인입니다. 르네상스 전통에 입각해 인물들(본디 성인은 위대한 존재이기에)은 깨끗하고 좋은 옷을 입은 채 이상적으로 표현되어 있습니다.

이들 뒤로는 대리석 기둥과 아치 장식이 있어 액자 같은 역할을 하고 있습니다. 그래서 인물들은 액자 앞에 세워진 조각처럼 보이기도 합니다. 뒤로는 평화로운 전원 풍경이 펼쳐져 있습니다. 멀리 있는 산들은 대기원근법으로 부드럽게 처리되어 있으며, 파란 하늘에는 솜털 같은 뭉게구름이 떠다니고 있네요. 코넬리아노의 작품에는 조각 같은 인물들, 목가적인 전원 풍경 등 이상적인 아름다움을 추구하는 르네상스 전통이 고스란히 반영되어 있습니다.

반면 카라바조의 작품은 상대적으로 밝고 어둠이 명확합니다. 배경은 검게 칠해져 있고, 왼쪽에서 오른쪽으로 빛이 떨어져 예수를 밝게 비추며 나머지 인물들은 어둠 속에 묻혀 있습니다. 가운데 위에 있는 인물은 이마만 겨우 보이네요. 토마 바로 뒤에 있는 인물도 빛을 받은 측면 얼굴과 붉은 팔 자락만 보입니다.

대신 강렬한 빛이 예수와 토마를 향해 직선으로 떨어지고 있습니

다. 좀 더 정확하게 말하자면 토마가 예수의 상처를 찔러보는 부분에 빛은 집중되어 있습니다. 상대적으로 예수의 얼굴은 빛을 등지고 있어 그늘이 가득하고, 반대로 토마의 얼굴은 빛이 닿아 환합니다. 토마는 꽤 놀랐는지 이마에는 여섯 겹의 주름살이 생겼습니다. 놀라기는 주위 인물들도 마찬가지로 그들의 이마도 주름이 가득합니다. 예수만이 상대적으로 덤덤한 얼굴입니다.

코넬리아노 작품에서 토마와 마그누스가 예수의 얼굴을 쳐다보고 있습니다. 반면 카라바조의 작품에서는 예수를 포함한 모든 인물이 상처와 손가락에 시선을 두고 있습니다. 즉 카라바조의 작품은 지금 한창 사건이 일어나는 곳에 그림의 구도가 집중되고 있습니다. 예수가 정중앙이 아닌 왼편에 있는 것도 그의 상처 부위가 화면 가운데로 오게끔 하기 위해서입니다. 배경이 검게 칠해진 것도, 인물들의 일부분이 어둠에 잠긴 것도, 예수의 상처와 손가락에 빛이 정확하게 떨어지는 것도 모두 지금 일어나고 있는 이 놀라운 사건을 강조하기 위해서입니다.

사건을 부각하기 위해서는 화면 전체를 환하게 처리해서는 안 됩니다. 그렇다면 사건의 집중도와 긴장도가 떨어집니다. 연극무대에서 일이 한창 일어나고 있는 곳에 강렬한 스포트라이트가 집중되는 것과도 비슷합니다. 영화에서라면 전체 장면이 아닌 사건의 핵심이 되는 곳을 클로즈업하겠지요.

카라바조의 화면에는 사건을 부각하는 연극과 영화의 기법이 모두 등장합니다. 사건을 비추는 강렬한 조명, 상반신만 등장하는 등신대 인물들(화면 크기 가로 146cm, 세로 107cm), 그리고 인물들의 시선과 배치는 관람자를 사건의 중심으로 끌고 들어갑니다. 르네상스가 한 발짝 떨어져 존재를 바라볼 것을 요구했다면, 바로크는 관람자를 가차 없이

그림 속으로, 사건 속으로 끌고 갑니다.

두 작품은 같은 주제이지만, 코넬리아노는 고유한 의미(개념)를 지닌 인물에 초점을 맞추고 있습니다. 따라서 의미를 지닌 존재가 중요하기에 모든 사물은 명확하게 드러나며, 그들의 움직임은 최소화되어야 합니다. 인물들이 어딘가 조각상 같다고 느껴지는 이유는 의미를 중시하는 르네상스의 이념 때문입니다. 그러니 이상적인 존재(그 존재가 지닌 의미와 본질)가 중요하기에 인물들은 현실과 상관없이 깨끗하고 성스럽게 표현되어 있습니다. 성인은 개념상 순수하고 성스러운 존재이니까요.

반면 카라바조는 미술에 현실을 끌고 들어왔습니다. 그림 속 인물들은 성스럽기보단 평범한 우리네 이웃 같습니다. 토마의 옷은 허름하고 어깨는 찢어져 있습니다. 예수의 제자들이 가난했다는 것을 여과 없이 드러내고 있지요.

카라바조 작품의 인물들은 모두 사건이 일어나고 있는 곳에 시선을 두고 있습니다. 이 작품에서 주인공은 예수가 아닌 예수의 상처와 토마의 손가락이 맞닿는 바로 그 지점, 그 순간입니다. 이처럼 바로크는 고유성을 지닌 존재가 아닌 지금 일어나는 일에 집중하고 있습니다. 이것이 백 년 전 세계와 그로부터 백 년 후 세계의 차이입니다.

군주의 덕을 포기하고 임기응변을 강조한 마키아벨리의 주장은 17세기가 되면서 하나의 세계관으로 자리 잡게 됩니다. 같은 주제를 그린 르네상스와 바로크는 2개의 세계관을 시각적으로 보여주고 있습니다. 덕이 아닌 임기응변의 강조는 결국 존재(개념, 진리, 정지, 영원)에서 사건(운동, 변화, 시간, 감각)으로 세상을 바라보는 인간의 시각이 변했음을 나타냅니다.

17세기가 근대인 이유는 이처럼 세계관이 고중세와는 다르기 때문

입니다. 변하지 않는 존재, 의미, 개념이 아닌 사건, 즉 운동을 바라보는 시각은 17세기 근대와 바로크를 이해하는 중요한 키워드입니다. 카라바조는 그의 의도와 상관없이 근대적 세계관을 시각화했습니다. 그는 초기 바로크의 거장이 되어 수많은 후대 화가들에게 영향을 끼칩니다.

세계는 마키아벨리가 제시한 방향으로 나아갔으며, 미술은 혼란스러웠던 매너리즘을 거쳐 카라바조가 제시한 방향으로 나아갈 예정입니다. 이들은 모두 운동하는 세계를 보여줍니다. 그것은 바로 근대입니다.

바로크

매너리즘 이후 17세기와 함께 본격적으로 펼쳐지는 미술을 바로크 Baroque라고 합니다. 바로크는 '일그러진 진주'를 뜻하는 포르투갈어 Barrocco에서 유래했다고 알려져 있습니다. 동그란 진주가 아니라 일그러진 진주라니 어감이 다소 부정적입니다. 미술사를 살펴보면 그리스미술과 르네상스에서 벗어난 미술 사조의 이름에는 어김없이 부정적인 이름이 붙습니다.

르네상스는 '재탄생' '부활'이라는 뜻입니다. 피렌체에서는 공화제를 바탕으로 인간 지성에 대한 믿음이 고대 그리스 인본주의 문화를 입고 등장합니다. 르네상스는 그리스 고전주의를 이어받아 그 또한 고전주의미술로 자리매김합니다. 그러나 르네상스 이후 매너리즘과 바로크는 원래의 의도가 어떻든 부정적 뉘앙스가 들어가 있습니다. 이 두 미술은 기교적이고 과도한 표현들로 인해 조화와 균형을 중시하는 고전주의의 이탈로 간주되었거든요. 물론 고전주의를 미술의 정

답으로 믿는 사람들에게 말이지요.

고전주의는 지성을 바탕으로 합리적이고 논리적인 화면을 보여줍니다. 소실점을 중심으로 수많은 선이 공간과 깊이를 만들어냅니다. 이렇게 만들어진 논리적 공간 위에 각 사물은 의미에 따라 합리적으로 배치됩니다. 가장 중요한 인물은 가운데에, 덜 중요한 인물은 옆쪽에 배치되며, 사물과 공간은 좌우대칭으로 배치되어 조화를 이룹니다. 모든 존재는 가장 이상적인 모습을 한 채 움직이지 않고 고요히 자신의 의미를 드러내는 데 최선을 다하고 있습니다. 르네상스가 지성적이고 정적으로 느껴지는 이유이지요.

매너리즘에 와서 르네상스는 균열이 가기 시작합니다. 좌우대칭, 원근법에 따른 사물의 크기, 사물 간의 조화는 무너지고 독창적인 표현이 그 자리를 차지했습니다. 매너리즘은 확실히 주제보다 표현이 먼저 눈에 들어옵니다. 그래서 솜씨, 기교, 탁월함을 뜻하는 이탈리아어 '마니에라Maniera'가 이러한 미술의 이름으로 붙여진 게 타당하게 느껴집니다. 비록 부정적인 뉘앙스가 묻어 있다고 해도 말입니다.

바로크로 오면 이제 새로운 시대의 새로운 미술은 자신의 모습을 완전히 드러냅니다. 새로운 미술은 르네상스와도, 매너리즘과도 다른 양상을 보여줍니다. 르네상스에서는 이상적인 존재가 이상적으로 등장했다면, 매너리즘에서는 이상적인 존재가 의미를 벗어나 더욱 신비롭게 표현되었습니다. 반면 바로크에서는 존재보다는 그 존재들이 겪고 있는 사건이 강조되고 있습니다.

바로크 인물들은 그 이전의 어떤 미술보다도 적극적으로 자신의 일을 수행하고 있습니다. 의심 많은 토마는 적극적으로 예수의 상처를 찔러보고 있고, 예수는 적극적으로 토마의 손가락을 자신의 상처에 집어넣고 있습니다. 주변인들은 적극적으로 그 둘의 모습을 지켜

보고 있네요. 강렬한 조명은 사건을 강조하며 화면을 더욱 드라마틱하게 만들고 있습니다. 그러자 마치 내 앞에서 사건이 벌어지고 있는 듯한 느낌을 자아냅니다.

르네상스는 조화, 균형, 좌우대칭, 이상적인 존재가 등장하는 완벽하게 동그란 진주입니다. 반면 바로크는 지금 일어나고 있는 일에 주목합니다. 한쪽을 부각하기 위해서는 다른 한쪽은 상대적으로 차분하거나 어둡거나 단조로워야 합니다. 이런 상황에서 조화와 균형보다는 선택과 집중이 더 중요합니다. 즉 360도로 동그랗기보다는 어딘가 한군데는 찌그러져 있어야 합니다. 일그러진 진주처럼 말이지요.

바로크라는 명칭을 붙인 사람들은 진주가 찌그러진 곳만을 불만스럽게 보았습니다. 하지만 완벽한 원은 이론상에만 있습니다. 각종 사건·사고가 우연히 펼쳐지는 현실은 이론이나 진리처럼 완벽할 수 없습니다. 바로크는 이상보다 현실을 보려고 했던 미술입니다. 이론에 비해 현실은 불규칙하고 무질서합니다. 하지만 이 말을 바꿔서 생각해보면 그만큼 현실은 다채롭고 역동적이라는 뜻이 됩니다. 이것이 바로 일그러진 진주가 선사하는 아름다움입니다.

근대

바로크의 배경은 17세기입니다. 역사적으로 근대^{Modern}는 17세기에서 19세기 사이를 가리키고, 20세기 이후를 현대라고 부릅니다. 물론 학자마다 시대를 구분하는 기준은 다르지만, 일반적으로 20세기를 기준으로 근대와 현대가 나뉩니다.

반면 미술에서 근대미술은 19세기 후반에서 1945년 전후까지의 미술을 가리킵니다. 또 한편 20세기 이후의 미술을 현대미술이라고

묶기도 합니다. 역사와 미술사에서의 근대가 서로 다르고, 하물며 미술사에서도 근대와 현대를 보는 시기가 명확하지 않습니다.

우리는 생활 속에서도 근대, 모던이라는 말을 자주 듣고 자주 사용합니다. 일상에서 '모던하다'라는 말은 현대적이고 세련되었다는 뜻으로 통합니다. 모던은 '지금'과 가까운 시간으로 '첨단, 세련됨, 도회적, 현대적'이라는 의미가 내포되어 있습니다. 근대는 참으로 애매하고 포괄적인 단어입니다.

17세기와 함께 역사는 또 한 번의 변화를 맞이합니다. 르네상스는 저물었고, 강력한 왕권을 중심으로 민족국가가 형성됩니다. 근대 국가가 형성되어 뻗어나가던 시기가 바로 17세기입니다. 16세기는 혼란한 시대였습니다. 모든 시대가 혼란스럽기는 마찬가지였지만 특히나 16세기는 기존의 종교, 정치, 경제 모든 분야가 흔들리며 불안했습니다.

오스만 제국이 세력을 확장해 지중해를 차지하면서 이탈리아 도시국가들의 세력이 축소되었습니다. 유럽에서는 왕권을 중심으로 통일국가가 형성되었고, 각국은 신항로 및 식민지 사업에 뛰어들어 정치적·경제적으로 새로운 돌파구를 마련했습니다.

반면 지중해 해상권을 뺏기고 통일국가도 되지 못한 이탈리아는 점점 가난해졌습니다. 물론 로마 교황청도 예외는 아니었지요. 교황청은 면죄부를 파는 식으로 구멍 난 돈을 메꾸었습니다. 종교는 나날이 부패했기에 이를 비판했던 성직자들은 교만한 인간들의 손에서 종교를 구하기 위해, 세속권력은 종교의 영향력에서 벗어나 자유로운 정치·경제 활동을 하기 위해 이 둘은 손을 맞잡았습니다. 결국 이들은 새로운 종교를 만들게 됩니다.

16세기는 중세 봉건제와 새로운 국가 경제, 종교와 국가, 기존 종교

와 새로운 종교가 대립하던 시기였고 그 속에서 개인들은 저마다 혼란함, 불안, 우울을 느꼈습니다. 미술에서는 르네상스가 지향하는 조화와 균형이 무너지고 불안과 우울을 바탕으로 붕붕 들뜨는 분위기가 두드러졌습니다. 매너리즘이 선사하는 몽환적인 아름다움의 원인입니다.

17세기가 되면서 새로운 세계는 완전히 모습을 드러냅니다. 프랑스의 루이 14세$^{Louis\ XIV}$(재위 1643~1715년)는 17세기를 상징하는 대표적인 인물입니다. 왕은 스스로를 만물을 비추는 태양으로 생각해 자신을 '태양왕'이라 불렀고, '짐이 곧 국가다'라고 외쳤습니다. 17세기 왕의 권력이 얼마나 강력해졌는지 알 수 있는 대목입니다. 이른바 절대왕권의 탄생입니다.

17세기 이후 각 국가는 왕권 강화를 위해 관료제와 상비군을 바탕으로 절대왕정을 형성합니다. 절대왕정 체제에서 통치와 행정은 왕이 직접 통제했고, 왕의 손이 뻗치지 않는 각 기관과 지역에서는 관료들이 왕의 명을 이행했습니다. 더불어 왕을 위해 언제든지 싸울 준비가 되어 있는 직속부대인 상비군이 등장했습니다. 이처럼 절대왕정은 관료제와 상비군이라는 든든한 두 기둥 위에 성립했습니다. 그럴수록 봉건영주의 힘은 약해졌고, 왕과 시민계급의 관계는 더욱 긴밀해지면서 국가 경제가 발달합니다. 절대왕정을 바탕으로 '국가'가 이제 역사의 주인공이 됩니다.

17세기와 과학혁명

17세기는 모든 면에서 새로운 시대였습니다. 중세 봉건제는 절대왕정으로 바뀌었고, 기독교는 2개로 갈라져 영원히 만나지 않게 되었습

니다. 신항로가 발견되고 식민지가 생겨나면서 국제 시장이 만들어졌습니다. 공간의 확장과 이동을 통해 이득을 챙기는 상업자본주의가 전 지구를 휘감았습니다.

새로운 종교인 프로테스탄트^{Protestant}(개신교)는 열심히 일해 모은 돈은 그 자체로 성실히 살았다는 증거로 보고 노동과 노동해서 발생하는 돈을 긍정했습니다. 종교개혁은 기존 교회를 비판하던 성직자와 자유로운 경제활동을 추구하던 세속권력 양편에서 호응을 얻었습니다. 그들의 목적은 달랐지만 이해관계가 맞아떨어졌기 때문입니다. 한쪽에서는 인간에 의해 타락한 신을 구할 수 있었고, 한쪽에서는 더는 교황청 눈치를 보지 않고 돈과 권력을 추구할 수 있었지요.

물론 이 과정은 순탄치 않았습니다. 종교개혁의 진원지인 독일지역에서는 30년전쟁(1618~1648년)이 일어나 구교와 신교가 극심히 대립했습니다. 30년전쟁은 종교전쟁이면서도 영토와 정치를 아우르는 국가 간 패권 다툼이기도 했습니다. 일례로 프랑스는 가톨릭 국가였지만 같은 가톨릭 국가인 스페인과 오스트리아를 견제하기 위해 프로테스탄트와 신교들이 많았던 네덜란드를 지원했습니다. 따라서 30년전쟁은 종교전쟁을 넘어 근대 국가들의 패권전쟁입니다.

전쟁은 1648년 베스트팔렌 조약을 맺고 신교가 승리하면서 끝이 납니다. 조약 이후 네덜란드는 스페인에서 독립했고, 영토와 권력을 잃은 스페인은 점점 쇠퇴했습니다. 독일을 지배하던, 신성(神聖)하지도 않고 고대 로마제국과도 딱히 관련이 없는 신성로마제국은 허울뿐인 명예만 남게 되었습니다. 결국 독일지역은 통일을 이루지 못한 채 절대왕정의 시대로 진입했고, 통일국가 시대를 헤쳐 가는 데 있어 뒤처지게 됩니다.

이처럼 16, 17세기는 정치적·경제적·종교적으로 눈에 띄는 변화를

겪었습니다. 그러나 하드웨어적인 변화에 가려져 그 중요성을 종종 놓치는 변화가 하나 있습니다. 이것이 바로 과학혁명입니다.

혁명이라고 하면 프랑스 시민혁명처럼 사람들이 깃발을 들고 거리로 뛰쳐나와 자유를 부르짖거나 산업혁명처럼 증기기관이라는 새로운 문물이 세상을 바꿔놓는 것을 상상하기 쉽습니다. 이와 달리 17세기 과학혁명은 눈에 보이고 직접 경험하는 떠들썩한 혁명이기보다 정신적 혁명에 가깝습니다. 하지만 그 중요성을 결코 간과해서는 안 될 정도로 과학혁명은 근대 국가의 성장과 맞물려 있으며, 과학혁명으로 인해 도입된 새로운 사고방식은 사람들의 세계관을 바꿔놓기에 충분했습니다. 또한 다가올 18세기 산업혁명과 시민혁명을 예비하기도 합니다.

물론 바로크를 이해하는 데도 과학혁명은 빼놓을 수 없습니다. 바로크에 드러나는 운동과 사건을 강조하는 태도, 극적인 명암 대비와 역동적인 화면은 바로 이 근대적 세계관을 시각화한 것입니다. 과학을 바탕으로 한 근대적 세계관은 절대왕정과 종교개혁에 반대하는 지역 그리고 종교개혁이 이루어진 지역, 모두에 영향을 끼치며 다양한 모습으로 자신을 드러냈습니다.

그렇다면 근대적 세계관이란 무엇일까요? 그 전에 우리는 고중세적 세계관에 대해 알아야 근대적 세계관이 얼마나 과거와 다른지 이해할 수 있습니다. 고중세, 그러니까 고대 그리스시대부터 중세를 지나 넓게는 16세기 르네상스까지 지배했던 것은 목적론적 세계관입니다. 르네상스가 속한 16세기를 근대라고 부르지 않고 근세^{Early modern period}(近世)라고 부르는 이유는 르네상스가 온전히 근대적 세계관을 드러내지 않았기 때문입니다.

목적론적 세계관

고중세의 목적론적 세계관에서 모든 사물은 목적이 있습니다. 플라톤은『국가』에서 인간을 세 종류로 구분합니다. 그 세 종류는 바로 지혜를 갖춘 통치자, 용기를 지닌 수호자, 그리고 성실함을 가진 생산자입니다. 그리고 애초에 각 역할에 맞는 사람이 존재하며 모든 생활이나 교육은 그 목적에 맞아야 합니다. 철인 통치자에게는 지혜를 가르치기 위해 철학을 교육하며, 수호자에게는 국방을 지키기 위해 체력과 두뇌 훈련을 시키며, 농민과 수공업자 같은 생산자에게는 그에 걸맞은 생산 기술을 전수해야 합니다.

모든 인간은 그 역할이 정해져 있고, 정해진 역할을 훌륭히 수행할 때 그 사회는 이상적인 사회가 됩니다. 이런 사회야말로 이데아$^{\text{Idea}}$(사물의 원형, 진리, 법칙, 개념, 목적 등을 포괄하는 플라톤의 개념)를 구현하는 '정의로운' 사회입니다. 각자가 각자의 몫에 알맞은 삶을 사니까요. 물론 사람뿐만 아니라 세상 만물에는 이처럼 이데아에서 파생된 목적이 존재하며, 만물은 이데아를 모방하며 살아야 합니다. 그것이 정의를 구현하는 최고의 미덕이지요.

고대를 지나 중세가 되면 최고의 목적은 이데아에서 신(神)으로 바뀝니다. 그러자 이제 만물은 신이 부여한 목적대로 살아가야 합니다. 전지전능한 신은 각 역할에 맞는 존재를 창조했고, 인간과 동식물을 포함한 만물이 자신의 역할을 성실히 수행하면 세계는 더할 나위 없이 완전한 세상이 됩니다. 신이 만든 세계이니, 만물이 신의 뜻대로 산다면 그야말로 완벽한 세상이지요. 이러한 세계는 역할에 따른 위계를 가정하고 있는데, 인간도 신에게 얼마나 가깝냐에 따라 교황-대주교-주교-일반 성직자-평신도 순으로 나뉩니다.

중세의 사물 위계는 그리스 철학의 영향 때문입니다. 플라톤의 이데아도 위계를 가정하고 있는데, 이데아는 사물의 원형으로 최고의 가치를 지니고 있습니다. 이 가치는 정신적이고 변하지 않는 속성을 띱니다. 반면 물질로 이루어진 사물은 이데아를 모방한 모방물입니다. 침대의 이데아(원형, 개념, 목적)가 있고, 우리가 생활 속에서 사용하는 침대는 그 이데아를 본떠 만든 것이지요.

이때 이 모방물을 모방한 더욱 낮은 모방물이 있었으니, 이것이 바로 예술입니다. 모방의 단계가 진행될수록 이데아의 속성은 옅어지고 감각, 감성과 같은 물질적 속성이 두드러집니다. 그러니 플라톤의 입장에서 예술은 감각만 두드러진 저급한 모방입니다. 즉 그림 속 침대는 누울 수도 없으며 그 모습이 온전히 드러나 있지도 않기 때문에 불완전한 모방이라는 것이지요.

르네상스에서는 이데아와 신의 자리에 인간이 들어섭니다. 이탈리아 피렌체는 상인 중심의 공화제를 실시합니다. 공화제는 다수가 다스리는 정치체제입니다. 여기서 다수는 일반적인 사람들, 즉 시민을 지칭합니다. 당연히 이때의 시민은 자유로운 상태에서 이성적인 사고를 바탕으로 올바른 판단이 가능한 사람을 뜻합니다. 이렇듯 공화제는 인간에 대한 믿음과 인간 지성에 대한 자신감이 있어야만 작동할 수 있는 체제입니다.

따라서 르네상스에서 말하는 인간은 합리적 지성을 지닌 전인적 인간을 뜻합니다. 도시국가들의 연합체였던 고대 그리스도 마찬가지입니다. 공화제는 인간을 최고의 가치로 두기에 인간 중에서도 가장 완벽한 인간, 즉 전인적 인간에 최고의 가치를 부여합니다.

고대 그리스 조각이나 르네상스 작품에 등장하는 인간은 바로 공화제적 이상이 시각적으로 구현된 것입니다. 작품의 주제는 신, 성인,

영웅, 교양인과 같은 고상한 존재들이며 이들은 우아한 얼굴에 균형 있는 몸매를 갖추고 있습니다. 단지 얼굴이 아름답고 몸매가 좋으니 그러한 인간을 예술의 주제로 등장시킨 것이 결코 아니지요.

그리스와 르네상스 예술은 인본주의가 추구하는 이상적인 인간의 모습을 형상화해 광장이나 교회에 설치했습니다. 누구나 사회적 이상을 보고 감명을 받게 하는 동시에 도덕과 교훈을 전달하기 위함입니다. 이처럼 고대에서 르네상스에 이르기까지 모든 사물과 인간에게는 각 존재가 처해 있는 독특한 상황인 실존을 넘어 '목적(본질)'이 선행했습니다. 본질은 실존에 앞선 것이지요. 이것이 바로 목적론적 세계관입니다.

이러한 목적론적 세계관은 사회적으로 신분과 통치를 정당화하는 데 유용했습니다. 애초에 목적이 정해져 있다면 변화를 추구하기보다 전통과 규범을 지키는 것이 미덕입니다. 또한 각 존재의 목적은 이미 정해져 있기에 신분 간의 위계도 당연합니다. 농민이 통치자가 되려는 것은 자신의 목적을 거부하는 것이니 사회적으로도 불온한 행위입니다.

공화제를 실시한 르네상스 시기의 피렌체에서도 마찬가지입니다. 전인적 인간이 목적이라면 전인적 인간에 가까운 인간이 있고, 먼 인간이 있습니다. 그렇다면 전인적 인간에 좀 더 가까운 사람이 나라를 다스리는 것이 더 합리적입니다.

이처럼 목적론적 세계관에서 인간은 모두 다 같은 인간이 아니라 완전한 인간과 불완전한, 덜된 인간으로 나누어집니다. 이때 덜된 인간은 완전한 인간의 지배를 받는 것이 당연하지요. 피렌체는 공화제 국가였지, 현대 민주주의 국가는 아니었습니다. 이러한 사회에서는 특수한 기술과 전문 분야에 대한 지식보다는 종합적인 교양이 훨씬

더 우대받습니다. 하나만 아는 것은 불완전함을 뜻하기 때문입니다. 반면 분업화가 이루어진 근대 국가나 모든 분야가 세분화된 현대사회에서는 교양인보다 전문가를 필요로 합니다. 이처럼 교양인과 전문가는 세계관에 따라 위치가 달라집니다.

목적론이 지배한다는 점에서 르네상스는 온전한 의미의 근대라고 할 수 없습니다. 근대는 모든 사물에서 목적과 계급장을 제거하고서야 비로소 탄생합니다. 우리네 양반 가문 선비들은 자신의 몸에 선조의 신성한 기운이 서려 있다고 믿었습니다. 그래서 신체를 훼손해서는 안 된다고 생각해 머리카락도 함부로 자르지 않았지요. 이처럼 목적(본질)은 개별자보다 선행합니다.

하지만 근대를 지나면서 선조의 신성한 기운은 DNA로 대체되었고, 모든 인간의 머리카락은 케라틴, 구리, 아연, 철, 칼슘, 멜라닌 색소, 수분 등 동일한 성분으로 구성되어 있다는 것이 상식이 되었습니다. 그리고 머리카락을 잘라도 DNA나 그 구성 성분이 사라지는 게 아니라는 걸 당연하게 여깁니다. 목적이 사라진 자리에 실증적 사실, 숫자, 법칙이 들어서면서 본격적으로 근대가 시작됩니다.

기계론적 세계관

근대적 세계관은 가장 먼저 사물과 목적을 분리하는 것에서 출발합니다. 17세기를 대표하는 철학자 데카르트$^{René\ Descartes}$(1596~1650년)는 인간 정신을 제외한 신체를 포함해 모든 사물을 '연장extension(延長)'으로 봤습니다. 시간, 거리, 사물의 길이를 길게 늘린다고 할 때의 그 연장이지요.

만물은 길이, 높이, 넓이를 지니고 특정 공간을 차지하고 있습니다.

이때 사물의 개별적 특성과 상관없이 그것의 위치, 길이, 높이, 넓이 등은 숫자로 표현할 수 있습니다. 위대한 왕도, 초라한 거지도 모두 동등하게 한 명의 인간으로, 숫자로 환원됩니다. 정신을 제외한 나머지 물질적인 것은 "한갓 연장을 가지고 있을 뿐"[1]이거든요. 연장은 스스로 생각할 수 없습니다. 스스로 생각하는 것은 신체가 아니라 정신입니다.

데카르트는 신체와 정신을 분리하고 정신이야말로 내가 존재한다는 것을 알려주는 지표라고 생각했습니다. 나는 생각하기 때문에 존재하는 것이지, 내 신체가 물건처럼 놓여 있으니까 내가 존재하는 것이 아닙니다. 이때의 생각이란 논리적인 사고뿐 아니라 의심하고 이해하고 긍정하고 부정하고 상상하며 감각하는[2] 등 일련의 사고 활동을 포함합니다. 그러니 나는 "하나의 생각하는 것"[3]입니다. 이것이 '나는 생각한다. 그러므로 존재한다Cogito, ergo sum'라는 데카르트의 그 유명한 문장이 뜻하는 바입니다.

데카르트의 '연장'과 '생각하는 존재로서의 나'를 뜻하는 '코기토Cogito'는 근대 철학과 과학을 넘어 근대적 세계관의 포문을 연 개념입니다. 데카르트 이전까지의 세계는 정신과 물질이 결합해 개념을 형성하고 있었습니다. 플라톤의 철인왕처럼 날 때부터 합리적이고 논리적인 사람은 철학자가 되어 국가를 다스려야 하며, 선비의 신체는 조상님의 신성한 기운이 서려 있는 소중한 것이었습니다.

하지만 정신과 연장(신체)이 분리되자 몸은 정신이 다스려야 하는 한갓 사물이 됩니다. 정신은 몸을 연구해서 아픈 곳을 치료하면 됩니다. 당연히 왕의 몸이건, 노예의 몸이건 치료법은 같습니다. 정신이 얼마나 고귀하고, 저급한지를 떠나 왕과 노예 모두 같은 인간 종(種)이기 때문입니다. 왕을 치료하는 방법, 노예를 치료하는 방법이 따로 있는

것이 아닌 인간의 몸을 치료하는 방법이 의학서적을 구성합니다. 과학에서는 이것을 법칙 또는 공식이라고 명명합니다.

이제 병을 치료하는 데 있어 환자가 얼마나 고매한 정신과 신성한 피를 가졌냐는 중요한 문제가 아닙니다. 더욱 중요한 것은 그 병을 분석하고 치료하는 의사의 정신, 즉 나의 정신만이 중요할 뿐입니다. 이때 생각하는 나를 제외한 모든 것은 사물 즉 연장이 되고, 나는 이 연장을 연구하고 분석하는 위치에 올라서게 됩니다. 바로 근대적 주체가 탄생하는 순간이지요.[4] 또한 고중세의 목적론적 세계관과 이별하는 순간이기도 합니다.

목적론적 세계관에서 만물은 목적을 지니고 있습니다. 왕은 노예보다 위대한 목적을 가졌기에 신체를 포함한 그의 존재 자체가 존엄한 것이었습니다. 반면 근대는 왕에게서 통치자라는 목적(본질)과 신체(연장)를 분리합니다. 왕은 위대한 존재라는 목적을 가졌다고 할 때, 우리 현대인의 관점에서 '위대한 존재'라는 사물의 목적은 의심스럽기 짝이 없습니다. 목적의 출처가 불분명할뿐더러 목적을 논리적으로 증명하기란 더욱 힘든 일입니다.

갈릴레오, 코페르니쿠스, 데카르트, 뉴턴 같은 16, 17세기 과학자와 철학자들이 의심했던 것은 바로 존재의 목적이었습니다. 갈릴레오 Galileo Galilei(1564~1642년)가 망원경으로 달을 살펴보니 천사는커녕 울퉁불퉁한 바위산들만 가득했습니다. 지상에 산과 바다가 있는 것처럼 천상에도 그러한 것이 있으며, 지상을 이루는 요소와 천상을 이루는 요소가 별반 달라 보이지 않았습니다. 망원경이 천국이 없다는 걸 확인시켜주자 지상과 천상의 차이는 사라졌습니다. 그러자 기독교는 심각한 문제에 봉착하게 됩니다. 그것은 곧 신앙을 보호하던 목적론적 토대가 붕괴하는 것을 의미했습니다.[5]

뉴턴Isaac Newton(1642~1727년)에 와서는 이제 지상과 천상의 운동을 하나의 법칙으로 설명하기에 이릅니다. 뉴턴의 만유인력은 중력에 대한 법칙으로, 중력은 '질량을 가진 두 물체가 서로 끌어당기는 힘'입니다. 따라서 지구와 같은 행성을 비롯한 모든 사물 사이에서는 중력이 작용하며, 두 물체 사이의 중력은 각 물체의 질량 곱에 비례하고, 서로 떨어진 거리의 제곱에 반비례합니다.

뉴턴은 자연을 수학으로 서술하는 동시에 하나의 법칙으로 만물을 묶어버립니다. 여기서 법칙을 초월하는 개체는 있을 수 없으며, 만물은 법칙 속에서 법칙의 영향을 받게 됩니다. 교황도, 평신도도, 왕도, 일반 농민 모두 운동 법칙 속에서 '연장'이 될 뿐입니다. 자연을 수학 법칙으로 설명한 뉴턴은 결국 데카르트의 주장을 물리학적으로 보여준 것이지요.

이러한 모습은 바로크에서도 나타납니다. 개별자는 독립적으로 존

작품 3 페테르 파울 루벤스, 〈레우키포스 딸들의 납치〉, 1618년

재하기보다 거대한 운동 속에서 그 운동을 되풀이하고 있습니다. 루벤스의 〈레우키포스 딸들의 납치〉(1618년)작품 3에서는 맨 아래에 있는 인물에서 시작해 동심원을 그려 나가듯 그다음 인물로 운동이 점점 더 크게 퍼져 나가고 있습니다. 동시에 모든 사물은 거대한 운동 속에 속해 있으며, 개체 또한 운동을 반복하고 있지요. 운동 법칙 속에서 운동의 영향을 받는 연장의 모습입니다.

우주를 하나의 수학 법칙으로 설명할 수 있게 되자 근대 과학자들과 철학자들의 눈에 자연이란 신이 만든 정교한 시계처럼 보였습니다. 과거에 시계는 가장 정교한 물건으로서, 시계 안의 모든 부품은 아귀가 딱 맞으면서 서로 맞물려 움직입니다. 그 모습이 마치 모든 부분이 질서 있게 잘 돌아가는 자연의 모습과 흡사했기에 근대 학자들은 자연을 거대한 시계장치로 이해했습니다. 바로 여기서 근대적 세계관인 기계론적 자연관이 형성되었습니다. 기계론Mechanism에서 인간의 신체를 비롯해 모든 만물은 시계 속 부품처럼 맞물려 정교하게 움직입니다.[6]

자연이 기계가 되자 사물과 일체를 이루었던 목적은 사라지게 됩니다. 좀 더 정확히 말하면 목적은 인간이 알 수 없는 것이 됩니다. 데카르트는 인간이 신의 목적을 알아낼 수 있다고 생각하는 것은 "주제넘는 일"[7]이라고 단정합니다. 신은 이 세상을 창조한 전지전능한 존재입니다. 반면 인간은 시공간에 매여 있는 한낱 불완전한 존재입니다. 그러므로 불완전하고 유한한 존재가 완전하고 무한한 존재를 알 수 있다고 주장하는 것 자체가 모순입니다.

자연의 목적을 밝히는 것은 곧 창조주의 의도를 밝히는 것입니다. 그러니 불완전한 인간이 신의 의도를 간파할 수 있다고 한다면 그것은 신의 창조 활동에 동참하겠다는 뜻과 다르지 않습니다. 이것은 크

나쁜 신성모독이라고 데카르트는 생각했습니다.[8]

하지만 이전의 종교인들과 신학자들은 신의 목적을 알 수 있다고 주장했습니다. 불완전한 감각을 통제하고 정신을 추구하는 방식으로 말이지요. 그러나 신의 목적을 알 수 있다고 하는 순간 인간은 오만해졌습니다. 인간은 자의적으로 신을 해석하고 재단했습니다. 종교의 타락은 종교개혁을 불러왔습니다.

그렇다면 인간은 도대체 뭘 알 수 있을까요? 힌트는 앞에서 말한 '연장'에 있습니다. 연장은 수학적으로 표현할 수 있는 사물의 겉모습입니다. 길이, 높이, 넓이, 질량, 속도, 속력 등 인간은 사물의 목적을 알 순 없지만 "확실함과 명증성"[9]을 지닌 수학을 통해서 사물이 어떻게 움직이고 얼마나 공간을 차지하고 있는지는 알 수 있습니다.

플라톤이 일찍이 수학을 강조했던 것처럼 데카르트도 수학이야말로 세상을 이해할 수 있는 가장 논리적이고 합리적인 도구라고 말합니다. 물질성(운동, 변화, 감각)이 완전히 제거된 수학은 시공간을 초월하는 보편성과 객관성을 모두 지니고 있습니다. 이제 인간은 수학이라는 명징한 도구를 가지고 세상을 분석하면 됩니다. 수학과 자연이 결합합니다.

17세기 과학혁명의 요체는 언어의 교체에 있습니다. 근대 이전의 자연철학(과학)의 언어는 문자를 이용해 사물과 현상을 서술했습니다. 반면 근대 이후 과학책에서는 수학 공식과 기하학적 도형, 양적 계산이 등장합니다. 17세기 과학혁명을 통해 자연언어에서 수학으로 자연을 서술하는 언어가 교체된 것이지요.

이제 사물의 목적과 연장의 성격은 분리됩니다. 연장의 성격을 분석하는 것은 종교나 신과는 상관없는 일이니, 인간은 여기에 매진해 생활에 도움이 되는 곳에 그 지식을 써먹으면 됩니다. 기계론적 세계

관을 바탕으로 서양은 이제 본격적으로 과학을 발전시켜나가기 시작합니다. 유럽의 근대 국가는 과학의 발전과 맞물려 세계를 자기 손에 넣게 됩니다.

기계론적 세계관은 존재에서 운동으로 세상을 바라보는 인간 시각을 바꾸었을 뿐 아니라 머지않아 사회 곳곳에서 계몽주의라는 이름으로 자신을 드러낼 것입니다. 17세기를 지나 18세기에 일어난 산업혁명과 시민혁명은 기계론적 세계관과 계몽주의의 직접적인 영향을 보여줍니다. 17세기의 이 새로운 세계관은 경제적으로는 산업자본주의를, 정치적으로는 민주주의를 불러오게 되지요. 모든 존재는 운동 법칙에 영향을 받는 한갓 연장인 이상 거기서 위계란 없습니다. 자유와 평등이 세계를 물들입니다. 그러나 그 자유와 평등은 돈이 있는 자에 한해서였습니다.

가톨릭 개혁

바로크를 이해하는 데 있어 16세기를 휩쓸었던 종교개혁의 영향력을 간과할 수 없습니다. 로마 가톨릭 지역과 프로테스탄트 지역의 바로크는 그 양상이 다릅니다. 물론 종교적 원인으로 양상이 달라졌다기보다는 종교적인 이유도 미술에 영향을 주었습니다. 따라서 종교개혁과 더불어 16세기 중반부터 17세기 사이에 일어난 '가톨릭 개혁운동'에 대해 살펴볼 필요가 있습니다.

종교개혁이 격렬했던 16, 17세기에 로마 가톨릭 진영이 가만히 있었던 것은 아니었습니다. 이들은 사건의 심각성을 인지하고 이 상황을 타개하고자 가톨릭 개혁Counter-Reformation(또는 반종교개혁)을 진행해 잃어버린 세력을 회복하고 자성과 정화 작용을 실천해나갑니다. 가톨

릭 개혁운동은 1545년부터 1563년까지 18년에 걸친(1548~1551년·
1551~1556년은 열리지 않음) 트렌트 공의회를 통해 구체적으로 실현되었
습니다. 이 회의에서 가톨릭 진영의 대표들이 모여 종교의 문제점, 방
향성, 보완점 등을 논의했지요.[10]

가톨릭 개혁과 트렌트 공의회는 종교미술에도 영향을 주었습니다.
프로테스탄트가 종교의 타락, 사치, 낭비를 미술품과 연결 지으며 우
상숭배를 강력하게 비판했습니다. 반면 가톨릭은 공의회를 통해 미술
이 대중을 교화 혹은 교육시킬 수 있는 수단이라는 기존 견해를 더욱
공고히 합니다. 다만 기존의 종교미술품들은 내용과 표현에 있어 다
소 중구난방이었다면 이제는 확실한 가이드라인을 정해서 종교에서
미술품을 관리하고자 했습니다. 미술품 제작에 있어서도 성직자들의
관리·감독을 철저히 하도록 결정했지요.

트렌트 공의회의 영향을 받은 작품 중 가장 유명한 작품은 미켈란
젤로의 〈최후의 심판〉(1534~1541년)입니다. 〈최후의 심판〉은 처음 공개
되었을 때 예수와 성모를 비롯한 모든 인물이 나체였고, 화면 전체는
격렬한 움직임으로 가득했습니다. 사람들은 미켈란젤로의 작품을 보
고 경악했지요.

하지만 미켈란젤로라는 거장이 워낙 대단했기에 1564년 그가 죽
고 나서 "비속한 부분은 모두 가려져야 한다"[11]는 공의회 결과에 따라
후대 화가들이 그림 속 인물들에게 옷을 입혀주었습니다. 그래서 지
금 우리가 보는 〈최후의 심판〉은 미켈란젤로의 오리지널 작품이 아닌
가톨릭 개혁의 결과입니다.

이처럼 로마 가톨릭에서는 예술작품을 관리·감독했을 뿐 아니라
주제 면에서도 가이드라인을 제시했습니다. 특히나 '수태고지' '성모
승천'과 같은 성모와 관련된 주제가 이전에 비해 증가했고, 가톨릭의

성인숭배는 성인들의 생애와 순교 등을 부각하면서 17세기 이후 가톨릭 지역에서 성인의 순교 장면이 미술의 주제로 자주 등장하게 됩니다.

고요하고 정적이던 르네상스 회화와 달리 가톨릭 개혁 시기에 제작된 작품을 보면 인물들의 과장된 자세, 격양된 표정, 강렬한 감정이 두드러지는 걸 볼 수 있습니다. 마치 그림이 관람자에게 감정을 호소하는 듯해 르네상스 회화와 비교해보면 신파극을 보는 듯한 착각을 불러일으키지요. 귀족적이고 초연한 르네상스와 달리 16세기 매너리즘을 거치면서 미술은 이제 훨씬 더 대중 속으로 내려왔다는 것을 눈치챌 수 있습니다.

종교개혁에 맞서 로마 가톨릭에서는 신도 이탈률을 줄이고 신도들이 더욱 종교에 감화될 방법을 마련해야 했습니다. 동시에 종교의 권위를 드러내야 했지요. 그렇다면 감정을 절제하고 차분하게 있기보다는 극적인 장면을 통해 격양된 감성을 표출하는 것이 훨씬 효과적일 것입니다. 논리적 지성은 관조적 자세를 유지하지만 분출하는 감성은 사람을 쉽게 동화시킵니다. 가톨릭 개혁 미술이 성모승천이나 성인들의 순교 장면을 미술의 주제로 채택한 이유입니다. 극적인 장면에서 극적인 감성이 나오기 때문입니다.

덩달아 극적인 장면을 표현하기 위해서는 인물의 행위에 초점을 맞추게 됩니다. 그러자 화면은 더욱 역동적이고 화려해졌습니다. 본질은 의미를 불러오지만 사건과 운동은 감각을 데려옵니다. 이처럼 가톨릭 개혁 미술은 바로크의 특징을 지니고 있습니다. 과학, 종교, 미술 할 것 없이 17세기는 운동과 사건에 주목하는 기계론적 패러다임이 세상을 지배했습니다.

바로크의 시작, 카라치

매너리즘을 거쳐 17세기가 되자 새로운 시대가 모습을 드러냈습니다. 17세기는 중세를 떠받치던 2개의 기둥인 봉건제, 종교와 결별하고 중앙집권적 절대왕정과 새로운 종교를 불러들였습니다. 이에 맞물려 목적론이 저물고 기계론적 세계관이 인간의 시각을 바꾸어놓습니다.

이제 중요한 것은 변하지 않는 목적이나 본질이 아니라 변하는 상황 속에서의 대처입니다. 결국 마키아벨리가 승리했습니다. 이상이 아닌 현실, 그리고 본질이 아닌 경험과 감각이 중요해졌습니다.

달라진 시대를 따라 미술도 이제는 존재 대신 사건과 운동을 그리기 시작합니다. 그 변화의 시작은 이탈리아에서 감지됩니다. 안니발레 카라치Annibale Carracci(1560~1609년)의 〈그리스도를 애도하는 성모 마리

작품 4 안니발레 카라치, 〈그리스도를 애도하는 성모 마리아(피에타)〉, 1599~1600년

아〈피에타〉〉(1599~1600년)^{작품 4}는 르네상스 작품과 달리 강렬한 빛과 어둠의 대비를 보여주면서 인물의 행위를 강조하고 있습니다. 성모와 예수는 왼쪽에서 떨어지는 빛을 받아 환하게 처리되어 있으나 배경은 급속하게 어두워집니다. 평화로운 풍경이 밝게 펼쳐진 라파엘로의 작품과는 사뭇 다릅니다.

성모의 얼굴에서 예수의 얼굴로, 그리고 예수의 구불구불한 몸을 타고 왼쪽 위에서 오른쪽 밑으로 관람자의 시선은 자연스럽게 이동합니다.

예수는 갈비뼈가 보일 정도로 홀쭉한 배를 하고 있지만 전체적인 모습은 건장하고 늘씬한 편이라 매너리즘의 영향이 보입니다. 미켈란젤로가 조각한 〈피에타〉에서 보여준 성모의 초연한 표정과 달리 카라치의 성모는 아들의 죽음 앞에 망연자실한 어머니의 표정을 보여주고 있습니다. 왼 손바닥을 위로 올리고 하늘을 향해 '왜 내 아들이 이렇게 죽어야 하는가'라고 따져 묻는 것 같기도 하네요.

성모자와 두 천사는 가로 149cm, 세로 156cm의 화면을 꽉 채우고 있습니다. 르네상스는 원근법에 바탕을 둔 이상적인 배경이 있고 그 위에 논리적으로 사물이 배치되었습니다. 반면 바로크는 합리적 공간과 사물 배치보다는 사물 사이의 작용을 보여주는 데 주력하고 있습니다. 바로 운동이자 사건이지요. 인물들의 상호작용이 화면을 가득 채우자, 중요해지는 것은 지금 관람자 앞에 펼쳐지는 사건이 됩니다. 그러자 관람자는 그림을 바라볼 뿐 아니라 그림 안으로 들어가게 됩니다. 즉 감정적으로 공감과 이입이 일어나게 되는 것이지요. 바로크는 카라치를 따라갑니다.

현실을 그리다, 카라바조

이탈리아 초기 바로크는 카라바조에게서 완전히 개화합니다. 건달과 천재를 오간 이 거장은 바로크의 정수를 보여준다고 해도 과언이 아닙니다. 앞서 본 〈의심하는 토마〉(1602년)에서는 카라치의 작품과 마찬가지로 강력한 빛과 어둠의 대비를 통해 사건을 보여주고 있습니다. 어두운 배경에 화면을 꽉 채운 인물들도 카라치와 같습니다. 그러자 사건은 바로 내 눈앞에서 펼쳐지게 됩니다.

〈마태오를 부르심〉(1599~1600년)^{작품 5}과 〈성 바울의 개종〉(1601년)^{작품 6}은 르네상스 작품과 비교해보면 화면 구도부터 충격적입니다. 〈마태

작품 5 카라바조, 〈마태오를 부르심〉, 1599~1600년

오를 부르심〉은 평범한 듯 보이지만 대단히 극적인 사건이 펼쳐지고 있습니다. 오른쪽의 강렬한 빛이 카라바조가 살던 시절, 로마의 평범한 술집 내부를 비춥니다. 대각선으로 떨어지는 빛 아래에 두 사람이 손가락으로 누군가를 가리킵니다.

이들은 예수와 베드로입니다. 르네상스이었다면 예수는 화면 가운데에 있었을 텐데, 여기서는 오른쪽 맨 끝에 자리하고 있으며 어렴풋이 얼굴 측면을 드러낼 뿐입니다. 베드로는 예수와 일반인들 사이에 있으면서 교회를 상징하고 있습니다. 신과 신도는 교회를 매개로 만나야 한다는 가톨릭 개혁의 주장을 대변하고 있습니다.

어둠을 가르는 강렬한 빛과 2개의 성스러운 손가락은 모두 한 곳을 향하고 있습니다. 바로 마태입니다. 마태는 두 사람을 쳐다보며 손가락으로 자신을 가리키고 있습니다. 반면 한 손은 동전을 쥐고 있네요. 세금징수원 마태는 술집에서 돈내기를 하던 중인가 봅니다. 앞쪽 두 젊은이는 예수와 베드로를 보고 있고, 왼편의 늙은이와 젊은 청년은 아랑곳없이 돈에 집중하고 있습니다.

예수는 마태에게 "나를 따라오라"라고 말했고, 마태는 그 자리에서 예수의 제자가 되어 새로운 인간으로 태어납니다. 이 작품에서는 극단적인 두 사건이 공존하고 있는데, 바로 세속인 마태의 죽음과 성인 마태의 탄생입니다. 동전을 향하는 손가락과 자신을 향하는 손가락이 각각 과거와 미래, 죽음과 탄생을 보여주고 있습니다. 카라바조는 이 극적인 순간을 마치 일상에서 일어난 일인 양 표현하고 있습니다. 그러자 관람자에게 사건은 더욱 리얼하게 다가오고 '세속에 사는 관람자인 나도 어쩌면 구원받을 수 있지 않을까' 하는 희망을 줍니다.

〈성 바울의 개종〉은 더욱 충격적인 화면 구도를 보여줍니다. 한 남자가 땅바닥에 드러누워 두 팔을 벌리고 있습니다. 역시나 남자에게

작품 6 카라바조,
〈성 바울의 개종〉, 1601년

강렬한 빛이 떨어지고 있어 심상치 않은 일이 일어나고 있음을 예상할 수 있습니다. 남자 뒤로는 말 한 마리와 말을 잡고 있는 늙은 남자가 큰 움직임 없이 서 있습니다.

　바닥에 누운 남자는 성 바울입니다. 그의 머리는 관람자 쪽으로 향하고 있어 몸은 단축법으로 짧게 표현되어 있습니다. 단축법은 사물의 원래 길이와 상관없이 한쪽 면을 보게 될 때 길이가 짧게 보이는 것을 그대로 표현한 것입니다. 원근법이 공간에 적용된다면, 단축법은 이처럼 사물에 적용됩니다. 르네상스이었다면 성 바울이 화면 가운데에 있거나, 그의 모습은 생략된 것 없이 이상적으로 드러났을 가능성이 큽니다. 그러나 카라바조는 이 작품에서도 역시 관람자 바로 앞에서 사건이 펼쳐진 것처럼 표현하고 있습니다.

　바울은 원래 로마시민 사울로서 기독교인을 박해했습니다. 사울은

말을 타고 가다 강렬한 빛을 보며 신의 말씀을 듣게 됩니다. 순간 깜짝 놀란 사울은 말에서 떨어지게 되었고 그 자리에서 기독교로 개종하고 바울로 개명합니다. 새로 태어난 바울은 기독교를 전파하는 데 앞장서게 되지요.

카라바조는 이 작품에서도 로마인 사울의 '죽음'과 기독교인 바울의 '탄생'이라는 극적인 순간을 절묘하게 보여주고 있습니다. 사울은 카라바조가 살던 시대의 로마군인 복장을 한 젊은이로 표현되어 있습니다. 건장한 젊은이를 쓰러트릴 정도의 빛, 그러니까 신의 힘이 강렬하다는 걸 생생하게 보여줍니다. 사울은 하늘을 향해 두 팔을 벌리며 바울로 태어나는 중입니다. 빛은 말의 두툼한 몸통, 그리고 바울의 왼팔, 상반신, 측면 얼굴로 떨어지고 다시 바울의 오른팔, 말의 얼굴을 거쳐 노인의 이마로 빠져나가고 있습니다.

르네상스에서 관람자는 관조하는 인간이었다면, 바로크에서 관람자는 사건의 목격자가 됩니다. 카라바조는 관람자를 적극적으로 사건에 동참시키기 위해 사건이 일어나고 있는 곳을 빛으로 강조하고 나머지는 어둠으로 가렸습니다. 이 빛은 따스한 햇빛이 아니라 신의 빛이자 계시로서 사건을 향해 대각선으로 내리꽂힙니다. 세상을 경험적으로, 즉 운동으로 바라보는 시선이 17세기 초기에 카라바조의 작품에서 드러납니다.

천국의 현현, 이탈리아 바로크

이탈리아 바로크는 카라치와 카라바조가 제시한 방향으로 쭉쭉 뻗어갑니다. 바로크 시기에는 여러 천장화가 그려졌는데, 그 화려함이 사람의 혼을 쏙 빼놓을 지경입니다. 안드레아 포초^{Andrea Pozzo}(1642~1709년)

작품 7 안드레아 포초, 〈성 이냐시오의 승리〉, 1688~1690년

작품 8 피에트로 다 코르토나, 〈우르바누스 8세 통치의 찬양〉, 1633~1639년

의 성 이냐시오 교회(로마) 천장에 그려진 〈성 이냐시오의 승리〉(1688~1690년)작품 7, 그리고 피에트로 다 코르토나Pietro da Cortona(1596~1669년)의 로마 국립 바르베리니 궁전 미술관(당시 로마 교황 우르바누스 8세의 궁전으로 사용됨, 로마) 천장에 그려진 〈우르바누스 8세 통치의 찬양〉(1633~1639년)작품 8은 화려하고 웅장하기 그지없습니다.

바로크시대 3D 영화관, 트릭아트 미술관이라고 해도 손색이 없을 정도로 두 천장화는 평면인 천장을 입체영화로 바꾸어놓았습니다. 하늘은 무한히 뻗어 있는 것 같고, 그 위로 천사와 성인들이 날아다니고 있습니다. 천국이 있다면 이런 모습일까요? 현대인들에게도 황홀하게 느껴질 정도인데, 당시 사람들에게 이 그림들은 얼마나 충격적으로 다가왔을까요.

가장 유명한 천장화인 미켈란젤로의 시스티나 예배당 천장화와 비교해보면 바로크 천장화는 너무나도 감각적입니다. 이야기를 구분하기 쉽게 잘라서 표현한 시스티나 천장화와는 달리, 바로크 천장화는 이야기를 논리적으로 전달하기보다는 관람자를 감각적으로 마비시킬 정도로 화려하고 입체적입니다. 르네상스의 원근법과 단축법이 바로크에서 운동과 결합하자 3D 입체영화 같은 화면, 가상세계가 탄생합니다.

운동을 강조하는 경향은 조각에서도 드러납니다. 바로크시대를 대표하는 조각가 잔 로렌초 베르니니Gian Lorenzo Bernini(1598~1680년)의 〈다비드〉작품 9는 지금 막 골리앗에게 돌을 던지려 하고 있습니다. 다비드는 미간을 한껏 찌푸리고 입술을 앙다물어 두 볼이 빵빵합니다. 마치 야구공을 던지는 투수 같네요.

반면 같은 주제를 표현한 미켈란젤로의 〈다비드〉작품 10는 이상적 영웅 그 자체입니다. 다비드는 돌과 돌팔매를 각각 쥐고 있지만 그 모습

작품 9 잔 로렌초 베르니니, 〈다비드〉, 1623~1624년

이 골리앗을 향해 공격하는 사람의 자세라기보다 화보 촬영을 하는 모델처럼 보입니다. 날렵한 콧날과 이글거리는 두 눈, 멋진 복근은 범접하기 힘든 아우라를 지닌 연예인 같습니다. 미켈란젤로는 다비드를 통해 영웅의 본질을 구현하고 있습니다. 영웅은 위대하며 전인적 존재입니다. 그러니 그에 걸맞게 본질을 드러내야 하지요. 이처럼 미켈란젤로의 〈다비드〉는 목적론에 근거를 두고 있습니다.

반면 베르니니의 〈다비드〉는 영웅 이전에 골리앗과의 싸움에 휘말린 인간입니다. 그는 두 팔을 오른쪽 뒤로 젖히고 막 왼쪽을 향해 돌팔매를 던질 태세입니다. 안정적인 일자 라인을 보여주었던 미켈란젤로의 조각과는 달리 베르니니는 대각선 라인을 보여주며 운동을 표현하고 있습니다. 바로크 화가들에게서 보였던 대각선 구도가 조각에서도 어김없이 드러나고 있습니다. 이처럼 대각선은 운동을 역동적으로

표현하기 탁월한 구도입니다.

르네상스의 삼각형과 일자 구도는 사물의 의미, 개념, 본질, 목적을 안정적으로 드러내줍니다. 반면 바로크의 대각선 구도는 사물의 운동을 강조하고 있습니다. 모든 사물은 그들의 본질과는 상관없이 운동 속에 있습니다. 마치 모든 인간이 만유인력의 법칙 아래에 있듯이 말입니다. 하나의 사조를 관통하는 구도는 그 시대의 세계관을 보여줍니다. 르네상스의 안정적인 삼각형 구도는 목적론적 세계관을, 바로크의 역동적인 대각선 구도는 기계론적 세계관을 형상화하고 있습니다.

작품 10 미켈란젤로 부오나로티, 〈다비드〉, 1501~1504년

이탈리아 바로크는 카라치와 카라바조를 시작으로 가톨릭 개혁과 맺어지게 되면서 더욱 화려해지고 웅장하게 변모합니다. 그것은 단순히 사건을 생생하게 표현하는 것을 넘어 관람자를 그림 속으로 끌고 들어갑니다. 이윽고 하늘나라까지 펼쳐 보이면서 신도들에게 장엄한 신의 세계를 보여주기에 이릅니다. 우상숭배를 금지했던 신교와 달리 구교는 성상유지에 대한 기존 견해를 더욱 강화해 17세기 이후 미술을 이용해 더욱 화려하게 교회를 장식했습니다.

17세기 이탈리아 바로크는 르네상스의 세계관을 버린 지 오래되었습니다. 미술은 휘황찬란한 세계를 역동적으로 보여주는 데 관심을 쏟을 뿐입니다. 가톨릭 개혁 이후 로마 교회의 화려한 모습은 이제 기

존 종교도 새로운 세계관 속에 있음을 말해줍니다. 대중의 마음을 사로잡기 위해 역동적인 세계를 보여주고, 사람들의 감각적 경험을 자극합니다. 이제 중요한 것은 내세가 아닌 현세입니다. 종교를 비롯해 바야흐로 세계는 근대로 넘어갔습니다. 운동과 사건이 일어나는 역동적인 세계로 말입니다.

절대왕정의 바로크

17세기 전까지 권력의 공간은 지중해였습니다. 고대 그리스와 로마 그리고 중세를 거치며 이탈리아가 지중해의 역사를 펼쳐나갔습니다. 그러나 16세기 이후 이슬람 국가인 오스만 제국은 맹렬한 속도로 지중해를 삼켰습니다. 17세기가 되자 오스만 영토는 유럽 일부, 서아시아, 북아프리카 3대륙에 걸쳐 있을 정도로 대제국을 이루었습니다. 1538년 지중해 동부에서 오스만 함대와 유럽 연합함대가 격돌해 오스만 제국이 승리하면서 지중해는 오스만 제국의 손에 들어갔습니다.

매너리즘은 권력 공간의 이동과 세계관의 균열에 따른 불안과 우울을 보여주었습니다. 찬란한 전통을 지닌 이탈리아에서 혼란과 불안이 극심하게 드러난 것은 우연이 아닙니다. 사실상 1580년부터 이탈리아 경제는 쇠퇴하기 시작했습니다. 지중해가 막혀버리면서 주력 산업이었던 모직업과 조선업이 붕괴합니다. 경기가 가라앉자 자본은 산업이 아닌 부동산으로 흘러갔고, 정부는 시민들을 먹여 살리는 데 힘에 부쳤습니다.

곳곳에 도적 떼가 활개를 쳤습니다. 설상가상으로 17세기로 접어들면서 이탈리아에는 전염병이 유행했고, 외세는 끊임없이 침략을 해왔습니다. 1612년 스페인, 1615년 오스트리아, 1616년 다시 스페인,

1620년과 1628년에는 프랑스가 이탈리아를 침공해왔고, 1630년과 1661년에 전염병이 발생해 피렌체, 밀라노, 베네치아 등의 지역에서 주민의 3분의 1이 목숨을 잃었습니다.[12]

극심한 혼란 속에서 이탈리아는 안타깝게도 근대를 주도할 동력을 잃었습니다. 이탈리아 자체에서 돈이 떨어지자 로마 교황청도 자연스레 돈이 말라갔습니다. 종교개혁에 대항해 화려하게 교회를 장식했지만 변화하는 세계를 따라잡는 데는 역부족이었습니다. 이제 세계는 이탈리아 사람들이 야만족이라 무시했던 알프스 이북 사람들의 손에 넘어갔습니다. 덩달아 미술의 무대도 이탈리아에서 다른 곳으로 이동하게 됩니다. 바로크 이후 등장하는 로코코, 신고전주의, 낭만주의, 사실주의, 인상주의 등 이 미술의 무대는 바로 프랑스입니다.

프랑스는 17세기에 대표적으로 절대왕정을 이루어 성장한 국가입니다. 그 주축에는 스스로를 태양이라고 지칭한 태양왕 루이 14세Louis XIV(재위 1643~1715년)가 있습니다. 하녀에게도 경어를 쓸 만큼 예의범절을 중시하고 자제력을 지닌 이 왕은 매일 8시간씩 일하는 성실한 일꾼이자 동시에 사냥꾼, 대식가, 호색가이기도 했습니다.[13] 관료제와 상비군을 정비해 국력 성장에 힘썼고, 베르사유 궁전작품 11을 세워 왕의 위신을 높였습니다. 동시에 귀족들을 베르사유에 모아놓고 빽빽한 일정표로 통제하면서 왕의 권력을 다져나갔지요.

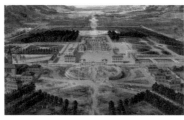

작품 11 피에르 파텔, 〈베르사유 궁전〉, 1668년

베르사유 궁전 '거울의 방'

절대왕권 아래 세상의 중심은 왕이며 모든 것이 왕을 중심으로 돌아갔습니다. 미술 또한 독립된 분야로 인정받기보다 왕을 위해 봉사하는 도구에 지나지 않았지요. 프랑스 바로크는 건축으로 완성됩니다. 절대권력은 자신을 형상화하기 위해 모든 것을 통제하는데, 이때 예술은 건축으로 통합됩니다. 중세의 예술이 교회 건축으로 완성된 것처럼 절대왕권 또한 마찬가지이지요. 프랑스 바로크의 상징은 회화가 아니라 건축, 즉 베르사유 궁전이었습니다. 이 궁전에서 프랑스 바로크 회화가 어떻게 드러나는지 알기 위해서는 그 유명한 '거울의 방'으로 가보면 됩니다.

베르사유 궁전의 거울의 방은 17개의 거울로 벽면이 장식되어 있고 천장은 화려한 그림으로 뒤덮여 있습니다. 천장화를 그린 사람은 베르사유 궁전의 장식을 관리·감독했던 궁정화가 샤를 르브룅Charles Le Brun(1619~1690년)입니다. 르브룅은 단순히 화가이기를 넘어 실내장식가이면서 1663년 설립된 '프랑스 왕립 회화조각 아카데미'의 창립자 중 한 명이자 초대 원장을 역임하는 등 사실상 절대왕정 치하에서 예술계 실세였습니다.

프랑스 아카데미는 예술 교육기관을 넘어 예술가들에게 일거리를 주고 예술 이론을 토론하는 등 예술과 관련된 모든 일을 하는 곳이었습니다. 이 말은 절대왕정시대 프랑스 예술가들은 아카데미를 통하지 않고서는 아무 일도 할 수 없었다는 뜻이지요. 절대권력인 왕이 통치하는 만큼 모든 기관과 분야는 왕의 통치방식에 따라 엄격하게 위계화·서열화될 수밖에 없었습니다.

당연히 아카데미에서 지향하는 아름다움의 기준 또한 확고했습니다. 바로 '고전주의'입니다. 여기서 말하는 고전주의는 그리스와 르네상스의 전례를 따르며 명확한 비례와 형태를 준수하고 소묘를 중시하

작품 12 니콜라 푸생, 〈아르카디아의 목동들(아르카디아에도 나는 있다)[15]〉, 1630년

는 경향을 말합니다. 주제 면에서는 당연히 이상적인 인물이 등장하는 역사화(역사, 신화, 종교를 주제로 하는 회화)가 최고의 장르가 됩니다. 아카데미에서 롤 모델로 세웠던 화가가 르네상스의 대표자 라파엘로와 당대 고전주의의 대가 니콜라 푸생Nicolas Poussin (1594~1665년)작품 12이라는 건 우연이 아니었지요.

특히나 푸생은 아카데미의 정신적 지주이자 작품의 미적 판단 기준을 제공한 화가였습니다.[14] 푸생은 프랑스 화가이지만 줄곧 로마에서 활동했으며, 주로 르네상스 고전주의 화가들이 그랬듯이 신화와 역사를 주제로 추상적이고 정신적인 의미를 담았습니다. 특히나 고대 그리스·로마의 장엄한 풍경을 배경으로 명확한 비례와 균형을 지닌 신과 영웅을 표현한 독창적인 스타일을 창조했습니다. 웅장하고 이상적이면서도 지적인 푸생의 그림은 곧 17세기 프랑스 회화에 커다란 영향을 끼쳤지요.

1642년부터 4년간 로마로 유학을 떠난 르브룅은 푸생과 교류하면서 자연스레 고전주의미술을 익혔습니다. 푸생에게서 영향을 받고 고전주의를 신봉한 르브룅이 아카데미의 미적 기준을 푸생과 고전주의에 맞춘 것은 당연한 결과였습니다.

반면 르브룅이 그린 베르사유 궁전의 거울의 방 천장화는 푸생의 고전주의와 이탈리아 바로크가 적절히 혼합된 양상을 보여주고 있습니다. 그럴 것이 프랑스 바로크는 무엇보다도 왕의 힘을 시각화해야 했기 때문입니다. '힘'이란 그 자체로 동적입니다. 정적인 고전주의만으로는 부족하지요.

거울의 방 천장화에는 절대왕정의 권력을 시각적으로 보여주는 웅장한 파노라마가 펼쳐집니다. 그리스 신화 속 온갖 신들이 등장하고, 절대왕은 로마 영웅처럼 표현되었습니다. 태양왕은 황금빛 갑옷을 입고 진두지휘하고 있습니다. 하늘과 땅 그리고 세상 만물이 루이 14세를 보좌하고 있습니다. 선(線)과 색은 싸우듯이 서로를 넘나들고 있으나 소묘의 정확성 못지않게 색채의 역동성이 두드러집니다. 바로크의 특징이지요.

〈바다와 땅을 무장시키는 왕〉(1672년)작품 13에서 태양왕은 바다와 땅의 지배자가 되어 바다의 신 포세이돈에게 명령을 내리고 있고, 〈1678년 6일간의 겐트 요새와 마을의 탈환〉(1681~1684년)작품 14에서는 왕이 손오공처럼 구름을 타고 화려하게 등장하고 있습니다. 천장화를 보고 있노라면 찬양도 이런 찬양이 있을까 싶을 정도입니다. 거울의 방 천장화는 이탈리아 바로크가 프랑스 절대왕정으로 넘어와 어떻게 활용되었는지 확인할 수 있는 좋은 본보기입니다.

17세기 프랑스에서는 예술 아카데미가 만들어지고 그 어느 때보다도 문화예술 수준이 올라갔습니다. 물론 국가가 주도적으로 문화예

작품 13 샤를 르브룅,
〈바다와 땅을 무장시키는 왕〉, 1672년

작품 14 샤를 르브룅, 〈1678년 6일간의
겐트 요새와 마을의 탈환〉, 1681~1684년

술 수준을 끌어올렸기에 예술가들은 아카데미를 벗어날 수 없었습니다. 즉 화가들에게는 그 어떤 자율성도 보장되지 않았지요. 회화는 절대왕을 선전하고 궁정을 장식하는 도구였습니다. 종교의 권력이 막강했던 중세처럼 절대왕정에서도 모든 예술은 건축에 부속될 뿐입니다. 강력한 권력은 각 부분의 자율성을 인정하지 않기 때문입니다. 이때의 건축이란 바로 절대권력을 상징합니다. 베르사유 궁전은 절대권력 그 자체입니다.

19세기 프랑스 화가들이 끈질기게 아카데미에 대항했던 것도 그만큼 아카데미의 전통과 권위가 대단했기 때문입니다. 억압이 심할수록 반대의 몸부림도 격렬하게 나타납니다. 낭만주의, 사실주의, 인상주의, 후기인상주의 모두 아카데미가 지향하는 고전주의로부터 거리를 두거나 그것을 극복하며 탄생했습니다. 프랑스가 17세기 이후 서양미술을 견인할 수 있었던 것은 국력의 성장도 있었지만 그만큼 견고한 전통과 모범이 있었기 때문입니다.

새로운 것이란 기존과는 다른 것을 말합니다. 그렇다면 기존의 것이 확실히 있어야 새로움이 더욱 두드러지겠지요. 17세기 이후 프랑

스미술은 이처럼 오래된 것과 새로운 것, 전통과 혁신, 긍정과 부정의 에너지가 대립하고 교차하면서 미술의 역사를 써 내려갈 예정입니다.

플랑드르 바로크

플랑드르는 종교개혁으로 커다란 변화를 맞이한 곳입니다. 여기는 현재 벨기에, 네덜란드, 프랑스 북부 일부를 아우르는 지역입니다. 우리에게는 영국 작가 위다Ouida(필명)가 쓴 『플랜더스의 개A Dog of Flanders』로 익숙하지요. 플랑드르는 중세시절부터 영국, 북유럽, 라인강 지방, 멀리는 지중해까지 연결하는 교통, 무역, 상공업의 중심지였습니다. 세계 최초의 주식시장이 생긴 곳도 지금의 벨기에 브뤼주입니다.

플랑드르의 대표적인 국가로 지금의 네덜란드와 벨기에가 있습니다. 이 두 나라는 과거에 북부 네덜란드와 남부 네덜란드로 불리었습니다. 네덜란드Netherlands라는 이름에서 알 수 있듯이 땅Land이 아래에 Nether 있다는 뜻으로 이 지역 땅의 20%가 해수면보다 낮습니다. 그래서 풍차를 이용해서 물을 퍼냈고 자연스레 운하가 발달했지요. 농사가 불리하니 대신 우유, 치즈와 같은 가공식품과 꽃, 섬유 등을 만들어 팔았습니다. 파트라슈가 밀이나 쌀가마니 대신 우유를 운반했던 것도 이러한 지역적 배경 때문입니다.

만든 물건을 사고팔아야 했기에 플랑드르 지역은 중세부터 무역업, 해운업, 금융업이 성장했습니다. 중세시절 영국과 프랑스가 싸웠던 백년전쟁(1337~1453년)은 결국 누가 플랑드르 땅을 차지할지를 다투었던 싸움입니다. 플랑드르는 그만큼 중세부터 상공업이 발달했고 돈이 돌던 지역이었습니다.

15세기 브뤼주Bruges(벨기에), 16세기 안트베르펜Antwerpen(벨기에), 17세

기 암스테르담^{Amsterdam}(네덜란드)으로 플랑드르의 주요 경제 중심지가 이동하면서 미술도 덩달아 각 도시에서 화려하게 꽃피었습니다. 플랑드르미술은 북유럽 르네상스의 섬세하고 세밀한 사물 묘사가 두드러지는 경향이 강했습니다. 그러다 17세기 이후부터 카라바조와 같은 이탈리아 바로크의 영향으로 극적인 명암 대비와 역동적인 화면을 보여주는 미술이 나타났습니다. 특히나 종교적 대립이 극심했으며 비약적으로 시민계급이 성장한 플랑드르에서는 다양한 바로크가 등장하면서 17세기 미술의 다양성에 공헌했습니다.

국제적 화가, 루벤스

페테르 파울 루벤스^{Peter Paul Rubens}(1577~1640년)는 플랑드르에서 가톨릭을 대변하면서 화려한 미술을 보여준 대표적인 화가입니다. 루벤스는 플랑드르뿐 아니라 영국, 스페인, 프랑스, 이탈리아 등 주로 가톨릭 개혁 및 절대왕정 지역에서 활동했습니다.

루벤스가 활약했던 안트베르펜은 플랑드르에서 가톨릭이 강세인 곳이었습니다. 플랑드르는 중세시절 여러 나라가 연합한 부르고뉴 공국이었다가 16세기 말부터 스페인 합스부르크 왕가로 편입됩니다. 스페인은 역사적으로 이슬람과의 싸움으로 인해 가톨릭 수호자를 자처할 정도로 철저한 가톨릭 국가입니다. 그러나 카를 5세^{Karl V}(재위 1519~1556년) 시절부터 플랑드르에서 종교개혁의 바람이 불기 시작하자 스페인은 신교도를 탄압하고 가혹한 세금 징수와 식량 수탈을 합니다.

플랑드르에서는 스페인과 가톨릭에 대한 반감이 더욱 거세지면서 1566년부터 신교도들이 플랑드르 곳곳의 성당에 있는 미술품을 파괴

프란츠 호겐베르크, 〈앤트워프 성모 대성당에서
1566년 8월 20일에 일어난 성상파괴운동〉, 1588년

성상파괴운동으로 훼손된 성인들의
부조상, 위트레흐트 돔 성당, 네덜란드

하기 시작합니다. 신교에서는 교회가 화려해질수록 종교가 타락한다
고 보았기 때문에 성상을 세우는 것을 금지했습니다. 하지만 플랑드
르에서 일어난 성상파괴는 단순히 종교적 문제뿐만이 아니라 스페인
에 대한 정치·경제·사회적 불만이 맞물려 일어난 일이기도 합니다.

1568년 북부 네덜란드를 중심으로 독립전쟁에 돌입했습니다. 신교
도들은 특히 북부에 많이 살았기 때문에 북부에서는 스페인과 가톨릭
에 대한 반감이 더욱 거셌던 것이지요. 독립전쟁을 80년 동안 했기에
80년전쟁이라고 부르기도 합니다. 결국 1585년 스페인이 안트베르펜
을 정복하면서 남부지역의 신교도들은 대부분 북부로 망명을 떠났습
니다. 그러면서 네덜란드는 지금의 네덜란드(북부 네덜란드)와 벨기에(남
부 네덜란드)로 완전히 갈라졌습니다. 동시에 종교도 네덜란드는 개신
교, 벨기에는 가톨릭으로 나뉘었습니다. 길었던 독립전쟁은 1648년
정도가 되어서야 마무리되었지요.

1608년 이탈리아에 있던 루벤스는 어머니가 위중하다는 소식을
듣고 안트베르펜으로 돌아왔지만, 어머니는 이미 사망한 뒤였습니다.
어머니 대신 그를 기다리던 것은 예술품이 파괴된 무수한 가톨릭 성

작품 15 페테르 파울 루벤스, 〈십자가를 세움〉, 1610년

작품 16 페테르 파울 루벤스, 〈십자가에서 내려지는 그리스도〉, 1612~1614년

당이었습니다. 고향에 온 루벤스에게는 일거리가 몰려왔고 두뇌마저 비상했던 이 화가는 미술 공장을 차려 분업화된 제조과정을 도입해 유럽 전역의 일감을 소화하기에 이릅니다. 앤디 워홀의 팩토리 이전에 루벤스의 팩토리가 있었지요.

루벤스는 로마 가톨릭의 색채가 짙은 플랑드르 바로크를 보여주는 대표적인 화가입니다. 『플랜더스의 개』의 주인공 넬로와 파트라슈가 감격하며 보았던 그림이 바로 루벤스의 〈십자가에서 내려지는 그리스도〉(1612~1614년)작품 16입니다. 이 작품은 안트베르펜 성모 마리아 대성당에 있으며, 같은 성당에 루벤스의 〈십자가를 세움〉(1610년)작품 15도 있습니다.

두 작품 모두 바로크의 특징을 잘 보여줍니다. 십자가에 매달린 예수, 십자가에서 내려지는 예수 모두 대각선 구도를 이루고 있으며 예수 주변으로 사람들이 달라붙어 거대한 흐름을 형성하고 있습니다.

대각선이니 당연히 화면이 역동적이고, 빛 또한 사물의 특정 부분을 강렬하게 비추게 되어 명암이 드라마틱하게 펼쳐집니다.

〈십자가를 세움〉에서 예수와 인부는 헬스장을 오래 다닌 듯 근육이 두드러진 몸을 하고 있어서 미켈란젤로의 영향을 읽어볼 수 있습니다. 이 우람한 남자들의 몸에 카라바조의 강렬한 빛이 내리쬐고 있으니 화면은 전체적으로 더욱 격렬해집니다.

마찬가지로 〈십자가에서 내려지는 그리스도〉에서 모든 인물이 예수를 부축하고 있고, 하얀 천 위로 펼쳐지는 예수의 몸은 극적인 대비를 이루며 가장 먼저 우리의 시선을 잡아끌고 있습니다. 반면 배경은 급속하게 어두워져 빛과 어둠의 대비가 더욱 거세게 펼쳐지고 있습니다. 루벤스는 고요하고 우아했던 종교화를 한 편의 스펙터클한 영화로 바꾸어놓았습니다.

루벤스는 주로 종교·신화·역사를 주제로 한 역사화, 그리고 귀족들의 무수한 초상화를 제작했습니다. 작품 속 인물은 푸른 핏줄이 보이는 살결에, 얼굴은 붉은빛의 생기가 돌면서 살아 있는 인간의 모습을

작품 17 페테르 파울 루벤스, 〈비너스의 연회〉, 1635~1636년

생생하게 보여줍니다. 화면의 거대한 운동에 따라 색채는 요동치며 삶의 기쁨을 찬양하는 듯, 죽음의 무서움을 경고하는 듯합니다. 루벤스는 가장 호화롭게 생기 넘치는 바로크 회화를 보여주었습니다.작품 17

17세기 네덜란드 황금기

17세기 바로크에서 빼놓을 수 없는 지역이 네덜란드입니다. 네덜란드는 바로크시대에 가장 다양한 미술을 선보인 곳입니다. 이탈리아, 스페인, 프랑스 및 절대왕정과 가톨릭이 강세였던 지역에서 미술은 예술이기 이전에 종교와 역사(권력)를 선전하고 홍보하는 수단이었습니다. 예술을 위한 예술(순수예술)을 원했던 지배자는 없습니다. 그들은 언제나 예술을 자기 발아래 두고 싶어했지요.

그러나 17세기 이후 네덜란드에서는 예술이 정치와 종교에서 벗어나려는 경향을 보여줍니다. 당시 네덜란드는 기존 신분사회를 탈피해 시민사회로 이행하고 있었습니다. 17세기로 접어들면서 네덜란드의 사회 지배세력도 바뀌었습니다. 기존의 가톨릭교회, 토지 귀족은 쇠퇴한 반면 전쟁을 주도했던 가문과 상인들이 그들의 자리를 꿰찼던 것이지요.

네덜란드에서는 공식 국교를 정한 건 아니었지만 북부 네덜란드에는 개신교도가 많았으며, 독립전쟁 기간 중 칼뱅파 종교개혁가들이 전쟁에 많은 도움을 주었습니다. 그래서 네덜란드는 자연스레 사회적으로 개신교가 우세한 지역이 되었지요. 하지만 네덜란드에서는 다른 종교와 사상을 배척하지 않았습니다. 오히려 문화적으로 관용적이었기에 데카르트, 스피노자 등 당대 급진적인 철학자들이 네덜란드에서 활동할 수 있었습니다.

네덜란드는 80년전쟁 이후 7개의 지역으로 구성된 연방국이 되었습니다. 전통적으로 무역과 해운업이 발달했던 플랑드르는 과학기술의 발달에 힘입어 17세기 이후 더욱 공격적으로 자신의 세력을 뻗쳤습니다. 네덜란드는 1602년 동인도회사를 세워 지금의 인도네시아까지 진출하게 됩니다. 당시 네덜란드뿐 아니라 스페인, 영국, 프랑스 등 유럽국가 또한 각국에 동인도회사를 만들어 신항로 개척과 식민지 사업에 열을 올리고 있었지요.

플랑드르에서는 독립전쟁과 무역 등으로 인해 자연스레 상인, 사업가, 금융업자들이 돈을 많이 벌게 되었고 이들이 사회의 신흥세력이 되었습니다. 사회 주도 세력이 바뀌었다는 말은 미술에서 고객이 바뀌었다는 뜻이기도 합니다. 즉 가톨릭교회, 귀족에게서 시민계급으로 말이지요.

고객이 바뀌었으니 당연히 그림을 사는 목적이나 취향도 바뀌었습니다. 이전에는 교회에서 대규모 작품을 주문하거나 귀족이 자신의 위신을 드높이기 위해 커다란 작품을 요청했습니다. 그런데 시대가 바뀌자 시민계급이 자신의 모습을 남기거나 실내를 아름답게 장식하기 위해 작품을 주문하게 됩니다. 고객층이 다양해진 만큼 목적과 취향도 다양해지고, 거기에 부응하는 다양한 작품이 시장에 쏟아지게 됩니다. 정물화, 풍경화, 풍속화, 초상화 등 온갖 종류의 그림들이 '시장'에 등장하게 되는 것이지요.

고객층의 변화 외에도 다양한 미술이 등장하게 된 배경에는 종교개혁이 자리 잡고 있습니다. 개신교에서는 교회가 화려해지는 것을 거세게 비판했습니다. 사치와 우상숭배가 종교를 타락하게 만든 원인 중 하나라는 것이지요. 그래서 종교개혁가 칼뱅은 검소와 청빈을 외치며 사치와 낭비를 비판했습니다. 또한 늘 성실하게 신을 섬길 것을

강조했고, 1536년 제네바 시의회에서 불성실한 신도를 파문해야 한다고 주장하기도 했습니다. 그런데 그 불성실의 기준이 우리 시선에서 보자면 너무나도 가혹했지요. 세례식 때 하품하거나 예배 도중 졸면 구속되었고, 스케이트를 타면 벌금을 내야 했고, 악기를 연주하면 추방당했습니다.[16]

그러나 칼뱅이 교회를 장식하던 예술과 인간의 예술적 능력을 무조건 부정한 것은 아니었습니다. 오히려 예술적 능력은 신이 인간에게 주신 선물이기에 정당하게 사용해야 한다고 말합니다. 그러면 어떻게 하면 예술적 능력이라는 신의 선물을 잘 사용할 수 있을까요? 바로 종교와 예술을 분리하는 것입니다. 예술이 신을 흉내 내는 대신, 인간의 생활에 적절히 쓰이면 아무 문제가 되지 않습니다. 이제 예술은 종교와 분리되어 시민들의 생활에 소소한 기쁨을 주게 됩니다.

시민들은 이제 예술가에게 직접 작품을 주문하는 대신, 시장에 가서 마음에 드는 작품을 사서 자신의 집을 장식하게 됩니다. 네덜란드 화가들은 다양한 취향이 공존하는 자본주의 시장에서 살아남기 위

작품 18 헨드릭 아베르캄프, 〈겨울 풍경, 스케이트 타는 사람들〉, 1608년

해 자신만의 전문 분야를 개척했습니
다. 네덜란드 화가 헨드릭 아베르캄프
^{Hendrick Avercamp}(1585~1634년)는 주로 사람들
이 스케이트를 타는 겨울 풍경을 그립
니다.^{작품 18} 그는 스케이트 타는 풍경의
전문 화가였지요. 야콥 포스마에르^{Jacob}
^{Vosmaer}(1574~1641년)와 같은 화가는 주로
꽃이 등장하는 정물화를 그렸습니다.
^{작품 19} 덕분에 사람들은 활짝 핀 꽃을
일 년 내내 집 안에서 감상할 수 있었
습니다.

작품 19 야콥 포스마에르,
〈벽감 속 꽃이 있는 정물〉, 1613년

인생의 운동을 그리다, 렘브란트

렘브란트^{Rembrandt Harmensz van Rijn}(1606~1669년)가 초상화를 그려야겠다고
마음먹은 것은 순전히 돈 때문이었습니다. 17세기 암스테르담은 플
랑드르에서 가장 부유한 도시로 부자들이 많이 살고 있었고, 그들은
자신의 자랑스러운 모습을 그림으로 남기고 싶어했습니다. 솜씨 좋은
렘브란트는 암스테르담에서 금방 초상화가로 유명해졌고, 주문은 물
밀듯 들어왔습니다.

렘브란트의 초상화 속에 등장하는 인물들을 통해 우리는 17세기
암스테르담의 분위기를 읽을 수 있습니다. 인물들은 검소하면서도 깔
끔한 검은 정장을 입고, 종종 자기의 직업을 드러내는 물건을 들고 있
습니다. 실물 크기로 그린 〈니콜라스 루츠의 초상〉(1631년)^{작품 20}에서

주인공 루츠는 은은한 조명을 받으
며 모피로 된 모자와 코트를 입고
관람자에게 편지를 건네고 있습니
다. 모피 의상은 루츠가 모피 무역
을 하는 것을 나타내며, 계약서나
청구서인 듯한 편지는 상인의 신용
을 드러냅니다. 그가 죽기 한 달 전
에 파산한 것과는 상관없이 은은한
부드러움과 당당함이 공존하는 초
상화임이 분명합니다.

작품 20 렘브란트 판레인,
〈니콜라스 루츠의 초상〉, 1631년

　〈조선업자와 그의 아내〉[4장_작품 40]
그리고 〈니콜라스 루츠의 초상〉 모
두 17세기 초반의 네덜란드 부르주아의 이미지를 탁월하게 시각화하
고 있습니다. 렘브란트는 칼뱅주의와 상업자본주의가 만나면 어떤 이
미지가 탄생하는지 부르주아의 초상화를 통해 보여주고 있습니다. 성
실하고 검소한 부자가 바로 17세기 암스테르담 부르주아들이 원하
던 이미지였고, 렘브란트는 거기에 부합하는 완벽한 이미지를 내놓았
습니다. 동시에 그림 속 인물의 개성과 생기도 놓치지 않고 있습니다.
렘브란트는 이런 자신의 장점을 살려 곧 단체초상화에 착수합니다.

　〈니콜라스 툴프 박사의 해부학 강의〉(1632년)[작품 21] 는 렘브란트를 최
고의 초상화가로 만들었습니다. 이 작품은 단체초상화이면서도 사건
의 기록이기도 합니다. 검은 모자를 쓴 툴프 박사는 해부용 가위를 들
고 시체의 팔을 해부하면서 구성원들에게 강의를 하고 있습니다. 7명
의 사람들은 흥미로운 듯 시체를 보기도 하고 박사의 설명을 듣고 있
습니다. 그들은 제각기 행동하고 있지만 모두 해부학 강의에 동참하

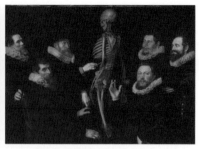

작품 21 렘브란트 판레인, 〈니콜라스 툴프 박사의 해부학 강의〉, 1632년

작품 22 니콜라스 엘리아스, 〈세바스티안 에그 베르츠 박사의 해부학 강의〉, 1619년

고 있습니다. 강의라는 사건 속에 각각의 개별자가 존재하고 있는 것이지요.

렘브란트의 단체초상화는 인물의 얼굴을 드러내는 것을 넘어 사건과 행동을 통해 개인의 성격, 직업 그리고 이들이 모여서 어떤 일을 했는지까지 보여주고 있습니다. 단순히 사람 얼굴을 부각하고 물건을 통해 직업을 암시하던 니콜라스 엘리아스^{Nicolaes Elias}(1588~1653년/1656년)의 초상화^{작품 22}와는 차원이 다르지요.

조명은 왼쪽에서 오른쪽 아래로 떨어지면서 참석자들과 툴프 박사의 얼굴을 비춰주고 시체의 몸에 반사되어 그림 내부가 환하게 빛나고 있습니다. 인물들의 검은 의상은 자연스레 그림자와 벽으로 연결되어 전체적으로 명암을 만들어내고 있네요. 그러자 인물들의 얼굴은 강조되는 반면 나머지는 어둠에 가라앉게 되었습니다. 화면은 툴프 박사를 중심으로 잔잔한 동심원 같은 미세한 울림이 퍼져나갑니다. 웅장하게 운동을 표현했던 가톨릭과 절대왕정의 바로크는 네덜란드에서 잔잔한 진동으로 바뀌었습니다.

해부학 강의에서 본 잔잔한 진동은 〈야경(또는 야간순찰대)^{The Nightwatch}〉(1642년)^{작품 23}에 와서 역동적인 진동으로 바뀌었습니다. 〈야경〉이 렘브

작품 23 렘브란트 판레인, 〈야경〉, 1642년

란트를 위기로 몰고 간 주범이라는 오명 또는 오해와는 상관없이 이 작품에는 바로크의 진수가 담겨 있습니다. 시민군인 화승총부대가 건물을 빠져나와 막 행진하고 있습니다.

화면 앞 가장 밝게 빛나는 2명의 지휘관이 있습니다. 검은 옷을 입은 사람이 부대 대장인 반닝 코크이고, 화려한 노란색 의상을 입은 사람은 부대장인 루이텐부르크입니다. 그래서 작품의 원래 이름은 〈프란스 반닝 코크와 빌럼 반 루이텐부르크의 민병대^{The Shooting Company of} Frans Banning Cocq and Willem van Ruytenburch〉입니다.

처음에는 햇빛 환한 낮에 민병대가 행진하는 모습을 담았는데 작품에 사용된 염료 문제, 완성 후 니스칠, 전시 이후 난로의 그을음과 먼지 등으로 그림은 점점 검게 변했습니다. 이내 야간 순찰이라는 오

해를 낳으면서 지금까지도 야경으로 불리고 있습니다.

렘브란트는 행진이라는 거대한 사건과 그 속에서 개별자들의 모습을 동시에 보여주고 있습니다. 즉 만유인력의 법칙이라는 거대한 운동이 있고 모든 인간이 중력의 영향을 받으며 존재하는 것처럼 말이지요. 그러자 딱딱했던 단체초상화가 단번에 영화의 한 장면으로 변신했습니다.

이처럼 렘브란트는 르네상스 작품에서 보았던 것처럼 세상과 분리되어 고고하게 존재하는 인간이 아닌 운동 속에서 세상과 영향을 주고받는 인간을 보여줍니다. 자신의 직업을 드러내는 개인초상화의 인물들도 마찬가지입니다. 그들 모두가 개인을 넘어 삶이라는 사건과 운동을 보여주고 있습니다.

〈야경〉은 운동을 보여주면서 동시에 입체적인 공간감을 드러내고 있습니다. 건물 뒤편에서 시작된 행진은 앞으로 죽 연결되어 있습니다. 대장과 부대장은 관람자 바로 앞에 있어서 이들이 한 발짝만 뗀다면 금방이라도 그림 밖으로 걸어 나올 것 같습니다. 그러자 그림은 우리 앞에서 펼쳐지는 사건이 되고, 관람자는 사건의 목격자가 됩니다. 카라바조처럼 렘브란트의 작품에서도 등신대 크기로 묘사된 인물들이 생생한 현장감을 전달합니다.

렘브란트는 주문받은 그림 외에도 80여 점의 자화상을 남겼습니다. 부유해 보이는 옷부터 수수한 차림새까지 다양한 옷차림을 하고 있지만, 얼굴만큼은 그림을 그리던 시점의 모습을 충실히 반영합니다. 시간 순서로 자화상을 본다면 한 사람의 인생이 파노라마처럼 펼쳐지지요.작품 24, 25 담담하게 드러나는 인생은 그대로 잔잔한 감동을 주기에 충분합니다.

렘브란트는 인물의 얼굴, 표정, 의상, 자세 등을 연구하기 위해 본

작품 24 렘브란트 판레인,
〈고지트를 입은 자화상〉, 1629년

작품 25 렘브란트 판레인,
〈베레모와 옷깃을 세운 자화상〉, 1659년

인의 얼굴을 실험 대상으로 삼았습니다. 그러나 결과적으로 그의 자화상은 기계론적 세계관을 보여주고 있습니다. 자화상에는 인간이 겪는 필연적인 운동과 사건이 드러납니다. 바로 생로병사와 흥망성쇠이지요. 인간이라면 누구나 휘말릴 수밖에 없는 인생에서의 운동과 사건입니다. 렘브란트는 좋은 시절이면 좋은 대로, 혹독한 시절이면 혹독한 대로 자신이 겪은 운동과 사건을 자화상을 통해 솔직하게 드러내고 있습니다. 자신의 삶을 담담하게 대면하는 화가의 태도가 우리에게 감동을 던져줍니다.

르네상스 초상화는 실존 인물도 최대한 아름답게 미화합니다. 얼굴의 주름, 남루한 옷은 사라지고 인물들은 깨끗한 얼굴을 하고 좋은 의상을 착용하고 있습니다. 이탈리아 르네상스 화가 피에로 델라 프란체스카^{Piero della Francesca}(1420~1492년)의 〈페데리코 공작과 공작부인 초상〉

작품 26 피에로 델라 프란체스카, 〈페데리코 공작과 공작부인 초상〉, 1467~1472년

(1467~1472년)^{작품 26}은 이상적인 지배자 부부의 모습을 보여줍니다. 서로를 마주 보고 있는 우르비노의 공작 부부는 뒤에 펼쳐진 풍경보다 훨씬 높고 크게 표현되어 있어 세상을 지배하는 권력자임을 드러내고 있습니다.

공작은 왼쪽을, 공작부인은 오른쪽을 쳐다보고 있는 완전한 옆모습을 하고 있습니다. 이것은 옆모습을 그리는 프로필^{Profile} 형식을 따른 것입니다. 그런데 사실 공작은 마상창시합에서 오른쪽 눈을 다쳤기에 왼쪽을 쳐다봄으로써 다친 눈을 가렸습니다. 부인은 점 하나, 주름 하나 볼 수 없는 유난히도 새하얗고 매끈한 피부를 하고 있습니다. 안타깝게도 부인은 20대의 젊은 나이에 폐렴으로 사망했습니다. 그래서 화가가 젊은 부인을 더욱 아름답게 묘사한 것이라고 볼 수 있습니다.

하지만 부부에게서 자연스러운 인간의 모습이 배제된 듯한 분위기를 지울 수 없습니다. 풍경은 부부의 턱밑에 자리하고 있습니다. 그들

은 가장 이상적인 모습을 하고 세상 위에 군림하고 있지요. 권력자의 위대함, 권력의 영원함과 같은 속성이 그림을 지배하고 있습니다. 본질이 실존에 앞서 있는 것이지요. 그러니 최대한 이상적이고 아름답게 인물을 표현해야 합니다. 이처럼 르네상스는 존재, 의미, 개념 중심의 미술입니다.

반면 렘브란트의 자화상은 사건과 운동 중심입니다. 개별 자화상에는 그림을 그리던 시점의 화가의 모습이 반영되어 있고, 자화상을 시간 순서대로 보면 인간이 겪는 운동과 사건이 고스란히 드러나 있습니다. 르네상스에서 흔히 보던 미화되고 이상화된 모습 대신 솔직하게 지금의 '나'를 보여주고 있습니다. 실존이 본질에 앞서고 있는 것이지요. 이렇게 초상화마저 바로크는 운동을 드러내고 있습니다. 그 운동 속에서 인간의 영혼이 살짝 드러났다가 사라집니다.

바로크는 존재에서 운동으로 옮겨가는 인간 시각의 변화를 드러냅니다. 존재의 목적이나 의미는 개인 내면의 몫이며, 대신 인간이 해야 할 것은 사건과 운동을 분석해서 세상을 이해하는 일입니다. 종교개혁은 누구에게도 통용되는 보편적 존재를 부정하며 각자가 자신의 내면을 들여다보게 해준 사건이기도 합니다. 동시에 과학이 본격적으로 세상을 지배하게 됩니다. 과학으로 세상을 이해할 수 있다는 자신감은 19세기까지 지속되면서 인간은 세계를 손에 넣을 것입니다. 20세기 전쟁으로 그러한 믿음이 깨지기 전까지.

12 ✳ 로코코
Rococo

귀족들의 양식 로코코

레이스가 달린 풍성한 드레스, 위로 기다란 흰색 가발, 하늘하늘한 부
채를 들고 얼굴을 살짝 가린 귀부인. 옛날 유럽 하면 흔히 떠오르는 이
미지입니다. 그녀는 연분홍빛 감도는 화려한 궁전을 왔다 갔다 하며
무릎을 살짝 굽히고 인사할 테지요. 영화 〈마리 앙투아네트〉(2006년)는
우리가 상상하는 유럽의 옛 모습을 그대로 재현하고 있습니다. 미술
사에 있어 로코코Rococo 양식입니다.

로코코가 과거 유럽을 대표하는 양식으로 자리 잡은 것은 그만큼
이 양식이 유럽의 찬란했던 시기를 보여주기 때문입니다. 17세기를
기점으로 역사의 공간은 이탈리아에서 알프스 이북 지역으로 옮겨갑
니다. 신항로, 신대륙, 식민지 무역을 바탕으로 알프스 이북 지역에서
는 절대왕정과 시민사회가 형성되었습니다. 여전히 도시국가로 쪼개
진 채 외세의 간섭을 받던 이탈리아는 안타깝게도 이 모든 것을 놓치

고 말았습니다.

태양왕이 지배하던 프랑스 절대왕정은 관료제와 상비군을 바탕으로 효율적인 통치체제를 만들고 정복 전쟁을 통해 영토확장을 이루어냈습니다. 태양왕은 국가의 힘을 키우면서 귀족을 눌렀는데, 특이하게도 총과 칼이 아닌 축제, 연회, 무도회를 만들고 귀족들에게 행사 참여와 여기에 맞는 복장, 예절, 형식을 요구했습니다. 귀족들은 온갖 궁정 이벤트에 참석하고 새로운 예의범절을 배우고 행사에 걸맞은 의상을 마련하기에 바빴고, 그럴수록 주머니는 얇아졌습니다.

1715년에 태양왕이 사망하자 많은 귀족들이 한숨을 돌렸습니다. 그들은 이제 더는 베르사유 궁전에 살지 않아도 되었고, 왕이 요구하는 엄격한 일정, 예의범절에 응하지 않아도 되었습니다. 이제 막 왕이 된 루이 15세^{Louis XV}(재위 1715~1774년)는 겨우 다섯 살이었습니다. 귀족들은 이제 내 세상을 만난 것과 다름없었던 것이지요. 그들은 지긋지긋한 베르사유를 떠나 원래 살던 고향으로, 파리로 돌아가 그곳에서 작은 베르사유를 만들었습니다. 작은 바로크^{Baroque on Small Scale}라고 불리는 '로코코'입니다.

바로크는 왕과 교황을 위한 양식이었습니다. 절대왕정과 반종교개혁 진영의 바로크는 권력을 시각화하기 위해 거대하고 웅장하며 화려한 시각장치를 만들었습니다. 동시에 기계론적 세계관의 영향으로 바로크는 변하지 않는 존재보다 운동을 표현했습니다. 그래서 절대왕은 르네상스의 권력자처럼 부동자세로 있기는커녕 구름을 타고 날아다니고 바다와 땅을 지휘하는 신의 모습으로 묘사되었습니다.

반면 로코코는 귀족과 부르주아의 양식입니다. 이제 절대왕은 사라졌습니다. 로마에 있는 교황청도 예전만 못합니다. 세상을 주도하는 건 누가 뭐라 해도 이제 귀족과 새롭게 떠오르는 신흥 부르주아인

영화 〈마리 앙투아네트〉, 2006년

시민계급입니다. 이들은 자기들만의 바로크를 세웠는데, 바로크에 비해서는 작고 아담한 사이즈였습니다. 그리고 편안했지요. 절대왕 시절의 숨 막히는 예의범절에서 벗어나자 긴장이 풀렸습니다. 그들에겐 쉴 공간이 필요했습니다. 그들은 작고 안전한 숲과 정원을 만들었습니다. "이제는 우리의 정원을 일구어야 합니다"[17]라는 볼테르의 말처럼 말이지요.

로코코는 작은 바로크가 아닌 안락한 정원입니다. 거기에는 웅장함과 남성적인 힘 대신 아기자기하고 여성적인 부드러움이 가득합니다. 이처럼 긴장이 풀리고 휴식에 들어간 상태가 로코코입니다. 사람이 늘 긴장 상태에서 바삐 움직일 순 없습니다. 사람들이 모여 움직여가는 역사도 그럴 것입니다. 로코코는 17세기에 이룩한 과학혁명과 절대왕정에서 피어난 꽃입니다. 그 수혜는 귀족과 대부르주아들이 차지했습니다. 하지만 머지않아 소외된 자들이 분노할 것입니다. 그래서 로코코의 달콤함은 한편으로는 불안함과 쓸쓸함을 동반합니다.

장식에서 시작된 안락한 정원

'로코코'라는 단어는 자갈과 조개무늬 장식을 뜻하는 프랑스어 'rocaille(로카이유)'에서 나왔습니다. 당시 귀족과 부르주아는 자갈과 조개껍데기 문양을 실내장식으로 사용했습니다. 자갈과 조개껍데기는 그 자체로도 작고 앙증맞은 사물인데 그것을 실내장식으로 썼으니 공간의 분위기가 어땠을지 대충 예상되지요. 직선보다는 곡선이, 원색보다는 분홍색과 하늘색같이 연하고 가벼운 색감이 건물 내부를 물들입니다. 우아하면서도 가볍고 즐거운 분위기가 공간을 지배합니다. 프랑스 파리의 수비즈 궁전^{Palais Soubise}이 이러한 로코코의 특징을 잘 보여주고 있습니다.

이처럼 실내장식에 어원을 둔 로코코는 태생적으로 장식적이며 여성적인 특징을 풍기게 됩니다. 바로크의 웅장한 양식이 쇠퇴하고, 이제 귀족과 부르주아의 집을 꾸밀 미술이 필요해졌습니다. 거기에 부응한 것이 로코코입니다.

화려한 장식과 비례해 미술 또한 구불구불한 곡선으로 넘실거렸습니다. 여성의 신체, 섬세한 레이스, 반짝이는 장신구는 미술의 주인공

수비즈 궁전 내부, 프랑스 파리

이 되어 화사한 아름다움을 생산했습니다. 그림 속 인물들이 자리하는 숲속과 정원에는 앙증맞은 꽃과 식물들이 가득했지요. 긴장이 풀리고 나른한 분위기가 화면을 지배합니다. 고객인 귀족과 부르주아의 요구를 로코코는 완벽하게 들어주었던 것입니다.

로코코는 장식과 휴식의 성격을 강하게 풍기기에 바로크에 비해 주제도 평범하고 소박합니다. 귀족들이 모여 연회를 즐기고, 숲속에서 젊은 연인이 사랑을 속삭이고 있습니다. 포동포동한 어린 천사들이 등장하기도 하고, 달콤한 과일이 주인공인 정물화도 있습니다. 이러한 소박한 주제들은 이후 19세기 인상주의에서 그대로 드러날 예정입니다. 인상주의의 주제도 주말 나들이, 무도회장, 작고 앙증맞은 과일들입니다.

물론 비슷한 주제라고 해도 로코코와 인상주의가 등장하게 된 배경은 다릅니다. 로코코에서 등장하는 소박한 주제들은 귀족과 부르주아라는 특정 계층의 판타지에 부응하는 것들입니다. 루이 14세가 지배하던 절대왕정은 그들에게 숨 막히는 공간이었습니다. 모든 곳에서 통제와 관리가 이루어졌고, 세계는 베르사유 궁전의 정원처럼 기하학적으로 직조되어 있었습니다. 풀 한 포기조차 왕의 영향력을 벗어날 수 없었습니다.

태양왕의 죽음과 함께 그런 억압이 사라졌습니다. 왕의 기세에 짓눌렸던 귀족과 부르주아는 소박한 자연을 꿈꿉니다. 로코코는 거기에 딱 맞는 환상을 제공해주었습니다. 세상이 안락하고 소박했던 것이 아니라 그들이 안락하고 소박한 것을 꿈꿨던 것이지요. 그들의 소박한 꿈을 미술이 채워주었습니다. 로코코는 힘이 빠지고 가벼운 느낌을 전달합니다. 한없이 가벼우며 편안한 공간에서 귀족과 부르주아는 최후의 휴식을 취합니다.

하지만 그 휴식은 어딘가 덧없고 불안해 보입니다. 그들이 휴식을 취할 동안 한쪽에서는 여전히 지옥 같은 세상이 펼쳐졌기 때문입니다. 결국 로코코는 18세기를 넘기지 못하고 쇠퇴합니다. 성난 시민들이 귀족들의 연회를 마냥 지켜보지만은 않았지요. 대다수 사람들에게 이 세상은 여전히 살 만한 곳이 아니었습니다.

달콤한 시대를 그린 화가들, 부셰와 프라고나르

로코코를 대변하는 이미지를 꼽으라면 주저 없이 장 오노레 프라고나르Jean-Honoré Fragonard(1732~1806년)의 〈그네〉(1767년)작품 27를 고를 것입니다. 프라고나르는 로코코가 한창 진행된 1760년대 이후부터 본격적으로 활동했으며, 로코코 회화 최후의 대가이기도 합니다. 로코코의 특징을 고스란히 담고 있는 그의 작품에는 구불구불한 곡선과 바스락거리는 가벼운 색감이 가득합니다.

〈그네〉는 포근한 숲속 정원을 배경으로 3명의 인물이 등장합니다. 분홍색의 풍성한 드레스를 입은 여인이 그네를 타고 있습니다. 바람을 맞아 한껏 부풀어 오른 치맛자락은 꽃송이처럼 피어 있습니다. 드레스가 공기를 한껏 머금은 모습만 봐도 이 화가가 부드러움과 유연성을 표현하는 데 있어 보통이 아니라는 걸 금방 눈치챕니다.

어여쁜 숙녀는 그네를 타다가 그만 구두가 벗겨지고 말았습니다. 아니면 일부러 신발을 획 던진 게 아닌가 의심이 됩니다. 그녀 앞쪽 아래에는 잘생긴 젊은 남자가 그녀를 향해 손을 뻗고 있기 때문이지요. 순간 이들 사이에 묘한 눈빛이 교환되고 있습니다.

그런데 그들 외에도 한 명이 더 있었으니, 그녀 뒤편 어둠이 내려앉은 곳에 나이가 지긋해 보이는 남자가 그넷줄을 잡고 있습니다. 그녀

의 아버지는 아닐 테고, 어쩌면 남편이 아닐까요? 아하, 그렇다면 이 상황이 대충 그려집니다. 돈 많고 나이 많은 남자와 결혼한 젊은 여인이 그네를 타다가 그만 젊은 총각과 눈이 맞은 상황이군요!

나이 든 남자가 잡은 그넷줄은 그녀와 남자의 관계를 말해주지만, 그녀는 거기서 벗어나고 싶어합니다. 젊은 사내를 향한 시선과 신데렐라를 떠오르게 하는 구두 한 짝이 여자의 마음을 나타내고 있습니다. 왼편에서 이 상황을 지켜보던 큐피드는 '쉿' 비밀이라는 듯 손가락을 입술에 가져다 대고 있습니다. 시선의 어긋남과 교차는 곧 인물들의 마음을 드러냅니다.

이 작품은 이름을 밝히지 않은 귀족이 자신의 정부(情婦)에게 선물하기 위해 제작된 것입니다. 주문자는 아름다운 여인과 그녀의 은밀한 곳을 보는 자신, 그리고 그네를 미는 성직자가 함께 등장할 것을 주문했습니다. 주문자로 추측되는 귀족은 당시 프랑스 성직자협회의 관리직을 맡고 있었다고 합니다. 그렇다면 그림에 대한 상상은 더욱 증폭됩니다. 어쩌면 두 남자는 주문자의 두 모습일지도 모릅니다. 자유로운 연애를 지향하면서도, 사회적 위신과 체면에 둘러싸인 인간, 그 사이를 왕복하는 에로틱한 욕망이 드러납니다.

〈그네〉의 상황처럼 18세기는 본격적으로 귀족들의 연애와 유흥이 펼쳐지고 그들의 문화가 부흥한 시대입니다. 베르사유 궁전 대신 귀족 부인들의 살롱이 문화의 중심지 역할을 했습니다. 살롱은 상류 가정의 응접실로, 당시 귀족들은 이곳에 모여 사교모임을 가졌습니다. 그러다 당대 유명한 문인, 음악가, 화가들이 참여하면서 지적 대화는 더욱 풍성해졌습니다. 대표적으로 루이 15세의 정부였던 퐁파두르 부인은 당대 살롱문화를 이끌었습니다. 더불어 그녀는 예술가와 학자를 지원하며 로코코 문화의 중심에 서게 됩니다.

작품 27 장 오노레 프라고나르, 〈그네〉, 1767년

퐁파두르 부인^{Marquise de Pompadour}(1721~1764년)은 귀족이 아닌 파리 부르주아 출신이었습니다. 그녀는 미모와 총명함으로 루이 15세의 총애를 받으며 정부 역할을 넘어 국정 전반에 관여하게 됩니다. 그리고 당시 위험한 사상이라고 지목받았던 계몽주의에 관심이 많았고, 디드로와 달랑베르 등 계몽주의자를 지원하기도 했습니다. 그녀는 로코코를 견인했던 부셰의 주요 후원자이자 고객이기도 했지요.

프랑수아 부셰^{François Boucher}(1703~1770년)는 프라고나르의 스승으로 퐁파두르 부인의 총애를 받아 18세기 프랑스미술의 중심인물이 되었습니다. 부셰는 퐁파두르 부인의 모습을 여러 점 남겼는데, 로코코시대 귀부인의 이미지를 완벽하게 표현했지요. 대중적으로 가장 많이 알려진 퐁파두르 부인의 모습은 부셰의 1756년 작품^{작품 28}일 것입니다.

풍성한 청록색 드레스에 가슴에는 분홍색 레이스가 잔뜩 달려 있고, 드레스 자락 역시 분홍색 장미가 장식되어 아기자기한 정원을 연상하게 합니다. 부인은 단정하게 머리를 뒤로 넘겨 올리고 작은 꽃핀을 꽂았

작품 28 프랑수아 부셰,
〈퐁파두르 부인의 초상〉, 1756년

작품 29 모리스 캉탱 드 라투르,
〈퐁파두르 부인의 초상〉, 1755년

습니다. 부인의 헤어스타일과 드레스는 유행을 만들어낼 정도였지요.

그녀의 손에는 책이 쥐어져 있고, 오른편 책상에는 편지와 펜이 놓여 있습니다. 여러 도구를 이용해 미모와 지성을 겸비한 여성임을 드러내고 있네요. 1756년 부셰의 작품이나 모리스 캉탱 드 라투르^{Maurice} ^{Quentin de La Tour}(1704~1788년)가 그린 그림(1755년)^{작품 29}에서도 악보, 피아노, 지구본, 책, 펜 등이 함께 등장하고 있어 그녀의 교양과 지성을 보여주고 있습니다.

지성과 미모를 갖춘 파리 평민 출신이었던 부인은 귀족들과 차별화하기 위해 자신을 아름다우면서도 똑똑한 인간으로 이미지 메이킹하고 있습니다. 이처럼 평민, 부르주아들은 귀족과 차별화를 두기 위해 자신의 지성적 면모를 부각합니다. 부르주아들의 지성에 대한 믿음은 곧 미술에서 신고전주의로 연결될 예정입니다. 로코코에서는 아직 감성과 지성이 혼재되어 있음을 퐁파두르 부인의 초상이 보여줍니다.

부셰는 초상화 이외에도 신화나 일상의 연애 장면, 여인의 에로틱한 이미지를 다수 제작했습니다. 바로크 화가 루벤스가 덩치 좋은 인물들을 통해 역동적인 이미지를 구현했다면, 부셰는 그보다 좀 더 여성스럽고 여린 이미지를 구현했습니다. 〈금빛 오달리스크〉(1752년)^{작품 30}에서는 바로크의 무게감은 사라지고 가벼운 성적 분위기가 감돕니다.

계몽주의자였던 디드로^{Denis Diderot}(1713~1784년)는 "젖가슴과 엉덩이를 보여주기 위해서만 붓을 잡는"[18] 화가라고 부셰를 비판했습니다. 디드로가 보기에 부셰의 작품은 한가로이 귀족들의 취향을 보여주는 그림이며 진실을 왜곡하고 부도덕하게 보였습니다. 그러나 디드로에게 묻고 싶습니다. 거창한 의미를 지녀야만 예술인가요? 물론 당시 디드로와 같은 계몽주의자들은 예술이 새로운 사회에 걸맞은 세계상을

작품 30 프랑수아 부셰, 〈금빛 오달리스크〉, 1752년

제시하고 이념을 전달해야 한다고 생각했습니다. 구제도를 타파하고 세상은 이제 깨어 있는 시민들의 것이 되어야 합니다. 이런 긴박한 상황에 한가로이 엉덩이나 그리고 있는 화가가 그들 눈에는 영 못마땅하게 보였겠지요.

하지만 디드로의 주장과는 다르게 로코코 화가들은 현실도피적인 그림을 그린 적이 없습니다. 오히려 그들은 철저하게 시대를 마주했고 그것을 솔직하게 표현했을 뿐입니다. 로코코는 귀족과 대부르주아들의 시대였습니다. 1715년 태양왕이 죽고 1789년 혁명이 일어나기 전까지, 그 잠깐의 시간은 그들에게 역사상 최후의 달콤한 시기였습니다. 귀족과 대부르주아는 17세기의 과학혁명과 절대왕정이 만든 열매를 만끽하며 최후의 파티를 했고, 그 모습을 로코코 화가들은 가감 없이 포착했습니다. 그것이 전부입니다.

파티가 끝나고 난 뒤, 바토

로코코가 경박하며 가볍다고 평가하는 사람이 있다면 바토의 작품을 보여주고 싶습니다. 부셰와 프라고나르가 로코코의 밝은 면에 주목했다면, 바토는 로코코의 이중성을 포착했습니다. 그는 부셰와 프라고나르가 표현했던 화려하고 즐거운 분위기와 더불어 파티가 끝나고 나서의 덧없음, 쓸쓸함을 표현하고 있습니다. 로코코도 얼마든지 깊이 있는 아름다움을 만들 수 있다는 걸 바토가 증명해줍니다.

장 앙투안 바토Jean-Antoine Watteau(1684~1721년)는 로코코의 대가이자 대표 화가입니다. 부셰와 프라고나르보다 일찍 활동했던 이 화가는 웅장했던 바로크 양식에서 벗어나 프랑스의 로코코 스타일을 완성했습니다. 바토는 '전원의 연회'를 뜻하는 프랑스어 '페트 갈랑트fête galante'의 거장으로 그림에는 세련된 옷을 차려입은 젊은 남녀가 야외에서 춤을 추고 유희하는 모습이 주로 등장합니다. 페트 갈랑트라는 일상적이고 평범한 주제는 웅장한 역사화에서 소박한 풍속화로 시대의 취향이 변했다는 걸 명확하게 보여줍니다.

그리고 바토에 와서야 비로소 프랑스미술에서 외국물(?)이 빠졌다는 걸 확인할 수 있습니다. 사실 바로크까지 프랑스미술은 이탈리아와 플랑드르미술의 지대한 영향 아래 형성되었습니다. 프랑스미술에서 이탈리아미술은 늘 모범이 되었고, 닮아야 하는 대상이었습니다. 그림 속에는 그리스 신과 목가적 이상향인 아르카디아를 형상화한 배경이 등장하기 일쑤였지요.

반면 바토는 자기가 본 것을 그리고 있습니다. 그가 거닐었던 파리의 뤽상부르 공원과 거기서 엿보았던 평범한 사람들, 귀족들의 연회, 연극의 한 장면, 그리고 연극과 현실 사이를 왔다 갔다 하는 연극배우

들이 그림 속에 등장합니다. 마네나 드가와 같은 19세기 인상주의자들이 도시를 거닐며 자신이 보았던 것을 캔버스에 옮기는 일을 18세기에는 바토가 하고 있었습니다.

〈피에로 질〉(1718~1719년)^{작품 31}은 흰색 무대의상을 입은 피에로 '질'의 모습이 전신으로 등장합니다. 전신상은 주로 권력자나 위대한 인물의 전유물인데 여기서는 배우가 주인공이라는 것이 의미심장합니다. 질의 표정은 기쁜 것도, 슬픈 것도 아닌 그 사이를 왕복하는 것 같은 묘한 표정을 보여주고 있습니다. 어설픈 차렷 자세는 화면을 불안정하게 만듭니다. 그는 르네상스 인물들처럼 단단하지 못하고 금방이라도 웃는 건지, 우는 건지 모를 표정으로 어디론가 가버릴 것 같습니다.

〈피에로 질〉에 연극배우의 전신상이 등장한다는 점에서 술주정뱅이를 전신으로 그린 마네^{Edouard Manet}(1832~1883년)와 도시인들의 공허한

작품 31 장 앙투안 바토,
〈피에로 질〉, 1718~1719년

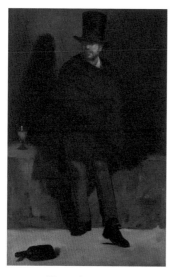

작품 32 에두아르 마네,
〈압생트 마시는 남자〉, 1859년

작품 33 에드가 드가, 〈카페에서(압생트)〉, 1876년

표정을 잡아낸 드가$^{Edgar\ Degas}$(1834~1917년)가 동시에 떠오릅니다. 이처럼 〈피에로 질〉은 마네의 〈압생트 마시는 남자〉(1859년)$^{작품\ 32}$와 드가의 〈카페에서(압생트)〉(1876년)$^{작품\ 33}$를 섞어놓은 듯 주제와 표현에 있어 인상주의를 선취하고 있습니다. 그러면서도 피에로의 표정, 자세, 빛이 반사되어 반짝이는 흰색 의상을 통해 찬란함과 공허함이 교차하는 삶의 순간을 잡아냈습니다. 누가 로코코를 가볍기만 한 미술이라고 했던가요.

〈키테라 섬의 순례〉(1717년)$^{작품\ 34}$는 바토의 '페트 갈랑트'를 대표하는 작품 중 하나입니다. 키테라 섬은 미의 여신인 아프로디테를 숭배하는 섬으로 사랑과 쾌락의 공간을 상징합니다. 왼쪽 화면에는 키테라 섬에 놀러 온 연인들이 배에 올라 집으로 돌아갈 채비를 하고 있습니다. 하지만 오른쪽 나무 아래에서 여전히 사랑을 속삭이는 연인들이 있네요. 그들 바로 옆에는 일어나려는 여인과 그녀를 부축하는 남

작품 34 장 앙투안 바토, 〈키테라 섬의 순례〉, 1717년

성, 그리고 몸은 뒤쪽을 향하고 있지만 이 시간이 아쉬운 듯 고개를 돌린 여성이 보입니다. 왼쪽 끝에서는 아기 천사들이 하늘로 날아가고 있어 축제가 끝났음을 알려주는 듯합니다.

이 작품에서도 유희와 덧없음, 가벼움과 무거움이 공존하면서 삶의 다양한 모습을 끌어내고 있습니다. 겉으로는 화려하고 행복하게 보이지만 그것은 찰나의 순간일 뿐 이 모든 것은 언젠가 사라진다는 것을 저 멀리 날아가는 천사들이 말해주고 있습니다.

바토는 가정을 꾸리지 않고 평생을 친구와 후원자의 집을 전전하다가 결핵으로 37세 나이에 사망했습니다. 떠돌이생활과 더불어 늘 가까이 있는 죽음은 화가에게 삶의 덧없음을 보게 했습니다. 그의 작품이 화려하고 즐거운 것처럼 보이지만 고독과 우울이 동시에 느껴지는 것에는 화가의 이러한 이력도 영향을 끼쳤을 테지요.

덩달아 그가 살았던 시대도 덧없는 시절이었습니다. 절대왕정이 사라졌고 귀족들의 시대를 맞이했지만, 그 시대는 불안에 기초했습니다. 경제적으로 성장할수록 시민계급은 사회의 모순과 마주하게 되었

고, 그들은 꽉 막힌 사회 속에서 혁명 이외에는 대안을 찾을 수 없었습니다. 이런 상황 속에서 귀족들도 그들이 누리는 즐거움이 언제 사라질지 모른다는 불안을 늘 지닐 수밖에 없었고, 그 걱정은 곧 실현되었습니다. 덩달아 로코코는 백 년도 못 가 쇠퇴하고 새로운 미술에 자리를 내어주게 됩니다.

화려함 속에서 죽음의 그림자가 늘 따라다녔던 바토의 삶은 그의 시대와 닮았습니다. 그는 완벽하게 자기 자신과 그가 살았던 시공간을 시각화하는 데 성공했습니다.

로코코에서 낭만주의로의 이행, 영국

프랑스미술에서는 바로크와 로코코 그리고 이후 신고전주의로의 진행이 뚜렷하게 보입니다. 절대왕정에서 귀족과 부르주아의 시대 그리고 18세기 시민혁명으로 넘어가는 정치·사회적 변화가 미술에서도 고스란히 드러나기 때문입니다. 프랑스는 17세기부터 본격적으로 국력이 성장하면서 문화예술의 중심지가 되었고, 이 프랑스 예술이 곧 주변 국가의 예술에 영향을 끼쳤는데 그것이 바로 로코코입니다.

그러나 영국과 독일 등의 지역에서는 프랑스식의 로코코 스타일이 두드러지기보다는 18세기부터 로코코와 이후 등장할 낭만주의가 결합된 형태의 미술이 등장합니다. 그래서 낭만주의에서는 프랑스 못지않게 영국과 독일 지역의 미술이 중요한 위상을 차지하게 되지요. 로코코와 낭만주의의 혼합은 독일보다 영국에서 더 뚜렷하게 드러납니다. 토머스 게인즈버러^{Thomas Gainsborough}(1727~1788년)는 초상화와 풍경화가 절충된 18세기 영국미술의 특징을 잘 보여줍니다.

로코코풍의 경쾌한 스타일로 그려진 게인즈버러의 〈로버트 앤드루

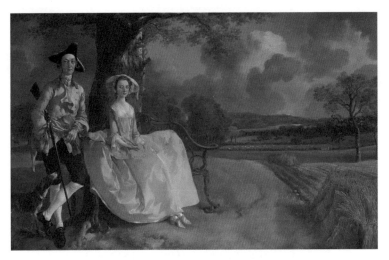

작품 35 토머스 게인즈버러, 〈로버트 앤드루스와 그의 아내〉, 1749~1750년

스와 그의 아내〉(1749~1750년)^{작품 35}는 초상화와 풍경화가 합쳐진 독특
한 화면을 보여줍니다. 주인공인 부부는 화면 왼쪽에 배치되어 있고,
오른쪽에는 시원하게 드넓은 땅이 펼쳐져 있습니다. 초상화라면 분명
인물을 가운데 놓아야 하는데, 여기서는 인물과 풍경이 서로 반반씩
지분을 차지하고 있네요. 화면의 반이나 차지하며 뻥 뚫려 있는 풍경
은 어딘가 단순한 배경은 아닌 것 같습니다.

　그림의 주인공인 로버트 앤드루스는 영국의 젠트리 계층입니다. 젠
트리^{Gentry}는 신분적으로 귀족 아래에 있지만 일반 서민 계층보다 위에
있으면서 토지를 소유한 지주층입니다. 17세기 이후 영국 사회에서
젠트리 계층은 정치·경제적으로 성장합니다. 이들은 토지 소유를 기
반으로 상업과 금융업까지 세력을 확장하면서 영국의 자본주의를 이
끄는 주도 세력이 되었습니다. 그런데 젠트리는 고정된 계층이 아닙
니다. 젠트리가 망하면 일반 서민이 되기도 하고 서민이 잘되면 젠트
리로 신분이 상승하기도 했습니다. 즉 젠트리는 계급적 완충지대 역

할을 했습니다.

젠트리의 유동성 덕분에 영국에서는 프랑스와 같은 격렬한 혁명이 일어나지 않았습니다. 혁명은 현실에서 도저히 답을 찾을 수 없을 때 일어납니다. 영국은 17세기부터 청교도혁명과 명예혁명을 통해 왕권이 약해지고 의회제도가 정착되었습니다. 그러면서 신비로운(?) 생득적 특권인 신분이 아닌 비교적 근대적 기준인 재력을 토대로 실질적 신분이 결정되었습니다. 귀족들 또한 돈이 되는 일이라면 적극적으로 뛰어들었기에 영국은 빠른 속도로 산업자본주의로 이행할 수 있었습니다. 17세기의 정치적·사회적·경제적 변화를 토대로 영국은 18세기 이후 '해가 지지 않는 나라'가 됩니다.

앤드루스 부부를 그린 이 작품은 18세기 영국의 정치·경제를 이끌었던 젠트리 계층의 모습을 보여줍니다. 부부 뒤로 펼쳐진 풍경은 그들이 소유한 대토지로, 그들은 지금 자신들의 토지를 배경으로 한껏 포즈를 취하고 있습니다. 프랑스의 로코코에서 보여주던 세트장처럼 아기자기한 자연이 아닌 여기서는 실제 자연이 등장합니다. 게인즈버러는 부부의 땅을 실제로 보고 그림 속 풍경으로 그렸다지요. 하지만 여기서의 자연은 인간 문명과 대비되는, 동식물이 자유롭게 자라는 그러한 자연이 아닌 재산과 소유를 상징하고 있습니다.

부부의 땅을 직접 보고 그렸기에 이 작품에서는 경험과 관찰이라는 낭만주의적 태도가 엿보이긴 합니다. 그러나 소유주의 초상과 그의 땅을 보여주고 있어서 전통미술의 역할인 '사물을 재현하는 것'과 '재현을 통한 소유의 확인'을 드러내고 있습니다. 게인즈버러는 로코코 양식의 산뜻한 초상화와 '관찰'이라는 낭만주의적 자세로 포착한 풍경이 공존하는 화면을 만들어냈습니다. 게인즈버러의 그림은 낭만주의로 가는 길목에 있습니다.

6장 ——— 새로운 사회의 미술

13 신고전주의

Neoclassicism

사회를 계몽하라

로코코는 어감만으로도 아기자기하고 귀여운 느낌을 주며 미술도 이름을 닮아 그러합니다. 로코코는 18세기를 잠깐 풍미하다가 신고전주의에 주도권을 내어줍니다. 로코코에서 신고전주의로의 변화는 어감만으로도 뭔가 크게 변했다는 게 느껴질 정도입니다.

18세기는 혁명의 시대였습니다. 역사적으로 커다란 혁명인 산업혁명과 시민혁명이 일어난 시대가 18세기입니다. 프랑스에서 귀족과 대부르주아의 시대였던 로코코가 금방 저문 것은 시민혁명 때문이었습니다. 프랑스 시민계급은 구제도인 앙시앵 레짐Ancien régime을 철폐하고 새로운 사회를 건설하고자 했습니다. 철옹성 같은 현실은 꿈쩍하지 않았기에 그들이 할 수 있는 것은 혁명뿐이었지요.

다행히 루소Jean-Jacques Rousseau(1712~1778년)나 로크John Locke(1632~1704년) 같은 계몽주의 철학자들이 혁명의 정당성을 사상적으로 만들었습니

다. 이를 바탕으로 18세기 계몽주의자들은 사회계약론과 저항권을 주장하며 시민사회의 정당성을 다졌습니다. 사회계약론은 자유로운 개인들이 서로 계약을 맺어 정부를 형성하는 것을 말합니다. 저항권은 정부가 시민들과의 계약을 잊고 마음대로 하면 시민들은 계약을 파기하고 새로운 정부를 세울 수 있는 권리입니다. 사회계약론과 저항권은 시민혁명과 미국독립운동 주도자들에게 강력한 사상적 무기가 되었습니다. 18~19세기는 그야말로 자유와 혁명의 시대였습니다.

새로운 사회를 건설해야 하는 시급한 과제 앞에 귀족과 부르주아의 파티를 그리는 로코코는 힘을 잃었고, 심지어 부도덕하게 여겨지기까지 했습니다. 로코코는 혁명을 부르짖는 자들에게 경박하고 한가한 그림일 뿐이었고, 이러한 미술은 사회를 위해 아무짝에도 쓸모없어 보였습니다.

세계는 새로운 예술을 요구했습니다. 그 요구에 부응한 미술이 바로 신고전주의입니다. 신고전주의가 다른 미술사조와 달리 철저하게 노골적으로 시대와 결탁한 모습을 보이는 것은 이러한 이유 때문입니다. 혁명과 함께 태어나 나폴레옹의 몰락과 함께 쇠퇴한 혁명의 미술이 바로 신고전주의입니다. 그렇다는 말은 신고전주의는 '예술을 위한 예술(순수예술)'의 가장 반대편에 있는 예술이라는 뜻이기도 합니다. 즉 시대와 밀착해 있고, 이념을 자신의 존재 근거로 삼는 예술이라는 말이지요. 그러나 이념을 잃을 때 신고전주의는 키치Kitsch[1]가 됩니다.

고전주의

신고전주의Néo-Classicisme(新古典主義)는 고전주의라는 말 앞에 '새롭다Néo(新)'는 접두사가 붙어 있습니다. '고전Classic(古典)'은 일반적으로 오래

전에 만들어졌지만 시대를 초월해 인정받는 것이나 예술작품을 일컫습니다. 고전, 즉 클래식이라는 단어는 고대 로마에서 나왔습니다. 로마에서 최상위 시민층을 Classis라고 불렀습니다. Classis의 형용사에 해당하는 단어인 라틴어 Classicus(일류의, 최상의, 규범에 맞는)에서 영어 단어 Classic이 유래되었지요. 그래서 고전이라는 말에는 모범, 전범(典範), 전형이라는 의미가 포함되어 있습니다.

서양미술사에서 고전주의라 함은 "고대 그리스와 로마의 미술에서 역사적 전통이나 미학적 규범을 찾는 미술"[2]을 뜻합니다. 로마 또한 그리스의 영향을 받았기에 최종적으로 고대 그리스가 서양 고전주의의 시작입니다. 결국 그리스미술을 포함해 거기서 영향을 받은 후대 미술을 고전주의라고 부릅니다. 가장 대표적으로 르네상스가 있습니다.

그리스미술이 그랬던 것처럼 르네상스도 이상적인 아름다움을 지향합니다. 인본주의 문화가 형성된 그리스에서는 전인적 인간이 최고의 인간상으로 대접받았고, 미술은 전인적 인간을 표현하는 데 매진했습니다. 미술에서 표현된 전인적 인간은 신체적으로 비율, 비례, 조화, 균형을 이루며 덩달아 고매한 인격이 드러나게끔 충분히 아름답게 표현되어야 합니다. 그 결과가 그리스 조각입니다.

르네상스도 그리스와 같은 방식으로 이상적인 인간을 드러내는 데 매진합니다. 중세를 벗어나 인간 지성이 본격적으로 꽃피기 시작하면서 인본주의 문화가 이탈리아를 물들여갑니다. 천상에는 신이 있더라도 지상에는 인간이 만물의 꼭대기에 있어야 하고, 그때의 인간은 가장 이상적인 인간이어야 했습니다.

이때의 이상적인 인간이란 물론 진선미(眞善美), 지덕체(智德體)가 조화를 이룬 인간을 뜻합니다. 그래서 고전주의의 주인공은 가장 이상

적인 존재라고 할 수 있는 신과 영웅이 차지하게 됩니다. 거기에 하찮을 것없는 일반인이나 볼품없는 풍경이 들어갈 자리는 없습니다. 고전주의가 역사, 신화, 종교를 아우르는 '역사화'를 추구하는 이유이기도 합니다.

그리스인들은 이상적 아름다움을 이상적 인간을 통해 시각화하는 데 성공했습니다. 이후 르네상스인들은 그리스에 만족하지 않고 그리스적 아름다움을 더욱 체계적으로 발전시켰습니다. 그들은 수학적으로 다듬어진 원근법으로 공간을 구성하고 사물을 논리적으로 배치했으며, 개별 사물들을 가장 이상적으로 표현했습니다. 그야말로 미술을 통해 이상적인 우주를 건설한 것입니다.

다빈치, 라파엘로, 미켈란젤로가 활동했던 16세기 전성기 르네상스에 이르면 르네상스는 최고로 발달해서 더 완벽해지기란 불가능해 보였습니다. 르네상스 고전주의가 완성된 것입니다. 이렇게 르네상스는 그리스에 이어 서양미술의 모범으로 자리 잡게 됩니다. 이후 유럽 각국의 아카데미에서는 그리스와 르네상스를 모방하기 위해 노력합니다.

르네상스에서 신고전주의까지의 미술의 흐름은 사실상 고전주의의 커다란 변주입니다. 바로크(고전주의), 로코코(고전주의) 등 고전주의라는 이름이 생략되었을 뿐 모두 고전주의의 영향 아래 형성된 사조입니다. 이러한 고전주의적 세계관의 특징은 '객관적 아름다움'이 있음을 가정합니다. 객관주의 미학이라고도 하는데, 말 그대로 아름다움은 객관적인 것이며 사물이 아름다운 이유는 아름다움의 원인이 객관적으로 사물 안에 있기 때문입니다.

여기서 아름다움의 객관적 원인이란 수학적 비례와 비율, 조화와 균형, 대칭을 포함합니다. 그리스 조각이 아름다운 이유는 조각상 안

에 수학적으로 적절한 비례와 비율이 들어가 있고 그것이 인체의 조화와 균형을 만들어내어 최종적으로 아름다움을 생성하기 때문입니다. 지금까지도 통용되는 8등신이나 1:1.6이라는 황금비 등 아름다움을 수학적으로 표현하는 전통은 고대 그리스에서 출발한 것입니다.

따라서 객관주의 미학에서 사물이 아름다운 이유는 관람자의 판단과 상관없이 그것이 객관적으로 아름답기 때문입니다. 객관적이라는 것은 나의 주관, 감각, 감성을 뛰어넘어 보편적인 것을 말합니다. 그래서 대부분의 사람들은 고전주의를 보고 그 아름다움에 너도나도 감탄하고 감동하게 됩니다. 고전주의가 주는 아름다움은 '나'를 뛰어넘어 우리를 보편의 세계로 데려다줍니다. 그리스미술과 르네상스가 시간이 흘러도 그 가치를 잃지 않고 고고하게 빛나는 것은 그것이 인간이 지향하는 보편성을 보여주고 있기 때문입니다.

혁명과 신고전주의

고전주의가 지향하는 보편성은 18세기에 곧 혁명과 연결되었습니다. 혁명지지자들은 공화제 사회를 건설하기 위해 대중에게 공감과 참여를 호소했습니다. 미술 또한 시대의 거대한 물결 속에서 자신의 역할을 정립하기 위해 분투했지요. 감각적이고 유희적인 로코코는 이제 변하는 시대와 맞지 않게 되었고, 사회는 공화제에 대한 열망을 끌어낼 미술을 원했습니다. 왕이나 종교계급처럼 특수한 집단이 아닌 보편적인 인간에 대한 믿음과 함께 새로운 사회를 건설할 수 있다는 자신감을 줄 수 있는, 그러한 미술을 말이지요.

그 요구에 부응한 미술이 고전주의였습니다. 질서, 규칙, 조화, 균형을 모두 담고 있는 고전주의는 귀족들의 사치를 비판하고 혁명을 지

지하는 사람들에게 딱 들어맞는 미술이었습니다. 물론 이들이 요구하는 고전주의는 기존의 고전주의와는 달라야 했습니다.

그리스와 르네상스 고전주의는 인본주의를 바탕으로 수학적·논리적 세계상을 보여주었습니다. 아테네와 피렌체는 어찌 되었든 공화국이었고 그들은 자신들이 지닌 보편적 인간 지성에 대한 믿음을 더욱 공고히 하면 되었습니다.

그러나 18세기가 요구한 고전주의는 기존의 세계에서 벗어날 것을 함께 주문했습니다. 구제도를 무너트리고 시민이 주체가 되는 공화제를 건설해야 하는 상황에서 미술은 고고하게 보편적 인간에 대한 믿음만 보여주어서는 안 됩니다. 그와 동시에 변혁에 대한 열망을 자극해야 합니다. 미술은 대중의 감성을 자극해 그들이 행동하게끔 하는 데까지 나아가야 했던 것이지요. 새롭게 요구되는 고전주의는 '가슴에 열정을 품은 점잖은 신사'와 같았습니다.

물론 18세기에 일어난 고대 그리스와 로마에 대한 관심은 혁명에서만 비롯된 것은 아닙니다. 그러나 새롭게 떠오르는 시민계급은 분명 신분적 우위를 차지하는 귀족과는 다른 입장에 놓여 있었습니다. 그들은 결코 귀족과 같아질 수 없었기에 귀족에게 반감을 가질 수밖에 없었습니다. 귀족들 또한 시민계급의 영향을 무시할 수 없었고, 몇몇 영리한 귀족들은 시대의 변화에 맞추어 상업활동에 뛰어들기도 하면서 귀족과 부르주아지들은 서로 닮아갔습니다.

한창 발전하고 성장하는 사람들에게는 필수적으로 일정 기간의 자기 절제가 필요합니다. 자수성가 부자들이 검소, 절약, 성실함을 주장하는 것도 마찬가지입니다. 돈을 모으기 위해서는 우선 사치, 향락을 멀리해야 합니다. 18세기에 성장하는 시민계급과 변화를 읽은 귀족들 또한 마찬가지였습니다. 성장하려는 그들에게 성실, 단순함, 합리

성 따위의 성질이 무엇보다 필요했습니다. 자연스레 이러한 생활 태도는 취향에도 영향을 주게 되었고, 이윽고 시대의 취향으로 번져갔습니다.

로코코에서 눈을 돌린 시민계급과 귀족은 고대에서 자신의 이상을 발견하게 됩니다. 아니, 발명했다는 표현이 더 적절할지도 모르겠습니다. 실제 고대 그리스와 로마가 어떠했는지와 상관없이 그들은 자신들이 보고 싶어하는 것만 보고자 했기 때문입니다. 독일 미학자 빙켈만 Johann Joachim Winckelmann(1717~1768년)은 "고귀한 단순성과 고요한 위대성"이라는 말로 고대의 아름다움을 명명합니다. 물론 이 슬로건은 당대 시민계급과 귀족 그리고 그들이 주도할 시대의 슬로건이기도 했습니다.

따라서 이들이 추구하는 고전주의란 고대 그리스, 로마, 르네상스의 고요함, 단순성, 합리성을 빌려와서 자신들이 원하는 대로 만든 고전주의입니다. '고전주의' 앞에 붙은 '새롭다Néo(新)'는 말은 '새롭게 만들어졌다'라는 뜻에 더욱 가깝습니다. 즉 신고전주의는 인위적으로 애써 만들어낸 고전주의이며, 다른 미술사조에 비해 분명한 의도가 개입되어 있습니다.

예술에서 시대와 정치적 인위성이 개입될수록 예술은 예술 이외의 것에 존재 의의를 두게 됩니다. 만약 그러한 예술에서 시대적·정치적 요구가 제거되면 그 예술은 공허한 것이 될 가능성이 커집니다. 애초에 자신의 존재를 예술 외부의 필요와 요구에 근거했기에 목적을 상실하면 빈껍데기만 남게 됩니다. 신고전주의가 19세기에 이르러 현실과 멀어진 채 공허한 이상만을 부르짖게 되자 비난의 대상으로 전락하게 됩니다.

이러한 현상을 우리는 신고전주의를 대표하는 화가 다비드에게서 살펴볼 수 있습니다. 다비드가 현실 속에 뛰어들었을 때 제작된 작품

과 현실에서 멀리 떨어졌을 때 제작했던 작품은 완전히 다른 속성을 지닙니다. 현실 속에 있던 다비드의 작품은 현실과 함께 호흡했습니다. 반면 현실에서 멀어진 다비드의 작품에는 공허함만이 남아 있습니다.

신고전주의의 대표자, 다비드

신고전주의를 대표하는 화가 자크 루이 다비드^{Jacques-Louis David}(1748~1825년)의 인생은 프랑스혁명으로 시작해서 나폴레옹의 몰락으로 끝납니다. 그의 자취를 따라가면 시대의 흥망성쇠를 그대로 볼 수 있을 정도이지요. 그 정도로 다비드는 미술사에 있어 가장 시대와 밀착된 삶과 예술활동을 보여준 화가입니다. '예술을 위한 예술'인 순수예술의 가장 반대편에 있는 예술이 바로 다비드의 작품일 것입니다.

〈호라티우스 형제의 맹세〉(1784년)^{작품 1}는 다비드의 초기 걸작으로, 이 그림 하나로 그는 유럽에서 가장 유명한 화가가 됩니다. 그림의 구성은 단순하지만 강렬합니다. 3개의 아치를 배경으로 가운데 칼 3자루를 들고 있는 남자 앞에 3명의 젊은 남자가 일렬로 서서 손을 뻗어 맹세하고 있습니다. 오른쪽 뒤편으로는 여자 3명과 아이가 슬픔에 잠긴 듯 흐느끼고 있습니다. 강렬한 빛이 왼쪽 위에서 오른쪽 아래로 떨어져 맹세하는 손과 칼을 부각하고 있습니다. 그러자 비장함은 더욱 강조되면서 화면의 긴장도를 높입니다.

이 작품은 고대 로마시대 역사가인 리비우스의 글에서 영감을 얻었습니다. 로마가 아직 작은 국가였을 당시 이웃 나라였던 알바롱가와 전쟁을 벌였습니다. 지속되는 전투에 지친 두 국가는 결국 일대일 결투를 하고 그 결과에 따르기로 합의합니다. 로마 대표로 호라티우

작품 1 자크 루이 다비드, 〈호라티우스 형제의 맹세〉, 1784년

스 가문 삼 형제가, 알바롱가에서는 쿠라티우스 삼 형제가 뽑혔습니다. 전투 결과, 모두 전사하고 호라티우스의 아들 한 명만 살아 돌아왔습니다. 승리는 로마의 것이 됩니다.

　다비드는 이 이야기에서 호라티우스 형제가 결투에 나가기 전 조국과 가문에 맹세하는 장면을 선택했습니다. 대의를 위해 기꺼이 자신을 희생할 용기와 함께 용사의 용맹함을 보여주는 장면입니다. 화면 중심을 차지하는 아버지와 삼 형제의 모습에서는 그 어떠한 망설임도 볼 수 없으며 거국적인 결의가 이들을 감싸고 있습니다.

　반면 여자들은 슬피 울고 있습니다. 흰옷을 입은 여인인 카밀라는 쿠라티우스 가문의 남자와 약혼한 사이입니다. 자신의 약혼자가 죽을 것이란 것을 여인은 알고 있습니다. 그녀가 기대고 있는, 파란 옷을 입은 여인은 쿠라티우스 가문에서 시집온 여성입니다. 두 가문은 사돈지간이었지요. 그녀의 남편도 살아서 돌아오기는 힘들 것입니다.

하지만 남성으로 표현된 조국, 공동체, 결의, 맹세 앞에 여성적 요소인 가족, 슬픔, 사랑은 뒤로 물러날 수밖에 없습니다.

이 작품은 루이 16세 왕실에서 '국가와 왕에게 충성을 맹세하는 내용'으로 주문한 것입니다. 그런데 시민혁명이 진행되면서 공화제를 지지하던 사람들에게 공화제에 대한 결의와 프랑스에 대한 애국심을 표현하는 작품으로 받아들여졌습니다. 그러니까 하나의 작품을 두고 왕을 지지하는 쪽에서는 왕에 대한 충성심을, 공화제를 지지하는 쪽에서는 공화제에 대한 결의를 나타내는 것으로 해석했습니다. 이러한 현상은 다비드의 작품이 어느 하나의 이념을 떠나 보편성을 지니고 있음을 보여줍니다.

다비드는 혁명 당시 급진공화파인 자코뱅당의 당원으로 문화계 지배자이기도 했습니다. 그는 〈테니스 코트의 서약〉(1791년)작품 2, 〈마라의 죽음〉(1793년)작품 3 등 혁명과 자코뱅당을 위한 이미지를 제작했고, 미술을 혁명에 적극적으로 활용했습니다. 즉 다비드에게 예술이란 시

작품 2 자크 루이 다비드,
〈테니스 코트의 서약〉³, 1791년

작품 3 자크 루이 다비드,
〈마라의 죽음〉⁴, 1793년

대와 혁명을 드러내는 수단이었습니다. 그러나 그의 작품은 프로파간다(propaganda, 선전·선동)를 뛰어넘는 '예술'입니다.

다비드의 작품은 표현적인 면에서 이전의 고전주의보다 더욱 엄격하고 치밀한 구성과 구도를 보여줍니다. 이에 더해 바로크의 강렬한 명암 사용을 도입해서 비장함까지 자아내고 있습니다. 그가 만들어낸 이미지는 특정 계층을 대변하기보다 새롭게 나타날 시대와 그 시대가 요구하는 감성을 그대로 시각화했습니다. 여기에 시공간을 초월하는 보편성까지 담고 있으니 21세기 한국 사람의 관점으로 작품을 보더라도 충분히 공감을 끌어내고 있지요.

〈사비니 여인들의 중재〉(1796~1799년)^{작품 4}에서는 이제까지와는 다른 새로운 보편성을 제시하고 있습니다. 1789년 혁명 이후 급진혁명파 자코뱅당 지도자였던 로베스피에르는 공포정치를 실시해 조금이라도 거슬리는 인물이 발견되면 모조리 단두대로 보냈습니다. 혁명전보다 사회는 더욱 혼란스러워졌고, 혁명에 대한 반감은 더욱 격렬해졌습니다.

루이 16세의 처형은 다른 국가들에까지 영향을 끼쳐 주변국에서 프랑스를 적대했습니다. 혁명정부는 주변국과 맞서기 위해 징집령을 내렸으나 이를 계기로 반정부 운동이 퍼졌고, 경제 대책의 실패로 화폐가치가 폭락하는 등 갈수록 민심은 흉흉해졌습니다. 이에 급진혁명파 자코뱅당은 공포로 사람들을 몰아가는 전략을 택했고, 로베스피에르는 그 선봉이 되었습니다.

하지만 공포정치는 혁명정부에 대한 반감을 더욱 깊게 만들었고, 결국 로베스피에르 자신도 단두대에서 생을 마감하게 됩니다. 그의 측근이었던 다비드도 이 상황을 피해 갈 수 없었고, 결국 감옥에 보내졌지요. 1794년, 1795년 두 차례의 징역을 치르는 동안 다비드는

작품 4 자크 루이 다비드, 〈사비니 여인들의 중재〉, 1796~1799년

생각과 가치관이 변했습니다. 감옥에 있는 동안 아내가 물감과 캔버스를 그에게 보내주었습니다. 그는 석방 후 아내의 언니 가족과 시골에서 요양하면서 그동안 잊고 지냈던 가족의 소중함과 사랑을 깨달았습니다.

다비드의 가치관은 부드럽게 변했으며 이런 생각을 담아 제작된 작품이 〈사비니 여인들의 중재〉입니다. 화면 가운데 흰옷을 입은 여자가 싸움을 말리듯 양팔을 벌리고 서 있습니다. 양옆으로는 금방이라도 덤벼들 기세의 남성 둘이 무기를 들고 서 있습니다. 가운데 여성 아래로는 아기들과 어머니들이 공포에 질려 흐느끼고 있습니다.

〈사비니 여인들의 중재〉는 로마 건국 역사에 나오는 이야기로, 건설 초기 로마는 인구 부족에 시달렸습니다. 인구 문제 해결을 위해 내놓은 방법은 납치였고, 로마는 축제를 가장해 이웃 나라 사비니 여성들을 초대해서 납치했습니다. 몇 년이 흘러 사비니 군대는 여인들을

되찾기 위해 로마를 공격했고, 전쟁이 크게 일어나려고 하자 사비니 여인들이 양편을 중재하면서 대립은 평화롭게 해결되었습니다.

다비드의 이전 작품과 마찬가지로 여기서도 현재 상황을 드러내기 위해 과거 전설을 가져왔습니다. 혁명 이후 점진적 혁명을 주장하는 지롱드당과 급진적 혁명을 주장하는 자코뱅당, 그리고 혁명을 지지하는 무리와 혁명에 대한 환멸과 반감을 품는 무리, 이렇게 나라는 두 편으로 분열되었습니다. 집안싸움이 계속되는 와중에 다비드는 전설 속 이야기에서 영감을 얻어 사회가 나아가야 할 방향을 제시하는 작품을 만들었던 것이지요.

이 작품은 여성을 내세워 그동안 잊고 지냈던 가치, 이를테면 사랑, 평화, 화해, 치유와 같은 메시지를 던지면서 분열, 갈등, 대립을 극복하고자 합니다. 그림 속 여성들은 적극적으로 자신의 의견을 피력하며 능동적인 모습을 보여주고 있어 부드러우면서도 강인한 아름다움을 전달하고 있습니다.

다비드가 지금까지 보여주었던 공동체와 공화제에 대한 열망, 결의에서 비롯된 강인하고 남성적인 아름다움과 달리 이 작품에서는 능동적이면서도 부드러운 아름다움이 대립과 분열을 녹이고 있습니다. 배경으로는 바스티유 감옥과 비슷한 건물이 등장해 로마가 아닌 18세기 프랑스를 은유하는 듯합니다.

다비드는 과거 이야기를 가져와 자신의 시대에 완벽하게 녹여낸 동시에 보편적 가치인 사랑, 화해, 평화를 보여주고 있습니다. 이처럼 그의 작품은 이전의 그 어떠한 그림보다 동시대적이며, 정치적이면서 보편성을 지니고 있습니다. 이러한 특성은 다비드의 작품이 예술이 되는 계기를 제공하고 있습니다.

다비드 예술이 현실을 벗어났을 때

〈사비니 여인들의 중재〉는 지금의 루브르 박물관인 루브르 궁전에 전시되었고, 많은 대중들이 그림을 보기 위해 몰려들었습니다. 그때 이 그림을 보고 크게 감명받은 사람이 있었으니 바로 나폴레옹[Napoléon I] (1769~1821년)입니다. 나폴레옹은 다비드를 기억해 두었다가 쿠데타로 권력을 잡은 후 그를 불러들입니다. 이후 다비드는 왕실 화가가 되어 나폴레옹을 위해 많은 작품을 제작하게 되지요.[5]

〈알프스를 넘는 나폴레옹〉(1801~1805년, 총 5점)[작품 5], 〈나폴레옹 1세와 조제핀 황후의 대관식〉(1806년)[작품 6] 등 다비드는 역사 속에 각인될 나폴레옹의 이미지를 만들었고, 그렇게 우리는 나폴레옹을 기억하고 있습니다. 다비드는 엄격한 고전주의를 따르면서도 비장함과 결의를 집어넣어 새로운 사회를 건설하려는 한 영웅의 모습을 완벽하게 표현했습니다.

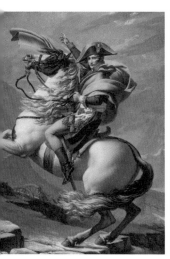

작품 5 자크 루이 다비드, 〈알프스를 넘는 나폴레옹〉[5], 1801~1805년

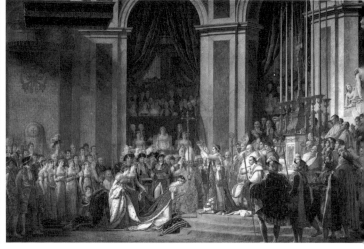

작품 6 자크 루이 다비드, 〈나폴레옹 1세와 조제핀 황후의 대관식〉[6], 1806년

나폴레옹이 시대의 영웅이라면, 다비드는 가히 예술계의 영웅이자 군주였습니다. 그는 프랑스혁명을 시작으로 나폴레옹이 정권을 잡았을 때까지 예술계를 호령했습니다. 미술 역사상 이렇게 한 사람이 하나의 유파와 시대의 예술을 지배하던 때는 신고전주의 시절이 유일하다고 평가될 정도입니다. 다비드 화실을 거쳐간 화가만 족히 400명이 넘을 만큼 이 시절 대부분의 화가들은 그의 제자였으며, 그의 영향 아래에 있었습니다.[6]

작품이 시대와 밀착하면 할수록 다비드의 위상은 더욱 올라갔습니다. 왜냐하면 그의 예술은 시대와 이념을 위한 예술이기 때문입니다. 이러한 종류의 그림이 작품이 되기 위해서는 일차적으로 그것을 요청하는 시대가 선행되어야 합니다. 물론 모든 예술작품은 직간접적으로 시대의 영향을 받지만, 시대와 이념에 의해 요청된 예술은 영향의 정도가 더욱 밀접합니다.

만약 이러한 예술이 자신의 근거가 되는 시대와 이념에서 벗어난다면 필연적으로 작품의 예술적 가치는 떨어질 수밖에 없습니다. 즉 작품은 키치적 성격을 얻게 되는 것이지요. '키치Kitsch'란 시대, 의미, 가치에 대한 철학적 고민 없이 만들어진 작품이나 물건을 일컫습니다. 21세기 서울 한복판에 중세시절 유럽의 궁전 같은 외관을 한 건물이 있다면 그건 키치입니다. 중세 궁전이 현대도시에 있어야 할 그 어떠한 근거도 없으며 그 건물은 단순한 모방물로서 그곳에 있는 것입니다. 그러한 모습이 우리에게 우스꽝스러우면서도 값싼 느낌을 전달하게 되지요.

다비드의 작품도 현실과 멀어질수록 키치가 되어갑니다. 그의 예술이 효력을 다하게 된 것은 나폴레옹이 몰락하면서부터입니다. 1815년 나폴레옹이 워털루 전투에서 패배한 이후 1816년 다비드는 벨기

에 브뤼셀로 망명을 떠납니다. 황제를 잃었다는 것은 다비드에게 단순히 고용인을 잃었다는 문제를 넘어 자신의 정치적·예술적 기반을 모두 상실했음을 의미합니다.

물론 다비드는 브뤼셀에서도 위대한 화가에 걸맞은 대접을 받았으며, 제자들을 양성하고 브뤼셀의 화가들에게 많은 영향을 끼쳤습니다. 브뤼셀에서 그는 주로 그리스 신화를 주제로 한 작품과 다수의 초상화를 제작했지만, 그의 작품은 이제 현실과의 접점을 상실했습니다.

죽기 1년 전, 일흔이 넘은 나이에 제작된 〈비너스와 삼미신에게 무장해제되는 마르스〉(1824년)^{작품 7}에서도 대가의 실력은 여전히 살아 있습니다. 구름 위 신전을 배경으로 미와 사랑의 여신 비너스가 전쟁의 신 마르스의 마음을 사로잡기 위해 그에게 화관을 씌우려 하고 있습니다. 오른쪽에는 비너스를 따르는 삼미신^{The three graces}이 마르스에게 술을 따르며 그의 무기를 치우려고 하는 중입니다. 마르스의 발밑에

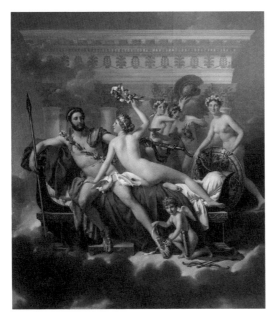

작품 7 자크 루이 다비드, 〈비너스와 삼미신에게 무장해제되는 마르스〉, 1824년

는 큐피드가 그의 신발을 벗기려 하고 있습니다.

전쟁을 멈추고 사랑과 평화를 추구하자는 의미일까요? 그러나 시대의 소용돌이 속에 탄생한 작품들만큼 강렬하게 다가오지는 않습니다. 그저 신화를 아름답게 표현한 작품처럼 보일 뿐입니다. 그림 속에서는 그림을 요청한 시대가 보이지 않고, 그저 아름답고 매끈하며 나른하기까지 한 표현만이 눈에 들어옵니다. 19세기로 진입한 지 20여 년이 지난 시점에 고대 신화를 이야기하는 게 진부하게 다가오기도 합니다. 이렇듯 시대의 요청에서 멀어진 다비드의 작품은 과거 양식을 되풀이하는 키치적 성격이 강해집니다.

다비드는 시대와 이념이 요청하는 예술의 모습과 그 예술의 존재 근거가 사라지면 작품이 어떻게 변하는지 잘 보여주는 화가입니다. 그의 작품은 예술을 위한 예술인 순수예술의 가장 반대편에 있으면서도 시대와 이념을 담은 예술 또한 위대한 예술이 될 수 있음을 증명합니다. 이런 점 때문에 다비드는 미술사에 있어서 독특한 위치를 차지하고 있는 것이겠지요.

14 ✳ 낭만주의
Romanticism

미술 흐름의 변화

낭만주의를 기점으로 서양미술의 흐름에 일대 변화가 일어납니다. 물론 그 변화는 서서히 찾아온 것이지만 한번 틀어진 각도는 점점 벌어지게 됩니다. 낭만주의 이후와 이전의 미술은 공통점보다 차이점이 훨씬 많습니다. 세상과 미술을 바라보는 시선이 근본적으로 달라졌기 때문이지요.

서양미술의 주된 사조 이름을 훑어보면 한 가지 특이한 점을 발견하게 됩니다. 구석기부터 중세까지는 시대와 국가 이름이 곧 사조 이름이 되었습니다. 그러다 르네상스부터 로코코까지는 양식명이 곧 사조 이름이 됩니다.

그러나 신고전주의부터 낭만주의를 거쳐, 이후 사조들은 모두 이름 뒤에 '주의ism'라는 어미가 붙어 있습니다. 덩달아 미술사조의 주기도 급속도로 짧아집니다. 앞선 사조들이 길게는 천 년 이상, 짧게는 백

년 정도 이어졌던 것에 비해 낭만주의부터 후기인상주의까지 백 년 남짓한 시간이 흘렀을 뿐입니다.

구석기미술, 신석기미술, 고대 이집트미술(~B.C. 332)−고대 그리스미술, 헬레니즘미술, 로마미술(B.C. 1100~5세기)−중세미술(5~16세기)
−르네상스(14~16세기)−매너리즘(16세기)−바로크(17세기)−로코코(18세기)
−신고전주의(18~19세기)−낭만주의(18~19세기)−사실주의(19세기)−인상주의(19세기)−후기인상주의(19세기)-현대미술(20세기~)

고대와 중세에서 특정 시대나 국가 이름이 미술사조의 이름이었다는 건 그만큼 역사를 지배하는 시대와 국가의 권력이 막강했음을 뜻합니다. 반면 르네상스부터 신고전주의까지는 양식 이름이 사조 이름이 됩니다. 르네상스 이후로는 특정 집단이 주도하는 정치를 배경으로 미술 양식이 결정되었지요. 왕실·귀족·상인 집단 등이 정치를 장악했고, 미술은 주된 소비자가 바뀔 때마다 덩달아 그 모습을 바꾸어 갔습니다. 그러나 이러한 미술은 고전주의적 경향에서 크게 벗어나지 않았습니다.

르네상스부터 신고전주의까지는 넓은 의미에서 고전주의의 흐름이자 변주입니다. 르네상스 고전주의, 바로크 고전주의처럼 각 이름 뒤에는 사실상 고전주의가 생략되어 있습니다. 고전주의는 객관주의 미학을 따릅니다. 고전주의에서 아름다움이란 객관적·수학적·논리적으로 드러나며, 작품 속에서 이러한 지성적 아름다움은 원근법, 좌우대칭, 비율, 비례, 균형 등으로 나타납니다.

이처럼 고전주의는 일차적으로 지적인 미술이며 객관성을 지향하기에 작품을 감상하는 누구나 거기서 보편적 아름다움을 발견하게 됩

니다. 즉 고전주의는 누구에게나 아름답고 멋지게 보인다는 뜻이지요. 고전주의를 보고 이것도 작품이냐며 미간을 찌푸리는 사람이 거의 없는 이유입니다.

그러나 신고전주의는 기존의 고전주의와는 다른 고전주의입니다. 과거의 고전주의가 자신이 속한 세계상을 드러내는 데 충실했다면, 신고전주의는 새로운 세계상을 제시하고 세상을 변혁하고자 하는 데 중점을 두었습니다. 왕과 귀족이 지배하는 사회를 무너뜨리고 새로운 시민사회인 공화제 사회를 건설해야 하는 시점에 기존 고전주의처럼 엄격하고 진지하기만 하면 안 되겠지요. 동시에 사람들의 감성을 움직일 수 있을 정도의 비장함과 결의를 보여주어야 합니다. 즉 초연하기보다는 적당히 감성을 표출해야 합니다.

신고전주의는 이처럼 사회와 이념의 요청에 따라 만들어진 고전주의입니다. 따라서 고전적 엄격함과 진지함 위에 감성이라는 양념을 뿌린 고전주의가 신고전주의입니다. 사람들을 설득하기 위해서는 논리적이면서도 감성적 공감을 불러일으킬 필요가 있습니다. 신고전주의는 감성을 자극한다는 측면에서 기존의 고전주의와 다르며, 이후 등장하는 낭만주의와 비슷한 점을 공유하고 있습니다. 신고전주의에서 보여주는 감성적 측면을 더욱 부각한다면 곧이어 등장하는 낭만주의까지 한걸음에 달려갈 수 있습니다.

따라서 "낭만주의는 신고전주의에 반발해 생긴 예술사조"[7]라는 평가는 반은 맞고 반은 틀린 말입니다. 낭만주의는 신고전주의의 고전적 측면, 즉 지성을 강조하고, 엄격하며, 예술에서의 규칙과 규율을 중시하는 측면을 거부합니다. 그러나 신고전주의가 지닌 감성적 측면은 상당 부분 계승하고 있지요.

아이러니하게도 신고전주의와 낭만주의의 가교 구실을 했던 것은

다비드의 제자들이었습니다. 다비드의 제자들답게 그들의 미술 주제 또한 신화, 종교, 역사를 다루는 역사화였습니다. 다비드와의 차이점이 있다면 다비드는 미술을 통해 시대의 상황과 미래 비전을 제시했던 반면 그의 제자들은 그러한 면모가 확연히 줄어들고 현실과는 상관없는 아름다움을 창조한 것을 볼 수 있습니다.

안루이 지로데트리오종^{Anne-Louis Girodet-Trioson}(1767~1824년)의 〈엔디미온의 잠〉(1793년)^{작품 8}에서는 달의 여신 셀레네가 달빛이 되어 미소년 사냥꾼 엔디미온의 아름다운 몸을 비추고 있습니다. 프랑수아 제라르 ^{François Gérard}(1770~1837년)의 〈큐피드와 프시케〉(1798년)^{작품 9}에서는 사랑을 나누는 아름다운 연인이 등장합니다. 혁명에 대한 불안과 피로가 몰려든 걸까요? 둘 다 나른하고 몽환적인 분위기가 지배적입니다.

이처럼 다비드 제자들의 작품은 사회적 의미(의미는 개념을 전제하는 것으로 지성적 측면이다)는 사라지고, 감성이 더욱 두드러져 있습니다. 이들이 보여주는 감성적 측면은 낭만주의에서 적극적으로 표현될 예정입니다. 단, 낭만주의에서는 불안, 고독, 우울, 절망, 환희 등 예술이 표출하는 감성의 스펙트럼이 굉장히 다양해집니다. 인간이 바로 그런 존재니까요.

작품 8 안루이 지로데트리오종,
〈엔디미온의 잠〉, 1793년

작품 9 프랑수아 제라르,
〈큐피드와 프시케〉, 1798년

시민사회와 개인

미술에서 다양한 감성이 드러난다는 것을 어떻게 해석하면 좋을까요? 그림을 그리는 건 개인입니다. 그러니 개인의 감성, 내면, 생각이 예술을 통해 표출되는 건 당연한 일입니다. 그러나 모든 시대의 모든 미술이 그러했던 것은 아닙니다. 시대마다 그릴 수 있는 그림과 그릴 수 없는 그림이 있습니다. 낭만주의가 다양한 감성을 보여준다는 말은 결국 '개인'이 조금씩 사회 속에서 두드러지고 있다는 것을 뜻합니다. 18세기 이후 유럽은 시민사회로 접어들고 있었습니다.

종교와 왕이 지배하는 사회에서 그림의 주문자는 당연히 교회와 왕실입니다. 그리고 귀족이 지배하는 사회에서 그림의 주문자는 귀족일 것이며, 17세기 네덜란드처럼 시민사회를 형성하면 시민이 그림의 주문자입니다. 화가들은 시대적 상황에 따라 교회나 왕실에 소속되기도 했고, 귀족과 시민의 후원을 받기도 했습니다. 이런 상황에서 화가들이 그릴 수 있는 주제는 고객들이 원하는 주제일 수밖에 없습니다. 당연히 나의 감성과 생각을 거침없이 표현한다는 것은 불가능에 가깝습니다. 애초에 화가는 자기표현의 수단으로 그림을 생산한 것이 아니었습니다.

화가가 그림을 자기표현의 수단으로 생각하기 시작한 것은 낭만주의부터입니다. 개인이 자신을 표현할 수 있다는 것은 일차적으로 그 사회가 개인이 모여 형성된 사회임을 뜻합니다. 모든 인간이 생명, 자유, 재산에 대한 권리를 가지고 있다면 무질서한 자연 상태에서는 이런 권리를 제대로 보장받기 힘듭니다. 그래서 인간은 서로 계약을 맺고 국가라는 거대한 조직을 만들어 자신들의 권리를 좀 더 확실하게 보장받으려 했습니다.

이러한 아이디어는 18세기 계몽주의 철학자 홉스, 로크, 루소 등에 의해 '사회계약론'으로 등장합니다. 이때 사회의 주체는 종교도 왕도 아닌 시민, 즉 자유롭고 평등한 개인입니다. 물론 여기에서 말하는 시민과 개인은 다분히 시민계급이라 불리는 부르주아를 지칭합니다. 시민이라는 개념이 사회 밑바닥까지 내려가기 위해서는 19세기가 훨씬 지나야 합니다.

유럽 사회는 혁명을 거치면서 사회의 주체는 시민이라는 의식이 싹텄고, 여기에 맞추어 점점 개인이 주목받기 시작합니다. 우리는 그 상황을 미술에서 찾아볼 수 있습니다. 낭만주의에 이르면 개인의 내면과 상상에 이르기까지 그림의 주제가 확대되었고, 작가마다 다양한 스타일의 표현을 보여주고 있습니다. 더불어 그림 속에서는 이전까지 볼 수 없었던 개인의 경험, 감각, 감성, 생각이 적극적으로 표현됩니다. 시민사회를 배경으로 자기표현의 수단으로서 미술이 등장한 것이지요.

주관주의 미학으로

자기표현의 수단이 된 미술은 이제 더는 지배계급, 주문자의 취향, 가치관 등을 고려하지 않아도 됩니다. 일차적으로 나를 드러내는 게 중요하니 먼저 거기에 충실할 일입니다. 그렇다면 개인들 사이에서도 경험과 생각이 다르니 미술의 주제나 표현도 다를 수밖에 없겠지요. 낭만주의에 유독 개성 강한 화가들이 많이 보이는 이유입니다.

신고전주의까지는 하나의 지배계급에 대응하는 하나의 세계관이 세계와 미술을 지배했습니다. 혁명을 주도한 계층은 부르주아였습니다. 생명, 자유, 재산의 보장을 주장하는 자유주의는 지켜야 할 것이

많아지는 그들을 위한 것이었습니다.

그러나 시민이 사회의 주체가 된 이상 하나의 단일 집단으로 사회를 묶기 힘들어졌습니다. 시민계급을 대표하는 부르주아들이라고 해도 모두 단일하지 않습니다. 물론 그들은 자신들의 재산을 지키는 데서는 단일한 태도를 보여주었지만요.

시민사회로 접어들면서 이제 세상에는 절대적인 정답 내지는 진리가 사라졌습니다. 왕과 종교가 지배하는 사회에서는 그들이 진리이고 정답이었습니다. 하지만 시민사회에서는 정답과 진리 대신 시민들의 다양한 의견과 주장만 있을 뿐입니다. 물론 의견과 주장도 언제 새롭게 갱신될지 모를 일이지요.

이제 절대적인 것은 붕괴되고 일시적이고 운동하는 것들만 남게 되었습니다. 아니, 세상은 원래 항상 변화하며 움직였는데 지배자들은 자신들의 지배를 영속하기 위해 정지를 지향했습니다. 그러나 이제 끊임없이 변하고 흘러가는 세계의 본 모습이 드러났습니다.

가변적인 세계상은 감각과 감성을 불러옵니다. 변화는 운동을 동반하고, 감각과 감성은 운동을 이룹니다. 운동, 감각, 감성은 끊임없이 움직이고 변한다는 점에서 궤를 같이합니다. 이런 세계는 경험을 중요하게 생각합니다. 세상이 계속 움직인다면 변하지 않는 진리나 정답보다는 세상과 감각이 부딪치며 형성된 나의 경험이 더 중요할 것입니다. 이제 '세상은 이런 거야'라고 하신 아버지의 말씀은 그다지 중요하지 않습니다. 세상에 대한 지식은 바로 나의 생생한 경험에서 나오는 것입니다.

나의 경험에서 지식이 형성된다면 아름다움에 관한 판단 또한 나의 경험, 감각, 감성에 근거하게 됩니다. 즉 작품 내부에 아름다움의 원인이 비례, 비율, 조화 등 객관적으로 존재하니까 작품이 아름다운 것이

아니라 내가 아름답게 보니까 작품이 아름답게 보이는 것입니다. 작품을 사물, 사람, 그 어떠한 것으로 치환해도 상관없습니다. 이것을 주관주의 미학이라고 합니다. 아름다움을 판단하는 것은 나의 주관에 근거를 두고 있다는 말입니다. 물론 이때의 주관은 나의 경험, 감각, 감성, 지성을 아울러 형성된 의견이지 정답이나 진리가 아닙니다.

낭만주의 이후 미술사조 이름 뒤에 모두가 짜고 친 것처럼 '주의ism'가 붙어 있습니다. 객관에서 주관으로 아름다움을 바라보는 시선 자체가 바뀌었다는 것이지요. '주의ism(主義)'는 '굳게 지키는 주장이나 방침'을 뜻합니다. 이런 주장을 체계화하면 이론이나 학설이 됩니다. 하나의 분야에서도 다양한 '주의'가 있다는 것은 대상이나 현상을 바라보는 시각이 사람마다 다양하다는 것을 말합니다. 변하지 않는 절대적인 것은 없지요.

서양미술은 낭만주의를 거치면서 점점 분화되고 다양해지기 시작합니다. 시민사회가 되면서 단일한 세계관은 붕괴되었습니다. 이제는 개인들의 세계관과 세계관이 충돌하고, 하나의 세계관이 주도권을 잡아도 얼마 안 가 또 다른 세계관에 자리를 내어주는 상황이 반복됩니다. 낭만주의 이후 미술사조의 주기가 확연하게 짧아진 것은 주관주의 미학 속에서 각 주장이 서로 권력 다툼을 했기 때문입니다. 낭만주의는 세상이 변하고 흘러간다는 것을 적극적으로 보여준 최초의 사조입니다.

이중적 감성

낭만주의는 넓게 잡아 18세기 말부터 19세기 중반까지, 즉 프랑스혁명이 일어나기 전인 1760년부터 1870년 노동자들의 정부인 파리코

뭔까지 혁명의 한 세기가 일단락되는 시기에 걸쳐 있습니다.[8] 혁명으로 점철되는 시대적 배경은 낭만주의를 복잡하게 만드는 주요 원인 중 하나입니다.

18세기와 19세기는 가히 '혁명의 시대'라고 할 만큼 유럽은 혁명을 겪으며 일찍이 경험해보지 못한 새로운 세계로 진입했습니다. 18세기 후반 영국에서 시작된 산업혁명으로 유럽 사회는 공간을 이동하며, 물건을 팔던 상업자본주의에서 기계를 돌려 상품을 생산하는 산업자본주의로 이행하게 됩니다. 산업 체제가 바뀐 것입니다.

과거 지배계급이었던 귀족은 점점 사라지고 그 자리에 자본가와 부르주아들이 들어앉았고, 농민이었던 사람들은 도시로 몰려가 공장 노동자가 되었습니다. 산업혁명으로 바뀐 세상은 노동자들에게 그 이전의 세상보다 훨씬 혹독하게 다가왔습니다. 부르주아들은 그들 나름대로 기존 사회에 불만이 있었습니다. 부르주아들의 경제력은 점점 커졌지만, 기존 사회는 꿈쩍도 하지 않았습니다.

1789년 프랑스에서는 시민계급과 농민이 손을 잡고 혁명을 일으킵니다. 자본가와 노동자는 같은 신분이었기에 그들은 한배를 탄 것처럼 보였습니다. 그러나 과거의 동지는 곧 지배자로 변했습니다. 혁명 이후 부르주아들은 동지를 배반하고 자신들의 이득을 챙기는 데만 급급했던 것이지요.

1846년까지 프랑스에서 투표권을 행사할 수 있는 사람은 전체 성인 남성의 3%에 지나지 않았습니다. 97%의 남성들은 참정권이 없었으며, 프랑스에서 여성에게 투표권이 주어지려면 백 년은 더 기다려야 했습니다.[9] 1945년이 되어서야 여성 투표권이 생기지요. 지금 시선에서 본다면 프랑스는 혁명 이후에도 여전히 비민주적 사회였습니다.

투표권이 있는 3%의 사람들은 주로 금융업, 법조계, 상업 분야에서

지배력을 행사하는 사람들이었습니다. 그들은 여전히 자유, 평등, 박애를 외쳤지만 그것은 자신들에게만 해당하는 내용이었습니다. 참정권 확대를 요구하는 민중의 요구에 당시 총리였던 프랑수아 기조는 이렇게 말했습니다. "부유하게 되시오. 그러면 여러분은 투표권을 얻을 수 있을 것이오."[10]

1789년 대혁명 이후에도 크고 작은 혁명이 끊임없이 일어났습니다. 대표적으로 1830년 루이 18세를 이어 왕위를 계승한 샤를 10세가 절대왕정으로 복귀하려는 움직임을 취했습니다. 그러자 시민, 노동자, 학생을 중심으로 정부에 대항해 샤를 10세를 폐위시킵니다. 프랑스 낭만주의 화가 들라크루아는 그림으로 이때의 '7월 혁명'을 기념했습니다. 1848에는 '2월 혁명'이 일어나 샤를 10세의 뒤를 이어 입헌군주제의 왕이 되었던 루이 필리프는 폐위되었고 공화 정권이 수립되었습니다.

백 년가량 혁명이 일어나는 와중에 부르주아를 제외한 도시하층민과 농민의 생활은 크게 나아지지 않았습니다. 도시하층민들은 하루에 14시간씩 일하는데도 겨우 입에 풀칠할 정도였습니다. 도시에는 부랑자와 매춘부가 넘쳐났고, 비위생적인 환경에 아이들은 영양실조나 병에 걸려 일찍 죽는 경우가 다반사였습니다.[11] 이와 반대로 부르주아들은 혁명의 달콤한 열매를 먹으며 안락함과 부를 누렸지요. 자유, 평등, 박애는 부르주아만의 것이었습니다.

당시 사회는 혼란스러웠고, 혁명에 따른 희망과 배신은 서로를 향해 달려들었습니다. 한쪽에서는 여전히 인간 이성에 대한 믿음을 가지고 이상적 사회를 꿈꾸었고, 다른 쪽에서는 이성과 계몽이 오히려 맹목적 믿음으로 변질되는 것을 목격하고 혁명에 거리를 두거나 환멸감을 느꼈습니다. 이러한 상반된 입장과 감정이 18, 19세기를 휘감았

습니다.

근대와 현대가 교차하는 지점에서 개인들은 다양한 행동을 보였습니다. 누구는 과거를 그리워하며 상실에 잠겼고, 어떤 이는 희망을 포기하지 않고 이상에 기꺼이 몸을 내던졌습니다. 또 다른 이는 자신만의 몽상 속에 빠졌으며, 누군가는 분노하고 절망했습니다. 혁명의 시대는 이상, 희망, 배신, 좌절, 환멸, 상실이 뒤섞이는 시대이기도 했습니다.

낭만주의는 이중적 감성이 지배하는 시대 위에 자신을 꽃피웁니다. 혁명과 계몽에 대한 양가감정이야말로 낭만주의를 떠받치는 2개의 기둥입니다. 희망과 절망이 공존하기에 낭만주의는 조울증 상태와도 비슷해 보입니다. 낭만주의는 세상을 긍정하지만 동시에 부정하고, 세상 속에 있고 싶어하지만 동시에 때 묻은 현실을 벗어나고 싶어합니다. 도저히 어찌할 수 없는 인간의 감정이 낭만주의에 담겨 있습니다.

낭만주의 어원

낭만이라는 단어를 들으면 남녀 간의 사랑이 곧잘 떠오릅니다. 우리는 종종 합리적이고 논리적인 사람에게 "너는 왜 이렇게 낭만이 없어?"라고 말하기도 합니다. 실생활에서 낭만이라는 단어의 사용을 보면 감각, 감성과 연결되어 있다는 것을 알 수 있습니다. 미술에서의 상황도 크게 다르지 않습니다. 낭만주의는 그 이전의 사조들에 비해 훨씬 감각적이고 감성적인 요소가 도드라져 있습니다. 물론 거기에는 사랑과 같은 따스한 감정뿐 아니라 불안, 우울, 고독, 상실과 같은 다양한 감성이 살아 숨 쉽니다.

예술 분야에서 낭만주의라는 말이 등장한 것은 18세기 말입니다. 독일 출신 비평가 슐레겔 형제가 처음으로 문인과 화가를 비롯한 예

술가들에게 낭만주의자라는 말을 사용한 것으로 알려져 있습니다. 낭만이라는 말은 속어로 쓰인 중세 프랑스 문학을 뜻하는 'romanz'에서 유래했습니다. 이 소설 장르에는 동화책에나 나올 법한 환상적인 이야기들이 많았습니다. 로망스 소설의 신비롭고 환상적인 분위기가 18세기 낭만주의에서 더욱 다양한 형태로 드러나게 됩니다.

낭만주의에서는 고전주의와 달리 환상적이고 감성적인 특성이 부각됩니다. 그리하여 새로운 예술이라는 뜻에서 슐레겔 형제는 이 단어를 사용한 듯합니다. 낭만주의라는 말은 곧 독일과 유럽 전역으로 전파되었고 미술, 음악, 문학 등 다양한 예술 장르에서 기존의 고전주의와는 또 다른 기류를 형성하게 되었습니다.

앞에서 설명한 것처럼 낭만주의는 혁명, 계몽, 이성, 발전, 그리고 이에 따른 환멸, 소외, 감성, 감각이 뒤섞여 태어난 사조입니다. 게다가 18세기는 유럽이 시민사회를 향해 나아가기 위한 진통이 본격적으로 시작된 시기입니다. 즉 사회적으로 개인이라는 존재가 탄생하게 된 시대입니다. 그러니 미술은 이전과 비교해 더욱 복잡해지고 주관적으로 변모하게 됩니다. 낭만주의가 복잡하기는 하지만 이전 사조와는 다른 뚜렷한 특징을 지니고 있으며, 그 특징은 곧 현대미술을 예고하는 단계이기도 합니다.

낭만주의의 특징

✦ 주제의 다양화

낭만주의의 특징을 크게 두 부분으로 나눌 수 있습니다. 바로 주제와 표현이지요. 우리가 생각하는 미술의 그 모든 주제는 낭만주의에 와서야 등장합니다. 시대별로 그릴 수 있는 주제가 따로 있습니다. 예술

가들은 겨우 18세기가 되어서야 자신을 드러내는 것이 가능해졌습니다. 여기에는 자유로운 개인이 모여 사회를 구성한다는 생각이 밑바탕이 되어야 하지요. 이러한 계몽주의 사상은 집단, 신분보다 개인을 중시하면서 독립성, 자율성을 옹호합니다. 따라서 예술가들도 주장, 내면, 상상, 감성 등 자신의 모든 것을 표현할 수 있는 정당한 근거를 마련하게 됩니다.

　낭만주의에서 유독 신비롭고 환상적인 장면이 많이 등장하는 것도 이와 같은 맥락입니다. 고전주의는 지성을 중심으로 비이성적이고 환상적인 것들을 배척합니다. 르네상스 고전주의에서 본 것처럼 고전주의는 인간 지성을 시각화한 미술입니다. 원근법, 좌우대칭, 조화, 균형, 정확한 소묘는 이런 인간 지성이 가시적으로 드러난 것이지요. 이러한 지성을 토대로 그림의 주제 또한 공적인 이상을 표현한 것이 대부분입니다. 르네상스의 주제는 종교, 신화, 역사이고 등장인물은 신, 성인, 영웅입니다. 가장 전인적이고 이상적인 인간은 종교, 신화, 역사 속에 등장하지 평범한 일상 속에 있는 게 아니니까요.

　반면 낭만주의에서는 개인이 등장하고 그 개인은 곧 집단과 구분되는 개별자, 유일무이한 '나'를 지칭하게 됩니다. 따라서 미술의 주제 또한 사적이고 주관적이며, 감성적인 것들이 전면에 드러나게 됩니다. 18세기 말에 활동한 스위스 출신 영국화가 헨리 푸젤리^{Henry} ^{Fuseli}(1741~1825년)의 작품에서는 마녀, 악마, 유령 같은 존재가 섬뜩한 표정을 하고 몸이 뒤틀린 채 등장합니다. 등장인물부터가 상당히 비고전적임을 알 수 있습니다.

　그의 대표작인 〈악몽〉^{작품 10}은 1781년 영국 왕립 아카데미에 전시된 작품으로, 하얀 옷을 입은 여성이 과도하게 허리가 꺾인 채로 침대에 누워 있습니다. 여성의 가슴 위에는 원숭이처럼 생긴 짙은 갈색의

작품 10 헨리 푸젤리, 〈악몽〉, 1781년

악마가 앉아 있으며, 붉은 커튼 사이로 흑마가 부리부리한 눈을 뜨고 이 광경을 쳐다보고 있습니다. 여성이 꾸는 악몽을 표현한 듯하면서도 묘하게 성적인 암시(종마(種馬)를 '공격적인 남성성'으로 보는 회화적 전통이 있음)를 뜻하는 듯합니다. 공포스러우면서도 에로틱한 이 작품은 한 번 보면 잊히지 않을 정도로 강렬합니다.

〈악몽〉에서 보이는 것처럼 낭만주의에서는 공적인 주제보다는 사적이고 내밀한 주제가 대거 등장하게 됩니다. 그래서 해석 또한 보는 사람마다 다양해질 수밖에 없습니다. 이전까지의 미술이 관람자에게 이야기를 충실히 설명해주거나 교훈을 전달하는 데 힘썼다면, 낭만주의부터는 관람자가 그림을 보면서 다양한 감성을 느끼고 다양한 상상을 할 수 있게 됩니다.

영국의 시인이자 화가인 윌리엄 블레이크^{William Blake}(1757~1827년)는

작품 11 윌리엄 블레이크, 〈벼룩의 유령〉,
1819~1820년

신비롭고 환상적인 세계를 보여줍니다. 〈벼룩의 유령〉(1819~1820년)작품 11은 화가가 보았던 환영을 그린 것으로, 외계인처럼 보이는 우락부락한 괴생명체가 빈 그릇을 들고 커튼 뒤로 사라지려고 하고 있습니다. 침대나 이불에 사는 벼룩이 도망가는 것을 표현한 것일까요? 그 모습이 재미난 듯하면서도 성스러운 듯 이중적 감성을 불러일으킵니다.

블레이크는 희한한 작품을 제작했을 뿐 아니라 그 자신도 매우 독특한 인물이었습니다. 그에 대한 평가는 지금까지도 "호기심 많은 기인(광인) 또는 당대의 가장 뛰어난 정신"[12]이라는 상반된 견해로 나뉘고 있습니다. 블레이크는 종교와 신화의 비이성적이고 환상적인 측면에 깊이 빠져 영감의 원천을 발견합니다. 그의 작품에는 주로 신이나 천사와 악마 그리고 천국과 지옥 등이 등장하지만 고전주의 회화처럼 이 둘을 이분법적으로 구분하기보다는 제3의 형상을 창조합니다. 이러한 모호성과 이중성에서 낭만주의적 경향을 적극적으로 발견할 수 있습니다.

18, 19세기는 산업과 과학기술이 발전하는 그야말로 계몽의 시대였지만, 반대급부로 낭만주의에서와 같이 비이성적이고 환상적인 것에 대한 갈망이 덩달아 표현되기도 했습니다. 그러한 갈망은 미술에서 악마, 유령, 지옥 등에 대한 묘사로 등장했습니다. 이처럼 낭만주의는 그 어느 때보다도 주제 면에서 다양함을 보여줍니다. 환상적인 것

뿐만이 아니라 광인, 동물, 자연, 평범한 사람들 등 그동안 고전주의(신과 영웅)에 가려진 것들이 수면 위로 올라왔습니다.

낭만주의는 개인의 감성과 감각에 주목하면서 우리 주변, 내면, 상상으로 눈을 돌려 현실을 새롭게 발견합니다. 관념과 달리 감각과 감성은 늘 변화와 운동을 동반합니다. 이때의 변화와 운동은 다분히 현실 속에서 일어나는 현상입니다. 현실이란 바로 내 눈앞에서 바람이 불고, 파도가 치고, 나뭇잎이 떨어지는 것을 말합니다. 이제 화가들은 현실을 좇기 시작합니다. 낭만주의 이후 등장하는 사실주의, 인상주의가 왜 그렇게도 현실을 좇았는지 낭만주의가 힌트를 줍니다.

✦ 표현방식의 변화

르네상스부터 신고전주의까지의 미술은 고전주의의 큰 흐름이자 변주입니다. 시대별 미술이 어느 정도 다른 점을 보이긴 했지만 고전주의라는 틀에서 적극적으로 벗어나진 않았습니다. 낭만주의는 고전주의의 흐름이 바뀌는 첫 사조입니다. 우선 주제가 전과 비교해 폭발적으로 다양해지고, 이에 따라 표현방식도 다양해집니다. 하나의 사조 안에서 이처럼 넓은 스펙트럼의 주제와 표현을 보여준 것은 이전의 사조와 비교해 낭만주의가 최초입니다. 왜냐하면 낭만주의는 시민사회와 주관주의 미학 속에서 형성되었기 때문입니다.

낭만주의의 특징을 단일하게 묶을 수는 없지만, 이전의 사조와 비교해보면 '색채'가 두드러지는 것을 발견할 수 있습니다. 회화는 역사, 종교, 감성, 내면을 드러내기 이전에 형과 색으로 이루어진 2차원의 평면입니다. 그림은 형과 색으로 이루어져 있지만 시대, 세계관, 개인의 철학에 따라 상대적으로 형태, 입체, 소묘가 중시되거나 반대로 색채와 채색이 두드러지기도 합니다.

대표적으로 르네상스는 소묘가 우선되어 사물의 형태와 입체가 뚜렷하게 표현되는 미술입니다. 르네상스는 중세에서 벗어나 인간 지성이 본격적으로 개화하는 시기였습니다. 지성이란 무질서한 상태에 질서를 부여하고 사물을 분류하고 분석해서 개념을 만드는 일을 합니다. 인간은 언어로 사고합니다. 언어란 곧 개념을 말하며, 이때의 개념은 사물의 가장 이상적인 모습을 추출한 것입니다.

예를 들어 우리는 '인간'이라는 단어를 들으면 20, 30대의 젊고 건장한 남녀를 떠올립니다. 한 살짜리 아기나 100세 할머니를 떠올리는 사람은 거의 없습니다. 아기는 성장해야 할 미완의 존재이며, 할머니는 이미 모든 성장을 마치고 이제 죽음을 앞둔 존재입니다. 즉 아기와 할머니는 인간의 보편성을 적극적으로 드러내주지 못합니다.

반면 20, 30대의 건강한 남녀는 인간이 가진 물리적 성질이 최대한으로 발현된 존재입니다. 따라서 이들은 여러 시공간에 있는 인간들을 초월해 인간의 가장 이상적이고 보편적인 모습을 드러내줍니다. 그래서 우리는 인간이라는 단어를 들으면 아기나 할머니 대신 젊은 이를 떠올리게 되는 것이지요. 이것은 '차별'이나 '비하'와는 다른, '보편'과 '이상'의 문제입니다. 인간이라는 말 대신 '사과' '연필'이라는 개념을 떠올려도 마찬가지입니다.

이처럼 우리가 쓰는 언어는 개념으로 이루어져 있고, 이 개념은 사물의 가장 이상적이고 보편적인 모습을 가정하고 있습니다. 그래서 개념은 보편성, 이상성, 대표성, 전형성, 본질을 내포하고 있고 이러한 성질은 '정지'를 지향합니다. 이상, 본질, 개념이 자꾸 바뀐다면 우리는 그것을 이상, 본질, 개념이라고 부르기 힘들겠지요. 인간은 개념으로 사고하다 보니 철학자들은 특히나 개념의 문제에 천착했는데, 플라톤은 개념과 본질을 '이데아'라고 했으며 아리스토텔레스는 '형상'

이라고 했습니다. 그리고 이들은 변하지 않는 이데아와 형상을 추구해야 한다고 설파했습니다.

미술에서 언어, 개념, 본질에 주목한 미술이 바로 고전주의입니다. 그리스 조각은 이상적이고 보편적인 인간 그 자체를 시각화했습니다. 르네상스는 지성에 근거해 이상적인 공간 위에 사물을 논리적으로 배치합니다. 이때 배치된 사물들은 그들이 가진 개념을 단번에 파악할 수 있을 정도로 명확하고 뚜렷하게 그려집니다. 명확하게 그려야만 우리의 지성이 그 사물을 파악할 수 있습니다.

이와 함께 조각이나 회화 속 사물이 뚜렷하면 할수록 작품은 정적이고 고요해집니다. 즉 정지의 성격이 부각되는 것이지요. 그리스 조각이 원반 던지는 사람을, 르네상스 화가 우첼로가 전쟁 장면⁴ᵃᵃ 작품 12을 묘사했지만 거기서 박진감과 운동성을 찾아보기는 힘듭니다. 그들은 각각 운동의 특징을 명확하게 표현했지만 그럴수록 역동성은 사라지고 정적과 고요가 들어차게 됩니다. 대부분의 고전주의가 정적이고 고요한 것은 격렬한 운동보다 개념을 드러내는 데 중점을 두기 때문입니다. 원반 던지기라는 개념, 전쟁이라는 개념을 말이지요.

개념을 드러내고자 하는 고전주의는 운동을 표현한다고 해도 그 운동을 대표할 수 있는 가장 이상적이고 대표적인 모습에 초점을 맞추고 거기에 사물을 고정시킵니다. 〈원반 던지는 사람〉작품 12 조각은 원반 던지는 다양한 과정 중에서도 한쪽 팔을 뒤로 뻗어 원반을 막 던지려는 자세에 운동 전체가 담겨 있습니다. 우첼로의 전쟁화는 영웅을 중심으로 양편이 치열하게 싸우는 장면이 전쟁의 모든 과정을 대표합니다. 개념이 대표성·전형성을 가지듯, 개념을 시각화한 고전주의 또한 가장 이상적인 장면을 선택해서 개념을 표현하고 있습니다.

반면 낭만주의에서는 고전주의가 지닌 정지의 성격에 균열이 가기

시작합니다. 낭만주의에서 두드러지는 것은 선이 아니라 색, 소묘가 아니라 채색입니다. 사물을 그리는 것과 색칠하는 것은 다른 차원입니다. 소묘는 지성을 바탕으로 하고 있습니다. 즉 그리기 위해서는 사물을 면밀하게 관찰하고 분석해야 합니다. 이를 바탕으로 스케치북에 수많은 선을 그으며 작업과 수정을 반복해서 사물을 완성하게 됩니다.

채색도 사물에 대한 관찰과 분석이 선행되어야 하지만 소묘만큼 엄밀하게 진행되지 않습니다. 채색은 내 시각에 들어온 빛을 색채를 통해 어떻게 표현할 것인가의 문제입니다. 그래서 소묘보다 훨씬 감각에 의지하게 되고 즉흥적이며 직관적입니다. 소묘가 지성에 바탕을 두고 있다면, 채색은 감각에 바탕을 두고 있습니다.

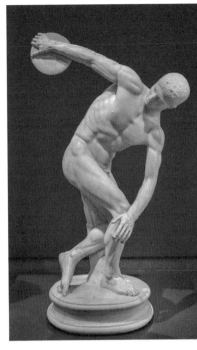

작품 12 〈원반 던지는 사람〉,
B.C. 460∼B.C. 450(복제본)

사실 색채 자체가 감각이기도 합니다. 개념의 세계를 살아가는 우리는 절대적인 색이 있다고 생각합니다. 노랑, 빨강, 파랑이 어떤 색인지 우리는 알고 있으며 그렇게 정해진 색이 있다고 믿습니다. 하지만 포토샵에서나 원하는 색을 설정할 수 있지, 현실의 색은 이와 달리 끊임없이 변하고 움직입니다.

인터넷 의류 쇼핑몰에서는 모니터 해상도, 실제 조명, 날씨에 따라 옷의 색깔이 다르게 보일 수 있음을 강조하는 문구가 나옵니다. 이 말은 현실에서의 색이란 정해져 있는 것이 아니라 어떠한 조명, 날씨,

환경, 해상도에서 색을 보는지에 따라 계속 달라진다는 뜻입니다. 하물며 같은 환경에서 같은 색을 놓고도 사람마다 다르게 받아들이기도 합니다. 이처럼 색이란 감각, 감성, 환경의 영향을 받기에 절대적이고 정지된 것이 아니라 늘 변하고 달라지며 주관에 호소하게 됩니다.

입체, 형태, 소묘가 정지와 지성을 지향한다면, 색과 채색은 운동, 변화, 감각, 감성을 지향합니다. 개인의 감성, 내면, 생각을 드러내는 낭만주의에서 색채가 두드러지는 것은 당연한 결과입니다. 색채야말로 인간의 감각과 감성을 표현하고 자극하는 데 탁월한 효과를 발휘하기 때문입니다. 또한 색채는 자연의 운동을 가장 효과적으로 드러내주기도 합니다. 자연은 색(色), 그 자체입니다.

자연에는 선(線)이 없습니다. 선이란 인간 지성이 만들어낸 것으로, 그것은 문명에 속한 것입니다. 미술에서 지성으로 자연을 포착한 것이 바로 소묘입니다. 후기인상주의 화가 세잔은 반문합니다. "자연 속에 데생(소묘)으로 이루어진 것이 어디 있나?"[13] 자연에는 선 대신 색이 있을 뿐입니다. 자연은 색으로 이루어진 덩어리입니다. 하지만 이 색채 덩어리는 고정된 것이 아니라 끊임없이 변해갑니다. 그것이 바로 자연이고 세상의 본모습입니다. 인상주의는 자연의 이런 본성을 적극적으로 보여준 최초의 사조입니다. 그 시작은 바로 낭만주의라고 할 수 있습니다.

다비드의 제자인 신고전주의 화가 장 오귀스트 도미니크 앵그르Jean Auguste Dominique Ingres(1780~1867년)와 낭만주의 화가 장 루이 앙드레 테오도르 제리코Jean Louis André Théodore Géricault(1791~1824년)는 비슷한 시기에 활동했지만, 그 둘은 미술의 과거(고전주의)와 현재(낭만주의)를 보여줍니다.

앵그르는 고전주의 화가답게 매끈하고 세련된 표면을 보여줍니다. 〈오송빌 백작부인〉(1845년)작품 13과 같이 그의 대부분의 작품에서 붓질

작품 13 장 오귀스트 도미니크 앵그르, 〈오송빌 백작부인〉, 1845년

의 흔적을 찾아볼 수 없습니다. 이처럼 고전주의에 근거한 작품에서는 붓질이 보이지 않으며 모든 사물이 뚜렷하게 드러나 있습니다. 이 말은 사물의 형태(입체, 소묘)가 강조되어 있고, 형태 안에 색채를 가두었다는 뜻입니다. 즉 지성이 강조되고 감각은 뒤로 물러나 있다는 것이지요. 그래야만 우리는 의미를 파악할 수 있습니다.

지성은 사물을 분류하고 분석하고 개념을 만들지만, 감각은 서로 뒤섞이고 계속 변하는 특징이 있습니다. 고전주의는 지성을 앞세우며 형태, 입체, 소묘를 중시하면서 사물의 의미를 드러내는 데 주력합니다. 이때의 의미란 당연히 '좋은 의미'여야 합니다. 즉 백작부인의 우아함과 고귀함을 최대한 드러내야 한다는 것입니다.

따라서 그림에서는 붓질이 보이지 않는 대신 사진을 찍어놓은 것

같은 매끄러운 표면을 보여줍니다. 붓질이 보인다는 것은 그림이 그림임을 드러내는 것입니다. 관람자는 물감 대신 백작부인(의 분신)과 대면해야 합니다. 그러나 관람자가 붓질에 신경을 쓰는 순간, 그림을 그림으로 보기 때문에 개념과 의미가 전면에 드러나지 않게 됩니다. 〈오송빌 백작부인〉은 사물을 표현하는 탁월한 기교를 바탕으로 인물이 지닌 우아함이 드러나는 고전주의 작품입니다. 우리가 이 작품 앞에서 만나게 되는 것은 오송빌 백작부인이라는 귀족입니다.

반면 제리코의 그림은 앵그르에 비해 거칠게 다가옵니다. 붓질은 마감이 덜 된 듯 투박하며 자세히 보면 붓질 자체가 드러나 있습니다. 그래서 그림은 사진이라기보다 그림으로 다가오며, 인물은 소묘가 아닌 색채로, 붓으로 형상화한 듯한 느낌을 전달합니다. 앵그르의 그림과는 반대로 제리코의 그림에서는 색채가 우선시되며, 색채 덩어리가 형태 그 자체를 구성하고 있습니다.

정신과 의사 조르제의 의뢰를 받고 환자를 그린 것 중 하나인 〈도벽이 있는 남자〉(1822년)^{작품 14}는 어둠 속에서 한 남자가 초점을 잃은 눈으로 어딘가를 바라보고 있습니다. 그 형상은 그의 눈빛을 닮아 흐릿해 보입니다. 머리카락과 수염은 힘없이 아무렇게나 뻗어 있습니다. 붓터치는 부드럽기보다 거칠게 인물을 휘감고 있고, 사물 속 색채는 서로 뒤섞이고 침범하며 넘어서려 하고 있습니다. 그래서 앵그르의 그림과 비교해보면 그림 속 각 요소가 덜 분명해 보입니다.

다양한 색채들이 남자의 굴곡진 얼굴을 조형화하고 있습니다. 움푹 꺼진 눈과 광대 아래는 상대적으로 이마나 광대보다 어두운 색을 사용했습니다. 오른쪽 팔자주름(그림에서 왼쪽)은 코 아래의 빛이 반사된 부분과 주름 위쪽의 명암만으로 표현하고 있습니다.

앵그르는 백작부인을 소묘를 통해 형상화했다면, 제리코는 광인을

작품 14 장 루이 앙드레 테오도르 제리코, 〈도벽이 있는 남자〉, 1822년

채색을 통해 드러내고 있습니다. 그래서 앵그르는 지적인 느낌을, 제리코는 감성적인 느낌을 전달합니다. 그림이 전달하는 느낌은 결코 주제만의 문제가 아닙니다. 이미 표현에서부터 두 그림은 차이를 보입니다.

세상을 개념적으로 바라보는 인간(이때의 인간은 문명화·사회화된 인간을 지칭한다)은 형태를 우선시합니다. 왜냐하면 우리는 형태를 통해 사물을 구분할 수 있기 때문이지요. 그래서 우리는 이 세상을 바라볼 때도 형태와 의미가 선행하는 것처럼 여깁니다. 미술에서의 형태란 곧 소묘를 뜻합니다. 이때의 색채란 형태 속에 가두어진, 형태에 부속하는 요소로 여겨지기 쉽습니다. 고전주의자 앵그르에게 색채는 형태(입체, 개념)를 드러내는 데 있어 부차적이었습니다. 앵그르는 주장합니다. "색채는 그림에 장식적 효과를 더한다. 하지만 회화에서 색채는 왕비의 옷을 입혀주는 시녀에 불과하다."[14]

그러나 색채는 사물에 있어 부차적인 요소도 아니며, 형태 안에 가

둘 수 있는 것도 아닙니다. 일반적으로 사물을 볼 때 뚜렷한 형태를 본다고 생각하지만, 사실 형태보다 색채가 먼저 눈에 들어옵니다. 멀리서 항구를 본다면 세부적인 모습보다는 항구가 흐릿한 색채 덩어리로 다가올 것입니다. 태양 빛이 각도를 달리하게 된다면 항구의 색채도 달라질 것이며, 덩달아 항구의 분위기도 달라지겠지요. 그렇다면 항구에 대한 우리의 인식과 판단도 달라질 것입니다.

이렇듯 세상은 선명한 형태와 그 안에 가두어진 색채로 구성된 것이 아니라, 시간에 따라 끊임없이 변하는 색채로 이루어졌습니다. 그러나 변하지 않는 것처럼 보이는 것은 나의 지성이 그것을 개념으로 생각하기 때문입니다. 하나의 사물도 다양한 각도에서 보면 다양한 모습으로 보이지만, 그것을 특정한 이름으로 부를 수 있는 것은 지성이 그것을 하나의 이름으로 명명하기 때문입니다.

하지만 지성은 변화하는 세상을 포착하지 못합니다. 세상의 변화를 보여주는 것은 일차적으로 색채입니다. 색채는 사물을 뒤섞고, 분리하고, 형태를 변형시킵니다. 실제로 형태가 이런저런 모양으로 변하는 것이 아니라 빛에 의해 형태가 얼마든지 다르게 보일 수 있다는 뜻입니다. 그러므로 우리가 받아들이는 세상이란 결국 색채에 의해 다양하게 펼쳐지는 세상입니다. 우리 주변을 둘러보면 색채가 넘쳐나는 것을 볼 수 있습니다.

낭만주의는 감각을 토대로 색채를 적극적으로 해석하고, 색채를 통해 인간의 감각과 감성을 전달합니다. 감각 인식이란 결국 색의 문제라는 것을 발견한 위대한 사조가 낭만주의입니다. 낭만주의에서 적극적으로 추구하기 시작한 감각과 색채는 현대미술까지 뻗어나갑니다. 미술은 결국 신과 영웅의 이야기 이전에 감각의 문제라는 것을 낭만주의는 색채를 통해 말해주고 있습니다.

낭만주의자, 제리코와 들라크루아

프랑스 낭만주의는 제리코에서 개화해 외젠 들라크루아^{Eugène Delacroix}(1798~1863년)에 와서 만개합니다. 제리코는 그림뿐 아니라 기질과 삶에서도 낭만주의의 전형을 보여주었습니다. 이 화가는 패션에 신경 쓰는 멋쟁이면서 승마에 열광하는 사나이였지요. 한편 우울증을 겪고 자살 기도를 하는 등 제리코는 전형적인 예술가 유형의 인간이었습니다. 물론 이러한 예술가 유형도 이성과 감성 사이를 줄타기하는 낭만주의의 소산입니다.

제리코는 공포와 그로테스크^{grotesque}(기괴함)를 예술로 표현했는데, 〈메두사호의 뗏목〉(1819년)^{작품 15}은 그러한 제리코의 미학이 가장 잘 드러난 대표적인 작품입니다. 1816년 식민지 세네갈로 향하던 메두사호가 침몰하게 되자 선장과 선원은 구명보트에, 150명의 승객들은 배의 파편으로 만든 뗏목에 타게 됩니다. 그러나 곧 선장과 선원은 구명

작품 15 장 루이 앙드레 테오도르 제리코, 〈메두사호의 뗏목〉, 1819년

보트와 뗏목에 연결된 밧줄을 끊고 도망가버렸고 승객들만 망망대해에 남겨졌습니다. 제리코는 그때 일어난 비극적인 일을 화폭에 담았습니다.

화면은 누런 색조가 불길함을 자아내는 동시에 인간 군상이 대각선으로 형성되어 있어 역동적으로 다가옵니다. 오른쪽 위에는 다른 배를 발견했는지 옷을 들고 흔드는 무리가 있습니다. 이들에게서 흥분과 희망이 전달되는 듯하지만 왼쪽 아래로 내려오면 바닥에 시체 몇 구가 있고, 분위기는 이내 절망으로 바뀝니다. 희망과 절망의 공존, 그리고 불길한 분위기와 역동적인 에너지가 그림을 휘감고 있습니다. 지금까지 미술사에서 보았던 그 어떤 작품보다도 강렬하게 관람자의 감성을 자극하고 있습니다.

제리코는 사건의 생생함을 전달하기 위해 생존자들과 인터뷰를 하고 시체보관소에 가서 직접 시체를 습작하고 이 그림을 완성했습니다. 감각을 중요하게 생각한다는 것은 곧 경험을 중시한다는 것과 같습니다. 머릿속에 떠오르는 개념을 그리는 것이 아니라 내가 직접 경험한 것을 토대로 그리는 것이야말로 낭만주의자들이 확립한 새로운 태도였습니다. 경험을 중시하는 태도는 이후에 등장하는 사실주의와 인상주의가 계승하게 됩니다.

연이은 질병과 낙마 사고로 제리코는 서른 초반에 세상을 등지게 됩니다. 그의 빈자리를 대신할 새로운 기수가 있었으니 바로 들라크루아였습니다. 들라크루아는 역사, 문학, 음악 등 다양한 분야에 대한 관심을 예술적 상상력에 융합한 화가입니다. 그의 상상력과 다양한 분야의 융합 또한 낭만주의적 태도에서 태어난 산물입니다.

1830년 7월 혁명을 배경으로 탄생한 〈민중을 이끄는 자유의 여신〉(1830년)^{작품 16}은 역사책에서 프랑스혁명사 부분에 반드시 등장하는 그

작품 16 페르디낭 빅토르 외젠 들라크루아,
〈민중을 이끄는 자유의 여신〉, 1830년

작품 17 페르디낭 빅토르 외젠 들라크루아,
〈지옥의 단테와 베르길리우스〉, 1822년

림입니다. 동시에 가장 널리 알려진 들라크루아의 대표작이기도 하지요. 이 작품도 제리코의 〈메두사호의 뗏목〉과 마찬가지로 객관적으로 사건을 전달하기보다는 관람자의 감성을 자극하며 화면 속으로 끌어들입니다.

혁명을 상징하는 삼색기를 든 자유의 여신과 가난한 소년, 부르주아, 농민이 구체제의 상징인 귀족을 짓밟고 당당하게 행진하고 있습니다. 붉은 화염과 푸르스름한 안개로 뒤덮인 배경은 자못 비장하고 웅장한 분위기를 자아내면서 혁명에 신성함을 더하고 있습니다. 고전적인 형식보다 색채가 분위기를 형성하고 있다는 점에서 이 작품은 틀림없이 낭만주의 작품입니다.

들라크루아는 문학과 음악에도 조예가 깊었고, 그 관심이 미술에도 곧잘 반영되었습니다. 국가가 주도하는 미술전시회인 살롱전의 첫 당선작인 〈지옥의 단테와 베르길리우스〉(1822년)[작품 17]는 문학과 미술을 결합하려는 들라크루아의 야심을 보여줍니다. 이 작품은 르네상스 시인 단테의 『신곡』 지옥편에서 주인공 단테가 안내자 베르길리우스와 함께 지옥의 강을 건너는 장면입니다.

빨간 두건을 쓴 단테는 사뭇 긴장되고 두려운 듯하지만 갈색 천으

로 된 옷을 두른 베르길리우스가 단테의 손을 잡아줍니다. 그 옆으로 파란 옷을 걸친 뱃사공 플레기아스의 우람한 등이 보입니다. 이들이 탄 작은 배 아래에는 초록빛 물결이 부딪쳐 흰 물방울을 만들어내고, 지옥의 군상들이 배 주위를 감싸고 있습니다. 뒤로는 도시가 불타고 있습니다.

화면은 진지하면서도 역동적이고, 무서우면서도 모험심을 자극합니다. 배에 탄 세 사람은 안정적인 삼각형 구도를 만들며 빨간색에서 자연스레 파란색으로 연결되어 있습니다. 배 아래는 초록빛이 지배적이며 군상들의 몸이 명암대비를 이루고 있어 빛이 가로로 리듬감 있게 진행되고 있습니다.

동시에 단테의 밝은 옷이 가로로 누운 사람의 밝은 몸과 연결되는 등 삼각형 구도를 뒷받침해줍니다. 화면은 붉은색, 파란색, 녹색이 조화를 이루어 경쾌한 느낌까지 자아냅니다. 이 작품은 미켈란젤로의 우락부락한 인간의 육체와 루벤스의 풍성한 색채와 양감이 조화를 이루는 모습을 보여주고 있어 '억제된 루벤스'[15]라고 불리기도 했습니다.

그러나 1824년에 살롱전에 출품한 〈키오스섬의 학살〉(1824년)작품 18은 반대로 '회화의 학살'[16]이라는 평을 얻습니다. 중심은 뻥 뚫려 있으며, 아래쪽에는 사람들이 쓰러져 흐느끼고 있습니다. 전체적인 색조는 가라앉아 있고 무력한 기운이 지배적입니다. 기존의 전쟁화가 전달하던 영웅적 메시지는 사라지고 피해자들만 놓여 있는데, 어딘가 공허해 보이기까지 합니다. 그래서인지 이 작품은 공개 당시 부정적 반응을 얻게 되었습니다.

〈키오스섬의 학살〉은 그리스 독립전쟁을 배경으로 하고 있습니다. 15세기부터 대략 450년간 오스만 제국의 지배를 받은 그리스는 끊임없이 제국을 상대로 크고 작은 전쟁을 벌였습니다. 1822년에도 독립

작품 18 외젠 들라크루아,
〈키오스섬의 학살〉, 1824년

전쟁이 일어났고, 제국은 보복으로 그리스 키오스섬의 주민을 학살했습니다. 여기에 분노한 유럽 각국이 그리스를 지지하면서 많은 유럽인들이 그리스 독립전쟁에 지원합니다. 독립전쟁과 그에 따른 유럽의 반응은 프랑스혁명 이후 불붙던 민족주의와 민주주의 영향으로 설명할 수 있습니다.

물론 민족주의와 민주주의는 다른 개념이지만 둘 다 왕과 종교의 지배를 벗어나 민족과 시민으로 구성된 공동체를 지향한다는 점에서 비슷한 지향점을 공유했습니다. 그래서 낭만주의 당시 민족주의자가 곧 민주주의자이기도 하는 등 이 둘은 서로 섞이는 모습을 보여줍니다. 이처럼 시민혁명이 보여주었던 정신과 사상은 19세기 유럽을 물들여갔습니다.

〈키오스섬의 학살〉은 전쟁 피해자들에게 주목합니다. 기존 전쟁화

였다면 가운데 자리에 영웅이 멋지게 등장했을 것입니다. 하지만 여기서는 중심이 텅 비어 있고, 저 멀리 학살당하는 사람들의 모습이 작게 그려져 있습니다. 그렇다면 앞쪽에 있는 사람들은 죽음을 기다리고 있는 것일까요? 아니면 노예로 팔려 가기 위해 기다리고 있는 것일까요? 이들의 운명은 어떻게 된단 말인가요? 감상자는 온갖 상상을 하면서 작품을 보게 됩니다.

프랑스 낭만주의 시인 보들레르는 낭만주의를 가리켜 "낭만주의는 주제의 선택이나 정확한 진실에 있는 것이 아니라 그것을 느끼는 방식"[17]에 있다고 말했습니다. 그렇다면 〈키오스섬의 학살〉이야말로 다양한 감성을 느끼게끔 해주는 낭만주의 작품입니다. 비록 '회화의 학살'이라는 반응을 얻었지만 이 그림은 우리를 상상의 세계로 데려다줍니다.

개인과 사회의 분열, 고야

프란시스코 고야Francisco Goya(1746~1828년)의 작품에는 현실과 환상이 뒤섞이며 인간과 유령이 뛰어놀고 있습니다. 그러나 그건 순전히 개인이 꾸며낸 이미지에 머물지 않고 시대적 징후를 드러내는 데로 나아갑니다. 고야는 시대가 꿈꾸던 환상을 시각화한 화가이며, 낭만주의의 이중성을 환상적으로 드러내고 있습니다.

18, 19세기 스페인은 전통과 현대, 비이성과 계몽이 격렬하게 부딪치던 공간이었습니다. 스페인이 자리한 이베리아반도는 아프리카와 인접해 있는 지리적 조건으로 오래전부터 다양한 사람들이 거쳐 간 지역이었습니다. 남부 지역에는 이슬람 세력이 주도했으며, 이들은 세력을 확장해 8세기부터 15세기까지 이베리아반도를 호령했습니다.

이 시기 한쪽에서는 기독교 세력이 연합해 레콩키스타^{Reconquista}(국토 회복운동)라는 명목으로 이슬람 세력을 몰아내기 시작했습니다. 결정적으로 1469년 카스티야의 이사벨 1세와 아라곤의 페르난도 2세가 결혼해 반도 내에 가장 넓은 가톨릭 국가를 이루어냈습니다. 이후 콜럼버스의 신대륙 발견과 식민지 운영으로 스페인은 거대제국이 되었습니다. 역사의 무대에 본격적으로 스페인이 등장한 것입니다.

그러나 그들의 영광은 오래가지 못했습니다. 가톨릭 수호 명분과 세력 확장에 대한 야심이 합쳐져 스페인은 유럽대륙에서 일어나는 거의 모든 전쟁에 참여했습니다. 무리한 제국주의 정책과 왕족들의 근친혼으로 인한 왕의 단명은 국내외로 혼란을 초래했습니다. 결국 스페인은 17세기 이후 근대로 나아가지 못하고 쇠퇴의 길을 걸어갑니다.

그러다 18세기 혁명의 기운이 스페인에 전달되었고, 내부에서는 근대화에 대한 열망이 뜨거워졌습니다. 가톨릭 수호라는 오래전의 명분은 문화적·경제적 폐쇄성을 초래했고, 국가 경쟁력의 약화를 가져왔습니다. 그 와중에 옆 나라에서 일어난 혁명은 변화를 바라는 스페인 사람들에게 새로운 희망이 되었습니다. 스페인에서는 절대왕정이 물러가고 자유, 평등, 박애가 실현되는 국가를 꿈꾸는 사람들이 늘어났습니다. 고야도 그러한 사람 중 한 명이었습니다.

고야는 절대왕정을 벗어난 근대사회, 합리성과 계몽이 미신을 타파하는 사회를 꿈꾸었지만 곧 혁명에 환멸감을 느끼게 됩니다. 나폴레옹은 군대를 이끌고 스페인으로 진격했습니다. 그는 계몽을 실현한다는 명목으로 스페인 왕을 폐위시키고 기존 종교를 폐쇄했습니다. 그러고는 그 자리에 자신의 측근들을 세웠지요.

나폴레옹 군대가 마드리드에 와서 벌인 일을 고야는 〈1808년 5월 2일〉(1814년)^{작품 19}, 〈1808년 5월 3일〉(1814년)이라는 2점의 연작으로

제작했습니다. 프랑스 군대는 혁명정신을 전파한다는 명목으로 마드리드로 들어와 저항하는 시민들을 마구 살해했습니다. 〈1808년 5월 2일〉은 혁명군대와 마드리드 시민들의 전투를 보여줍니다.

화면은 소용돌이치는 것처럼 여러 사람이 뒤엉켜 있습니다. 너 나할 것 없이 그들의 눈은 광기로 번쩍이며 서로를 죽이기 위해 덤벼들고 있습니다. 자세히 관찰하지 않는다면 누가 아군이고 적군인지 분간하기도 쉽지 않습니다. 터번을 쓴 사람들은 프랑스에서 고용한 이집트인 용병입니다. 혁명정신이나 영웅적인 면모, 애국심 따위는 눈 씻고 찾아보아도 보이지 않습니다. 모두 광기로 이성을 잃은 듯합니다.

반면 다비드의 제자이면서 낭만주의 선구자인 앙투안 장 그로^{Antoine} ^{Jean Gros}(1771~1835년)의 〈피라미드 앞에서의 전투〉(1789~1810년)^{작품 20}에서는 영웅, 아군, 붙잡힌 포로들의 모습이 분명히 구분됩니다. 화면 구도를 대각선으로 나눠서 아군은 위쪽에, 포로들은 아래쪽에 배치했습니다. 포로들은 목숨을 구걸하고 있으며, 영웅 나폴레옹은 그들에게 호의를 베풀어주는 듯합니다. 그로가 기존 고전주의와 달리 적에 대한 인도적 감성을 표현한다고 하더라도 그는 여전히 의미와 지성 중심의 고전주의 영향 아래에 있습니다. 이렇듯 고전주의는 의미에 따라 논리적으로 사물을 배치해서 관람자가 지성적으로 그림을 읽을 수 있게 합니다.

그러나 고야의 〈1808년 5월 2일〉에는 고전주의 전쟁화가 보여줬던 지성적인 면이 거의 보이지 않습니다. 우선 구도상 아군과 적군의 구분이 없으며, 아군이라고 해서 멋있고 잘생기게 그려주는 것도 아닙니다. 고야의 작품에서는 모두 감성적인 동등한 인간으로 표현되어 있습니다. 화면 구도, 사물 배치 및 묘사 등 그 어느 부분에서도 지성적인 면을 읽기가 힘들며, 뒤엉킨 군상들이 화면 전체를 차지하고 있

작품 19 프란시스코 호세 데 고야 이 루시엔테스, 〈1808년 5월 2일〉, 1814년

작품 20 앙투안 장 그로, 〈피라미드 앞에서의 전투〉, 1789~1810년

어 전투 장소가 정확히 어디인지, 전체 전투 장면은 어떠한지 등 객관적으로 알 수 있는 정보가 거의 없습니다. 그야말로 전쟁의 아비규환 자체를 드러내고 있습니다.

지성은 사물을 분류하고 분석하며 개념을 만듭니다. 미술에서 지성에 근거를 둔 고전주의는 이런 지성의 특징을 잘 드러내고 있습니다. 반면 감각과 감성은 사물의 구분을 없애고 한데 뒤섞어버립니다. 감각은 끊임없이 변하고 흘러갑니다. 그래서 감각이 주된 그림일수록 화면은 사물들이 뒤섞이며 거대한 흐름을 보여주기 마련입니다. 그 속에서 화가도, 관람자도 모두가 뒤섞입니다. 그 이전의 미술과 달리 낭만주의에서 감성적 공감이 일어나는 이유입니다.

〈1808년 5월 3일〉(1814년)작품21은 〈1808년 5월 2일〉이 있고 난 뒤의 상황을 보여줍니다. 프랑스 군대에 저항했던 마드리드 시민들은 5월 3일 새벽에 처형당했습니다. 오른쪽에는 프랑스 군인들이 일렬로 서서 맞은편 시민들을 향해 총을 겨누고 있습니다. 군인들의 얼굴은 가려져 있고, 이들의 질서정연한 뒷모습은 기계처럼 인간적인 감정이 배제되어 있습니다.

반면 왼쪽에는 공포에 질린 시민들의 모습이 군인과 대조를 이루고 있습니다. 바닥에는 이미 죽은 동지들이 엎드려 있고, 죽음을 코앞에 둔 한 시민이 두 팔을 벌리고 서 있습니다. 그 주변에는 얼굴을 감싸고 이 끔찍한 장면을 보지 않으려는 사람, 곁눈질로 죽음을 슬쩍 바라보는 사람, 두 눈을 부릅뜨고 죽음을 마주하는 사람 등 다양한 인간의 모습이 보입니다.

흰옷을 입고 두 팔을 벌린 사람에게서 영웅적 숭고, 애국심, 동지애, 순교자 등의 면모를 발견할 수도 있지만, 그것보다 죽음 앞에서의 공포가 먼저 다가옵니다. 이 사람은 영웅이나 순교자 이전에 평범한

작품 21 프란시스코 고야, 〈1808년 5월 3일〉, 1814년

시민이고, 죽음을 두려워하는 한 인간입니다. 고야는 시민들의 애국
심이나 영웅적 면모를 드러내기 위해 이 작품을 제작하지 않았을 것
입니다. 애국심이나 영웅은 누군가가 만들어낸, 인위적인 개념일 뿐
입니다. 그보다 화가는 자기가 목격한 죽음을 가감 없이 솔직하게 드
러내고자 했습니다. 그것이야말로 꾸며내지 않은 사실이며 현실이고,
부조리한 이 삶의 모습입니다.

　계몽과 미신이 가장 크게 요동치던 18, 19세기 스페인에서 살았던
고야는 그 어느 화가보다도 낭만주의의 이중성을 잘 드러내고 있습니
다. 고야는 스페인 또한 프랑스처럼 근대화와 공화제를 이룩해야 한
다고 생각했습니다. 그러나 계몽은 전쟁이라는 포악한 모습으로 스페
인에 등장했고, 이런 상황은 오히려 스페인 사람들에게 계몽과 근대
화에 대한 환멸을 심어주었습니다.

　나폴레옹이 물러가고 난 뒤 프랑스에서 포로 생활을 끝내고 돌아온
페르난도 7세(재위 1808년, 1814~1833년)는 다시 왕정복고를 시도했습니

작품 22 프란시스코 고야, 〈성 이시드로를 향한 순례〉, 1819~1823년

다. 그러자 스페인의 근대화는 그만큼 뒤로 물러서게 되었지요. 평생
을 궁정화가로 보낸 고야는 1823년 칠십이 훌쩍 넘은 나이에 휴가를
명목으로 프랑스 보르도로 망명을 떠나 그곳에서 생을 마감했습니다.

고야의 화폭은 이성과 비이성, 계몽과 미신, 근대화와 전통의 격렬
한 진통을 보여줍니다. 1819년부터 제작된 '검은 그림' 연작들에서
고야의 무서운 환상이 가감 없이 드러나고 있습니다. 이층집 벽에 그
려진 이 그림들은 어두컴컴하면서 기괴한 장면으로 가득합니다. 검은
그림들은 절망, 공포, 좌절을 표출하며 화가와 시대가 시달렸던 악몽
을 시각화하고 있습니다.

〈성 이시드로를 향한 순례〉
(1819~1823년)^{작품 22}는 사람들이 광
기에 사로잡혀 이상한 여행을 떠
나고 있습니다. 순례자들을 이끄
는 자는 눈먼 기타리스트로, 한
눈에 봐도 그는 제정신이 아닌
것처럼 보입니다. 순례객들의 눈
과 표정은 얼이 빠진 듯, 귀신에

고야의 〈성 이시드로를 향한 순례〉
일부

작품 23 프란시스코 고야, 〈성 이시드로의 평원〉, 1788년

사로잡힌 듯 기묘하게 보입니다. 그런데 그 무리가 구불구불한 언덕을 넘고 넘어서까지 이어지고 있습니다. 광기와 미신에 빠졌던 당대 사람들의 모습을 순례객으로 표현한 것일까요?

이 작품을 보면 고야가 스무 살 후반에 왕실 태피스트리(직물 공예) 밑그림 작업을 하던 시절에 만든 〈성 이시드로의 평원〉(1788년)작품23이 떠오릅니다. 두 그림은 수면 위와 아래를 보여주는 듯 한 쌍을 이루고 있습니다. 〈성 이시드로의 평원〉에서는 화창한 오후에 나들이를 즐기는 사람들이 있습니다. 평화롭고 따스하고 깨끗함이 지배적인 이성의 세계입니다. 그러나 그 아래에는 광기에 휩싸인 순례자들의 행렬이 펼쳐지고 있습니다.

검은 그림 연작 중에서도 〈아들을 잡아먹는 사투르누스〉(1819~1823년)작품24는 한번 보면 잊히지 않을 정도로 그로테스크함의 극한을 보여줍니다. 사투르누스는 여러 화가가 그렸을 정도로 회화에 자주 등장하는 소재인데, 고야의 그림은 기존과는 완전히 다른 해석을 보여줍니다.

하늘의 신 우라노스는 아들인 사투르누스와 싸우게 되고, 아들에게 너 또한 나처럼 자식에게 당할 것이라고 저주를 내립니다. 이 저주를

작품 24 프란시스코 고야, 〈아들을 잡아먹
는 사투르누스〉, 1819~1823년

작품 25 페테르 파울 루벤스,
〈사투르누스〉, 1636년

들고 사투르누스는 자식을 낳는 족족 잡아먹습니다. 그래서 일반적으
로 사투르누스는 루벤스의 작품^{작품} 25에서와 같이 거대한 낫을 들고
아이를 잡아먹거나 아이를 납치하는 노인으로 등장합니다.

그러나 고야의 사투르누스는 낫도 없으며, 성인 형상으로 보이는
사람의 팔과 머리를 뜯어 먹는 늙은 거인으로 묘사되어 있습니다. 거
인은 흰자위가 번뜩여 이성을 완전히 상실한 듯 보이며, 거칠고 잔인
한 행동을 드러냅니다. 고야의 사투르누스는 이중적인 의미로 읽히는
데, 백성을 잡아먹는 잔인한 왕 또는 이성을 집어삼키는 광기로 보입
니다. 이처럼 고야의 작품은 단순히 개인의 환상을 표현한 것을 넘어
시대와 개인이 함께 만들어낸 합작품입니다. 검은 그림 연작은 낭만
주의 최고의 상상력을 보여주는 걸작입니다.

낭만주의 풍경화

풍경화는 낭만주의의 주요 회화 장르입니다. 오래전부터 독립된 장르로 발전했을 것 같지만 서양미술사에서 풍경화는 18세기에 와서야 하나의 장르로 당당하게 인정받습니다. 동양과 달리 서양에서의 자연은 인간이 개발하고 이용해야 하는 대상이었습니다. 이러한 생각이 본격적으로 자리 잡은 것은 지성이 개화한 르네상스시대부터였습니다.

르네상스 하면 '인간'이 자동적으로 떠오릅니다. 그러나 르네상스 사람들은 결코 신과 종교를 부정하지 않았습니다. 다만 신이 만물을 통틀어 천상의 꼭대기에 있더라도 지상에서만큼은 인간이 만물의 꼭대기에 있어야 한다고 생각했습니다. 그래야 보편적 지성을 지닌 인간들끼리 공화국을 이끌어갈 수 있기 때문입니다.

르네상스가 꽃피웠던 인본주의는 신 중심의 중세적 세계관에서 벗어나 지성적 인간이야말로 세상의 주체임을 확인하는 계기였습니다. 인본주의를 인간중심주의, 지성중심주의라는 말로 바꾸어도 의미가 크게 달라지지 않습니다. 이제 지성적 인간은 주체가 되어 이 세상을 자신에 맞게 활용하고 개발해나갑니다. 이러한 생각은 17세기 이후 기계론적 세계관이라는 근대적 세계관과 계몽주의로 탄생합니다.

기계론을 바탕으로 한 인간중심주의는 인간 이외의 모든 것들을 도구로 전락시키는 결과를 가져왔습니다. 데카르트가 말하는 생각하는 '나'라는 이성적 주체는 합리성을 바탕으로 세상을 이해합니다. 17세기는 신화에서 과학으로 패러다임이 본격적으로 바뀌는 시대였습니다. 신화 속에서 물은 나르키소스를 비추어주는 거울이 되기도 하고, 요정들이 숨어 있는 곳이기도 하며, 강과 바다의 신들은 인간의 생사를 관장하기도 했습니다. 그러나 기계론적 세계관에서 물은 수소

원자 2개와 산소 원자 1개로 이루어진 것이며, 수많은 물 분자들이 모여 액체 상태의 물이 됩니다.

이렇게 세상의 모든 물은 원자의 결합으로 설명할 수 있게 되었고, 인간은 법칙과 공식을 토대로 물을 이용했습니다. 그러자 세계의 다채로움과 신비는 운동 법칙으로 환원되었고, 모든 사물은 운동 법칙과 공식 안을 맴돌게 되었습니다. 이제 인간은 운동을 분석해 필요한 곳에 써먹으면 될 일이었습니다. 그러자 다채로운 생명력은 사라지고 무기물의 세상이 펼쳐졌습니다. 서양의 근대화는 합리성과 보편성을 위해 사물의 개별성, 다양성, 신비를 제거했습니다.

개별성과 다양성은 법칙과 공식이 아닌 자유로운 감각과 감성에서 나옵니다. 우리가 나무를 보면서 그것을 '나무'라는 개념으로 인식할 수 있는 것은 지성이 작용한 결과입니다. 그러나 낮에 본 나무와 밤에 본 나무가 다르다는 걸 깨닫는 것은 감각의 작용 덕분입니다. 나무를 둘러싸고 있는 환경과 그것을 바라보고 있는 나의 마음 상태는 결코 매번 같지 않기 때문에 엄밀히 그 나무는 전에 보았던 것과 완전히 똑같다고 하기 힘들지요. 이처럼 감각은 사물의 개별성과 다양성을 보게 해주며 그 속에서 다채로움을 찾아내게 해줍니다.

미술에서 감각을 통해 개별성과 다양성이 꽃피우기 시작한 것은 낭만주의부터입니다. 경험은 일차적으로 나의 감각으로 느끼는 세상을 말합니다. 우리가 무언가를 경험했다는 것은 내가 직접 몸을 부딪치며 그 대상과 접촉했음을 뜻합니다. 낭만주의에서 화가들의 경험에 근거한 작품이 많은 것도 이러한 이유 때문입니다. 그리고 그 중심에는 풍경화가 있습니다.

서양미술에서 풍경화가 뒤늦게 주목받은 것은 이처럼 인본주의를 토대로 한 서양의 근대적 사고관이 공고했기 때문입니다. 인간 중심

작품 26 메인더르트 호베마,
〈미델하르니스의 가로수길〉, 1689년

작품 27 야코프 판 라위스달,
〈비지크 비즈 두르스테데의 풍차〉, 1670년

에서 세상을 바라본다면 자연은 늘 인간 아래에 있을 수밖에 없습니다. 낭만주의 이전의 서양미술에서 자연이란 한갓 인간을 뒷받침해주는 배경에 불과했습니다. 살아 있는 자연 그 자체가 미술의 주제가 될 수 있다는 생각을 서양인들은 하기 어려웠습니다. 고전주의자들이 역사화를 최고의 장르로 여긴 것도 이러한 인본주의적 자세에 근거한 것입니다.

물론 메인더르트 호베마^{Meindert Hobbema}(1638~1709년)^{작품 26}, 야코프 판 라위스달^{Jacob van Ruysdael}(1625~1682년)^{작품 27}과 같은 17세기 네덜란드 풍경화가들이 있습니다. 하지만 풍경화는 주로 네덜란드 내에서 소비되었고, 이 풍경화가들은 부드러운 빛과 대기에 주목하긴 했지만 엄격한 원근법에 근거해 지성적으로 정돈된 자연을 보여주는 데 그칩니다. 17세기는 합리성과 계몽의 시대였기에 자연을 바라보는 태도도 그러한 시대적 시각을 벗어나기 어려웠던 것입니다.

자연을 바라보는 자세가 변화하게 된 것은 18세기 중반 이후입니다. 이때부터 화가들은 인간 우위의 시선으로 세상을 바라보기보다 지성과 감각, 인간과 자연을 동등한 시선으로, 때로는 자연을 경외의

시선으로 보기 시작했습니다. 혁명과 세상에 대한 이중적인 감성은
자연에 대한 인간의 시각에도 영향을 주었던 것이지요. 미술에 드러
난 시선의 변화는 결국 인간이 세상을 바라보는 시각이 바뀌었음을
보여줍니다. 세계를 바라보는 시각의 변화를 가장 극명하게 보여주는
것이 바로 낭만주의 풍경화입니다.

따스한 대기를 그린 화가, 컨스터블

영국 낭만주의 풍경화가 존 컨스터블John Constable(1776~1837년)은 자연
을 직접 관찰하고 변화하는 대기, 빛, 구름의 움직임에 주목했습니다.
즉 그는 감각을 토대로 "개별적인 현상이 지닌 독자성을 예리하게 감
지"[18]했던 것이지요. 변화무쌍한 세상을 두고 컨스터블은 시적이면서
도 아름다운 표현을 남겼습니다. "단 하루도 똑같은 날은 없다. 시간
도 마찬가지다. 이 세계가 창조된 이후로 2개의 똑같은 잎사귀는 결
코 존재한 적이 없다."[19]

　구름을 보고 관찰한 것을 옮겨놓은 〈구름 연구〉(1821~1822년)작품
28~31에는 다양한 하늘과 구름의 모습이 펼쳐져 있습니다. 똑같은 잎
사귀가 없듯이 똑같은 하늘도 없습니다. 컨스터블이 그린 하늘은 세
상이 멈춰 있지 않고 끊임없이 변하고 흘러간다는 것을 증명하고 있
습니다. 컨스터블이 그린 하늘엔 넘실대는 생명의 다채로움이 펼쳐져
있습니다.

　반면 르네상스 작품에 등장하는 하늘을 살펴본다면 공통점을 발견
할 수 있습니다. 고전주의에서 하늘이란 우리가 '하늘'이라는 단어를
들으면 떠오르는 파란 하늘만 등장합니다. 구름의 모양도 그림마다 엇
비슷하지요. 이 말은 고전주의는 직접 관찰한 하늘을 그린 것이 아니

존 컨스터블

작품 28 〈구름 연구-나무 지평선, 1821년 9월 27일〉, 1821년

작품 29 〈구름 연구-폭풍 속의 일몰〉, 1821~1822년

작품 30 〈구름 연구〉, 1822년 **작품 31** 〈구름 연구〉, 1821년

라파엘로의 〈초원의 성모〉 일부

6장 새로운 사회의 미술

작품 32 존 컨스터블, 〈건초 마차〉, 1821년

라 '하늘' 하면 떠오르는 공통의 관념을 그렸다는 뜻입니다. 고전주의가 지성적인 미술이라는 것은 이렇듯 관념을 표현하는 데서도 드러납니다.

컨스터블이 대기와 빛에 주목한 것은 어찌 보면 당연한 귀결입니다. 우리는 사물의 본모습을 있는 그대로 볼 수 없습니다. 일차적으로 나와 사물 사이에는 공기, 먼지, 바람, 빛 등 온갖 물리적 요소들이 개입해 있습니다. 우리는 늘 이런 것들을 통해서 사물을 봅니다.

어쩌면 '있는 그대로'라는 것은 개념, 고정관념, 편견, 선입견과 같은 지성의 작용을 내려놓고 그저 내 눈에 들어오는 대로 세상을 보는 것이 아닐까요? 그랬더니 컨스터블은 거기서 대기와 빛을 보았고 곧이어 인상주의 화가들은 세계란 결국 끊임없이 변하는 색채 덩어리라는 것을 발견합니다.

존 컨스터블의 작품 〈건초 마차〉(1821년)^{작품 32}에는 축축한 습기가

작품 33 존 컨스터블, 〈해들리 성〉, 1829년

느껴집니다. 무거운 공기를 머금은 어두운 구름이 가운데 하늘 위에 깔려 있고, 물가의 눅눅한 물은 공기 방울이 되어 하늘로 올라가고 있습니다. 그 와중에 하늘의 빛을 받아 개울은 다양한 색채로 빛나고 있으며, 습기로 덮인 대기는 빛을 흡수해 사물을 좀 더 어둡고 뚜렷하게 보여줍니다.

반면 〈해들리 성〉(1829년)^{작품 33}에는 건조한 공기가 느껴집니다. 바위와 모래 그리고 오래되어 무너진 고성의 돌가루가 한데 섞여 코끝에 전해집니다. 그 냄새는 어딘가 쓸쓸하고 적막함을 지니고 있습니다. 더욱이 이 작품은 사랑하던 아내가 죽고 난 뒤에 그려진 것으로 아내에 대한 화가의 그리움이 오래된 성의 돌가루 향으로 전달되는 듯합니다. 하늘을 뒤덮은 구름 사이로 바다 위 하늘에서 빛이 내려옵니다. 낭만주의 풍경화는 단순히 눈에 보이는 풍경이기를 넘어 화가의 감정을 전달하고 있습니다.

낭만주의의 무한한 풍경, 프리드리히

카스파르 다비드 프리드리히^{Caspar David Friedrich}(1774~1840년)는 독일 낭만
주의를 대표하는 거장입니다. 독일 낭만주의는 다른 유럽 국가들의
것에 비해 훨씬 정적이고 종교적인 느낌을 전달합니다. 그림 속에는
자주 고딕 성당이 등장하며, 신화적이고 종교적인 내용이 풍경화와
결합해 세속을 벗어난 분위기를 풍깁니다. 동시에 아련하면서도 쓸쓸
한, 인간의 근원적 그리움과 동경을 그려내고 있습니다. 이러한 특징
은 프리드리히의 풍경화 속에서도 그대로 나타나고 있습니다.

독일 낭만주의에서 보이는 우울하고, 쓸쓸하고, 그리움 가득한 성
향은 독일의 역사적 배경을 빼놓고 설명할 수 없습니다. 독일은 16세
기 종교개혁의 진원지이면서 종교개혁이 국가 간 패권 싸움으로 변한
30년전쟁(1618~1648년)의 주요 무대였습니다. 30년전쟁을 가장 격렬히
겪은 독일은 내부에서 극심한 분열이 일어났습니다. 그리하여 근대를
향하는 길목에서 프랑스나 영국처럼 절대왕정이나 의회제도를 마련
하기는커녕 독일은 수많은 제후국으로 나뉘어 중세의 연장선을 달렸
습니다.

화가 다비드가 보여주었던 것처럼 프랑스에서는 지식인·예술인·
시민들이 정치에 진출했고, 영국에서는 일찍이 의회제도를 마련해서
부르주아 중심의 국가를 만들어갔습니다. 반면 독일에서는 시민과 지
식인들이 할 수 있는 게 없었습니다. 정치와 경제는 제후와 귀족들이
잡고 있었기에 시민들이 정치에 진출할 기회가 거의 막혀 있다시피
했고 권력자들은 자신의 조그마한 영토를 지키기에 급급했습니다. 이
러한 상황에서 독일 지식인들이 할 수 있는 일이라곤 현실에서 배신
감과 상실감을 느끼며 글이나 예술을 통해 민족의 통일과 단합을 주

장하는 것뿐이었습니다.

프랑스혁명은 독일인들에게 변화에 대한 기대감을 심어주었습니다. 하지만 1806년 나폴레옹이 혁명정신을 전파한다는 명목으로 독일을 정복하면서 곧 혁명의 야만성이 드러났습니다. 나폴레옹의 침략은 독일인들에게 혁명에 대한 불신과 반감을 심어주면서 애국적 단결심을 불러일으키는 계기가 되었습니다. 하지만 독일의 상황은 나아지지 않았습니다.

현실에서 좌절을 겪으면서 독일 지식인들은 지적 세계, 창작의 세계에서 이상과 현실의 괴리, 사회적 혼란을 극복하고자 했습니다. 즉 그들은 이상이 좌절된 현실을 떠나 창작활동에 몰두해 정신적 영역을 탐구하는 방향으로 나아갔던 것입니다. 이들은 정치적 후진 상황 속에서 신문, 잡지 등 언론매체를 통해 독일 내 지식인들의 생각만이라도 통일시켜나가고자 노력했습니다.

정치와 사회에서 소외된 인물들은 곧 낭만주의 기수가 되었고, 이들의 상실감, 좌절, 고립은 정치·사상·문화적 통합의 열망으로 바뀌어 독일 낭만주의 문학·미술·음악에 반영되었습니다. 독일 시인 실러 Friedrich Schiller(1759~1805년)가 지은 「환희의 송가」는 단결과 이상을 바탕으로 인류의 우애를 노래하고 있습니다. "서로 껴안아라! 만인이여. 전 세계의 입맞춤을 받으라!" "모든 인간은 형제가 되노라."[20] 베토벤은 실러의 시를 삽입하고 변형해 교향곡 9번으로 재탄생시켰습니다.

이처럼 독일 낭만주의는 이상과 현실의 괴리 속에서 오는 환멸, 고독, 좌절, 현실도피, 이상향에 대한 동경 등이 창작활동으로 표현되었습니다. 화가 프리드리히의 작품 속에도 그러한 경향이 고스란히 드러나 있습니다. 동시에 그의 작품이 시대와 지역을 뛰어넘어 호소력을 가지는 것은 이상향을 상실한 현대인의 감성을 독일 낭만주의자들

작품 34 카스파르 다비드 프리드리히, 〈바다 앞 수도승〉, 1808~1810년

이 앞서 경험했기 때문이기도 합니다.

〈바다 앞 수도승〉(1808~1810년)^{작품 34}에는 광활하게 펼쳐진 하늘과 바다 앞에 수도승으로 보이는 한 사람이 서 있습니다. 그런데 풍경이라고 해봤자 안개가 뒤덮인 하늘뿐인지라 그림은 마치 단색으로 이루어진 추상화처럼 보입니다. 거대한 자연과 달리 수도승은 아주 작게 표현되어 있습니다. 그래서 인간과 자연, 유한과 무한의 대비가 더욱 극단적으로 다가옵니다.

〈리젠게비르게 산의 아침〉(1810~1811년)^{작품 35}에서는 바다 대신 산맥이 파도처럼 펼쳐져 있습니다. 해가 떠오른 지 얼마 되지 않았는지 지평선 뒤로 노랗게 밝아오고 있습니다. 앞쪽에 보이는 가파른 산꼭대기 위에는 십자가가 있고, 거기에 흰 드레스를 입은 여자가 검은 옷을 입은 남자의 손을 잡아 이어주고 있습니다. 구원을 상징하는 듯, 인생을 은유하는 듯, 이 작은 장면에서 숭고함과 더불어 잔잔한 감동이 밀려옵니다. 화가가 그린 광활한 자연과 극단적으로 작게 표현된 인간

작품 35 카스파르 다비드 프리드리히, 〈리젠게비르게 산의 아침〉, 1810~1811년

은 관람자를 예술, 인생, 자연 앞에서 겸허하게 해줍니다.

프리드리히의 작품들은 가로로 길면서 화면을 극단적으로 이분화해 광활하고 무한한 풍경을 보여주고 있습니다. 사람이 등장하더라도 아주 작게 표현되어 있거나 관람자를 등지고 자연을 바라보고 있습니다. 관람자는 자연을 바라보는 인물을 통과해서 화면 속 무한한 세계로 입장하게 됩니다.

프리드리히의
〈리젠게비르게 산의 아침〉 일부

이러한 구도와 표현은 고전주의에서는 볼 수 없는 것입니다. 고전주의는 지성을 근간으로 하기에 항상 논리성을 중시하기 때문이지요. 프랑스 고전주의 화가 푸생의 〈봄〉(1660~1664년)^{작품 36}은 언뜻 보면 풍경화로 보이지만 사실 그 속에는 인간의 이야기가 담겨 있습니다. 화

작품 36 니콜라 푸생, 〈봄〉, 1660~1664년

면 아래쪽 가운데는 이브가 사과를 가리키며 아담을 쳐다보고 있고, 화면 가운데는 탐스러운 사과가 달린 사과나무가 자리하고 있습니다. 그리고 오른편 하늘에는 신이 이들에게 경고하기 위해 구름을 타고 나타났습니다.

이처럼 고전주의에서 풍경은 그 자체로 주인공이라기보단 늘 인간과 연결되어 배경적 존재로 등장하며 각각의 층위에서 의미를 전달하고 있습니다. 즉 자연은 인간을 위한 보조적 역할을 하고 있습니다. 그 모습도 거칠고 매섭기보다 상당히 정제되어 있고 깔끔합니다. 변화무쌍한 자연이라기보다 인간이 인위적으로 가꾼 것 같습니다.

〈안개 바다 위의 방랑자〉(1818년)작품 37처럼 프리드리히의 풍경화에서 인간은 곧잘 뒷모습을 하고 있습니다. 정면성의 효과에서 본 것처럼 인간의 앞모습은 권력, 정보, 주체성을 드러냅니다. 반면 프리드리

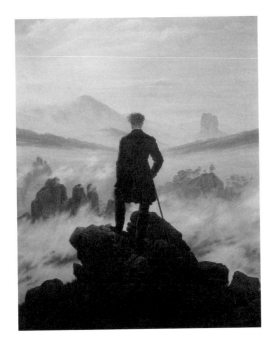

작품 37 카스파르 다비드 프리드리히, 〈안개 바다 위의 방랑자〉, 1818년

히 작품에서는 뒷모습을 한 인물들이 등장해 주체성을 감쇄시킨 채 자신 앞에 펼쳐진 무한한 세계를 바라보고 있습니다. 그러자 유한한 인간이 무한한 세계로 확장됩니다. 이때의 무한한 세계는 원근법이나 소묘로 표현되기보다 색채로 드러나 있습니다.

인간 지성은 무한한 것을 포착할 수 없습니다. 그래서 인간은 지성을 활용해 사물을 분류하고 분석해 개념을 만들었습니다. 소묘와 원근법은 지성이 세상을 바라보는 방식입니다. 그러니 원근법이 적용된 화면은 늘 유한한 세계를 보여줍니다. 그러나 무한한 세계 앞에서 소묘와 원근법은 자기의 힘을 발휘하지 못합니다. 프리드리히 작품과 같은 낭만주의 풍경화에서 정교한 원근법이 필요 없는 이유입니다. 대신 색채가 큰 힘을 발휘하지요.

그의 작품에서 원근법과 단축법이 적용된 것은 인간과 관련된 사

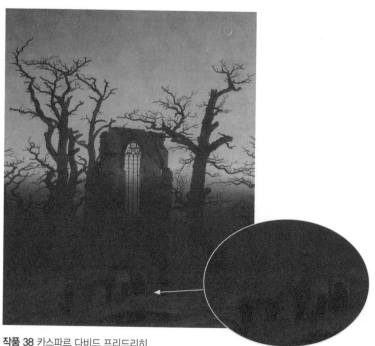

작품 38 카스파르 다비드 프리드리히,
〈떡갈나무 숲의 수도원〉, 1808~1810년

프리드리히의 〈떡갈나무 숲의 수도원〉 일부
수도사들이 폐허가 된 수도원 안으로 관을 들고
들어가고 있다.

물을 표현할 때뿐입니다. 〈떡갈나무 숲의 수도원〉(1808~1810년)^{작품 38}과
같이 폐허가 된 수도원, 저 멀리 보이는 고딕 성당, 적막이 감도는 묘
지 등 인간이 만든 것들은 원근법에 맞게 정교하게 표현되어 있습니
다. 그러나 정교하게 표현된 인위적 사물들은 세월의 위력 앞에 무너
져 내렸거나, 희미하게 펼쳐져 있습니다. 마치 그 사물들이 인간의 유
한한 삶을 대신 보여주는 듯 쓸쓸함과 고독함을 자아내고 있지요.

　프리드리히는 무한한 우주와 대비되는 인간의 유한함, 공동체와 분
리된 개인의 고독을 보여주고 있습니다. 그의 작품에는 독일 낭만주
의자들이 느꼈던 특수한 감성이 반영되어 있습니다. 그러나 인간이

느끼는 근원적 고독을 드러낸다는 점에서 현대인들에게도 강력한 호소력을 전달합니다. 프리드리히의 풍경화는 낭만주의가 발견한 무한한 풍경입니다.

경험을 그리다, 터너

18세기부터 영국에서는 풍경화가 적극적으로 생산되었습니다. 영국은 17세기부터 의회제를 바탕으로 부르주아들이 정치, 경제, 사회에 활발하게 진출했기에 프랑스처럼 구제도와 시민 간의 극심한 대립을 피할 수 있었습니다. 미술에서도 프랑스는 혁명과 시민계급의 영향으로 신고전주의가 유행했지만, 영국에서는 프랑스와 같은 신고전주의가 뚜렷하게 나타나지 않은 채 로코코적 경향에서 낭만주의로 이행하는 모습을 보여줍니다.

경험을 중요하게 여기는 낭만주의는 영국인들의 성향과도 잘 맞아떨어졌습니다. 관념적인 유럽대륙과 달리 예로부터 영국은 경험적인 것을 선호하는 경향이 짙었습니다. 중세 영국 철학자 오컴은 유명론을 주장하면서 보편자는 이름뿐이며 개별자만이 존재한다고 주장했습니다. 즉 '신'은 이름만 있을 뿐 각자가 만나는 신은 개인의 경험에 근거해 형성된다는 것입니다. 중세 유명론은 지식이란 개별적 경험에서 만들어진다는 귀납적 경험론을 말합니다.

경험론에서의 지식은 정해진 것, 주어진 것이 아닙니다. 그것은 경험에 의해 만들어지는 비결정적이고 열려 있는 것입니다. 이때의 경험은 바로 나의 경험을 말하며, 감각을 토대로 현재 상황 속에서 형성된 것이기에 경험론적 세계관이 주된 사회에서는 현재에 주목하게 됩니다. 다른 국가보다 영국이 빨리 시민사회로 진입하고 산업자본주의

로 넘어갈 수 있었던 것도 이들이 지닌 경험론적 성향에 어느 정도 근거를 두고 있습니다. 미래란 과거로부터 오는 것이 아니기에 내가 적극적으로 개척해야 할 대상입니다.

프랑스 귀족과 달리 영국 왕족과 귀족들은 변해가는 세계를 인정했고, 미천한 상인들이나 할 법한 상공업에 뛰어들어 막대한 부를 이루었습니다. 동시에 귀족들은 부르주아들에게 자신의 특권을 양보하면서 사회적 혼란을 최소화했습니다. 정치적 안정성을 바탕으로 영국은 19세기에 해가 지지 않는 나라가 되었습니다.

경험론의 나라, 산업혁명의 나라인 영국에서 풍경화가 만개했다는 건 어찌 보면 당연한 일입니다. 낭만주의의 풍경화는 경험에 근거한 풍경을 표현합니다. 고전주의 풍경 속에 등장하는 부드럽고 온화한 자연은 다분히 인간이 만들어낸 자연에 불과합니다. 실제 자연은 폭풍우가 몰아치고 멧돼지가 뛰어다니는 살벌한 자연입니다. 그러니 낭만주의에서 자연의 모습은 거칠고 사납게 표현되기도 합니다.

프리드리히와 조지프 말러드 윌리엄 터너Joseph Mallord William Turner(1775~1851년)의 풍경화를 비교해보면 19세기 초반의 독일과 영국의 상황을 알 수 있습니다. 둘 다 광활하고 무한한 자연을 그렸다는 점은 비슷하지만, 풍경이 드러나는 모습은 사뭇 다릅니다. 프리드리히의 풍경화작품 39는 정적이며 고요합니다. 그의 자연은 멀리서 조망하는 시각에 가깝습니다. 맞은편 산꼭대기에서 정면의 산맥을 내려다보거나, 광활한 바다 앞에서 하늘을 올려다보거나 하는 식이지요.

그림 속 인물과 관람자는 자연과 거리를 유지하며 자연을 차분하게 바라봅니다. 풍경을 바라보는 시선에는 현실에 좌절한 독일인의 마음과 묵상을 강조하는 개신교의 분위기가 반영되어 있습니다. 그래서 프리드리히의 풍경은 상당히 명상적입니다. 풍경을 그렸지만 관람

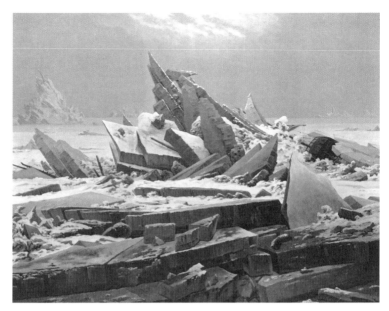

작품 39 카스파르 다비드 프리드리히, 〈얼음 바다〉, 1823~1824년

자가 가닿는 지점은 결국 자신의 내면입니다. 현실 참여가 막힌 독일 지식인들은 이처럼 내면을 통해 정신의 세계로 들어갔습니다.

　반면 터너는 광폭한 자연을 '경험하게' 해줍니다. 프리드리히는 풍경과 관람자의 거리를 유지하게 하지만, 터너는 관람자를 풍경 속으로 끌고 들어옵니다. 〈아오스타 계곡-눈보라, 눈사태, 뇌우〉 (1836~1837년)작품 40에서는 마치 내가 저 현장 속에 있는 것 같은 생생한 체험을 하게 해줍니다. 상대적으로 온화한 풍경화도 마찬가지입니다. 프리드리히에 비해 터너는 훨씬 감각적 체험을 중시합니다.

　터너의 풍경화는 산업혁명의 나라 19세기 영국을 배경으로 하고 있습니다. 산업혁명으로 인해 영국에서는 일찍이 기술 발전을 이룩하고 경제구조를 변화시켰습니다. 공업화로 인해 농민은 고향을 떠나 대도시로 와서 공장 노동자가 되었으며 기차, 배와 같은 대중교통이

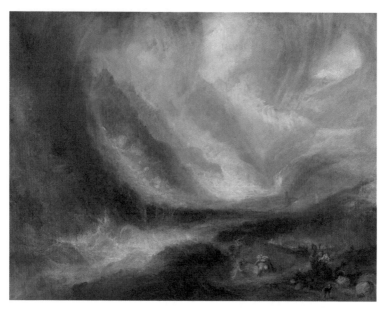

작품 40 윌리엄 터너, 〈아오스타 계곡—눈보라, 눈사태, 뇌우〉, 1836~1837년

발달하면서 원거리 이동과 여행이 가능해졌습니다. 하지만 급속한 산업화와 도시화는 사람들에게 상실감과 고독함을 불러일으켰고 농촌과 자연에 대한 향수를 자극했습니다.

산업혁명과 도시화는 '여행'이라는 새로운 트렌드를 만들었습니다. 물론 그 이전에도 사람들은 여행을 떠났지만, 19세기의 교통 발달과 도시화는 여행이 대중적으로 확산되는 계기를 만들었습니다. 기차의 발달로 당시 유럽인들은 기차를 타고 도시 근교로, 자연으로 나들이를 떠나 도시에서 지친 심신을 달래고 왔습니다. 터너를 비롯한 낭만주의 화가, 그리고 이후 인상주의 화가들은 기차를 타고 도시 근교와 시골로 여행하며 자연을 마주할 수 있었습니다.

19세기 풍경화는 도시인들에게 자연을 향한 동경을 충족시키고 여행을 기념하는 좋은 대안이 되었습니다. 특히나 터너가 활동했던

19세기 초반에는 수채화가 유행했습니다. 수채물감은 미세한 색채와 분위기의 변화를 잡아낼 수 있었기에 풍경화에 적합했지요. 게다가 유화에 비해 재료비도 얼마 들지 않고, 판매 가격도 저렴했기에 대중들이 쉽게 그림을 소유할 수 있었습니다. 터너의 작품 중에서도 다수의 수채 풍경화를 발견할 수 있습니다.

영국에서는 1730년에서 1830년 사이 '픽처레스크Picturesque' 풍경화가 유행했습니다. 픽처레스크란 말 그대로 '그림과 같다'는 뜻인데, 이때의 그림은 17세기 프랑스 화가 클로드 로랭Claud Lorrain(1600~1682년)의 것작품 41을 말합니다.[21] 로랭의 풍경화는 고전주의에 근거를 두면서도 자연스러운 빛과 대기를 표현하고 있어 은은하면서도 포근한 느낌을 자아냅니다.

터너도 로랭의 풍경화에 큰 감명을 받았습니다. 터너는 로랭이 보

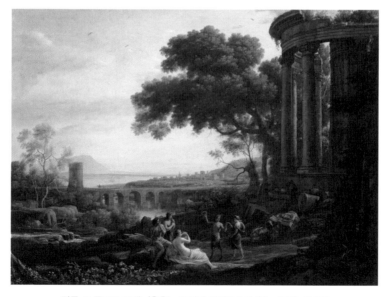

작품 41 클로드 로랭, 〈춤추는 요정과 사티로스가 있는 풍경〉, 1641년

여주는 빛과 대기를 적극적으로 받아들였습니다. 터너는 인상주의자들보다도 앞서 빛을 잡아내는 데 적극적이었습니다. 그의 풍경화는 사물을 표현하기 위함이 아닌 바로 빛과 빛에 의한 사물의 변형, 빛이 만들어내는 분위기와 느낌에 주목하고 있습니다.

터너는 활동 초기에 건축가 밑에서 일하며 사물을 정확하게 소묘하는 방법을 익혔습니다. 이때 훈련한 관찰력과 정확성은 대기의 효과를 실감 나게 표현할 수 있는 밑거름이 되었습니다. 그의 초기 작품에서는 소묘의 엄밀성과 색채가 조화를 이루고 있지만, 시간이 갈수록 화면은 색채가 형태를 넘어서고 있습니다.

1834년 런던 국회의사당 화재 사건을 그린 〈불타는 국회의사당〉(1834년)^{작품 42}에서 왼쪽에는 거대한 불길이 치솟고, 오른쪽에는 빛에 반사된 다리가 하얗게 빛나고 있습니다. 무너진 다리가 화재로 이어지는 지점을 보면 어딘가 원근법이 이상하다는 걸 금세 알아차릴 수 있습니다. 화면에 비해 다리가 너무 크게 표현된 것이지요. 그런데 다

작품 42 윌리엄 터너, 〈불타는 국회의사당〉, 1834년

리는 아무렇지도 않게 거대한 불길과 연결되어 있습니다.

자못 성스럽기까지 한 무시무시한 사건 앞에서 인간 지성이 만들어낸 원근법은 힘을 발휘하지 못한다는 걸 터너는 스펙터클한 풍경을 통해 보여주고 있습니다. 오히려 이 사건을 정확한 원근법으로 표현했다면 불길의 역동성은 사라졌을 것입니다.

터너는 직접 템스강에 배를 띄우고 화재를 관찰했습니다. 그는 그때 온몸으로 느꼈던 감각을 그림으로 흥미진진하게 펼쳐 보이고 있습니다. 세상을 원근법에 맞추어 수학적으로 표현하는 것이야말로 인위적이고 부자연스러운 것입니다. 내가 느낀 생생한 체험만이 진실임을 터너의 풍경화가 증명하고 있습니다.

〈노예선〉(1840년)^{작품 43}은 시각적 스펙터클이 극대화된 작품입니다. 이 또한 실제 사건에 영감을 얻어 제작한 것입니다. 1783년 한 노예선의 선장이 보험금을 챙기기 위해 폭풍우가 치는 날 130여 명의 병든 사람들을 바다에 던져버렸습니다. 하늘은 불이 난 듯 맹렬하게 타

작품 43 윌리엄 터너, 〈노예선〉, 1840년

오르고, 바다의 검푸른색과 하늘의 붉은색, 노란색이 뒤범벅되어 휘몰아치고 있습니다. 왼쪽에는 노예선의 돛대가 보이고, 아래쪽 바다에는 쇠사슬에 묶인 사람의 팔과 다리가 물 위로 뻗어 있는데 물고기들이 그를 물어뜯고 있습니다. 상당히 잔인한 그림입니다.

　그러나 이 그림은 사건이 얼마나 비윤리적인지를 고발하는 도덕적인 작품이 아닙니다. 터너의 작품은 도덕이나 윤리를 넘어선 것으로, 인간의 감각을 토대로 환경과 분위기를 전달하는 데 더 중점을 두고 있습니다. 〈노예선〉의 진정한 주인공은 사건이 아니라 서로 매섭게 싸우는 색채입니다. 색채는 관람자의 감각을 자극하며, 석양을 배경으로 폭풍우가 몰아치는 현장으로 데려갑니다. 순간 관람자는 이 사건의 참여자가 됩니다.

　영국 작가 러스킨John Ruskin(1819~1900년)은 터너의 작품을 보고 '침묵과 고요의 시' '거침과 분노의 시'라고 평가했습니다. 이처럼 터너가 표현하고자 했던 것은 사물이나 이야기가 아닌 자신이 느낀 감각과 감성입니다. 그러나 신기하게도 감각과 감성이라는 주관적 경험은 짙은 호소력과 공감을 생성합니다. 낭만주의가 보여주는 감각적인 차원은 지성보다 훨씬 더 근원적인 것으로 인간과 자연, 인간과 인간이 서

작품 44 윌리엄 터너, 〈지우데카에서 동쪽을 바라보며: 일출〉, 1819년

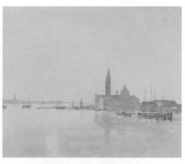

작품 45 윌리엄 터너, 〈산 조르조 마조레: 이른 아침〉, 1819년

로 연결되어 있고 공감할 수 있다는 것을 증명합니다.

1819년 이탈리아 베니스를 여행하며 그린 두 점의 수채화인 〈지우데카에서 동쪽을 바라보며: 일출〉(1819년)^{작품 44}, 〈산 조르조 마조레: 이른 아침〉(1819년)^{작품 45}은 터너의 예리한 관찰력과 주변 분위기를 포착하는 섬세한 감성을 두루 드러냅니다. 이 작품들은 붓 농도만으로 세밀하면서도 시각적으로 자연스러운 깊이감을 보여주고 있습니다. 수학적 원근법만 있는 것이 아닌 감각적 원근법, 감각만의 논리도 있음을 확인할 수 있습니다. 후대 화가들은 낭만주의를 따라 감각의 논리를 추구할 예정입니다.

사실주의
Realism

사실이란 무엇인가

'사실'이란 '실제로 있었던 일이나 현재에 있는 일'을 가리킵니다. 어떠한 일이 현실세계에 물리적으로 실현된 것을 두고 우리는 사실이라고 부릅니다. '사실'에서 나온 '사실적'이란 말은 '사물을 있는 그대로 그려내는 것'을 뜻합니다. 여기서 사물이란 눈앞에 있는 어떠한 대상을 말하며, '있는 그대로' 그려낸다는 것은 눈에 보이는 대로 솔직하게 대상을 묘사하는 것이 되겠지요. 이렇듯 사물을 왜곡하지 않고 눈에 들어오는 대로 표현하는 것을 두고 우리는 사실적이라고 말합니다.

미술에서 '사실적'이라는 말은 생각보다 모호한 말입니다. 중세미술과 르네상스를 비교해보면 르네상스가 인간의 시각에 근거했기 때문에 훨씬 사실적입니다. 반면 르네상스와 낭만주의를 비교하면 제리코와 같은 낭만주의가 그 묘사에 있어 훨씬 사실적입니다. 르네상스는 이상적 모습을 지향한 결과 상당히 인위적이라는 것을 발견하게

되지요. 이처럼 비교 대상에 따라 사실적인 것이 되었다가 금세 비사실적인 것으로 바뀌기도 합니다.

그러나 '사실적'은 반드시 물리적 사실에만 해당하는 것은 아닙니다. 내면, 환상, 상상, 생각 등을 마치 내 앞에서 영화가 펼쳐지는 것처럼 사실적으로 표현할 수 있습니다. 나의 꿈은 나에게만큼은 사실입니다. 낭만주의 화가들이 내면과 상상을 그렸을 때, 그들은 그 누구도 없는 것을 지어내서 사기 친다는 마음으로 작업하진 않았습니다.

이처럼 사실, 사실적이라는 말은 모호합니다. 미술에서 '사실주의'가 광범위하고 모호하게 사용될 수밖에 없는 것은 단어가 가진 모호함 때문입니다. 일차적으로 사실주의는 "자연을 감각이 경험한 대로 모방하는 행위"[22]에 대해 사용할 수 있지만 그 외의 상황에서도 얼마든지 쓰일 수 있습니다. 그래서 미술에서 '사실적'과 '사실주의'는 구분해서 사용해야 합니다.[23]

미술사조에서 사실주의란 19세기 중반 프랑스를 중심으로 한 미술 경향을 말합니다. 사실주의 화가들에게 사실이란 눈앞의 감각적 사실을 말합니다. 그런데 인간은 늘 감각적 사실, 시각적 사실을 보아왔던 것이 아닌가요? 우리는 내가 보는 바가 바로 이 세상의 모습이라고 믿습니다. 하지만 내가 보는 것이 곧 세상의 모습이라고 믿는 것은 착각입니다. 인간은 있는 그대로 세상을 보지 않습니다.

우리는 어쩔 수 없이 사회적 동물이기에 태어나는 순간부터 사회에 편입됩니다. 인간은 가장 먼저 언어를 통해 사회성을 습득하는데, 언어는 개념으로 이루어져 있으며, 개념은 사회적 합의를 기초로 형성됩니다. 그러니 인간이 언어를 쓴다는 것은 곧 사회의 질서, 규칙, 관습을 몸에 익히는 것과 마찬가지이지요. 그래서 인간은 곧 '사회화된 인간'을 뜻합니다.

사회화, 문명화된 인간이 세상을 볼 수 있는 것은 눈이 있어서가 아니라 언어가 있어서입니다. 이게 무슨 말도 안 되는 소리냐고요? 한 살짜리 아기와 성인이 보는 세상은 같을까요? 한 살 아기는 결코 성인이 보는 것처럼 세상을 볼 수 없으며, 반대로 성인도 아기처럼 세상을 볼 수 없습니다. 그 차이는 바로 언어에서 생겨납니다. 우리가 세상을 본다고 할 때, 그 세상은 감각이 개념과 지성을 통과한 세상을 뜻합니다.

　이처럼 인간은 언어를 통해 세상을 보기에 그 세상은 언어와 무관하게 전개될 수 없습니다. 문제는 언어에 사회적·문화적 관습, 편견, 선입견, 고정관념 등 무수한 것들이 포함되어 있다는 데 있습니다. 우리가 일상에서 쓰는 말은 가치 중립적이지 않습니다. 인간은 언어를 통해 세상을 받아들인다면 세상에 통용되는 가치판단과 나의 경험에서 생겨나는 의견이 언어에 섞이게 됩니다. 온갖 불순물이 끼어든 언어로 세상을 바라본다면 그 세상은 편견으로 가득 찬 세상이 될 것입니다.

　사실주의는 언어와 여기서 발생하는 문화적·종교적·도덕적 가치판단을 배제하고 망막에 맺히는 대로 세상을 바라보고자 합니다. 그것이야말로 '있는 그대로의 사물'에 가깝기 때문입니다.

　관습은 판단의 수고로움을 덜어주지만, 편견과 선입견을 만들어 때때로 세상을 파악하는 데 걸림돌이 되기도 합니다. 사실주의자들이 우선적으로 배제하고자 했던 것이 바로 관습, 편견, 고정관념입니다. 그들은 자신을 둘러싼 관습을 벗어던지고 세상을 보고자 했습니다.

　사실주의자들의 입장에서 낭만주의를 비롯한 이전의 미술은 세상을 온전히 보지 못했습니다. 고전주의는 인간의 지성을 앞세우며 존재하지도 않는, 아니 결코 존재할 수 없는 수학적이고 논리적인 우주를 구현했습니다. 반면 낭만주의자들은 감성을 앞세워 온갖 사물에

자신의 감성을 대입했습니다 하지만 실제 세계가 논리적인지 감성적인지 인간은 알 수 없습니다. 이런 측면에서 고전주의와 낭만주의는 모두 과도하게 세상에 인위성을 부여했습니다. 사실주의자들이 보았을 때 그것은 결코 '사실'이 아니었습니다.

미술사조로서 사실주의는 1840년대부터 1870년대까지[24] 비교적 짧은 기간 동안 프랑스를 중심으로 유행했습니다. 그러나 사실주의가 서양미술사에서 가지는 의의와 이후 미술에 끼친 영향은 상당했습니다. 서양미술은 사실주의에 와서야 '세상을 있는 그대로 바라본다'는 객관적 사실에 대해 진지하게 고민하게 됩니다. 이런 사실주의 자세는 이후 인상주의로 계승되면서 인상주의 화가들은 저마다 시각적 사실의 근원을 탐구하게 됩니다.

사실주의와 실증주의

사실주의 작품의 대부분 주제는 평범한 사람들의 평범한 일상입니다. 사실주의는 가치판단과 편견이 배제된 순수한 시각적 사실을 지향합니다. 따라서 그림을 그리는 화가의 눈에 들어오는 것은 성모나 예수, 나폴레옹이 아닌 가족과 주변 지인들, 길거리에서 마주치는 사람들입니다. 평범한 시민인 화가의 망막에 비치는 것은 주변의 사물들이지, 신화·종교·역사 속 인물이나 장면이 아닙니다.

사실주의를 대표하는 화가 쿠르베는 평범한 사람들을 그렸다는 이유로 사회와 미술계로부터 비난받았습니다. 비판자들이 봤을 때, 작품 속 가난하고 못생긴 사람들은 기존 사회(라고 하지만 권력자와 부르주아들이 꿈꾸는 이상적 사회)에 대한 항의이며 고전주의에 대한 반항이라고 해석했습니다.[25]

이처럼 19세기까지도 미술이란 위대한 인물, 역사와 종교에 관련된 이야기를 그려야 한다는 규범과 편견이 지배적이었습니다. 그만큼 미술은 대중이 아닌 종교, 왕족, 귀족과 같은 일부 특수한 사람들을 위한 것이었습니다. 하지만 쿠르베는 반항 정신을 표현하는 것과 무관하게 우선 자신의 시각에 충실했을 뿐입니다.

화가가 자기 앞에 보이는 걸 그리자, 도리어 이것이 미술에서의 급진성과 혁명성을 띠게 되었습니다. 지금껏 너무 하찮아서 아무도 주목하지 않았던 일상과 주변 자연이 미술의 주제가 된 것입니다. 이처럼 사실주의의 급진성은 일차적으로 '주제의 급진성'에 있습니다. 물론 주제의 변화라는 19세기 중반에 미술에서 일어난 새로운 바람은 시대의 분위기와 밀접한 관련이 있습니다.

1789년 프랑스혁명 이후부터 19세기 중반까지 프랑스는 수많은 혁명과 정치적 변화를 겪었습니다. 왕정에서 1789년 대혁명에서 시작된 제1공화정, 1804년 나폴레옹 제1제정, 1815년 루이 18세와 샤를 10세의 왕정복고와 1830년 루이 필리프 왕의 입헌군주제인 7월 왕정, 1848년 제2공화정, 1852년 나폴레옹 3세의 제2제정, 1875년 제3공화정. 프랑스는 백 년 동안 엄청난 정치적 변화를 겪었습니다.

덩달아 사회 다른 분야에서도 여러 가지 변화가 나타났습니다. 경제적으로 부르주아 계층이 사회권력으로 자리매김했으며 지주, 농업 경영인, 소농과 소작인, 도시의 소매상과 수공업자, 공장 노동자 등 다양한 성격의 민중 계층이 생겨났습니다.[26]

19세기가 되면서 유럽의 산업구조는 상업자본주의에서 산업자본주의로 이행을 완료했고, 자본주의를 바탕으로 파리·런던 같은 대도시가 성장하기 시작합니다. 파리가 지금과 같은 모습을 갖추게 된 것도 19세기 중반이 지나서입니다. 나폴레옹 3세Napoléon III(재위 1852~1870

년)[27]의 주도 아래 오스만 남작은 대대적인 파리 정비사업을 실시했습니다. 빈민촌은 철거되었고 시원하게 뻗은 도로와 상하수도 설비가 들어서면서 파리는 근대적 도시로 탈바꿈하였습니다. "1850년대 이래로 사람들의 일상생활–주택, 교통수단, 점등 기술, 음식, 의복 등–에는 근대도시 문명이 시작된 이래 몇 세기에 걸쳐 생긴 것보다 더 근본적인 변화"[28]가 일어났던 것입니다.

정치적으로 유럽은 왕조사회를 벗어나 시민사회로 진입했지만 여전히 왕정과 공화정은 대립을 보이며 주도권 싸움을 계속해갔습니다. 하지만 공화정을 경험했던 시민들은 더는 과거로 돌아갈 수 없었지요. 앞으로는 소수 부르주아뿐 아니라 사회구성원 모두를 아우르는 의미에서의 시민이 권력을 주도하는 시민사회가 가속화되리라는 것은 기정사실이었습니다. 민주주의시대가 열릴 예정이었습니다.

이처럼 19세기 중반 이후 유럽은 경제적으로는 산업자본주의를, 정치적으로는 공화제와 민주주의를 열어가던 시기였습니다. 이제 혁명의 열기는 가라앉았습니다. 18세기부터 백 년가량 펼쳐진 정치적·경제적 혁명은 많은 사람들에게 피로를 누적시켰습니다. 혁명의 바탕이 된 신념은 아집이 되어 사회를 편견에 찬 시선으로 바라보게 했고, 이로 인해 수많은 사람이 목숨을 잃거나 망명을 떠났습니다. 이제 신념을 벗어던지고 세상을 좀 더 냉정하게 바라보고자 하는 시선이 등장했습니다. 그것이 바로 실증주의Positivism(實證主義)입니다.

실증주의는 경험적으로 검증 가능한 대상만을 유의미한 것으로 여기는 시각이자 사상입니다. 그러니 추상적이고 관념적이거나 초감각적인 것은 실증주의에서 제외되어야 합니다. 추상적이고 형이상학적인 것은 경험, 관찰, 실험을 통해 검증 불가능하며 주관적 해석이나 이념에 종속되기 쉽습니다. 따라서 실증주의에서 가치 있는 지식이란

경험적으로 검증 가능한 지식에 한정됩니다. 즉 실증주의란 추상적 가치판단을 배제하고 감각적 경험을 토대로 세상을 객관적으로 해석하는 것을 말합니다. 경험론의 과학적 버전이지요.

실증주의에서는 눈에 보이지 않는 것을 배제하기에 사물의 본질은 탐구 대상이 아닙니다. 본질이란 눈에 보이지 않습니다. 우리는 겉으로 보이는 행동을 통해 사람의 성격을 유추할 뿐이지, 인격 자체를 보지는 못합니다. 그러니 본질이란 비실증적이며, 더 나아가 비과학적인 것입니다. 인간은 언제나 사물과 현상의 외양, 운동만을 볼 뿐입니다. 따라서 본질을 보려는 순간 편견이 작동하게 됩니다.

현대사회는 실증주의 위에 전개됩니다. 공적 상황에서 누군가 영혼에 대해 떠들어댄다면 대개는 의심의 눈초리로 그를 바라봅니다. 실증주의 세계에서 영혼은 객관적으로 증명 불가능한 것입니다. 이런 세계에서 경험 가능하며 숫자로 증명할 수 있는 것만이 유의미합니다. 가령 인간은 재산, 연봉, 순위, 실적, 성적, 나이, 신체 사이즈로 환원됩니다. 여기서 그의 영혼이 얼마나 맑고 깨끗한지는 논의 대상이 아닙니다. 결혼정보회사가 만든 인간 등급표는 실증주의시대의 자화상입니다.

혁명으로 점철된 시대를 살아간 사람들에게 남은 것은 환멸과 실망이었습니다. 혁명의 열기가 가라앉자 이제 사람들은 신념을 벗어나 세상을 한층 차분하게 바라보고자 했습니다. 그러자 신념과 열기에 가려졌던 현실이 드러나기 시작했습니다. 농민과 하층계급은 부르주아들이 대중이 아닌 오로지 그들만을 위해 혁명을 했다는 것을 알아차렸습니다. 혁명의 열매는 소수의 것이었으며, 다수는 여전히 착취와 억압 속에서 살아갔습니다. 이것이 지난 백 년간의 혁명 이후에 드러난 현실이었습니다.

실증주의는 노동자를 비롯한 대중이 냉정하게 세상을 바라볼 수 있게 해주었습니다. 과거 귀족의 자리에 부르주아가 들어서면서 사회는 혁명 이전과 크게 다를 바가 없다는 것을 깨달은 사람들은 새로운 대안을 만들었습니다. 생시몽, 프루동, 푸리에 등의 공상적 사회주의[29]와 공상적 사회주의에 한계를 느끼고 더욱 정교하게 보완한 마르크스의 과학적 사회주의[30]가 등장했습니다. 이를 바탕으로 노동 및 사회운동이 전개되었고 1871년 민중이 세운 자치정부인 파리코뮌[Paris Commune][31]이 등장하기에 이릅니다.

사실주의는 신념을 벗고 세상을 보기 시작했던 시대를 배경으로 하고 있습니다. 사실주의가 정치적인 성격을 띠는 것처럼 보이는 결정적인 이유도 여기에 있습니다. 물론 쿠르베를 비롯한 여러 사실주의 화가들이 정치적 활동을 하고, 권력자들을 비판하기도 했습니다. 그러나 정치적 활동과 비판 이전에 그들은 먼저 이 세상을 있는 그대로 보기를 원했습니다. 여기서 '있는 그대로'란 보이지 않는 본질을 찾는 것이 아닌 감각적·시각적으로 나에게 들어오는 세상을 보는 것을 뜻합니다.

따라서 그들에게 진실이란 사물의 표면에서 끝나게 됩니다. 사물의 내부로 들어간다면 그것은 곧바로 편견, 선입견이 작용할 터입니다. 그러니 보이는 것 너머를 그리는 것은 오만이며 망상입니다. 지금까지의 미술은 항상 보이는 것 너머를 보여주기 위해 기를 썼습니다. 고전주의는 사물의 본질을 겉으로 드러내기 위해 운동하는 세계를 고정시켰습니다. 그것도 사물의 가장 이상적인 모습을 꾸며내어 정지된 화면으로 보여주었습니다. 낭만주의는 인간의 감성을 과도하게 세계에 대입했습니다. 자연은 인간의 감성과 무관하게 존재하지만 자의식 과잉인 인간은 풍경 하나에도 자신의 심정과 상황을 이입했습니다.

고전주의나 낭만주의 모두 세상을 있는 그대로 보는 데 실패했습니다. 고전주의와 낭만주의를 딛고 시작된 사실주의는 보이는 것에만 집중합니다. 그것이야말로 세상을 객관적으로, 거짓 없이 있는 그대로 보는 것입니다. 그래서 사실주의 작품은 이전 미술보다 주제 면에서 너무나도 소박하고 평범합니다. 표현적인 면에서도 매끄럽지 못한 면이 종종 눈에 띕니다. 현실은 그리스 신화처럼 거창하지 않을뿐더러 필터를 씌운 것처럼 이상적이거나 매끄럽지도 않기 때문입니다. 사실주의가 보여준 현실을 바라보는 태도는 이후 인상주의자들에게 지대한 영향을 끼칠 예정입니다.

시각적 사실을 그려라, 쿠르베

"천사를 보여주면 천사를 그리겠다"는 귀스타브 쿠르베^{Gustave Courbet}(1819~1877년)의 말에는 사실주의가 무엇을 추구하는지 그대로 드러나 있습니다. 인류 역사를 통틀어 천사를 본 사람은 단 한 명도 없습니다. 그러나 미술은 오랜 기간 천사를 무수히도 그려왔습니다. 사실주의 입장에서 천사란 객관적 사실이 아닙니다. 한 사람이 천사를 보았다고 우겨도 그를 제외하곤 아무도 그가 본 천사를 볼 수 없습니다.

화가 세잔은 쿠르베의 흥미로운 일화 하나를 들려줍니다. 쿠르베가 야외에서 그림을 그리고 있었는데, 그는 자기가 그리고 있는 게 무엇인지 몰랐다고 합니다. 그저 물체가 눈에 들어오는 대로 색을 칠해 넣었습니다. 나중에 궁금해서 사람들에게 자기가 그린 이것이 무엇이냐고 물어보니 사람들이 나뭇단이라고 알려주었다고 합니다.[32] 이 에피소드는 사실주의를 넘어 인상주의의 선구적 태도가 드러나는 대목입니다. 쿠르베는 순수하게 시각으로 들어오는 것을 그렸습니다. 화가

는 그림을 끝내고서야 다른 사람의 대답을 듣고 자신이 뭘 그렸는지 개념적으로 알게 되었습니다.

우리는 이 일화에서 시각적 사실에 대해 알 수 있습니다. 시각적 사실이란 개념, 언어, 지성을 배제한 순수한 시각과 순수한 감각입니다. 그리고 시각을 주로 사용하는 회화가 무엇을 추구해야 하는지도 깨닫게 됩니다(물론 20세기 이후 현대미술은 다양한 감각을 활용하기에 시각예술에 가두기에는 한계가 있다). 회화는 개념, 언어, 이야기, 감성 이전에 2차원 평면에 선과 색으로 이루어진 사물입니다. 19세기 이후 미술이 왜 회화의 매체성, 물질성, 순수성을 추구하는 방향으로 나아가는지 쿠르베가 보여주고 있습니다.

쿠르베는 스위스와 국경을 마주한 오르낭Ornans의 부유한 집안 출신으로 호탕한 성격과 급진적인 성향을 지니고 있었습니다. "나는 사회주의[33]자일 뿐 아니라 민주주의자요 공화주의자다. 한마디로 말해 혁명지지자이며, 무엇보다 사실주의자, 곧 진실의 참다운 벗이다"[34]라고 말할 정도로 그는 기존의 보수적 권력에 대한 반감과 대중에 대한 애정을 거침없이 드러냈습니다.

이런 태도는 쿠르베 개인의 기질도 작용했지만, 화가가 활동한 시대의 영향도 간과할 수 없습니다. 앞서 19세기 중반이 되면서 백 년간 진행된 혁명의 결과가 드러나게 됩니다. 혁명의 달콤한 열매는 몇몇 자본가들이 독차지했습니다. 혁명에 동참했던 대중들은 소외되었으며, 그들은 왕의 착취가 자본가의 착취로 변하는 것을 목격했습니다. 쿠르베는 부르주아였지만 변방 출신이었습니다. 그의 외할아버지는 프랑스혁명 전사였으며, 가족들은 공화제를 지지했습니다. 시대, 가족, 개인은 날줄과 씨줄로 엮이며 쿠르베라는 급진적인 화가를 탄생시켰습니다.

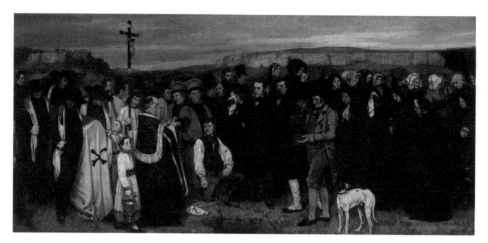

작품 46 귀스타브 쿠르베, 〈오르낭의 매장〉, 1849년

쿠르베는 화가의 꿈을 안고 1839년 파리로 와서 미술 공부를 했습니다. 자기주장과 신념이 강한 이 화가는 곧 학교를 떠나 루브르 박물관에서 거장들의 작품을 연구하면서 자신만의 스타일을 만들어나갔습니다. 이후 미술계를 뒤흔들 작품들을 연달아 발표했지요. 1850년 12월부터 1851년 봄에 걸쳐 개최된 살롱전의 주인공은 여러 의미로 쿠르베였습니다.

쿠르베는 이 살롱전에 세로 3m, 가로 6m에 육박하는 대작 〈오르낭의 매장〉(1849년)^{작품 46}을 출품합니다. 이 작품을 두고 비평가들은 '볼품없다' '진부하다' '너무 크다' 같은 비판을 쏟아냈습니다. 반면 한쪽에서는 "현대사에서 현실주의의 헤라클레스(초인)적인 기둥"³⁵이 될 것으로 평가했습니다. 결과적으로 쿠르베는 후자가 되어 마네, 드가, 세잔 등 이후 화가들에게 지대한 영향을 끼친, 현대성(모더니티)을 그린 화가가 됩니다.

가로로 긴 화면에 장례식이 펼쳐져 있습니다. 왼편에는 장례를 집전하는 사제들이 있고, 가운데는 매장을 도왔던 사람들, 그리고 오른

쪽에는 검은색 옷을 입은 동네 남자들과 여자들이 일렬로 늘어서 있습니다. 아래쪽에는 관을 묻은 듯 땅이 파여 있습니다. 그림이 전달하는 건 이게 전부입니다. 6m가 넘는 화면에 장례식이 말 그대로 파노라마처럼 펼쳐져 있는데, 장엄한 그림 크기에 비해 별로 특별할 것 없는 장면이 그려져 있습니다.

전통적으로 이렇게 큰 사이즈에는 왕이나 귀족 등 특별한 사람의 이벤트가 화려하게 펼쳐졌습니다. 가령 엘 그레코의 〈오르가스 백작의 매장〉(1586~1588년)^{작품 47}은 세로로 긴 화면에 황금빛 의상을 입은 사제들이 멋진 갑옷을 입은 백작을 매장하고 있고, 위로는 천국이 펼쳐져있습니다.

그런데 쿠르베 작품에서는 사제들도 평범하기 짝이 없으며, 시골 촌뜨기들이 우르르 몰려 있을 따름입니다. 비평가들은 단박에 이 작

작품 47 엘 그레코, 〈오르가스 백작의 매장〉, 1586~1588년

품은 사회에 대한 반항을 드러난 작품으로 규정했고, 부르주아들을 견제하고 사회주의 혁명 사상을 퍼트리는 작품으로 낙인찍었습니다.

비평가들의 이러한 평가에는 당시 시대적 상황이 어느 정도 반영되어 있습니다. 1848년 프랑스에서는 노동자, 사회주의자, 공화주의자들을 중심으로 2월 혁명이 일어나고 7월 혁명으로 탄생한 7월 왕정인 루이 필리프 왕정이 무너지면서 제2공화정이 성립되었습니다. 이때 선거에서 나폴레옹 3세가 당선되어 대통령이 되었지만 그는 곧 민중의 기대를 배신하고 1851년 12월에 쿠데타를 일으켰습니다. 그리고 1852년 12월에 제2제정을 선포하고 나폴레옹이 그랬던 것처럼 그도 황제의 자리에 오릅니다.

〈오르낭의 매장〉은 바로 2월 혁명으로 들어선 제2공화정과 민중의 대립이 격렬했던 시기에 전시되었습니다. 시대적 상황과 쿠르베의 민중 지향적이고 사회주의적인 성향이 맞물리면서 비평가들은 쿠르베를 미술과 시대의 반항아로 규정했습니다. 일각에서는 쿠르베를 근대화의 부정적인 측면에 주목해서 부조리한 사회를 드러내는 화가로 인식했습니다. 물론 지금까지도 쿠르베를 그러한 시각으로 보는 경향이 남아 있습니다.

하지만 쿠르베의 작품에서 적극적으로 사회와 권력을 비판하는 요소를 찾아보기는 힘듭니다. 〈오르낭의 매장〉과 더불어 근대사회의 부정적 측면을 드러냈다고 평가받는 〈돌 깨는 사람들〉(1849년)^{작품 48}에서도 사회를 비판하고자 하는 기조는 보이지 않습니다. 돌을 나르는 아이와 망치로 돌을 깨는 어른이 보일 뿐, 시각적 사실 이상의 것이 읽히지 않습니다. 쿠르베의 다른 작품들을 찾아보아도 그러합니다. 사실성을 위해 〈오르낭의 매장〉은 고향 친척의 장례식에서 본 것을 묘사한 것이고, 〈돌 깨는 사람들〉은 고향 마을 근처의 노동자들을 작업

작품 48 귀스타브 쿠르베, 〈돌 깨는 사람들〉, 1849년

실로 불러와 그렸습니다.

화가는 단지 자기 눈에 보였던 사실에 충실했을 뿐이지, 사회를 비판하기 위한 목적으로 그림을 제작하지 않았습니다. 거짓 없이 세상을 보고자 했던 화가의 마음은 그의 말에도 잘 드러나 있습니다. "사실주의란 다른 그 무엇이 아니다. 오로지 이상을 거부하는 것일 뿐이다."[36] 우리 주변을 둘러보면 평범한 일상과 평범한 사람들뿐입니다. 쿠르베는 외면받아온 현실을 있는 그대로 보고자 했을 따름입니다.

쿠르베는 현실을 담담히 보여줍니다. 그러나 쿠르베의 작품은 오해받았습니다. 우리는 여기서 '사실'의 속성에 대해 알 수 있습니다. 인간은 사실을 있는 그대로 받아들이지 않고 다양하게 해석하는 존재입니다. 사실을 해석해 의미를 만들어야만 인간은 삶의 안정감과 굳건한 자아를 경험할 수 있습니다. 그러나 해석에는 편견, 선입견, 이해관계가 반영되기도 합니다. 결국 모든 인간은 자신의 주관 속에서 살아갑니다.

쿠르베를 민주투사로 평가하거나, 사회에 반항하는 미술을 제작했던 화가로 평가하는 것 모두 사실의 속성에서 기인합니다. 쿠르베의 사실주의 회화가 이처럼 다양한 평가를 받는 것은 그만큼 쿠르베가 철저하게 시각적 사실을 지향했다는 것을 보여줍니다. 여기에 대한 근거는 그의 작품 속 구성에서도 반영되어 있습니다.

쿠르베의 작품은 자못 파노라마적인 경향을 보여줍니다.[37] 파노라마Panorama는 '모두가 보인다'는 뜻의 그리스어 'Panhoran'에서 파생했으며 미술에서는 도시, 전투, 역사적 장면 등의 전체 모습을 제시하는 시각을 말합니다. 파노라마적인 시선은 전체를 쭉 둘러보는 듯한 장면을 보여줍니다. 고전주의가 하나의 소실점에 맞추어 공간과 사물의 논리적 배치를 보여준다면, 파노라마적인 시선을 보여주는 사실주의는 공간과 사물을 늘어놓는 경향이 있습니다. 〈오르낭의 매장〉이 파노라마적 시선을 보여주는 대표적인 작품입니다.

고전주의 작품에서 보여주는 공간은 사실이 아닙니다. 인간은 르네상스 작품처럼 수학적·논리적으로 세상을 바라보지 않습니다. 인간의 시선은 이곳저곳을 훑으며 피카소의 그림처럼 파편적인 면을 하나로 합쳐서 전체를 상상합니다. 그래서 쿠르베의 화면은 입체적이기보다 평면적입니다. 배경과 사물은 그저 펼쳐져 있을 뿐입니다. 우리의 두 눈이 주변을 두리번거리는 것처럼 말입니다.

하지만 눈치 빠른 감상자는 거기서 단박에 깊이를 느낍니다. 이 깊이는 수학적 깊이가 아닌 감각적 깊이입니다. 쿠르베는 두꺼운 붓질과 명암으로 사물의 양감을 조형작품[49]했습니다. 그래서 같은 깊이라도 쿠르베의 깊이는 감각적이기에 수학적 깊이보다 훨씬 깊은 느낌, 그러니까 사물의 질감, 부피, 깊이 등의 양감을 전달합니다. 세잔이 주목했던 것이 바로 쿠르베가 보여주었던 감각적 깊이였습니다.

작품 49 귀스타브 쿠르베,
〈사과와 석류가 있는 정물〉,
1871년

낭만주의 화가들은 들끓는 감정을 표출했습니다. 들라크루아는 자유의 여신과 민중의 대표들을 앞세워 혁명의 열기를, 제리코는 난파선의 상황을 통해 희망과 절망을, 터너는 노예선의 끔찍한 상황과 불타는 바다를 통해 비극적 감성을 표출했습니다. 낭만주의 화가들은 자신이 전달하고자 하는 감성을 색채로 과감하게 드러냈습니다.

반면 쿠르베의 작품은 냉담합니다. 그는 사실만을 전달합니다. 그래서 차갑게 느껴집니다. 쿠르베는 대상과 철저히 거리를 두고 있습니다. 이때의 거리두기란 작가의 감정과 감성을 대상에 이입하지 않는 것을 말합니다. 그는 그저 보이는 것을 충실하게 표현하고자 할 뿐이지 신고전주의 작품처럼 거창하게 웅변을 전달하고자 하지도 않고, 낭만주의처럼 넘쳐흐르는 감성을 표출하지도 않습니다. 웅변이나 감성 모두 주관적인 것으로 객관적 사실이 아니니, 쿠르베에게는 회화의 대상이 아닙니다.

주관적 의지, 감성, 생각을 배제하고 세상을 있는 그대로 바라보고자 했던 쿠르베의 태도는 이후 인상주의 화가들에게 큰 영향을 끼칩니다. 인상주의 화가들 또한 자신의 시각에 비치는 대상을 그리려고

했지 그 안에 반영된 인간의 주관, 주장, 의지 따위를 드러내는 데 관심을 두지 않았습니다.

그동안 인간은 과도하게 자연에 자신을 반영해왔고 그것이야말로 진실한 세상이라고 믿어왔습니다. 그러나 그건 진실한 세상이기는커녕 세상을 올바로 바라보지 못하게 하는 결과를 만들었습니다. 사람들은 편견에 사로잡혀 있었고, 세상은 변하지 않아야 하며 변하더라도 자신에게 이로운 방향으로 변해야 한다고 믿었습니다. 이러한 편견은 19세기 제도권 미술을 지배하던 아카데미와 신고전주의에서 발견할 수 있습니다. 편견은 세상의 변화를 읽는 데 실패하면서 곧 키치로 전락합니다. 쿠르베와 인상주의 화가들은 이제 현실을 외면하는 아카데미미술과 싸우게 됩니다.

낭만주의 풍경화와 사실주의 풍경화

시각, 촉각, 청각 등 인간은 감각을 통해 외부세계를 일차적으로 경험합니다. 감각은 그 자체로 중립적인 것으로, 감각만 놓고서 좋고 나쁨이나 우열을 가릴 수는 없습니다. 따뜻하고 차가운 것 중에 무엇이 더 좋은 것인지 알기 위해서는 특정 상황 속에서 지성적 가치판단이 개입되어야 합니다. 감기 환자에게는 차가운 물보다 따뜻한 물이 좋겠지요. 그러나 따뜻함과 차가움만 놓고 무엇이 더 좋다고 말할 수 없습니다. 모든 감각은 평등하기에 감각으로 본 세상 또한 평등합니다.

이처럼 감각은 근원적입니다. 낭만주의 이후의 예술가들이 '감각'에 주목한 것은 감각이야말로 나와 세상이 바로 만날 수 있는 통로라고 생각했기 때문입니다. 인간이 문명의 굴레에서 벗어나 살아 있는

자연과 만날 수 있는 것은 감각을 통해서입니다. 지성은 편견과 선입견을 생산해 우리를 자연으로부터 떼어놓습니다. 인상주의 화가 모네는 장님이 어느 날 갑자기 눈을 떠 눈앞의 사물이 무엇인지 모르는 상태처럼 자신도 그러한 시각으로 세상을 바라보길 원했습니다. 모네는 지성과 개념을 배제한 채 대상을 바라보는 시선이야말로 편견과 선입견에서 벗어날 수 있는 가장 순수한 시선이라고 믿었습니다.[38] 이제 화제들은 문명과 싸워나갈 예정입니다.

터너와 컨스터블 등 낭만주의 화가들도 감각으로 들어오는 자연을 그렸습니다. 그들은 야외로 나가 자연을 직접 관찰하고 경험했습니다. 그러나 그들은 감각과 감성을 구분하지 않았습니다. 감각은 인간과 자연의 일차적 부딪힘이라면, 감성은 그 부딪힘에 대한 비지성적 해석이 들어가는 단계입니다.

감성은 인간이 대상을 받아들이는 인식능력 중 하나로 철학자 칸트는 "대상이 주어지는 것은 감성에 의해서이지만, 대상이 사고되는 것은 지성에 의해서"[39]라고 주장하면서 감성은 수동적 인식능력으로, 지성은 능동적 인식능력으로 구분하고 있습니다. 이처럼 감성이 수동적 인식능력이라 하더라도 대상에 감성이 들어갔다는 것은 인간의 해석이 개입되었음을 뜻합니다. 낭만주의 풍경화에서 드러나는 거침없는 감성은 풍경이라는 대상보다 그 풍경을 바라보는 인간의 마음, 감성이 더 앞서 드러나는 결과를 가져왔습니다.

낭만주의 풍경화는 자못 웅장하고 웅변적입니다. 프리드리히는 정적이고 무한한 풍경을, 터너는 역동적이고 거대한 풍경을 그렸습니다. 그들은 자연과 마주하기 위해 일상을 벗어나 여행을 떠났고 그곳에서 인간을 넘어서는 자연과 만났습니다. 대자연의 무한함과 거대함은 색채로 표현되어 캔버스를 지배하고 있습니다.

이때 관람자가 경험하게 되는 것은 자연 그 자체라기보다 자연을 통해 표현되는 숭고The Sublime(崇高)입니다. 숭고는 공포를 동반한 아름다움으로, 인간은 자신을 압도하는 크기나 힘 앞에서 공포를 느낍니다. 그러나 안전한 상태에서 느낀 공포와 불쾌의 감정은 곧 대상에 대한 경외심과 황홀경으로 바뀌면서 숭고를 낳습니다. 숭고를 체험한 인간은 자신의 유한함을 깨닫고 도덕적으로 한층 성숙해지지요.[40] 인간이 아무리 지성의 잣대로 세계를 재단하려고 한들 거대한 우주는 인간을 압도하고야 맙니다.

인간이 숭고를 느끼기 위해서는 그가 문명화된 상태, 즉 이성적이며 도덕적이어야 합니다. 사회화 단계 이전의 유아나, 사회를 벗어난 광인 또는 짐승은 숭고한 대상 앞에서 공포만 느낍니다. 인간이 자신의 유한함을 깨닫고 무한한 자연 앞에서 겸허해지기 위해서는 그가 반드시 문명화된 인간이어야 합니다. 또한 지성적으로 자신과 우주를 객관적으로 비교하고 판단할 수 있어야 하지요. 따라서 숭고를 지향하는 낭만주의 풍경화를 감상하기 위해서는 관람자가 이성적 상태여야 합니다. 이러한 점에서 낭만주의 풍경화가 보여주는 숭고는 계몽주의의 영향을 드러냅니다.

반면 컨스터블과 같이 자못 소박한 자연을 묘사한 낭만주의 풍경화도 있습니다. 컨스터블은 한적한 시골을 배경으로 대기와 기상의 변화를 적극적으로 포착했으며, 미세한 빛의 움직임을 그려냈습니다. 그러나 그의 작품에도 인간의 감성이 적극적으로 개입되어 있습니다. 컨스터블은 자신의 전기 작가 레슬리 페리스에게 이렇게 말했습니다. "산의 고독감이 나의 영혼을 짓눌렀다. 내 천성은 특히 사회적이었으므로 아무리 경관 자체가 웅장할지라도 인간을 연상케 하는 게 없으면 만족을 느낄 수 없었다."[41] 이처럼 그는 자연에서 자신의 마음을

발견했던 것입니다.

컨스터블은 대기와 빛의 효과를 적극적으로 표현했지만 그의 목가적인 풍경에는 도덕성과 평화로움을 중시하는 화가의 주장이 반영되어 있습니다. 부유한 지주계급의 일원이었던 컨스터블에게 자연은 언제나 평화로워야 했습니다. 이처럼 낭만주의 풍경화는 다분히 인간의 마음이 반영된 풍경이며, 그 풍경은 인간에게 마땅히 그렇게 보여야만 하는 대상이었습니다.

사실주의 풍경화와 낭만주의 풍경화의 차이점이라면, 사실주의 풍경화가들은 일상에서 볼 수 있는 풍경을 그림의 대상으로 삼았다는 것입니다. 즉 사실주의에서는 낭만주의의 이상적·웅변적·도덕적 어조가 줄어들었습니다. 사실주의 화가들은 자연을 그렸지만 이상화하지 않았고, 자연에 인간의 감성과 영혼을 담으려 했던 낭만주의적 풍경 개념을 제거해나갔습니다. 대신 자연에 대한 진지하고도 세밀한 관찰, 변화무쌍한 빛의 효과를 끌어내는 데 더 중점을 두었습니다.[42]

프랑스에서 풍경화는 제2제정기에 본격적으로 발달했습니다. 1848년 대통령 선거에서 나폴레옹 3세가 선출되었고, 그는 쿠데타를 일으켜 1852년 황제가 되어 제2제정기를 열었습니다. 제2제정기에 정부는 자유주의[43]를 표방해 은행이 설립되었고 자본주의가 급격히 팽창했습니다.

이로 인해 부르주아 계층이 확대되고 더욱 견고해지면서 풍경화에 대한 수요도 늘어났습니다. 19세기 이후 자유와 평등을 지향하는 시대적 분위기와 도시화는 사람들에게 자연에 대한 동경과 그리움을 심어주었습니다. 이러한 시대적 요구에 부응해 미술에서는 풍경화가 인기를 끌게 되었습니다.[44]

바르비종 화파와 옹플뢰르 화파는 이 시절 프랑스 풍경화를 주도했던 두 집단입니다. 이들은 파리 근교의 작은 마을인 바르비종^{Barbizon}과 노르망디의 옹플뢰르^{Honfleur}에서 무리 지어 활동했습니다. 두 그룹 모두 느슨한 결합으로 이루어졌고, 양쪽에서 작업한 화가들도 여럿 있었습니다.

바르비종 화파는 1820년대 후반부터 1870년대까지 바르비종 주변 풍경을 화폭에 담았습니다. 테오도르 루소^{작품 50}, 샤를 프랑수아 도비니, 장 바티스트 코로, 장 프랑수아 밀레^{작품 51} 등이 대표적인 바르비종 화가들입니다. 옹플뢰르 화파에는 외젠 부댕을 중심으로 코로, 도비니 등의 바르비종 화가들이 다수 속해 있었습니다. 부댕과 함께 모네에게 영향을 준 요한 바르톨드 용킨트와 사실주의 거장 쿠르베도 양쪽 모두에서 작업 활동을 했습니다.

사실주의가 보여주는 동시대성은 풍경화에도 그대로 드러나는데, 프랑스 화가들은 19세기 이후가 되어서야 프랑스의 자연은 적극적으로 화폭에 담기기 시작했습니다. 사실주의 이전의 프랑스미술에서

작품 50 테오도르 루소,
〈몽마르트르 평원의 풍경〉, 1848년

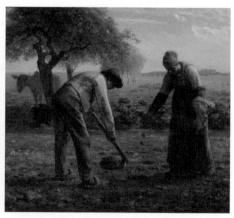

작품 51 장 프랑수아 밀레, 〈감자 심는 사람들〉,
1861년

풍경이란 대개 인간을 위한 배경으로 작동했고, 풍경화라고 하더라도 푸생식의 이상화된 고대 풍경이나 로랭식의 안락한 정원과 같은 이미지로 다루어졌습니다.

바르비종과 옹플뢰르 화가들의 풍경화에는 현실 속 자연이 담겨 있습니다. 바르비종 화파의 루소, 도비니, 디아즈, 코로는 자신 주변의 풍경을 묘사하면서 평범함 속에서 아름다움을 발견합니다. 물론 이들의 작품에는 시골을 이상화하고 향수를 자극한다는 점에서 낭만주의적 경향이 보입니다. 그러나 화가의 감성보다 시각적 사실에 우선 충실하다는 것을 발견할 수 있지요. 이들은 자신 앞에 펼쳐진 빛과 그 빛을 받아 반짝이는 사물에 집중했습니다.

옹플뢰르에서 활동한 부댕^{작품 52}과 용킨트^{작품 53}는 전(前) 인상주의라고 할 정도로 인상주의에 커다란 영향을 끼친 화가들입니다. 이들의 몇몇 작품은 인상주의로 착각할 만큼 인상주의와 많은 지점을 공유하고 있습니다.

인상주의에 앞서 이 예술가들은 야외의 찬란한 빛 아래서 그림을

작품 52 외젠 부댕, 〈트루빌 해안〉, 1863년

작품 53 바르톨드 용킨트, 〈오베스키의 일몰〉, 1867년

그렸습니다. 그들은 끊임없이 부서지는 파도와 물결 위에서 춤을 추는 빛, 구름을 몰고 다니는 바닷바람, 반짝이는 모래 등을 묘사했습니다. 이들은 자연의 변화와 움직임을 예민하게 지각했기에 미술사상 처음으로 끊임없이 변하는 자연의 빛을 화폭에 옮길 수 있었습니다.[45]

사실주의 풍경화를 통해 이제 화가들은 자신의 현실을 보기 시작했으며, 변화하는 자연 그 자체를 포착하려는 움직임을 보여줍니다. 그러나 사실주의 풍경화는 여전히 인간의 감성이 반영된 낭만주의적 경향이 뒤섞여 있습니다. 과거 풍경화에 비해 사실주의는 시각적 사실에 충실했지만 여전히 그림 속에 '인간'이 녹아 있었습니다. 인간적인 것을 배제하고 순수하게 시각적 사실을 추구하는 태도는 사실주의 이후 인상주의의 몫이 되었습니다.

키치의 등장

19세기 중반에서 후반까지 유럽에서는 여러 예술 경향이 뒤섞여 있었습니다. 신고전주의, 낭만주의, 사실주의, 인상주의는 시간 순으로 진행된 듯하지만 이런 진행은 미술사가들이 이후에 정리한 것이지 당시에는 다양한 사조들이 뒤엉켜 있었습니다. 이런 현상은 19세기 후반기의 격렬했던 신구 대립을 보여주는 것이기도 합니다.

낭만주의, 사실주의, 인상주의가 활약했던 이 시기에 제도권 미술을 주도했던 것은 단연 신고전주의였습니다. 신고전주의는 프랑스혁명을 계기로 미술계를 지배했던 사조로 인간 지성과 공화제적 이상을 반영한 양식입니다. 그리스미술과 르네상스에 미적 근거를 둔 신고전주의는 정확한 비례, 비율, 조화, 원근법 등 수학적이고 논리적인 조건을 토대로 엄격함, 절도, 비장함 등 혁명이 요구하는 감성을 표현했습니다.

그러나 시민혁명과 다비드 이후의 신고전주의는 더는 시대와 어울리지 않게 되었습니다. 애초에 신고전주의는 시대적 요구로 만들어진 고전주의였기에 혁명을 주도했던 부르주아와 지식인 등의 특정 계층을 대변했던 미술입니다. 신고전주의가 공화제적 이상을 전달하지만 그것은 부르주아 계층이 기존 귀족들과 차별을 두기 위한 전략이었고, 절도와 비장함이라는 분위기와 태도는 다분히 귀족적이었습니다.

다양한 계층, 나이, 성향이 뒤섞인 민중에게 일괄적으로 절도와 비장함을 요구하는 것은 부당한 일입니다. 고전주의는 절제를 바탕으로 하나의 이상을 추구하는바, 다양성을 지우고 하나로 나아가려는 점에서 이미 내부에 독재적 성향을 지니고 있습니다. 20세기 이후 히틀러는 고전주의만이 진정한 예술이라고 믿어 나머지 미술을 퇴폐미술로

낙인찍었지요.

여러 양식 중에서도 19세기 중후반기 미술계를 장악한 건 신고전주의였습니다. 부르주아들은 승리했습니다. 이들은 자신의 취향, 태도, 분위기를 미적 표본으로 만들기 위해 아카데미를 고전주의로 물들였습니다. 새로운 권력층이 된 부르주아지는 자신의 권력을 영원히 유지하고자 변화와 새로움을 거부하기에 이릅니다. 예술에서도 예외는 아니었으며, 그들은 자신들이 생각하는 아름다움이야말로 진정한 아름다움이라고 믿었고 세상의 미적 규범 또한 자신들을 따라야 한다고 생각했습니다.

아카데미는 고전주의를 공식예술로 삼아 화가들에게 과거의 영광, 관습, 규범을 모방할 것을 요구했습니다. 고대 그리스와 이를 계승한 르네상스는 19세기 화가들에게 모범 답안이 되었고 화가들은 고전주의를 배우기 위해 열을 올렸습니다. 역사, 종교, 신화를 다루는 역사화는 여전히 최고의 장르였습니다. 미술에서는 비율, 비례, 조화가 맞는 정확한 소묘를 중시했고, 형태를 위해 색채를 부드럽고 깔끔하게 칠해야 했습니다. 당연히 당대의 현실 따위는 끼어들 틈이 없었습니다. 신화에 비해 현실이란 얼마나 비참하고 불결하고 불완전한가요.

당시 아카데미와 살롱전에서 위상이 높았던 화가는 윌리엄 아돌프 부그로William Adolphe Bouguereau (1825~1905년)작품 54와 알렉상드르 카바넬 Alexandre Cabanel (1823~1889년)작품 55이었습니다. 그들은 사실주의자와 인상주의자들의 적(敵)으로 아카데미의 견고한 성벽을 지켰던 화가들입니다. 당대 쿠르베가 자신의 현실을 그렸던 것과는 다르게 이들은 주로 아름다운 여신이 등장하는 역사화를 그렸습니다. 그들의 그림 속에는 19세기의 시대상이라곤 찾아볼 수 없으며, 안락하고 매끈한 비현실적인 세계가 펼쳐져 있습니다.

작품 54 윌리엄 아돌프 부그로, 〈천사들의 노래〉, 1881년

작품 55 알렉상드르 카바넬, 〈에코〉, 1874년

물론 신화를 그렸다고 비판받는 것은 부당합니다. 그러나 그 신화가 현실을 가리는 걸 넘어 현실을 억압한다면 말이 달라집니다. 아카데미는 화가들에게 이상적인 아름다움을 강요하며 다른 차원의 아름다움을 억압했고, 관람자를 현실로부터 떼어놓았습니다. 이러한 작품을 미술에서는 사이비미술을 뜻하는 키치Kitsch라고 부릅니다. 키치는 자신이 가짜라는 것을 감추고 진짜인 척 행세합니다. 19세기 아카데미미술이 바로 전형적인 키치입니다.

"보이는 것 그대로를 그린다고? 그럴 필요성을 전혀 느끼지 못한다. 적어도 뛰어난 재능을 가지고 그리는 작품이 아니라면 말이다. 새로운 예술이라고! 그런데 그 새로움의 목적이 대체 무어란 말인가? 예술은 영원하리라는 단 하나의 목적만이 있을 뿐이다! 우리의 예술은 그 어느 시대의 예술과도 동일하다."[46] 하나의 이상과 개체

간의 동일성을 강조하는 부그로의 말에서 독재자의 냄새가 풍깁니다. 부그로에게 감각적 현실과 다양한 개별자들은 열등한 차원에 지나지 않습니다.

그리스, 르네상스, 신고전주의가 예술로서 가치를 가지는 것은 각 예술이 현실을 바탕으로 형성되었으며 각 시대의 세계관을 시각화했기 때문입니다. 그리스는 인간 지성을 바탕으로 조화와 균형, 그리고 이것을 토대로 한 민주주의 가치를 표현합니다. 르네상스는 상인 중심의 공화제를 바탕으로 전인적 인간을 시각화했습니다. 신고전주의 예술은 왕조사회를 벗어나 시민사회로 나아가기 위해 시민들에게 요구되는 덕목과 이상을 전달했지요. 이처럼 가치란 현실 속에서 생겨나며 현실 속에서 빛을 발하는 것이지 현실과 동떨어져 형성되는 것이 아닙니다.

19세기 이후 아카데미와 미술계를 장악했던 고전주의는 변화하는 현실을 무시하고 기득권층이 자신의 권력을 유지하기 위해 억지로 붙잡고 있던, 유효기간이 다한 가치에 불과했습니다. 부르주아들은 과거의 동지였던 민중을 배반하고 귀족이 되고자 했으며, 무식한 민중과 자신들을 차별화하기 위해 고전주의를 필요로 했습니다. 19세기의 고전주의는 권력을 독점하려는 소수가 지향하는 가치였고, 사회는 이미 대중사회로 나아가고 있었습니다. 이제 제도권과 재야의 싸움이 시작되었습니다.

당대 급진적 성향의 작가들은 살롱전에서 매번 거부당하자 개인 작업실이나 사설 갤러리에서 전시하는 횟수가 점차 늘어났습니다. 1867년 만국박람회 기간에 쿠르베와 마네는 자비를 들여 박람회장 근처에 별도의 가건물을 세워 작품을 전시했습니다.[47] 1874년에는 살롱전에서 거듭 거부당한 예술가들이 제도권 밖에서 자신들만의 전시

회를 조직했습니다. 바로 '제1회 인상주의 전시회'였지요.

재야미술은 이렇게 자신만의 세력을 형성하며 키치와 투쟁을 벌여나갑니다. 그리고 승리는 현실을 직시했던 사람들의 것이 됩니다. 19세기 비평가 쥘 앙투안 카스타냐리는 1875년 한 미술 평론에서 "19세기 프랑스 회화의 발전상과 탈선을 묘사하게 될 그날, 우리는 카바넬을 제쳐둔 채 마네에게로 시선을 돌려야 할 것"[48]이라고 적고 있습니다.

7장 ──── 개인과 미술

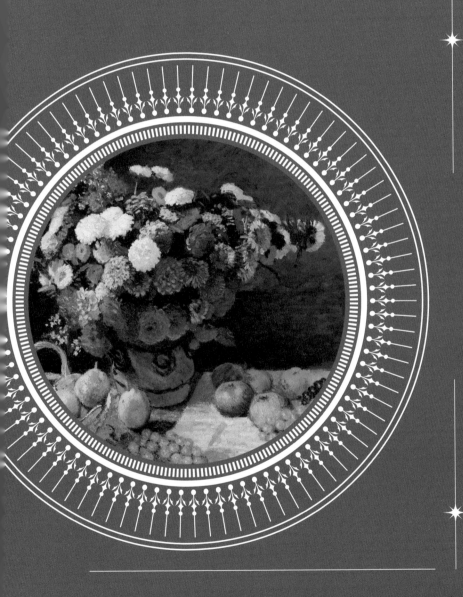

인상주의
Impressionism

가장 대중적인 미술

'미술' 하면 많은 사람이 인상주의를 포함한 19세기 후반의 미술을 떠올립니다. 시원하게 반짝이는 모네의 하늘, 따스하고 사랑스러운 르누아르의 여인들, 열정이 느껴지는 고흐의 붓질, 유명하니까 더 유명해진 세잔의 사과까지. 인상주의와 후기인상주의는 어느새 미술을 대표하는 사조가 되었고, 지금까지도 많은 사랑을 받고 있습니다. 그런데 어쩌다 19세기 후반기 미술이 미술을 대표하게 되었을까요? 21세기 현대인들에게는 오히려 현대미술이 시간상 가까우니 더욱 친근하게 느껴져야 하는데 말입니다.

인상주의를 좋아하는 이유를 물어보면 공통적으로 나오는 대답이 있습니다. "그림을 보고 있으면 마음이 편해진다" "밝은 색상이 기분을 좋게 한다" "작가의 열정이 느껴진다" 등 힐링과 위로를 준다는 점에서 사람들이 인상주의에 쉽게 매료됩니다. 그래서 자칫 미술의 역

할은 힐링과 위로에만 집중되어 있다는 인식을 낳기도 하고, 수많은 책과 강연에서 인상주의를 재료로 힐링과 위로를 팔고 있기도 합니다. 그러나 21세기에 되풀이되는 인상주의는 19세기 중후반 신고전주의와 마찬가지로 키치입니다. 21세기는 인상주의의 배경이 되던 19세기와는 다른 시대이기 때문입니다. 언제나 시대는 거기에 걸맞은 양식을 요청합니다.

재미있게도 인상주의가 처음 등장했을 때 힐링은커녕 미술 역사상 가장 큰 충격과 공포를 안겨주었습니다. 지금은 키치로 소비되는 인상주의가 당대에는 가장 급진적이고 전위적인 미술이었다는 게 현대인에게 아이러니하게 다가옵니다. 그래서 더욱 21세기 현대인이 인상주의를 감상하기 위해서는 우리 시대를 벗어나 19세기의 시선으로 작품을 바라보아야 합니다. 그래야 21세기에 키치로 전락한 인상주의를 안일한 힐링에서 구출할 수 있으며, 우리는 그 미술이 지닌 급진성과 혁명성을 정면으로 마주할 수 있게 됩니다.

모더니티

사실주의는 시각적 사실을 그리는 미술입니다. 여기서 말하는 시각적 사실이란 내 눈앞에 펼쳐진 세상을 말합니다. 기차를 타고 출근하는 노동자, 밭에서 농사짓는 농부는 시각적 사실에 해당합니다. 반면 성모나 예수, 천사, 나폴레옹은 시각적 사실에서 제외됩니다. 기독교도가 아닌 사람에게 예수는 책에서나 나오는 존재이며 실증주의 세상에 천사가 있을 리 없고 나는 나폴레옹 같은 위대한 영웅을 친구로 둔 적이 없습니다. 그러니 이들은 시각적 사실이 아닙니다.

사실주의는 일차적으로 시각적 사실을 지향하기에 그림의 주제도

평범한 사람들의 평범한 일상이 됩니다. 우리는 모두 일상을 살아가는 평범한 존재입니다. 그래서 화가는 솔직하게 자기와 자기 주변의 모습을 그렸습니다. 여기서 미술은 동시대성을 획득하게 됩니다. 사실주의 이전까지 미술은 역사, 종교, 신화를 이야기하기 바빴습니다. 그게 아니라면 귀족과 부르주아가 바라는 평화로운 일상을 그렸습니다. 거기에는 이상과 몽상만 담겨 있을 뿐 처절한 현실은 빠져 있었습니다. 사실주의가 리얼한 일상을 그리자 그제야 미술은 '지금 여기'를 바라보게 됩니다.

사실주의 화가들은 자신의 현실을 보면서 현대성^{Modernity}(또는 근대성, 모더니티)을 자각하게 되었습니다. 19세기 시인 보들레르^{Charles Pierre Baudelaire}(1821~1867년)는 현대성을 "일시적인 것, 순간적인 것, 우연적인 것으로서 예술의 절반을 차지하며 나머지 절반이 영원한 것, 변하지 않는 것"[1]이라고 정의합니다. 현재는 늘 흘러가고 있습니다. 우리가 현재를 인식하는 순간 그것은 곧 과거가 되어버립니다. 이처럼 현재는 일시적이고 덧없고 우연한 것의 연속으로 이루어져 있습니다. 보들레르는 모더니티의 순간성, 우연성, 우발성을 긍정하고 있습니다.

반면 플라톤과 같은 고대 철학자들은 현재를 부정하는 뉘앙스를 풍깁니다. 플라톤에게 현재란 감각적이며 일시적이고 불완전한 세계입니다. '진짜'라면 변하지 않고 완전하며 영원해야 합니다. 그러나 현실은 그러지 못하고 계속 변하며 우연에 휘둘리기에 불완전합니다. 그래서 플라톤은 진짜 세계는 저 하늘 어딘가에 있다고 생각했습니다. 그것이 이데아의 세계이며, 그곳은 현실과 달리 완전하고 영원합니다. 즉 변하지 않고 고정되어 있습니다. 변한다는 건 그 자체로 불완전함을 뜻합니다. 낭만주의 이전까지 미술은 플라톤의 영향 아래에 있었습니다. 불완전한 현재와 인간에 비해 신과 영웅이 등장하는 신

화와 역사는 얼마나 이상적이고 완전한가요.

그러나 시민혁명과 산업혁명은 '현재'를 이전 세계와 빠르게 단절시켰습니다. 산업자본주의의 발달과 함께 신분 구조가 흔들리고 경제적으로 물질적 풍요가 찾아왔습니다. 대도시의 시민들은 카페에서 담소를 나누거나 백화점·카바레로 몰려다녔고, 주말이면 기차를 타고 교외로 나들이를 떠났습니다. 산업자본주의를 배경으로 본격적으로 시민사회가 펼쳐졌고, 시민들은 자신의 삶이 과거와는 다르다는 것을 자각했습니다.[2]

그러한 자각이 커질수록 시민들은 현재의 삶, 이 물질적이고 세속적인 일상에 더욱 주목했습니다. 혁명은 과거와 현재를 단절시켰고, 단절이 심해질수록 '현대'는 '지금 여기 그리고 새로운 것'이라는 현재와 미래를 아우르는 개념이 되었습니다. 우리는 기존의 고루한 것과 달리 새롭고 근사한 것을 곧잘 '현대적'이라고 표현합니다. 현재는 곧 도래할 미래를 포함하고 있습니다. 19세기 이후 이제 인간의 관심사는 과거, 전통, 규범, 권위가 아닌 현재, 미래, 창조가 되었습니다.

다시 보들레르의 말로 돌아가면, 일시적이고 덧없고 우연한 것이 모더니티이며 그것이 예술의 절반을 이룬다고 했습니다. 그리고 나머지 반쪽은 영원하고 불변한 것이라는 알쏭달쏭한 말을 남깁니다. 일시적인 것과 영원한 것은 얼핏 공존하기 힘든 성질 같습니다. 보들레르는 예술이야말로 이 둘을 공존하게 하는 매체임을 주장합니다.

예술은 인간이 만든 생산물이지만 다른 도구와 달리 실용적이지 않습니다. 생각해보면 작품은 비실용적이면서도 실용적인 물건을 능가하는 이상한 물체입니다. 작품이 이러한 대접을 받는 이유는 바로 일시적인 것과 영원한 것이 공존하기 때문입니다.

모든 작품은 자신의 시대를 반영하고 있습니다. 호메로스나 소포클

레스도 당대에는 현대적인 작가들이었습니다. 그러나 시간이 지남에 따라 "오늘날의 모던인들은 내일의 고대인들"[3]이 됩니다. 우리는 그 어느 시대의 작품이건 지금 여기에서 만납니다. 예술은 일시적이면서 변하는 현재를 붙들어 매는 탁월한 매체입니다. 보들레르가 말한 "영원하고 변하지 않는 것"은 바로 이러한 예술의 특징을 말합니다. 그러니 예술가들은 과거를 재생산할 것이 아니라, 현재를 예술로 승화시켜 영원한 고전으로 만들어야 합니다.

이것은 일시적인 삶을 사는 동물과 영원한 삶을 꿈꾸는 인간의 차이입니다. 인간은 스스로 역사를 만들어나갑니다. 역사는 흘러간 시간이 아닌 켜켜이 쌓인 시간이며, 예술을 통해 인간은 쌓인 시간을 언제든지 현재화할 수 있습니다. 지나간 역사가 유의미하게 현재화되었을 때 우리는 그곳에서 시공간을 초월하는 지혜를 발견합니다.

플라톤이 '시간과 대립해 승리하는 영원성'을 주장했다면, 보들레르는 '시간 속에서 영원성'을 추출하고자 했습니다.[4] 시간 속의 영원성은 19세기 이후를 살아가는 인간이 지향하는 영원성입니다. 세계는 이미 과거와 큰 단절을 겪었습니다. 과거와 전통은 더는 큰 힘을 발휘하지 못하고, 미래는 과거로부터 오는 것이 아닌 인간이 이제부터 만들어가야 할 것이 되었습니다.

그러니 19세기 이후 인간은 플라톤이 말하는 '시간을 초월하는 영원성'보다 보들레르가 주장하는 '시간 속에서 영원성'을 찾고 그것을 성찰해야 할 것입니다. 플라톤과 보들레르가 주장하는 각기 다른 영원성은 결국 본질과 실존[5]의 문제입니다. 시간을 뚫어버리는 본질과 달리 실존은 시간 속에서 형성됩니다. 시간을 초월하는 본질은 과거부터 이어져온 역사, 전통, 규범을 중시하고 그것이 미래에도 지속될 것입니다.

반면 실존은 개별자의 순간적인 모습이기에 각 실존은 나의 실존, 너의 실존, 어제의 실존, 오늘의 실존 모두 동등한 가치를 지닙니다. 그리고 그 실존은 그 자체로 유일무이하며 독립적이라 영원성 또한 각 순간과 구별되지 않습니다. 보들레르와 19세기 화가들은 예리한 감각을 통해 과거와 다른 자신의 시대를 정확하게 파악하고 영원성의 정의를 새롭게 내렸습니다. 즉 고전주의식의 시간을 초월하는 공간적 영원성이 아닌 순간적·실존적 영원성입니다.

반면 단절이 심할수록 과거의 영광을 놓지 못하는 사람들이 생기기 마련입니다. 그들은 과거에 정답이 있으며 미래란 과거를 발판 삼아 나아가야 할 시간에 불과하다고 말했습니다. 바로 제도권 예술기관인 아카데미가 그러했습니다. 부르주아들은 곧바로 과거의 귀족이 되어 왕과 귀족이 좋아했던 미적 취향을 받아들였습니다.

더욱이 나폴레옹이 벌인 전쟁, 프로이센-프랑스전쟁 등 19세기 이후에 프랑스가 벌인 전쟁은 영광스럽지 못했습니다.[6] 프랑스는 연이어 실패를 맛보아야 했고, 그럴수록 아카데미는 언제였는지도 모를 과거의 영광을 재현하는 데 열을 올렸습니다. 아카데미 화가 부그로는 영웅적으로 웅변합니다. "거장들과 어깨를 겨눌 때야 비로소 행복해질 수 있다. … 단 한 종류만의 회화가 있을 뿐이다. 내 눈에 이런 완벽성을 제공하는 것은 베로네세와 티치아노 같은 이들이 그렸던 아름답고 완벽한 에나멜뿐이다."[7] 과거의 것이 현재를 억누르고 지배하려고 하면 키치가 등장합니다.

반면 아카데미 밖에서는 보들레르가 말한 '모더니티'를 추구하는 화가들이 생기기 시작했습니다. 천사를 더이상 그리지 않겠다고 선언한 쿠르베와 생생한 자연을 포착하고자 했던 각 지역의 화가들이 바로 모더니티를 추구했던, 동시에 모더니티를 고전으로 만들던 작가들

입니다.

　이제 새로운 무리가 모더니티를 그리고자 등장합니다. 이들은 그 누구보다도 극단적으로 모더니티를 추구하는 화가들이었기에 이들의 등장은 더욱 큰 반감과 반발을 불러일으켰습니다. 결국 이들은 과거와는 다른 새로운 세계인지를 시각화하는 데 성공했습니다. 우리는 그들을 인상주의라고 부릅니다.

빛, 감각 그리고 개별자

사실주의와 인상주의 미술의 주제는 대개 평범한 사람들의 평범한 일상, 주변에서 흔히 볼 수 있는 풍경입니다. 우리네 일상이야말로 시각적 사실입니다. 그러나 인상주의는 사실주의가 보여주는 시각적 사실에만 만족하지 않았습니다. 이들은 주제적인 면에서 시각적 사실을 고민한 것이 아니라 시각적 사실 그 자체를 탐구하기 시작합니다. 인상주의자들은 시각적 사실을 가능하게 하는 근본적인 요인을 집요하게 파고들었습니다. 바로 빛이지요.

　시각적 사실을 결정하는 것은 빛입니다. 방 안의 전등 스위치를 껐다 켰다 하면 방 안이 어두워졌다 밝아졌다 하면서 시각적 사실이 달라집니다. 이처럼 빛에 따라 사물도 다르게 보입니다. 조명발이라는 말이 괜히 있는 게 아닙니다.

　인간이 세상을 볼 수 있는 것은 빛 덕분입니다. 그러니 빛이 없는 곳에는 시각적 사실도 존재할 수 없습니다. 아무것도 보이지 않으니까요. 이처럼 시각적 사실이란 태양과 조명에 의해 형성됩니다. 빛이 달라지면 당연히 시각적 사실도 달라지고 세상도 달라집니다. 아니, 달리 보입니다. 그런데 인간은 있는 그대로 세상을 볼 수 없으므로 사

물의 본 모습이 어떻든 빛에 의지해 시각적 사실을 받아들일 수밖에 없습니다.

도대체 '있는 그대로'가 뭐란 말인가요. 어떻게 하면 있는 그대로를 볼 수 있단 말인가요. 인간은 각각의 순간만을 볼 수 있습니다. 변하지 않는 본질이 존재하는 게 아니라 각 순간의 실존만이 있을 뿐입니다. 철학자 사르트르Jean Paul Sartre(1905~1980년)보다 훨씬 앞서 인상주의자들은 '실존이 본질에 앞선다'는 것을 깨달았습니다. 인간이 파악할 수 있는 것은 사물의 실존이지 초월적 본질이 아닙니다. 그러니 사실주의자와 인상주의자에게 본질이란 허무맹랑한 것입니다. 본질이 눈에 보인답니까?

시각적 사실을 가능하게 하는 것이 빛이라고 하면, 빛에 따라 각각 다른 세계가 펼쳐집니다. 예를 들어 아침에 본 나무와 밤에 본 나무는 서로 다른 나무입니다. 빛에 의해 사물이 미세하게 다르게 보이기 때문입니다. 다르게 보일 뿐 아침에 본 나무와 밤에 본 그 나무는 같은 나무이지 않냐고 반문할 수 있습니다. 그러나 아침에서 밤으로 시간이 지나면서 나뭇잎 몇 장이 떨어졌고 가지가 꺾였습니다. 자연은 결코 가만히 있지 않습니다. 엄밀히 말하자면 우주는 단 한 순간도 똑같았던 적이 없습니다. 같은 물에 두 번 발을 담글 수 없다고 헤라클레이토스가 주장한 것처럼 이 세상은 변화와 운동만이 있습니다.

인간은 단지 눈에 들어오는 그대로의 광경으로 세상을 판단할 수 있을 뿐입니다. 플라톤의 이데아처럼 현상과 분리되어 저 멀리 '있는 그대로'가 존재하는 게 아니라 지금 내 앞의 이 순간이 있는 그대로입니다. 그것이 진실이자 전부입니다. 그러니 아침에 본 나무와 밤에 본 나무는 시각적으로나 질적으로 다른 나무입니다. 인상주의자들은 본질에 대해 새롭게 해석했습니다. '지금 여기'가 있는 그대로이자 본질

입니다.

19세기 이전의 철학, 과학, 미술은 변하지 않는 절대적인 것에 대해 사유했습니다. 절대적인 시공간이 있고, 거기에 사물들이 논리적으로 배치되어 있습니다. 뉴턴의 고전 물리학에서는 결정적으로 시간과 우연이 빠져 있습니다. 고전 물리학은 절대적 공간과 시간 위에 성립되는 운동을 말하지만, 그것은 질적 변화나 우연이 제외된 무균실에서의 운동입니다. 그러나 세상은 시간이 흘러감에 따라 질적 변화를 겪습니다. 뿐만 아니라 사물이 운동하는 사이 무수한 우연이 개입되어 인간의 예상을 벗어나는 일이 늘 발생합니다.

어제 불었던 바람과 오늘 부는 바람은 다른 바람입니다. 어제의 달리기 연습과 오늘의 달리기 연습은 다릅니다. 세상은, 특히나 생명은 시간에 따라 양적 변화와 더불어 질적 변화를 겪기 때문입니다.

그러나 고전 물리학에서는 절대적 시공간을 바탕으로 사물의 질적 변화를 생각하지 않았습니다. 미술도 예외는 아닙니다. 고전주의에서는 수학적이고 논리적인 원근법이 공간과 사물을 움직이지 못하도록 붙들어 매었습니다. 고전주의에서 인물은 기미·잡티·주름이 지워지고 이상적으로 표현됩니다. 기미·잡티·주름은 시간, 변화, 운동의 속성에 해당되기에 사물의 본질이 아니니 가장 먼저 얼굴에서 제거되어야 합니다.

고전주의에서 사람은 개별적이고 특수한 것이 최소화되고 최대한 젊고 건장한 모습으로 표현됩니다. 그것이야말로 인간이라는 개념을 대표할 만한 보편적이면서도 이상적인 모습입니다. 그러나 역설적이게도 이상화될수록 개성은 사라집니다. 사진관에 걸려 있는 보정으로 비슷비슷해진 얼굴들을 떠올려보세요. 이상적인 모습이지만 개성이 두드러지진 않습니다. 이상적이라는 것은 보편적인 것이기에 개별적

이고 특수한 것이 최소화됩니다. 그것이 바로 언어를 형성하는 개념의 특징이기도 합니다.

인간의 지성은 생존을 위해 개별자를 동일자로 생각하도록 발달했습니다. 서로 제각각 다른 사자를 보고 사자라고 판단해야만 효율적으로 세상을 바라볼 수 있고, 위험에서 재빨리 벗어날 수 있습니다. 따지고 보면 모든 사자의 생김새는 다르고 성격도 다르지만 그것은 사자, 맹수, 짐승이라는 개념으로 묶입니다.

다른 예를 하나 더 들자면, 각각의 꽃은 다른 꽃이지만 비슷한 속성으로 인해 꽃이라는 개념으로 환원됩니다. 이때의 꽃은 당연히 가장 이상적인 모습을 상정하게 됩니다. 바로 활짝 핀 싱싱한 꽃을 말하지요. 여기서 봉오리가 아직 펴지지 않았거나, 이미 꽃잎이 떨어진 꽃은 제외됩니다. 그것은 꽃이긴 하지만 꽃의 특성을 온전히 보여주지 않기 때문이지요. 개념은 이처럼 이상적인 모습을 가정합니다. 인간은 언어로 사고하고, 언어는 개념으로 이루어져 있습니다. 이때의 개념은 각 사물의 개별성·특수성을 지우고 동일성·보편성만을 남겨놓습니다.

개념으로 이루어진 언어가 생기자 인간은 서로 다른 꽃을 보고 그것을 모두 '꽃'이라고 부르며 편리하게 세상을 인식하게 되었습니다. 이를 바탕으로 인간은 자연 속에서 법칙과 규칙을 찾아내면서 세상을 빠르고 효율적으로 판단해 만물의 꼭대기에 올라섰습니다. 그러나 시간에 따른 질적 변화를 놓친 사유는 동일자의 저주에 걸려들게 합니다.

17세기부터 발전한 기계론은 본격적으로 동일자 저주의 서막이었습니다. 기계론은 세상을 시계장치에 비유하며(당시 시계가 가장 복잡한 기계였기에) 시계처럼 세상의 각 부분이 질서정연하게 맞물려 돌아간다고 주장했습니다. 그래야만 인간은 카오스Chaos(혼돈)로부터 코스모스

Cosmos(질서 잡힌 우주)를 도출할 수 있습니다. 이러한 사고방식에서 질서를 방해하는 모든 것은 장애물이자 불순물이기에 제거해야 할 대상이 됩니다.

인간사회에서 가장 먼저 없어져야 할 대상은 광인(狂人)이었습니다. 17세기 이전까지만 해도 광인은 사회의 일원으로 신비로운 현상을 설명하거나 사회의 억눌린 감정을 표현하는 존재였습니다. 그러나 기계론의 세계 속에서 그들은 사회의 질서를 어지럽히는 불순물에 불과해졌습니다.

17세기 이후로 생겨난 병원과 감옥은 사회의 불순물을 분리하거나 격리시키는 역할을 담당하게 됩니다. 여기에 광인을 비롯한 걸인, 건달, 떠돌이 등이 합류하게 되었고, 이후 동일자의 순수성을 보존한다는 명목으로 우생학Eugenics(優生學)이 등장했습니다. 국가적으로 열등한 유전자를 보유한 사람들을 강제로 수술하거나 살해하는 일이 벌어졌습니다. 가장 유명한 사례가 세계대전 기간에 일어난 유대인 학살입니다.[8]

20세기의 사유는 17~19세기에 일어난 동일자의 사유를 해체하는 것에서 시작합니다. 현대철학자들은 질적 차이로서의 시간과 불순물을 배제하는 권력을 비판하면서 자신의 철학을 전개시켜나갑니다. 현대철학의 포문을 연 베르그송Henri Bergson(1859~1941년)은 생명의 시간을 말하면서 질적 시간과 질적 차이를 강조합니다. 푸코Michel Foucault(1926~1984년)는 사회 억압장치의 역사를 파헤치며 권력이 차이를 차별로 만들고 동일자를 생산하는 시스템을 분석합니다.

이처럼 현대철학자들은 동일자의 사유를 비판하며 개별성, 차이, 거대 담론의 해체를 주장합니다. 시민사회, 민주주의사회가 본격적으로 펼쳐지는 20세기에 동일자의 사유는 억압이자 폭력이었습니다. 우

리는 지금껏 차이를 차별로 생각했으나(지금도 만연한 현상이지만) 이제는 차이를 있는 그대로 볼 줄 알아야 합니다. 그래야만 개체의 다양성을 존중하는 민주주의와 다원화 사회에 한 발짝 더 다가갈 수 있습니다.

19세기 후반 이후의 미술과 현대철학이 '감각'에 주목한 것은 바로 '차이' 때문입니다. 개념은 차이를 최소화하고 동일성과 보편성을 강조하지만 감각은 그 자체로 유동적·일시적·개별적입니다. 언어는 일차적으로 사회적인 것이기에 언어를 사용한다는 것은 곧 사회의 질서를 따른다는 것을 뜻합니다. 사람들이 각자 마음대로 말한다면 아무도 말을 알아들을 수 없겠지요.

그러나 감각은 내밀하고 주관적일뿐더러 끊임없이 흘러가는 강물과 같아서 붙잡거나 같은 것을 반복할 수 없습니다. 같은 영화를 보아도 처음 본 것과 두 번째 본 것은 그 느낌이 다릅니다. 시간이 지남에 따라 우리의 감각과 지성은 질적 차이를 생성했으니까요. 우리는 결코 동일한 것을 반복할 수 없습니다. 감각은 동일성을 부정하는 가장 원초적인 것입니다. 감각은 차이 그 자체이며, 나와 너뿐만 아니라 나 또한 시간의 흐름에 따라 동일하지 않다는 것을 말해줍니다.

감각이 차이를 생성한다는 것을 가장 적극적으로 포착한 화가들이 바로 인상주의자들입니다. 그들은 시각적 사실을 탐구하다가 제각각 진리와 마주했습니다. 그 진리는 바로 모더니티였으며 변화였고 감각이었습니다. 세상은 고전주의가 보여주는 것처럼 질서정연하고 깨끗하고 정지된 곳이 아니었습니다. 인상주의자들이 보았을 때 그러한 세계야말로 거짓이고 기만이었습니다.

반면 인상주의자들이 발견한 현대의 진리는 변화와 차이였습니다. 아침에 본 세상과 밤에 본 세상은 분명히 다른 세상입니다. 빛이 변했을 뿐만 아니라 질적으로도 달라졌기 때문입니다. 그러니 진리를 추

작품 1 장 오귀스트 도미니크 앵그르, 〈그랑드 오달리스크〉[9], 1814년

구하는 화가라면 그 변화와 차이를 포착해야 합니다.

그뿐만 아니라 과거와 현대의 차이도 인식해야 합니다. 나는 과거의 인간이 아니라 현재를 살아가는 인간이며 현재를 살아간다는 것은 과거와 다름을 뜻합니다. 과거와 현재는 질적으로 다른 세상이기에 나는 근본적으로 과거의 인간과는 다릅니다. 그 차이를 가장 먼저 인식하는 것은 지성이 아니라 감각입니다. 지성은 동일한 것을 반복하려는 속성이 있지만 감각은 차이를 반복합니다. 즉 '차이'만이 반복됩니다.

사실 서양미술사의 유의미한 사조와 화가들은 모두 차이를 의식했습니다. 대가들은 자신의 시대가 과거와 어떤 점이 다른지 감각적으로 깨달았으며 과거를 발판 삼아 자기 시대를 표현하기 위해 분투했습니다. 신고전주의 화가 다비드 또한 마찬가지였습니다. 그는 자기 시대가 요청하는 애국심과 대의를 위해 고전주의 형태 위에 비장함과 긴장을 덧씌웠습니다. 그의 제자들은 신고전주의를 지향했지만 그림

에 다양한 감성을 집어넣고 때로는 인체 비례를 왜곡하면서(앵그르가 그러했던바)^{작품 1} 감각적 아름다움을 추구했습니다. 시대와 개성의 차이가 있기에 미술은 다채롭게 펼쳐질 수 있었습니다.

인상주의 화가들은 단지 이전 화가들보다 좀 더 급진적으로 감각과 차이에 대해 사유했을 뿐입니다. 먼저 그들의 시대가 이전과는 너무나도 달랐고, 예민한 감각을 지닌 예술가들은 누구보다 이 사실을 먼저 깨달았습니다. 그들은 차마 과거로 돌아갈 수 없었습니다. 그것은 우선 자신을 속이는 일이며 진리를 외면하는 일이기 때문입니다. 대신 그들은 솔직해지기로 했습니다. 그러므로 후대 사람인 우리가 인상주의에서 발견해야 할 것은 편안하고 아름다운 그림이 아니라 진리를 향해 과감히 걸어갔던 용기입니다.

인상주의의 시작, 마네

미술의 흐름에 있어 전환점을 마련한 화가들이 있습니다. 르네상스의 개화를 알린 지오토, 사건을 드러낸 카라바조, 색채의 길을 연 들라크루아 등 각 미술사조의 길목에서 이전과는 다른 아름다움을 창조한 화가들입니다. 여기에 비슷한 문제의식을 지닌 당대 화가들이 합류하면서 새로운 사조와 유파가 형성되기에 이르렀습니다. 19세기 중반이 흘러가면서 미술에서는 또 한 번 커다란 변화가 있었는데, 그 길목에 에두아르 마네^{Édouard Manet}(1832~1883년)가 조용히 자리 잡고 있습니다.

마네는 미술 역사상 가장 떠들썩한 스캔들의 주인공이었습니다. 우리는 그 스캔들의 핵심을 이해해야만 모더니티와 인상주의 그리고 현대적 시각에 접근할 수 있습니다. 마네는 부르주아 출신으로 부유하고 점잖은 인물이었습니다. 그는 누구보다도 제도권의 인정을 갈구했

기에 평생 살롱전에 작품을 출품하며 자신을 따르는 무리들(인상주의자들)과는 거리를 두었습니다. 그는 전통을 존중했지만, 그곳에 머물지 않았습니다. 세상이 이전과는 달라졌기 때문입니다.

마네의 첫 번째 스캔들은 1863년 '낙선전'에서 시작됩니다. 고전주의를 지향하는 살롱전에서 매년 수많은 화가들이 낙선하는 것은 당연했습니다. 1863년 살롱전에서는 무려 3,000~4,000여 점의 작품이 떨어졌고, 마네를 비롯한 낙선 화가들은 살롱의 편협한 심사기준에 항의했습니다.[10] 거센 항의로 인해 나폴레옹 3세는 '낙선자 살롱'을 개최하도록 했습니다. 낙선한 작품이 얼마나 질적으로 떨어지는지 대중에게 보여줄 요량이었던 것입니다.

낙선자 살롱에서 역사화 이외에 풍속화, 풍경화, 정물화 등 다양한 장르의 작품이 전시되었습니다. 동시에 새로운 표현과 양식을 선보이는 전위예술인 아방가르드Avant-garde(전위예술)[11] 회화가 대거 전시되었습니다. 대중들은 낙선전을 통해 새로운 미술을 관람할 수 있었습니다. 그 중심에서 화제가 된 것은 마네의 〈풀밭 위의 점심 식사〉(1863년)작품 2였습니다. 그런데 이 그림 하나가 이목을 끄는 것을 넘어 소요사태를 방불케 하는 광경을 연출했습니다.

21세기 현대인의 시선으로 보았을 때 〈풀밭 위의 점심 식사〉(이하 〈식사〉)가 왜 그렇게 많은 비난을 받았는지는 쉽게 이해되지 않습니다. 이 그림을 설명하는 글과 강의에서는 이 그림이 당대 파리 부르주아들의 공공연한 매춘을 드러냈으며 그것이 부르주아 관람자의 심기를 건드렸기 때문이라고 합니다. 그리고 가장 하층계급인 매춘부가 화면 가운데 떡하니 자리를 잡고 관람자를 쳐다보니 괘씸죄까지 더해졌습니다.

그러나 이런 종류의 도덕적 설명은 핵심을 파고들지 않고 주변을

작품 2 에두아르 마네, 〈풀밭 위의 점심 식사〉, 1863년

맴도는 것 같아 어딘가 석연치 않은 구석이 있습니다. 도덕적 문제가 마네 스캔들의 핵심이었다면 〈식사〉가 왜 미술사에서 중요한 평가를 받는지 설명하기 힘들어집니다. 미술은 도덕 교과서가 아닙니다. 화가의 감동적인 일화, 흥미로운 스캔들, 도덕적 비판을 중심으로 설명하는 방식은 주객이 전도된 현상으로, 그런 것들이 강조될수록 우리는 미술에서 멀어지게 됩니다.

마네 스캔들의 핵심은 윤리와 도덕이 아닌 바로 미술 자체의 문제입니다. 결론부터 말하면 이 스캔들의 핵심은 전통을 넘어서려는 과감함과 새로움이라는 급진성에 있습니다. 마네는 고전주의를 공부하고 선배 화가들을 존경했지만 거기서 만족할 수는 없었습니다. 우선

그가 처한 현실이 고전주의와는 달라도 너무 달랐습니다.

한 화가의 작품이 이전 작품과 차별성을 띨 수 있는 것은 우선 각 각의 화가들이 처한 상황에서 비롯됩니다. 따라서 전혀 다른 시대인 데 비슷한 주제와 화풍이 전개되고 있다는 것은 후대 화가가 자신의 상황을 무시하고 전통을 무비판적으로 수용한 결과라고 할 수 있습니다. 그러한 태도는 시대와 자신의 삶에 대한 철학적 고민이 부재한 키치를 만들어냅니다.

전통을 사랑하는 마네는 르네상스 작가들인 라이몬디의 〈라파엘로의 파리스의 심판〉(이하 〈심판〉)(1510~1520년)작품 3과 티치아노의 〈전원 음악회〉(1509년)작품 4를 참고해서 〈식사〉를 제작했습니다. 그는 기존 작품에서 그림 구성을 빌려왔는데, 〈심판〉의 오른쪽 아래에 있는 여인과 두 남자의 자세 그리고 구도가 〈식사〉와 흡사합니다. 차이가 있다면 〈심판〉의 인물들은 신들이며 모두 나체로 있지만, 〈식사〉에서는 여자만 옷을 벗고 있고 두 남성은 옷을 입고 있다는 것입니다.

〈전원 음악회〉에서도 비슷한 구도를 볼 수 있는데, 여기서는 귀족

작품 3 마르칸토니오 라이몬디, 〈라파엘로의 파리스의 심판〉, 1510~1520년

작품 4 베첼리오 티치아노, 〈전원 음악회〉, 1509년

남성 둘이 풀밭에 앉아 악기를 연주하고 있고, 나체의 두 여성이 각각 왼쪽과 오른쪽에 자리하고 있습니다. 피리를 들고 있는 여자는 음악의 신(또는 요정)이며, 왼쪽에 물병을 들고 있는 여자는 물의 신입니다. 르네상스 고전주의 작품답게 그림은 원근법이 느껴지게 배경을 표현하고 있으며, 인물들은 명암으로 신체가 처리되어 입체감이 두드러지고 있습니다. 이처럼 두 작품 모두 원근법을 바탕으로 사물의 입체감이 두드러지며, 이러한 시각적 효과는 작품의 배경이 되는 이야기를 잘 드러내줍니다.

그러나 〈식사〉는 고전주의에서 인물 구성과 구도만 빌려왔지 나머지는 모두 전통을 비껴가고 있습니다. 고전주의는 미술 이전에 이야기가 선행했지만 〈식사〉는 그림 속에서 현재 상황만 덩그러니 제시되어 있을 뿐입니다. 우리가 화면에서 읽을 수 있는 것은 여자 둘, 남자

티치아노의 〈전원 음악회〉 일부　　　　마네의 〈풀밭 위의 점심 식사〉 일부
매끈하고 섬세하게 처리된 표면　　　　거친 붓 자국이 그대로 드러난 표면

둘, 숲속, 과일 바구니 등이 전부입니다. 두 남자는 자기들끼리 대화하느라 바쁜 듯하고, 뒤쪽 개울가 여자는 목욕하고 있습니다. 그리고 화면 앞의 여자는 나체로 턱을 괴고 관람자를 무심하게 쳐다보고 있습니다.

고전주의에 익숙한 관람자는 이 그림 앞에서 맨 먼저 당혹감을 느낄 것입니다. 이들은 누구인가, 뭘 하는 중인가. 인물 사이의 논리적 연관성 따위는 눈 씻고 보아도 보이지 않습니다. 게다가 화면은 또 왜 이렇게 거친가. 고전주의는 붓 자국이 드러나지 않게 매끈하게 처리하는데 이건 붓 자국이 그대로 드러나서 마무리가 덜 된 것처럼 보입니다. 게다가 원근법은 제대로 적용되지 않아 뒤편의 목욕하는 여인과 앞쪽 무리 사이의 거리감이 제대로 느껴지지 않습니다. 고전주의적 시선에서 이 작품을 본다면 그야말로 총체적 난국이었던 것입니다.

마네는 어째서 이런 그림을 그렸을까요? 아쉽게도 마네는 자기 작품에 대한 언급을 남기지 않았습니다. 어쩌면 마네는 전통을 따르면서도 전통을 넘어서고자 했던 게 아닐까요? 그는 새로운 시대에 새로

티치아노의 〈전원 음악회〉 일부
명암을 통해 입체감을 강조했다.

마네의 〈풀밭 위의 점심 식사〉 일부
단일 색조로 표현해 평면성을 강조했다.

운 아름다움을 선보이고 싶었고, 사람들에게 충격을 주면서도 그 혁
신성과 과감성이 수용되리라 생각했을지도 모릅니다. 그러나 현실은
완전히 빗나갔고, 그런 마네를 알아본 사람들은 드가, 모네, 바지유 등
새로움을 추구하는 재야의 화가들뿐이었습니다.

재야의 화가들은 마네에게서 미래를 보았습니다. 마네를 보면서 그
들이 그려야 할 것은 신이나 영웅이 아니라 '지금 여기'임을 깨달았
습니다. 마네의 〈식사〉는 주제와 표현 면에서 모두 '현실'을 보여주고
있습니다. 주제는 사실주의가 그러하듯 평범한 일상이며, 표현은 현
실의 감각을 보여주는 데 중점을 두고 있습니다. 대표적으로 〈전원 음
악회〉의 여신과 〈식사〉의 나체 여인의 몸을 비교해보면 우리는 어느
그림이 현실을 드러내고 있는지 단번에 알 수 있습니다.

〈전원 음악회〉의 여신은 포동포동하게 살집이 잡혀 있어 형태가
뚜렷하게 드러나며, 분명한 명암이 형태를 만들어내어 입체감이 확실
합니다. 그러나 〈식사〉의 나체 여인은 밝고 쨍한 느낌을 주면서 명암
이 거의 드러나지 않아 평면적으로 다가옵니다. 두 여인을 비교해보

면 우리는 그림 속에 사용된 빛이 다르다는 것을 깨닫게 됩니다.

고전주의에서 사용된 빛은 스튜디오 조명에 가깝습니다. 특수 조명은 형태를 부드럽게 감싸고 명암을 확실하게 만들어서 인물을 입체적으로 표현합니다. 스튜디오에서 사진을 찍으면 0.5배는 예쁘게 나오는 이유가 바로 이 조명발 때문이지요. 조명은 명암을 통해 얼굴을 입체적으로 만들어주고 불필요한 잡티를 없애줍니다.

그러나 마네는 일상의 빛을 사용했습니다. 자연광이나 형광등과 같은 일상의 빛은 스튜디오 조명과 달리 분명하게 입체감이 생기지 않습니다. 오히려 밝고 쨍한 느낌을 주면서 그림자를 지워버리지요. 형광등이나 LED등을 켜놓고 방 안 아무 곳에서 얼굴을 찍어보세요. 명암이 거의 없기에 얼굴이 넓적하게 나오는 것을 확인할 수 있습니다. 주름과 잡티는 덤이지요.

이게 바로 일상의 빛을 통해 우리가 보는 세상입니다. 고전주의는 스튜디오 특수 조명을 사용했지만 일상은 사진관이 아닙니다. 그러니 당연히 자연광이나 일상 조명을 켜야 합니다. 마네는 과감하게도 그림에 일상의 빛을 도입했습니다.

마네의 다른 그림들도 이와 비슷합니다. 1865년 살롱전에서 입상한 〈올랭피아〉(1863년)작품 5, 살롱전에서 거부된 〈피리 부는 소년〉(1866년)작품 6, 말년 대작인 〈폴리베르제르 바〉(1882년)작품 7 모두 선명한 그림자가 보이기는커녕 평평하게 다가옵니다.

그러자 여성의 하얀 피부, 검은 배경, 붉은 바지 등 색채 덩어리로 된 형태가 이야기보다 먼저 눈에 들어옵니다. 이것은 미술사에 있어 굉장히 급진적인 변화입니다. 그전까지의 미술은 화면에서 이야기가 먼저 눈에 들어왔습니다. 종교, 역사 이야기를 배경으로 예수와 나폴레옹이라는 인물이 관람자의 시선을 잡아끕니다.

작품 5 에두아르 마네, 〈올랭피아〉, 1863년

작품 6 에두아르 마네,
〈피리 부는 소년〉, 1866년

작품 7 에두아르 마네, 〈폴리베르제르 바〉, 1882년

반면 마네는 인물보다 그림을 이루고 있는 색채와 이 색채로 이루어진 평면이 먼저 눈에 들어오고, 그다음 인물과 사물, 즉 개념이 드러납니다. 그러니까 미술 본연의 요소인 선과 색, 형태와 색채가 우리 눈에 먼저 들어오면서 이것이 그림임을 드러냅니다. 그래서 우리는 이야기나 의미를 알아야 한다는 부담감 없이 미술이 주는 조형적·색

채적 아름다움을 감상할 수 있게 됩니다.

마네 이전의 미술은 이야기를 드러내는 수단으로 작동했습니다. 그러나 미술, 특히 회화는 이야기이기 이전에 형과 색으로 이루어진 2차원의 평면입니다. 그것이 회화의 매체적 특성이자 물질성입니다. 고전주의는 회화의 본질을 외면한 채 이야기와 의미를 드러내는 데 주력했고, 의미를 더욱 강조하기 위해 원근법, 명암 등으로 생생한 환영을 창조했습니다. 관람자는 그림 앞에서 형과 색의 아름다움을 감상하기보다 실재를 대신하는 '예수'의 환영과 먼저 마주했던 것입니다.

마네는 현실을 드러내는 동시에 회화가 무엇인지에 대해 근본적으로 보여줍니다. 회화란 이야기와 의미이기에 앞서 시각예술로서 형태와 색채로 이루어진 2차원 평면입니다. 따라서 외부 사물을 재현하는 것은 회화의 부차적인 역할이지 일차적 목적이 될 수 없습니다.

이러한 생각을 공유하기 시작한 재야 화가들은 회화의 본질에 대해 고민하며 각자의 작품 세계를 열어갔습니다. 그들은 공통적으로 회화란 이야기와 사물을 모방하는 것이 아니며 형과 색을 통해 아름다움을 창조하는 행위라고 인식했습니다. 이제 본격적으로 회화는 고전주의적 모방에서 벗어나 미술 본연의 요소인 형태와 색채를 추구하는 방향으로 나아갑니다. 순수회화가 등장하려는 몸부림이 마네에게서 펼쳐지고 있었습니다.

빛을 그리다, 모네

"그는 눈이다. 하지만 얼마나 굉장한 눈인가!"[12] 화가 세잔은 당대 화가 중 클로드 모네Claude Monet(1840~1926년)를 높게 평가하며 이렇게 말했습니다. 모네는 사물이나 이야기를 그린 화가가 아닙니다. 그의 평생

작품 8 클로드 모네, 〈인상, 해돋이〉, 1872년

의 과제는 "순간성을 재현하는 일"[13]이었습니다. 그런데 순간성이란 지성으로 파악하기 전에 매우 빠르게 지나갑니다. 순간은 명확한 개념이나 의미가 아닌 흐릿한 인상만을 남깁니다.

인상이란 '어떤 대상이 마음속에 새겨지는 느낌'입니다. 그래서 인상은 곧 느낌이며 감각의 문제입니다. 순간성을 재현하는 것은 인상을 재현하는 것이며, 인상을 재현하는 것은 감각을 재현하는 것입니다. 즉 모네가 그리고자 했던 것은 지성이 개입하기 전의 순수 시각, 순수 감각이었습니다.

모네의 그림을 보면 이전의 화가와 비교할 수 없을 정도로 거친 붓질이 선명하게 드러납니다. 1874년 첫 번째 인상주의 전시회에서 비평가 르루아는 모네의 〈인상, 해돋이〉(1872년)[작품 8]를 보고 이렇게 말합니다. "인상이라고! 나도 확실히 그렇게 생각했다. 나 역시 인상을 받았으니까. 요컨대 인상이 그려져 있다는 말이다. 그러나 어딘지 방자

하고, 어딘지 미적지근하다. 붓질에 자유와 편안함이라니! 미숙한 벽지조차도 이 해안 그림보다는 더 완성적일 것이다!"[14]

고전주의적 시각에서 모네의 그림은 벽지보다 못한 그림이었습니다. 선명히 드러난 붓질과 희끄무레한 형태는 그리다 만 것같이 보였고, 색을 섞지 않고 덧발라버리는 작가의 행동은 불성실함을 상징했습니다. 당대 관람자들은 이 그림에서 작가의 혁신성과 대범함 대신 오만함을 보았고 분노를 서슴지 않았습니다. 다만 르루아는 조롱하면서도 모네가 사물이 아닌 '인상'을 그렸다는 점 하나는 명확하게 알아보았습니다.

모네의 그림은 가까이서 보면 이처럼 색채 덩어리밖에 없습니다. 고전주의는 절대적 시공간 속에 개별 사물이 논리적으로 배치됩니다. 그래서 고전주의를 볼 때면 사물들의 집합을 그린 것 같다는 느낌이 듭니다. 사물 하나하나가 명확하게 표현되어 있고, 그것들이 방 안에 깔끔하게 정리되어 있습니다. 반면 모네는 사물이 아닌 사물들이 만들어내는 '사실'을 표현하고 있습니다. 사물들이 모여서 만들어내는 거대한 세계가 바로 모네가 표현하고자 했던 사실입니다.

인간은 세상을 볼 때 개별 사물만 따로 보지 않습니다. 나무가 모여 만들어내는 녹음, 어질러진 방 안, 상품이 가지런히 쌓인 매대. 이처럼 우리는 세상을 볼 때 먼저 전체를 바라봅니다. 사물에 대한 정보가 필요하다 싶으면 그제야 각 사물의 모습을 자세히 관찰하지요. 그리고 똑같은 사물도 어디에 있냐, 어느 물건 옆에 있냐에 따라 완전히 다른 분위기를 풍깁니다. 아프리카 민속 인형이 원주민 집 안에 있을 때와 대도시 빌딩 로비에 있는 때, 똑같은 사물이지만 전혀 다르게 다가옵니다. 하나의 사물은 주변 사물과 장소에 따라 그 의미와 뉘앙스가 달라지기 때문입니다.

철학자 비트겐슈타인Ludwig Wittgenstein(1889~1951년)은 "세계는 사실들의 총체이지, 사물들의 총체가 아니다"[15]라고 말합니다. 인상주의와 후기인상주의에 속하는 19세기 화가들은 이것을 철학자보다 훨씬 앞서 감각적으로 깨달았습니다.

세계가 사실들의 총체라고 한다면 이때 각 사물의 본질이 중요한 게 아닙니다. 본질은 사실들에 의해 얼마든지 달라질 수 있습니다. 원주민 가정에서 민속 인형은 장난감이었지만 빌딩 로비의 민속 인형은 하나의 장식물로서 기능합니다. 누군가는 그 인형을 보고 어린 시절 순수했던 감성이 밀려올 것이고, 누군가는 차가운 빌딩 속에서 이국적인 분위기를 느낄 것입니다. 이처럼 사물의 본질은 고정된 것이 아니며 상황에 따라 얼마든지 달라질 수 있습니다. 그러니 사물이 아니라 사실을 보아야 합니다.

모네에게 사실은 '인상'이었습니다. 지성적 판단이 개입되기 전의 순수한 사실은 우리에게 인상으로 다가옵니다. 우리는 저것이 무엇이라고 판단하기 전에 인상을 먼저 느낍니다. 여기서 '느낀다'는 것은 상당히 수동적인 행위에 가깝습니다. 인상은 우리가 주체적으로 판단하기 이전의 단계로 가차 없이 감각으로 돌진합니다. 떠오르는 태양을 볼 때, 태양의 이글거리는 붉은빛은 나의 의지와 상관없이 내 시야를 물들입니다. 우리는 그 광경을 보며 탄성을 지르는데, 그때 나는 나를 넘어서는 자연의 힘이 나에게 전달되는 것을 느끼기 때문입니다.

모네 이전의 화가들은 자신이 주체적으로 세상을 바라본다고 생각했습니다. 그들은 실험실의 과학자처럼 정지된 사물을 분석했고, 그것을 그림으로 옮겼습니다. 그림은 사물들의 집합이 되었고, 사물의 개념을 드러내는 데 일차적인 목적을 두었습니다. 그것은 곧 지성의 역할이기도 했지요. 지성을 중시하는 미술은 감각을 보여주는 대신

위대한 이야기와 아름답게 포장된 위대한 인물을 보여주는 데 일차적 관심을 두었습니다. 이처럼 19세기 이전의 회화는 이야기를 전달하는 삽화적 역할을 담당했습니다.

반면 앞서 살펴본 마네는 회화의 삽화적 역할을 거부했습니다. 그는 일차적으로 화면에서 이야기를 제거했으며 현재 상황만 덩그러니 그려놓았습니다. 그러니 관람자는 그림이 보여주는 현재 상황에 대해 알 길이 없습니다. 그림 속 인물이 무엇을 하고 무엇을 보고 있는지 모든 것이 비가시적으로 처리되어 있습니다.

마네의 〈생 라자르 역〉(1872~1873년)작품 9에서 여자와 소녀는 뭘 하고 있고, 어딜 보고 있는지 도무지 알 수가 없습니다. 그 말은 회화가 삽화적 역할을 거부한다는 뜻입니다. 관람자와 그림 속 인물 모두 구경꾼이나 산책자의 우연한 시선만을 교환할 뿐입니다. 도시 구경꾼이나

작품 9 에두아르 마네, 〈생 라자르 역〉, 1872~1873년

도시 산책자를 보들레르는 플라뇌르^{Flâneur}라고 명명합니다.

플라뇌르는 한가롭게 거니는 사람, 만보객 등을 뜻하는 프랑스어입니다. 19세기 파리는 근대적 도시가 들어서는 시기로 번화가, 백화점, 카페, 무도회장 등 대중을 상대로 하는 공간이 생겨나기 시작했습니다. 그 공간에는 귀족, 부르주아, 일반 시민 등 다양한 사람들이 드나들었는데, 댄디^{Dandy}라고 불리는 19세기 신사들이 플라뇌르가 되어 도시를 거닐곤 했습니다. 댄디 중 다수는 부르주아 출신으로 이들은 현실로부터 무관심한 태도를 취하면서 세련된 옷차림을 하고 대도시 거리를 활보했습니다. 인상주의 화가 마네와 드가가 대표적인 댄디이자 플라뇌르였습니다.

플라뇌르는 뚜렷한 목적 없이 한가로이 도시를 거닐었기에 그들의 시선은 다분히 무목적적이고, 우연적이며 구경꾼인 제3자의 입장을 취하고 있습니다. 인상주의가 순간과 우연을 포착하는 것은 19세기의 플라뇌르의 시선이 반영된 결과입니다. 그리고 플라뇌르의 시선은 21세기의 대도시인들에게서도 이어지고 있습니다. 번화가나 백화점에서 나의 시선을 생각해보세요. 거기에는 순간과 우연적인 요소만 있을 뿐, 논리적이거나 인과가 뚜렷한 이야기는 보이지 않을 것입니다. 이러한 시선은 당연히 미술에도 반영되었고, 그 결과 마네는 화면에서 이야기를 추방시키기에 이르렀습니다. 즉 회화는 이야기를 표현하기를 멈추었습니다.

회화가 삽화적 역할을 거부하자 급진적인 일이 벌어졌습니다. 이제는 드러내야 할 지성적 의미와 이야기가 없으니 형과 색이 이야기에서 풀려나기 시작합니다. 즉 회화는 자신의 물질성을 적극적으로 드러내게 됩니다. 회화의 매체적·물질적 본질은 형과 색으로 이루어진 2차원 평면입니다. 회화가 자신이 회화임을 드러내는데 뭐가 잘못인

가요. 모네가 마네에게서 발견한 것은 바로 회화의 물질성이었습니다. 거기에는 새로운 미술의 급진성과 혁명성이 있습니다.

모네는 마네보다 더욱 급진적으로 작업에 임합니다. 그는 고전주의자가 보았을 때 천인공노할 정도로 거친 붓질을 드러냈으며, 색채를 섞지 않고 그대로 캔버스에 발라버립니다. 그러자 화면에서 명확한 입체가 추방되고 색채 덩어리만 남게 되었습니다. 색채가 완전히 형태를 넘어서게 된 것이지요.

그럴수록 화면의 평면성은 두드러졌으며, 넘쳐나는 색으로 인해 감각이 그림을 지배하게 되었습니다. 물론 회화의 물질성을 드러내는 것이 모네의 일차적 목표는 아니었습니다. 모네가 인상을 캔버스로 옮기는 과정에서 회화의 물질성이 자연스럽게 드러났다고 보는 게 더 타당합니다. 인상이란 순간적으로 감각의 차원에서 이루어집니다. 따라서 인상을 포착하기 위해서는 감각적 방법을 도입해야 합니다.

모네의 짧고 빠르고 거친 붓 터치는 순간적인 인상을 감각적으로 포착하는 방식이었습니다. 그는 가급적 색을 섞지 않았습니다. 중간색이 필요하다면 그 색으로 보이게끔 2개의 색을 포개거나 나란히 놓아둡니다. 주황색이 필요하다면 빨간색 위에 흰색을 덧바르는 식이지요. 그러면 우리의 눈은 일정 거리에서 그 색을 주황색으로 인식합니다. 우리는 모네의 그림에서 깊이를 인지하기도 하는데 그 깊이 또한 수학적 원근법이 아닌 감각적 깊이입니다. 즉 색채의 밝고 어둠이 그림 속에서 깊이를 만들어내는 것이지요.

모네는 파리의 풍경, 성당, 꽃을 그렸지만 그가 표현하고자 한 건 결코 '꽃'이라는 사물 내지는 개념이 아닙니다. 화가는 꽃과 나 사이에 일어나는 작용을 포착하고자 했습니다. 그것이 바로 인상이며, 우리가 가장 먼저 세상을 인식하는 지점이기도 합니다. 인간은 결코 사

모네의 〈인상, 해돋이〉 일부
붓 터치가 그대로 드러나며 색을 섞지 않았다.
중간색이 필요하면 서로 다른 두 색을 병치하거나 덧발랐다.

물을 온전하게 볼 수 없습니다. 빛에 따라, 환경에 따라 사물은 달라 보입니다. 인간은 순간순간 변하는 세상을 바라볼 뿐 사전적 의미에서 변하지 않는 사물의 모습을 보는 것은 아닙니다. 그것이 모네가 드러내고자 했던 진실입니다.

1890년부터 모네는 연작 제작에 집중하게 됩니다. 동영상과 달리 그림은 그려지면 고정됩니다. 그렇다면 변하는 인상을 시간별로 표현하기 위해서는 아침·낮·저녁, 봄·여름·가을·겨울 이렇게 연작으로 그리면 시간, 계절, 빛의 변화를 드러낼 수 있습니다. 그렇게 해서 탄생한 연작이 〈건초더미〉작품 10~12, 〈포플러 나무〉작품 13~15, 〈루앙 대성당〉작품 16~18, 〈런던 국회의사당〉작품 19~21입니다.

모네는 같은 자리에서 똑같은 대상을 수도 없이 그렸습니다. 그래서 연작들은 구도적인 면에서 비슷비슷하게 보이지만 색채와 분위기

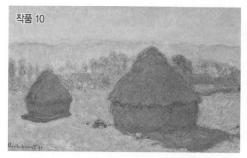

작품 10

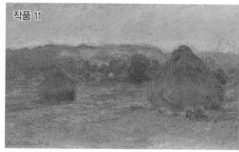

작품 11

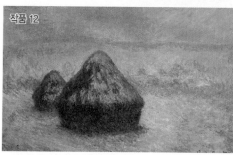

작품 12

작품 10 클로드 모네, 〈밝은 햇빛 아래의 건초더미〉, 1890~1891년
작품 11 클로드 모네, 〈건초더미, 여름의 끝〉, 1890~1891년
작품 12 클로드 모네, 〈건초더미, 해 질 녘 눈 효과〉, 1890~1891년

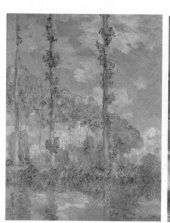

작품 13 클로드 모네, 〈태양 아래 포플러 나무〉, 1891년

작품 14 클로드 모네, 〈엡트 강가의 포플러 나무〉, 1891년

작품 15 클로드 모네, 〈엡트 강가의 포플러 나무〉, 1900년

작품 16 클로드 모네,
〈햇빛 속 루앙 대성당〉, 1894년

작품 17 클로드 모네,
〈해 질 녘의 루앙 대성당〉, 1894년

작품 18 클로드 모네,
〈루앙 대성당, 아침 빛〉, 1894년

작품 19 클로드 모네,
〈안갯속 국회의사당〉, 1903년

작품 20 클로드 모네,
〈국회의사당, 일몰〉, 1903년

작품 21 클로드 모네,
〈국회의사당〉, 1904년

에 있어서는 개별성과 특수성을 드러냅니다. 석양을 뒤로한 건초더미는 온화하게 빛나며, 겨울 아침 서리를 맞은 건초더미는 어딘가 쓸쓸하게 다가옵니다. 루앙 대성당 전면을 그린 연작에서는 시간, 계절, 날씨의 변화가 고스란히 드러납니다. 이처럼 모네는 연작을 통해 환경이 바뀌면서 동일한 대상이 어떻게 다르게 보이는지 집요하게 파헤치고 있습니다.

모네 이전의 화가들은 같은 대상을 같은 자리에서 이렇게나 반복해서 그리지 않았습니다. 그들은 건초더미와 성당이라는 개념을 먼저 보고는 돌덩이가 왜 계속 바뀌냐고 반문할 것입니다. 이러한 시선은 사물의 본질에 중점을 둔 것입니다.

하지만 모네는 이와 반대로 생각했습니다. 인간은 결코 성당의 본질을 온전히 볼 수 없습니다. 그저 빛에 의해 시시각각 달라지는 성당을 볼 수 있을 뿐입니다. 그러니 아침에 본 성당과 낮에 본 성당은 성당이라는 개념은 같을지언정, 서로 다른 성당입니다. 왜냐하면 빛에 의해 동일한 대상이라도 다르게 보이기 때문입니다. 세상을 인식하는 것은 일차적으로 감각의 문제임을 모네는 연작들을 통해 증명하고 있습니다.

1890년 이후 모네는 지베르니에 정착한 뒤 정원을 가꾸는 데 열중합니다. 연못, 물, 수련, 나무, 하늘 등 정원에다가 모네는 자기 예술의 핵심 주제와 표현을 심어놓았고 죽는 날까지도 변하는 세상을 바라보며 빛을 쫓았습니다.

파리 오랑주리 미술관에 전시된 모네의 수련 연작은 공간, 작품, 관람자가 하나가 되는 경험을 선사합니다. 둥근 타원형의 벽을 따라 세로 2m, 가로 13m에 이르는 화면 속에 지베르니 연못이 펼쳐져 있습니다.작품 22 관람자는 둥근 벽과 화면을 따라 천천히 발걸음을 옮기면서 하루, 계절, 시간, 빛의 변화를 쫓아갑니다. 그러고는 깨닫게 됩니다. 개념으로 세상을 본다면 모든 수련은 단지 '수련'일 뿐이지만 감각으로 본다면 각각의 수련은 모두 다르며 시간의 변화에 따라 이 세상도 달리 보인다는 것을. 정지해 있는 것은 없으며 세계는 탄생 이래로 끊임없이 변하고 움직이고 있다는 것을. 끊임없이 변하는 세계야말로 진실이라는 것을.

순간의 아름다움을 포착하다, 드가

에드가르 드가Edgar Degas(1834~1917년)로 인해 인상주의는 '빛을 그리는 화가들'을 넘어 한층 다채로워집니다. 드가는 순간적 인상을 색채로 표현하되 만족하지 않고 순간의 형태와 운동을 단단하게 붙들어 매고 있습니다. "모더니티란 일시적인 것, 덧없는 것, 우연한 것, 이것이 예술의 절반을 이루며, 나머지 반쪽은 영원하고 불변하는 것"이라는 보들레르의 말에 가장 부합하는 화가는 어쩌면 드가가 아닐까 합니다.

모네는 시시각각 변하는 빛을 색채로 포착했습니다. 그의 작품은 빛과 색채로 흘러넘치며 끊임없이 변하는 세상을 보여줍니다. 모네의 급진성은 시각이라는 순수 감각을 추구하고자 했던 자세에서 비롯됩니다. 감각은 붙잡을 수도, 규정될 수도 없으며 흘러가고 변하기를 반복합니다. 빛과 감각의 유동적인 특징은 화면에서 형태가 무너지고 색채가 전면에 떠오르게 했습니다. 그러자 모든 사물이 색채 속에 용해되고 흐물흐물해졌습니다.

모네가 순간의 인상을 횡단했다면, 드가는 순간의 인상을 종단으로 내려갑니다. 드가의 작품을 보면 마네와 같이 형태와 구도가 눈에 들어옵니다. 그러나 이들이 추구했던 형태와 구도는 고전주의의 형태와 구도와는 다릅니다.

고전주의는 본질을 드러내기 위해 사물의 가장 이상적인 모습을 추출해 절대공간 속에 논리적으로 배치해둡니다. 라파엘로의 성모자를 보면 목가적인 풍경을 배경으로 각 인물들은 이상적인 외모에 적절한 자세를 취하고 화면 가운데 자리 잡고 있습니다. 그러나 마네나 드가가 구현하는 형태와 구도는 사물의 본질을 드러내는 것과는 거리가 멉니다. 형태와 구도는 우연 속에서 드러나는 것이고, 사물들이 상

호작용하면서 하나의 사실을 만들어냅니다. 그 사실이란 사물의 운동성과 순간의 형태이며, 도시와 사회 속에서 슬쩍 비치는 인간의 소외, 고립, 고독입니다. 이러한 사실은 특히나 드가의 작품에서 더욱 잘 나타납니다.

마네는 현재 상황만을 제시하며 화면 속 인물들이 무엇을 하고 무엇을 보는지는 비가시적으로 처리하면서 결국 회화의 물질성을 드러냈습니다. 반면 드가는 그림 속 인물과 그림을 바라보는 관람자의 파편화되고 공허한 시선을 보여주면서 단절과 소외를 시각화했습니다. 드가는 20세기 사실주의 화가 에드워드 호퍼^{Edward Hopper}(1882~1967년)보다 앞서 산업자본주의를 배경으로 근대 도시인들의 내면을 보여주었던 것입니다.

드가의 초기작인 〈벨렐리 가족〉(1858~1860년), 〈뉴올리언스 목화 거래소〉(1873년)^{작품 23}부터 〈카페에서(압생트)〉(1876년), 〈콩코르드 광장〉(1876년)^{작품 24}까지 작품을 둘러보면 낯설면서도 익숙한 시선을 발견하게 됩니다. 인물들은 같이 있지만 서로 다른 곳을 응시하고 있어서 마치 따로 있는 듯합니다. 그들 사이에 인간적 유대나 따스함을 찾아보기 힘들며, 화가의 시선 또한 이들을 사물로서 흘긋 바라보고 있습니

작품 23 에드가르 드가, 〈뉴올리언스 목화 거래소〉, 1873년

작품 24 에드가르 드가, 〈콩코르드 광장〉, 1876년

다. 그러자 화면은 가차 없이 인물을 잘라버립니다. 이것이 바로 플라뇌르의 시선이지요.

사실주의 이후 미술이 종교, 신화, 역사 이야기와 도덕, 교훈을 전달하기를 멈추고 시각적 사실을 표현하게 되었습니다. 드가 또한 훌륭한 사실주의적 면모를 보여주는데 그는 인물의 내면을 파고 들어가려 하지 않습니다. 실증주의적 사고관에서 내면이란 보이지 않는 것이기에 알 수 없으며, 본질이란 더욱 의심스럽기 짝이 없습니다. 그러니 근대의 화가 드가는 표면을 통해 내면과 본질을 은유하는 방식을 택했으나 그때 드러나는 내면과 본질 또한 순간적임을 잊어서는 안 됩니다.

〈벨렐리 가족〉작품 25은 일반적인 가족 초상화와는 사뭇 다릅니다. 어딘가를 바라보는 어머니와 그녀의 곁에 두 손을 모으고 가지런히 서 있는 첫째 딸과 화면 가운데 앉아 있는 둘째 딸은 삼각형 구도를 형성하고 있습니다. 아버지로 보이는 남자는 화면 오른편으로 밀려나 뒤돌아 앉아서는 옆에 있는 둘째 딸을 힐긋 쳐다봅니다. 화면 가운데 아이는 어머니와 아버지 사이의 긴장을 해소하는 장치로 작동하고 있

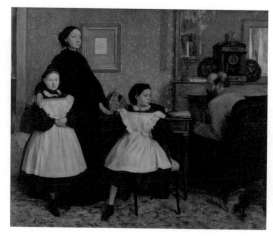

작품 25 에드가르 드가,
〈벨렐리 가족〉,
1858~1860년

습니다. 한쪽 다리를 올리고, 두 손은 허리춤에 두고, 고개는 살짝 옆으로 돌린 소녀의 자세가 불안정해 보여서 가족 사이의 긴장은 완전히 해소되지 못하고 작게 진동하고 있습니다. 드가는 표면적 사실을 통해 가족의 비밀을 드러내고 있습니다.

〈카페에서(압생트)〉5장 작품 33에서는 공허한 여성의 눈빛과 무엇을 보는지 알 수 없는 남성의 시선, 화면을 대각선으로 가르며 인물과 관람자를 떼어놓는 테이블로 인해 고독과 소외가 드러납니다. 남녀는 같이 있지만 서로 다른 곳을 바라보며 고립되어 있어 첫 번째 소외가 일어나고 있습니다. 그들 앞에 놓인 테이블은 그들과 외부의 세상을 가르면서 두 번째 소외를 발생시킵니다. 그리고 화면 바로 앞에 대각선으로 놓인 테이블은 관람자를 두 사람과 이 상황으로부터 소외시키고 있네요.

결국 관람자는 그림을 통해 대도시와 현대인을 둘러싼 고립과 소외를 경험하게 됩니다. 신민(臣民)이 시민이 되면서 개인들은 생명, 재산, 이동의 자유를 얻었지만 고독과 소외 또한 따라오게 되었습니다. 드가가 보여주는 19세기 대도시 풍경은 자본주의와 개인주의 속에 살아가는 21세기인들의 모습이기도 합니다. 인상주의가 다른 사조에 비해 친근하게 다가오는 것은 21세기가 근대 위에 형성되었기 때문입니다.

드가는 19세기 후반 파리의 일상을 그린 화가이지만 그의 그림은 단순한 풍속 그 너머를 보여주고 있습니다. 일상의 장면을 우연히 포착한 것 같지만 화가는 작품의 작은 부분까지 세세하게 계획하고 의도해 '우연적 장면'을 '연출'합니다. 이러한 일련의 과정을 통해 보들레르의 말처럼 '일시적인 것, 덧없는 것, 우연한 것'이 '영원하고 불변하는 것'으로 승화됩니다.

산업혁명과 시민혁명을 거치면서 영원하고 변하지 않는 본질 따위

는 사라졌습니다. 목적론적 세계관을 바탕으로 하는 신분사회에서는 모든 사물에 고유의 목적이 있었지만, 시민사회의 개인은 자신의 본질이나 삶의 목적을 모른 채 태어납니다. 그러니 우리에게 주어진 것은 '일시적인 것, 덧없는 것, 우연한 것'의 연속이며 그 속에서 삶의 모습이 슬쩍슬쩍 드러날 뿐입니다. 드가는 예리한 감각과 철저한 계획을 통해 현대적 삶의 우연적이고 공허한 속성을 보여줍니다.

드가는 인물들의 자세와 화면 구도를 통해 도시인들의 감성을 드러낸 한편 독특한 시선으로 경마와 발레리나의 움직임을 포착합니다. 드가는 당대 대중문화를 대표하던 경마와 발레에 관심을 가졌고 이와 관련된 많은 그림을 남겼습니다. 그러나 경주마가 엎치락뒤치락하는 장면이나 발레리나가 멋들어지게 춤을 추는 장면 등 경마와 발레 하면 단박에 떠오를 법한 장면은 의외로 거의 없습니다. 대신 순간적으

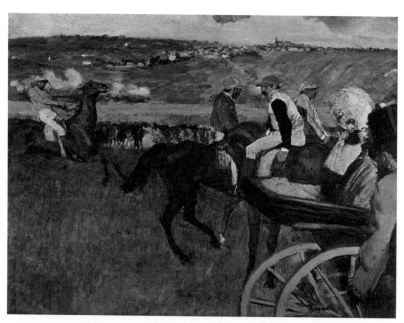

작품 26 에드가르 드가, 〈경기에 임하는 아마추어 기수들〉, 1876~1887년

로 일어나는 다양한 동작이 영원한 기념비처럼 박제되어 있습니다.

〈경기에 임하는 아마추어 기수들〉(1876~1887년)작품 26에는 기수들이 경기를 위해 모여들고 있습니다. 왼편의 기수는 갈색 말을 이끌며 앞으로 달려가고 있고, 화면 오른편에는 여러 명의 기수가 제각각 서 있습니다. 화면 바로 앞에는 경마를 구경하려는 모자 쓴 부인의 뒷모습과 남자가 가까스로 잘린 채 화면에 등장하고 있습니다. 뒤편으로는 구경꾼들이 모여 있고, 그 위로 증기기관차가 연기를 내뿜으며 직선으로 뻗어가고 있습니다.

그림 속에는 중심이 없고, 뚜렷한 주제도 없습니다. 드가는 그저 우연한 순간을 포착했고, 그것이 우연한 시선임을 보여주기 위해 중심을 해체하고 인물을 신중하게 절단했습니다. 그림 속에는 연속된 이야기 대신 사물들의 형태와 동작만이 전부입니다. 즉 드가에게 '경마'라는 주제는 부차적이며 그가 보고자 했던 것은 순간적으로 드러나는 사물의 형태와 운동이었습니다. 그의 작품은 그림이 주제(개념, 의미, 이야기)를 전달해야 한다는 짐을 벗어던지고 있습니다.

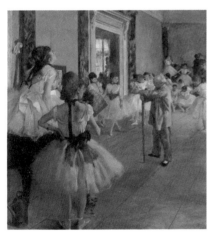

작품 27 에드가르 드가, 〈무용 수업〉, 1874년

드가에게 경마와 더불어 발레는 형태와 움직임을 드러낼 수 있는 최고의 소재였습니다. 발레를 그린 드가의 작품들은 특히나 극단적인 구도가 인상적입니다. 〈무용 수업〉(1874년)작품 27처럼 연습실을 대각선 구도로 표현해 관람자가 발레리나들의 연습을 구경하는 듯한 느낌을 자아내고 있습니다. 등을 긁고 부채질하는 소녀들, 엄격한 선생님 앞에서 발레 동

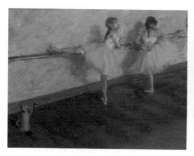
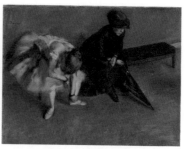

작품 28 에드가르 드가,
〈연습봉으로 연습하는 두 발레리나〉, 1877년

작품 29 에드가르 드가, 〈기다림〉, 1882년

작을 취하는 연습생, 화면 뒤편으로 쉬면서 잡담하는 아이들 등 다양한 움직임의 향연이 펼쳐지고 있습니다.

〈연습봉으로 연습하는 두 발레리나〉(이하 〈연습봉〉)(1877년)작품 28, 〈기다림〉(1882년)작품 29에서는 대각선 벽이 화면을 가르며 역시나 과감한 구도 속에서 인물들의 순간적인 움직임을 고정해놓았습니다. 〈연습봉〉에서는 화면을 넓게 차지하며 가로지르는 바닥이 어딘가 공허함을 자극하면서 연습에 열중인 소녀들로부터 관람자를 떼어놓습니다.

〈기다림〉에서는 발목을 주무르는 발레리나와 그녀의 어머니로 보이는 여성이 등장합니다. 얼굴을 드러내진 않지만, 푹 꺼진 동작에서 인물의 참참한 심정이 그대로 전달되는 듯합니다.

드가는 찰나의 순간을 형태와 색채를 통해 평범한 사람들의 일상에 가치를 부여하고 있습니다. 그의 시각은 현대 도시인의 시각 그 자체인데, 대도시에 사는 시민들은 모두 평범한 일상을 평범하게 살아가는 존재입니다. 그 평범함이 결국 삶을 이루고 세상을 돌아가게 하고 있지요. 어쩌면 드가는 일상과 우연 속에서 새로운 진리를 찾고자 했는지도 모르겠습니다. 그 새로운 진리란 순간과 우연 속에 드러나며 스쳐 지나가는, 그러나 분명히 존재하는 우리의 모습입니다.

인상주의와 사진기

인상주의는 사진기의 등장으로 발생한 양식이라는 설명을 접할 때가 있습니다. 사진의 발명으로 화가들은 생계의 위협을 받았으며, 사진과 차별을 두기 위해 색채와 형태를 왜곡하는 과정에서 인상주의와 후기인상주의가 발전했다고 합니다. 그러나 미술 양식의 탄생과 발전의 원인을 단순히 새로운 기술의 탄생만으로 돌리는 것은 해명의 소홀함을 넘어 무책임한 발언이 아닐 수 없습니다.

물론 기술의 영향도 무시할 수 없습니다. 그러나 우리는 원시미술부터 인상주의까지 둘러보면서 예술은 인간 의지와 욕망의 문제라는 것을 이해했습니다. 인상주의 또한 고전주의를 벗어나 진실하게 세상을 보고자 했던 의지의 표명이었지, 사진기가 등장해서 그 대안으로 등장한 것이 아닙니다.

우리는 흔히 사물을 섬세하게 표현한 작품을 보고 '사진 같다'라고 합니다. 또는 사진처럼 사물을 똑같이 그린 그림을 보고 잘 그린 그림이라고 평가합니다. 각종 사건·사고의 증거물로 사진이 제출되기도 합니다. 여기에는 사진은 객관적이라는 생각이 깔려 있습니다. 기계는 주관적 감각과 감성이 개입되지 않기에 인간보다 객관적이며 거짓말을 할 수 없다는 것이지요.

그러나 사진에 관한 이러한 생각은 일종의 사회적 합의이자 믿음이 아닐까요? 사실 사진은 사물을 있는 그대로 보여주는 것이 아니라 일부분만 보여줍니다. 회화와 마찬가지로 사진은 입체가 아닙니다. 그러므로 회화든 사진이든 평면화면에 표현된 사물은 불완전합니다. 실물과 사진을 비교하면 생겨나는 묘한 이질감은 사진의 한계를 설명해줍니다.

하지만 여전히 우리는 사진이 객관적으로 세상을 드러낸다고 믿습니다. 그 믿음의 근거는 관습적으로 생겨난 것에 불과합니다. 우리는 어렸을 때부터 이미지를 통해 실제 사물을 떠올리는 훈련을 받았습니다. 한글 낱말 카드를 보면 가위라고 쓰여 있고 그 밑에 가위 이미지가 그려져 있습니다. 가위 이미지는 다른 것을 지칭하는 게 아니라 우리가 알고 있는 바로 그 가위라는 개념을 시각화한 기호입니다. 여권이나 주민등록증에 있는 사진도 '나'라는 인간을 대신하는 '기호'일 뿐입니다.

'사진은 객관적으로 세상을 표현한다'고 할 때의 사진이란 기호 이미지로서의 사진을 말합니다. 이때 그림보다 사진이 더 객관적으로 다가오는 것은 그림은 인간이 적극적으로 개입되어 주관적이지만 사진은 기계가 만들어냈기에 좀 더 주관성이 약해졌기 때문입니다. 그러나 사진도 얼마든지 조작 가능하며 현실을 왜곡한다는 것은 SNS를 자주 하는 현대인이라면 누구나 다 아는 사실입니다. 물론 19세기 당시에는 포토샵 기술이 없어서 지금과 같이 적극적인 왜곡은 불가능했습니다.

19세기에 등장한 사진은 지금과 비교가 될 수 없을 정도로 해상도가 떨어졌고, 화면에는 미세한 흑백 잔상이 남아 있었습니다. 지금처럼 순간 포착은커녕 사진을 찍기 위해서는 오랜 시간 사진기 앞에서 포즈를 취하고 있어야 했지요. 기술은 발전해 1878년에는 사진가 머이브리지Eadweard Muybridge(1830~1904년)가 달리는 말을 연속촬영하는 데 성공합니다.작품 30 그는 12대의 카메라를 설치해두고 셔터에 실을 매달았습니다. 그러고는 말이 달려오면서 실을 끊어 셔터가 터지도록 하면서 연속촬영을 했지요.

마네와 드가는 머이브리지의 사진을 놀라워하며 이를 작품에 응용

작품 30 에드워드 머이브리지, 〈달리는 말〉, 1878년

했지만 당시에는 줌렌즈도 없었을뿐더러 사진가들은 파격적인 구도를 제시하기보다 고전주의 회화의 구도를 따라 했습니다. 사진가들이 참고할 만한 것은 과거의 미술이었습니다. 그래서 사진기의 발명 때문에 생계를 위협받은 화가들은 인상주의자처럼 새로운 예술을 시도하는 화가들이 아닌, 그렇고 그런 초상화를 그리던 화가들이었습니다.

인상주의에서 드러나는, 스냅사진과 같은 시각은 화가들이 카메라를 통해 배운 것이 아니었습니다.[16] 인상주의자들은 시대와 세계관의 변화를 감각적으로 먼저 인지했고, 그것을 구현했을 뿐입니다.

미술이 사진에 훨씬 앞서 순간적·우연적 시선을 구사했습니다. 이러한 시각의 배경에는 19세기 산업자본주의와 시민사회와 대도시 그리고 우연과 순간에 몸을 맡기는 플라뇌르를 빼놓을 수 없습니다.

인상주의자들은 누구보다 예민한 감각으로 변하는 시대를 각자 나름대로 포착했습니다. 그 결과가 우연적·순간적 시선이었고, 사진에 익숙한 현대인들에게 인상주의는 그 이전의 미술보다 훨씬 친근하게

다가옵니다.

우리는 종종 미술의 변화를 기술의 발전에 근거해서 해석하고자 합니다. 기술은 그 발전 과정이 눈에 보일 정도로 명확하기에 의심 없이 본다면 누구에게나 타당하게 보입니다. 그러나 기술은 어디까지나 인간 의지의 발현일 뿐, 기술의 등장으로 인해 인간의 의지, 주장, 생각이 바뀌었다고 한다면 여러모로 논리적 난점이 생겨납니다.

기술은 인간 의지에 영향을 줄 순 있지만, 의지를 생성하고 바꾸게 할 수는 없습니다. 유용한 기술이 있는데도 그것을 활용하지 않는 사람들도 많습니다. 그 기술이 유용한다 한들, 그들에게 그 기술은 필요 없기 때문입니다. 기술이란 인간의 의지로 탄생한 것입니다. 따라서 미술을 기술의 문제, 기술의 결과로 설명하고자 하는 것은 온당하지 않습니다.

인상주의와 일본미술

사진기와 더불어 인상주의와 후기 인상주의를 거론할 때 빠지지 않고 등장하는 것 중에 하나가 일본미술입니다.

기모노를 입은 아내를 그린 모네의 〈기모노를 입은 모네 부인〉(1876년)^{작품 31}, 우키요에를 배경으로 하는 고흐의 〈탕기 영감의 초상〉(1887년)^{작품 49} 등 당시 19세기 화가들의 작품에서 일본 의상과 물건이 미술에

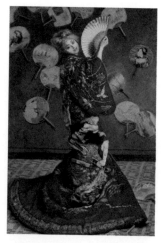

작품 31 클로드 모네, 〈기모노를 입은 모네 부인〉, 1876년

등장하는 것을 발견할 수 있습니다.

19세기 유럽에서 일본풍의 물건이 유행하면서 자포니즘^{Japonism}이라는 말이 널리 확산되었습니다. 미술에서 자포니즘을 주도했던 것은 인상주의와 후기인상주의 화가들이었는데 이들은 특히 일본 목판화 '우키요에(浮世絵)'에 관심을 보였습니다. 우키요에는 지금도 흔히 볼 수 있는 그림인데, 이자카야에 걸려 있는 일본 그림들이 대부분 우키요에입니다. 대표적으로 호쿠사이^{Katsushika Hokusai}(1760~1849년)의 〈가나가와 해변의 높은 파도 아래〉(1825년)^{작품 32}가 유명합니다.

우키요에는 17~19세기 일본 에도시대에 유행한 풍속화로 주로 일상의 모습, 기녀, 가부키 배우, 명소 풍경 등 세속적이고 대중적인 주제가 주를 이룹니다. 우키요에의 '우키요(浮世)'는 15~16세기 일본 전국시대 때 계속되는 내전으로 혼란을 겪으며 '이승의 덧없음'을 뜻하는 말이었습니다. 그러다 에도시대로 접어들면서 사회가 안정되자 일상과 삶을 즐기자는 말로 바뀌면서 '부유하는 세계' '붕 뜬 세상'을 의

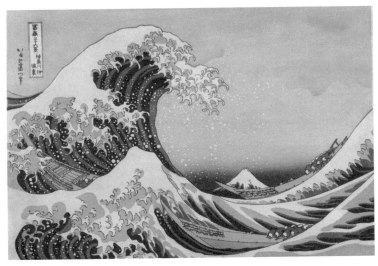

작품 32 카츠시카 호쿠사이, 〈가나가와 해변의 높은 파도 아래〉, 1825년

미하는 말로 바뀌게 됩니다. '우키요'에 그림을 뜻하는 '에(絵)'가 붙어 일상과 자연 풍경을 그린 세속화, 풍속화를 지칭하게 되었지요.[17]

우키요에는 17세기 이후 일본과 네덜란드가 통상하면서 조금씩 유럽으로 흘러갔는데, 일본에서 도자기를 수출할 때 우키요에를 둘둘 말거나 구겨서 완충제로 사용했습니다. 서양인들은 아무렇게나 구겨진 우키요에를 발견하곤 새로운 미술이라며 열광했지요. 19세기 이후 프랑스, 영국 등에서 대대적으로 일본적인 것이 유행하면서 우키요에는 일본미술의 대명사가 되었습니다.

누구보다도 고전주의에 질려 있는 인상주의, 후기인상주의 화가들은 새로운 미술인 우키요에에 관심을 보였습니다. 우키요에의 일상적인 주제와 파격적인 구도, 단순한 색채가 그들의 눈과 마음을 사로잡았습니다.

우키요에는 목판화이다 보니 섬세한 묘사와 채색에 한계가 있었습니다. 그러니 화면은 비교적 단순하고, 색채는 원색에 가깝습니다. 게다가 우키요에에서 구사한 원근법은 서양의 원근법을 자기식으로 해석해 "급격한 시선을 활용한 왜곡된 원근법"[18]이 등장합니다. 이렇듯 우키요에는 온전히 동양의 것이 아닌 동서양이 섞인 참신한 시각을 보여주었습니다. 일상, 순간, 우연을 추구하던 인상파 화가들은 우키요에에서 그들이 나아가야 할 방향을 발견했습니다.

모네의 〈수련과 일본식 다리〉(1899년)작품 33는 화면 위쪽에 일본식 다리가 둥글게 자리를 차지하고 있고, 밑으로는 수련이 펼쳐진 연못이 있습니다. 이것은 호쿠사이의 〈후카가와의 만넨 다리 아래〉(1823년)작품 34와 구도가 비슷합니다. 루브르 박물관에서 포착한 인상주의 화가 카사트의 모습을 그린 드가의 〈루브르의 메리 카사트〉(1879~1880년)작품 35는 히로시게의 〈요로이 나루터〉(1857년)작품 36에서 길을 지나가는

작품 33 클로드 모네,
〈수련과 일본식 다리〉, 1899년

작품 34 카츠시카 호쿠사이,
〈후카가와의 만넨 다리 아래〉, 1823년

작품 35 에드가르 드가,
〈루브르의 메리 카사트〉, 1879~1880년

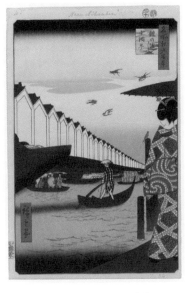

작품 36 우타가와 히로시게,
〈요로이 나루터〉, 1857년

여인의 뒷모습과 닮았습니다. 특히나 드가는 우키요에처럼 인물의 신체를 절단하고 구석에 배치하는 방식을 활용해서 순간적·우연적 시선을 표현합니다. 이처럼 인상주의, 후기인상주의 화가 대부분이 직간접적으로 우키요에에 영향을 받았습니다.

우키요에가 19세기 유럽미술에 영향을 준 것은 확실합니다. 그러나 사진기와 마찬가지로 그것은 어디까지나 영향을 준 것이지, 우키요에로 인해 서양미술이 달라진 것은 아닙니다.

유럽 화가들은 대도시와 플라뇌르의 시선을 쫓다가 일본미술을 발견하고 동질성을 느꼈습니다. 우키요에와 인상주의가 유행하던 시절 모두 비교적 안정적이고 풍요로운 사회를 바탕으로 하고 있습니다. 구석기미술에서 본 것처럼 인간은 현재에 집중할수록 일상, 순간, 우연, 변화를 긍정하게 됩니다. 우키요에와 인상주의는 '세속을 추구'한다는 점에서 같은 철학을 공유했으며, 이러한 동질성을 바탕으로 인상주의, 후기인상주의 화가들은 우키요에를 응용해 자신만의 예술세계를 개척해나갔습니다.

신인상주의
Neo-Impressionism

인상을 넘어서

인상주의는 시각적 사실을 가능하게 하는 요소인 '빛'에 주목합니다. 마네는 현실을 보기 시작하면서 현실의 빛을 그림에 도입했습니다. 모네는 시시각각 달라지는 빛을 포착했습니다. 드가는 가스등, 무대 조명 등 도시를 밝히는 인공적 빛이 만들어내는 형태와 움직임에 매료되었습니다. 이들은 모두 실증주의자이면서 경험론자(인간 인식, 지식의 근원을 경험에서 찾는 철학적 입장 및 경향)였습니다.

사실 인상주의자뿐 아니라 19세기 유럽인은 누구나 실증주의자이면서 경험론자였습니다. 산업혁명과 시민혁명을 거쳐 19세기가 되자 과학기술은 생활 속에서 활용되며 인간의 삶을 바꾸어놓았습니다. 시민혁명은 민주주의를 불러와 신분 구분을 희미하게 만들었습니다. 대도시 사람들은 대중이 되어 누구나 기차와 같은 대중교통을 이용하고 카페, 극장, 서커스 등 대중문화를 누렸습니다. 19세기 말은 이처럼

시민사회가 꽃피던 시절이었습니다.

빠른 속도로 생활이 바뀌면서 사람들은 절대불변의 진리를 추구하기보다 눈으로 보고 손으로 만질 수 있는 것에 더 가치를 두게 되었습니다. 중요한 것은 현실이지 과거가 아닙니다. 본격적으로 대중사회가 출현하면서 전통은 현실 앞에 무력해졌습니다. 사람들은 과거를 신뢰하기보다 지금 여기에서의 경험을 더 믿게 되었습니다. 온몸의 감각을 통해 들어오는 경험이야말로 판단의 강력한 근거가 됩니다. 인상주의는 19세기 중후반을 물들인 실증주의와 경험주의 세계관이 미술로 드러난 것입니다.

인상주의가 추구하는 빛의 변화, 평범한 일상, 주변 풍경 모두가 실증적이고 경험적인 것들입니다. 거기에 종교나 추상적인 어떤 것이 끼어들 틈은 없습니다. 그래서 인상주의에서는 과거 역사화가 표현했던 거창한 의미가 사라지고 감각(빛, 시간, 일상, 우연, 변화)의 향연이 펼쳐졌습니다. 인상주의는 실증주의, 대도시, 플라뇌르, 대중문화를 바탕으로 한 19세기 후반을 드러내는 시각적 양식입니다.

그러나 끝없이 변하는 빛, 흘러가는 시간을 추구하다 보면 놓치는 게 생기기 마련입니다. 실증주의와 경험주의는 삶의 토대가 불안정합니다. 삶은 그때그때 경험에 따라 정의되고, 불변의 이상이나 목표보다 지금 내 앞의 이해관계에 따라 인생이 진행됩니다. 이러한 현상은 미술에서 빛을 쫓아 색채에 중점을 두기에 형태가 무너지는 모네와 같은 경향을 보여줍니다. 그렇지 않다면 드가처럼 불안정한 구도와 불안한 심리상태를 보여주기도 하지요.

경험은 인간에게 직접적이고 확실한 것입니다. 그러나 이론이 없는 경험은 카오스(혼돈)처럼 우리에게 들어옵니다. 몇몇 화가들이 모네와 같은 인상주의식 접근법에 반기를 들었던 것은 바로 이런 이유 때문

이었습니다. 경험의 극단을 추구하다 보니 어느새 화면에는 형태, 구조, 의미가 사라졌습니다. 인상주의에서 카오스를 보았던 화가들은 코스모스(질서 잡힌 우주)를 건설하고자 하는 욕망에 사로잡혔습니다.

1880년대에 접어들면서 모네류의 인상주의 외에도 다양한 스타일의 작품이 등장하기 시작했습니다. 대표적으로 1874년 제1회 인상주의 전시회에서의 세잔이, 1886년 제8회이자 마지막 인상주의 전시회에서의 쇠라가 그러했습니다. 세잔과 쇠라는 시간, 우연, 순간을 넘어서는 것을 지향하며 화면에 단단한 구조를 도입했습니다. 그들은 후기인상주의와 신인상주의라는 새로운 조류를 형성하며 인상주의를 극복하고 있습니다.

미술사에서는 후기인상주의 이전에 신인상주의^{Neo-impressionism}가 자리하고 있습니다. 후기인상주의는 인상주의와 이름이 비슷하기에 인상주의를 계승한 것처럼 보이지만 후기인상주의는 인상주의와 같은 점보다는 다른 점이 훨씬 더 많습니다. 후기인상주의는 인상주의를 본격적으로 극복한 사조라고 할 수 있습니다. 반면 신인상주의야말로 인상주의를 계승한 측면이 큽니다.

신인상주의는 평범한 일상, 도시 근교의 풍경 등 인상주의의 소재를 그대로 가져왔고, 빛을 포착하고자 하는 인상주의자들의 경험주의적 태도를 계승합니다. 그러나 신인상주의자들은 좀 더 치밀하고 계획적이었습니다. 인상주의자가 모네처럼 감각에 의지해 힘차게 붓을 휘둘러 카오스의 경험을 그대로 살려냈다면, 신인상주의자는 쇠라처럼 실험실의 과학자가 되어 빛을 분석해 코스모스로 직조했습니다.

인상주의가 대도시, 기차 등이 만들어낸 순간적인 시간에 영향을 받았다면, 신인상주의는 실증주의를 바탕으로 당대 발전하는 과학, 특히 광학^{Optics}(光學, 빛을 연구하는 물리학의 한 분야)을 미술로 끌고 들어왔습

니다. 이처럼 신인상주의는 빛을 과학적으로 분석해 감각에 의해 무질서해진 인상주의 화면에 과학적 질서를 도입하고자 했습니다. 결국 인간이 사는 곳은 코스모스입니다.

빛을 분석하다, 쇠라

조르주 피에르 쇠라Georges Pierre Seurat(1859~1891년)는 야심 차게 준비한 〈아스니에르의 물놀이〉(이하 〈물놀이〉)(1883~1884년)작품 37를 1884년 살롱전에 출품합니다. 당연하게도 결과는 낙선. 평범하기 짝이 없는 주말 물놀이 풍경을 미세한 작은 점을 찍어 그린 그림을 보고 살롱의 심사위원들은 황당했습니다. 이제는 말도 안 되는 별의별 작품이 살롱전에 나온다며 그들은 혀를 쯧쯧 찼겠지요.

쇠라는 좌절하지 않고 〈물놀이〉를 곧 같은 해 열린 제1회 독립미술전시회(앙데팡당Indépendant展)에 출품했습니다. 앙데팡당전은 심사위원이

작품 37 조르주 쇠라, 〈아스니에르의 물놀이〉, 1883~1884년

따로 없으며 누구나 작품을 출품할 수 있는 전시회였습니다. 사실 쇠라는 시냐크$^{Paul\ Signac}$(1863~1935년), 르동$^{Odilon\ Redon}$(1840~1916년) 등과 함께 이 전시회의 창립자 중 한 사람이기도 했습니다.[19]

앙데팡당전에 전시된 쇠라의 작품은 곧 반향을 일으켰고, 1886년 쇠라는 마지막 인상주의 전시회인 제8회 인상주의전과 제2회 앙데팡당전에 또 다른 대작 〈그랑자드섬의 일요일 오후〉(이하 〈그랑자드섬〉) (1884년)$^{작품\ 38}$를 전시했습니다. 이를 본 비평가 펠릭스 페네용은 '신인상주의'라는 용어를 사용하며 새로운 미술의 탄생을 알렸습니다.[20]

쇠라는 파리국립미술학교의 신고전주의 화가 앵그르의 제자 앙리 레만$^{Henri\ Lehmann}$(1814~1882년) 밑에서 고전주의 교육을 받았습니다. 고전주의 교육을 통해 쇠라는 화면에 구조를 설계하는 법과 사물의 형태를 드러내는 법을 배웠고 이를 새로운 미술인 인상주의와 결합하고자 하였습니다. 즉 고전적 구조와 형태 위에 빛의 변화를 드러내고자 했던 것이지요. 그러나 모네처럼 빛이 제멋대로 형태를 흩트려서는 안

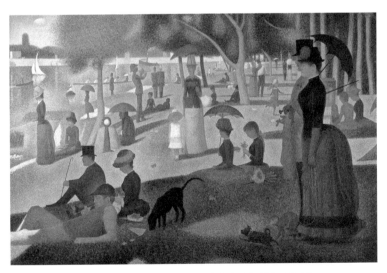

작품 38 조르주 쇠라, 〈그랑자드섬의 일요일 오후〉, 1884년

됩니다. 카오스에 해당하는 빛은 형태 속으로 녹아들어 코스모스를 형성하는 데 일조해야 합니다.

쇠라는 고전주의와 인상주의를 하나로 결합한 이상적인 코스모스를 만들기 위해 빛을 과학적으로 분석했습니다. 인상주의자처럼 쇠라도 색은 서로 영향을 주고받는다고 생각했습니다. 인상주의가 감각에 의지해 색의 상호작용을 표현했다면, 쇠라는 감각보다 과학적 이론과 법칙을 토대로 색의 상호작용을 분석하고 그것을 캔버스에 구현하고자 했습니다.

쇠라는 보색(색상환에서 서로 반대되는 색), 빛의 분산과 지각에 관한 삼원색설[21], 물감의 혼합 등 19세기 광학 이론을 토대로 색채를 연구하면서 캔버스 속의 색채 현상을 탐구했습니다.[22] 다양한 광학 이론을 바탕으로 쇠라는 자신만의 색채법을 고안했고, 그 결과 점묘법(점묘주의, 분할주의)이 등장합니다.

일반적으로 점묘법으로 알려진 쇠라의 점묘주의(혹은 분할주의) 기법은 작은 점을 하나씩 찍어서 사물의 형태와 색채를 만들어냅니다. 어렸을 때 학교 미술시간에 점묘법으로 그림을 그린 적이 있는데, 많은 친구들이 지겨워했던 기억이 납니다. 그림을 완성하기 위해서는 점을 무수히 찍어야 하는데 그러려면 우선 인내심과 정확성이 필요합니다. 학교에서 아이들에게 기대해선 안 될 것을 기대했던 것이지요.

점을 아무렇게나 찍어서는 안 되며, 점의 위치와 간격을 일정하게 찍어야만 멀리서 보았을 때 색채가 일정하게 표현됩니다. 만약 한쪽에는 너무 점을 몰아서 찍고, 다른 쪽에는 듬성듬성하게 찍었다면 그것이 곧 명도(明度, 색의 밝음과 어두움)가 되어 사물의 색채를 어색하게 만들어버립니다. 인내심과 정확성이 흐트러지지 않게 집중력도 필수이겠네요. 쇠라의 규칙적이고 성실한 접근법에 존경의 마음을 담아 드

가와 고갱은 그를 '공증인' '화학자'라고 부르기도 했습니다.[23]

　쇠라는 광학 법칙에 따라 자신만의 색채법을 개발하려고 노력했습니다. 그는 인상주의와 마찬가지로 팔레트에서 색을 섞지 않고 원색을 그대로 사용합니다. 자연의 색은 원색이지, 그 원색들이 서로 섞여 있는 것이 아닙니다. 그런데도 우리가 자연을 볼 때 붉그스름하고 푸르스름하게 보이는 것은 빛, 수증기, 바람 등 다양한 환경이 사물의 색채에 영향을 주었고 인간의 눈은 그러한 영향 속에서 사물을 바라보기 때문입니다. 이러한 현상을 과학적으로 분석한 것이 광학입니다. 쇠라는 광학 연구를 통해 인간의 감각에 보다 객관적으로 접근하고자 했습니다.

　쇠라가 배운 고전주의는 세계에 대한 객관적인 접근이 아니었습니다. 고전주의는 색을 섞는 걸 기본으로 해 인위적으로 색을 만들어냈기에 거기에 사용된 색은 자연의 색이라 볼 수 없습니다. 더욱이 색은 섞으면 섞을수록 검은색이 됩니다. 그러나 자연 속의 색채는 어둡게 보일 뿐 검은색이 아닙니다. 따라서 쇠라는 자신이 원하는 색을 얻기 위해서는 '광학적 혼합'이 답이라고 생각했습니다.[24]

　광학적 혼합은 인위적으로 물감을 섞어서 색채를 표현하는 게 아니라 개별적인 색의 요소들을 따로따로 칠한 뒤 인간의 눈이 그 색들을 자연스럽게 혼합하는 방식입니다. 예를 들어 보라색을 표현하기 위해서 빨간색 점을 찍고 그 옆에 파란색 점을 나란히 찍으면 멀리서 봤을 때 우리 눈이 그것을 자연스럽게 보라색으로 인식하게 됩니다. 빨간색과 파란색이 영향을 주고받으며 서로의 색을 감쇄해 우리 눈에는 보라색처럼 보이게 되는 것이지요. 이처럼 광학적 혼합을 하기 위해서는 색채에 대한 광학 지식도 필수입니다.

　광학적 혼합을 바탕으로 한 색채와 함께 쇠라의 코스모스를 구성

한 다른 하나는 '형태'입니다. 데생을 중시하는 고전주의 교육을 받은 쇠라는 사물의 형태를 중요하게 여겼습니다.

그의 작품을 보면 알록달록한 색채와 더불어 뚜렷하고 명확한 형태가 눈에 들어옵니다. 형태가 얼마나 명확하게 드러나는지 〈물놀이〉와 〈그랑자드섬〉 모두 고요하고 정지된 느낌을 줍니다. 각각 물놀이와 나들이라는 현대생활의 여가를 그린 작품인데 그림을 들여다보면 물놀이의 즐거움이나 나들이의 홍겨움 등은 전혀 느껴지지 않습니다. 대신 명확한 형태를 한 사물들이 각자의 자리를 차지하며 부동의 자세를 취하고 있습니다.

쇠라는 화면의 모든 부분을 세심하게 통제하고 구성했습니다. 〈그랑자드섬〉은 40여 점의 스케치와 20여 점의 소묘를 바탕으로 2년간의 긴 작업 끝에 탄생한 작품입니다.작품 39 쇠라는 소묘를 통해 사물의 형태적 특징을 명확하게 분석했으며, 이를 바탕으로 개별 사물을 화면 속에 배치하면서 전체적인 구조를 잡아나갔습니다. 사물의 형태를

쇠라의 〈그랑자드섬의 일요일 오후〉 일부

작품 39 조르주 쇠라, 〈낚시하는 여인〉, 1884년

완성하는 것은 미세하고 무수한 작은 점입니다. 이 점들이 모여 조각상처럼 단단한 색채 형태가 만들어졌습니다. 그러자 나들이 같은 평범한 일상이 마치 시공간을 초월해 어딘가 영원으로 닿는 느낌을 자

작품 40 조르주 쇠라, 〈서커스 퍼레이드〉, 1887~1888년

작품 41 조르주 쇠라, 〈샤위〉, 1889~1890년

작품 42 조르주 쇠라, 〈서커스〉, 1891년

아내게 되었습니다. 쇠라는 일상, 순간, 우연을 완벽히 정지된 공간으로 옮겨놓아 새로운 고전을 만들어냈습니다.

그러나 쇠라의 새로운 고전주의는 서커스와 같은 흥겨운 대중문화까지도 응고시켜놓기 일쑤였습니다. 본격적인 서커스 쇼 전의 맛보기 무대를 그린 〈서커스 퍼레이드〉(1887~1888년)^{작품 40}, 캉캉 춤을 추는 무용수와 연주자들을 그린 〈샤위〉(1889~1890년)^{작품 41}, 그리고 서른한 살의 급작스러운 죽음으로 인해 완성하지 못한 〈서커스〉(1891년)^{작품 42} 등 모두 쇼의 역동성은 쏙 빠지고 이집트 벽화처럼 정지되다 못해 초월적인 인상까지 풍깁니다. 이처럼 쇠라는 과학적 접근을 중시하다 보니 화면에서는 동적인 기운이 사라지고 모든 것이 얼어붙어 있습니다.

생명력이 느껴지지 않는다는 점에서 〈서커스〉는 당대에 좋은 평가를 받지 못했습니다. 그러나 순간을 다채로운 색채와 함께 형태로 영원히 고정했다는 것이 쇠라의 가장 큰 매력이 아닐까 합니다. 가장 역동적인 대상이 정적으로 표현되어 그림은 초현실적인 분위기를 풍기면서 관람자를 한순간에 다른 세상으로 데려다줍니다.

쇠라는 흘러가는 순간을 그대로 포착하기보다 순간을 분석하고 종합해 시간을 공간으로 만들어놓았습니다. 그는 인상주의가 추구하는 순간을 고전적 방식을 도입해 현대적 공간으로 탈바꿈시켰습니다. 그래서 쇠라의 작품은 고전주의와 인상주의를 모두 아우르는 새로운 인상주의인 신인상주의를 창조했습니다. 쇠라에게 와서 인상주의는 비로소 완전한 고전으로 자리 잡게 됩니다.

쇠라는 인상주의가 추구하는 별거 아닌 일상의 주제를 "기념비적인 규모로 확장하고 종합"²⁵했습니다. 고전의 '형태'와 현대의 '색채' '주제'가 어떻게 완벽한 하모니를 이루는지 보고 싶다면 쇠라의 작품을 보면 됩니다.

흥겨운 색채의 세계, 시냐크

쇠라의 신인상주의는 피사로, 반 고흐 등 여러 화가들에게 영향을 주었습니다. 모네와 같은 즉흥적이고 경험적인 인상주의를 극복하고 보다 견고한 세계를 건설하려는 화가들이 쇠라 주변에 모여들었지요. 그중 폴 시냐크Paul Signac(1863~1935년)는 쇠라의 신인상주의를 이론화하고 널리 알린 신인상주의 화가입니다. 쇠라의 이른 죽음으로 신인상주의도 막을 내릴 뻔했지만 그의 친구이자 제자인 시냐크로 인해 신인상주의는 미술사에 굳건히 자리매김하게 되었습니다.

시냐크는 1884년 모네와 쇠라를 만났습니다. 그는 모네의 작품을 보고 본격적으로 화가가 되기로 결심했고, 인상주의 화풍의 야외 풍경화를 제작했습니다. 그러다 쇠라의 신인상주의를 접하고 새로운 미술에 눈을 떴으며, 곧 쇠라와 함께 신인상주의의 길로 나아갔습니다. 시냐크는 쇠라의 가르침을 계승해 색깔을 섞지 않는 점묘법을 구사했습니다. 그는 모네의 작품을 보고 화가가 되었고 쇠라에게서 새로운 미술의 영감을 얻었기에 이 두 화가는 시냐크의 예술세계를 구성하는 결정적인 요소가 되었습니다.

작품 43 폴 시냐크, 〈양산 든 여인〉, 1893년

자신의 아내를 모델로 한 시냐크의 〈양산 든 여인〉(1893년)작품 43은 역시나 자신의 아내와 아들을 모델로 한 모네의 〈양산 쓴 여인〉(1875년)4장_작품 11에 대한 신인상주의의 응답 같습니다. 모네는 화창한 날 오후 아내 카미유와 아들 장이 언덕에서 산책하는 모습을 담았습니다. 그림을 보고 있

노라면 따스한 햇볕과 가볍게 일렁이는 바람이 그대로 느껴지는 듯합니다.

반면 시냐크의 작품은 쇠라의 작품과 마찬가지로 명확한 형태 속에 색점이 배치되어 있어 선명한 형태와 색채가 눈에 들어옵니다. 빨간 양산과 여인의 초록색 옷은 보색대비를 이루며 두 색채를 두드러지게 해 밝고 경쾌한 느낌을 자아냅니다. 그러나 보색대비의 경쾌함은 딱딱한 형태 속에 머물고 있기에 이내 정갈함으로 바뀝니다. 이처럼 시냐크의 작품은 쇠라와 마찬가지로 고요하고 정적인 분위기를 풍기며 쇠라와 큰 차별성을 두지 않는 듯 보입니다.

시냐크는 쇠라의 접근법이 어떤 한계를 지니는지 명확하게 인식하고 있었습니다. 그는 쇠라가 죽고 나서 일기에 이렇게 쓰고 있습니다. "자연에 대한 탐구가 우리를 마비시킨다. … 유감스럽게도 자연의 인상을 새롭게 하지 않는다면 우리는 금세 단조로움에 빠지고 말 것이다."[26] '자연에 대한 탐구'란 쇠라가 보여주었던 과학적이고 체계적으로 접근하는 태도를 말합니다. 쇠라는 과학자가 자연을 분석하는 것처럼 이성을 통해 형태와 색채를 분석했습니다. 그러자 작품에는 수학적 질서만 남아 있을 뿐 모네와 같이 감각을 통해 자연을 직접 만나는 화가의 직관은 잘 보이지 않게 되었습니다. 금세 단조로움에 빠질 것이라는 말은 쇠라의 한계이자 시냐크 본인에게 하는 경고이기도 합니다.

쇠라가 과학적인 태도로 예술에 접근했기에 작품에 남게 된 것은 규칙과 질서였습니다. 규칙과 질서는 그 특성상 정지를 지향하기에 한번 결정되고 난 뒤에는 쉽게 바뀌지 않습니다. 쇠라는 결국 자신의 규칙 속에 매몰되어버렸고 움직이는 대상마저 응고시키는 결과를 낳았습니다. 모든 작품이 정적이고 고요한 세계가 되어버리자 '금세 단

조로움에 빠지고' 말했던 것이지요. 시냐크는 신인상주의를 단조로움에서 구해내기 위해 쇠라를 극복해야 했습니다. 그 방법은 감각을 통해 자연을 만나고자 했던 모네의 방법을 신인상주의에 응용하는 것이었습니다.

때마침 푹 빠지게 된 '항해Sailing'는 시냐크에게 새로운 주제를 미술에 접근시키는 법을 알려주었습니다. 1892년 작은 보트에 몸을 실은 시냐크는 파리의 항구에서 시작해 네덜란드, 지중해 지역과 콘스탄티노플(지금의 튀르키예의 이스탄불)에 이르는 지역들을 여행했습니다. 1897년 이후로 그는 파리를 떠나 프랑스 남부 항구도시인 생트로페와 앙티브에 거주하면서 항해와 예술활동을 이어갔습니다.

항해에서 영감을 받아 시냐크의 작품에는 주로 항구, 배, 바다가 등장했고, 화면은 좀 더 활기를 띠었습니다. 증기선이 연기를 뿜으며 항구에 정박해 있는 모습을 그린 〈로테르담 항구〉(1907년)작품 44는 모네의 〈생 라자르 역, 도착한 기차〉(1877년)작품 45를 완벽하게 신인상주의로 해석한 것 같습니다.

과거 치밀했던 색점은 훨씬 듬성듬성해지고 형태를 벗어나 자유롭

작품 44 폴 시냐크, 〈로테르담 항구〉, 1907년

작품 45 클로드 모네, 〈생 라자르 역, 도착한 기차〉, 1877년

쇠라의 〈그랑자드섬의 일요일 오후〉 일부
작고 치밀한 색점이 모여 단단한 형태를
만들어냈다.

시냐크의 〈로테르담 항구〉 일부
크고 듬성듬성한 색점이
형태를 넘어서려 한다.

게 번져나가고 있습니다. 초록색과 파란색 색점은 바다의 일렁이는 리듬감을 보여주고, 선박의 증기는 하늘로 번져가고 있어 수평의 바다와 대비되는 수직의 운동을 드러내고 있습니다. 화면 중간중간 붉은색과 노란색은 파란색의 배경과 보색대비를 이루며 화면을 더욱 활기차게 만들어줍니다.

〈라로셸 항구 입구〉(1921년)작품 46에서는 양쪽 건물 사이로 붉은 돛을 단 배 한 척이 들어오면서 항구에 잔잔한 파도를 만들고 있습니다. 배와 건물은 바다에 반사되어 자연스럽게 그 색채가 물로 연결되어 있으며, 동시에 하늘과 바다는 서로를 반영하는 듯 물결과 구름이 일렁이고 있습니다. 시냐크의 이전 작품에서는 모든 사물이 분리되어 각각의 공간을 차지하고 있었다면, 이제는 분리가 조금 완화되어 뒤섞임으로 나아가고 있습니다. 색점을 통해 견고함과 유연함을 동시에 구사하고 있어 단조로움에서 벗어나 다채로운 감각을 전달하고 있습니다.

자신이 살았던 항구마을을 그린 〈앙티브〉(1911년)작품 47는 듬성듬성한 색점들이 과감하게 서로의 공간을 넘보며 섞이고 있습니다. 바다

작품 46 폴 시냐크, 〈라로셸 항구 입구〉, 1921년

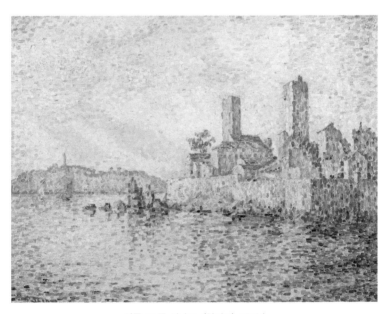

작품 47 폴 시냐크, 〈앙티브〉, 1911년

에 반사된 햇빛이 건물과 풍경 그리고 화가의 눈에 그대로 반사되어 들어오고 있습니다. 잔잔한 물결 위에서 반짝이는 빛, 그 빛을 머금어 건물은 무게감이 느껴지지 않고, 뒤쪽의 섬은 희미하게 존재감을 암시할 뿐입니다. 평일 오후의 나른함을 보여주는 듯 화면은 흘러가는 색채와 시간을 담고 있습니다.

시냐크는 쇠라가 지향했던 규칙과 질서를 넘어 색점이 자유롭게 뛰어놀도록 두었습니다. 그러자 형태에 갇혀 있던 색점은 시간성을 입고 생동감을 드러내게 되었습니다. 시냐크는 예술은 과학이 아님을 훌륭하게 증명했습니다.

후기인상주의
Post—Impressionism

모방에서 창조로

신인상주의는 인상주의에 과학적이고 체계적으로 접근하고자 했던 사조입니다. 인상주의처럼 신인상주의도 세상을 실증적·경험적으로 해석했기에 평범한 일상과 주변 풍경을 예술의 주제로 삼았습니다. 단, 모네류의 인상주의가 감각의 극단을 추구했다면, 신인상주의는 질서와 규칙을 바탕으로 화면에 견고함을 구축하려고 했습니다. 그들은 무질서한 감각을 정리해서 형태와 의미를 만들었습니다. 결국 인간이 사는 곳은 질서 잡힌 우주인 코스모스입니다.

그러나 신인상주의가 건설했던 코스모스는 고전주의가 지향했던 코스모스와는 다릅니다. 고전주의는 변하지 않는 절대공간을 먼저 세우고 그 속에 이상적인 사물들을 논리적으로 채워 넣었습니다. 고전주의가 구축한 코스모스는 변하지 않는 우주였습니다. 반면 신인상주의는 시간과 변화를 긍정하는 인상주의를 계승했으나 거기에 과학의

실증적이고 엄밀한 태도를 추가했습니다. 쇠라는 인상주의를 질서와 규칙이라는 과학적 세계관 위에 세웠습니다.

르네상스부터 신인상주의까지 서양미술은 자연을 표현하고자 했습니다. 물론 시대마다 정의하는 '자연'의 모습은 달랐습니다. 르네상스의 자연은 수학적·논리적이어야 했고, 낭만주의의 자연은 인간의 감성이 반영된 것이었으며, 인상주의에서는 감각으로 만난 자연이었습니다. 서양미술사를 훑어보면 세계를 바라보는 인간의 시각이 어떻게 변해가는지 알 수 있으며, 덩달아 객관적이고 고정된 세계의 모습이란 없다는 것을 확인할 수 있습니다. 결국 인간이 보는 세계란 자신이 속한 시대에 의해 일차적으로 결정됩니다.

인상주의를 거쳐 후기인상주의로 넘어가면서 자연을 재현(모방)하려는 서양미술의 전통이 본격적으로 포기되기에 이릅니다. 인상주의 이후의 미술은 도저히 자연의 재현이라고 부를 수 없게 되는데, 이제 화가들은 자연보다는 자신의 가치관·인생관을 표현하고자 합니다. 감각으로 무너져 내린 자연 앞에서 화가들이 더 이상 무엇을 할 수 있을까요? 자연의 재현은 결국 이렇게 끝을 맺게 됩니다. 지성을 배제한 채 감각을 통해 자연을 재현한다는 점에서 인상주의는 서양미술의 종착점입니다.[27]

인상주의 이후 화가들은 시간, 운동, 색채 속에서 무너진 세상과 마주하게 되었습니다. 그곳에는 모호한 감각과 색채만이 둥둥 떠다닐 뿐 확실한 것이라곤 없었습니다. 감각은 끊임없이 변하고 흘러가기에 견고한 세계상을 만들어주지 못합니다. 살아 있는 생생한 자연과 만나고자 했던 화가들은 지성을 버리고 감각으로 나아갔지만, 그 끝에 다다른 것은 감각으로 해체된 모호한 세상이었습니다. 카오스가 펼쳐진 것입니다.

그러나 인간이 살아가는 곳은 질서 잡힌 우주인 코스모스입니다. 그것이 본능 아래에 놓인 동물과 다른 인간 지성의 특징입니다. 인간은 생존을 위해 지성으로 세계를 건설했고, 그 속에서 안락함을 누렸지만 도구적 존재였던 지성은 어느새 자신의 위치를 망각하고 모든 것을 지배하려 했습니다. 누구보다도 예민한 감각을 지닌 예술가들은 그것을 가만히 보고 있을 수 없었습니다. 지성의 횡포에서 감각을 구해야 했던 것이지요. 그런데 감각을 구해냈더니 카오스가 펼쳐졌습니다. 이제 새로운 대안이 필요합니다.

서양미술이 감각의 극단으로 나아가자 미술은 그 방향성을 틀어버립니다. 그것이 바로 인상주의를 극복하는 후기인상주의입니다. 화가들은 감각으로 해체된 세상을 구하기 위해 세계를 새롭게 건설할 필요를 느꼈습니다. 물론 그들이 건설할 세계는 과거처럼 자연을 모방하는 것은 아니었습니다. 자연을 따르기 위해서는 객관적 자연이라고 가정할 만한 것이 있어야 합니다. 그러나 경험적이고 실증적인 세계관 속에서 자연이란 엄밀히 말해 개인의 경험에 지나지 않습니다. 이제 본질이 아닌 실존이 중요해집니다.

19세기가 지나면서 세계는 과거와 단절하게 됩니다. 신분제사회가 무너졌고, 증기기관으로 만들어진 기차와 배는 이동 거리를 비약적으로 확대시켜 물자, 인간, 문화를 옮겨 다니게 했습니다. 또한 기계는 인간의 노동력을 대신하게 됩니다. 대도시가 건설되고, 농촌 사람들은 도시의 공장 노동자가 되었습니다.

이제 미래는 더 이상 과거에서 구할 수 없게 되었고, 인간은 자신의 존재를 과거가 아닌 미래를 동반한 현재에서 찾을 수밖에 없습니다. 그래서 실존주의 철학자 사르트르가 말하듯 인간은 자유를 선고받은 존재가 됩니다. 그에게는 정해진 목적도 이유도 없습니다. 이제 인간

은 매 순간 선택의 문제에 직면하게 됩니다. 그러나 정답이 없으니 선택은 어려운 문제가 되고 인간은 늘 불안을 느끼게 됩니다. 어떻게 살아야 할지, 뭘 해야 할지 명확하지 않으니 불안한 것입니다.

실존이 중요해진 상황에서 정답은 사라졌지만, 오히려 그래서 모든 것이 정답인 상황이 펼쳐집니다. 그러니 내가 추구하는 신념, 주장, 의지, 목적 모두가 정답이 되고, 나는 내가 중시하는 가치들을 선택하면서 미래로 나아갑니다. 삶에서도, 예술에서도 모방이 아닌 '창조'가 중요해집니다. 선택을 통해 나는 나의 미래를 창조해나갑니다.

왕조사회에서 시민사회로 나아가는 동안 철학적·사상적으로 실존주의가 대두합니다. 실존주의에서 인간의 본질은 곧 개인의 실존입니다. 이제 모든 인간은 외부에서 자기 존재의 근거를 찾을 게 아니라 자기가 자신을 어떻게 선택하고 규정하는지에 따라 결정됩니다.

이것이 후기인상주의를 비롯한 20세기 이후 현대미술이 처한 상황이었습니다. 화가들은 고정된 세계가 없음을 저마다 인지했고, 나름의 세계를 만들기 위해 분투하게 됩니다. 그 시작이 바로 후기인상주의에서 나타납니다. 후기인상주의는 그 이전의 사조에 비해 하나의 사조라고 할 수 없을 정도로 다양한 경향성이 존재합니다. 인상주의와 신인상주의는 어떻게든 공통점을 찾아서 묶을 수 있지만 후기인상주의로 넘어가면 작가마다 차이점이 더 극대화되어 하나로 묶을 수 없습니다. 각자 자기만의 세계를 창조했으니까요.

용어의 탄생

애초에 후기인상주의라는 이름은 '편의'에 의해 만들어졌습니다. 정작 당대에는 후기인상주의라는 용어도 없었고, 여기에 속하는 작

가들이 인상주의자들처럼 느슨한 공동체로 이어진 것도 아니었습니다.[28] 후기인상주의라는 이름은 영국 미술비평가 로저 프라이$^{Roger Fry}$(1866~1934년)가 1910년에 기획한 '마네와 후기인상주의'라는 전시회명에서 처음 등장했습니다.

프라이는 인상주의 및 그 주변의 미술을 소개하기 위해 이와 관련된 작품을 모아서 전시했습니다. 여기에 마네를 비롯해 세잔, 고흐, 고갱의 작품이 나란히 걸려 있었습니다. 그야말로 인상주의와 그 이후에 등장한 다양한 미술을 한데 모아둔 전시였습니다.

후기인상주의라는 이름이 탄생하게 된 배경에서 알 수 있듯, 후기인상주의$^{Post-impressionism}$라는 말은 먼저 인상주의 이후에 등장하는 다양한 미술 경향을 가리킵니다. 여기에 속하는 작가들은 기존 미술인 인상주의를 극복하고 저마다 자신만의 세계를 건설하려는 시도를 보여줍니다. 물론 후기인상주의자들은 인상주의가 그랬듯 고전주의가 지향했던 원근법에 근거한 입체적 환영과 서사(이야기, 의미)를 배제하고 미술 본연의 요소인 형태와 색채에 주목합니다. 형과 색에 주목하니 인상주의와 마찬가지로 후기인상주의의 화면도 평면성이 강조되었습니다. 그러나 이런 점을 제외하고 후기인상주의자들을 한데 묶을 수 있는 개념은 없습니다.

후기인상주의는 일관성이 없고 다양하지만, 현대미술이 나아가야 할 방향성을 제시했다는 점에서 현대미술의 직접적인 뿌리입니다. 현대미술은 크게 2가지 표현적·형식적 경향을 보입니다. 표현적 경향은 개인의 내면, 상상, 생각 등을 형과 색을 통해 드러내는 것이고, 형식적 경향은 기하학적 도형이 부각된 추상적 경향을 말합니다. 물론 이 둘을 완벽하게 나눌 수 있는 것은 아니며, 한 사람에게서 2가지 경향이 공존하는 것을 볼 수 있습니다.

후기인상주의 화가 중 대표적으로 고흐와 고갱은 색채를 중심으로 내면, 감성, 관념 등을 표출합니다. 세잔은 표현과 형식을 넘나들지만, 앞의 두 화가에 비해 세계를 도형적으로 해석하는 경향을 보이기에 형식적 차원이 두드러집니다. 이 3명의 화가는 후기인상주의를 대표하며 이후 등장할 미술에 지대한 영향을 주게 됩니다. 이들의 영향을 받아 20세기 이후 표현주의, 야수주의, 입체주의가 등장하게 되고 화가들은 전통에서 벗어나 자유롭게 자신의 세계를 건설하게 됩니다.

표출하는 감성, 고흐

후기인상주의에서 가장 유명한 화가, 아니 서양미술사를 통틀어 가장 인기 있는 화가를 꼽으라면 단연 빈센트 반 고흐^{Vincent Van Gogh}(1853~1890년)입니다. 이 불행한 천재 화가는 가난과 고독에 시달리면서도 엄청난 열정으로 십 년이라는 짧은 기간 동안 유화 900여 점, 드로잉 1,100여 점을 남겼습니다. 평생 단 한 점의 작품만을 팔았으며 광기로 얼룩진 인생을 스스로 마감하는 등 화가의 이야기는 전설이 되었습니다. 폭발하는 듯한 에너지를 보여주는 그의 작품은 많은 사람을 전율하게 했습니다. 고흐의 작품과 인생은 영화로, 소설로, 각종 전시로 재탄생했고 지금도 여전히 '소비'되고 있습니다.

고흐가 다른 화가에 비해 유독 인기가 많고 대중적인 이유는 그의 작품이 전달하는 거침없는 감성의 표현에 있습니다. "극도의 불안과 불안정, 흥분과 긴장"[29]이 고흐의 작품에 흐르고 있는데, 이러한 감성은 "화폭 위에 물결치는 특유의 두꺼운 임파스토"[30]로 나타납니다.

임파스토^{Impasto}는 붓과 나이프 등으로 물감을 그대로 떠서 두껍게 칠하는 유화 기법입니다. 임파스토 기법이 만들어내는 두께와 입체감

은 요동치는 듯한 거침없는 감성을 표현하는 데 제격입니다. 고흐의 작품을 실제로 보면 입체적으로 다가오는데, 그 이유도 바로 이 두꺼운 물감 덩어리가 한몫하고 있습니다. 임파스토로 표현된 감성은 관람자가 그림을 찬찬히 보고 있을 시간을 주지 않고 일순간에 그를 그림 속으로 몰아붙입니다. 우리는 감성이 가득한 화면에 즉각적으로 매료됩니다.

반 고흐의 〈별이 빛나는 밤〉 일부
두껍고 꾸덕한 임파스토가 화폭
위에서 요동친다.

고흐는 화상(畫商), 교사, 목사에 도전했지만 모두 실패하고 마지막으로 정착한 직업이 화가였습니다. 1880년 스물일곱의 나이에 그림을 배우기 시작해 1890년 생을 마감할 때까지 자신의 삶을 온전히 예술에 바쳤습니다. 자기 예술의 근원이자 그를 파멸로 몰고 간 것은 정서불안, 우울증, 분열증 등을 아우르는 '광기'라는 평가가 지배적입니다.

그는 자신의 광기를 예술에다 그대로 표출했는데 고흐는 자신의 그림들이 '주이상스Jouissance(성적 쾌락, 즐거움을 뜻하는 프랑스어)'의 산물이라고 말했습니다.[31] "아름다운 것을 감상한다는 것은 곧 무한대의 나락으로 떨어지는 듯한 성교의 즐거움과도 같다."[32] 고흐에게 예술이란 "완전한 희열의 상태"[33]였기에 그러한 예술관을 반영한 그의 작품은 관람자를 정서적으로 동요시킵니다. 우리가 고흐의 작품에서 느끼는 강렬함이란 시각에서 비롯된 격렬한 심리적 자극입니다. 이러한 자극은 일상의 사소한 것들이 얼마나 위대하고 숭고한지를 보여주는 계기로 작동하면서 지상의 삶이 얼마나 찬란한지를 깨닫게 해줍니다.

초기작인 〈감자 먹는 사람들〉(1885년)[작품 48]은 고흐의 경험과 삶의

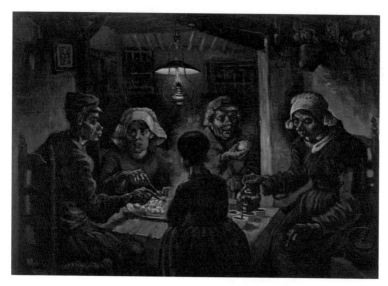

작품 48 빈센트 반 고흐, 〈감자 먹는 사람들〉, 1885년

태도가 반영된 작품으로 밀레의 작품을 연구한 결과물이기도 합니다. 어두운 실내를 배경으로 농민 가족이 식탁에 둘러앉아 저녁으로 감자를 먹고 있습니다. 주름이 깊게 팬 얼굴과 유난히도 크고 투박한 손에서 농민들의 모습이 더욱 사실적으로 다가옵니다.

그림을 지배하는 어두컴컴한 갈색과 회색은 흙을 그대로 퍼다가 바른 듯한 느낌을 줍니다. 농민들은 햇볕에 그을린 검은 손으로 검은 대지에서 감자를 캐냈고, 그것을 한 끼 저녁 식사로 먹고 있습니다. 그 모습은 누추하기보다 엄숙하게 보입니다. 예수와 제자들이 둘러앉아 소박하지만 경건하게 식사하는 장면과 겹쳐 보입니다. 고흐는 평범한 농민 가정을 종교적 경건함으로 승화시켰습니다.

〈감자 먹는 사람들〉과 밀레를 비롯한 19세기 작품을 비교해보면 밀레마저도 낭만적으로 느껴질 정도로 고흐의 작품에는 사실성이 담겨 있습니다. 농민의 얼굴과 손, 작은 찻잔까지 그림 속 사물들의 형

태와 색채는 그 이전과 동시대 작품에 비해 심하게 왜곡되어 있습니다. 그러한 왜곡은 신기하게도 그림에 사실성을 부여하면서 사실주의를 표방하는 작품보다 더욱 리얼하게 다가옵니다. 농민의 모습에서 느껴지는 사실성은 외형적으로 사실적인 표현을 넘어 인물의 감추어진 내면과 태도 등을 드러내고 있기 때문입니다.

고흐에게 사실이란 사물의 외형을 비집고 드러나는 실존이었습니다. 실존Existence(實存)은 한 사물이 '구체적·실질적으로 그렇게 있음'을 뜻합니다. 실존은 본질과 반대됩니다. 본질은 가능성을 바탕으로 삶을 통해 그 가능성이 실현된 것을 말합니다. 예를 들어 귀족은 고귀함이란 본질을 가지고 태어났고, 그 고귀함을 실현하며 사는 것이 본질을 구현하며 사는 삶입니다. 고전주의 인물화는 고귀함, 순수함, 성실함 등과 같이 인물이 지니고 태어난 내재적 본질에 근거해 그것이 가장 이상적으로 발현된 상태를 보여줍니다.

반면 인상주의 인물화는 시시각각 변하는 빛 속에서 인물의 모습을 포착하려듭니다. 실증적 세계관 속에서 본질은 알 수 없기에 인상주의자들에게 본질이란 결국 변하는 빛 속에서 포착된 한순간일 뿐입니다. 이것이 인상주의에서 모든 사물과 배경을 동등하게 처리하는 이유입니다. 인상주의는 고전주의가 말하는 정해진 본질을 인정하지 않기에 화면의 그 어느 것 하나도 독자적(입체적·독립적)으로 존재하지 않습니다. 마네나 모네의 작품을 보면 인물마저 배경처럼 다루어지고 있으며 사물들은 예외 없이 형태가 무너지고 색채 속으로, 배경 속으로 스며들고 있습니다.

고흐는 고전주의에서의 인물의 본질도, 인상주의에서의 인물의 한순간의 모습도 아닌 실존을 좇아가고 있습니다. 그림 속 사물은 구체적으로 그렇게 존재하고 있습니다. 사물의 본질이나 순간적인 모습이

어떻든 상관없이 고흐는 그가 지금 여기서 느끼는 사물의 '있음' 그 자체를 그리고 있습니다. 사물이 내 앞에 굳건하게 자리 잡고 있으며, 그 사물은 자신의 존재감을 다양한 방식으로 뿜어내고 있습니다.

그 에너지는 과거의 것도, 미래의 것도 아닌 온전히 현재의 것으로 지금 여기서 모든 것이 결정되고 규정되며, 지금 여기를 벗어난다면 어쩌면 다시는 보지 못할 것이기도 합니다. 고흐가 사소하고 평범한 것에서 위대함을 발견할 수 있었던 것은 바로 실존을 지향했기 때문입니다. 이것이 고흐가 전달하는 진실성의 핵심입니다.

화구상 탕기를 그린 〈탕기 영감의 초상〉(1887년)^{작품 49}에는 울퉁불퉁한 핏줄이 튀어나온 투박한 손을 가지런히 모으고 앉은 한 노인이 있습니다. 눈빛은 반짝이며 총기를 잃지 않았고, 굳게 다문 입술은 결연한 의지로 읽힙니다. 단정하게 잠근 셔츠와 재킷은 노인의 정직한 삶을 보여주며, 농부가 쓸 법한 밀짚모자는 그가 평생 성실히 일했음을 증명하는 듯합니다. 배경이 되는 일

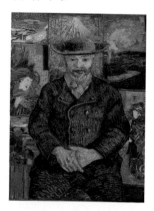

작품 49 빈센트 반 고흐,
〈탕기 영감의 초상〉, 1887년

본 목판화는 영감의 직업과 우키요에에 매료되었던 고흐와의 공감대를 형성하고 있습니다. 동시에 쇠라에게서 배운 "보색대비와 빛의 효과를 실험"³⁴하고 있습니다.

여기서도 형태와 색채는 왜곡되어 있습니다. 작가가 사물을 왜곡시킨 것은 사물의 숨겨진 기괴함 따위를 보여주고자 해서가 아닙니다. 고흐는 사물의 실존과 만나 촉발되는 감성을 표현했습니다. 이처럼 고흐에게 형태와 색채의 왜곡은 온전히 사실성을 위한 것이며, 그 사

실성이란 결국 사물의 실존을 말합니다. 탕기 영감이 거쳐온 인생의 시간과 그 결과로 탄생한 현재의 굳건한 모습이 영감의 존재감을 내뿜고 있습니다.

사실주의자와 인상주의자는 일차적으로 시각적 사실을 보여줍니다. 그들이 망막에 비친 상을 그리자 미술에서 서사(이야기, 의미 등)가 제거되었습니다. 미술이 짊어지고 있던 교육적·계몽적 측면을 벗어던진 것이지요. 그러자 형과 색으로 이루어진 2차원의 화면에는 이제 이렇다 할 의미가 없어졌고 감각만이 남게 되었습니다. 후기인상주의는 감각적 화면에 다시 의미를 부여합니다. 물론 이때의 의미는 고전주의처럼 일반 개념, 상식, 이야기를 재현하는 것이 아닙니다. 그것은 내면, 심상, 감성, 꿈과 같이 다분히 개인적·개별적·주관적 의미입니다.

고흐는 사실주의나 인상주의가 그러했던 것처럼 주로 주변 풍경, 지인, 사물 등을 그림의 소재로 이용했습니다. 하지만 후기인상주의자인 고흐는 눈에 보이는 것을 표현하기 위해 이런 평범한 소재를 그린 것이 아닙니다. 고갱과 고흐의 의자를 각각 그린 〈고갱의 팔걸이 의자〉(1888년)^{작품 50}, 〈고흐의 의자〉(1888년)^{작품 51}는 보이는 세계 너머의 더욱 진실한 세계로 관람자를 데려다줍니다.

〈고갱의 팔걸이 의자〉에서는 초록색 벽과 붉은색 카펫처럼 보이는 바닥을 배경으로 갈색의 팔걸이 의자가 있습니다. 의자 쿠션 위에는 책 두 권이 놓여 있고 초가 불을 밝히고 있어서 포근하면서도 몽환적인 느낌을 자아냅니다. 고흐가 고갱을 어떻게 생각했는지, 고갱은 어떤 인간이었는지 이 그림 하나에 제시되어 있습니다.

고갱은 늘 다른 세계를 꿈꾸며 이국적인 몽상에 잠기는 인물이었고, 자신의 상상을 그림으로 표현하고자 했습니다. 그는 고흐와 달리

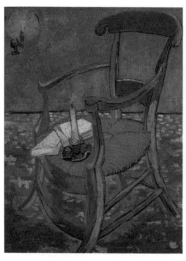 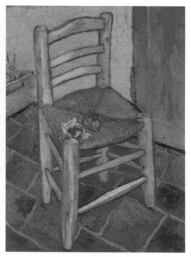

작품 50 빈센트 반 고흐,
〈고갱의 팔걸이 의자〉, 1888년

작품 51 빈센트 반 고흐,
〈고흐의 의자〉, 1888년

물감을 얇게 펴 바르며 가볍고 들뜬 분위기를 자아냈고, 늘 먼 곳을 바라보며 현실을 벗어나고자 했습니다. 그림에는 고갱이라는 인간의 특징이 의자로 고스란히 표현되어 있습니다. 왼쪽 벽에 걸린 또 하나의 촛불은 그러한 고갱을 동경하는 고흐의 모습일지도 모릅니다.

반면 〈고흐의 의자〉는 고갱의 것과는 사뭇 다른 의자가 등장합니다. 거기에는 청록색 벽과 문을 배경으로 네모난 갈색 타일이 깔려 있고, 다소 투박하지만 소박하면서도 반듯한 노란색 의자가 있습니다. 밀짚으로 엮은 의자 위에는 구겨진 담배 종이와 파이프가 놓여 있습니다. 거기서 고된 노동 후 잠깐의 휴식을 위해 담배를 피우고 다시 노동 현장으로 복귀한 사람의 흔적이 보입니다.

고갱과 달리 고흐는 자신을 우직한 농부로 여겼습니다. 고흐는 농사가 신성한 일이듯 예술도 그러하다고 생각했습니다. 고갱의 의자가 시인이 책을 읽다 간 것 같다면, 고흐의 의자는 농부가 잠깐 쉬었다

간 것처럼 보입니다. 화면에서는 의자와 물건만 남아 있지만, 사물이 드러내고 있는 것은 결국 인간의 실존입니다.

고흐는 말합니다. "일부러 부정확하게 그려서 나의 비사실적인 그림이 직접적으로 사실을 그린 그림보다 더욱 진실되게 보이게 하고 싶다."[35] 여기서 사실을 그린 그림이란 사실주의나 인상주의와 같은 작품을 말하는 듯합니다. 그러나 고흐는 진실을 드러내기 위해 일부러 부정확하게 비사실적으로 그렸습니다.

그것은 눈에 보이는 것이 전부가 아니라는 것을 말해줍니다. 진실은 사실 너머에 있습니다. 하나의 사물도 그 안에 우주를 품고 있으며, 예술은 육안으로 보이지 않는 사물의 심층을 열어 보여주는 역할

작품 52 빈센트 반 고흐, 〈별이 빛나는 밤〉, 1889년

을 합니다. 그래서 비사실적인 고흐의 작품이 사실적인 작품보다 훨씬 우리의 마음을 사로잡고, 절절한 감동을 전달하게 되는 것이지요. 고흐는 세상과의 적극적인 대화를 시각화했습니다.

그는 여기서 멈추지 않고 그림을 보는 사람 또한 이 대화에 참여시키고자 합니다. 고흐의 두껍고 끈적한 임파스토는 그림을 보는 사람에게 내미는 고흐의 손입니다. 정열적인 손길을 뿌리칠 수 없는 우리는 그 손을 꽉 잡습니다. 순간 우리는 찬란하게 요동치는 별이 빛나는 밤하늘로 날아갑니다.^{작품 52}

끝없이 달아나는 몽상가, 고갱

많은 사람에게 폴 고갱^{Paul Gauguin}(1848~1903년)은 썩 좋은 평가를 받지 못하는 듯합니다. 그는 가장 노릇을 포기한 무책임한 사람이었고, 마음 여린 고흐를 내팽개쳤으며, 원주민 소녀들을 착취한 제국주의자였다는 것입니다. 이러한 평가에 결정적으로 빠져 있는 것은 작품에 관한 내용입니다. 그가 나쁘기만 한 사람이었다면 어째서 고갱이 서양 미술사에서 한 자리를 차지하고 있는지 도무지 이해할 수 없습니다. 신변잡기가 재밌기는 하지만 예술가는 일차적으로 작품으로 평가받아야 마땅합니다. 예술은 일차적으로 감각을 다루는 분야이지 도덕 교과서가 아닙니다.

고갱은 활동 초기에 인상파 화가 피사로^{Camille Pissarro}(1830~1903년)^{작품 53}의 가르침을 따라 인상주의 화풍의 작업을 했습니다. 〈카르셀 거리의 눈〉(1882년)^{작품 54}은 스승 피사로가 연상되고, 아내를 그린 〈야회복을 입은 메트 고갱〉(1884년)^{작품 55}은 드가가 떠오릅니다.

여기에서 그쳤다면 고갱은 그렇고 그런 인상주의 화가에 머물렀겠

작품 53 카미유 피사로,
〈퐁투아즈의 토끼 사육장, 눈〉, 1879년

작품 54 폴 고갱,
〈카르셀 거리의 눈〉, 1882년

지만, 그는 인상주의를 벗어나 새로운 예술을 시도했습니다. 고갱의 제자였던 모리스 드니는 그들(후기인상주의자)의 예술이 인상주의와 달랐다고 기록합니다.[36] 즉 눈에 보이는 세계에 집중했던 인상주의와 달리 후기인상주의는 눈에 보이는 세계 그 이상을 그리려 했다는 것이지요.

작품 55 폴 고갱,
〈야회복을 입은 메트 고갱〉, 1884년

고갱은 1881년 피사로의 소개로 세잔을 알게 됩니다. 그는 곧바로 세잔에게서 새로운 예술을 발견했습니다. 세잔은 감각으로 무너진 인상주의를 다시금 견고하게 세우기 위해 분투하고 있었습니다. 그는 인상주의가 추구하는 '변화'를 긍정하면서도 사물과 만나는 직접적인 감각과 사물의 외형적 본질이라 할 수 있는 도형성에 주목했습니다. 그 결과 세잔은 화면에 견고한

구조를 도입하려 했습니다.

고갱은 세잔이 코스모스를 건설하려는 움직임을 보았고 그것이야 말로 인상주의로부터 나아가야 할 길임을 깨달았습니다. 다만 세잔은 사물의 형태적 본질과 사물이 전달하는 감각에 관심이 있었다면, 고 갱은 자신이 꿈꾸는 환상과 신비에 주목했습니다. "따라서 세잔이 대상의 본질적인 구조와 법칙, 질서를 회화에 부여하고자 했다면 고갱은 신비와 상징적 은유를 회화에 함축시키고자"[37] 했지요.

고흐는 〈고갱의 팔걸이 의자〉에서 이러한 고갱의 특징을 정확하게 묘사하고 있습니다. 고갱은 지금 여기서 저기를 꿈꾸며, 꿈을 좇아 떠나야 하는 사람이었습니다. 꿈은 고갱의 존재 근거였기에 꿈을 멈추는 순간 그의 예술도 멈추게 됩니다.

1886년 고갱은 꿈을 실현하기 위해 파리를 벗어나 프랑스 브르타뉴 지역의 퐁타벤Pont Aven으로 갑니다. 당시 브르타뉴는 도시를 벗어난 화가들에게 인기 있는 장소였습니다. 19세기 후반 파리는 완전히 도시화를 이루었습니다. 인상주의 화가들이 즐겨 그린 도시 풍경, 도시민들의 여가, 기차 여행 등은 더는 새로운 것이 아니었습니다. 도시는 질서 잡혀 있고 깨끗했으며, 도시의 사람들은 세련된 매너로 무장하고 있었습니다.

발전하는 파리는 인상주의자들을 사로잡았지만 후기인상주의자들에게는 갑갑하고 따분한 곳이 되었습니다. 후기인상주의자들은 도시를 벗어나 시골로 눈을 돌렸고, 시골 중에서도 지역색이 강하고 전통과 종교가 잘 보존된 퐁타벤은 훌륭한 대안이 되었습니다. 퐁타벤은 여러모로 세련된 파리와는 다른 곳이었습니다. 물론 고갱뿐 아니라 고흐는 아를Arles에서, 세잔은 엑상프로방스Aix-en-Provence에서 작업을 하는 등 후기인상주의자들은 파리를 벗어나 활동했습니다.

작품 56 폴 고갱, 〈춤추는 4명의 브르타뉴 여인들〉, 1886년

　새로운 아이디어를 위해 우선 환경(틀, 프레임)을 바꿀 필요가 있습니다. 새로운 환경은 가장 먼저 인간의 감각 체계를 바꿉니다. 감각 체계가 바뀌면 새로운 사고를 할 가능성도 넓어지지요.

　퐁타벤 전통 의상을 입고 춤을 추는 여인들을 그린 〈춤추는 4명의 브르타뉴 여인들〉(1886년)^{작품 56}은 브르타뉴의 분위기와 그곳을 바라보는 화가의 감성을 보여줍니다. 여인들은 천으로 된 하얀 모자, 칼라collar와 검은색 옷 위에 원색의 앞치마를 두르고 있습니다. 사물의 형태와 색채는 단순하게 처리되어 있어 동화책 삽화로 쓰이는 일러스트와 비슷한 느낌을 전달합니다. 그래서 현대인들에게 고갱의 작품은 어쩐지 익숙하게 다가옵니다.

　물감을 아낌없이 푹푹 발랐던 고흐와 달리 고갱은 얇게 발라서 화면은 더욱 평면적으로 보입니다. 그래서 가볍고 몽환적인 느낌을 전달하네요. 꿈꾸는 몽상가 고갱은 퐁타벤에서 자신에게 맞는 주제와

작품 57 폴 고갱, 〈설교 후의 환영〉, 1888년

표현법을 발견했습니다.

〈설교 후의 환영〉(1888년)^{작품 57}에서는 고갱이 추구하고자 하는 주제
와 표현이 더욱 확고하게 드러나 있습니다. 커다란 나무 기둥이 화면
을 두 부분으로 나누고, 오른쪽에는 천사와 한 남자가 씨름하는 중입
니다. 왼쪽 아래로는 퐁타벤 여인들이 보이네요. 배경은 강렬한 붉은
색입니다. 이 기이한 풍경은 고갱이 이제 인상주의와 완전히 결별했
음을 알려줍니다.

목사님에게 설교를 들은 여인들은 강렬한 환상을 봅니다. 그 환상
이 화면 오른편에 천사와 씨름하는 야곱으로 나타납니다. 야곱은 쌍
둥이 형이 받아야 할 축복을 독차지하면서 형의 노여움을 사게 되고
집을 떠나 멀리 도망갔습니다. 그러다 다시 집으로 돌아가는 길에 천
사와 씨름하는 꿈을 꾸게 되는데 알고 보니 천사는 신이었습니다. 신
은 자신과 꿋꿋하게 싸운 야곱에게 '신을 이긴 자'라는 뜻으로 '이스

라엘'이라는 이름을 선사합니다. 이후 야곱은 국가 이스라엘의 시조가 되었습니다.

〈설교 후의 환영〉은 고갱이 처음으로 종교적 주제를 표현한 작품입니다. 사실주의와 인상주의에서는 특별한 경우를 제외하고는 종교를 주제로 삼지 않았습니다. 천사를 보여주면 천사를 그리겠다는 쿠르베의 말처럼 종교는 비실증적인 것이기에 실증적인 사실에 해당하지 않습니다. 그러니 사실주의와 인상주의에서 종교적 내용은 미술의 주제가 되기 힘들었습니다. 그런데 고갱은 종교적 주제를 부활시켰습니다. 부활시켰을 뿐 아니라 현실과 환상을 한 화면에 동시에 보여주고 있습니다.

아마 눈치 빠른 독자라면 스페인 매너리즘 화가 엘 그레코의 〈오르가스 백작의 매장〉6장_작품47과 〈요한묵시록의 다섯 번째 봉인의 개봉〉4장_작품47을 떠올릴 것입니다. 두 작품 모두 현실과 환상을 같이 보여주고 있다는 점에서 고갱보다 훨씬 앞서 있습니다. 그러나 화면은 비슷하더라도 두 화가의 의도는 사뭇 다릅니다.

엘 그레코는 '오르가스 백작의 죽음과 그 이후' '환상을 체험하는 사도 요한'이라는 주제(이야기)를 보다 효과적으로 드러내기 위해 현실과 환상을 나란히 그려놓았습니다. 반면 고갱은 사람들이 체험하는 환상의 강렬함과 신비로움을 강조하고 있습니다. 즉 고갱은 고전주의처럼 이야기, 의미, 개념을 재현하기 위함이 아닌 개인의 내적 체험을 표현하기 위해 이 작품을 제작한 것입니다.

배경을 이루고 있는 붉은색과 사람의 형상을 부각시키는 윤곽선은 그림이 전통적인 재현에서 벗어나게끔 해줍니다. 사실주의와 인상주의는 시각적 사실을 지향하기에 색채 사용에서도 눈에 보이는 사실에서 크게 벗어나지 않습니다. 그러나 후기인상주의자들에게 눈에 보이

는 것은 그다지 중요하지 않습니다. 대신 자신의 내면, 감성, 상상, 환상, 주장을 드러내는 것이 이들에게 더 시급한 문제입니다. 고흐가 사물의 형태와 색채를 왜곡한 것도 왜곡을 통해 오히려 진실을 드러내고 싶었기 때문입니다. 이처럼 보이는 것이 전부가 아니며 진실은 그 너머에 있음을 후기인상주의자들은 형과 색의 왜곡을 통해 드러내고 있습니다.

배경의 붉은색은 땅이 붉다는 것이 아닌 사람들의 환상이 그만큼 강렬하다는 것을 상징적으로 드러내고 있습니다. 붉은색은 사람들이 무아지경의 환상 속에 사로잡혀 있는 것을 말해줍니다. 이처럼 색채는 상징성을 띠며 작가의 의도를 표현하는 데 일차적으로 사용되고 있습니다. 색채가 실제 사물에서 독립해 작품에서 자율성을 획득한 것입니다.

또한 고갱은 사물을 검은 윤곽선으로 처리하고 있습니다. 여인들의 얼굴과 흰색 의상에 윤곽선이 그어져 있어 각각의 개별 인물이 독립된 개체로 보입니다. 그러자 그들을 이루고 있는 형태와 색채가 더욱 부각되어 보입니다. 여러 사물을 하나의 덩어리처럼 표현하는 인상주의와 근본적으로 다른 지점입니다.

고갱 및 퐁타벤에서 활동한 후기인상주의 화가들의 작품을 보면 사물 테두리를 이루는 검은 윤곽선을 발견할 수 있습니다.작품 58 검은 윤곽선은 클루아조니슴Cloisonnisme이라는 미술기법입니다. 중세 스테인드글라스를 보면 검은 테두리에 맞추어 색유리 조각이 끼워져 있습니다. 색유리의 경계를 구분하는 이 검은 테두리, 즉 윤곽선을 클루아종Cloison(구분)이라고 하는 데서 클루아조니슴이 유래했습니다. 윤곽선이 사물과 색채의 경계를 구분 지으니 색면(色面)이 명확하게 구분되고 덩달아 사물 하나하나가 독립적으로 드러납니다.

랭스 성당의 스테인드글라스,
프랑스 랭스

작품 58 에밀 베르나르[38], 〈초원의 브르타뉴 여인들〉,
1888년

　윤곽선을 두르자 그림은 마치 현실의 모방을 벗어나 형과 색이라
는 그림 본연의 요소가 두드러지면서 그림 그 자체로 다가옵니다. 다
비드의 제자이자 신고전주의 화가 앵그르의 〈오송빌 백작부인〉[6장 작품]
[13]과 고갱의 〈루이스 르 레이〉(1890년)[작품 59]를 비교해보면 사물(원본)을
모방하려는 그림과 사물(원본)에서 독립하려는 그림의 차이를 쉽게 알
수 있습니다.

　〈오송빌 백작부인〉은 마치 사진을 찍어놓은 것처럼, 더 나아가 보정
작업까지 거쳐 화사하게 마무리된 사진 같습니다. 화가는 열심히 물감
을 섞어서 화면의 모든 색채가 자연스럽게 연결되도록 처리하고 있습
니다. 더 나아가 눈으로 전달되는 사물의 질감까지도 놓치지 않고 있
네요. 마치 손에 잡힐 듯 화가는 자신이 보았던 세계를 고스란히 우리
앞에 재현하고 있습니다. 그러자 평면 그림이 아닌 '오송빌 백작부인'
이라는 실재를 모방하는 하나의 '환영'이 우리 앞에 펼쳐집니다.

　반면 고갱이 친구네 아들을 그린 〈루이스 르 레이〉는 말 그대로 '그
림처럼' 보입니다. '그림처럼 보인다'는 뜻은 형태와 색채로 이루어진

2차원 평면으로 보인다는 뜻입니다. 조금만 깊이 생각해보면 형과 색으로 이루어진 2차원 평면이 회화의 매체적 특징이라는 것을 알 수 있습니다. 마네가 드러낸 것도 이야기나 실물이 아닌 그림 그 자체였습니다. 회화의 물질성과 매체성이었던 것이지요.

작품 59 폴 고갱, 〈루이스 르 레이〉, 1890년

지금까지의 미술, 즉 고전주의는 그림의 평면성을 최대한 가렸습니다. 그것을 '눈속임'이라는 뜻의 '트롱프뢰유Trompe-l'œil'라고 합니다. 원근법이나 자연스러운 명암 처리 등 모두 눈속임을 위한 장치입니다. 르네상스 이후 고전주의는 최대한 눈을 속이는 방향으로 발전했습니다. 즉 그림이 그림으로 보이지 않게끔, 그림이 마치 실물처럼 보이게끔 했다는 뜻입니다. 그래서 그림은 늘 실물(원본)의 재현(복사, 모방)이 됩니다. 따라서 모방물은 늘 실물에 종속되며, 실물(원본)보다 낮은 위치에 있게 됩니다.

고전주의에서 회화는 지성에 복종합니다. 여기서 지성이란 서사(이야기), 의미, 개념, 상식을 포함합니다. 〈오송빌 백작부인〉은 실존 인물이었던 백작부인을 관람자에게 보여주기 위해 제작되었고, 이것이 그림의 일차적인 목표입니다. 그렇다면 그림은 최대한 실물과 닮게 묘사되어야 합니다. 덩달아 품위, 고상함 등의 '백작부인'에 걸맞은 개념(본질)까지도 드러내야 합니다.

그러기 위해 고전주의는 눈에 보이는 사물뿐 아니라 온갖 종류의 상징을 그림 속에 집어넣어서 개념(본질, 의미)을 전달합니다. 물론 이러

한 의미 전달은 수학적이고 논리적인 원근법을 배경으로 사물의 외관을 정확하게 묘사하는 소묘를 바탕에 두고 있습니다. 그래야만 관람자는 화가가 표현하고자 하는 사물을 오해 없이 인지할 수 있기 때문이지요. 고전주의에서 그렇게도 소묘를 강조한 이유입니다. 소묘란 곧 지성(의미, 개념)과 연결됩니다.

반면 낭만주의 이후부터 개인의 감성과 내면을 드러내기 시작하면서 그림은 점점 외부 사물을 모방하는 단계를 벗어나게 되었습니다. 감성과 내면은 눈에 보이지 않는 것이기에 정확하게 재현하는 것이 불가능합니다. 그래서 낭만주의 작품들을 보면 형태가 무너지고 색채가 강조되는 경향을 보입니다. 인상주의로 나아가면서 이런 현상이 더욱 심해지는 것을 볼 수 있지요. 물론 인상주의는 시각적 사실을 극단적으로 추구하다 보니 형태가 무너지고 색채가 부각되는 결과를 가져왔습니다. 인상주의도 개인적 시각의 표현이라는 점에서 낭만주의 이후의 주관주의 미학을 따르고 있습니다.

인상주의에 와서 형태가 완전히 무너지는 상황이 발생하자 후기인상주의 화가들은 다시 세계를 종합하고 통합하기를 열망하게 되었습니다. 그들은 감각으로 무너진 화면을 일으켜 세웠습니다. 그러나 그들이 만든 구조는 고전주의가 지향하던 수학적이고 논리적인 구조와는 근본적으로 다른 것이었습니다.

후기인상주의자들은 사물에서 형과 색을 독립시켰습니다. 클루아조니슴은 사물(원본)로부터 형과 색을 해방하는 하나의 도구였습니다. 명확한 윤곽선으로 그림에서 형태와 색채가 먼저 보였던 것이지요. 그러자 외부 사물, 이야기, 개념, 의미를 재현하는 것과는 상관없는 순수미술이 조금씩 모습을 드러내기 시작했습니다. 이제 미술은 순수미술을 표방하는 현대미술로 조금씩 나아가게 됩니다.

작품 60 폴 고갱, 〈겟세마네에서의 고뇌〉³⁹, 1889년

작품 61 폴 고갱, 〈황색 그리스도가 있는 자화 상〉⁴⁰, 1890~1891년

물론 클루아조니슴 때문에 현대미술이 탄생한 것은 아닙니다. 고 갱에게서 보이는 현대적 면모는 문명, 종교, 원시성과 내면, 상상, 생 각 등 개인적인 것을 섞어서 실존을 드러내려 했다는 점입니다. 고흐 와 헤어지고 괴로운 심경을 성경을 가져와 표현한 〈겟세마네에서의 고뇌〉(1889년)⁴⁸⁶⁰, 문명과 원시(순수) 사이에 있는 경계인의 모습을 한 〈황색 그리스도가 있는 자화상〉(1890~1891년)⁴⁸⁶¹에서는 화가가 설정 한 상징을 통해 인간 고갱의 실존을 표현하고 있습니다. 이제 미술은 개인이 창조한 세계를 드러내는 수단이 됩니다.

타히티섬에서 고갱은 이질적인 것들을 혼합하는 데 성공합니다. 개 인의 내면과 상상은 분업화되지 않은 원시 사회와 만나서 순수하게 뒤섞이게 됩니다. 개인, 사회, 종교, 꿈, 상상은 하나로 녹아들면서 새 로운 상징과 아름다움을 만들어냈습니다. 그것은 관광지를 소개하는 사진과는 차원이 다른, 한 인간의 상상이 종합적·상징적으로 제시된 세계상입니다.

〈이아 오라나 마리아ja Orana Maria〉(1891년)⁴⁸⁶²는 타히티어로 '성모에 게 경배를'이라는 뜻입니다. 화면 오른편에 붉은 옷을 입은 여자가 어 깨에 아이를 올린 채 관람자를 바라보고 있습니다. 그 뒤로 여인 2명

이 그들을 향해 기도를 올리고 있으며, 왼쪽에는 노란색 날개가 달린 천사가 숨어 있습니다. 제목을 모른다면 오른쪽 여인과 아이가 성모자라는 것을 눈치챌 수 없을 것입니다. 우리는 백인의 모습을 한 성모자에 익숙하기 때문입니다. 그러나 여기서 성모자는 이국적인 과일과 식물을 배경으로 타히티인으로 표현되어 있습니다.

작품 62 폴 고갱, 〈이아 오라나 마리아 (성모 마리아에게 경배를)〉, 1891년

　고갱은 문명에 찌든 유럽인보다 문명에 덜 오염된 타히티인이 훨씬 순수하다고 생각했습니다. 그래서 타히티인으로 표현된 성모자가 라파엘로의 성모자보다 더욱 순수하다고 믿었지요. 이러한 고갱의 생각과 믿음이 한 편의 동화 같은 이미지를 만들어냈습니다. 고갱은 관람자를 질서 잡힌 사회에서 끄집어내어 분화되지 않은 순수한 세계, 즉 잠재성으로 가득한 세계로 데려갑니다. 이처럼 예술은 우리에게 고정관념과 편견에서 벗어나 이질적인 것이 결합된 새로운 이미지를 보여줍니다. 고갱의 예술이 빛나는 것은 우리를 새로운 세계로 데려다주기 때문입니다.

사물을 그리다, 세잔

나는 세상을 봅니다. 이때의 '나'는 주체적인 존재이며, 이런 '나'가 내 앞에 놓인 세상을 주도적으로 관찰합니다. 이처럼 내가 세상을 바라볼 때 나는 세상과의 분리를 전제하고 있으며, 세상은 객체로서 저곳

에 존재하게 됩니다. 나는 세상을 요리조리 둘러보고 그 결과를 스케치북에다가 옮깁니다. '주체인 내가 객체인 세상을 본다.' 이것이 인간이 세상을 바라보는 시각이라고 우리는 믿습니다. 그런데 인간은 늘 주체적으로 세상을 볼까요?

거대한 바위산 앞에서 나는 내 시각을 통제하지 못했습니다. 바위로 된 웅장한 산은 한눈에 들어오지 않았고, 카메라에 담는 것은 더욱 불가능했습니다. 커다란 바위는 나를 에워싸고는 자신의 존재감을 거침없이 내뿜고 있었습니다. 그때 나는 단순히 바위산을 본 것이 아닙니다. 바위의 무시무시한 에너지 그 자체에 압도되었습니다. 내가 주체적 시각으로 세상을 본 게 아니라 세상의 에너지가 나에게로 밀고 들어왔습니다.

폴 세잔Paul Cézanne(1839~1906년)이 난해하고 어렵게 느껴지는 것은 '보다'라는 말에 있는 편견에 근거하고 있습니다. 세잔은 자신이 '주체적으로 본 것'을 그리지 않았습니다. 더 나아가 그는 인간이 환경과 분리된 채로 세상을 볼 수 있다고 생각하지도 않았습니다. 세상은 나의 의지와 상관없이 늘 감각을 통해 내 몸을 뚫고 들어옵니다. 세잔은 사물이 자신에게로 밀고 들어온 그 감각을 표현하려 했습니다. 사물이 전달하는 감각이야말로 내가 세상을 판단하기 이전의 순수한 세상입니다.

고전주의처럼 고정된 시각으로 세상을 바라보는 것은 '주체적이라고 믿는 나'의 일방적 독백입니다. 그러한 독백에서 나를 제외한 모든 사물은 손님이 됩니다. 반면 진정한 소통은 외부의 감각이 나에게 들어오는 것을 기꺼이 허용하고 그 감각을 나의 방식으로 해석해서 다시 외부로 돌려보내는 것입니다. 그렇게 세상과 나는 서로 영향을 주고받습니다. 세잔은 자신의 소통방식을 이렇게 말합니다. "자연을 그

린다는 것은 객관적인 세상을 복제하는 것이 아니라, 네가 지닌 감각에 형태를 부여하는 것이다."⁴¹

모네식의 인상주의는 감각이 들어오는 그대로를 표현하고자 한 것입니다. 그러자 형태가 무너졌습니다. 애초에 감각에 형태가 있을 리 없습니다. 형태란 정지와 고정의 속성을 지니고 있습니다. 미술에서 형태는 소묘로 드러나며 여기에 입체가 더해집니다. 형태를 창조하는 것은 현상과 사물을 분석하는 것이기에 지성이 개입됩니다. 반면 미술에서 감각과 감성은 색채로 표현됩니다. 인상주의에서 형태가 무너지고 색채가 드러나는 것은 이러한 이유 때문입니다. 순간적인 인상과 분위기를 드러내기 위해서는 형태보다 색채가 우선시됩니다.

후기인상주의자들이 볼 때 정지된 세상을 지향했던 고전주의, 운동하는 세상을 그리고자 했던 인상주의 모두 자기 나름대로 세상을 복제하는 것에 지나지 않았습니다. 고전주의와 인상주의는 양극단에서 세상을 바라본 결과입니다. 한쪽은 정지, 한쪽은 운동에 주목했다는 게 차이라면 차이입니다. 양쪽 모두는 자신이 표현하는 세상이야말로 진실하다고 믿었습니다. 그래서 19세기 인상주의자들은 당대의 고전주의자와 가장 격렬하게 대립했습니다.

세잔은 끊임없이 움직이는 감각을 체계적으로 정리해 자신의 해석을 덧붙이고자 했습니다. 세잔의 태도는 고전주의자의 정지된 시선과도, 인상주의의 감각에 몰두한 시각과도, 신인상주의자의 과학적 접근법과도 달랐습니다.

고전주의와 신인상주의는 지성을 통해 예술을 바라보았습니다. 그러자 예술가의 자유로운 상상력과 직관은 죽어버렸고, 응고된 형태만이 남게 되었습니다. 그것은 예술가의 시선과 직관이라 할 수 없습니다. 예술이 감각을 다루는 분야라면, 예술가는 감각으로 세상을 해석

하고 창조해야 합니다. 반면 인상주의는 인간적 특징이라 할 수 있는 지성을 배제하고 감각만을 앞세웠습니다.

　세잔은 끊임없이 감각에 대해 말하면서도 감각에 일정한 형태와 구조를 부여하고자 했습니다. 그러니까 세잔은 무질서한 감각을 그대로 펼쳐 보이는 것이 아닌, 제 나름대로 정리하려고 했지요. 카라바조, 세잔, 모네가 그린 과일을 놓고 이를 비교해보면 세잔이 추구하고자 했던 감각이 무엇인지 드러납니다. 카라바조의 〈바쿠스〉(1593~1594년) 작품 63를 보면 하단에 과일 바구니가 등장합니다. 섬세한 관찰력을 바탕으로 과일의 다양한 모습을 사실적으로 표현했습니다. 그러나 세잔과 비교해보면 카라바조의 과일은 장식품 가게에 파는 인조 과일같이 생명력이 빠진 느낌을 줍니다. 잘 그렸지만 과일이 지닌 아삭하고 물컹한 감각, 과일의 두툼함이나 무게감이 전달되지 않습니다.

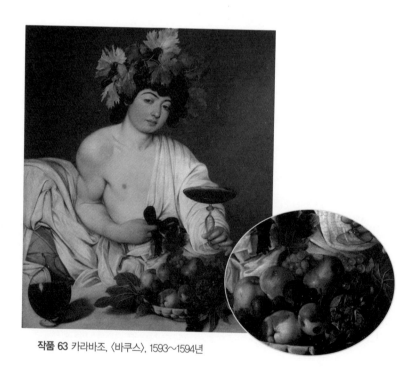

작품 63 카라바조, 〈바쿠스〉, 1593~1594년

모네의 〈꽃과 과일이 있는 정물〉(1869년)^{작품 64}에 나타난 과일은 고전주의의 정지된 인조 과일과는 다르게 가볍고 산뜻한 느낌을 자아냅니다. 빛을 한껏 머금은 모네의 과일들은 색채로 밝게 빛나지만, 어딘가 후 불면 금방이라도 날아갈 것 같습니다. 모네는 인상에 주목한 결과 사물 내부(심층)까지 파고들지 못했습니다. 물론 이때의 내부는 고전주의에서 말하는 본질이나 이상과는 다른 실증적인 내부, 즉 껍질 아래 과일의 내부를 말합니다.

사과 껍질을 벗기면 단단하면서도 아삭한 물성이 존재합니다. 실제 과일은 모네의 그림처럼 솜털 같지 않습니다. 그것은 분명 무게와 부피를 지닌 채 내 앞에 존재하고 있습니다. 이 사과는 죽은 것도, 정지한 것도 아니며 자신을 유지한 채 주변 환경과 함께 끊임없이 움직이는 중입니다. 너무 천천히 움직이기에 우리 눈에 보이지 않을 뿐입니다.

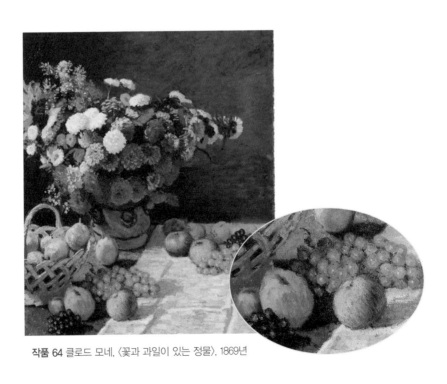

작품 64 클로드 모네, 〈꽃과 과일이 있는 정물〉, 1869년

작품 65 폴 세잔, 〈사과가 있는 정물〉, 1890년

　반면 세잔의 〈사과가 있는 정물〉(1890년)^{작품 65} 속 사과는 카라바조의 인조 과일과도, 솜털 같은 모네의 과일과도 다릅니다. 세잔의 사과는 무엇보다 단단한 무게감과 부피감을 지니고 있습니다. 동시에 내부의 수분이 껍질로 올라와 싱그러움을 자아냅니다. 빛은 사과의 표면을 반사하며 이 싱그러움을 더욱 밝게 비추어줍니다. 세잔의 사과는 싱싱함을 연기하는 인조 과일도, 과일이 주는 순간적인 인상도 아닙니다. 그것은 사과가 지닌 단단함과 싱그러움 그 자체입니다.

　세잔이 그린 과일들은 실제 과일을 보았을 때 전달되는 감각을 고스란히 담고 있습니다. 그때의 감각이란 과일이 반사하는 색채와 그것의 질감뿐 아니라 부피, 무게를 포함한 양감까지 아울러 종합적으로 들어오는 감각을 말합니다.

　붉고 푸른 단단한 덩어리가 나의 감각을 통해 나에게로 밀고 들어옵니다. 세잔은 사과라는 '개념'(고전주의)을 그린 것도, 사과가 주는

'인상'(인상주의)을 그린 것도 아닌 사물이 나에게 밀고 들어오는 그때의 감각 덩어리를 그렸습니다. 동양에서는 그걸 기(氣)라고 하기도 합니다. 이처럼 세잔의 사과는 스틸 라이프Still life(죽은 생명, '풍경화'를 뜻함)가 결코 아닙니다.

인상주의는 순간의 인상과 겉모습에 주목했기에 상대적으로 형태(소묘, 입체)에 소홀한 경향이 발생합니다. 드가나 말년의 르누아르가 형태로 돌아간 것도 이러한 이유 때문입니다. 비록 인상과 겉모습은 빛과 시간에 의해 시시각각 변하지만 사물의 근본적인 틀이 획획 바뀌는 것은 아닙니다.

거대한 바위산은 계절에 따라 인상이 바뀌지만 커다란 바위가 주는 위용이나 웅장함이 바뀌진 않습니다. 내가 보는 시선과 상관없이 물질은 특유의 성질을 지니고 있습니다. 세잔이 포착하고자 했던 것은 사물이 주는 지속적인 감각이었습니다. 모네가 순간의 인상을 지향했다면, 세잔은 사물의 지속적인 인상과 그 인상을 뚫고 들어오는 감각에 주목했던 것입니다.

고전주의가 형태 위에 색을 입혔고, 인상주의가 색채로 세상을 표현했다면, 세잔의 화면에는 단단한 색채 덩어리가 자리를 잡고 있습니다. 세잔은 형태와 색채를 하나로 보았고 마찬가지로 소묘와 채색은 같은 것이라고 생각했습니다. "데생과 색채는 따로따로 떨어져 있는 것이 전혀 아니네. 색채를 사용해 그리는 것이 곧 데생을 하는 것이야. 색채가 가장 풍부하게 될 때 형태도 역시 완성되지."[42] 형태와 색채가 하나라는 세잔의 생각은 그를 고전주의와 인상주의를 넘어서게 해줍니다.

인상주의에 비해 세잔의 작품은 형태가 두드러집니다. "자연을 원통과 구체, 원뿔형으로 해석하라"는 세잔의 말이 유명한 만큼 그

작품 66 폴 세잔, 〈노란 의자에 앉은 세잔 부인〉, 1888~1890년

작품 67 파블로 피카소, 〈바위에 앉아 있는 누드〉, 1921년

작품 68 페르낭 레제, 〈책을 들고 있는 여인〉, 1923년

는 '형태의 화가'로 알려져 있습니다. 〈노란 의자에 앉은 세잔 부인〉(1888~1890년)작품 66에서 인물의 도형성을 좀 더 급진적으로 밀어붙인다면 피카소의 〈바위에 앉아 있는 누드〉(1921년)작품 67나 레제Fernand Léger(1881~1955년)의 〈책을 들고 있는 여인〉(1923년)작품 68과 같은 현대미술이 등장하게 됩니다. 세잔은 사물을 도형적으로 해석했고 이것이 현대미술, 특히 입체주의에 영향을 주게 됩니다.

형태에 있어 급진성을 보여주지만 세잔에게 형태와 색채는 별개가 아닌 그 자체로 하나입니다. 세상은 색채로 된 형태, 형태로 된 색채로 이루어져 있습니다. 사물은 색채와 형태로 존재감을 드러내기에 인간은 감각을 통해 세상의 존재, 즉 사물이 그곳에 있음을 알아차립니다.

그러나 거기서 끝이 아닙니다. 인간은 감각을 통해 들어온 세상을 자기 나름대로 해석합니다. 세잔은 화가에게는 '눈'과 '두뇌', 이 2가지가 필요하며 이 둘이 조화를 이루어야 함을 주장합니다. "회화에는 두 가지 것이 존재한다. 즉 '눈과 두뇌'이다. 이 두 가지는 서로 도와야만 한다. 화가들은 이것들 '상호 간의 발전'을 위해 애써야 한다. 눈으

로는 자연을 바라보고, 두뇌로는 표현 수단의 기초가 되는 조직된 감각의 논리를 생각해야 한다."[43]

세잔이 말하는 '눈'은 감각임을 어렵지 않게 짐작할 수 있습니다. 반면 세잔의 '두뇌'는 무엇을 말하는지 명확하지 않습니다. 그러나 아무리 봐도 수학적이고 논리적인 지성을 말하는 것 같지는 않습니다. 세잔의 두뇌는 '감각의 논리'를 말합니다. 세잔은 지성에 논리가 있듯이 감각에도 논리가 있다고 생각했습니다.

그렇다면 감각을 다루는 예술은 일차적으로 감각의 논리를 표현해야겠지요. 고전주의는 지성에 복종한 탓에 예술이 수학적이고 논리적인 원근법과 소묘에 종속되었습니다. 고전주의를 지배하는 것은 지성의 논리였지 감각의 논리가 아니었습니다. 반면 인상주의는 감각에 주목한 탓에 감각을 논리적으로 배열하지 못했습니다. 이제 세잔은 눈과 두뇌를 종합해서 감각의 논리를 구현할 작정입니다.

미술에서 깊이를 표현하는 방법은 2가지가 있습니다. 하나는 고전주의에서 추구하는 것처럼 수학적 원근법을 통해 2차원 평면에 3차원적 환영을 구현하는 것입니다. 르네상스 화가 코레조[Antonio da Correggio](1494~1534년)의 〈성 히에로니무스와 성모〉(1527~1528년)[작품 69]를 보면 앞의 인물들 뒤로 저 멀리까지 풍경이 펼쳐져 있습니다. 그래서 그림이 담고 있는 거리가 상당함을 알 수 있습니다. 뒤편의 건물, 나무와 산은 자세히 표현되어 있으면서 비례에 맞추어 작아지고 있습니다. 선원근법과 대기원근법이 조화를 이룬 고전주의 작품입니다.

세잔의 〈바위가 있는 숲〉(1898~1900년)[작품 70]은 숲속을 보여주는데, 숲이 저 안쪽까지 쑥 들어가 있어서 역시나 깊이가 느껴집니다. 그러나 세잔이 보여주는 깊이는 고전주의에서의 수학적 원근법에 기초한 깊이와는 다릅니다.

작품 69 안토니오 다 코레조, 〈성 히에로니무스와
성모〉, 1527~1528년

코레조의 〈성 히에로니무스와 성모〉 일부
선원근법과 대기원근법에 근거한 소묘가
깊이를 자아낸다.

작품 70 폴 세잔, 〈바위가 있는 숲〉, 1898~1900년

　　고전주의가 수학적 지성에 근거해 깊이를 만들어냈다면, 세잔은 감
각의 논리에 기초해 깊이를 만들어내고 있습니다. 앞쪽의 바위, 땅, 나
무는 빛을 받아 밝다면 뒤쪽으로 갈수록 색채가 점점 어두워지고 있
습니다. 세잔은 색채대비라는 감각의 논리를 통해 원근을 표현합니
다. 물론 이 색채는 곧 사물의 형태이기도 합니다.

　　〈비베뮈 채석장〉(1898~1900년)작품 71 또한 색채로 된 형태가 만들어
내는 원근을 보여줍니다. 채석장의 바위가 분명 입체와 깊이를 만들
어내지만 그것은 수학적 선원근법에 기초한 것이 아닌 색채 형태, 즉
감각에 기초한 깊이입니다. 감각적 깊이란 부피, 무게, 질감 등을 포
함하는 종합적인 양감에서 오는 깊이이며 이것이 결국 화면에서 원
근과 입체를 형성하게 해줍니다. 이때 형성된 원근과 입체는 내가 지
성적·수학적으로 판단하기 이전의 것이며, 내 감각으로 들어온 사물
의 형상이자 존재의 에너지입니다.

　　세잔은 사물이 드러내는 감각을 표현하고자 했기에 작품에는 그가
느꼈던 사물의 에너지가 담겨 있습니다. 〈맹시의 다리〉(1879~1880년)

작품 72 폴 세잔, 〈맹시의 다리〉, 1879~1880년 　　　　맹시의 다리

^{작품 72}는 다리를 찍은 사진과 비교해본다면 세잔이 그림을 통해 무엇을 말하고자 하는지 분명히 알 수 있습니다.

밋밋한 사진에 비해 그림이 훨씬 리얼하게 다가옵니다. 리얼하다는 것은 그만큼 감각적으로 생생하다는 것을 뜻합니다. 분명 같은 다리인데도 세잔의 작품과 비교하면 사진은 맥이 빠진 것 같은 인상을 지울 수가 없습니다. 사물의 외관이 정확하게 눈에 들어올지 모르나 사물이 지닌 고유의 에너지를 사진은 전달하지 못하고 있습니다.

반면 세잔의 작품은 울창한 숲속의 빽빽함과 오래된 다리의 굳건함 그리고 사물을 비추는 개울의 유연함이 그대로 전달되고 있습니다. 냉장고에서 방금 꺼낸 콜라가 품고 있는 탄산이 그대로 느껴지는 생생함이 화면에서 뿜어져 나오고 있습니다. 사물은 세잔의 감각을 타고 이윽고 관람자의 감각으로 밀어닥치는 중입니다. 인상주의의 뿌옇고 흐물흐물한, 또는 순간적으로 응고된 형태와는 차원이 다른, 시각을 넘어서 온몸으로 느꼈던 그 감각이 세잔의 작품에서 뿜어져 나옵니다.

〈맹시의 다리〉에서 나무는 수직으로, 다리는 수평으로 화면을 가르고 있으며 잘게 쪼개진 네모난 붓 터치가 사물의 형태를 구성하고 있

습니다. 수직과 수평은 화면의 구조를 잡아주면서 감각을 정리하고 있으나 네모난 붓 터치가 이내 형태를 넘어서려고 합니다. 그래서 질서 잡힌 듯하면서도 자유로운 모양새를 하고 있습니다. 감각은 가둘수 있는 것이 아닙니다. 그러한 감각의 자유로움을 세잔은 형태를 넘어서려는 색채를 통해 표현하고 있습니다. 이처럼 그의 작품에는 정지와 운동이 절묘하게 결합되어 있습니다.

세잔에게 다시점과 그에 따른 색채 변화를 표현하는 것은 필연적입니다. 감각의 논리를 따르기에 수학적 원근법은 소용이 없으며, 당연히 단일 시점 또한 지성의 억지스러운 논리에 지나지 않습니다. 생활 속 인간은 여러 면이 결합된 사물을 보며, 이때의 사물은

세잔의 〈맹시의 다리〉 일부.
네모난 붓 터치가 형태를 넘어서고 있다.

정지해 있는 것이 아니라 빛과 환경에 의해 모습을 바꾸어 갑니다. 그래서 세잔이 그린 사물은 다양한 시점을 통해 자신의 형태를 유지하는 듯하면서도 사물이 주변 환경과 서로 영향을 주고받는 것을 볼 수 있습니다.

말년의 세잔은 고향 엑상프로방스에 머물며 생트 빅투아르산을 그리는 데 매진합니다. 그는 산의 모습을 그리고 또 그리면서 산이 발산하는 에너지와 함께 감각을 조직화하는 데 열정을 쏟았습니다. 〈소나무가 있는 생트 빅투아르산〉(1886~1887년)작품 73은 왼쪽 앞 소나무가 캔버스의 틀을 따라 마치 액자의 역할을 하는 듯 세로와 가로로 뻗어가고 있습니다.

소나무가 만들어내는 수직과 수평 구조 사이로 마을과 산이 펼쳐

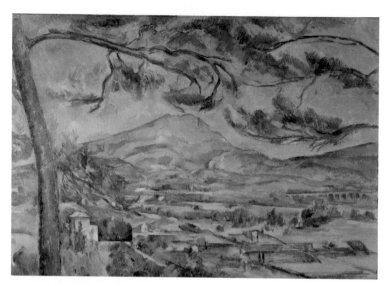

작품 73 폴 세잔, 〈소나무가 있는 생트 빅투아르산〉, 1886~1887년

져 있습니다. 건물, 도로, 목초지는 수평이고, 산은 수직으로 솟아 있어 수직과 수평의 구조가 다시 한번 반복되고 있습니다. 무차별적으로 들어오는 풍경을 수직과 수평이라는 구조를 이용해 시각적으로 정리하고 있는 것입니다.

세잔은 이러한 구조적 안정성 위에 색채를 통해 형태의 다양한 면을 보여주려 합니다. 화면은 질서정연한 듯하면서도 세부적으로 들어가면 길과 건물이 나타났다가 끊기고 그 자리에 새로운 색채가 등장하면서 다른 사물로 변하고 있습니다.

동시에 사물의 색채는 서로를 반영하면서 영향을 주고받습니다. 오른쪽에서 왼쪽으로 뻗어 있는 가지 바로 아래 산은 나무의 색채에 영향을 받아 산등성이가 짙은 초록빛입니다. 이 초록빛은 산의 입체감을 살려내는 역할도 하고 있습니다. 각 사물은 개별적이지만 연결되어 있고, 그 연결로 인해 다시금 개별성이 살아납니다.

1902년부터 그린 〈생트 빅투아르산〉(1902~1904년)^{작품 74}은 훨씬 조

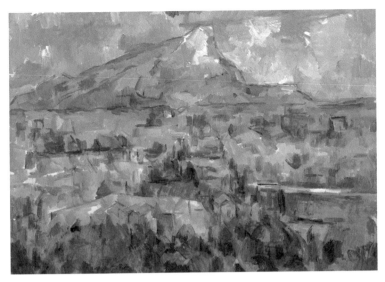

작품 74 폴 세잔, 〈생트 빅투아르산〉, 1902~1904년

작품 75 피에트 몬드리안,
〈구성, 그리드 1〉, 1918년

형적으로 간소화된 느낌을 줍니다. 이전에 그린 산의 풍경보다 재현적 요소가 줄었습니다. 반면 사각형의 붓 터치가 적극적으로 사물의 형태를 구성하고 있습니다. 이전보다 네모난 붓질의 형태가 훨씬 크고 과감하기에, 여기서 작은 사각형의 구조를 강조한다면 몬드리안Piet Mondrian(1872~1944년)의 사각형과 같은 추상미술이 등장할 것만 같습니다.

몬드리안의 작품작품 75에서는 사각형이 정적으로 배열되어 있지만 세잔의 작품에서는 도형이 결코 색채를 가두거나 하는 일은 없습니다. 〈생트 빅투아르산〉에서 색채는

작품 76 니콜라 푸생, 〈폴리페모스가 있는 풍경〉, 1648년

네모난 붓질을 넘어서고 있으며, 하나의 색은 자기 옆에 있는 다른 색을 간섭하고 있습니다. 색채는 감각 그 자체로서 늘 움직이고 뒤섞이고 변화합니다. 그러한 감각의 특징을 세잔은 형태를 넘어서려는 색채로 표현하고 있습니다. "선들이 여기저기 죄수들처럼 색조들을 가두고 있지. 나는 이들을 해방시키고 싶어."[44]

그러나 세잔은 색채를 인상주의처럼 형태를 무너트리면서까지 해방시키진 않습니다. 내 앞에 놓인 사물은 각기 특유의 성질을 가지고 있으며, 시간에 따라 변하지만 그 특성이 급변하는 것은 아닙니다. 사물은 고유의 에너지를 유지한 채 서서히 변해갑니다.

세잔은 17세기 프랑스 고전주의 화가 푸생Nicolas Poussin(1594~1665년) 작품76을 존경했습니다. 푸생은 균형과 비례가 잡힌 엄격한 화면에 역사, 신화, 종교적 주제를 표현한 화가입니다. "자연 앞에서 끊임없이

푸생을 되살려내려 했다"[45]고 말한 세잔은 푸생을 연구하며 감각을 어떻게 질서화할 것인가 고뇌했습니다. 왜냐하면 세잔에게 그림이란 "수많은 관계들 속에서 조화를 찾는 것이며 그것들을 새롭고 독창적인 논리로 다시 배열하는 것"[46]이기 때문입니다. 이때의 독창적 논리란 화가 개인의 감각의 논리를 뜻하겠지요.

르네상스 이래로 시작된 회화의 방향은 후기인상주의에서 전혀 다른 전환점을 맞이합니다. 세상을 지성적으로 재현하고자 했던 노력은 결국 실증적인 방향으로 나아갔고, 실증적인 방향 끝에 다다른 것은 감각이었습니다. 그러나 감각 그 자체는 잡을 수도, 정지시킬 수도 없는 것으로 끊임없는 운동만을 지속할 뿐입니다.

인상주의가 해체된 세상 앞에 선 화가들은 다시 세상을 종합하기 시작했는데 그 방식은 과거와는 달랐습니다. 그들은 고전주의처럼 수학적이고 논리적으로, 즉 객관적이라고 인정받는 세상을 구축하기 위해 노력하는 대신 자신만의 세상을 창조하기 위해 분투하기 시작했습니다.

고흐와 고갱은 내면과 상상으로 나아갔지만 세잔은 인상주의를 정면으로 뚫고 나가는 방식을 선택했습니다. 세잔은 현실 속의 사물을 어떻게 표현할지 고민한 결과 감각의 논리를 따라서 감각을 자신만의 질서와 법칙 속으로 집어넣고자 했습니다. 그러자 무질서하게 들어온 감각이 정리되면서 사물의 에너지가 드러났습니다. 화가는 이처럼 보이지 않는 것을 보고 느끼게 해주는, 우리에게 진리를 보여주는 존재라는 것을 세잔은 증명해내고 있습니다.

감각, 질서, 법칙, 구성, 조화 등 세잔이 주장한 회화의 원리는 20세기 이후 현대예술가들에게 많은 영향을 줍니다. 현대미술은 세잔이 열어놓은 문을 과감하게 통과하면서 펼쳐집니다.

미주

1 여기서 말하는 추상미술은 추상적 경향을 따르는 미술 일반을 지칭한다. 좁은 의미에서 현대 추상미술은 비구상적 미술로 재료, 형태, 색채 등을 활용해 작가의 정신, 생각, 내면, 조형적 아름다움 등을 표현한 것이다. 이 책에서는 추상의 사전적 정의에 입각해 미술에서의 추상적 경향을 설명하고자 한다.
2 조요한, 『예술철학』, 미술문화, 2003, p.266.

1 김경묵·우종익, 『이야기 세계사 1』, 청아출판사, 2006, p.49.
2 불교의 가우타마 붓다와 거의 동시대 사람인 마하비라(B.C. 6~B.C. 5)가 창시한 인도의 종교다. 생물을 상처 내지 않는다는 것을 맹세하며 철저한 고행, 금욕주의를 실천한다. 마하비라는 나체로 12년간 고행한 끝에 완전한 지혜에 이르렀으며, 이러한 그의 행동이 자이나 고행자의 정신적 강인함을 표현하고 있다.
3 나이즐 스피비, 양정무 옮김, 『그리스미술』, 한길아트, 2001, p.171.
4 페리클레스, 인물세계사, 네이버지식백과
5 그리스인은 전설적인 영웅 헬렌(Hellen)이 자신들의 나라를 만든 것이며 그리스인 모두 헬렌의 자손이라고 생각함. 스스로를 헬레네(Hellene)라 부르고 그들이 속한 나라를 헬라스(Hellas)라고 했다.
6 김경묵·우종익, 『이야기 세계사 1』, 청아출판사, 2006, p.174.
7 김경묵·우종익, 앞의 책, p.176.
8 개인보다는 집단(명예, 의리, 우정, 애국심)을 중시하는 그리스의 가치관은 전술에서도 드러난다. 그리스에서 주된 전투방식은 중장보병전술로 머리, 가슴, 무릎에 갑옷을 착용하고 왼손에는 둥근 방패를, 오른손에는 기다란 창을 든 보병들이 서로 밀착해 일렬로 늘어선 전투형태다. 이는 개인의 전투력보다 집단적인 행동력이 더 중시되는 전술이다. 이 전술을 통해 그리스 연합군은 페르시아 대군과 싸워 이겼다. (김경묵·우종익, 앞의 책 p.204.)
9 아르놀트 하우저, 백낙청 옮김, 『문학과 예술의 사회사 1』, 창작과비평사, 2013, p.145.
10 양정무, 『난생 처음 한번 공부하는 미술 이야기 2』, 사회평론, 2016, p.245.
11 갈리아(Gallia)는 로마제국이 멸망하기 전까지 지금의 프랑스, 벨기에, 스위스 서부, 독일 서쪽 일부를 아우르는 지역이었고, 여기에 살았던 사람들이 갈리아족이다.
12 나이즐 스피비, 앞의 책, p.299.
13 양정무, 앞의 책, p.241.
14 건물이나 방윗 부분에 그림 또는 조각을 활용한 띠 장식
15 이정우 엮음, 『문명이 낳은 철학 철학이 바꾼 역사 1』, 도서출판 길, 2014, p.268.
16 물론 로마 지배층도 사회적 명예와 책임감을 중시했다. 그들은 사재를 털어 도서관, 목욕탕, 경기장과 같은 공공건물을 지어 시민들에게 무료로 사용하게 했으며, 전쟁 시 자발적으로 군 복무를 하고 세금을 납부했다. 그 이면에는 공동체를 위하는 모습을 보여줌으로써 자신의 권력을 더욱 강화하고자 하는 마음이 깔린 것으로 보인다. 로마미술에서 개인의 등장은 사회적 권력 투쟁과 무관하지 않다.
17 그리스 신화에 나오는 여성 무사들로 구성된 부족이다. 아마존 전사들은 활을 당기기 위해 한

쪽 유방을 절단했다고 하며, 아마존이란 그리스어로 '가슴, 즉 유방이 없다'라는 뜻이다.

18 아리스토텔레스, 천병희 옮김, 『시학』, 문예출판사, 2002, p.63.

19 이데아는 진리, 개념, 원형이라는 뜻을 지니고 있다. 이데아는 감각적이고 경험적이고 가변적인 것과는 반대되는 것으로, 사물의 실재(진리, 개념, 원형)다. 따라서 이데아는 정지, 무변화, 불변, 지속, 공간적 성질을 가지고 있다.

20 Trajan's Column, Wikipedia

21 조중걸, 『고대예술』, 지혜정원, 2016, p.415.

22 조중걸, 앞의 책, p.414.

1 마르쿠스 아우렐리우스, 천병희 옮김, 『명상록』, 도서출판 숲, 2005, p.69.

2 스토아 철학(학파)은 제논(B.C. 335〜B.C. 263) 이후 클레안테스, 크리시포스 등의 제자들에 의해 완성된 뒤 로마에서 크게 번성했다. 스토아 철학에서는 외부의 명성이나 부에 연연하지 말며 옳고 그름의 기준을 자기 내부에 두고 외부에 흔들리지 않을 것을 강조한다. 마음이 흔들리지 않는 상태를 '아파테이아(apatheia, 부동심)'라 부르며 이성에 따라 행동을 하는 것이 인간의 의무이자 유일하게 가능한 선택이라고 본다. (이정우 엮음, 『문명이 낳은 철학 철학이 바꾼 역사 1』, 도서출판 길, 2015, pp.255〜256.)

3 이정우 엮음, 앞의 책, p.267.

4 김경묵·우종익, 『이야기 세계사 1』, 청아출판사, 2006, p.330.

5 조중걸, 『고대예술』, 지혜정원, 2016, p.458.

6 그리스 철학의 핵심 개념인 이념(idea)과 형상(eidos)은 '보다'라는 동사에서 파생된 명사다. 이념이란 보이는 모습을 의미하며 그 모습을 받아들이는 것이 앎이다. 본다는 것과 안다는 것을 같은 것으로 이해한 그리스 철학의 언어 사용에서 다른 감각에 비해 시각을 우위에 둔 그리스인들의 사고방식을 엿볼 수 있다. (김율, 『서양고대미학사강의』, 한길사, 2010, p.61.) 이러한 사고방식은 이후 기독교에 영향을 주어 시각 효과를 중시하는 경향을 만들어낸 것으로 판단된다.

7 에른스트 H. 곰브리치, 백승길 외 옮김, 『서양미술사』, 예경, 2003, p.171.

8 에른스트 H. 곰브리치, 앞의 책, p.173.

9 에른스트 H. 곰브리치, 앞의 책, p.175.

10 궁륭은 돌, 벽돌, 콘크리트의 아치로 둥그스름하게 만든 천장이다. 원통형 궁륭은 연속된 아치로 구성된 반원통형 모양의 천장이며, 교차 궁륭은 2개의 반원통형 궁륭이 교차해 생긴 것이다. 궁륭은 기능에 따라 다양한 형태가 있다. (궁륭, 세계미술용어사전, 네이버 지식백과)

11 김율, 『중세의 아름다움』, 한길사, 2017, p.63.

12 김율, 앞의 책, p.61.

13 김경묵·우종익, 앞의 책, p.455.

14 아르놀트 하우저, 백낙청 옮김, 『문학과 예술의 사회사 1』, 창비, 1999, p.267.

15 조중걸, 『중세예술』, 지혜정원, 2015, p.91.

16 "히포의 아우구스티누스는 그리스도교에 귀의한 이후 몇 년 동안 『진정한 종교에 대하여』라는 저서를 통해 그리스도교와 플라톤주의를 비교했다. 그는 플라톤주의 교의의 핵심이 그리스도교 교의의 핵심과 중첩된다고 보았다. 플라톤의 논리는 감각적 이미지들이 우리의 영혼을 오류와 잘못된 의견들로 채운다고 가르친다. 그러므로 우리는 이 영혼의 질병을 치유해야

만 신적인 실재를 발견할 수 있다. … 이상이 아우구스티누스가 생각하는 플라톤주의의 핵심, 나아가 그리스도교의 핵심이다. … 그렇다면 플라톤주의와 그리스도교의 차이점은 무엇인가? 아우구스티누스는 플라톤주의는 대중들을 전향시켜 지상적인 것들에서 정신적인 것들로 돌아서게 하지 못했으나 그리스도가 나타난 이후 온갖 다양한 조건에 처했던 이들이 이 삶의 양식을 채택하고 인간성의 진정한 변화에 참여하게 되었다는 점에 그 차이가 있다고 보았다. … 아우구스티누스의 관점에서 볼 때 그리스도교는 플라톤주의와 내용상 동일하다. 중요한 것은 감각적 세계에 등을 돌리고 하느님과 신적 실재를 관조하는 것이다." (피에르 아도, 이세진 옮김, 『고대 철학이란 무엇인가』, 열린책들, 2017, p.409.)

17 조중걸, 『철학의 선택』, 지혜정원, 2020, p.71.

18 스콜라 철학은 중세 대학에서 연구하던 신학·철학 연구 전반을 총괄하는 말이다.

19 김율, 앞의 책, p.63.

20 김경묵·우종익, 앞의 책, p.383.

21 조중걸, 앞의 책, p.51.

22 개인의 구원은 행위나 노력에 의해 이루어지는 것이 아니고 신의 의지로 미리 정해져 있다는 기독교의 교리 및 주장이다. 예정신앙은 멸망이 아닌 구원을 위한 예정으로, 칼뱅에 의해서 2중예정으로 발전한다. 칼뱅에 따르면 신은 인간을 구원할 자와 멸할 자로 예정하고 있다. 2중예정에는 2가지 모티브가 작용하는데, 하나는 신의 뜻이 모든 것을 지배하고 있다는 사상이며, 오컴이나 츠빙글리 등으로 받아들여진 것이다. 다른 하나는 구원을 인간에 근거 두지 않고 전적으로 하나님의 은혜에만 의존한다는 것으로 루터로부터 받아들여진 것인데, 루터 또한 중세 유명론의 영향을 받았다. (예정설, 두산백과)

23 에른스트 블로흐, 박설호 옮김, 『서양 중세·르네상스 철학 강의』, 열린책들, 2008, p.190.

24 양정무, 『난생 처음 한번 공부하는 미술 이야기 4』, 사회평론, 2017, p.264.

25 양정무, 앞의 책, p.350.

26 에른스트 블로흐, 앞의 책, p.202.

27 교회의 교리와 규례 등을 결정할 목적으로 소집되는 교회 대표들의 회의

28 니케아 공의회에서 알렉산드로스파는 여호와 하느님과 예수 그리스도와 성령은 하나라는 주장을 했다. 반면 아리우스파는 하느님과 그리스도는 본질은 유사하지만 같은 신은 아니라고 주장하면서 예수 그리스도의 인간성을 강조했다. 결국 교회는 알렉산드로스파의 삼위일체설에 손을 들어주었고, 아리우스파의 주장은 이단으로 판정되어 교회에서 추방되었다. (김경묵·우종익, 앞의 책, p.332.)

29 김경묵·우종익, 앞의 책, p.353.

1 진중권, 『진중권의 서양미술사: 고전예술 편』, 휴머니스트, 2008, p.136.

2 보색은 색상환에서 서로 반대되는 한 쌍의 색으로 두 색상을 같이 놓아두면 색상 대비가 강하게 느껴진다. 빨간색과 초록색, 노란색과 파란색 등이 보색관계의 색상이다.

3 아르놀트 하우저, 백낙청·반성완 옮김, 『문학과 예술의 사회사 2』, 창작과비평사, 2016, p.24.

4 양정무, 『난생 처음 한번 공부하는 미술 이야기 5』, 사회평론, 2018, p.45.

5 아르놀트 하우저, 앞의 책, p.24.

6 중세시대에 상공업자들이 만든 동업자 조직이다. 길드는 도시의 경제적 발전과 자치권 획득에 있어서 핵심적인 역할을 했다.

7 카오스는 만물이 발생하기 이전의 상태로, 그리스어로 '텅빈 공간'을 뜻한다. 헤시오도스의
 『신통기(神統記)』에서는 텅 빈 공간인 카오스에서 암흑과 밤이 생겼다고 한다. 이후 카오스
 는 '미분화한 혼돈 상태'를 의미하게 되었고, 여기서 질서인 코스모스(그리스어 kosmos)가
 생겨나 우주가 만들어졌다.

8 "국가의 한 해 수입(금화 30만 굴덴 이상)과 지출. 이 시의 인구(매우 불완전한 잣대인
 bocca, 즉 빵 소비량으로 인구를 계산해 9만으로 어림잡았다)와 전국의 인구. 해마다 세례
 받은 유아 5,800〜6,000명 가운데 남아가 300〜500명을 웃돌았다는 것. 취학아동 가운데
 8,000〜1만 명은 읽기를 배우고, 1,000〜1,200명은 여섯 학교에서 산술을 배우고, 약 600명
 의 학생들이 네 학교에서 라틴어 문법과 논리학을 배웠다는 사실을 알 수 있다. … 또 모직
 물공업에 대한 아주 귀중하고 세밀한 보고, 화폐와 시의 식료품 배급, 관직에 대한 통계 등이
 있다." (부르크하르트, 지봉도 옮김, 『이탈리아 르네상스 이야기』, 동서문화사, 2011, p.86.)

9 부르크하르트, 앞의 책, p.87.

10 부르크하르트, 앞의 책, p.88.

11 부르크하르트, 앞의 책, p.141.

12 "14세기 이탈리아 사람들은 마음에도 없는 겸손이나 위선을 거의 몰랐으며, 어느 누구도 다
 른 사람의 눈에 띄거나 다른 사람과 다르다는 것을 두려워하지 않았다." "1390년 무렵 피렌
 체 남자들은 저마다 자기만의 특별한 옷을 입으려 했기 때문에 주도적으로 유행하는 옷이
 없었다." (부르크하르트, 앞의 책, p.142.)

13 이탈리아 르네상스의 인문학자 레오나르도 브루니(Leonardo Bruni, 1370〜1444년)는 자신의
 저서 『피렌체인들의 역사』, 『피렌체 찬가』에서 피렌체는 공화국이며 이 전통은 고대 로마 공
 화정에 두고 있다고 주장했다. 브루니는 공화제가 로마를 번영으로 이끌었으며 르네상스 시
 기 피렌체에서 공화제가 부활했다는 것을 근거로 로마와 피렌체를 정치적·정신적으로 연결
 했다. 그리고 로마 공화정처럼 피렌체의 공화정도 시민의 자유, 균등한 기회를 보장하고 이
 를 바탕으로 경쟁이 이루어지는 체제라고 주장했다. (양정무, 앞의 책, pp.223〜226.)

14 부르크하르트, 앞의 책, p.351.

15 피렌체의 국부 코시모 데 메디치(Cosimo de' Medici, 1389〜1464년)의 손자이자 이탈리아의
 정치가. 피렌체 공화국의 사실상의 통치자였다. 뛰어난 외교적 수완과 높은 수준의 문화적
 교양을 지닌 인물이었으며, 르네상스 예술을 열렬히 후원하기도 했다.

16 이정우 엮음, 『문명이 낳은 철학 철학이 바꾼 역사 1』, 도서출판 길, 2015, p.327.

17 양정무, 앞의 책, p.345.

18 양정무, 앞의 책, p.347.

19 아르놀트 하우저, 앞의 책, p.103.

20 아르놀트 하우저, 앞의 책, p.87.

21 이광래, 『미술 철학사 1』, 미메시스, 2016, p.162.

22 윤익영, 『도상해석과 조형분석』, 재원, 1998, pp.125〜135.

23 조중걸, 『근대예술: 형이상학적 해명 1』, 지혜정원, 2014, p.190.

24 '플란데런(Vlaanderen, 네덜란드어)', 영어로는 '플랜더스(Flanders, 영어)'라고 한다. 지금의
 네덜란드, 벨기에, 프랑스 일부를 아우르는 지역을 말한다.

25 기독교 교회 건축물의 제단(제대) 위나 뒤에 설치하는 그림, 조각, 장식 가리개 등을 지칭한다.

26 피터 머레이·린다 머레이, 김숙 옮김, 『르네상스미술』, 시공아트, 2013, p.192.

27 양정무, 『난생 처음 한번 공부하는 미술 이야기 6』, 사회평론, 2020, p.377.

28 김경미, 『르네상스미술의 이해』, 계명대학교출판부, 2018, p.125.

29 화면 오른쪽에서부터 1. 빛과 어둠을 나누는 신 2. 태양, 달, 땅을 만드는 신 3. 물과 땅을 나누는 신 4. 아담의 창조 5. 이브의 창조 6. 악의 유혹에 넘어간 아담과 이브와 에덴에서의 추방 7. 노아의 번제(제사) 8. 대홍수와 노아의 방주 9. 포도주에 취한 노아

30 "〈시스티나 성당 천장 변화〉는 테두리부터 아치 모양 14점, 각 구성에 펜덴티브(pendentive, 돔이나 아치 천장 구석에서 받치는 부분에 덧댄 삼각형 부분을 말한다) 4점, 스팬드럴(spandrel, 돔이나 아치 천장을 받치는 부분에 덧댄 삼각형 부분을 말한다) 8점, 아치 천장 테두리 12점, 그리고 아치 천장 중앙의 9점까지 총 47점으로 구성되어 있다." (최연욱, 『5일 만에 끝내는 서양미술사』, 메이트북스, 2019, p.157.)

31 이것은 편의상 나눈 것일 뿐 실제로 명확하게 구분하기 어렵다. 근대(近代)는 고정되어 있기보다 오늘날(현대)과 가까운 시기(시대)를 나타내는 표현이다. 근대가 언제 시작되었는지 보는 관점의 차이는 있지만 서양의 근대가 14~16세기 르네상스시대를 모태로 등장했다는 것은 분명하다. 르네상스시대에는 인본주의를 바탕으로 과학적 세계관의 토대를 마련했기에 근대의 서막, 입구라고 할 수 있다. (이정우 엮음, 앞의 책, p.346.)

32 니콜로 마키아벨리, 『군주론』 중, 인물세계사, 네이버 지식백과

33 지배자가 신 또는 신의 대리인으로 간주되고, 절대적인 권력으로써 인민을 지배하는 정치체제. 신정정치(神政政治)라고도 한다. (신권정치, 두산백과)

34 아르놀트 하우저, 앞의 책, p.149.

35 김광우, 『프랑스 미술 500년』, 미술문화, 2006, p.31.

36 에른스트 H. 곰브리치, 백승길·이종숭 옮김, 『서양미술사』, 예경, 2003, p.361.

37 매너리즘, 세계미술용어사전, 네이버 지식백과

38 제라르 르그랑, 정숙현 옮김, 『르네상스』, 생각의나무, 2011, p.158.

39 구학서, 『이야기 세계사 2』, 청아출판사, 2006, p.30.

40 오스만 제국, 네이버 지식백과 (전국역사교사모임, 『살아있는 세계사 교과서』, 휴머니스트, 2005)

41 영국, 프랑스도 강력한 왕권을 일찍이 확립했지만 영국은 '북해 무역', 프랑스는 '지중해 무역'을 통해 이익을 얻고 있었다. 반면 '한자 도시(한자 동맹: 중세 중기 북해·발트해 연안의 독일 여러 도시가 상업상의 목적으로 결성한 동맹)'들은 신항로 사업을 행할 재력과 필요를 느끼지 못했다. (구학서, 앞의 책, p.32.)

42 종교개혁가들은 '오직 성경'을 주장했다. 로마 가톨릭은 성경을 포함해 전통, 공의회의 결정 등도 함께 권위를 둔다. 성경 해석에서도 교황, 성직자의 권위에 근거한 해석을 강조했다. 반면 마르틴 루터, 츠빙글리, 칼뱅 등의 종교개혁자들은 '오직 성경'을 주장했다. 그들은 성경이 교회보다 더 권위 있다고 주장하며 교회의 자의적 성경 해석에 반대했다. 이에 맞서 로마 가톨릭은 트리엔트 공의회(1546년)에서 성경뿐 아니라 전통도 동등한 권위를 가진다고 발표했다. (오직 성경, 위키백과)

43 구학서, 앞의 책, p.53.

44 조중걸, 『철학의 선택』, 지혜정원, 2020, p.58.

45 조중걸, 앞의 책, p.51.

46 장 칼뱅, 인물세계사, 네이버캐스트

47 조중걸, 앞의 책, p.269.

48 피렌체 출생으로 로마에서 활동을 하다가 1530년 프랑수아 1세의 초청으로 퐁텐블로 궁의 조경에 참여했으며 프랑스에서 많은 작품을 남겼다. 프랑스 매너리즘 창시자이며 파리에서 사망했다.

49 루트비히 비트겐슈타인, 이영철 옮김, 『논리−철학 논고』, 책세상, 2020, p.100.

50 틴토레토의 〈최후의 만찬〉(1592~1594)은 16세기 가톨릭 개혁운동(반종교개혁)의 영향 아래 그려진 것으로, 로마 가톨릭에서는 성서 내용에 입각하며 미술품을 제작할 것을 화가들에게 요청하였다. 성경에서 '최후의 만찬'은 '저녁'에 일어난 사건으로 틴토레토의 작품에서는 성경 내용에 맞게 실내를 어둡게 처리하여 저녁임을 드러내고 있다.

1 르네 데카르트, 최명관 옮김, 『방법서설·성찰 데카르트 연구』, 창, 2010, p.222.

2 르네 데카르트, 앞의 책, p.167.

3 르네 데카르트, 앞의 책, p.167.

4 "아리스토텔레스적 영혼관에서 영혼은 만물에 깃들어 있는 것이다. 아리스토텔레스는 자연을 식물, 동물, 인간으로 나누고 각각에 영혼이 있는데, 식물 영혼은 영양 섭취와 성장 능력, 동물 영혼은 식물 영혼의 특징과 더불어 감각 지각과 장소 이동 능력을 지닌다. 인간은 식물과 동물 영혼의 특징과 함께 추상적인 사고 능력인 정신(지성)을 가진다. 아리스토텔레스적 영혼관에서 영혼은 복수적인 것이며 인간뿐 아니라 자연에도 존재한다. 반면 데카르트 이후 근대인에게 영혼은 자신의 내면에만 존재하는 것이 된다." (김상환, 『근대적 세계관의 형성: 데카르트와 헤겔』, 에피파니, 2018, p.93.)

5 김상환, 앞의 책, p.45.

6 김상환, 앞의 책, p.94.

7 르네 데카르트, 앞의 책, p.198.

8 김상환, 앞의 책, p.74.

9 르네 데카르트, 앞의 책, p.73.

10 고종희, 「가톨릭개혁 미술과 바로크 양식의 탄생」, 『미술사학』, 23호, 2009, p.348.

11 최후의 심판, 두산백과

12 이광래, 『미술 철학사』, 미메시스, 2016, p.101.

13 김광우, 『프랑스미술 500년』, 미술문화, 2006, p.70.

14 이광래, 앞의 책, p.198.

15 서구의 이상향이자 낙원인 아르카디아에 한 여인과 세 청년이 석관 주변에 무리 지어 있다. 두 인물은 '아르카디아에도 나는 있다(Et in Arcadia Ego)'라는 묘비명을 읽어보려 하고, 나머지 한 명은 글자를 가리키며 옆에 서 있는 아름다운 여인에게 답을 구하려는 듯 고개를 돌리고 있다. 묘비명의 '나'는 죽음을 가리키며 이 문장은 낙원에도 죽음이 있음을 뜻한다. 즉 언제 어디서나 죽음을 기억하고 겸허하게 살라는 '메멘토 모리(Memento Mori, 죽음을 기억하라)'다. 푸생은 고대 조각상처럼 인물들을 표현했으며 차분하면서도 평온한 풍경을 극대화시켜 엄격하면서도 서정적인 화면을 보여준다.

16 장 칼뱅, 인물세계사, 네이버캐스트

17 볼테르, 이봉지 옮김, 『캉디드 혹은 낙관주의』, 열린책들, 2009, p.200. (일반적으로 '정원'으로 번역하나 이 책에서는 "이제 우리는 우리의 밭을 갈아야 합니다"로 번역했다)

18 프랑수아 부셰, 화가의 생애와 예술세계, 네이버캐스트

1 짝퉁, 싸구려, 사이비, 고미술품을 모방한 가짜 복제품이나 유사품, 통속미술작품 등을 뜻하는 미술 용어다.

2 이주헌, 『서양화 자신 있게 보기』, 학고재, 2017, p.244.

3 1789년 프랑스에서는 루이 16세 왕의 주최로 삼부회가 개최되었지만 투표방법을 결정하던 중 귀족, 성직자 계급과 평민들의 의견이 엇갈린다. 머릿수 투표를 요구하던 평민들은 결국 삼부회를 포기하고 '국민의회'를 결성했다. 국민의회 의원들은 폐쇄된 의회장 대신, 베르사유 궁의 테니스장에 모여 '테니스 코트의 서약'을 발표하면서 혁명의 시작을 알렸다. 급진혁명파 자코뱅당은 당원인 다비드에게 1790년 선서 1주년 기념으로 작품을 의뢰했고, 다비드는 혁명을 알리는 극적인 순간을 작품으로 제작했다. 그러나 제작 당시 국민의회 내부의 급진혁명파 자코뱅당과 온건개혁파 지롱드당이 격렬하게 대립하고 있었기에 화합을 상징하는 이 작품의 의미는 퇴색되었고 결국 미완으로 남게 되었다.

4 프랑스혁명 이후, 급진공화파 '자코뱅당'과 온건공화파 '지롱드당'이 격렬하게 대립했다. 자코뱅당의 수장인 장 폴 마라는 피부병이 있어 욕조에 물을 받아놓고 목욕을 하면서 일을 했다. 어느 날 샤를로트 코르데라는 여성이 찾아와 의회 내부의 배신자 명단을 넘겨주러 왔다고 했다. 코르데는 마라에게 배신자들의 이름을 불러주었고 곧바로 숨겨온 칼을 꺼내 마라의 쇄골을 내리찍었다. 마라는 그 자리에서 즉사했고, 코르데의 명단은 가짜이며 그녀는 지롱드파 당원인 것으로 판명났다. 자코뱅당 당원이었던 다비드는 마라를 기념하기 위해 마라의 장례식에 쓰일 이미지를 제작했고, 이미지 속 마라의 모습은 예수를 연상하는 순교자 포즈를 하고 있다.

5 이 작품은 1800년 나폴레옹이 이탈리아를 침략하기 위해 알프스를 넘었던 사건을 기념하고 있다. 나폴레옹은 다비드에게 '용맹한 말 위에 올라탄 초연한 영웅' 이미지를 만들어줄 것을 부탁했고, 다비드는 주문대로 나폴레옹을 이상화된 영웅으로 표현했다. 나폴레옹은 이 작품에서 완벽한 그리스 조각과 같은 모습을 보여주는데, 그는 작품이 제작되는 동안 한 번도 모델을 서지 않았기에 다비드는 고전주의에 입각해서 나폴레옹을 규범적으로 표현할 수밖에 없었다.

6 1804년 7월 국민투표로 황제가 된 나폴레옹은 같은 해 12월 파리의 노트르담 대성당에서 대관식을 거행했다. 황제의 화가였던 다비드는 이 광경을 직접 목격하고 3년간의 제작 과정을 거쳐 가로 979cm, 세로 621cm에 달하는 작품을 완성했다. 그림 속 나폴레옹은 로마 황제를 상징하는 월계관을 쓰고 조제핀 황후에게 왕관을 씌워주고 있다. 다비드는 사실적인 표현을 위해 대관식에 참석했던 사람들을 불러 스케치를 따로 하고, 그들에게 의상을 공수받아 의상 부분을 완성했다. 나폴레옹의 요구에 따라 당일 참석하지 않은 나폴레옹의 어머니를 화면 가운데 그려 넣었다. 이 작품에서도 나폴레옹은 이상적인 영웅으로, 당시 마흔이 넘었던 황후는 아름다운 젊은 여성으로 표현했다.

7 이주헌, 앞의 책, p.264.

8 이주헌, 앞의 책, p.264.

9 구학서, 『이야기 세계사 2』, 청아출판사, 2006, p.212.

10 구학서, 앞의 책, p.213.

11 구학서, 앞의 책, p.216.

12 윌리엄 본, 마순자 옮김, 『낭만주의미술』, 시공아트, 2003, p.80.

13 폴 세잔, 조정훈 옮김, 『세잔과의 대화』, 다빈치, 2002, p.189.

14 제라르 르그랑, 박혜정 옮김, 『낭만주의』, 생각의나무, 2004, p.196.

15 윌리엄 본, 앞의 책, p.276.

16 윌리엄 본, 앞의 책, p.276.

17 양효실, 「보들레르의 모더니티에 대한 연구: 『현대생활의 화가』를 중심으로」, 『미학』, 34권, 2003, p.202.

18 윌리엄 본, 앞의 책, p.220.

19 윌리엄 본, 앞의 책, p.220.

20 환희의 송가, 나무위키

21 마순영, 「산업혁명기 영국의 풍경화와 풍경이론: 터너의 풍경화」, 『인간·환경·미래』, 1호, 2008, p.200.

22 이주헌, 앞의 책, p.304.

23 조중걸, 『근대예술: 형이상학적 해명 2』, 지혜정원, 2014, p.279.

24 사실주의, 사조와 장르, 네이버 지식백과

25 아르놀트 하우저, 백낙청·염무웅 옮김, 『문학과 예술의 사회사4』, 창비, 2016, p.108.

26 박은영, 「귀스타브 쿠르베의 〈오르낭의 매장〉에 나타난 리얼리즘」, 『미술사연구』, 13권 13호, 1999, p.209.

27 보나파르트 나폴레옹 동생의 아들. "1848년 2월 혁명으로 제2공화정이 들어섰을 때 대통령으로 선출되었다. 대통령 재직 중 1851년 12월 쿠데타를 일으켜 공화정 체제를 붕괴시키고 1852년 12월에는 제2제국을 선포하고 황제에 즉위했다. 산업혁명과 근대적 자본주의 경제체제 확립, 파리 도시정비, 해외 식민지 팽창에 열을 올리면서 제국의 번영을 추구했으나 정치적으로는 언론을 통제하고 각종 정치적 활동들을 탄압했다. 나폴레옹 3세는 1870년 9월 새롭게 급부상한 프로이센과의 전쟁에서 패배한 이후 폐위당했고, 프랑스에는 제3공화정이 들어서게 되었다." (나폴레옹 3세, 프랑스 왕가, 네이버 지식백과)

28 아르놀트 하우저, 앞의 책, p.96.

29 사랑, 협력 등 공상적인 이상에 바탕을 둔 사회주의다. 마르크스, 엥겔스 등 과학적 사회주의자들은 그들과 비교해 이를 공상적 사회주의라 불렀다. 불평등의 원인이 사유재산 제도에 있다고 본 로버트 오언(Robert Owen)은 협동조합운동을, 생시몽(Saint-Simon)은 과학자, 자본가를 포함한 산업가의 사회를, 푸리에(Charles Fourier)는 개혁화된 협동사회를 제창해 자본주의의 개혁을 추구했다.

30 마르크스는 공상적 사회주의를 비판하며 현실에 대한 과학적인 분석을 통해 사회주의 사회를 건설해야 한다고 주장했다. 그는 기존의 부당한 현실을 철저히 분석한 뒤 이에 따른 올바른 대안을 적용해야 한다고 했으며, 사회주의 사회를 만들기 위해 프롤레타리아트(노동자) 혁명이 필요하다고 보았다.

31 1871년 3월 28일부터 5월 28일 사이에 수립된 파리 시민과 노동자의 자치정부다. 1870년 7월 발발한 프랑스-프로이센 전쟁으로 나폴레옹 3세의 제2제정이 몰락하면서 공화제 임시정부가 수립되었다. 파리는 임시정부를 중심으로 프로이센에 저항했으나 결국 항복했다. 이후 휴전조약을 비준할 국민의회 보르도가 설치되고 티에르가 임시행정관이 되어 전쟁과 관련된 일의 뒷수습을 담당하게 된다. 그러나 프랑스인들의 분노와 저항은 멈추지 않았고, 정규군과 국민군(의용군)이 화해하고 중앙위원회를 결성하기에 이른다. 위원회는 선거를 마치고 코뮌 성립을 선포했고, 여기서는 시민을 포함해 다수의 사회주의자들도 참여했다. 코뮌이 노동자

정부를 수립하는 틈을 타 프로이센과 결탁한 정부군은 파리로 진격해 7일간의 시가전 끝에 코뮌을 붕괴시켰고, 3만 명의 시민이 죽었으며 많은 사람들이 처형 및 유형을 당했다. 사실주의 화가 쿠르베는 파리코뮌의 미술가 동맹 의장으로 활동했으나 파리코뮌이 끝남에 따라 선동자 가운데 하나로 체포되어 전 재산과 작품을 압류당했으며 50만 프랑의 벌금형을 선고받았다. 쿠르베는 1873년 7월 국경선을 넘어 스위스로 망명을 떠났으며, 그곳에서 58세의 일기로 생을 마감했다.

32 폴 세잔, 앞의 책, p.182.

33 사회주의는 생산수단을 개인이 아니라 사회적으로 소유한 시스템이다. 자본주의에서는 개인과 특정 집단의 생산수단(공장, 회사 등) 소유권을 법적으로 보장한다. 따라서 개인과 특정 집단은 생산수단을 자의적으로 운영하고 처분할 수 있다. 그러나 사회주의에서 생산수단은 사회의 공동재산이자 공공재다. 사회주의는 산업혁명 이후 자본가와 노동자 사이의 사회적 불평등과 경제가치 배분의 불균형에서 등장했다. 사회주의에서 사회문제는 생산수단의 사적 소유에서 발생한다고 보며 생산된 재화의 가치 배분에 관심을 둔다.

34 이주헌, 앞의 책, p.307.

35 오르낭의 매장, 미술백과, 네이버 지식백과

36 이주헌, 앞의 책, p.310.

37 조중걸, 앞의 책, p.274.

38 크리스토프 하인리히, 김주원 옮김, 『클로드 모네』, 마로니에북스, 2020, p.55.

39 감성, 칸트사전, 네이버 지식백과

40 숭고, 세계미술용어사전, 네이버 지식백과

41 윌리엄 본, 앞의 책, p.218.

42 니콜 튀펠리, 김동윤·손주경 옮김, 『19세기 미술』, 생각의나무, 2011, p.65.

43 자유주의는 개인의 자유와 자유로운 인격 표현을 중시하는 사상이자 운동이다. 자유주의에서 사회와 집단은 개인의 자유, 생명, 재산을 보장하기 위해 존재한다고 본다.

44 김현화, 『현대미술의 여정』, 한길사, 2019, p.31.

45 모리스 세륄라즈, 최민 옮김, 『인상주의』, 열화당, 2000, p.40.

46 니콜 튀펠리, 앞의 책, p.23.

47 니콜 튀펠리, 앞의 책, p.17.

48 니콜 튀펠리, 앞의 책, p.23.

7장 개인과 미술

1 샤를 보들레르, 정혜용 옮김, 『현대의 삶을 그리는 화가』, 은행나무, 2014, p.31.

2 조희원, 「보들레르와 "모더니티"(modernite) 개념」, 『미학』, 68권 68호, 2011, p.244.

3 양효실, 「보들레르의 모더니티에 대한 연구: 『현대생활의 화가』를 중심으로」, 『미학』, 34권, 2003, p.200.

4 양효실, 앞의 논문, p.215.

5 사물의 본질이 아닌, 존재하는 그 자체. 보편자가 아닌 개별자로서의 상태이며 순간의 모습이지만 그 자체로 방향성을 가지고 있다.

6 이연식, 『드가』, 아르테, 2020, p.122.

7 니콜 튀펠리, 김동윤·손주경 옮김, 『19세기 미술』, 생각의나무, 2011, p.23.

8 백상현, 『라캉 미술관의 유령들』, 책세상, 2014, p.148.

9 　신고전주의 거장 앵그르는 신고전주의 화가 다비드의 제자다. 고전주의는 정확한 인체 묘사와 소묘를 중시하지만 〈그랑드 오달리스크〉에서는 미적 아름다움을 위해 의도적으로 신체를 왜곡해 허리를 길게 그리고 엉덩이를 크게 강조했다. 오달리스크(Odalisque)는 이슬람 궁정의 궁녀 또는 튀르키예 황제의 첩을 뜻하는데, 제국주의가 한창인 19세기에 서양 회화에서 오리엔탈리즘과 누드화의 주요 주제로 등장했다.

10 　김현화, 『현대미술의 여정』, 한길사, 2019, p.35.

11 　기존의 예술 관념, 형식을 거부하고 새로운 예술을 주장한 예술 운동 또는 그러한 경향 또는 인물을 뜻한다.

12 　크리스토프 하인리히, 김주원 옮김, 『클로드 모네』, 마로니에북스, 2020, p.32.

13 　크리스토프 하인리히, 앞의 책, p.32.

14 　크리스토프 하인리히, 앞의 책, p.31.

15 　루트비히 비트겐슈타인, 이영철 옮김, 『논리-철학 논고』, 책세상, 2020, p.19.

16 　이연식, 앞의 책, p.181.

17 　우키요에, 두산백과

18 　김현화, 앞의 책, p.150.

19 　모리스 세륄라즈, 최민 옮김, 『인상주의』, 열화당, 2000, p.138.

20 　모리스 세륄라즈, 앞의 책, p.136.

21 　망막에 있는 3가지(빨강, 파랑, 초록) 색각 세포와 3가지 종류의 신경선 혼합 때문에 뇌가 다양한 색을 지각한다는 가설이다.

22 　이광래, 『미술 철학사 1』, 미메시스, 2016, p.773.

23 　빌린다 톰슨, 신방흔 옮김, 『후기인상주의』, 열화당, 2003, p.16.

24 　이광래, 앞의 책, p.774.

25 　빌린다 톰슨, 앞의 책, p.16.

26 　이광래, 앞의 책, p.787.

27 　아르놀트 하우저, 백낙청·염무웅 옮김, 『문학과 예술의 사회사 4』, 창비, 2016, p.348.

28 　김현화, 앞의 책, p.98.

29 　이광래, 앞의 책, p.746.

30 　빌린다 톰슨, 앞의 책, p.36.

31 　사이먼 샤마, 김진실 옮김, 『파워 오브 아트』, 아트북스, 2013, p.341.

32 　사이먼 샤마, 앞의 책, p.341.

33 　사이먼 샤마, 앞의 책, p.341.

34 　김현화, 앞의 책, p.128.

35 　르네 위그, 곽광수 옮김, 『보이는 것과의 대화』, 열화당, 2017, p.146.

36 　피오렐라 니코시아, 유치정 옮김, 『고갱: 원시를 갈망한 파리의 부르주아』, 마로니에북스, 2007, p.31.

37 　김현화, 앞의 책, p.112.

38 　에밀 베르나르(Emile Bernard, 1868~1941년): 고갱과 고흐의 친구였으며 고갱과 함께 브르타뉴 지역에서 활동했다. 클루아조니슴 기법을 처음 개발한 화가로 알려져 있으며 대표작으로 〈초원의 브르타뉴 여인들〉(1888년)이 있다. 화면은 간략한 형태와 색채, 그리고 그것을 구분해주는 윤곽선으로 구성되어 있다. 그러나 클루아조니슴은 베르나르 한 사람에 의해 독자적

으로 개발되었다기보다 당대 새로운 미술을 시도하고자 했던 종합주의(객관과 주관, 눈에 보이는 사물과 인간 내면, 상상을 종합하려는 미술 운동) 화가들 사이에서 자연스럽게 형성된 기법이다.

39 고흐와 헤어지고 난 후 그린 작품이다. 고갱은 체포 직전의 예수에 빗대어 자신의 불안, 고독, 우울을 표현했다. 예수의 붉은 머리카락에서 고갱의 불안한 심경과 고흐에 대한 죄책감이 교차한다. 참고로 고흐는 머리와 수염에 붉은 기가 돌았다. 한 편지에서 고갱은 이 작품이 이상향을 상실한 자신의 자화상이라고 밝혔다. 이처럼 후기인상주의의 종교화는 종교적 내용을 전달하기보다는 작가의 현재 상황, 감성, 내면 등을 표현하는 데 주력하고 있다.

40 자화상에서 고갱은 자신의 이전 작품인 〈황색 그리스도〉(1889년)와 원시 조각에서 영감을 받아 제작한 자화상 도자기 가운데에 자리하고 있다. 예수는 기독교와 서양문명을, 원시 조각은 순수성과 원시문명을 상징한다. 고갱은 생활인과 예술인, 도시인과 야만인, 문명과 순수 사이에 있는 경계인으로서의 갈등과 고뇌를 드러내고 있다.

41 폴 스미스, 이주연 옮김, 『인상주의』, 예경, 2002, p.23.

42 모리스 세륄라즈, 앞의 책, p.125.

43 모리스 세륄라즈, 앞의 책, p.126.

44 폴 세잔 외, 조정훈 옮김, 『세잔과의 대화』, 다빈치, 2002, p.163.

45 폴 세잔 외, 앞의 책, p.111.

46 폴 세잔 외, 앞의 책, p.89.